조선 대중극의 용광로 동양극장 1
−동양극장의 공연사와 공연 미학

김남석(金南奭)

1973년 서울에서 출생하여 1992년 고려대학교 국어국문학과에 입학하였으며 이후 동 대학원 국어국문학과에서 수학하였다. 1999년 중앙일보 신춘문예에「여자들이 스러지는 자리—윤대녕 론」이 당선되어 문학평론가가 되었고, 2007년 동아일보 신춘문예에「경박한 관객들—홍상수 영화를 대하는 관객의 시선들」이 당선되어 영화평론가가 되었으며, 대학원 시절부터 틈틈이 써 오던 연극평론 작업을 지금도 이어서 쓰고 있다. 지금 부산에서 살고 있으며, 2006년부터 국립부경대학교 국어국문학과에 재직하고 있다.

연극 관련 저서로『오태석 연극의 미학적 지평』(2003년),『배우의 거울』(2004년),『한국의 연출가들』(2004년),『오태석 연극의 역사적 사유』(2005년),『조선의 여배우들』(2006년),『빛의 유적』(2008년),『조선의 대중극단들』(2010년),『연극의 역사와 스타일』(2010년),『조선의 연극인들』(2011년),『전위무대의 공연사와 공연미학』(2012년),『조선의 대중극단과 공연미학』(2013년),『부두연극단의 공연사와 공연미학』(2014년),『빈집으로의 귀환』(2016년) 등이 있다.

이 저술『조선 대중극의 용광로 동양극장—동양극장의 공연사와 공연미학』은 기존 저술의 연장 선상에 놓여 있다. 극장이자 극단으로서 '동양극장'이 지닌 공연사와 그 미학적 특징을 살핀다는 점에서 이 책은 기존에 수행되었던 연구의 시작에 해당하겠지만, 그럭저럭 이어온 15년의 여정을 정리한다는 점에서는 일종의 일단락이 되기도 할 것 같다. 하지만 지금 확인할 수 있는 유일한 것은 갈 길이 너무 멀다는 사실뿐이다. 책 발간을 늦추면서까지 오랜 시간을 숙고한다고 숙고해 보았지만, 이 책의 부족한 점은 쉽게 감춰지지 않았다.

그래서 동양극장이 지닌 의의로 그 의미를 얼버무릴까 한다. 한국 연극사에서 동양극장은 근(현)대 한국 연극의 중요한 기점이었으며, 대중극이라는 폄하의 장르가 본격적으로 조선의 연극계로 부상하는 중대한 계기였다고. 아직은 그 흐름과 의의가 명확하게 밝혀지지 않았지만(이 책이 출간된다고 해도 이 점은 변함이 없을 것 같다), 한국 연극의 중요한 원천 중 하나였으며, 미래의 한국 연극이 반드시 참조해야 하는 외면할 수 없는 과거라는 사실에는 변함이 없어 보인다. 그런데도 지금의 내 연구는 너무 모자라고 또 한심하기 이를 데 없다. 긴 글로 치장했지만, 이제 다시 시작하는 길밖에는 남은 길이 없는 듯하다. 그 길이 너무 멀지 않기만을 기대할 뿐이다.

서강학술총서

110

조선 대중극의 용광로
동양극장 1

– 동양극장의 공연사와 공연 미학

김남석 지음

서강대학교출판부

서강학술총서 110

조선 대중극의 용광로 동양극장 1
—동양극장의 공연사와 공연 미학

초판 1쇄 발행 | 2018년 7월 5일

지 은 이 | 김남석
발 행 인 | 박종구
편 집 인 | 이정재
발 행 처 | 서강대학교출판부
등록 번호 | 제2002-000170호

주 소 | 서울특별시 마포구 백범로 35(신수동)
전 화 | (02) 705-8212
팩 스 | (02) 705-8612

ⓒ 김남석, 2018 Printed in Korea
ISBN 978-89-7273-347-8 94600
ISBN 978-89-7273-139-9(세트)

값 39,000원

동양극장으로 돌아오는 길

지금 나의 눈앞에는 붉은색 펜으로 뒤덮인 교정지 한 뭉치가 놓여 있다. 무려 5개월에 걸쳐 교정한 이 책의 일교 원고이다. 좀처럼 납득하기 어려운 교정 시간이 소요된 이유는 분량이 많아서가 아니라, 자신이 없어서였다. 이 책을 쓰는 데에는 2년이 조금 넘게 걸렸을 따름인데, 이 책을 다듬는 데에는 거의 6개월의 시간이 소요되고 있으며, 시간이 지날수록 더 많은 시간이 필요하다는 생각만 강해진다. 그 원인은 아직 내가 분명하게 알지 못하는 동양극장의 면모가 많기 때문이다.

2년 가까이 쓴 초고를 읽으면서, 분야별로 정심하지 못한 부분(이 저서에서는 각 챕터에 해당)에 대해 깊이 반성했다. 자신이 없는 부분은 별도로 떼어 내서, 학계의 반응을 청취하겠다는 요란한 시도도 해보았다. 많은 연구자들이 동양극장에 관심을 가지고 있었지만, 낯선 의견

에는 거부감을 보이는 공통적인 반응을 내보였다. 그들이 보이는 거부감은 나에게 좋은 관찰지점이 되었고 중요한 참조 사항이자 예상하지 못한 창조적 아이디어가 되었지만, 동시에 그러한 거부감의 밑자리에 놓인 좌절감도 무시할 수는 없었다.

한 권의 책을 쓰기 위해서는 다양한 동기가 필요하겠지만, 동양극장에 대한 이 원고는 다른 연구자들의 거부감과 그로 인한 나의 좌절감에서도 연원했다고 볼 수 있다. 그리고도 남은 동기가 있다면 이 책을 기획했던 어느 2년 전에서 찾을 수 있을 것이다.

2015년 나에게 중요한 해였다. 하지만 어머니가 쓰러지고 운신하실 수 없게 되면서, 5년 전부터 계획했던 '나의 2015년'은 사라져야 했다. 나는 어머니 곁에 남아야 했고, 어쩌면 나에게 주어졌을 마지막 기회를 눈앞에서 날려 버려야 했다. 억울하지 않았다고 하면 과장일 것이다. 하지만 어머니 곁에 있는 것도 영원할 수 없으니, 그 운명을 받아들이기로 했다. 따지고 보면, 내가 2015년에만 공부를 할 수 있는 것은 아니니까 말이다.

받아 놓은 '연구년'으로 무엇을 할까 생각했다. 골프를 치기에는 인생이 너무 아까웠고, 그렇다고 평소 하고 싶었던 일을 할 만큼 시간이 충분한 것도 아니었다. 그때 '동양극장'에 대한 생각이 떠올랐다. 처음 며칠은 아무 생각도 하지 않고, 서재에 틀어박혀서 글만 썼다. 이때는 내가 쓴 글이 어디로 가는지도 몰랐다. 다만 동양극장을 이제는 연구해야 한다는 생각만이 나의 글을 끌고 어디론가 가고 있었고, 한 달여가 지나고 보니 제법 그럴듯한 책의 형상을 갖추고 있었다. 그때는 그렇게 생각했다. 물론 그때 쓴 글은 산산이 부서져 이제는 남아 있지

않지만, 적어도 동양극장에 대해 연구해야 한다는 생각만큼은 간절하게 남게 되었다.

이후, 하루씩, 조금씩 내가 아는 동양극장을 정리해 나갔다. 처음에 나 자신도 놀란 일은, 나는 어느새 내가 인지하는 것보다 더 깊숙이 동양극장에 다가가 있었다는 사실이다. 처음 공부를 시작할 때 들었던 '천박한 극장'으로서의 동양극장은 이미 사라진 지 오래였지만, 그렇다고 학계의 편견이 완전히 사라지지 않은 시점에서 신극이 아닌 대중극을 연구한다는 우려가 나를 막고 있었던 것이다. 하지만 어차피 할 일도 없는 2015년에 밑지는 셈치고 그 우려를 넘기로 작정했다.

1910~1920년대 대중극의 엑기스가 모여든 극장으로서 동양극장을 재조명하고 싶었다. 동양극장은 찬란한 성공을 거둔 극장이었지만, 어느 날 갑자기 나타난 극장은 아니었다. 미화는 금물이지만, 그렇다고 폄하도 인정할 수 없는 상태에서 동양극장의 먼 기원과 먼 파급력을 살피고 싶었다. 동양극장은 그 어떤 의미에서든 1930년대 조선 연극의 정점이었고, 대중극의 총화였으며, 기존 실패의 경험과 성공의 쟁취가 모인 특별한 공간이었다. 연구를 하면 할수록 이 사실은 더욱 분명해졌다.

그 다음 놀란 일은, 의외로 동양극장이 현재의 연극 시스템과 다르지 않다는 점이었다. 동양극장이 지나치게 선진적이었기 때문에, 현재의 연극계와 별반 다르지 않다는 이야기를 하고 싶은 것이 아니다. 연극을 하는 환경은 1930년대나 2010년대나 다르지 않았다. 나는 2015년 당시 부산시립극단 드라마투르기로 한 달 가까이 배우들과 함께 지낼 기회가 있었는데, 현대적 연극 제작과 지원의 시스템을 지켜

보면서 이 사실을 다시금 확인했다. 시간이 가고 그때 인물들은 이제 없지만, 연극과 연극을 하는 사람들의 기본적 성향은 달라지지 않았다.

그렇다면 동양극장을 이해하는 초석은 현재의 연극을 연구하는 것과 다르지 않다고 보아야 한다. 이 책의 크고 작은 (소)결론들은—만일 참조할 만한 견해가 존재한다면—이러한 의문과 관찰로부터 얻어졌을 것이다. 실제로 동양극장은 1910~20년대 조선의 연극인들이 실패를 거듭하면서 그 원인과 해결책을 찾아놓은 모범 답안 혹은 처절한 실패담을 반면교사 격으로 수용했다.

박진은 토월회와 태양극장을 거치면서 주류 연극의 몰락과 대중화를 이해한 상태였고, 홍해성은 조선연극사와 극연을 통해 신극/신파극의 분할이 실은 중대한 구분이 아니라는 사실을 알고 있었다. 동양극장에서 황철과 심영의 연기법이 획기적으로 변모한 것이 아니라, 그들이 과거에 어려움을 겪는 요인들을 하나라도 더 제거할 수 있는 시스템이 부가된 것이었다. 좌부작가들은 집필과 포기 사이의 경계에서 적정 수준을 발견했고, 극단 경영자들은 이러한 수준을 보편화시킬 수 있는 방안을 찾아냈다.

동양극장은 '시스템의 연극'을 추구했다. 기획, 제작, 집필, 연출, 홍보, 순회, 체제 등을 모두 정비하고자 했으며, 연극이 기안되어 관람자의 눈에 들어오는 모든 과정을 하나의 연속선상에서 파악하고자 했다. 이러한 연극적 시야의 확장과 연계, 그리고 분야별 심화의 필요성은 1910~1920년대 대중연극, 혹은 1930년대 전반 이합집산과 흥망성쇠의 극단(사)에서 취득했다. 그들이 문헌 연구를 해서 그 결과를 확보한 것은 아니었지만, 그들은 몸으로 그리고 경험으로 살아남는 법을 터

득하고 있었다. 문제는 하나도 아니고 수십 수백 가지에 달하는 연극의 제반 요소에서 실패 요인을 줄이고, 성공을 위한 대안을 끼워 넣는 일이었다.

그 과정에서 동양극장도 몇 번의 위기를 겪었고, 실패도 경험했으며, 급기야 1945년 이후에는 점차 그 성세를 잃어갔다. 하지만 1930년대 후반기와 1940년대 전반기에는 극장의 성세를 유지할 줄 알았으며, 설령 일시적으로 극단적 위기에 처한다고 해도 이를 돌파할 수 있는 방법을 강구할 줄 알았다. 본 연구(저서)에서는 그 대처법과 자구책을 찾는 데에 일정 부분 주력했다. 그 결과는 책의 결미에서 밝혀야 하겠지만, 여기서 간략하게 결론부터 요약한다면 "과거의 연극으로부터 배운다."였다.

그렇다면 2010년대의 한국 연극은 어떠할까. 아니, 어떠해야 할까. 한국 연극은 과연 실패 없이 성공만을 쟁취하고 있으며, 앞으로도 절대 망하지 않고 승승장구할 수 있을까. 아니, 연극에서 성공은 과연 무엇을 뜻하고, 승승장구하는 길은 어떠한 의미를 지니는 것일까. 동양극장의 경영자들과 참여자들, 그리고 배우들과 스태프들도 이러한 질문을 동일하게 던졌을 것이다. 그리고 어떤 이는 동양극장에서의 부상을 통해, 어떤 이는 동양극장의 탈퇴를 통해, 다른 이는 다시 돌아오는 길을 통해, 아주 드물지만 그 사이에서 방황하며 탈퇴와 재가입을 반복하는 방법을 통해 자문에 대한 대답을 찾고자 했을 것이다.

동양극장은 그 모든 질문으로서의 행보를 통해, 설립, 운영, 변모, 발전, 그리고 융합, 혼란, 해산한 극장이었다. 그래서 본 저서에서는 해당 인물의 성장 과정, 즉 배우로서, 혹은 연극인으로서 자신의 꿈과 현

실에 맞서 투쟁하고 고민하는 과정을 가급적 소상하게 그리고자 했다. 그리고 그러한 인물과 관련된 사건 역시 가급적 심도 있게 논의하고 싶었다. 그것이 설령 기본적으로 가십이거나 동화에 가까운 허풍이거나 심지어는 과장된 성공 신화일지라도 함부로 버리지 않고 동양극장의 전체 밑그림으로 사용하고자 했다.

이 책을 쓰면서 몇 가지 원칙을 세웠다. 매일 꾸준히 쓰는 것 이외에도, 중요한 파트에 대한 견해가 완성되면 논문으로 작성하고 대외적인 평가를 받아보겠다는. 이러한 대외적 평가에는 반드시 코멘트가 따르기 마련이므로, 내가 가고 있는 길이 과연 타당한 것인지 중간 중간 점검하고 싶었던 것이다. 많은 이들이 내 논문 투고에 박한 평가로 그 점검 사항을 돌려 주었다. 동의하지 못하는 의견도 많았지만, 그러한 의견(맹목적인 비판까지 포함해서)들이 내가 이 길을 계속 걷도록 도운 것만큼은 분명하다고 하겠다.

그리고 서강학술총서 간행위원회에 감사드린다. 치기 어린 연구 제출에 묵직한 도움과 격려를 준 덕분에, 한때의 발상을 포기하지 않고 일단 동양극장으로 가는 길을 걸을 수 있었다. 그리고 출판 과정에서 긴 시간을 견뎌내 준 서강대출판부에도 별도로 고마움을 전하고 싶다. 특히 교정 시간이 지연된 것에 대해서는 첫머리에 밝힌 대로 사정이 있었음을 덧붙이고 싶다. 외형적으로 이 책의 집필을 끝낸 이후에야, 내가 쓴 책이 완성도가 떨어진다는 인정하기 싫은 깨달음을 인정해야 했다. 계속 보완해야 했으며, 더욱 많은 말을 들어보아야 했다. 그냥 읽어 달라고 하면 거절할 것이 분명했고(사실 이 책은 두꺼워서 교정도 남들에게 부탁하지 못했다), 내 이름을 밝히면 결함을 얼버무릴 것이 분명했다.

이어지는 반응 청취는 내 절박한 심정이었다고 해도 고언이 아닐 것이다. 만족할 조언을 얻지는 못했지만, 의외로 그에 따른 오기가 이 책의 마무리를 도울 수 있었다.

변명을 섞어 말했지만, 이 책은 아직 미완이다. 아이러니하게도, 어디가 잘못되었고, 어떻게 고쳐 써야 할지는, 미완인 이 책을 출간할 때 더욱 분명해질 것이다. 그 믿음 하나로 이 책을 세상에 내보낼 용기를 다시 꺼내 본다. 나는 동양극장으로 돌아갔지만, 분명 그 길은 세상, 그리고 지금의 연극으로 나가는 길이라고 믿기 때문이다. 다음에는 분명 나아질 수 있을 것이라는, 막연한 믿음도 곁들여서.

동양극장을 상상하며 앉아 있었던 책상에서
2017년 8월 20일 끌쩍거린 글을
2017년 10월 10일에서야 간신히 마무리 짓다.

새로 쓰지 않고 몇 줄 더 적어 넣는다. 서문 집필까지 마치고 색인만 남겨 둔 상태에서, 다시 한 신진 연구자에게 이 책(원고)을 읽어달라고 부탁했다. 경북대학교 김동현 선생님은 흔쾌히 이 모자란 원고를 읽어주었고, 용어의 통일부터 시작하여 결정적인 오류 몇 가지를 바로잡아 주었다. 그의 의견은 모두 타당했으나, 모두 반영할 수는 없었다. 누구의 말대로, 고마움이 물이라면 호수를 꺼내 보여주고 싶다. 깊이 감사한다. 덕분에 감당해야 할 오류 몇 가지를 덜 수 있었다. 아울러 더욱 가야할 길이 멀다는 생각도 떨쳐버릴 수 없었다.

목 차

3장 공연 제작 시스템과 부속 단체의 활동

3.1. 제작진과 무대미술

3.1.1. 전속 무대 장치가 원우전과 동양극장의 무대미술

3.1.1.1. 걸개그림과 나무 배치를 통한 원근감과 균형감

3.1.1.2. 무대 단(壇)의 확대와 공간감

3.1.1.3. 실내 풍경과 실외 풍경의 비교

3.1.1.4. 두 개의 기둥과 세 개의 공간

3.1.1.5. 동일 작품의 다른 무대 디자인

3.1.1.6. 문화주택의 재현과 욕망

3.1.1.7. 작자 미상의 금강산 스케치와 원우전의 무대 스케치

3.1.1.8. 〈내가 사랑하는 사람들〉에 나타난 원우전 무대미술의 특성

3.1.1.9. 유작 무대 스케치를 통해 본 원우전과 동양극장의 무대미술

3.2. 스태프의 면모와 구체적 활동상

3.2.1. 정태성의 역할 겸업

3.2.2. 유일의 다양한 면모

3.3. 연습 방식과 공연 체제

3.3.1. 공연 대본의 공급 체계

4장 동양극장의 후반기(1939~1940) 활동과 그 특징

서론

서론

최근 한국 연극(학)계에서 '동양극장'에 대한 관심이 확산되면서, 관련 연구 역시 점차 증가하는 추세에 놓여 있다. 더구나 최근의 연구는 대중극에 대한 폄하의 시선에서 벗어나 있고, 한결 엄밀한 방법론을 도입하고 있어 그 발전 추이가 무척 주목된다. 따라서 과거에 비해 동양극장에 대한 연구는 더욱 진전된 관점을 이끌어 내고 있다고 할 수 있다. 다만 이러한 학문적 진전에도 불구하고, 지금까지 시행된 동양극장 연구 중에는 몇 가지 중대한 보완점이 요구되는 점도 간과할 수 없는 사실이다.

우선, 동양극장에 대한 연구임에도 특정 인물과 관련한 연구가 주류를 이루고 있다는 점을 지적할 수 있다. 지금까지 동양극장과 관련되어 연구된 대표적인 인물로는 '홍해성'을 꼽을 수 있다. 홍해성은 신극 진영에서 활동하다가 대중극 진영으로 전향한 대표적인 연극인이며, 초창기 조선 연극계의 선구자로 거론될 수 있는 문제적 인사였다. 따라

서 동양극장 이적 후 그의 행적과 활동에 대해 직간접적인 호기심이 관련 연구를 추동하지 않을 수 없었다.[1]

하지만 이러한 기존 연구에서 동양극장에 대한 탐구는 핵심적인 사안으로 고려되지 않았고, 동양극장과 홍해성의 관련성 역시 세밀하게 다루어지지 않았다. 이러한 측면에서 홍해성이라는 인물 중심의 연구에서 동양극장은 제대로 된 연구 대상으로 격상되지 못했다고 보아야 한다.

사정은 '배구자'의 경우에도 마찬가지이다. 한국 학계에서 배구자에 대한 연구도 상당히 활발하게 제기되었고 관련 연구에서 간접적으로 동양극장이 다루어지는 경우가 있었지만—그럴 수밖에 없었던 것도 사실이지만—이러한 연구에 동양극장 자체의 본질을 탐구하는 시선이 결여되곤 했던 사정 역시 부인할 수 없는 사실이다.[2] 이러한 관련 연구는 시정되고 또 재고되어야 할 한계가 아닐 수 없다.

그 의의에도 불구하고 정확한 연구 대상이 되고 있지 못하는 동양극장에 대해, 더욱 상세하고 세부적으로 논구하려는 목적 하에 본 저술

1 　대표적인 연구로는 다음을 들 수 있다(이상우, 「홍해성 연극론에 대한 연구」, 『한국극예술연구』(8집), 한국극예술학회, 1998, 203~239면 ; 김현철, 「축지소극장(築地小劇場)의 체험과 홍해성 연극론의 상관성 연구」, 『한국극예술연구』(26집), 한국극예술학회, 2007, 73~119면 ; 김철홍, 「홍해성 연기론 연구」, 『어문학』(106집), 한국어문학회, 2009, 313~341면 ; 홍재범, 「홍해성의 무대예술론 고찰」, 『어문학』(87호), 한국어문학회, 2005, 689~712면).

2 　대표적인 연구로는 다음을 들 수 있다(유민영, 「초창기 가극운동 주도와 동양극장을 설립한 신무용가 배구자(裵龜子)」, 『연극평론』(40권), 한국연극평론가협회, 2006, 160~174면 ; 이대범, 「배구자(裵龜子) 연구 : '배구자악극단(裵龜子樂劇團)'의 악극 활동을 중심으로」, 『어문연구』(36권 1호), 한국어문교육연구회, 2008, 281~304면).

은 구상되었다. 이를 제대로 수행하기 위해, 동양극장에 대한 기존 연구를 존중하며 또 그 성과를 활용하여 1930년대 동양극장에 대해 어느 정도 해명된 사실에 기반을 두고 출발하고자 한다.

이러한 참조 대상이 될 수 있는 기본 논저로 고설봉의 『증언 연극사』[3]나 박진의 『세세연년』[4] 혹은 유민영의 연극사 관련 기술[5]을 꼽을 수 있으며, 동양극장의 레퍼토리나 대중성에 대한 일련의 연구도 주요한 참조 사항이 될 수 있다.[6] 전술한 대로, 동양극장에 대한 연구는 동양극장에서 활동한 인물에 대한 연구에서도 그 편린을 찾을 수 있다. 대표적인 경우가 홍해성,[7] 원우전,[8] 배구자[9] 등이다.

3 고설봉, 『증언 연극사』, 진양, 1990.

4 박진, 『세세연년』, 세손, 1991 ; 박진, 「아랑소사」, 『삼천리』(13권 3호), 1941년 3월, 201~202면.

5 유민영, 『한국극장사』, 한길사, 1982, 67~88면 ; 유민영, 『우리시대 연극운동사』, 단국대학교출판부, 1989, 111면.

6 김미도, 「1930년대 대중극 연구-동양극장 대표작을 중심으로」, 『어문논집』31권, 민족어문학회, 1992, 285~316면 ; 장혜전, 「동양극장 연극에 대중성」, 『한국연극학』(19권), 한국연극학회, 2002, 5~42면 ; 최지연, 「동양극장의 인기 레퍼토리 연구」, 『한국문화기술』(3권), 단국대학교 한국문화기술연구소, 2007, 145~163면 ; 김남석, 「동양극장의 극단 운영 체제와 공연 제작 방식 연구」, 『한어문교육』(26집), 한국언어문학교육학회, 2012, 325~352면.

7 김현철, 「축지소극장(築地小劇場)의 체험과 홍해성 연극론의 상관성 연구」, 『한국극예술연구』(26집), 한국극예술학회, 2007, 73~119면.

8 김남석, 「동양극장 발굴 자료로 살펴 본 장치가 원우전(元雨田)의 무대미술 연구」, 『동서인문』(5집), 경북대학교 인문학술원, 2016, 123~160면.

9 유민영, 「초창기 가극운동 주도와 동양극장을 설립한 신무용가 배구자(裵龜子)」, 『연극평론』(40권), 한국연극평론가협회, 2006, 160~174면 ; 이대범, 「배구자 연구 : '배구자악극단'의 악극 활동을 중심으로」, 『어문연구』36권 1호, 한국어문교육연구회, 2008, 281~304면.

동양극장 자체에 대한 연구는 김미도,[10] 장혜전,[11] 최지연[12] 등을 통해 시행된 작품 연구에서 그 시초를 찾을 수 있다. 김미도와 장혜전은 이른 시기에 동양극장 대중극에 관심을 기울였고, 공연 작품 논의의 시발점을 제시한 바 있다. 이후 최지연은 이러한 논의를 확대된 자료 제시를 통해 이어나갔다. 지금까지의 선행 연구에서 나타난 문제는, 이러한 연구들이 필요하고 선구적이지만, 공연 대본의 발굴이 동반되지 않는다면 어느 순간 적체될 수밖에 없는 한계를 내장하고 있다는 점이다. 그러니 현재, 동양극장 레퍼토리에 대한 논의는 잠정적으로 중단된 상태일 수밖에 없다.

대신, 최근 동양극장에 대한 연구 성향은 공연 문화사적 시각과 연계되고 있다. 가령 전지니는 1930년대 가족 멜로드라마라는 범주 설정을 통하여 동양극장 공연 작품을 문화사적 시각으로 탐색할 수 있는 계기를 마련하고자 했고,[13] 백현미는 배구자악극단의 공연 상황을 '소녀가극' 혹은 '소녀 연예인'의 관점에서 탐구하고 해당 공연 문화의 산실로서의 동양극장을 다루고자 했으며,[14] 이광욱은 신극과 1930년대 조선의 연극계를 연계하는 과정에서 동양극장을 연계하여 관련성을 논의

10　김미도, 「1930년대 대중극 연구-동양극장 대표작을 중심으로」, 『어문논집』(19권), 민족어문학회, 1992, 285~316면.

11　장혜전, 「동양극장 연극에 대중성」, 『한국연극학』(19권), 한국연극학회, 2002, 5~42면.

12　최지연, 「동양극장의 인기 레퍼토리 연구」, 『한국문화기술』(3권), 한국문화기술연구소, 2007, 145~163면 참조.

13　전지니, 「1930년대 가족 멜로드라마 연구」, 『한국근대문학연구』(26집), 한국근대문학회, 2012, 95~131면.

14　백현미, 「소녀 연예인과 소녀가극 취미」, 『한국극예술연구』(35집), 한국극예술학회, 2012, 81~124면.

하고자 했다.[15]

　이러한 최근 논의들이 동양극장에 대한 새로운 연구 가능성을 열어 준 것만은 분명하다고 해야 한다. 동양극장이 1930년대 조선 연극계와 문화계를 대표하는 상징적 문화 공간으로서 의의를 지니고 있음을 전제하고, 동양극장과 다양한 연극(문화) 장르와의 상관성을 주의 깊게 살피고 있기 때문이다. 더구나 이러한 연구 동향은 동양극장의 문화사적 가치와 연극사적 위상을 올곧게 정립하려는 시각을 도출할 전망이다.

　다만 이러한 개별적 연구 성과에도 불구하고 동양극장에 대한 전반적인 연구가 미흡하다는 인상을 지우기 힘든 것도 수긍해야 할 사안이 아닐 수 없다. 그것은 동양극장의 역사와 실체를 정면으로 다루는 연구가 부족했기 때문이다. 그 결과 동양극장 자체의 공연 시스템이나 하부 구조에 대한 이해가 심도 있게 이루어질 수 없었기 때문이다. 동양극장 자체에 대한 본질적 이해는 어느 순간 답보되어 있는 상황이다.

　동양극장은 길지 않은 시간동안 한국 연극계에 존재했지만, 1930년대 조선의 연극적 관행과 문화를 대폭 수용하고, 이를 점진적으로 변화시켜 새로운 문화적 환경을 조성한 공로를 인정받을 수 있는 극장이다. 따라서 이 극장에 대한 이해를 확대하기 위해서는, 극장 내부의 세밀한 변화와 하위 분야 관련 단체에 대한 정밀한 탐색이 요구된다고 하겠다. 아쉽게도 이러한 연구상의 당위성은 현재 상태에서는 가시적 성과로 결실을 맺고 있지 못하다.

　본 저술은 이러한 가시적 성과를 이끌어 내기 위하여 고안되었다.

15　이광욱, 「기술복제 시대의 극장과 1930년대 '신극' 담론의 전개」, 『한국극예술연구』(44집), 한국극예술연구, 2014, 49~99면.

그리고 이러한 목적을 충족하기 위하여 동양극장의 사적 고찰과 함께 기본 시설, 세부 조직, 전속 극단, 공연 작품, 경영진과 관객층에 대한 전반적인 정리와 분석을 시행하고자 한다. 앞서 말한 대로, 그 과정에서 기존 선행연구의 중요한 연구 성과들을 최대한 반영하고자 했음을 밝혀 둔다. 다만 지금까지의 단편적인 연구에서 벗어나 이러한 연구들을 잇고 종합하여 결집하는 작업에 더 큰 주안점을 두었다고 하겠다.

1장
동양극장의 설립

1장
동양극장의 설립

　　공식적으로 동양극장은 1937년 7월 25일에 자본금 100,000원으로 '극장 및 극단의 경영 일반 흥행업'을 목적으로 설립된 합명(合名)회사였다. 정확한 위치는 경성부 죽첨정 1정목 62-4였고, 사장(대표)은 배정자(裵貞子)였다. 중역으로는 배구이(裵龜伊), 배석태(裵錫泰), 홍종걸(洪鍾傑)이 '사원'으로 등록되어 있으며, 최상덕이 '지배인' 명목으로 기재되어 있다.[1]

　　伊藤博文(이등박문)의 첩으로 알려진 배정자가 사장이었고, 배씨 집안의 일족으로 여겨지는 배구이와 배석태가 중역을 차지하고 있으며, 한때는 동양극장을 인수한 것으로 알려진 최상덕이 실제 지배인이었음을 확인할 수 있다.

　　흥미로운 것은 홍순언의 이름이 보이지 않는 점이다. 현재 확인되

1　中村資良, 『조선은행회사조합요록(朝鮮銀行會社組合要錄)』(1939년 판), 동아경제시보사 ; 한국사데이터베이스, http://db.history.go.kr

는『조선은행회사조합요록』은 1939년 판과, 1941년 판, 그리고 1942년 판인데, 위의 기재 사항은 모두 동일하게 발견된다. 따라서 홍순언 사후[2] 동양극장의 소유 관계를 정리하는 과정에서 변경된 상황이 기재된 서류로 판단된다. 한편 이 서류는 마찬가지 이유로 최상덕 퇴사 이후의 서류도 아닌 것으로 판단된다. 왜냐하면 1940년 무렵 동양극장이 매각된 이후 최상덕 역시 동양극장을 떠났는데, 위의 기재 사항에는 이러한 사실이 제대로 반영되어 있지 않기 때문이다.

한편, 비공식적으로는 동양극장은 일제 강점기 조선인들에게 오락이자 꿈이었고, 구경거리이자 위안거리였다. 신문에는 당시 서민들의 애환이 담긴 기사들이 동양극장과 함께 소개되곤 했다. 아버지와 함께 지방에서 상경하여 동양극장을 구경하다가 울고 있는 아이의 모습[3]은 마치 큰 구경거리에 한눈을 빼앗겨 현실을 잊게 된 조선인의 초상을 보여주는 듯 하다. 그만큼 조선인의 삶과 유리될 수 없는 가치를 지닌 극장이기도 했다.

1.1. 길본흥업(吉本興業)과 동양극장

1.1.1. 分島周次郎의 자본과 동양극장의 설립

동양극장을 설립할 때, 흔히 分島周次郎(와케지마 슈지로)의 자본이

2 홍순언은 1937년 1월 31일에 죽었다(「홍순언 씨 영면(永眠)」, 『매일신보』, 1937년 2월 7일, 3면 참조).
3 「서울 구경 와서 부친 일흔 아이」, 『매일신보』, 1936년 7월 1일, 2면 참조.

투여되었다고 알려져 있다. 그 근거는 일단 동양극장에 대한 비교적 상세한 증언을 남긴 고설봉의 기록 때문이다.

용기를 얻은 홍순언은 일본인 흥행사와 계약을 하여 배구자악극단(裵龜子樂劇團)을 결성한 뒤 일본 순회공연을 예정하고 단체로 도일하였다. 일본 내의 흥행은 일본 최대의 흥행 업체이던 요시모도(吉本) 흥행사에서 담당하는 것으로 하고, 전속계약도 체결하였다. 일본 전국 순회공연은 그런대로 성과가 있는 것이었다. 인기나 소문도 만만치 않았다. 그런데, 두 사람이 생각을 해보니 일본에서 남의 흥행만을 해주느니 조선 사람인 자기들이 조선에 가서 극장 운동을 하는 편이 여러모로 괜찮겠다는 생각이 들었다. 그래서 이 부부는 서울로 건너왔다. 원대한 꿈을 가지고 귀국은 했으나, 극장의 건축에는 여러 가지 난제가 산적해 있었다. 가장 큰 문제로 떠오른 건축비 문제는, 배구자악극단의 일본 흥행 이익금 외에 홍순언이 평양철도호텔 시절 마련해 두었던 점포를 팔고 의주의 집도 팔고 해서 마련한 4,000원(당시 쌀 한 가마에 7~8원)을 가지고는 해결의 실마리도 보이지 않았다. 극장의 건축에는 땅값만 2~3만 원의 자금이 필요한 형편이었으니, 이 돈으로는 건축은 고사하고 부지 매입도 어림없는 형편이었던 것이다. 홍순언은 이 돈을 들고 分島周次郎라는 일본인 흥행사를 찾아갔다. 分島周次郎은 조선극장주협회회장으로, 조선 8도 및 만주의 영화 배급권과 흥행권을 완전 장악하고 있었던 거물 흥행사였다. 分島周次郎은 본정통(충무로) 3가에 경성극장을 가지고 직접 운영을 하기도 하였다. 홍순언은 다짜고짜 돈 4천 원을 分島周次郎에게 턱 내놓고 '극장을 하나 가지고 싶다'고 말했다. 分島周次郎이 보니 홍순언이라는 젊은이가 괜찮아 보이기도 했고 흥행사의 입장에서

본 전망도 밝았기에, 分島周次郎은 이 돈을 상업은행에 갖다 주고 극장 건축의 보증을 서서 자금을 마련했다. 건축비를 견적 내보니 총 공사비가 19만 9천 원이라, 19만 5천 원을 대부받아 드디어 공사가 시작되었다.[4]

다른 기록을 참조해도, 홍순언은 배구자의 대리인으로 길본흥행 (吉本興業; 요시모토 흥업)회사와 흥행 계약을 주도하고 관리했던 인물임에는 변함이 없다.[5] 이 소설 같은 이야기에서, 간과하지 말아야 할 것은 分島周次郎이 길본흥업의 조선 지부장 격 인물이었다는 점이다. 배구자와 길본흥업은 동양극장 설립 이전부터 관련이 있었기 때문에, 分島周次郎이 배구자 일행의 존재와 그 흥행 가능성을 모를 리는 없었다. 세간에도 이미 길본흥업이 배구자의 흥행을 도맡아 하고 있다고 알려져 있는 형편이었다.[6]

일례로 1930년 11월 배구자 일행이 조선극장 공연을 개최한 이후 일본 흥행업자들은 일본 공연을 강력하게 추진했고, 그 과정에서 일본 최대 흥행업체인 길본흥업이 관여했으며, 길본흥업은 중간 역할을 경성극장주인 分島周次郎에게 일임했다.[7]

1934년 8월 대판 공연에서도 유사한 흔적이 발견된다. 배구자는

4 고설봉, 『증언 연극사』, 진양, 1990, 33~34면 참조.

5 「예술호화판(藝術豪華版), 오만원의 '동양극장' 조선사람 손으로 새로 된 신극장 (新劇場)」, 『삼천리』(7권 10호), 1935년 11월 1일, 199면 참조.

6 「현대 '장안호걸(長安豪傑)' 찾는 좌담회」, 『삼천리』(7권 10호), 1935년 11월 1일, 94면 참조.

7 유민영, 「초창기 가극운동 주도와 동양극장을 설립한 신무용가 배구자」, 『한국인 물연극사(1)』, 태학사, 2006, 400면 참조.

동경을 위시하여 대판 일대의 일본 순회공연을 시행했는데, 이때 배구자무용단의 무대 장치를 담당한 이가 정태성이었다.[8] 정태성은 길본흥업에서 무대 장치를 담당하는 제작진 중 한 사람이었으며, 동양극장이 설립된 이후 동양극장의 무대장치부로 이직하고 호화선에서 연출을 담당했다.

동양극장 총지배인이었던 홍순언은 평양에서 배구자를 만난 이후 배구자의 일본 내 흥행에 동행하며 매니저로서의 임무를 수행했다. 이들 부부는 그때마다 길본흥업과 계약을 맺었고,[9] 비슷한 일이 계속 반복되면서 홍순언의 사업 수완과 경험도 축적되기에 이르렀다. 결국 배구자·홍순언 부부는 경성에 새로운 극장을 짓고 흥행을 주도하자는 결정을 내리기에 이르렀다. 문제는 자본이었는데, 자본은 길본흥업과의 연계 활동을 통해 안면을 익힌 分島周次郎의 도움을 받을 수밖에 없었다.

당연히 分島周次郎로서는 배구자의 존재를 담보로 극장 건축과 경영에 투자할 준비가 되어 있었다고 보아야 한다. 따라서 홍순언이 分島周次郎을 찾아간 것은 우연한 일이 아니라, 그들 부부와 分島周次郎, 그리고 길본흥업 사이의 과거 인연과 손익 계산 때문으로 보아야 한다.

8　「본사대판지국 주최 동정음악무용대회」, 『조선일보』, 1934년 8월 13일(석간), 2면 참조.

9　「예술호화판(藝術豪華版), 오만원의 '동양극장' 조선사람 손으로 새로 된 신극장(新劇場)」, 『삼천리』(7권 10호), 1935, 198~199면 참조.

1930년 11월 조선극장 공연 당시 배구자 모습[10]

 길본흥업과 배구자의 관계는 홍순언 사후에도 이어졌다. 1938년 5월 배구자악극단은 동경의 길본흥행 합명회사와 제휴를 맺고 동경에 사무실을 마련하는 한편, 새로운 레퍼토리(서양 무용과 연극 병행)를 추가하여 동경 흥행계로의 진출을 공언한 바 있다.[11] 1938년 8월 당시 배구자는 동경에 '배구자무용연구소'를 설립하려는 계획을 세우고, 배용자를 중심으로 하는 공연 활동을 기획하여, 화월(花月) 극장에서 제 1회 공연을 열고자 하였다.[12]

 심지어 배구자는 훗날 사담을 통해 자신의 악극단이 '길본전속일

10 「배구자무용가극단(裵龜子舞踊歌劇團) 공연」, 『조선일보』, 1930년 11월 2일(석간), 5면.

11 「배구자악극단 길본흥행(吉本興行) 제휴」, 『동아일보』, 1938년 5월 12일, 5면 참조.

12 「기밀실」, 『삼천리』(10권 8호), 1938년 8월 1일, 23면 참조.

좌(吉本全屬一座)'로 다년간 일본을 비롯한 여러 지역에서 흥행을 벌인 바 있다고 인정하기도 했다.[13] 일찍이 천승극단(天勝劇團)의 훈육과 기예 전수를 받는 동안 일본에서 살았던 그녀로서는 일본 흥행업체와의 전속계약이 불편하지 않았을 터이고, 무엇보다 그녀의 활동 반경과 무용 체험을 넓혀 주는 데에 크게 기여한 사건이었기 때문에 이 역시 환영할 만한 일이 아닐 수 없었다.

더구나 배구자의 최초 조선 공연이나 이후 이어지는 무용 개최는 일시적인 관심을 끌었을지언정, 폭넓은 이해나 꾸준한 성과를 거두지는 못했다. 그것은 조선인들에 무용이라는 장르가 폭넓게 보급된 장르가 아니었기 때문이며, 관객 시장 층이 얇을 수밖에 없는 분야였다. 이에 배구자는 길본흥행의 힘을 빌려 적극적으로 일본 시장을 겨냥하여 자신의 기예를 펼칠 수밖에 없었다.[14]

동양극장은 이러한 배구자에게 조선 내의 활동에 기틀을 마련하는 일종의 '기회의 장'이었다. 물론 홍순언이 요절하고 동양극장의 경영권이 혼선을 빚으면서 이러한 기회는 다시 무산되지만, 그럼에도 불구하고 배구자에게 길본흥업은 여러 가지 측면에서 그녀의 활동을 돕는 기획사로 자리 잡을 수밖에 없었다.

1.1.2. 길본흥업의 실체와 조선으로의 진출

그렇다면 이러한 자본 중심에 있었던 길본흥업(요시모토)과 分島周

13 「배구자악극연구소(裴龜子樂劇硏究所), 『동아일보』, 1938년 8월 27일, 4면 참조.
14 「배구자악극연구소(裴龜子樂劇硏究所), 『동아일보』, 1938년 8월 27일, 4면 참조.

次郎에 대해 살펴볼 필요가 있다. 일단, 길본흥업은 대판(오사카)에 본부를 둔 일본의 대표적인 흥행 업체이다.[15] 오랫동안 길본흥업은 일본의 관서 지방의 흥행계를 좌우하는 업체로 인식되어 왔고, 1940년 무렵에는 조선으로의 진출까지 본격화했다.[16]

길본흥업은 일본의 연예기획사로 출범했지만, 일찍부터 조선의 연예 단체를 초청하여 흥행에 나서기도 했다. 대표적인 예로 1939년 오케레코드의 '조선악극단(朝鮮樂劇團)' 동경 방문을 들 수 있다. 당시 조선악극단은 동경의 길본흥업 본사에서 음반을 취입한 후, 방문 공연을 실시했다.[17]

사진은 '스테-지'서 백의용사 위무하는 일행[18]

이후 조선연극단은 동경을 시작으로 하여 일본 각지를 돌며 약 63

15 유민영, 「초창기 가극운동 주도와 동양극장을 설립한 신무용가 배구자」, 『한국인물연극사(1)』, 태학사, 2006, 400면 참조.

16 「기밀실(우리 사회의 제내막(諸內幕)」, 『삼천리』(12권 5호), 1940년 5월 1일, 21면 참조.

17 「조선(朝鮮) 옷에 황홀 백의용사 대만열(大滿悅) O·K단 동경 착(着)」, 『매일신보』, 1939년 3월 15일, 2면 참조.

18 「사진은 '스테-지'서 백의용사 위문하는 일행」, 『매일신보』, 1939년 3월 15일, 2면.

일 간 204회 공연을 시행했다.[19] 이러한 기록은 길본흥업과의 제휴가 대규모 행사로 실현되었음을 의미한다고 하겠다. 그리고 이러한 대규모 순회공연의 성과를 보고하고 그 결과를 정리하는 귀국 공연을 1939년 6월 12일부터 16일까지 4일간 경성 부민관에서 시행했다. 이것은 일종의 보고의 성격을 띠는 공연이었다.[20]

한편 길본흥업은 조선 극단과의 제휴를 넘어, 조선 극단을 직영하는 경영 방침을 시행하기도 했다. 1940년 3월경 황금좌를 인수하여 '경성보총극장(京城寶塚劇場)'으로 명명하고, 독자적인 프로그램(아트랙숀)을 개발하였으며, 서양과 일본의 활동사진을 교차 상영하는 시스템을 도입하기도 했다.[21]

어트렉션은 1920년대부터 조선의 극장가에서 선호되는 공연 콘텐츠였다. 이 시기 조선의 극장 프로그램은 '공연성 어트렉션의 모음'으로 구성되기 일쑤였고, 이른바 '볼거리영화(cinema of attractions)'가 심심치 않게 상영되곤 했으며, 영화 상영 도중에 삽입되는 공연 형태로도 잔존했다.[22] 1930년대 후반에 이러한 어트렉션을 '비장의 흥행 카드'로 삼는 극단이 생겨났고, 황금좌 같은 극단이 이러한 극단에 속한다고 하겠다.[23]

19 「구(舊) 황금좌(黃金座) 개명 '경성보총극장(京城寶塚劇場)」, 『동아일보』, 1940년 5월 4일, 5면 참조.

20 「조선악극단(朝鮮樂劇團) 귀환 보고 공연」, 『동아일보』, 1939년 6월 10일, 5면.

21 「구(舊) 황금좌(黃金座) 개명 '경성보총극장(京城寶塚劇場)」, 『동아일보』, 1940년 5월 4일, 5면 참조.

22 백현미, 「어트렉션의 몽타주와 모더니티」, 『한국극예술연구』(32집), 한국극예술학회, 2010, 82면 참조.

23 「황금좌(黃金座) 아트랙숀 16일부터 지방공연」, 『매일신보』, 1938년 11월 17일, 4

종합적 연행물의 집합(variety shows)으로서의 극장 공연은 사실 낯선 형태는 아니었다. 근대극 도입기 조선의 연극과 영화를 포함하는 극장업과 연예업은 소규모 공연 콘텐츠들을 연계·조합·병행·공연하여 소기의 성과를 창출했고, 이러한 공연 방식에 관객들은 이미 익숙해진 상태였기 때문에, 1940년대 경성보총극장 역시 이러한 공연 방식과 관람 방식을 최대한 고려하여 극장 운영에 임했다고 해야 한다.

그렇다면, 경성보총극장에 대해 살펴볼 필요가 있다. 경성부 황금정 4정목 310에 위치한 경성보총극장은 1940년 5월 18일에 설립되어 자본금 180,000원의 주식회사로 운영되었다.[24] 길본흥업은 황금좌 진출을 계기로 삼아, 가극(레뷰-)의 도입을 공언했다. 당시 기사를 참조하면, 길본흥업의 레뷰 도입으로 인해 '레뷰-걸'들의 신체(다리) 노출이 심해질 것이라는 추측성 보도가 제시되기도 했다.[25] 그만큼 길본흥업의 흥행 사업은 상업적인 성향에 충실했고, 그들의 사업이 관객들의 성향을 겨냥한 것이라는 인식이 조선 사회에 널리 퍼져 있었다.

또한 길본흥업은 평양의 대표적인 극장인 '금천대좌'를 '齋藤久太郎(사이토 큐타로)'으로부터 인수하여 체인극장으로 정비하였다. 기존의 연극상연극장을 영화상설관으로 변화시키고 '아프로영화'와 '애트랙슌'으로 상연 예제를 변화시킨 새로운 경영 전략을 발표한 바 있다.[26] 이만

면 참조.

24 中村資良, 『조선은행회사조합요록(朝鮮銀行會社組合要錄)』(1942년 판), 동아경제시보사 ; 한국사데이터베이스, http://db.history.go.kr

25 「기밀실(우리 사회의 제내막(諸內幕)」, 『삼천리』(12권 5호), 1940년 5월 1일, 21면 참조.

26 「평양 금천대좌 길본(吉本)서 직영」, 『조선일보』, 1940년 5월 22일(조간), 4면

큼 길본흥업은 조선 내에서의 흥행 사업에 큰 관심과 새로운 모색을 적극적으로 꾀하였다.

조선에서 활약하거나 방문한 길본흥업의 관계자로 정태성(鄭泰成), 林弘高(하야시 히로타카) 등을 들 수 있다. 이 중 정태성은 길본흥업에 있다가 퇴사하여 동양극장에서 무대 장치가로 활약한 인물이다.[27] 임홍고 상무는 황금좌의 인수를 조선에서 마무리 지은 길본흥업의 책임자로 훗날 경성보총극장의 이사로 취임했으며,[28] 실무를 맡아 대외 협상 등의 사업을 진행한 바 있다.[29] 임홍고 외 이사로 秦豊吉, 林正之助, 邢波光正이 있었고, 감사로는 恩田武市, 眞錫八千代 등이 재직하고 있었다.

1.1.3. 分島周次郎의 정체와 조선에서의 활동

分島周次郎은 경성 본정 3정목에 위치했던 경성촬영소의 실제 소유주였다. 경성촬영소는 1934년 10월경 이필우와 김소봉, 그리고 박제행 등이 설립 주체가 되어 정식 창설한 영화 촬영소이자 제작사였다.[30]

참조.

27 고설봉, 『증언 연극사』, 진양, 1990, 40~41면 참조.

28 「구(舊) 황금좌(黃金座) 개명 '경성보총극장(京城寶塚劇場)」, 『동아일보』, 1940년 5월 4일, 5면 참조.

29 「연극, 연예자재(演藝資材) 수급조정기관(需給調整機關) 설치협의(設置協議)」, 『매일신보』, 1943년 7월 21일, 2면 참조.

30 다만 1934년 정식 출범 이전에도 경성촬영소라는 이름으로 활동한 촬영소가 발견되기는 한다. 예를 들면, 경성촬영소는 1933년 6월 〈임자 없는 나룻배〉의 제작자 측과 법정 다툼(구두 변론)을 벌이며, 그 존재감을 일찍부터 드러낸 바 있었다. 이 시기의 경성촬영소는 1934년 정식 창립된 경성촬영소의 전신으로 여겨지

이후 경성촬영소는 최초의 발성영화 〈춘향전〉을 제작했는데, 이로 인해 分島周次郎은 〈춘향전〉의 자금을 댄 사람으로 알려지게 된다.[31]

하지만 分島周次郎은 유명해지기 이전부터 조선에서 흥행업에 종사해왔다. 그가 1919년 9월 21일에 경성부 본정 3정목 94에 설립한 경성연예관(京城演藝館)은 대표적인 사업 기반이었다. 자본금 50,000원을 불입하여(주식 수 1000주, 주주 수 166명) 건설된 경성연예관은 주식회사였으며, 池田長兵衛가 사장을 맡았고, 山崎鹿藏, 梶原末太郎, 大宮貞次郎, 成淸竹松이 이사를 맡은 전형적인 일본인 회사였다. 分島周次郎은 대주주로 참여하고 있었다.[32]

1920년대 分島周次郎은 국수회 간사장을 맡으면서 그 세력을 넓혀갔다.[33] 하지만 국수회 회장이 渡邊定一郎으로 바뀌자, 회장 직을 둘러싸고 폭력 사건(살인 미수)을 일으킨 혐의를 받기도 했다.[34] 전술한 대로, 分島周次郎은 1930년대에 경성촬영소의 중역으로 활동하면서 영

지만, 현재까지는 두 회사 사이의 관계가 명확하게 밝혀진 것은 아니다(김남석, 「1930년대 '경성촬영소'의 역사적 변모 과정과 영화 제작 활동 연구」, 『인문과학연구』(33집), 강원대학교인문과학연구소, 2012, 427면 참조).

31 「현대 '장안호걸(長安豪傑)' 찾는 좌담회」, 『삼천리』(7권 10호), 1935년 11월 1일, 94면 참조.

32 中村資良, 『조선은행회사조합요록(朝鮮銀行會社組合要錄)』(1935년 판), 동아경제시보사 ; 한국사데이터베이스, http://db.history.go.kr

33 「사상문제 강연회에 관한 건」, 『검찰사무(檢察事務)에 관한 기록(2)』, 1925년 8월 18일 ; 「국수회원 창덕궁 틈입 사건에 관한 건 1」, 『검찰사무(檢察事務)에 관한 기록(2)』, 1926년 5월 5일.

34 「국수회지부장 습격범인체포, 검사국에 압송」, 『매일신보』, 1923년 9월 16일, 5면 참조 ; 「국수회장 습격사건은 살인미수로 결정, 경성지방법원 공판에 부쳤다고」, 『매일신보』, 1923년 11월 14일, 3면 참조.

화 이권에 대거 관여하기도 했고.[35] 경성에서 대대적인 토지 매입(예정)
으로 주목을 받기도 했다.[36]

이러한 分島周次郎의 행적은 다음과 같은 사실로 설명될 수 있다.
그는 흥행업에 종사하면서 경성극장, 경성촬영소 등을 소유하고 경영
하는 한편, 경성과 조선의 이권에 개입하면서 그 세력을 넓히는 일종의
문화계의 유지였다. 더구나 그는 폭력조직을 이끌고 있었던 일종의 갱
이었다.

分島周次郎은 일본 정계에서 막강한 실세로 군림하던 도야마 미쓰
루(頭山滿)의 계파에 속하는 인사로, 이른바 일본 야쿠자 조직의 조선지
부장 격에 해당하는 인물이었다. 그는 실제로는 폭력 조직의 우두머리
에 해당했고, 그가 간사장을 지냈고 조직 내의 패권을 둘러싸고 경합을
벌였던 '대일본국수회'는 일본 우익의 대표적인 단체라고 할 수 있다.
야쿠자와 흥행업은 밀접한 관련을 맺고 있었기 때문에, 그 역시 조선에
서 경성극장과 경성촬영소 등을 경영하면서 조선의 흥행계를 좌우하는
권력자로 행세할 수 있었다.[37]

分島周次郎와 관련하여 가장 주목되는 대목은 배구자 혹은 홍순원
과의 관련성이다. 고설봉은 홍순원이 동양극장을 건설하기 위해서 면
식이 없는 分島周次郎을 찾아가는 용기를 발휘한 것처럼 기술하고 있

35 「조선영화 상영금지로 경성업자 반대봉화(反對烽火)」, 『매일신보』, 1936년 7월 25
일, 2면 참조.

36 「화총영관부지(華總領舘敷地) 백마원에 매각설 분도주차랑(分島周次郎) 씨 등이
매수코 일대환락경(一大歡樂境)을 계획」, 『매일신보』, 1937년 6월 2일, 3면 참조.

37 이승희, 「조선극장의 스캔들과 극장의 정치경제학」, 『대동문화연구』(72권), 대동
문화연구원, 2010, 145면 참조.

지만, 실상은 이와는 다르다고 판단된다고 앞에서 언급한 바 있다. 왜
냐하면 分島周次郎은 동양극장 이전에도 길본흥업과 관련된 해외 공연
을 전담하는 기획사 파트너 역할을 했기 때문이다.

그렇다면 이제, 分島周次郎이 홍순원과의 면식이 있었음에도 불구
하고, 위험을 감수하고 거금을 투자해서 동양극장을 짓는 것에 찬성하
고 후원한 이유를 살펴 보아야 할 것이다. 分島周次郎은 흥행업체를 이
미 3~4개 운영하고 있었고, 조선에서의 극장업에 대해 소상하게 파악
하고 있었던 인물이었다. 그러한 그가 실패 가능성이 높아 보였던 동양
극장−극장 설립 계획은 있었지만 콘텐츠 수급 계획은 명확하지 않았
기 때문에−에 투자한 이유는 주목되지 않을 수 없기 때문이다.

分島周次郎은 홍순언에게 협조하는 대신, 이필우를 통해 경성촬영
소의 재기 혹은 회복을 조건으로 제시했다. 이로 인해 홍순언과 함께
동양극장을 건설할 목적이었던 이필우는 경성촬영소의 편의를 보아주
었고, 대신 홍순원은 分島周次郎로부터 자금과 후원을 받을 수 있었다.
이필우는 1934년 12월부터 경성촬영소 〈전과자〉, 〈대도전〉, 〈홍길동
전〉의 촬영을 맡았고,[38] 발성영화 〈춘향전〉(1935년 10월 개봉)의 제작에
결정적인 공을 세운 인물이었다.[39]

38 「각계 진용과 현세」, 『동아일보』, 1936년 1월 1일, 30면 참조.
39 김남석, 『조선의 영화제작사들』, 한국문화사, 2015, 25~27면 참조.

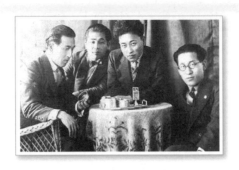

이필우, 임운학, 나운규, 이명우
가장 왼쪽 이필우, 오른쪽에서 두 번째 나운규[40]

　이로 인해 이필우와 함께 발성영화 제작을 추진했던 나운규는 이필우의 도움을 기대하기 어려운 상황에 처하면서, 별도의 영화사를 꾸려 이 작업을 추진해야 했다. 결국에는 이러한 독자적인 사업 시도는 소기의 성과를 거두지 못했고, 한양영화사 최초 발성영화 〈아리랑 제3편〉은 기술과 흥행 면에서 실패를 면하지 못했다. 더구나 이로 인해 한양영화사는 도산의 위기에 빠졌고, 나운규 역시 발성영화의 꿈을 일시 중단해야 하는 절박한 입장에 놓이고 말았다.

　이필우와 分島周次郎의 상호협력이 가져온 조선 영화계에서의 파장은 만만한 것이 아니었지만, 그렇다고 두 사람의 협력이 分島周次郎의 마음을 움직인 유일한 이유일 수는 없다. 실제로 分島周次郎이 이필우를 통해 경성촬영소를 회생 혹은 운영하려고 했다는 점에는 큰 이견이 없지만, 오직 이필우의 협력을 얻기 위해서 거금을 투자해서 동양극장 설립자금을 대여하거나 공동으로 건립 작업을 펼칠 수만은 없었을 것이다.

　이러한 측면에서 보면 동양극장이 건립될 수 있었던(혹은 동양극장

40　한국영화데이터베이스, http://www.kmdb.or.kr/SearchSF1/totalSearch.asp#url

건립에 자본을 투자할 수 있었던) 기본 요건은 다른 방향에서 찾아야 할 것이다. 그것은 홍순언의 부인 배구자와 그녀의 무용단이 가진 흥행성이다. 배구자무용단의 흥행 성과는 조선뿐만 아니라 일본에서도 우수한 것으로 정평이 나 있었다. 分島周次郞은 최소한 손해를 만회할 수 있는 방안을 마련하고 있었다고 해야 한다. 따라서 分島周次郞라는 자본주(기획사 대표 격 인물)와 홍순언이라는 흥행사(실제 운영자) 사이에는 성공과 실패에 대한 나름대로의 복안이 확보되어 있었고, 이에 따라 상호 이해 관계가 충족되어 동양극장의 자금 대출과 설립 사업이라는 모험적 시도가 발생할 수 있었다.

1.2. 홍순언과 운영자들

1.2.1. 홍순언

홍순언은 평북 의주에서 출생하였다고 알려진 인물이다. 그가 연예업으로 진출한 것은 배구자를 만나면서이다. 배구자는 천승극단(일명 '덴카츠이치좌', 天勝一座)에서 흥행의 아이콘으로 활동하다가, 극적인 탈출을 감행하여 평양의 한 호텔에 잠입하게 되었다. 그때 배구자를 도와 천승극단에서 탈퇴를 도운 이가 홍순언이었다. 당시 상황을 구체적으로 짚어 보자.

당시는 1926년 천승극단의 평양 해락관 공연 무렵이었다. 해락관 공연을 마치고 중국 순회공연을 예정하고 있던 천승극단에서 배구자

는 필사적으로 탈출을 감행했고, 그녀의 탈퇴와 도피 행적은 즉각적으로 조선의 언론에 노출되며, 각종 매체로부터 뜨거운 관심을 받았다.[41] 이때 배구자의 도피와 재기를 위해 힘쓴 이가 홍순언이었고, 그로 인해 그 역시 한동안 아내인 배구자와 함께 칩거 생활을 이어가야 했다.

1926년 탈주 사건 이후 홍순언은 배구자의 남편이자 매니저로 활동하면서, 배구자무용연구소나 배구자악극단의 조직과 후원, 운영과 제작, 공연과 회계 등을 전담하는 인물로 변모하였다. 2년여 간의 칩거 생활을 청산하고 특히 1928년부터 활동을 재개하면서('배구자 공연'의 형식으로 공연), 이러한 홍순언의 역할이 가시적으로 드러나기 시작했다. 특히 1929년 배구자무용연구소를 개설하고,[42] 자본을 후원하고 이후 계획을 세워 가는 경영자의 모습을 내보였다.[43] 더구나 무용연구소는 최신 건물이었기 때문에, 초기 투자비용(연습장과 숙소) 역시 홍순언이 부담해야 했다. 그래서 이승희는 이러한 홍순언의 역할 - 과연 그만한 자본을 소유하고 있었는가에 대한 - 에 대해 의구심을 드러

41 「천승일좌(天勝一座)의 명성(明星) 배구자 작효(昨曉) 평양에서 탈주 입경(入京)」, 『조선일보』, 1926년 6월 5일(조간), 2면 참조 ; 「천승일행의 명화 배구자 탈주 입경」, 『매일신보』, 1926년 6월 6일, 5면 참조 ; 「화려한 무대 뒤에 숨은 홍수녹한(紅愁綠恨)」, 『조선일보』, 1926년 6월 6일(석간), 2면 참조 ; 「구자의 탈주는 연애와 재산관계」, 『매일신보』, 1926년 6월 7일, 3면 참조 ; 「문제의 노파 배정자 피소(被訴)」, 『매일신보』, 1926년 12월 28일, 2면 참조 ; 「천승(天勝) 일행의 이재(異才) 배구자(2)」, 『조선일보』, 1928년 1월 3일(석간), 2면 참조.

42 「배구자 일행 공연」, 『동아일보』, 1929년 11월 15일, 5면 참조 ; 「배구자예술연구소 혁신 제1회 공연」, 『동아일보』, 1931년 1월 17일, 5면 참조.

43 「배구자의 무용전당(舞踊殿堂), 신당리문화촌(新堂理文化村)의 무용연구소 방문기」, 『삼천리』(2호), 1929년 9월 1일, 43~44면.

냈지만,[44] 전적으로 자신의 자본을 바탕으로 하지 않은 동양극장의 사례를 생각한다면, 무용연구소의 운영이 전혀 불가능한 것은 아니었다고 보아야 한다.

물론 배구자무용연구소에서는 수강, 공연, 숙식, 이동에 관한 비용이 무료였기 때문에 대규모의 자본이 필요했을 것이라는 추정은 어렵지 않다. 다만 이러한 무용수강생, 즉 무용연구소 단원들을 이끌고 순회공연을 펼치며 공연 수익을 거둘 수 있었기 때문에, 운영의 묘만 제대로 발휘하면 초기 투자비용을 넘어서는 흑자 경영도 가능했을 것으로 판단된다. 더욱 구체적인 판단은 실증적인 자료가 발굴되었을 때에 가능하겠지만, 일반인이 상상하기 어려운 사업 계획과 과감한 투자, 그리고 탁월한 이윤 창출이 홍순언의 연예업 과정에서 나타나는 것으로 보건대, 홍순언의 경영 전략이 1928년 이후 배구자악극단(배구자무용단, 혹은 배구자일행)의 핵심 추진력이었을 것으로 볼 수 있다.

홍순언의 사업 성과와 과감한 투자가 가장 빛을 발한 대목은 동양극장 설립이었다. 동양극장 설립과 관련하여서는 앞에서 설명한 바 있기 때문에, 여기서는 축약하기로 한다. 다만 홍순언 사후 벌어진 일련의 사건은, 그가 동양극장을 운영하는 데에 얼마나 탁월한 재능을 보였는지를 역으로 증명한다고 하겠다.

더구나 그는 흥행 작품을 골라내고, 이것을 관객에게 선보이는 방식에 대해서는 탁월한 감각을 지니고 있었다. 〈단종애사〉의 공연이 중단되기에 이르자, 이를 대신할 작품으로 〈사랑에 속고 돈에 울고〉를 선

44 강옥희 외, 『식민지 시대 대중예술인 사전』, 소도, 357면 참조.

정했던 일은 널리 알려진 예화에 속한다. 연출부(특히 박진)의 반대가 극심했음에도 불구하고, 홍순언은 자신의 감각과 선택을 믿었고, 그 결과는 대대적인 흥행 성공으로 나타났다.

더욱 놀라운 점은 관객들의 관극 열기가 이어지고 있었음에도 불구하고, 〈사랑에 속고 돈에 울고〉를 중단하고 동양극장의 무대에 여타 작품을 올린 점이다. 〈사랑에 속고 돈에 울고〉는 1936년 7월 23일부터 31일까지 무려 9일 간 공연했지만, 사실 9일 간의 공연 기간에도 불구하고 이 작품에 대한 관객들의 관람 의지는 여전히 유지되고 있었던 보기 드문 사례였다. 하지만 홍순언은 이러한 이절을 포기한 채, 최독견(최상덕)의 각색작 〈명기 황진이〉를 다음 작품으로 선정하고 1936년 8월 1일부터 7일까지의 공연을 지속했으며, 그 이후에는 다시 임선규 작 〈유정무정〉(1936년 8월 8일부터 13일까지)을 공연했다.

동양극장이 〈사랑에 속고 돈에 울고〉를 재공연하는 시점은 1936년 8월 27일부터 9월 4일인데, 이때 조선의 관객들은 이미 이 작품을 보고 싶어 하는 마음이 절정에 달했을 무렵이었고, 이로 인해 동양극장 측은 더욱 큰 흥행 수익을 얻을 수 있었다.

홍순언의 경영 논리는 간단했지만, 효과적이었다. 그는 〈사랑에 속고 돈에 울고〉를 선택하여 첫 공연으로 이끄는 역량도 발휘했지만, 이미 인기를 얻은 작품의 흥행 수익을 더욱 극대화하는 방법도 알고 있었다. 더구나 그는 〈사랑에 속고 돈에 울고〉의 후편을 이어 쓰게 함으로써, 이른바 관람한 관객도 다시 극장으로 불러들이는 수완을 발휘했다. 이러한 경영 방식은 동양극장이 지닌 상업성을 제고하는 역할을 했고, 동양극장의 연극에 대한 관객들의 만족감을 확대하는 기능을 했다.

홍순언의 사망[45]　　　　　동양극장의 경영 악화와 운영상의 혼란[46]

　　홍순언이 죽고 경영을 맡았던 최상덕은 견실한 운영에 실패했다. 최상덕은 배우의 이미지를 제고하고 연극인의 위신을 세우는 정책을 추진했고, 이러한 정책은 연극계의 신선한 바람을 몰고 왔지만, 결과적으로 흥행과 수익에서 큰 문제점을 드러내며 대규모 채무를 지게 만들었다. 그 과정에서 동양극장은 새로운 사주에게 매도되었고, 채권단은 이행되지 못한 채무를 지급받기 위해서 동산을 점유하였다. 이로 인해 극장은 폐쇄되었고 당분간 문을 열지 못하게 되었다.

　　그만큼 1937년 2월 홍순언의 사망은 갑작스러웠고, 또 충격적이었다고 해야 한다. 이로 인해 동양극장의 경영(방식)은 크게 요동친다. 1939년 2월의 동양극장 폐쇄는 그 연속선상에서 파악되며, 심영과 박제행의 일차 탈퇴, 그리고 황철과 차홍녀 등의 이차 탈퇴에 직간접적인 영향을 끼친다. 더구나 최상덕의 몰락과, 동양극장의 부도, 그리고 새로운 사주의 등장이라는 1939년 동양극장의 변화에 주요한 동인으로 작

45 「홍순언(洪淳彦) 씨 영면(永眠)」, 『매일신보』, 1937년 2월 7일, 3면 참조.
46 「동양극장 폐쇄─건물과 흥행권의 이동으로」, 『매일신보』, 1939년 8월 25일, 2면 참조.

용한 바 있다.

1.2.2. 최상덕(최독견)

최상덕은 본래 소설가로, 대표작 장편 소설 〈승방비곡〉이 남아 있다. '독견'은 그의 호이자 필명이었다. 최상덕은 배구자의 일가로, 초창기부터 동양극장을 경영하는 수뇌부에 속하는 인물이었다. 그는 홍순언, 박진, 홍해성 등과 함께 동양극장 운영진을 형성하고, 훗날 홍순언 사후에는 지배인(사장)으로 취임하기도 했다. 동양극장의 첫 전속극단이자 대표극단이었던 청춘좌는 1935년 12월 15일(~19일) 역사적인 제1회 공연을 개최했는데, 개막작 중 비극 〈승방비곡〉(2막3장)은 최독견의 동명 소설을 각색한 작품이었다. 실제로 최독견은 동양극장 개관 이전에는 문단에서 소설가로 활동했으며, 그의 소설은 일제 강점기 조선의 문단에서 대중소설(혹은 신파소설)로 취급, 평가되었다. 그는 청춘좌 첫 공연에서 희극 〈기아일개이만원야〉(4경)라는 작품을 '구월산인'이라는 필명으로 발표하기도 했으며,[47] 청춘좌 제 2회 공연에서는 촌극 〈네 것 내 것〉과 희극 〈가정쟁의 실황방송〉을 발표한 바 있다.

청춘좌 제 1회 공연은 여러 가지 측면에서 동양극장과 청춘좌의 내부 사정을 들여다보게 만드는 공연이었다. 특히 이 공연에서 배우 진영은 어느 정도 완비되어 있었으나 작가 진영(좌부작가)이 완비되지 못해서 최상덕이 본연의 임무가 아닌 작가 역할을 수행한 것임을 확인할 수

47 「극단의 중진을 망라한 청춘좌 공연 15일부터 동양극장에서」, 『매일신보』, 1935년 12월 17일, 3면 참조.

있다.

실제로 최상덕의 주요 임무는 동양극장의 관리와 운영 계획의 수립으로 요약되는 지배인의 역할을 보조하는 것이었다. 하지만 동양극장의 체제가 안정되기 이전에는 작가의 임무를 병행해야 했는데, 실제로 그가 제공한 작품이 동양극장에서 공연된 사례는 1936년 1월 이후에도 간헐적으로 나타났다.

가령 1936년 1월 24일부터 공연된 신창극 〈춘향전〉(2막 8장)은 최독견의 각색작으로 동양극장 내 창극류의 공연 풍조를 촉진하고, 조선성악연구회와 밀접한 관련을 맺는 계기가 되는 작품이었다(1936년 8월 14~22일에 재공연). 1936년 1~2월 청춘좌 공연에서, 최독견은 희극 〈칠팔세에도 연애하나〉를 함께 발표했으며, 구월산인이라는 가명으로 희극 작품 〈장가 보내주〉(1막)와 〈뛰어든 미인〉(1막)을 제공했다. 1936년 3월 (3~8일)에는 〈장한몽〉(4막 6장)을 각색하여 '신판' 공연을 가능하게 하기도 했고, 같은 회 차 공연에 역시 구월산인으로 〈급성연예병〉을 제공하기도 했으며, '청춘좌 명작주간(1936년 3월 9~13일)'에는 〈팔자 없는 출세〉를 역시 구월산인 이름으로 발표한 바 있다.

일단 그는 전속극단이 창단했을 무렵, 그러니까 작가 진영이 갖추어지지 않았을 때 주로 작가로 활동하는 경향을 보였다. 앞에서 말한 청춘좌의 경우도 그러했지만, 희극좌의 경우에서도 이러한 경향이 발견되고 있다. 희극좌가 창립되고 난 이후, 정희극 〈벙어리 냉가슴〉(1막, 1936년 4월 7~11일), 각색작 〈채귀〉(1막, 1936년 5월 31일~6월 4일) 등이 이러한 대표적 사례에 속한다.

한편 그는 희극좌가 어느 정도 궤도에 오르자, 청춘좌에 작품을 공

급하는 행로를 보였다. 1936년 7월 15일부터 21일까지 공연된 청춘좌 〈단종애사〉('2주 공연')는 15막 17장에 달하는 대작이었는데, 이 역시 최독견이 내놓은 회심의 역작이었다고 해야 한다. 임선규 작 〈사랑에 속고 돈에 울고〉('3주 공연') 직후에 발표된 〈명기 황진이〉(박종화 원작, 최독견 각색, 4막 5장)도 이러한 경우에 해당한다. 이 작품 역시 상당한 출연진과 무대 세트를 동반한 대작 공연이었다. 이후 1936년 9월(5~11일)에는 〈두 여자의 걷는 길〉(6막), 〈신판 장한몽〉(재공연, 9월 18일~23일, 4막 8장으로 〈장한몽〉 동양극장 초연 시보다 2장 연장된 규모) 등을 공연하였다. 1936년 10월에는 호화선에서 〈허영지옥〉(10월 19~23일, 5막)을 발표하기도 했다.

이밖에도 1936년 11월부터 각색작 〈아버지 돌아오시네〉(1막)와 〈사랑의 힘〉(3막)을, 1937년에는 4~5월에 희극 〈이자식 뉘자식〉(1막), 연애비극 〈여인애사〉(6막 8장), 순정비극 〈어엽븐 바보의 죽음〉(1막 2장), 정희극 〈아우의 행복〉(1막), 비극 〈남아의 순정〉(5막 7장) 등을 집중적으로 발표했으며, 이후 이 작품들은 대체적으로 재공연되었다. 1937년 4월경에 최독견은 홍순언을 대신하여 동양극장을 실질적으로 운영하기 시작했다. 따라서 최독견의 활동이 전방위적으로 확대되는 것은 어쩔 수 없는 현상이었다고 해야 한다. 최독견은 1938년에는 7월에는 각색작 〈춘희〉(5막)를 발표했으며 심지어는 1940년 이후에도 그의 작품은 동양극장에서 공연되었으나 대부분은 재공연작이었다. 왜냐하면 1939년 최상덕은 동양극장에서 부도를 내고 임의로 탈퇴 도주했기 때문이다.

최상덕이 홍순언의 부인이었던 배구자의 일가친척이었던 만큼, 배

구자의 공연에도 자신의 작품을 제공한 바 있다. 동양극장 개관 첫 작품은 배구자악극단의 공연이었다. 이 공연은 '향토방문 단기공연'으로 선정되었지만, 실질적으로 이 공연은 동양극장 개관 기념공연이면서 동시에 동양극장 전속 단체의 첫 공연이라고 할 수 있다. 배구자악극단의 공연은 2회 차로 나누어져 실시되었는데, 2회 차 '석별흥행'에서 공연된 악극 〈탐라의 기적〉이 최독견의 작품이었다.

최상덕 사진[48]

최상덕이 동양극장에서 직간접적으로 출품한 공연 대본(희곡, 각색 포함)은 세 가지 특징을 지니고 있다. 첫째, 전속극단(혹은 방문극단) 초기에 작가 진용이 갖추어지지 않은 상태에서, 임시방편으로 참여하여 발표한 작품군이 존재한다는 점이다. 예를 들어 배구자악극단을 비롯하여 청춘좌와 희극좌에서 발표한 일부 작품이 대표적이며, 호화선에도 이러한 작품(1936년 〈허영지옥〉)이 일부 남아 있다. 최상덕은 모자라고 부족한 일손을 돕기 위해서, 작가로서 자신의 직무를 부여하였고, 그로 인해 동양극장과 전속극단들은 작품 공급의 숨통을 틀 수 있었다.

둘째, 이러한 급박한 상황이 아닐 경우에는 대작의 작품을 발표하

48 「사잔 사람은 잇어도 팔지는 안켓소」, 『동아일보』, 1937년 6월 16일, 7면 참조.

여, 동양극장 공연에 활력을 불어넣는 역할을 했다는 점이다. 청춘좌의 주요 작품이자 동양극장 흥행사에서 주목되는 작품인 〈단종애사〉, 〈명기 황진이〉를 비롯하여, 주기적으로 반복 공연되었던 신창극 〈춘향전〉, 각색작 〈신판 장한몽〉 등이 이러한 작품들에 속한다. 비교적 후반기에 집필된 〈두 여자의 걷는 길〉도 주목되는 경우이다.

셋째, 주로 '구월산인'이라는 필명으로 1막 전후의 단막 희극류의 작품을 발표했다는 점이다. 최상덕은 '최독견'이라는 이름으로는 주로 비극류의 대작을, 구월산인으로는 희극류의 단막 작품을 발표하곤 했다. 어떠한 회 차에는 두 사람의 이름이 나란히 한 회 차 프로그램에 포함되어 있기도 했다. 이러한 발표 패턴은 '최상덕'이라는 이름으로 공식적인 작품 발표를 이어가고, 필명 '구월산인'으로 극단의 궂은일을 처리하겠다는 심산으로 여겨진다. 즉 당시의 공연 관람 패턴에서는 비극/인정극/희극이 필요했기 때문에, 전속극단 혹은 동양극장 측에서 누군가가 희극류의 작품을 제공해야 했다. 사실 희극 전문극단인 희극좌를 만들 정도로, 동양극장이 희극에 쏟는 관심과 열정은 대단했지만, 실제로 희극 전문 작가를 기용하거나 주기적으로 일정 수준의 희극 작품을 공급받는 일은 지난한 일이었다. 이것은 동양극장뿐만 아니라 당시의 거의 모든 연극 단체가 직면한 곤란이기도 했다. 이를 해결할 의도가 '구월산인'이라는 또 다른 필명에 담겨 있다고 볼 수 있다.

최상덕은 홍순언 사후에 동양극장의 지배인이 되었지만, 경영에서는 그에 필적하는 성공을 거두지 못했다. 동양극장이 새로운 사주에게 매각되고(배구자에게서 고세형으로) 난 이후, 부도에 대한 책임을 지고 만주로 피신해야 할 정도로 절박한 처지에 몰리기도 했다. 하지만

일정 시간이 지나 동양극장 채무 관계가 해결된 이후 국내에 돌아와 아랑에 합류했고, 1940년 무렵에는 제일극장의 운영진으로 참여한 바 있다. 1940년 일제가 문화예술계를 통폐합하고 전반적으로 관리하기 위해 결성한 조선연극협회에 이사로 취임하였다.

1.2.3. 박진

1.2.3.1. 박진의 성장 과정과 연극에의 의지

박진이 동양극장에서 행한 구체적인 연극 활동과 그 특색은 해당 작품을 논구하는 자리에서 함께 거론하기로 하고, 이 장에서는 박진의 일생과 연출가적 특성을 우선 언급하기로 한다. 동양극장에서 박진의 영향력은 상당했으며, 그와 직간접으로 연계된 작품이 매우 많기 때문에, 이후의 장에서 박진에 대한 기술은 상당한 분량으로 이루어질 것이며, 경우에 따라서는 전문적인 심도를 가진 논의로 심화될 예정이다.

박진은 1905년 7월 10일 서울시 공평동에서 태어났다. 그의 집안은 조선에서도 내로라하는 명문 양반가였고, 그의 아버지는 정부의 고위 관료를 역임한 바 있다. 구체적으로 말하면, 그의 아버지 박기양은 함경도 감사까지 지냈는데, 당연히 궁중 판소리꾼들에게도 널리 알려져 있었다. 그로 인해 박진은 조선성악연구회의 명창들로부터 우대를 받곤 했다. 박진의 모친 역시 교양과 재색을 겸비한 현모양처의 양반 출신 규수였다. 박진은 그녀의 소생 3남매 중 차남이었으며, 본명은 승진(勝珍)이었다.

박진은 이러한 부모 밑에서 어릴 적부터 남부럽지 않은 가정을 배

경으로 성장했다. 어려서 그는 장난이 심했고 예능에 남다른 재주가 있었는데, 이러한 성격은 훗날 연출가로서 그리고 연극인으로서 그의 취향과 일치하게 된다. 성격이 명랑했고 감정이 풍부했으며 다른 사람을 사귀는 데에 능숙했다. 이러한 그의 성격 역시 훗날 그가 연출가로서의 입지를 다지는 데에 남다른 장점으로 작용했다.

연극과의 대면은 초등학교(당시 보통학교) 때 일어난다. 연극을 선전하는 나팔 소리에 호기심을 이기지 못한 그는 어머니를 졸라 연흥사에서 공연하는 〈육혈포강도〉를 보러 가게 된다. 이 공연을 통해 연극에 매혹된 그는, 그 다음부터는 굳이 어머니의 힘을 빌리지 않고도 스스로 연극을 보러 다니는 길을 선택했다.

그의 집이 서울 시내에 있었기 때문에, 주변에 극장이 지천으로 널려 있었다. 연흥사를 위시하여 단성사와 우미관 등을 수시로 드나들었고, 신파극뿐만 아니라 당시 상연되고 있던 무성영화 등도 즐겨 관람하였다. 학교 공부는 뒷전이었고 친구들과 '연극놀이'를 할 정도로 이 세계에 심취하는 것이 일과가 되다시피 했다.

그는 보통학교를 졸업하고 '양정고보'에 입학하게 되었는데, 그곳에서도 연극에 대한 열정은 그치지 않아, 연극반을 조직해서 아마추어 연극을 진두지휘하곤 했다. 그때 영어교사로 정욱(鄭煜)이 재직하고 있었는데, 정욱은 이러한 박진의 모습을 보고 '셰익스피어'를 탐독할 것을 권유했다. 교사 정욱은 연극에 정통했다고 하는데, 그의 조언은 박진의 생애를 바꾸어 놓았다. 박진의 아버지는 정치에 환멸을 느꼈기 때문에, 박진이 의사가 되기를 염원했으나, 박진은 연극 공부를 하겠다고 맞섰고, 이로 인해 부자간 대립이 격화되기에 이르렀다.

분쟁이 일어나자 박진은 일단 공부를 하겠다고 약속하고 도일했다. 그리고는 자신의 의지대로 동양대학 문화과에 입학했다. 어려서부터 목표 의식이 강하고, 주체성이 강한 그의 면모가 드러내는 대목이 아닐 수 없었다. 박진의 일본 유학 생활은 순탄하지 않았다. 관동대지진으로 생사의 고비를 넘어야 했고, 피지배민으로서의 설움을 감수하며 살아야 했다. 뿐만 아니라, 아버지의 반대도 생각보다 완강하게 이어졌다.

조국과 민족의 앞날을 생각하지 않을 수 없었던 시절이었기에 박진 역시 자신이 갈구하는 연극(공연)을 통해 이러한 자신의 시대관을 펼칠 수 있기를 희망했다. 박진은 일본대학 예술과로 전과해서 이러한 생각을 구체화시킬 방법을 찾았다. 그러나 부친은 이러한 박진에게 냉담했다. 양반의 가문에서 광대가 나올 수가 없다고 생각했던 부친은, 박진이 의과대학을 다니지 않고 연극공부를 하고 있다는 사실을 알자 진노했으며, 아들과 의절을 했고 족보에서 그 이름을 빼버렸다.

더욱 놀라운 일은 그 뒤에 이어졌다. 그럼에도 박진은 자신의 뜻을 굽히지 않았다. 가문과의 절연이나 부친의 협박이 그가 감행했던 연극에의 몰입을 방해하지는 못했다. 그는 연극 공부와 연극 활동에 분주한 나날을 보냈다. 1924년 유학생들의 망년기념간친회 때는 진장섭과 함께 유학생들이 만든 연극에 출연했고, 축지소극장을 드나들면서 연극에 대한 식견과 경험을 풍부하게 다져나가는 데에 여념이 없었다. 그렇게 그의 길은 그에 의해 개척되었다.

1.2.3.2. 박진의 연극계 데뷔와 이력

결과적으로 학교 졸업장도 받지 못하고 1927년 귀국한 박진은, 때마침 '토월회'에 불만을 갖고 이탈한 연극인들과 극단을 만들고 그곳에 가입했다. 홍노작, 이소연, 박진이 조직한 극단이었던 '산유화회'는 1927년 5월 조선극장에서 창단공연을 개최했다. 이 극단에서 홍사용 작 〈향토심〉(3막)과 번역극 〈소낙비〉(1막)를 연출함으로써 연출가로 입문했다.

그 뒤 극단 '화조회'를 창단했고 연출을 담당했다. 당시 그가 연출한 작품은 〈갓난이 설움〉, 〈화난(禍亂)을 당한 자〉 등이었다. 이 작품은 경성공회당에서 무대에 올랐고, 작품 공연 직후 화조회는 해산했다. 이후 그는 경성방송국(JODK)의 객원 연출가가 되었는데, 이로 인해 그는 우리나라 최초의 방송국 연출가 타이틀을 얻었다.

이후 그는 토월회 재기 공연에 참여했다. 그때 그가 크게 연출하여 큰 인기를 모은 작품이 〈아리랑 고개〉였다. 이 작품의 대본은 박승희가 집필했고, 박승희의 친척인 박진이 연출하였다. 이 작품은 장안의 화제를 불러일으키며 세간에 큰 인기를 모았다. 그렇지만 그 인기는 오래가지는 못했다. 결국 드물게나마 활동하던 토월회마저 결국 해산의 길을 접어들면서, 박진은 다시 딱히 특정한 직업을 찾기 어려운 상황으로 빠져들었다.

이때 그는 희곡(공연 대본)을 다수 창작하였다. 이것은 주위의 권유에 의한 것인데, 희곡 창작은 박진에게 연극에 참여할 수 있는 또 다른 길을 제공했다. 이후 박진은 희곡 창작을 기꺼이 자신의 길 중 하나로 삼

앞으며, 동양극장에서는 이러한 자신의 능력을 십분 활용하기도 했다. 그래서 박진은 동양극장의 전속 연출가로서뿐만 아니라 전속극단인 청춘좌와 호화선에 이러한 희극을 숱하게 제공한 극작가로도 활약할 수 있었다. 그가 주로 전담했던 작품들은 주로 희극 계통의 작품이었다. 1일 3공연 체제에서 희극 작품은 반드시 공연되어야 했던 필수 요소였기 때문에, 그 수요는 늘 존재했다.

비록 동양극장에서는 공연되지 않았지만, 이러한 희극류의 작품으로 널리 알려진 작품이 〈절도병환자〉였다. 박진 작 〈절도병환자〉(『별건곤』, 1930년 3월)는 당시 대중극단이 관행으로 삼아 선보였던 '넌센스 코미디' 장르에 속하는 작품으로 매우 희귀한 대본 자료라 할 수 있다. 왜냐하면 이러한 작품들이 온전하게 대본으로 남아 있는 경우가 그렇게 많지 않기 때문이다.

〈절도병환자〉는 장면 설정이 많고 진행이 빠르며 대사와 행동의 처리 역시 상황에 어울리도록 민첩하게 전개되는 것이 특징이다. 절도병환자들이 치료를 위해 병원에서 대기 중인데 그 사이에도 환자들이 옆 사람의 물건을 훔치는가 하면, 의사가 환자의 물건을 훔치고 반대로 환자 역시 의사의 물건을 훔치기도 한다는 줄거리를 가진 작품이다. 마지막에 대기실에 앉아 있던 환자들은 병원의 물건을 한 가지씩 훔쳐 가지고 집단적으로 대로를 활보한다. 이 세상 어느 누구도 도둑이 아닌 자가 없다는 희화적인 전언의 풍자극인 셈이다. 이 작품은 기본적으로 현실의 풍조를 바탕으로 한 희극이기도 했지만, 한 걸음 더 나아가서 풍자성을 무기로 삼아 창조된 기상천외한 재담극이요 익살극이었다.

실제로 박진은 비극보다는 희극류의 작품을 많이 남겼다. 연출 작

업을 통해서는 비극과 희극을 가리지 않았지만, 작품 집필에서는 주로 희극을 담당했기 때문으로 알려져 있다. 그러다 보니 그는 단순한 웃음이 아니라 페이소스와 유머를 구현할 줄 아는 연출가로 발전할 수 있었으며, 이러한 연출 성향은 연출뿐만 아니라 창작 분야에도 다시 영향을 끼쳤다.[49]

그 일례로 일제 강점기 박진은 '남궁춘'이라는 필명으로 창작 활동을 수행했다. 지금도 유성기 음반을 통해 당시 그가 남긴 작품과 창작 성향의 일단을 살필 수 있는데, 〈전차표(電車票) 오전(五錢)어치〉, 〈안해 그리워〉, 〈여장부〉, 〈물산장려〉, 〈텁석부리〉, 〈천당과 지옥〉, 〈이 남편, 그 안해〉, 〈뽀너스 소동(騷動)〉, 〈며누리 독본(讀本)〉, 〈난쟁이 행진곡〉, 〈시드는 섬색시〉, 〈견우직녀의 결혼생활〉, 〈무엇이 숙자를 죽엿나〉, 〈눈물 저즌 자장가〉, 〈저승에 맺은 사랑〉, 〈벌 밧는 어머니〉, 〈울지 않는 종〉, 〈애곡〉이 그것이다.

1.2.3.3. 박진의 동양극장 입단과 1930년대 이후의 활동

1930년대 초반 토월회에서 함께 활동했던 박승희가 상업극단인 태양극단을 창단하면서 동료였던 박진에게 극단 참여를 제안했다. 그러나 박진은 지나치게 상업적인 성격으로 인해 그 일에서 물러나고자 했다. 그로 인해 연극과 관련 없는 일을 하는 시절이 계속되었지만, 박진

49　박진의 다른 대표작으로 〈끝없는 사랑〉을 들 수 있다. 이 작품은 전쟁기에 남편을 납치당한 3남 2녀의 여성과 남편의 친구이자 아이들의 아버지 역할을 대신해 주는 남성 사이의 순결한 관계를 소재로 삼고 있다. 두 사람은 서로 사랑하고 있지만 아이들에게 미칠 영향을 생각해서 결혼하지 않는다는 내용이다(박진, 〈끝없는 사랑〉, 『한국문학전집(33)』, 민중서관, 1955).

의 내심에는 연극에 대한 생각뿐이었다. 방송국 업무를 간간히 맡곤 했지만, 그 역시 연극 연출에 대한 갈증을 달래주지는 못했다.

1935년 12월 동양극장에 설립되었고, 전속 연출가 겸 작가로 박진이 입사하게 되었다. 당대 최고의 직업 연극인들이 모인 극장이었기에 박진의 능력과 활동이 필요한 곳이었다. 특히 극장 내 인화단결이 요청되었던 시점인지라, 박진의 호방한 성품은 이러한 다방면의 요구를 고루 충족시킬 수 있었다.

그뿐만 아니라 1936년 연애비극 〈청춘광상곡〉을 필두로 여러 편의 작품을 집필했고 〈춘향전〉의 연출을 통해 연출가로서도 그 역량을 알리게 되었다. 박진은 〈춘향전〉의 연출 과정에서 전통 예술에 대한 매력을 짙게 체험했다. 그리고 이러한 매력은 조선성악연구회의 개선과 변화를 이끌었다. 그는 전래의 판소리를 무대 위 연극으로 변화시키는 일에 관심을 기울여, 창극의 발전에 상당한 공헌을 하게 된 셈이다.

1936년에는 청춘좌를 실질적으로 이끌면서 〈사랑에 속고 돈에 울고〉라는 희대의 인기작을 만들어 내기도 했다. 물론 이 작품의 경우 처음부터 박진이 원했던 작품이 아니었고, 기생 소재 연극에 대해 끝까지 일정한 거리를 두었지만, 청춘좌의 성과는 박진이라는 연출가의 참여와 기교로 인해 더욱 빛날 수 있었다. 비록 그 자신이 이 작품 자체를 탐탁하게 여기지는 않았지만, 그럼에도 〈사랑에 속고 돈에 울고〉는 박진을 대표하는 공연 작품이 되는 아이러니한 결과를 낳고 말았다.

그는 또한 여배우의 재능을 발굴하고 이를 만개시키는 일에 능수능란했다. 1929년의 〈아리랑 고개〉에서는 석금성을 발굴했고, 토월회 시절을 거치면서 복혜숙의 연기를 다듬기도 했다. 마찬가지로 동양극

장에서는 1930년대 인기 여배우 차홍녀를 발탁하고 훈련시키는 역할을 수행했다. 박진과 차홍녀는 청춘좌의 중심으로 활동하였고, 결국에는 아랑으로의 이적 역시 동반으로 일어났다.

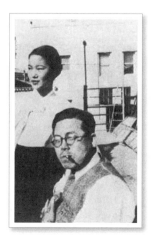

박진과 차홍녀[50]

1939년 동양극장이 재정난으로 어려움을 겪으며 동양극장의 경영주가 바뀌면서, 박진의 활동도 적지 않은 제약을 받기에 이르렀다. 채무를 감당 못한 최독견마저 잠적하면서, 박진이 동양극장에 남아 있어야 할 이유가 없어졌다. 그는 일단 아랑 창단을 기화로 동양극장을 탈퇴했고, 이후 아랑의 연출가로 한동안(1939년부터 2년간) 활동하기도 했다. 그 후에는 '청춘좌', '성군', '아랑' 등에 작품을 써주면서 지냈고, 가끔 객원 연출을 맡기도 했다. 1940년대 중반에는 동양극장에서 다시 연출을 맡아 국민연극경연대회에 참가한 바 있다.

그러던 중 임선규의 〈동학당〉을 연출한 이가 박진이었다. 박진은

50 고설봉, 『증언 연극사』, 진양, 1990, 57면.

1941년 3월 극단 아랑에서 이 작품을 연출하였다. 장소는 부민관이었다. 작품성이 뛰어나서 식민지 시대의 대표적인 역사극으로 꼽힌다. 이 작품은 1947년 낙랑극회에서 재공연되었다.

1943년 9월 제 2회 전국경연대회에 임선규 작 〈꽃피는 나무〉를 가지고 참가하기도 했다. 이 작품은 친일어용극으로 총독부의 회유에 넘어간 사례였다. 이 작품을 연출한 후에, 박진은 중국으로 활동 무대를 옮겼다.

1.2.3.4. 해방 이후 박진의 활동과 정리

박진이 중국에서 돌아온 것은 해방 직후였다. 그는 박승희와 함께 토월회 재건에 나서서, 〈40년〉이나 〈윤봉길 의사〉 등의 작품을 발표했다. 일제 강점기를 건너 온 복혜숙과 과거 토월회 배우들이 중심이 되어 극단 창단에 몰두했다. 그러나 이러한 작업은 큰 실효를 거두지 못하고 곧 토월회는 해체되었다.

또한 박진은 해방공간에서 김영수와 함께 〈혈맥〉, 〈사육신〉, 〈반역자〉, 〈가로등〉, 〈화전지대〉 등을 연출했다. 1948년 6월에 무대예술원은 미군정청의 극장세 10할 인상에 대한 연극인들의 총파업, 정부 수립을 위한 문화계몽대조직, 전국연극경연대회 등을 지원하였다. 문교부 주최 전국연극경연대회에서는 극단 신청년의 〈혈맥〉이 작품상과 연출상을 받았다. 그때 작가는 김영수였고, 연출가는 박진이었다.

1950년 6.25가 발발하자 그는 도피생활로 간신히 연명하다가 1.4 후퇴 때 군대에 고문으로 들어갔다. 그곳에서 계몽선무공작을 맡으면서 전쟁이 끝나기를 기다렸다. 1957년 박진은 환도한 국립극장에서 중

요한 직책을 맡기도 했다. 대구에서 환도한 국립극장은 명동의 시공관(현재의 '명동예술극장')을 극장으로 결정했으나, 전속극단이 없는 참담한 상황에 직면해야 했다. 불가피하게 극단 신협을 국립극장으로 삼으려는 시도를 기획했고, 이때 박진을 위시한 이해랑, 이진순, 이무영, 그리고 서항석은 이 문제를 논의하였다.

박진은 환도 이후 국립극단에서 핵심 연출가로 활약하게 되었다. 특히 그는 '신협'과 함께 한때 국립극단으로 공존했던 '민극'을 주도했고, 초기 국립극단의 작품의 상당 부분을 연출했다. 당시 대표적인 작품이 하유상 작 〈딸들 자유연애를 구가하다〉(57년 12월)이다. 그는 대외적인 활동도 상당히 활발하게 전개하였다. 그 결과 한국무대예술원장, 문총최고위원, 예술원회원, 국립극단 단장, 예총 부회장 등을 지냈다.

정리하면, 박진이 선택한 길은 가문의 반대를 무릅쓰고 연출의 길을 택한 연극이었다. 형극의 길을 걸은 연출가답게 사리사욕을 염두에 두지 않은 상태에서 활동했으며, 그로 인해 당대의 많은 동시대 연극인들로부터 깊은 호감을 사기도 했다. 특히 동양극장이나 초기 국립극단처럼 체제가 완비되지 않은 단체에서 박진의 역할은 더할 나위 없이 필요했고 또 중요했다. 박진은 포용력과 호방함으로 극장 내의 이질적 목소리를 통합하고, 연극적 앙상블을 이루는 데에 상당한 능력을 발휘하는 연극인이었기 때문이다. 신극의 기수였던 이해랑이나, 연극적 경쟁자였던 유치진조차도 박진을 멀리 하지 않았으며, 배우나 스태프 역시 박진을 따르고 존경했다.

그럼에도 그는 초지일관 대중극적 지향을 고집했던 연출가로 남았

다. 일본 유학을 통해 축지소극장의 연극을 견습한 경험이 있음에도, 그가 몸담았던 동양극장은 인텔리 중심의 연극이 아니라 대중 중심의 연극을 하던 공간이었다. 극예술연구회의 연극을 공회당 연극이라고 치부할 만큼, 그는 대중 중심의 연극에 대해 자부심을 가지고 있었다. 그러면서도 신극의 흐름을 포착해서 신파극의 수준을 한 단계 향상시키는 절충형 연극을 추구한 바 있는데, 그는 스스로 그러한 연극을 '고등신파'라고 불렀다.

박진은 연극을 통해 강인한 성품을 드러낸 연출가 겸 작가였다. 그는 민족과 국가에 대한 신념을 지닌 청년 무렵부터, 연극에의 투신을 생각하던 신념 곧은 젊은이였다. 그의 투신은 사회를 위해 연극이 공헌할 바가 적지 않다는 믿음 때문이었다. 그 믿음이 평생 가난하고 어려운 그의 삶을 딛고 한국 연극사에 뚜렷한 발자취를 남기는 그의 연극을 창조한 원동력이기도 했다.

1.2.4. 홍해성

1.2.4.1. 홍해성과 극예술연구회

한국에 '연극'이라는 개념이 발생한 것은 '서구극'이 유입되면서이다. 더 정확하게 말하면, 서구의 낭만주의 연극이 일본의 신파극으로 변전되었고, 이러한 신파극이 한반도(조선)에 유입되면서 전통적 '연희'나 '탈춤'이 아닌 '연극'의 개념이 이 땅에 성립되었다.

특히 1930년대는 신파(낭만주의) 연극에 대항하는, 신극(리얼리즘) 연극이 성장하는 시기이다. 극예술연구회는 이 땅에 신극(리얼리즘극)을

보급하는 데에 앞장 선 단체였다. 1920년대 김우진을 중심으로 일어난 신극 보급 운동을 계승하고, 정립된 양식 미학으로서의 리얼리즘극을 선도하기 위해 창립된 단체였다.

극예술연구회를 이끈 멤버들은 주로 해외문학파였다. 그들은 해외 문학을 전공한 학자나 기자들로서, 대중극의 범람을 우려하며 진실한 연극 미학으로서의 신극을 추구했다. 극예술연구회는 〈토막〉이라는 대표작을 산출하기도 했다. 작가로는 유치진이 독보적이었으며, 연출가로는 홍해성이 독보적이었다.

홍해성은 본래 법학을 전공했으나, 김우진을 만나면서 연극으로 전공을 바꾸었다. 김우진은 연극적 풍토가 미약한 조선에 우수한 공연 미학을 가진 연극을 정립하기 위한 계획을 세웠다. 그 계획의 일환으로 홍해성은 축지소극장에서 연기와 연출을 배우면서 실전과 이론을 겸한 연극인으로 성장해야 했다.

그러나 '사의 찬미'의 가수 '윤심덕'과 함께 김우진이 자살함으로써, 홍해성의 꿈도 물거품이 되었다. 대신 홍해성은 한동안 축지소극장에서 오사나이 가오루의 총애를 받으면서 배우로 활약했다. 그러면서 일본 인텔리 연극의 산실인 축지소극장의 운영과 실체에 대해 파악했다. 오사나이가 죽자, 축지 내부에 분란이 일어나고, 홍해성은 조선으로 귀국했다. 그리고 막 창단하는 극예술연구회에서 상임 연출가의 자격으로 활동하기 시작했다.

홍해성은 초창기 극예술연구회의 연출을 전담했다. 고골리의 〈검찰관〉(함대훈 역, 1회), 어빙의 〈관대한 애인〉(장기제 역), 그레고리 부인의 〈옥문〉(최정우 역), 괴링의 〈해전〉(조희순 역, 이상 2회), 체홉의 〈기념

제〉(함대훈 역, 2회), 입센의 〈인형의 집〉(박용철 역, 6회), 체홉의 〈앵화원〉(함대훈 역, 7회) 등이 그가 연출한 작품이었다.

지금까지 홍해성이 극예술연구회를 탈퇴하여 동양극장으로 간 이유를 '가난'으로 치부하는 경향이 강했다. 실제로 홍해성은 극예술연구회 연출가로 활동하던 1933년(5월)에 조선연극사로 이적을 단행한 일이 있었다. 당시 조선연극사에서 홍해성은 박영호 작 〈개화전야〉를 연출했고, 조선연극사 제 3주 차 공연을 총지휘하기도 했다. 이러한 상황(조선연극사 입단)은 홍해성이 가난했기 때문에 일어난 일로 치부될 수 있었다. 하지만 동양극장으로의 이적까지 이러한 가난으로 모두 설명될 수 있는 일이 아니었다. 실제로 홍해성이 경제적으로 궁핍했던 것은 사실이었고, 그로 인해 극예술연구회 공연으로만 생계를 유지하기 힘들었던 것도 분명한 사실이었다. 그래서 대중극의 연출에 관심을 보였던 점도 인정된다. 하지만 그것만이 전부라고 판단하는 것은 무리가 있다. 왜냐하면 극예술연구회에서의 활동이 만족스럽다는 전제를 적용할 때 이러한 판단이 유효하기 때문이다. 신극을 창작하고 그 풍토를 조선에 이룩하겠다는 목표에도 불구하고 극예술연구회의 공연은 기본적으로 아마추어 연극의 시스템을 벗어나지 못하고 있었고, 전문 배우와 정련된 연기를 바탕으로 하지 않았기 때문에, 연출가로서 그리고 전문 연극인으로서 홍해성이 느꼈을 한계와 난처함을 무시할 수 없기 때문이다. 그는 연극인이었고, 그러기 위해서는 연극을 꾸준히 시행할 수 있는 여건을 필요로 했다고 해야 한다. 이러한 차에 동양극장의 창설은 홍해성에게 큰 유혹이 아닐 수 없었고, 자신의 욕망과 내면의 성취욕을 충족할 수 있는 좋은 기회였다고 해야 한다.

결국 그는 1936년 동양극장의 연출책임자 겸 연기훈련자로 초빙되어 이적했다. 극예술연구회 측은 이러한 홍해성을 달갑게 여기지 않았고, 그 이전부터 거론되던 연출가 대체론을 내놓았다. 그 결과 유치진이 일본에서 연출 공부를 하고 들어와 극예술연구회 하반기(30년대 후반)의 연출 업무를 도맡다시피 했다. 홍해성은 동양극장으로 가고, 유치진은 극예술연구회로 복귀하여 자신의 시대를 연 셈이다.

1.2.4.2. 동양극장으로 이적한 홍해성

홍해성이 이적한 동양극장은 상업주의 연극을 지향하는 단체였다. 당시에는 이러한 연극을 보통 '신파극'이라고 부르기도 했고, 자칭 고등신파극이라고 변경하여 부르기도 했지만, 지금의 양식 구분으로 보면 대중의 관심을 끌 만한 소재와 구성 방식을 가진 대중극에 해당한다.

이러한 대중성의 추구는 전속극단의 기획과 운영에도 영향을 끼쳤다. 동양극장은 처음에는 세 개의 극단을 운영하고 있었다. 비극(사실주의)을 지향하며 홍해성의 입장에서는 전통을 표방한 청춘좌(靑春座), 역사극을 표방한 동극좌(東劇座), 희극을 지향한 희극좌(喜劇座)가 그것이다. 동극좌와 희극좌는 이내 합쳐져 호화선(豪華船)이 되었고, 후에 성군(星群)이 되었다. 홍해성은 청춘좌의 공연을 담당하는 연출자였고, 그 밖의 단체의 연출도 맡았다.

수준 높은 공연을 수행하기 위해서는 배우들의 역량이 일정한 수준에 도달해 있어야 한다. 극예술연구회는 배우들의 수준으로 인해, 수준 높은 연극 미학을 구현하기 힘들었다. 홍해성은 이러한 한계를 보완

하기 위해서 동양극장 내에 연구생 제도를 마련했다. 이 제도는 배우의 원활한 수급과 함께, 실습과 실전을 통한 연기 훈련을 독려하기 위한 것이었다. 황정순, 고설봉, 한노단, 김영희, 김일, 양진, 곽영송, 주선태 등이 이러한 연구생 출신 배우였다.

홍해성은 연구생들에게 까다로운 연기 훈련을 주문했다.[51]

연구생들은 동양극장의 독특한 방식에 따라 연극을 익혔다. 동양극장의 연기 훈련 담당자는 홍해성 선생이었다. 동양극장에서의 연기 훈련은 철저한 실습 위주의 훈련이었다. 연극을 하려면 기초부터 해야 한다고 해서, 막이 오르면 연구생들은 무대 귀퉁이에 쪼그리고 앉아 선배들의 연기를 직접 보고 있도록 했다. 막을 내렸을 때는 무대에 나가서 장치 전환하는 것을 보도록 했음은 물론이다. 연구생들의 일은 무대 정리, 분장실 청소, 대본 베끼기, 소도구 운반 등의 허드렛일이 주류였다. 한 가지 재미있는 것은 출연 여부와 관계없이, 연극이 진행되는 동안 연구생들도 기초 분장을 한 채 대기하고 있었다는 점이다. 연기만을 직접 보고 배우는 것이 아니고 분장도 이런 식으로 익히라는 것이었다. 연구생들은 분장실에 30분쯤 먼저 나와서 선배들이 분장하는 것을 보고 흉내를 내기도 했다. 또 홍해성 선생은 연구생들을 분장실에 모아 놓고 연극에 대해 강의를 해주시곤 했다. 강의 내용 중에는 분장법, 화술법 같은 것도 있었다. (중략) 홍선생의 강의 외에도 간부배우들이 나와 배우의 길, 배우의 인생관에 대해 체험에서 우러나온 조언을 해주기도 했었다.[52]

홍해성은 배우들에게 정확함을 인식시킨 연출가였다. 고설봉의 증

51 김남석, 『한국의 연출가들』, 살림, 2004.
52 고설봉 증언, 『증언 연극사』, 진양, 1990, 46~47면.

언에 따르면, 그는 시간을 철저하게 지키는 사람이었고 또 배우들로 하여금 시간을 지키도록 훈련시키는 연출자였다. 연습 시간 엄수뿐만 아니라, 공연 시간 엄수도 그의 철칙이었다. 과거의 연극 관람은 한 편의 연극을 상연하는 시스템이 아니라, 여러 가지 잡다한 쇼와 막간극을 보는 난삽한 형태였다. 또 시작 시간과 공연 시간이 따로 정해져 있지 않았다.

홍해성은 이러한 무책임한 공연 형태를 정리했다. 그는 〈단종애사〉(이광수 작, 최독견·박진 각색)부터 1일 1작품(一日一作品) 공연 체제를 수립하고자 노력했고(하지만 이러한 노력은 단시일 내에 정착되지 못하고 동양극장은 1930년대의 대부분은 1일 3공연 체제를 따른다), 시작 시간도 일정하게 못박았다(「흥행극의 정화는 막간물의 폐지로」에 보면, 극단의 공존공영을 위해서 막간－쇼의 폐지와 연극적 수준의 향상을 강력하게 주장한 바 있다). 개막 시간을 7시로 결정하고 종을 쳐서 이것을 알리도록 했다. 그런 그가 배우들에게 시간 엄수를 강요하는 것은 어찌 보면 당연한 처사였다.

또 홍해성은 대본 읽기에 철저했다. 과거의 연출가들은 대본에 충실한 경우가 많았다. 읽기(reading)를 통해 관객들에게 내용을 정확하게 전달하려는 노력을 강조하는 연출가였다. 황정순의 증언에 따르면 연습의 절반 이상이 '리딩'이었다고 한다.

연출가로서 홍해성은 화술과 동작에 대해 세심하게 신경을 쓴 흔적이 역력하고, 분장술을 실제로 가르쳐서 배우가 되는 중요한 요건으로 삼고 있다. 또 배우들이 갖추어야 할 기본적인 자세와 교양, 그리고 이론 등을 강조함으로써, 배우들이 깊이 있는 연기를 할 수 있도록 독

려했다. 무엇보다 본인이 그러한 자세를 견지함으로써, 배우들로 하여
금 저절로 뒤따르도록 종용했다고 한다.

1.2.4.3. 홍해성과 연출론

홍해성은 당시 연출가로서는 보기 드물게 연출론(「무대예술과 배
우」)[53]을 남긴 바 있다. 그것도 상당히 구체적인 내용이 담긴 연출론이
었는데, 그 체제를 일별하면 다음과 같다.

1. 머리말
2. 언어
3. 발음법
 1) 발음기관
 2) 필요한 운동
4. 연기의 이론과 실제
5. 극적 연기법
6. 리듬과 배우
7. 군중의 동작
8. 결론

이 중에서 특히 주목되는 부분이 3, 5, 6, 7 단락이다. 3에서는 숨
을 들이마시고 내쉬는 동작과 관련된 여러 신체 움직임을 정리하고 있
고, 발음과 발성의 세부적인 사항에 대해 알려 주고 있다.

[53] 홍해성, 「무대예술과 배우」, 서연호·이상우 편, 『홍해성 연극론 전집』, 영남대학
 교출판부, 1998.

5에서는 대사와 연기에 대한 사안을 조목별로 세분하여 설명하고 있다. 대사와 연기를 어떻게 결합해야 하는지, 대사와 대사 사이에 어떻게 간격을 두어야 하는지, 무대에서는 어떻게 움직이고 어떻게 움직이지 말아야 하는지, 무대에서 어떻게 서고 어떻게 손을 써야 하는지, 시선을 어떻게 처리하고 거리를 어떻게 두어야 하는지, 등장과 퇴장할 때 주의할 점은 무엇인지, 상대의 대사를 받고 넘겨줄 때 유의해야 할 점은 무엇인지에 대해 구체적으로 기술하고 있다.

6과 7은 연극의 템포와 리듬, 역동성과 시각적 쾌감에 대한 논의들이다. 연출가가 실전과 훈련을 통해 느끼고 확인한 바를 정리한 것으로 현장의 용어들을 이론적 바탕 위에 정립했다는 의의가 나타난다.

이러한 항목들은 현재에도 많은 연출가들이 현장의 용어와 연출가적 직관으로 배우와 스태프들에게 교육시키는 내용이다. 홍해성은 근대극 초창기에 이미 이러한 내용을 완결된 이론 위에 정립시킬 정도로 정통했었다. 그것은 홍해성이 그 이후 연출가들의 '비조'로 불리게 된 중요한 이유이다.

더구나 홍해성은 무엇보다 서구적 연출이 이 땅에 필요한 이유를 제시했다. 연출가는 연극을 기능적으로 완성하는 자가 아니다. 연출가는 한 편의 연극일지라도, 시대와 민중의 요구에 따라 선택하고 변혁시킬 수 있는 자여야 한다. 홍해성은 신파극이 범람하던 시대에 신극이라는 새로운 연극의 도입에 앞장서면서 이러한 연출가의 입지를 드러낸 것이며, 이를 동양극장 연극에 접목시킨 것이라고 할 수 있다.

1.3. 동양극장의 위치와 시설

1.3.1. 동양극장의 건립 완공과 관련 정보

동양극장이 개관할 무렵, 당시 잡지 『삼천리』는 완공을 목전에 둔 이 극장에 대한 취재 기사를 게재하였다. 동양극장의 초기 모습을 이해하는 데에 이 기사는 유용한 역할을 한다.

서울 서대문 박 로서아(露西亞)정교회 잇는 부근에 끄림빗 아담한 단장으로 나타난 3층 호화한 전당! 속 모르는 이가 지나다가 보면 흑서가(黑西哥)의 어느 왕궁 갓기도 하고 또는 엇더케 보면 나일강 가의 아담한 빌네지 갓지도 한 이 집! 이 집이 이 겨레에 새로 이러서는 영화 연극의 모태가 되려하는 '동양극장'의 전모이다. 순 조선사람 손으로 더구나 예술에 교양이 깁흔 청년 기업가의 손으로 오래 민중의 대망을 채워주는 이 기관은 우리로서는 깁분 마음으로 마지 아니할 수 업다. 이제 이 극장이 되여지는 유래와 경영자의 인물 수완을 기(記) 하리라. 들니는 말에 이 극장은 5만원의 자본금을 드리어 장차 동경에 비하면 신숙일대(新宿一帶)와 가치 크게 발전성이 보이는 서대문 일대의 추요지(樞要地)를 복(卜)하야 기공한 것으로 작년 가을부터 땅 골느기에 착수하야 약 10개월 사이에 완미(完美)한 전당을 세우게 되어 이제는 11월 1일의 개관 일을 손 곱아 기다리게까지 되엇는데 완성 전 약 1주일 되는 날 나는 〈미완성교향악(未完成交響樂)〉 속에 아직 미쟁이와 목수가 왓다갓다하는 이 공사장을 차저 보앗다. 극장 전체의 외관은 동경 환지내(丸之內)에 잇는 동보극장을 압축하여 논 듯한 모양으

로 네 귀 번듯한 승형(升型) 속에 동남우(東南隅)에는 3층의 큰 구멍을 내어 노아 신선한 라이트 식 건물이 되야 보는 사람의 마음을 깨끗하게 한다. 장내는 관객석이 약 800석인데 연극에 치중한다느니 만치 무대 면을 돌닐 여유도 약 60여 평의 광활한 지면을 그에 충당하엿다. 지하실이 잇서 무대 면을 돌닐 모든 공작을 하도록 되어 잇섯다. 장차로는 전기 단추를 한낫만 눌느면 사꾸라 꼿 만발한 봄경치가 나왓다가도 다시 일순간이면 백설이 개개(凱凱)한 겨울로 될 수 잇스리라. 그러나 아직 무대 회전을 전기로 하는 시설을 하자면 너무 비용이 만히 들기에 전신선만 요처 요처에 꼬을 시설을 하여 두엇슬 뿐이라 한다. 그리고 '토-키-'영화상영을 위하야 약 1만원을 너허 기계 장치 등을 하엿다고 한다. 극장주는 홍순언 씨라 아직 30을 겨우 넘은 청년기업가로써 그의 고향은 평북 의주(平北 義州)의 촌이엇다. 철도국에도 근무한 일이 잇섯는데 그 뒤 유명한 여배우 배구자(裵龜子) 여사와 연애 로-만스 끗헤 결혼이 되여 항상 동경(東京), 대판(大阪) 등지로 도라다니며 그 애인의 무용을 도읍기에 심신을 다하엿다. 그래서 배(裵)여사가 길본흥행회사(吉本興行會社)와 흥행계약(興行契約)을 마즐 때마다 홍순언 씨가 표면에 나타나 일의 주선(周旋)에 전력을 다하엿든 것이다. 그리고 이 극장의 새로운 변배자(釆配者)로 일즉 동경에 가서 사계(斯界)의 온축(蘊蓄, 오랜 연구로 학식을 쌓음:인용자)을 싸은 문사(文士) 최독견(崔獨鵑) 씨가 잇다. 이 극장을 지은 포부(抱負)는 무엇인가 한다면 단순한 돈 모으는 사업으로 하엿다고는 말할 바가 아니다. 이 점은 여러 다른 흥행 관계자와 그류(類)를 달니 하여 알어야 할 바이다. 아직 정식 발표한 바가 아니고 막후에서 계사(計事)중인 일이나 들니는 바에 의하면 이 극장은 연극 상영에 주력하겟고 그러면서 상설적인 연극 단체를 창

설하여 소산내훈(小山內薰)이나 도촌포월(島村抱月)이 신극운동
(新劇運動)을 이르키듯 이 땅에 신극 운동을 이르킬 준비를 함이
라 한다. 손쉽게 말하면 제2의 토월회(土月會)가 이 극장을 근성
(根城)으로 하여 이러나질 것 갓치 생각된다. 이리된다면 이 땅의
예술의 꼿은 다시 찬란하게 만발될 것이다. 이 아니 깃분 일인가.
더구나 '이 동양극장'은 특수한 조직 한 가지를 가지고 잇스니 관
원을 조직함에 잇서 인테리 묘령 녀성을 중심 잡고 함이라. 즉 관
주 홍순언(洪淳彦) 씨 밋해 표파는 이나 까이드(案內者)나 문위(門
衛)나 모다 20 남짓한 녀성으로써 조직한다 한다. 10월 23일에 응
모 여성 70명의 선발시험을 보엿는데 이 조건은 첫재 미모요 둘재
고등여학교 2, 3년 정도의 학식 잇는 이들이라. 그네들의 써-비
스는 또한 이채를 발할 것으로 지금부터 예상된다. 예술의 왕좌을
점할 동양극장의 호화로운 스타-트여 거기 번영과 행복이 잇서
예술의 꼿을 피울 약속을 저버리지 말기를 두 손을 드려 축복하노
라.[54]

이 글에는 동양극장에 대한 정보가 상당히 많이 담겨 있다. 이 정
보들을 동양극장의 사진과 함께 살펴볼 경우, 동양극장에 대해 더욱 소
상하게 파악할 수 있다. 다음은 『매일신보』에 수록된 동양극장의 전경
사진이다.

54 「예술호화판(藝術豪華版), 오만원의 '동양극장' 조선사람 손으로 새로 된 신극장
(新劇場)」, 『삼천리』(7권 10호), 1935, 198~200면.

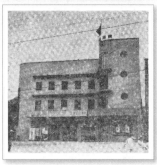

동양극장 전경 사진(1937년 1월)[55] 동양극장 전경 사진(1937년 6월)[56]

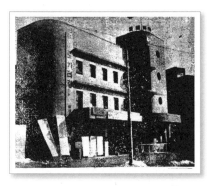

동양극장 전경 사진(1938년 3월)[57] 동양극장 전경 사진(해방 이후)[58]

 동양극장은 서대문 바깥 금융조합연합회 부근에 위치하였다.[59] 그
래서 사람들에게는 경성의 서쪽 편에 위치한 극장으로 인식되었고, 종
로, 즉 경성의 동쪽에 위치한 단성사와 함께 조선을 대표하는 연극과

55 「정신적 양도(精神的 糧道)로서의 연극과 영화 점차 보편 당화(普遍 當化)」, 『매일
 신보』, 1937년 1월 1일, 2면 참조.

56 「사잔 사람은 잇어도 팔지는 안켓소」, 『동아일보』, 1937년 6월 16일, 7면.

57 「동양극장」, 『조선일보』, 1938년 3월 13일(석간), 6면.

58 http://cafe.naver.com

59 「삼천리 기밀실」, 『삼천리』(6권5호), 1934년 5월, 22~23면 참조.

영화의 극장으로 각각 인식되기도 했다. 설립 초기부터 조선극장, 단성사 등과 흥행 경합을 벌일 극장으로 예측되기도 했다. 다만 단성사가 영화 상영관으로만 운용되지 않은 것처럼, 동양극장도 연극 상영만을 고집하지 않았다. 창립 초기에는 동양극장도 영화 상영을 활발하게 시행했고,[60] 한때는 영화 제작에 나서기도 했다.

동양극장의 당초 이름은 '송죽관'이었다. 정확하게 말하면 '송죽좌'라는 소문이 있었으나,[61] 개관 당시에는 윤백남이 지은 명칭 '동양극장'으로 낙성식을 가졌다. 동양극장은 물리적 건축물로서의 극장 이름이면서 동시에, 전속극단과 관련 스태프를 거느리고 있는 회사의 총칭이기도 했다. 주지하는 바이지만, 동양극장은 청춘좌와 호화선(초기에는 '동극좌'와 '희극좌', 두 극단이 합쳐져 '호화선', 훗날에는 '성군'으로 개칭)이라는 직속 전속극단을 두고 있었고, 배구자악극단이나 조선성악회 등과 같은 간접적인 형태의 부속극단도 지니고 있었다.

서대문 사거리에 위치한 동양극장은 그 앞으로 전차 노선이 지나갔는데, 해당 정거장이 별도로 마련되어 있을 정도로 승하차 인원이 많았다. 특히 극장의 상연이 끝나는 시간에는 별도의 열차를 운행하기도 했다고 전한다.[62] 건물은 양식 구조의 3층 건물이었고, 외벽은 크림색이었다. 당시 건축물로는 상당히 세련된 곡선과 우아한 디자인을 갖추고 있었기 때문에('완미한 전당'), 당대인들은 동양극장을 왕궁이나 특별

60 「본보(本報) 독자(讀者) 우대優待) 극과 명화 주간」, 『동아일보』, 1935년 12월 29일, 2면 참조.

61 「삼천리 기밀실」, 『삼천리』(6권5호), 1934년 5월 1일, 22~23면 참조.

62 「휴지통」, 『동아일보』, 1935년 12월 3일, 2면 참조.

한 집에 비유하기도 했다. 동양극장을 방문하는 이들은 동양극장에서 공연되는 연극(혹은 영화) 작품을 관람하는 것이 목적이었지만, 간혹 극장 건물 자체가 주는 구경거리를 찾는 이들도 상당했다.

당시 서대문 일대는 동경의 신주쿠(新宿) 거리처럼 번성할 가능성이 높은 지역으로 점쳐졌고, 이러한 가능성을 점친 홍순언은 서대문 일대에 '완미'한 극장을 세움으로써, 이 지역 발전과 연관된 새로운 가능성을 선점하고자 했다. 동양극장은 동경 마루노우치(丸之內)에 위치한 동보극장을 본받아 만들었다고 한다. 동양극장 건물은 부드러운 곡선을 특징으로 하고 있으며, 동남 방향 3층에는 큰 구멍(채광창)이 있어 신선한 빛이 흘러드는 구조였다.

동양극장의 전화번호는 1939년 시점에서 두 개였다. 하나는 극장으로 연결되는 2154였고, 다른 하나는 사무실 전용인 3640이었다.[63] 동양극장의 부지는 530평 규모(평당 57원에 매입)였고, 건립 비용은 총 6만 원에 달했다.[64] 건립된 동양극장은 800석 규모의 객석과 최신식 무대 시설을 갖추고 있었다. 지하실이 있어 무대 전환을 위한 장치를 준비할 수 있었고, 자동으로 무대 전환을 이룰 수 있었다. 다만 무대 전환에 전기가 많이 소요되어, 1935년 완공 직전에는 '전신선'을 활용하여 무대 전환을 꾀하고자 했지만, 실제로 회전무대의 사용은 제한되었다. 동양극장은 비록 연극 상설관이었지만, 영화 상영을 위한 시설도 아울러 갖추고 있었다. 영화 관련 시설에만 무려 1만 원의 자금이 투자되었다.

63 「동양극장」, 『동아일보』, 1939년 1월 1일, 5면 참조.

64 「삼천리 기밀실」, 『삼천리』(6권 5호), 1934년 5월 1일, 22~23면 참조.

1.3.2. 동양극장의 경영 방식

해방 이전 동양극장의 경영권이 변화하는 계기는 크게 두 가지로 요약된다. 1937년 홍순언의 죽음으로 인해 최상덕이 경영자로 올라선 시점이 첫 번째 계기이고, 1939년 사주 교체에 의한 동양극장 경영권의 변화 시점이 두 번째 계기이다. 다만 1937년 최상덕이 경영자로 들어서는 계기는 '홍순언 시대'의 마감을 뜻하지만 동양극장 전체 경영상의 획기적인 변모로는 보기 어렵다. 홍순언 경영 기간에도 최상덕은 4인 체제의 핵심 멤버로 동양극장 운영에 깊숙히 관여하고 있었고, 무엇보다 최상덕이 홍순언 시대의 경영 방침을 크게 변경하지 않았기 때문이다. 따라서 1937년의 경영자 변화는 획기적인 변화를 동반한 사건은 아니었다.

하지만 1939년 사주 교체는 이와는 근본적으로 양상이 다르다. 1937년과는 달리 동양극장은 이 계기를 통해 거대한 변화를 경험하기 때문이다(이 사주 교체를 통해 동양극장의 30년대와 40년대 경영상의 분할이 발생한다). 여기서는 일단 최상덕 경영 시점까지 일관되게 적용된 동양극장의 경영 방식을 살펴보기로 하자(사주 교체 이후는 1940년대 경영 방식을 논의하는 자리에서 다룬다).

창립기부터 동양극장은 기본적으로 연극전용관으로 인정되고 있다.[65] 그것은 최상덕이 인정한 대로 동양극장 측의 의도적인 경영 목표 때문이다. 다음은 최상덕이 밝히고 있는 동양극장의 초기 운영 방식이다.

[65] 이화진, 『소리의 정치』, 현실문화, 2016, 110면 참조.

최상덕 빗을 끄러다가 넣은 것두 투자라고 할 지 모르나 엇쨋든 東洋극장이 처음 개관될 때야 어려운 형편이였죠. 정말 연극이 東洋극장을 살렸다고 해도 과언이 아니죠. 영화를 했드면 優美舘만도 못했을지 모르나, 그 동안 연극만 한 덕에 東洋극장은 살고 난 셈이지요. 또 한편으로 보면 東洋극장 때문에 연극이 살고 在來의 조선 배우들이란 고상한 교양이 적은 까닭에 배우들에게만 독특하게 있는 근성을 턱하면 내놋는 통에 어느 극장에서든지 연극을 해서 성공한 데는 없어요. 배우와 극장과 계약을 서로 맺고 혹 배우 측에서 병이 생긴다든가 무슨 사고가 있을 때면 극장 측에서 월급을 지불하고 배우 측에서 그만두게 되는 경우에는 계약금을 바더 낼 수가 없단 말얘요. 그러니까 결국 극장 측에서는 손해만 보고 연극도 못하게 되는 일이 만커든요. 그렇기에 金基鎭 형과 團成社 朴 씨 두 분이 내가 연극을 시작하는 것을 여간 반대하지 않었어요. (…중략…) 지금 연극을 보는 손님들이란 게 토 – 키를 보아낼 수 없고 또 그렇다고 제 3, 4류 극장 해설자 있는 상설관엔 가기 싫다구한 손님들이거든요. 말하자면 화류계 있는 여성들, 또 거기 따르는 할양 손님들이 토–키를 보하 낼 재주가 부족하니까 연극을 구경하려 오는 셈이죠. 그러니까 주머니는 다–들 튼튼한 손님들일 박게요. 뭐니 뭐니 해야 연극은 화류계를 노치며는 수

자상으로 결손을 보게 되드군요.[66] (밑줄: 인용자)

최상덕은 동양극장이 각종 난관에도 불구하고(경제적 손해) 꾸준하게 연극 분야(콘텐츠 제작과 공연 관람)에 집중하고 이를 바탕으로 연극 관련 관객을 겨냥했기 때문에, 결과적으로는 동양극장만의 관객층을 폭넓게 형성하고 한동안 유지할 수 있었다. 당대 자료에 따르면, 이러한 관객들은 기본적으로 조선인이 대부분('거의 전부')이었고,[67] 위의 최상덕의 발언에 따라 세분하면, 그 조선인들 중에도 화류계 여성을 중심으로 한 동양극장 열성팬이 상당한 비중을 차지하고 있었다.

그러니까 동양극장은 애초부터 체제 개편과 경영 원칙을 공고하게 하여, 배우들과의 긴밀한 협조를 이끌어 낼 수 있는 방안을 모색했고, 또한 관객들을 안정적으로 확보할 수 있는 방안 역시 강구해 왔다. 그 결과 동양극장은 전속 계약(배우 확보)과 관객 취향 충족이라는 두 가지 세부 목표를 충실하게 수행했다고 보아야 한다.

동양극장은 기본적으로 연극전용관이었지만, 이러한 극장의 운영은 실질적으로 '틈새 시장' 공략의 의미도 포함하고 있었다. 아무래도 연극보나는 영화 관객이 더 많은 시섬에서 표변석으로 연극전용관은 경영상 유리한 점이 덜한 것으로 인식되었지만, 조선 관객 중에 토키, 즉 발성영화를 보기 어려운 계층의 관객이 존재하고 있다는 점을 감안하면 오히려 연극전용관이 이러한 관객층을 점유할 수 있는 이점을 갖추고 있음을 알 수 있다.

66 「었더케 하면 반도(半島) 예술(藝術)을 발흥(發興)케 할가」, 『삼천리』(10권 8호), 1938년 8월 1일, 85~86면.

67 「기밀실 — 조선사회내막일람실」, 『삼천리』(10권 5호), 1938년 5월 1일, 27~28면.

특히 1935년 동양극장 창립 시점은 발성영화가 폭발적으로 유행하던 시점이었고, 조선에서도 초기 발성영화 제작에 성공을 거둔 무렵이었다. 따라서 무성영화의 변사들은 주요 극장에서 밀려나고 있었기 때문에, 1~2류 극장에서 무성영화를 보는 일은 조선인들에게 어려운 일이었다. 결국 1~2류 극장의 레퍼토리가 발성영화로 채워졌고, 일본인 극장이 일본인 변사만 고용하거나 일본 영화를 주로 상영하는 바람에 일반 조선인들은 접근하기 어려웠다. 이들이 극장에 갈 수 있는 방법은 3류 극장이나 변두리 극장을 찾는 일이었는데, 이 역시 여간 난감한 일이 아닐 수 없었다.

동양극장은 1~2류 발성영화관과, 일본 영화를 상영하거나 일본인 변사를 고용한 일본극장, 그리고 조선 무성영화를 상영하는 3류 변두리 극장의 틈새에 위치하고 있었다. 동양극장의 경영 전략은 외면적으로는 연극 전용관의 고수였지만, 그 이면에는 갈 곳을 잃은 관객층을 흡수하겠다는 전략이 숨어 있었다. 그러니 발성영화에 익숙하지 않은 (그러한 영화를 볼 수 없는) 기생들이 동양극장으로 몰리는 것은 어찌 보면 당연한 현상이었다. 더구나 관객으로서의 기생은 그녀와 동행하는 남자 손님의 동반을 자연스럽게 유도했기 때문에, 관객의 확대에도 적지 않게 기여했다.

하지만 동양극장은 연극전용관을 표방하면서도 영화 상영을 거부하지 않았다. 실제로는 낮 시간에 영화를 상영하면서, 이중의 수익을 겨냥하고 있었다. 자연스럽게 동양극장은 보이지 않는 연극 관객뿐만 아니라, 기존의 영화 관객도 포섭하는 이중 정책을 포기하지 않았다.

1935년 창립부터 1939년 사주 교체 이전까지 동양극장은 이러한 이

점과 정책을 십분 활용하는 경영 정책을 고수했다. 사실 동양극장이 처한 위상(흥행업계에서의 위치)은 이러한 접근을 자연스럽게 수긍하지 않을 수 없도록 만들었다. 그럼에도 점차 동양극장의 경제적 상승세가 둔화되는 사건이 벌어졌다. 그것은 결국 최상덕의 경영권 박탈과 소유주의 변경으로 가시화되었다. 1939년 9월 무렵의 사주 교체는 그 가시적 결과였다.

1.3.3. 동양극장의 내부 전경과 관련 시설

개관 인근 무렵 동양극장 내부 전경을 보자.

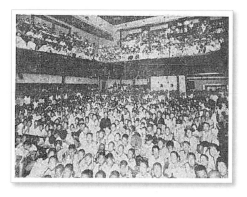

동양극장의 내부 객석 전경[68]

위의 사진은 극예술연구회가 〈어둠의 힘〉(1936년 2월 28일~3월 2일)을 공연할 때, 동양극장 내부 전경을 포착한 사진이다. 객석은 2층에 걸쳐 펼쳐져 있고, 일견 수백 명의 관객이 빼곡하게 자리를 차지하고

[68] 「극연 〈어둠의 힘〉 공연 초일의 성황」, 『동아일보』, 1936년 2월 29일, 2면.

있다. 1층 뒤쪽에는 칸막이가 위치하고 있고, 2층 좌우에는 별도의 공간이 마련되어 있다.

실제로 동양극장 2층에는 지정예약석이 있었다. 특히 '가족 지정예약석'이 마련되어 있어, 이용할 관객들이 전화로 예약할 수 있는 시스템을 갖추고 있었다.[69] 전화 예약은 당시로서는 획기적인 서비스였다고 할 수 있다. 동양극장은 '개인 좌석제'였는데, 1층의 개인 좌석은 다소 비좁았다. 하지만 2층의 특별석 좌석은 넓었기 때문에 여유로운 관람이 가능했다.[70]

극장 내부는 사각형으로 객석이 무대를 감싸고 있는 형국인데, 2층뿐만 아니라 1층에서도 사이트 라인(sight line)을 넉넉하게 확보할 수 있어 관람에 유리한 시설을 갖추고 있다. 그 이유는 객석이 경사를 이루고 있어, 객석 뒤편에서도 무대가 확연하게 보였기 때문이다. 또한 극장 내부가 넓은 느낌을 자아내고 있어 관람 분위기 역시 쾌적하게 느껴졌다. 객석에 앉은 관객들이 편안하고 여유롭게 공연을 관람할 수 있는 시설이 갖추어져 있음을 확인할 수 있다.

아래 사진은 조선극장(경성)과 동명극장(함흥)의 내부 전경을 포착한 사진이다. 조선극장은 1920~30년대 경성을 대표하는 극장 중 하나였으므로, 동양극장과 유용한 비교가 가능할 것이다. 또한 함흥의 동명극장 역시 지역 극장을 대표하는 우수한 시설을 보이는 극장이므로 여러모로 참조할 만하다고 하겠다.

69 「5월 11일부터 주야공연」, 『매일신보』, 1936년 5월 13일, 1면 참조.

70 고설봉, 『증언 연극사』, 진양, 1990, 50면 참조.

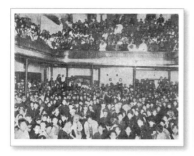
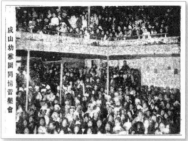

조선극장 내부 객석 전경[71] 동명극장 내부 객석 전경[72]

　세 극장의 객석은 모두 2층 구조(조선극장은 원칙적으로 3층 건물)이고 1층 객석은 장방형의 모양을 따르고 있다. 비록 동명극장이 일그러진 사각형에 가깝다고 해도 기본적으로는 사각형 형태의 객석 구조를 따르고자 했다. 이에 비해 조선극장은 가로가 넓은 직사각형에 가깝고, 동양극장은 가로 세로의 비율이 1:1에 근접하는 정사각형 형태의 구조였다. 동양극장이 외양으로는 곡선미가 강조되는 건물이었지만, 그 내부는 그 어떤 극장보다 정방형(정사각형)의 내부 구조를 따르고 있다. 장방형의 건축 구조라는 점에서는 1920년대 지어진 조선극장(1922년)이나 동명극장(1923년)도 동일하다.

　하지만 사이트 라인과 관련하여 몇 가지 차이를 보인다. 조선극장의 경우 정면으로 4개 이상의 기둥이 자리 잡고 있고 측면으로도 상당한 숫자의 기둥이 배치되어 있다. 동명극장은 기둥에 관한 한 더 어지럽고 불규칙하다. 좁은 실내에 기둥은 사선으로 배치되어 있어, 사이트 라인을 상당히 저해하고 있다. 반면 동양극장은 1층 객석에 기둥이 제

71　「〈뽀, 제스트〉 영사회 성황」, 『동아일보』, 1927년 12월 2일, 5면 참조.

72　「함산유치원 동정음악 성황」, 『조선일보』, 1930년 11월 27일(석간), 6면 참조.

거되어 있어 사이트 라인을 극대화하고 있을 뿐만 아니라, 안온한 관람을 가능하게 만들 정도로 쾌적한 관람 시야를 확보하고 있다.

사이트 라인의 차이는 비단 기둥의 유무로만 나타나지는 않는다. 1층 객석 기울기는 동양극장이 가장 크고 그 다음 조선극장, 마지막이 동명극장으로 판단된다. 그래서 1층에 앉은 동양극장 관객이 가장 대규모임에도 무대를 바라보는 가장 편안한 시선(시선의 각도)을 확보하고 있다. 가장 소규모인 동명극장은 불편한 시선의 기울기를 감수해야 하는 형편이다.

2층의 객석 관람 형태도 비교 대상이 될 수 있다. 동양극장은 본래 3층 건물답게 2층 객석이 넓고 좌석 수가 많다. 뿐만 아니라 그 기울기가 커서 2층 객석에서 관람할 때에도 사이트 라인을 안정적으로 확보할 수 있다. 이러한 측면에서도 3층 건물의 조선극장 역시 이에 뒤지지 않는 편이다. 2층 객석의 좌석과 시선은 편안한 편인데, 특히 1층과는 달리 기둥이 존재하지 않아 관람에 유리하다고 해야 한다. 동명극장의 경우에는 2층 객석이 비좁고, 안정적인 사이트 라인이 확보되지 않으며, 심지어는 2층임에도 불구하고 기둥이 존재하고 있다. 좌석의 경사도는 급한 편이지만, 그로 인해 안정성이 위협될 정도이다.

이러한 차이는 동양극장이 설계 시점부터 기존 극장의 문제점을 해결하려는 의도 때문에 발생했다. 1층의 기둥을 제거하고 경사도를 크게 하는 작업과, 2층의 경사도를 상향 조정하되 위험성을 제거하는 작업(물론 기둥 제거)은 이러한 문제 해결 과정에서 도출된 결과이다. 뿐만 아니라 정방형의 객석을 설계하여 관람상의 편안함을 증대하고, 소리의 울림을 제고하는 효과도 거두고 있다.

동명극장은 지역 극장으로 수용 관객 수에서 동양극장과 동일 차원에서 비교할 수 없고, 시기적으로 10여 년 전에 건립된 경우이기는 하지만, 근 1000여 명에 육박하는 관람객 수를 보였다는 기록에 근거한다면[73] 마냥 작은 극장으로만 치부할 수도 없는 처지이다. 그럼에도 동명극장은 동양극장에 비해 실내가 비좁게 느껴지는 것이 사실이다. 이 점은 애초 건축부터 객석을 관객의 기호와 관람의 편이성에 맞게 건축하려는 극장 측의 의도를 보여준다고 하겠다.

한편 『삼천리』 기사에서 언급하고 있는 것처럼, 동양극장에 회전무대가 있었다고 고설봉도 증언한 바 있다. 또한 동양극장 내부에는 이밖에도 다양한 첨단 시설이 설비되어 있었다.

동양극장은 겉에서 보면 2층 건물인데 2층에서 한층 더 올라가는 계단이 있었으니 3층이라고 봐야 할 것이다. 무대는 프로시니움 아치였고 약 50평 정도의 크기였다. 무대 한 가운데에는 회전무대가 있었다. 동양극장에 설치된 호리존트(무대 뒤편의 거대한 막, 창공막으로 번역)는 국내 최초의 것이었다. 또 分島周次郎이 극장 설립에 관계한 까닭에 요시모도 흥행에서 막을 기증하였다. 막의 겉에는 커다란 글씨로 '吉本'이라고 써 있었으며 상하 개폐식이었는데 막이 접히지 않고 그대로 올라가는, 요즈음의 문예회관 막과 같은 식이엇다. 조명실은 2층의 양편 끝에 있었다. 무대 천장에 조명을 달아놓았고 단하등이 몇 개 설치되어 있었다. 가끔 특수조명이 필요한 때에는 쇠파이프 등을 사용하여 효과를 내기도 했고 유리공장에서 구불구불한 유리를 직접 만들어다 쓰기도 했다. …

73 「각기 특색 잇는 기념」, 『동아일보』, 1927년 5월 6일, 4면 참조.

(중략) … 객석의 좌석 수는 아래 위 합쳐서 700석이었다. 일본에서 주문해 온 철제의자로 시설했는데, 우리나라 극장 사상 최초의 개인 좌석이 아니었나 한다. 의자는 철골 기본 구조 위에 나무를 대고, 나무 위에 가죽을 덧씌운 근사한 모습이었다.[74]

고설봉은 동양극장 객석이 700석 규모이고, 무대가 50평이라고 증언했다. 『삼천리』에서 말한 800석-60평과 그리 큰 차이를 보이지 않는 수치이다. 또한 동양극장의 무대가 프로시니움 아치였고, 무대 가운데 회전 무대가 있었으며, 호리존트가 구비되어 있었다고 증언하고 있다. 호리존트의 존재는 다음의 무대 사진에서 확인할 수 있다.

동양극장 호화선의 〈단풍이 붉을 제〉(무대 사진)[75]

호화선의 〈단풍이 붉을 제〉의 무대 장치는 과감하게 생략되었기 때문에, 무대 장치 뒤의 막이 드러날 수 있었다. 실제로 무대를 가로질러 무대 상단에 놓여 있는 창공막의 흔적을 찾을 수 있다. 호리존트(horizont)는 무대 바닥에서 천장까지 이어져 있는 세트의 면을 가리킨다. 색을 칠하거나 조명을 가하여 무한 공간처럼 보이게 할 수 있다는

74 고설봉, 『증언 연극사』, 진양, 1990, 48면 참조.
75 「〈단풍이 붉을 제〉의 무대면(舞臺面)」, 『동아일보』, 1937년 9월 14일, 6면.

뜻에서 '창공막'이라고 부르기도 하는 셈이다.

위의 무대 사진을 보면, 무대 뒷벽을 형성하고 있는 벽면의 존재를 감지할 수 있다. 이 벽면은 가운데가 움푹 들어간 형태의 막으로 보이며, 그로 인해 대담하게 표현된 폐허의 느낌을 더욱 격상시키는 무대 효과를 거두고 있다.

동양극장 무대 장치에는 조명 효과가 강하게 결부되어 있었다. 이러한 조명 효과를 위해 조명실은 무대 2층에 마련되어 있었고, '무대 천장등'과 '단하등'이 고루 설치되어 있었다. 뿐만 아니라 필요한 경우에는 특수한 조명을 제작하여 설치하는 유연한 태도를 보이기도 했다. 동양극장에서 조명을 담당한 이로는 정태성[76]과 최명희[77] 등을 들 수 있다.

비교 대상을 보다 구체적으로 설정하기 위하여, 1930년대 운영되었던 인천의 가무기좌(歌舞伎座)와 동양극장을 비교해 보도록 하자. 이 인천의 극장은 여러 가지 측면에서 당대 일본식 극장의 전형적 형태를 띠고 있어, 동양극장과는 유용한 비교가 가능하다. 특히 동양극장의 내부 무대 전경은 다음 극장의 내부 무대 전경과 비교할 때 그 특색을 확연하게 인지할 수 있다. 다음은, 인천에 설립된 가무기좌의 내부 무대 (객석 포함) 전경이다.

76 정태성은 무대 구성과 조명을 함께 담당했다(「연예」, 『매일신보』, 1936년 1월 31일, 1면 참조).

77 공식적으로 최동희는 연극 〈무정〉과 〈수호지〉의 무대 조명을 담당했다(「〈무정(無情)〉」, 『동아일보』, 1939년 11월 17일, 2면 참조).

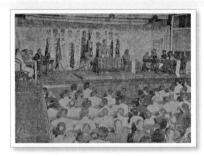

인천 가무기좌 무대 사진 1 :
행사를 진행하는 내부 풍경[78]

인천 가무기좌 무대 사진 2 :
경성무대예술연구회의 가무기좌
공연 모습[79]

가무기좌로 대표되는 일본식 극장의 전형적 형태를 보면, 무대가 협소하고 화도가 배치되어 있어, 기형적인 형태로 극장이 건축될 수밖에 없었다는 사실을 확인할 수 있다. 화도는 객석과 무대를 연결하는 통로 역할을 하면서 나름대로 중요한 기능을 담당할 수는 있지만, 다른 측면에서는 관객의 집중력을 방해하고 객석의 사이트 라인을 침해하는 악영향도 유발할 수 있다. 더구나 무대 면적의 상당 부분을 차지할 수밖에 없어, 객석 수를 일정 비율로 조율하기 위해서(일정한 관객 수를 확보하여 극장 수입을 유지해야 하기 때문에) 주 무대를 좁혀야 하는 문제를 초래했다. 실제로 가무기좌 무대는 매우 협소하여, 배우들이 활달한 동선을 상정할 수 없을 정도이다.

위의 자료에서 진행 중인 행사(인천미두취인소 합병 문제를 둘러싼 토의대회)를 보면 연사와 진행자를 포함하여 10여 명이 무대에 올라야 했던 상황이었다. 착석한 이들은 연사를 제외하고는 거의 움직이지 않는

78 「인취합병문제(仁取合倂問題)의 비판토의대회(批判討議大會) 20일 인천가무기좌에서」, 『매일신보』, 1930년 9월 23일, 3면 참조.
79 「무대예술에 본 독자 우대」, 『동아일보』, 1930년 1월 31일, 3면.

상태로 무대에 자리 잡고 있었음에도, 이미 가무기좌 무대는 가용할 수 있는 여분의 공간을 찾을 수 없을 정도로 비좁은 상태였다. 무엇보다 무대 폭이 좁아 인물들이 2~3줄로 늘어설 수밖에 없는데, 이러한 무대 폭은 공간의 심도를 방해하여 의미 있는 인물 배치를 방해할 가능성이 매우 크다.

이러한 모습은 실제 연극 작품을 공연할 때에도 동일하게 나타난다. 인물들의 동선을 찾아보기 힘들 정도로 무대의 깊이는 일천했고, 인물들은 거의 일직선에 가까운 자리 배치만을 허용 받을 뿐이었다. 이러한 문제는 가무기좌의 규모가 크지 않기 때문에 생겨난 문제라기보다는, 일본식 공연 무대에 적합하도록 극장을 설계하고 화도를 통해 극장 면적을 낭비했기 때문에 발생한 한계로 보아야 한다. 게다가 이러한 문제점은 무대 크기뿐만 아니라, 무대 설비에서도 동일하게 발견된다.

다시 가무기좌 무대 사진 1을 보면, 천정의 조명 라인 역시 매우 협착할 뿐만 아니라, 조명기의 숫자도 빈약하기 이를 데 없다는 점을 확인할 수 있다. 더구나 가무기좌는 영화 상영에는 적합하지 않은 극장으로 볼 수 있다. 영사막이 부실하고, 그 크기가 매우 작은 편이어서 관람자들에게 불편을 초래할 것으로 여겨지기 때문이다.

동양극장과 당대 다른 극장의 비교는 다른 측면에서 실시할 필요가 있다. 동양극장은 근대식 극장 시설로 기획 설계되었지만, 의외로 부속시설이나 편의 시설에 대한 배려가 부족했다. 처음 극장을 지을 때부터 사무실을 고려하지 않아서 극장 내부에는 사무실 공간이 아예 없었고, 매표구는 매우 협소했으며, 분장실이나 의상실 등의 공간도 부재했다. 그런가 하면 화장실 공간을 배려하지 못해서 변기 자체가 거의

없었다. 이를 해결하기 위해서 동양극장은 내부의 공간을 대신할 수 있는 외부 공간을 확보하고자 했다. 이웃집을 구입하여 의상실, 소도구실, 분장실 등을 마련했고, 길 건너 자연장(自然裝)이라는 건물에 사무실을 배치했다가 고려장(고려병원) 입구 왼쪽 건물을 세 내어서 문예부, 영화부, 사업부를 입주시키는 방법을 사용하였다.[80]

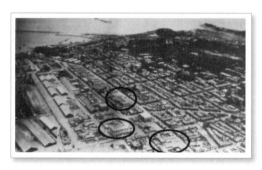

(전체 광경) 1933년 인천부 내 항공사진 전경[81] : 왼쪽 상단 검은색 원이 취인소, 왼쪽 아래 원이 우편국, 오른쪽 대각선 아래 원이 가무기좌 5번지

(부분 확대) 1933년 인천부 내 항공사진 전경[82] : 가무기좌 5번지 블록 전경
(가무기좌, 다방, 도구창고 외에 활판 인쇄소, 인천 여관 밀집 블록)

80 고설봉, 『증언 연극사』, 진양, 1990, 50~51면 참조.

81 『인천부사』, 1933, 김남석, 「조선의 개항장에 건립된 인천 가무기좌에 관한 연구」, 『동북아문화연구』(46집), 동북아시아문화학회, 2016년 3월 30일, 10면에서 재인용.

82 『인천부사』, 1933, 김남석, 「조선의 개항장에 건립된 인천 가무기좌에 관한 연구」, 『동북아문화연구』(46집), 동북아시아문화학회, 2016년 3월 30일, 10면에서 재인용.

이러한 극장 부속 공간의 문제는 1910년대 이미 설립된 가무기좌의 형태에서 그 연원을 찾을 수 있다. 위의 사진(좌)을 보면 1933년 인천부 전경이 포착되는데, 그때 5번지(붉은 원 가장 아래)에 자리 잡고 있는 건물이 가무기좌이다. 하지만 가무기좌는 극장 하나만으로 이루어져 있지 않다. 실제로 가무기좌와 인근 건물(다방, 도구창고, 활판 인쇄소, 심지어는 숙박 시설)이 하나의 블록 내에 운집해 있었다. 이 중에서 다방이나 도구창고, 활판 인쇄소는 극장과 밀접한 관련이 있으며, 여관 역시 간접적으로 관련된다고 해야 한다.

그러니까 극장 가무기좌는 '본가(本家)'와 '다옥(茶屋)' 그리고 부속 건물인 '도구 창고'를 갖추고 있었던 건물이었다.[83] 이 중에서 우선적으로 주목되는 것은 가무기좌가 갖추고 있었다는 도구 창고이다. 가무기좌는 전속극단을 운영하지 않았음에도 불구하고, 도구 창고를 별도로 마련하여 극장 경영에 필요한 대소도구와 조명 기구를 보관했다.

실제 가무기좌 전경을 살펴보면, 이러한 건물들이 서로 분리된 채로 존재하고 있었지만, 그러면서도 하나의 블록 안에 포진되어 상호 영향 관계를 맺고 있었음을 확인할 수 있다.[84] 이 블록에서 각각의 건물을 구별하기는 힘들지만, 가장 크고 중앙에 위치한 건물이 극장 가무기좌였을 것으로 추정되며, 그 주위에 있는 부속 건물 중에 다방이나 도구 창고가 있었을 것으로 여겨진다. 흥미로운 점은 이 블록 내에는 가무기

83 이희환, 「인천 근대연극사 연구」, 『인천학연구』(5호), 인천학연구원, 2006, 12~13면 참조.

84 가무기좌의 시설과 당대 극장 시설의 연관성에 대해서는 다음의 논문을 참조했다(김남석, 「조선의 개항장에 건립된 인천 가무기좌에 관한 연구」, 『동북아문화연구』(46집), 동북아시아문화학회, 2016, 9~10면 참조).

좌를 운영했던 秋山文夫(아카야마 후미오)의 활판 인쇄소가 함께 위치하고 있어, 연극과 인쇄소의 협력 업무를 가능하게 했다는 사실이다. 이만큼 극장에서 부속시설에 대한 관심이 높은 상태였다고 해야 한다.

이러한 부속/협력 시설은 동양극장의 초기 건축상의 실수와 관련이 있다. 상술한 대로, 설립 직후 동양극장은 사무실, 부대시설, 화장실을 제대로 갖추지 못했지만, 이러한 실수(관련 시설 부재와 미비)를 깨달은 동양극장 운영자 측은 곧 대책을 마련하여 주변에 부대 공간을 확보하기 시작했다. 그래서 소도구나 의상을 보관하는 창고를 비롯하여, 분장실에서 사무실에 이르는 공간을 별도로 마련할 수 있었다. 그럼에도 아쉬운 점은 끝까지 극장 관람객을 위한 편의시설을 짓는 데에는 인색했다는 점이다. 그것은 동양극장의 건립과 운영에 막대한 비용이 소요되었고, 상대적으로 배우들의 처우 개선에 운영비를 상당 부분 투자했기 때문으로 풀이된다.

반면 당대의 여타 극장들의 상황을 보면, 극장 관련 부속시설에 대한 경영상의 관심(운영자들의 확대/개선 의지)이 줄곧 상승했음을 확인할 수 있다. 그중 가무기좌의 경우에서 '다옥'이라고 호칭된 찻집은 새삼 주목되는 시설이 아닐 수 없다. 다옥이 설치된 또 다른 사례로는 '부산좌'를 들 수 있다. 부산좌는 적극적으로 이 다옥을 극장 편의시설로 수용한 흔적이 있는 극장이었다.

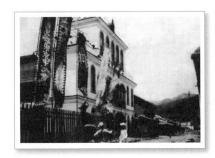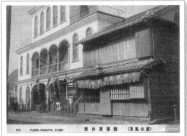

부산좌 전경

부산좌의 전경을 보면, 후원(정원)과 '찻집(다방)'이 부속/편의시설처럼 배치되어 있다. 극장 정면 오른쪽 측면에서 포착한 우측 사진에 포착된 2층 목조 건물이 다방인데, 이 다방은 관객들이 쉬면서 공연 관람을 준비하는 공간으로 볼 수 있다. 또한 관객의 편의시설로 정원(후원)이 마련되어 있었는데, 이 역시 관람객들의 휴식과 눈요기를 위한 공간이었다.

1.3.4. 동양극장의 업무 분담 부서와 책임자

마지막으로 동양극장을 실질적으로 움직이는 각종 책임자와 역할 분담 부서에 대해 살펴보자. 공식적으로 동양극장은 문예부, 사업부, 영화부로 나누어져 있었지만, 실제로는 연출부, 문예부, 사업부, 무대제작부, 영화부 등으로 보다 세분할 수 있었다. 총지배인이자 사주는 홍순언이었고, 1939년 홍순언 사후에는 최상덕이 총지배인이 되었다.

1937년부터 1939년까지는 대표 사원 배구자, 총지배인 최상덕의 체제로 동양극장이 운영되었다. 하지만 1939년 8~9월 동양극장은 배

구자와 고세형의 거래에 의해 사주가 바뀌었고, 그 과정에서 최상덕 총지배인 시절 누적된 적자 문제로 한동안 휴업에 직면하기도 했다. 1939년 9월부터는 고세형 사주 체제로 동양극장이 신장 개관하였고, 이후 김태윤이 기획자이자 경영주로 취임하였다.[85]

초창기부터 1945년까지 연출부의 책임자는 홍해성이었다. 하지만 홍해성은 전체 연출부의 업무를 총괄하는 인물이었고, 청춘좌의 연출은 주로 박진이 맡았다. 홍해성은 연출부를 관할하며 배우들의 연기 연습과 훈련을 전담하는 역할을 맡았다. 박진은 1939년 고세형 사주 체제에서 동양극장을 이탈하였으나 홍해성은 남아서 연출을 전담하였다. 홍해성과 박진은 역할 분담이 균등하게 이루어져서, 1930년대 동양극장을 이끄는 핵심 멤버로 활동하였다.

문예부는 좌부작가들이 소속된 부서를 가리키는데, 박진이 실질적인 책임자였다. 박진은 주로 희극류의 작품을 썼고, 비극류의 작품은 임선규, 이운방, 이서구, 송영, 김건, 김영수 등이 집필했다. 1930년대 후반에는 임선규와 이서구의 비중이 컸으나, 1939년 사주 교체 무렵에는 송영, 1940년 송영의 이적 후에는 김건의 비중이 증가했다. 이운방은 꾸준하게 동양극장의 좌부작가로 활동했다.

이들 좌부작가 외에도 최독견, 정태성 등의 작가가 활동했으며, 적은 수의 작품만 출품한 작가는 대단히 많았다. 장막극 혹은 다막극 1작품 집필료는 50원이었고, 이러한 작품들과 함께 공연되는 희극류(1회차 3작품 공연 체제에서 마지막 공연작)를 주로 박진 등이 집필하였다. 박

85 「약진하는 동극」, 『매일신보』, 1941년 4월 24일, 4면.

진은 별도의 집필료를 받지는 않았다고 한다.

무대제작부는 원우전과 김운선이 담당하는 부서였고, 길본흥업에서 이적한 정태성의 원소속 무대제작부였다. 원우전은 청춘좌를 비롯하여 동양극장 연극의 무대 디자인을 담당했고, 김운선 역시 원우전과 비슷한 일을 담당했다. 현재로서는 두 사람의 업무가 어떻게 분할되었는지는 세밀하게 확인할 수 없으나, 디자인과 청춘좌 계열의 무대 제작을 주로 원우전이 맡은 것은 분명해 보인다. 동양극장의 무대 장치는 매우 세련된 것으로 알려져 있으며, 이를 위해서 상당한 인력이 상주했던 것으로 조사되고 있다.

무대제작부와 함께 스태프 진용 가운데 주목되는 부서가 조명부이다. 조명부는 특히 지역 순회공연에 참여하여 동행하는 부서로, 이러한 부서가 무대 셋업을 준비하면서 동양극장의 연기자들이 더욱 안정된 환경 하에서 공연을 펼칠 수 있었다. 특히 지역의 극장에는 조명 시설이 부족하거나 동양극장과 달라 어려움을 겪는 경우가 많았기 때문에, 지역 순회공연에서 조명부의 역할은 상당했다고 해야 한다. 조명부에서는 정태성이 대표적인 인물이다.

영화부는 1938~1939년 즈음에 가장 활발하게 활동하였다.[86] 왜냐하면 이 시기에 동양극장과 고려영화협회의 합작 영화 〈사랑에 속고 돈에 울고〉가 제작·개봉했기 때문이다. 이 밖에도 영화부는 주간 영화 상영과 관련 업무를 담당했던 것으로 알려져 있다.

86 「만들자! 만들어라 활기(活氣) 띤 조선영화계(朝鮮映畫界)!」, 『동아일보』, 1939년 6월 30일, 5면 참조.

동양극장 영화부의 광고[87]

사업부는 그 실체가 분명하게 알려져 있지 않지만, 작품 제작과 무대 상연, 공연 홍보 그리고 지역 순업 등의 업무를 전담하는 부서로 파악된다. 사업부가 업무를 전담하는 공간은 사무실이었는데, 별도로 전화(사무실 전용인 3640)[88]가 가설되어야 할 정도로 업무가 많았던 것으로 여겨진다.

사업부 업무 중에서 지역 순업은 특별한 의미를 지니는 업무이다. 동양극장이 기존의 대중극단과 차별화되는 여러 요인 중에서 지방 순업은 중대한 차이를 양산했다. 그리고 이러한 차이점을 양산하는 과정에서 사업부는 선도적인 역할을 담당했다.

특히 '선승'으로 대표되는 사전답사 업무와 순업 일정 조율은 동양극장이 두 개의 극단을 유지하면서 지역 순회를 통해 콘텐츠의 재활용과 관객 확보에 나서야 했던 중요한 이유를 설명한다. 동양극장은 과거의 극단과 달리 지역 순회공연을 요식적인 절차가 아니라 극장의 주력 사업으로 격상시켰기 때문이다. 즉 조직적인 업무 분할과 준비를 통해 순회공연을 새로운 수입원으로 탈바꿈시켰다. 分島周次郎이 운영했

87 『매일신보』, 1938년 10월 22일, 2면.

88 「동양극장」, 『동아일보』, 1939년 1월 1일, 5면 참조.

던 경성극장 종업원 출신 김기동이 이 분야에서 탁월한 능력을 발휘했다.[89]

사실 동양극장의 가장 핵심적인 부서는 연기부이다. 이 연기부는 전속극단을 중심으로 짜여 있었다. 청춘좌는 토월회 출신과 관련 연기자들이 주로 모여 있는 극단으로, 실질적인 책임자인 박진이 배우들을 조율했다. 반면 호화선은 취성좌 계열의 연기자들이 주로 활동하는 극단이었는데, 그 모태가 되는 동극좌의 변기종이 좌장을 맡았다. 본래 신무대에서 활동하던 변기종은 동극좌의 좌장으로 동양극장에 초빙되었는데, 훗날 호화선으로의 해체 통합을 반대하며 동극좌의 해산과 자신의 거취를 함께 하고자 했다. 하지만 이후 다시 동양극장에 초빙되어, 청춘좌를 비롯한 각종 극단에서 활동했다. 고설봉은 그를 '연극의 성인'이라고 규정할 정도로, 인품이 훌륭했다고 기록하고 있다.

청춘좌의 대표적인 배우로는 황철, 심영, 서일성, 차홍녀, 김선영, 남궁선 등을 들 수 있고, 이 밖의 배우로 복원규, 김선초, 한일송, 지경순, 김동규, 한은진, 태을민, 조미령, 이재현, 김숙영, 유현, 황은순, 조석원, 김선영, 이동호, 최궁미혜(최선), 신은봉 등이 활약하기도 했으며 심지어는 변기종도 청춘좌에서 가담하여 활동한 바 있다. 호화선의 대표 인사로는 변기종을 비롯하여 김양춘, 김진문 등을 꼽을 수 있으며, 주로 배우로는 박창환, 장진, 김양춘, 김원호, 석와불, 강비금, 유계선, 이정순, 변성희, 지계순, 전경희, 손일평, 이백, 김종일, 강석경 등이 1936년 통합 직후에 활약한 바 있다. 1939년 최독견이

89　고설봉, 『증언 연극사』, 진양, 1990, 60~67면 참조.

경영에서 물러난 이후 청춘좌의 주요 배우들이 대거 이탈하면서 상당한 인적 개편을 겪게 되고, 1940년대에 호화선 역시 성군으로 재편성되기에 이른다.

1.4. 동양극장의 부속극단들

동양극장의 전속극단은 여러 층위로 나누어 생각할 수 있다. 일단 동양극장의 모태가 된 단체인 배구자악극단이 초창기 형태의 전속극단에 포함될 수 있겠다. 엄밀한 의미에서 배구자악극단은 동양극장의 작품 운영과는 거리를 두고 있었으나, 최초의 극단이라는 점에서 상당한 의미를 지닌다. 또한 초기 동양극장의 레퍼토리 운영에서 빼놓을 수 없는 위치를 차지한다. 동양극장의 개관 공연 1~2회 차 공연을 맡은 이래로, 일정한 간격으로 동양극장 공연을 시도했다. 배구자는 동양극장의 총지배인인 홍순언의 부인이었으며, 일설에 의하면 동양극장은 애초에 배구자의 공연장으로 기획될 정도로 배구자가 차지하는 비중은 상당했다고 한다. 물론 이러한 설은 부분적으로만 사실이며, 이후 동양극장은 본격적인 의미에서의 전속극단을 구상, 설립, 실험, 운영, 변경하는 운영 체제를 갖추어 나갔다.

이렇게 설립된 두 개의 전속극단이 청춘좌와 호화선이었다. 청춘좌가 설립된 이후 동양극장은 다른 전속극단의 필요성을 더욱 절감했다. 그래서 동극좌와 희극좌가 설립되었지만, 두 극단은 곧 통폐합되어 호화선이 되었으며, 1940년대에 성군으로 다시 개편되었다. 청춘좌와

호화선(성군)은 경성과 지역 공연을 번갈아 수행하면서, 실질적인 전속 극단으로서의 역할을 수행했다.

넓은 의미에서 동양극장의 또 다른 전속극단으로 조선성악연구회를 꼽을 수 있다. 조선성악연구회는 동양극장에 찬조 출연하면서 창극의 가능성을 확인했고, 마디판소리나 명창대회류의 행사에서 탈피하여 창극의 제작과 공연에 전념하기 시작했다. 이렇게 무대화 된 판소리를 암중으로 지원한 단체가 동양극장이었고, 1930년대 후반 조선성악연구회의 창극 공연은 동양극장과의 협연 성격을 띠었다. 동양극장에서는 조선성악연구회의 창극 공연단을 '배속기관'이라고 규정했으며, 이것은 전속극단과 자매극단의 성격을 동시에 지녔던 당시 상황을 가리키는 명칭이었다.

1.4.1. 배구자악극단

배구자악극단의 공연 전략 중 핵심적인 전략으로, 여성 신체의 아름다움을 강조하는 춤의 도입과 그 활용을 들 수 있다. 이러한 공연 전략은 배구자가 천승가극단에서 활동하던 시절부터 익숙했던 전략이었기에, 1929년 배구자무용연구소를 개소하면서 배구자 일행에게 자연스럽게 이식될 수 있었다.

1929년 배구자무용연구소는 신입 단원을 선발하여 무료로 교육하고, 단원들이 교육 받은 무용을 외부 행사에서 공연하는 순회공연 시스템을 시행했다. 이들은 처음에는 훈련생이었지만, 소정의 교육을 이수한 이후에는 정식 단원이 될 수 있었다. 그래서 배구자는 신입 단원을

뽑을 때부터 엄격한 조건을 적용했다. 무용연구소 입소 조건은 13~20세 연령의 미혼 여자여야 했고, 부모의 허락을 얻은 상태여야 했으며, 교육 정도가 상당한 수준에 이르는 지원자여야 했다.[90] 무용연구소는 합숙 생활('공통 생활')을 기본적으로 수행해야 했고 여전히 보수적인 사회적 편견을 이겨내야 했기 때문에, 단원이나 무용수가 되는 재질과 조건은 처음부터 엄격하게 선별될 수밖에 없었다.

이 중에서도 신체와 외모에 대한 조건은 특히 중요하게 작용했다. 왜냐하면 당시 무용연구소에서 익히는 춤이 주로 서양식 춤이었는데, 이 춤의 요체 중 하나는 여성 몸의 노출과 신체의 미였다.[91]

1929년 배구자무용연구소는 9월과 10월에 각각 제1회, 제2회 공연을 시행했고, 그 이후에는 1930년 1월까지 지역 공연을 시행했다.[92] 지역 공연지는 평양의 금천대좌, 인천의 표관과 애관, 대구의 만경관, 개성의 개성좌, 청주의 앵좌 등이었는데,[93] 이러한 지역 중심 극장을 순

90 「배구자의 무용전당(舞踊殿堂), 신당리문화촌(新堂理文化村)의 무용연구소 방문기」, 『삼천리』(2호), 1929년 9월 1일, 43~44면.

91 백현미도 배구자 주도 단체가 '섹슈얼리티'를 적극적으로 염두에 두었다는 주장을 지지하고 있다(백현미, 「소녀 연예인과 소녀가극 취미」, 『한국극예술연구』(35집), 한국극예술학회, 2012, 116~119면 참조).

92 배구자악극단은 경성 공연을 펼친 이후에, 지역 공연과 일본 공연을 연계하여 개발한 레퍼토리를 최대한 활용하는 공연 전략을 활용하였다. 1929년 무용연구소 개소 공연 이후에 펼쳐진 일련의 공연도 이러한 각도에서 설명될 수 있다.

93 「극과 영화인상(映畵印象)」, 『동아일보』, 1929년 10월 5일, 5면 참조 ; 「배구자 양일행을 따라온 소녀」, 『조선일보』, 1929년 10월 13일(석간), 3면 참조 ; 「배구자 무용 인천 독자 우대」, 『조선일보』, 1929년 10월 24일(석간), 5면 참조 ; 「배구좌 일좌 인천에서 공연」, 『동아일보』, 1929년 10월 24일, 5면 참조 ; 「배구자예술연구회 대구에서 공연」, 『조선일보』, 1929년 11월 12일(석간), 7면 참조 ; 「배구자무용단 인천 애관서 13, 14일 양일 간」, 『매일신보』, 1930년 11월 13일, 5면 참조 ; 「배구자 일행 개성서 개연(開演) 본지 독자 우대」, 『매일신보』, 1929년 11월 21일, 2면

회하면서 1929년 배구자무용연구소 개관 후 약 4개월가량 수련 연마한 레퍼토리를 대외적으로 발표하였다. 당시 배구자무용연구소가 선보인 작품은 〈유모레스크〉를 비롯하여, 〈오리엔탈〉, 〈봄이 오며는〉, 〈풀카〉, 〈병아리〉, 〈인형〉, 〈잠의 신〉 등이었다.[94] 주로 서양 무용이었으며, 1928년 복귀 공연 이후에 주로 활용하던 레퍼토리들의 순환적 재공연에 해당했다.

배구자무용연구소 레퍼토리에 중대한 변화가 감지되는 계기는 1930년 3월 일본 순회공연이었다. 배구자무용연구소는 1930년 3월부터 10월까지 일본 순회공연을 단행했고 11월 조선극장 공연에서 복귀 공연을 펼쳤다. 조선극장 공연이 주목되는 이유는 레뷰 도입을 공식화했기 때문이다. 배구자무용연구소는 조선극장 공연부터 이 새로운 공연 형식을 적극 홍보하기 시작했는데, 당시 대표적 홍보작이 〈세계일주〉였다.

본래 '레뷰'는 1920년 후반경, 약 1929년 전후 무렵에 조선에 수입되기 시작한 것으로 알려져 있다.[95] 그런데 〈세계일주〉를 홍보한 시점이 1930년 10월경(10월 31일)이니, 시기적으로 〈세계일주〉는 레뷰의 도입 시기와 부합된다.[96] 다만 〈세계일주〉에 처음부터 '레뷰'라는 용어가 사용되지는 않았다. 최초 장르명은 '무용'으로 표기되었고, 대신

참조 ; 「배구자 일좌 청주서 공연」, 『동아일보』, 1929년 12월 5일, 5면 참조.

94 전파봉, 「배구자 공연을 보고」, 『동아일보』, 1929년 11월 25일, 4면 참조.

95 「무용과 레뷰 : 배구자 최승희 상설관 레뷰」, 『조선일보』, 1929년 10월 9일(석간), 5면 참조.

96 '레뷰극'이라는 용어는 1930년에 처음 등장했으며, 1930년대에 접어들면서 '레뷰 걸'이나 '레뷰 댄스' 등의 용어도 활용되기 시작했다(김영희, 「일제 강점기 '레뷰 춤' 연구」, 『공연과리뷰』(65권), 현대미학사, 2009, 35~36면 참조).

'더욱 레뷔 식(式)으로 템보를 가장 빨으게 교환'한다는 설명이 부기되어 있었다.[97]

배구자무용연구소는 레뷰라는 장르의 성격을 '공연 예제의 빠른 교환'으로 파악하고 있었으며, 이러한 방식을 통해 경쾌한 공연(관람)이 가능하다는 입장을 피력하고 있었던 것이다. 하지만 곧 〈세계일주〉를 레뷰로 파악하고 규정하는 선전 내용도 등장했다. 1930년 11월에 접어들면서 〈세계일주〉는 레뷰로 소개되었고,[98] 해당 장면으로 보이는 공연 사진도 신문에 게재되었다.[99]

1930년 11월 공연 레뷰의 두 장면[100]

1930년을 전후하여 배구자무용연구소가 레뷰의 도입을 적극적으로 추진하였다면, 거의 동시에 1931년 벽두부터는 '조선적인 것'의 추구에 관심을 기울이기 시작했다. 전통 춤에 대한 관심은 배구자(무용연

97 「일본 순회를 마치고 온 배구자 무용 공연」, 『동아일보』, 1930년 10월 31일, 5면 참조.

98 「배구자무용가극단(裴龜子舞踊歌劇團) 공연」, 『조선일보』, 1930년 11월 2일(석간), 5면.

99 「본보 독자 우대의 배구자무용단 공연」, 『조선일보』, 1930년 11월 4일(석간), 5면 참조.

100 「본보 독자 우대의 배구자무용단 공연」, 『조선일보』, 1930년 11월 4일(석간), 5면 참조.

구소)의 자체 변화에서 기인한 바도 크지만, 당시 문화 기류가 이러한 변화를 함께 추동하고 있다는 점에서 동시대적인 영향을 점칠 수 있는 사안이라고 하겠다.

1932년에 일본(구주 각 지방과 경도 중심 순회공연)에서 배구자 일행이 주로 공연했던 작품(장르)이 '〈조선민요무용〉, 〈조선동요무용〉, 〈조선표현의 신무용〉, 〈서양무용〉 외 스케치'였다. 구체적으로 살펴보면, 〈아리랑〉 외에 〈박꽃 아가씨〉, 〈양산도〉, 〈도라지 타령〉, 〈잔도토리 타령〉 등이 여기에 속한다. 주로 조선적인 정취가 강한 작품들을 집중적으로 선보인 공연이었던 것이다. 이 공연에서는, 특히 배구자의 〈아리랑〉이 호평을 받았다고 조선의 언론은 소개하고 있다. 당시 〈아리랑〉은 "조선 고유의 향토미를 나타냇스며 조선 처녀의 순진성과 약소민족의 애수성을 발휘하엿슴으로 만인의 눈물을 쏘다지게" 했다는 조선 내의 평가를 이끌어 내었다.[101] '조선적인 것'의 가치를 옹호하는 조선인의 입장에서는 이러한 평가는 당연한 것이다. 배구자무용연구소에서 배구자악극단으로 변모한 이래, 배구자악극단은 레뷰뿐만 아니라 조선적인 춤과 무용에도 관심을 기울이게 된다.

1930년 배구자무용연구소는 당시로서는 최첨단 공연 양식인 레뷰를 선진적으로 받아들이면서 공연 방식과 레퍼토리에 일정한 방향성을 담보하게 된다. 왜냐하면 동양극장과 관련을 맺는 1930년대 중반, 주로 1935~1936년 배구자악극단의 공연 예제는 상당 부분 레뷰와 관련이 깊었기 때문이다. 분명 배구자악극단의 주요한 공연 전략에서 레뷰

101 「가인춘추」, 『삼천리』(4권 9호), 1932년 9월 1일, 56면 참조.

는 간과할 수 없는 주요 장르였다.

하지만 레뷰만이 배구자악극단의 공연 방식이자 유일한 전략은 아니었다. 다음의 평가는 1935년 전후 동양극장 개관 공연을 배구자악극단이 치르고 난 이후에 제출된 평가이다.

> 배구자녀사 일즉이 미주(米洲)에까지 건너가서 무용, 수업을 하엿스며 동경무용계에서 그 이름이 높은 녀사는 한동안, 조선에 돌아와 〈아리랑〉, 〈방아타령〉, 등의 무용화(舞踊化)로 수많은 사람들의 가슴을 쥐여 짜게 하드니 또 다시금 동경무용계에 나서서 단신(單身)으로 조선 무용의 꾸준한 연구를 하여 동경무용계에서 이채(異彩)을 빛내고 잇드니 근자(近者) 경성에 돌아와 동양극장에서 오랫동안 연구한 악극을 발표하고는 얼마 전 다시금 전국 순회공연의 도(途)에 올넛스니 30代 중년의 배녀사의 족적은 실로 놀나운 바가 잇다.[102]

배구자가 시행한 순회공연과 일본 공연은 기본적으로 경제적인 이익을 추구하기 위한 활동이었다. 그럼에도 배구자의 도전은 경제적인 이익을 넘어, 새로운 자극과 착상을 얻기 위한 일련의 활동으로 이어졌다. 배구자와 그녀의 일행이 일본 공연을 통해 얻은 자극과 착상에 대한 심도 있는 탐색은 별도의 연구로 이어져야겠지만, 새로운 문물과 경쟁 그리고 비판적 반응을 통해 배구자악극단은 '서양의 것'이 아닌 '동양의 것', 그것도 '일본적인 것'이 아닌 '조선적인 것'에 대한 가치에 눈을 뜨게 되었다.

[102] 북한학인(北漢學人), 「동경에서 활약하는 인물들」, 『삼천리』(7권 11호), 1935년 12월, 154면.

결국 배구자악극단은 1928년 복귀 시점에서 선보였던 〈아리랑('아리랑')〉의 맥락을 잇는 '조선적인 무용의 재발견'을, 1931년 이후(일본 장기 공연까지 포함하면 1932년까지)에 주기적으로 반복된 일본 공연과 국내 순회공연이라는 대내외적인 자극을 통해 장기적인 과제로 이어받게 된 셈인데, 이러한 과제를 구체적으로 연계하여 무대에서 실험하고 그 활로를 모색한 장소 중 하나가 동양극장이었다고 할 수 있다. 배구자악극단(배구자무용연구소 포함)의 무용(퍼포밍-아트(performing arts)로 제시된 무대공연의 한 분야)은 악극 형태로 동양극장에서 제시되었으며, 이 역시 동양극장이 추구하는 신(新) 공연예술의 일종이었다고 해야 한다.

1.4.2. 청춘좌

청춘좌는 동양극장을 대표하는 극단으로, 1935년 12월 창단한 이래(1935년 12월 15일 창단 공연) 일제 강점기 내내 공연 제작 활동을 지속했으며, 이 시기 조선의 가장 영향력 있는 극단 중 하나로 손꼽혔다.

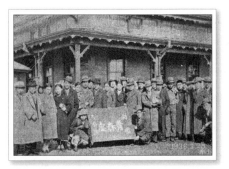

동양극장 청춘좌 사진(1936년 2월 23일 목포 공연 이후)[103]

103 고설봉, 『증언 연극사』, 진양, 1990, 40면.

청춘좌는 연출가 박진이 주로 연출을 담당했고, 초기에는 최상덕(최독견)이 주로 극작을 담당했다. 1936년 7월 〈사랑에 속고 돈에 울고〉를 발표한 이후에는 한동안 임선규의 독무대였고, 임선규 외에도 이운방 등이 주로 극작 분야에서 활동하였다.

청춘좌의 가장 중요한 장점은 황철과 차홍녀로 대표되는 연기진이다. 황철은 〈사랑에 속고 돈에 울고〉에서 '철수'를 통해, 차홍녀는 같은 작품에서 '홍도'를 통해 조선의 가장 인기 있는 배우이자 연기 조합으로 떠올랐다. 이들은 청춘좌의 흥행과 인기를 좌우했으며, 청춘좌에서 탈퇴하여 아랑을 창단할 때에도 여전히 높은 인기를 자랑했다.

청춘좌에는 황철에 비견되는 배우였던 심영도 소속되어 있었다. 토월회를 거쳐 1930년대 중반 조선을 대표하는 또 하나의 남자 배우로 성장한 심영은 연기로 황철과 라이벌 구도를 형성하면서, 경쟁력 있는 연기 구도를 펼쳐 나갔다. 심지어 초창기에는 심영의 인기와 지명도가 더 우세하기도 했다. 하지만 황철에 비해 배역의 비중이 작았고(〈춘향전〉의 '방자', 〈사랑에 속도 돈에 울고〉의 '광호' 등), 전반적으로 2인자의 자리에 머물러야 했다. 훗날 심영은 청춘좌를 탈퇴하여 고협을 창건하고, 1940년대 황철의 아랑과 극단 간 경쟁 구도를 형성하기도 했다.

황철과 심영 외에도 당대 제일의 악역 배우로 손꼽히는 서월영, 노역에 능했던 박제행 등이 남자 배우로 소속되어 있었고, 김선영과 김선초 등의 토월회 계열에서 활동하는 여배우도 함께 소속되어 있었다. 전반적으로 청춘좌는 토월회 출신과 인맥의 배우(연기진)로 채워졌으며, 이로 인해 박진이 주도하는 형국이 자연스럽게 형성되었다.

서월영 사진[104]　　　　　서월영 사진[105]　　　　서월영 이력 사안

　　청춘좌의 대표작으로는 〈사랑에 속고 돈에 울고〉를 비롯하여, 〈단
종애사〉, 〈명기 황진이〉, 〈춘향전〉, 〈장한몽〉 등이 있으며, 임선규
의 대표작으로 꼽히는 〈유정무정〉, 〈추풍령〉, 〈청춘송가〉, 〈내가 사랑
하는 사람들〉도 여기에 포함된다. 청춘좌는 대체로 멜로드라마나 비극
류의 작품을 주로 공연했고, 임선규 – 박진 – 원우전이 연출부로 활동할
때 전성기를 구가했다. 더욱 자세한 내용은 이후의 장에서 사안별로 논
의하도록 하겠다.

1.4.3. 호화선(동극좌와 희극좌의 후신)

　　동양극장이 청춘좌를 전속극단으로 창단하고 난 이후에, 동극좌와
희극좌를 차례로 창단하였다. 동극좌는 주로 사극을 전담하고, 희극좌
는 주로 희극을 전담한다는 목표 하에 설립된 전속극단이었다. 하지만
두 극단은 나름대로 약점이 존재했다. 사극의 경우에는 당대 관객이 무

104　고설봉, 『증언 연극사』, 진양, 1990, 70면.
105　한국영화데이터베이스.

조건적으로 선호하는 레퍼토리라고 할 수 없었으며, 희극만으로도 당대 관중의 기호를 충족시킬 수 없었다. 희극만을 보고 퇴장하는 관객들은 무언가 미진함을 느껴야 했다. 사극 레퍼토리의 충당에도 한계가 있었고, 희극 역시 웬만해서는 다막극을 기대하기 어려웠다. 1회 3공연 체제가 유행하고 있었던 1930년대 공연 관례에 비추어 볼 때 희극만의 공연 예제나, 비극을 도외시한 사극만의 공연 일정은 환영받기 어려운 상황이었다.

더구나 인기나 흥행에서도 두 극단은 청춘좌의 역량과 수준을 따라가지 못했다. 이러한 측면에서 두 극단의 체제를 넘어설 수 있는 대안이 필요했고, 동양극장 수뇌부는 두 극단을 통합하여 호화선으로 재편성하였다. 호화선은 1936년 9월 29일 창단 공연을 실시했고, 이후 청춘좌와 함께 동양극장을 대표하는 전속극단으로 알려지기 시작했다.

이 과정에서 발전적 해체를 감당해야 했던 동극좌와 희극좌는 그 자체로는 크게 주목받기 어려운 극단으로 남았다. 한국 연극사에서도 두 극단은 호화선의 밑거름 정도로 기술되어 있고, 실제로 활동 기간도 길지 않았다. 동극좌는 1936년 2월(14일 창단 공연)에 설립되어 약 8개월 간 운영되었고, 희극좌는 1936년 3월(26일 창단 공연)에 설립되어 약 7개월 간 지속된 한시적 극단이었다. 두 극단은 동양극장이 초기 극장의 운영 방식을 고민하는 과정에서 실험되었던 전속극단 결성의 한 사례라고 이해하는 편이 보다 온당할 것이다.

하지만 동극좌와 희극좌가 지니는 가치나 의미 자체가 부재하는 것은 아니다. 일단 두 극단은 당시 공연 풍토에서 소재 혹은 형식적 독

자성에 대한 실험이라는 측면에서 결코 사소하지 않은 의미를 남겼다고 하겠다. 당시 조선 관객의 공연 관람 습관은 비극 위주의 공연에 고착되어 있었다. 동양극장은 비극을 청춘좌에 전담시키고, 다른 유형의 극단(공연 스타일)을 창단하고자 하는 의지를 지니고 있었다. 실제로 동극좌의 전신인 신무대는 희극 공연을 전면적으로 표방한 단체였다. 이러한 과거의 전례를 참조하여, 동양극장 측은 다시 한 번 희극 장르의 독립적 공연 가능성을 점검했던 것이다. 비록 동양극장 측의 실험 의지는 결과적으로는 실패했지만, 1930년대 조선의 공연 관습과 관람 패턴을 살피는 데에는 유효한 전례로 남을 수 있었다.

동극좌와 희극좌는 짧은 시간 운영되었지만, 1회 3공연 체제에서 필요로 하는 각종 대본―비극, 인정극, 희극과 그 외의 각종 장르의 대본―을 산출하고 이를 결합하는 방식에 대한 노하우를 축적하도록 유도했다. 이것은 1930년대 동양극장 인기 상승의 주요한 원인을 시사한다. 동양극장은 비극만 공연할 때와, 각종 장르를 결합하여 공연할 때를 구별했지만, 이를 억지로 고착화하지 않았다.

마지막으로 두 극단의 설립과 운영을 통해, 동양극장은 전속극단 설치에 필요한 사안을 검토할 수 있었다. 배구자악극단이 드러냈던 레퍼토리의 고갈 문제를 해결하고, 청춘좌가 지닌 과도한 공연 부담을 해결하기 위해서는, 다른 전속극단이 필요하다는 인식을 동양극장 수뇌부가 함께 하기에 이른 것이다. 하지만 몇 개의 극단이 적절한 것인가에 대해서는 합의를 보지 못한 상태였다.

동극좌가 만들어지고 희극좌가 만들어지는 과정에서 자연스럽게 전속극단이 4개까지 증가했다고 할 수 있다(배구자악극단을 포함해서 계

산하면 그러하고, 조선성악연구회까지 포함하면 5개까지 산정할 수 있다). 하지만 청춘좌를 제외하면, 나머지 동극좌와 희극좌는 동양극장이 기대하는 역할을 제대로 수행하지는 못했다. 더구나 배구자악극단의 흥행 수입과 인기는 대단했지만, 지속적인 레퍼토리의 공연이 불가능한 상황이었다. 배구자악극단은 '반전속단체'라고 별도로 분리해야 할 정도로 외부 순회공연이 잦았기 때문에, 동양극장의 공연에서는 다소 예외적인 위치에 놓여 있었다. 조선성악연구회도 전속극단으로 기능하기도 했지만, 전담 역할을 기대하기는 어려웠다.

동양극장은 이러한 주변 상황으로 인해 청춘좌의 기능과 역할을 분담할 수 있는 전속극단이 필요했고, 동극좌와 희극좌는 이러한 역할 분담을 위해서 창안 설립되었다. 물론 두 극단은 개성과 독자성을 나름대로 지니고 있었지만, 결과적으로 그 독립적 운영에는 실패함으로써, 어떠한 방식으로든 새로운 대안을 찾아야 했다.

동양극장 수뇌부는 동극좌와 희극좌, 그리고 청춘좌가 지니는 3개 전속단체 공연 교체 시스템을 정비하기로 결정하고, 동극좌와 희극좌를 하나의 극단으로 합쳤고, 이로 인해 1개월경성 공연 체제를 기본 원칙으로 수립할 수 있었다. 즉 청춘좌가 1개월경성(동양극장) 공연을 수행하면, 호화선은 그 기간 동안 지역 순회공연을 시행하는 로테이션 시스템을 가동할 수 있었다. 물론 동양극장 의도대로 1개월 1교대 시스템은 예상과는 달리 적용되기 일쑤였고, 동양극장의 경영이 본격적으로 이루어지는 1937~1938년에 이르러서야 어느 정도 성과를 거둘 수 있었다. 동양극장 연보를 보면, 1개 극단(그것이 청춘좌라고 할지라도)이 1개월 동안 공연하는 일이 결코 쉬운 일이 아니었다(전

연 불가능하다는 뜻은 아니다). 청춘좌라고 해도 1개월, 그러니까 6~7
회 차 공연을 펼치기 위해서는 산술적으로 18~21개 작품이 필요했고
(1일 3공연 체제라고 한다면), 적어도 이 중에서 50% 이상이 신작이어야
제대로 된 공연 효과를 발휘할 수 있었다. 그렇다면 10 작품 내외의
신작이 필요했고, 이 기간 동안 좌부작가가 1~2개 작품을 공급해야
했다. 본래 동양극장 체제에서 좌부작가들은 1개월에 1작품을 제출하
는 것이 의무 사항이었지만, 결과적으로 이러한 급속한 집필 체제는 과
도한 부담이 되는 것도 사실이었다.

다음 사례는 1937년 7월(1일)부터 9월(27일)까지 청춘좌와 호화선(중
간에 '조선성악연구회' 틈입 공연)의 교체 공연 양상을 정리한 표이다.

기간과 제명	작가와 작품
1937.7.1~7.6 청춘좌 대공연	비극 임선규 작 〈방황하는 청춘들〉(4막 5장)
	풍자극 남궁춘 작 〈홈 · 스윗트 홈〉(1막)
1937.7.7~7.14 청춘좌 제2주 공연	비극 이운방 작 〈외로운 사람들〉(3막 4장) 희극 구월산인(최독견) 작 〈이런 부부 저런 부부〉 풍자극 남궁춘 작 〈홈 · 스윗트 홈〉(1막) 풍자극 남궁춘 작 〈회장 오활란선생〉(1막)
1937.7.15~7.21 청춘좌 제3주 공연	비극 이운방 작 〈물레방아 도는데〉(3막 4장) 희극 남궁춘 작 〈원수는 외나무다리에서〉(1막 3장)
1937.7.22~7.26 청춘좌 제4주 공연	쾌작 임선규 작 〈남아행장기〉(4막) 희극 구월산인(최독견) 작 〈연습하는 부부싸움〉(1막)
1937.7.27~7.30 청춘좌 제5주 공연	순정비극 최독견 작 〈어엽븐 바보의 죽엄〉(1막 2장) 비극 임선규 작 〈봄눈이 틀 때〉(2막 6장)
1937.7.31~8.6 청춘좌 제6주 공연	비극 임선규 작 〈애원십자로〉(3막 6장)
	희극 구월산인(최독견) 작 〈부부풍경〉(1막 2장)
	희극 화산학인 작 〈신구충돌〉(2막)

1937.8.7~8.9 청춘좌 공연	비극 임선규 작 〈사랑에 속고 돈에 울고〉(4막 5장)
	폭소극 구월산인(최독견) 작 〈이자식 뉘자식〉(1막)
1937.8.10~8.15 청춘좌 공연	비극 이운방 작 〈청춘일기〉(3막 6장)
	폭소극 구월산인(최독견) 작 〈장가보내주〉(1막)
1937.8.16~8.18 청춘좌 공연	비극 이운방 작 〈포도원〉(1막)
	비극 이운방 작 〈검사와 사형수〉(2막)
	희극 남궁춘 작 〈장기광 수난시대〉(1막)
1937.8.19~8.20 청춘좌 공연	연애비극 최독견 작 〈여인애사〉(6막 8장)
	희극 남궁춘 작 〈장기광 수난시대〉(1막)
1937.8.21~8.26 호화선 제1주 공연	비극 임선규 작 〈아들 돌아오는 날〉(2막)
	이운방 작 〈꿈꾸는 여름밤〉(1막)
	희극 남궁춘 작 〈자선가만세〉(2막)
1937.8.27~8.30 호화선 제2주 공연	비극 임선규 작 〈내가 사랑하는 사람들〉(2막 5장)
	희극 남궁춘 작 〈연애전선 이상 있다〉(1막)
1937.8.31~9.5 호화선 제3주 공연	비극 이운방 작 〈항구의 새벽〉(3막 5장)
	정희극 최독견 작 〈아우의 행복〉(1막)
1937.9.6~9.10 호화선 제4주 공연	비극 이운방 작 〈남편의 정조〉(3막 4장)
	희극 남궁춘 작 〈그보다 더 큰일〉(1막)
1937.9.11~9.15 호화선 제5주 공연	비극 이운방 작 〈단풍이 붉을 때〉(3막)
	희극 남궁춘 작 〈아버지 이백근〉(1막)
1937.9.16~9.21 조선성악연구회 제 19회 공연	가극 김용승 각색 〈춘향전〉(6막 12장) (『동아일보』 기사에는 6막 7장으로 표기)[106]
1937.9.22~9.27 청춘좌 개선 제 1주 공연	비극 임선규 작 〈비련초〉(3막 5장)
	희극 남궁춘 작 〈효자제조법〉(1막)
	주간 조선권번연예부 출연-쑈 막간, 레뷰

이 표에 따르면, 청춘좌는 7월 1일부터 10회 차 공연을 통해(6회

106 「조선성악연구회 〈춘향전〉 상연 개작한 곳도 만허」, 『동아일보』, 1937년 9월 12
일, 7면 참조.

차 공연까지는 명기, 그 이후의 공연은 별도 '회 차' 표시 없음), 50일에 달하는 기간 동안 동양극장에서 공연했다. 반면 호화선은 8월 21일부터 9월 15일경까지 약 25일 동안을 약 5회 차 공연을 통해 동양극장 공연을 전담했다. 7월 1일부터 8월 20일까지 40여 일 간 청춘좌가 중앙공연을 시행하는 동안, 호화선은 관례대로 지역 순회공연을 펼쳤을 것으로 예상된다.[107] 거꾸로 8월 21일부터 9월 15일까지는 청춘좌가 지역 순회공연에 돌입했다.[108]

이러한 공연 시스템은 실제로는 청춘좌와 호화선의 균형 잡힌 역할 분담에 의해 성사된 것은 아니었다. 위에서도 나타나듯, 청춘좌가 실제로 절반 이상을 감당하고, 나머지 분담 일정을 호화선이 제 3의 전속극단(여기서는 조선성악연구회)의 도움을 받아 수행하는 체제였다. 명목상으로는 2극단 체제였지만, 실제로는 청춘좌와 호화선 사이에는 공연 역할상 비중 차이가 분명 존재했다.

더구나 1937년 7월 전후 사정을 살펴보면, 청춘좌가 받고 있었던 대외적인 압력이 상당했다는 사실을 확인할 수 있다. 청춘좌의 주요 단원 중 일부는 새롭게 창립된 중앙무대로 이적했는데, 이로 인해 청춘좌에는 일시적일지라도 배우의 누수가 생겨났다.[109] 하지만 이러한 상황에서도 청춘좌는 자신의 몫 이상을 수행하고 있었다. 그 결과 도리어 호화

107 「다사다채(多事多彩)가 예상되는 조선극계의 현상」, 『동아일보』, 1937년 6월 3일, 4면 참조 ; 「별다른 이유(理由) 없고는 봉급(俸給) 때문이지요」, 『동아일보』, 1937년 6월 18일, 7면 참조.

108 「서로 다투워 초객(招客)하는 추선전후(秋夕前後)의 흥행가(興行街)」, 『동아일보』, 1937년 9월 18일, 8면 참조.

109 「별다른 이유(理由) 없고는 봉급(俸給)때문이지요」, 『동아일보』, 1937년 6월 18일, 7면 참조.

선이 청춘좌에 합병되는 형태의 전속극단 통합설이 나돌기도 했다.[110]

그럼에도 동양극장 측은 청춘좌와 호화선의 공연 체제를 당분간 유지하기로 결정했고, 결과적으로는 호화선이 재기하면서 청춘좌/호화선 공연 체제는 1940년대까지 유지된다. 이 결정적인 계기가 1937년 11월 29일부터 12월 7일까지 동양극장에서 공연된 〈어머니의 힘〉의 성공이었다. 이 작품은 호화선이 지역 순회공연을 마치고 귀경한 첫 번째 공연으로 수행되었다. 이 시기는 극장의 주도권을 두고 동양극장 간부들 사이에서 알력과 폭력이 난무할 정도로, 대내외적인 상황이 어수선할 무렵이었다.[111]

청춘좌로부터 호화선의 독립, 혹은 전속극단 호화선의 정체성과 그 효과를 자문해야 했던 시절은 이후에도 계속 이어졌다. 청춘좌가 지닌 저력에 비해 호화선이 지닌 저력이 뒤지지 않았음에도 불구하고, 호화선은 늘 이러한 존립 여부를 증명해야 하는 위기를 겪곤 했다. 그러다가 결국에는 1941년 '성군'이라는 극단으로 재편성되기에 이르렀다 (1941년 11월 7일 창립 공연).

다만 성군이 탄생하기 이전 상당 기간 동안 호화선의 실질적인 수명은 다했다고 보아야 한다. 1941년에 들어서면서 호화선 자체 공연보다는 청춘좌와의 합동 공연에 치중하는 비율이 급격하게 증가했으며, 신작 공연을 발표하는 비율도 현격하게 줄어들었다. 1941년 3월 〈태양

110 「최근 극영계의 동정(動靜) 신추(新秋) 씨즌을 앞두고 다사다채(多事多彩)」(2), 『동아일보』, 1937년 7월 29일, 6면 참조.

111 「극단 '호화선' 귀항(歸港)하자 간부 간에 대격투」, 『동아일보』, 1937년 12월 7일, 2면 참조.

의 거리〉, 1941년 7월 〈상사초〉, 1941년 9월 〈결혼가두〉와 〈승리의 개가〉, 그리고 1941년 8월 〈세기의 풍경〉과 〈망향초〉 등을 마지막으로 역사 속으로 사라졌다.

호화선의 의미와 가치는 다양하게 논할 수 있을 것이다(이후의 장에서 이 점에 대해서 다양한 방식으로 논구할 것이다). 하지만 가장 주목되는 의의는 동양극장에서 끊임없이 생존과 인기를 위한 존재 증명을 해야 했다는 점에서 찾아야 하지 않을까 싶다. 청춘좌는 '연애비극'으로 널리 알려진 공연에 특장을 발휘해 왔고, 토월회라는 근원적인 시스템으로 인해 일찍부터 안정된 공연 체제를 구축할 수 있었다. 이러한 전통과 맥락은 무시하기 힘들 정도로 1930년대에 막강한 영향력으로 작용했다.

반면 취성좌 일맥은 이러한 측면에서 토월회 일맥에 크게 뒤졌다고 보아야 한다. 취성좌의 극단 계보는 분화와 재결성, 이합집산의 대표적인 사례로 꼽힐 정도로 연극인들 간의 이적이 잦았다. 그 결과, 취성좌(신무대) 인맥은 동극좌와 희극좌로 분리되어 동양극장에 편입되었고, 다시 호화선으로 합쳐지는 과정을 겪으면서 순탄하지 않은 길을 걸어야 했다. 박진-원우전-심영-박제행-서월영-김선영 등으로 이어지는 청춘좌 인맥과 비교해도, 전통적인 교류 맥락의 측면에서 취성좌 인맥은 상대적으로 약점을 드러냈다. 물론 토월회 진영 역시 중앙무대와 아랑의 창단 시 동양극장으로 탈퇴한 바 있기는 하지만 이들 중에는 다시 동양극장으로 복귀할 정도로 깊은 연관성을 지닌 경우도 상당했다. 대표적인 경우가 박진과 원우전이었는데, 이러한 저력은 동양극장 운영에 상당한 도움을 주었다.

호화선은 이러한 응집력을 보여 주지 못했고, 그 결과 1940년대에 급격하게 그 세력을 잃으면서 결국에는 성군으로 재편성되는 과정을 겪어야 했다. 호화선이 청춘좌에 비해 불리했던 것은 극단을 대표하는 정체성-극단 스타일-과 극단을 유지할 수 있는 자체 응집력이었던 것으로 정리될 수 있겠다(이후의 장에서 동극좌와 희극좌 → 호화선 → 성군에 대해서는 자세하게 논구하도록 하겠다).

1.4.4. 조선성악연구회(배속기관)

1938년 최상덕의 인터뷰를 참조하면, 동양극장이 조선성악연구회를 인지하는 관점을 확인할 수 있다.

"조선성악연구회와는 어떤 관계로 되여 있습니까, 말하자면 그이들이 단지 극장만 빌여 쓰게 되는지요?"
"아니죠, 우리 극장과 그야말로 깊은 관계를 가지고 있읍니다. 즉 우리 극장에 배속기관으로 되어 있읍니다. 그래서 경성(京城) 시내에서 상연하는 때면 으례 우리 극장에서 하게 되고 또 지방순회하게 되는 때면 우리 극장을 통해서 모-든 것을 교섭하게 되여 있으니까요, 다시 말슴하면 우리 극장의 리-더를 성악연구회(聲樂研究會)에서 받고 있는 셈입니다. 이동백(李東白), 송만갑(宋萬甲), 정정렬(丁貞烈), 김창룡(金昌龍) 씨(氏) 등 이란 분들이 지금 다-80객(客)에 오른 어른들이란 말이애요, 그이들이 없어지면 조선 고유의 음악예술이 그이들과 함께 없어지는 판이거든요. 그러

니까 우리 극장에서는 될 수 있는 대로 이 귀하고도 악가운 예술
을 애끼고 또는 보급하자는 의미에서 종종 창극을 상연하게 됩니
다"[112] (밑줄: 인용자)

조선성악연구회가 외부 단체냐는 질문에, 최상덕은 '배속기관'이라
고 답하고 있다. '배속기관'은 흔히 사용되는 용어는 아니었기 때문에,
상당히 낯선 인상을 주는 것이 사실이다. 하지만 이 용어는 동양극장과
조선성악연구회의 관계를 상징적으로 압축하고 있다.

'배속'을 액면 그대로 풀어보면 '물자나 기구 따위를 배치하여 소
속시킴' 혹은 '사람을 어떤 곳에 배치하여 종사하게 함' 정도의 뜻이 된
다.[113] 최상덕은 동양극장 측이 조선성악연구회라는 기구 혹은 그 소속
회원을 '배치'하는 역할을 맡았다고 말하고 있는 셈이다. 이러한 개념은
당시 흔히 쓰는 용어로 '전속극단' 혹은 '직영극단'의 의미를 연상하게
한다.

하지만 더욱 세밀하게 이 말을 구분하여 이해하면, 전속극단이나
직영극단이라고는 할 수 없지만, 그렇다고 전혀 무관한 극단도 아니라
는 뜻을 포함하고 있음을 확인할 수 있다. 동양극장과 조선성악연구회
의 관계를 전반적으로 관찰하면, 조선성악연구회는 동양극장의 전속극
단이라고는 규정할 수는 없지만, 그렇다고 동양극장(무대)을 단순 대여
하여 공연하는 외부극단이라고도 할 수 없는 중간적 관계를 맺고 있는
극단이라고 할 수 있겠다. 비록 청춘좌나 호화선의 극단원처럼 동양극

112 「여사장 배정자 등장, 동극(東劇)의 신춘활약은 엇더할고」, 『삼천리』(10권 1호),
 1938년 1월, 44~45면.
113 '배속', 『표준국어대사전』 참조.

장의 일원으로 상시 월급을 받는 것은 아니지만, 각종 공연에 참여히여 동양극장의 반(半) 전속단체처럼 활동하는 상황을 지칭하여 '배속'이라고 일컬은 것이다.

본래 조선성악연구회는 송만갑, 이동백, 정정렬, 김창룡 등의 판소리 배우들이 종로 3가에 사무실(순천 갑부 김종익의 희사[114])을 내걸고 만든 단체 이름이었다. 1930년대 초반에 활동했던 조선음률협회를 계승한 단체로 1934년 4월 창립될 당시에는 '조선성악원'이라는 명칭을 사용했고,[115] 이후 '조선음악연구회'라는 명칭도 함께 사용하였으며,[116] 1935년 이후에는 주로 '조선성악연구회'로 불렸다.[117] 이 밖에도 '조선성악회'라는 약칭도 사용된 바 있다.[118] 이 글에서는 조선성악연구회로 통일하여 지칭하고자 한다.

동양극장은 창립 직후부터 판소리 창자들을 자신들의 공연에 초청하여, 자신들이 만들고자 한 작품(들)의 자문과 찬조 출연을 요청했다. 조선성악연구회의 찬조 출연으로 공연된 작품으로는 1936년 1월 청춘좌의 〈춘향전〉(최독견 각색)을 필두로 하여, 이어 공연된 이운방 각색 〈효

114 김종익은 김초향의 후원자로 조선성악연구회를 위하여 건물을 기부했는데, 이 건물을 근간으로 조선성악연구회는 회관을 운용하면서, 독립 단체로서의 위상을 한결 강화해 나갈 수 있었다.

115 「남녀명창망라하여 조선성악원 창설, 쇠퇴하는 조선가무 부흥 위하여, 명창대회도 개최」, 『조선중앙일보』, 1934년 4월 25일, 2면 참조.

116 「조선음악연총(朝鮮音研定總)」, 『동아일보』, 1934년 5월 14일, 2면 참조 ; 「명창음악대회(名唱音樂大會)」, 『동아일보』, 1934년 6월 10일, 2면 참조.

117 「조선성악연구회(朝鮮聲樂研究會) 초동명창대회」, 『동아일보』, 1935년 11월 25일, 2면 참조.

118 「여류명창대회 15, 16 양일간」, 『매일신보』, 1936년 7월 14일, 7면 참조 ; 「조선 성악회 총동원 〈토끼타령〉 상연」, 『조선일보』, 1938년 2월 28일(석간), 3면 참조.

녀 심청〉(3막 7장, 2월 1일~4일) 등을 들 수 있다.[119]

고설봉은 이러한 작품을 공연할 때, 조선성악연구회 창자들이 무대 뒤에서 소리(창)를 수행했다고 증언한 바 있다. 판소리를 일종의 효과음으로 사용한 격인데, 이러한 판소리 삽입에 대해 관객들의 반응은 대체로 긍정적이었다. 이를 계기로 동양극장의 운영진들은 조선성악연구회에 분창 형태의 창극을 본격적으로 공연하는 방안을 강력 추천했다.[120]

실제로 조선성악연구회는 〈효녀 심청〉이 끝난 5일 후(만일 〈추풍감별곡〉에도 찬조 출연했다면, 이 공연 바로 직후)에 동양극장에서 조선성악연구회 제 1회 시연회 '구파명성총동원'을 시행했다. 이것은 '조선성악연구회'의 이름을 내걸고 동양극장에서 시행한 공연으로는 첫 번째 공연이었다.

119 〈춘향전〉과 〈효녀 심청〉에 이어서 청춘좌는 〈추풍감별곡〉을 공연했는데, 이 작품 역시 이운방 각색의 '신창극'이었다. 공연 맥락으로 판단하면, 〈추풍감별곡〉에도 조선성악연구회 창자들이 출연했을 것으로 여겨지지만, 이를 뒷받침할 증거가 아직은 발견되지 않고 있다.

120 고설봉, 『증언 연극사』, 진양, 1990, 41~42면 참조.

시기	공연 작품	출연 배우
1936.2.9~2.13 조선성악연구회 제1회 시연회 구파 명성 총동원	희창극 〈배비장전〉	이동백, 김창룡, 정정렬, 송만갑, 김소희, 장향란, 이기화, 김애란, 조계선, 한희종, 방금선, 김세준, 김만수, 오소연, 한성준, 임소향, 정원섭, 조명수, 황대홍, 오태석, 조상선, 이강산, 서홍구, 조채란[121]
		송만갑 이동백 김창룡 정정렬 한성준 정원섭, 박은기, 오태석, 한희종, 김세준, 김용승, 김남희, 정남희, 조명수, 황대홍, 조상선, 조앵무, 장향등, 오비취, 김소희, 조소옥, 이류화, 김란주, 이□선, 조계선, 신숙, 김만수, 오소연, 임소향[122]

이 시연회에서 공연된 작품은 〈배비장전〉이었고, 출연자들은 조선
성악연구회에 속한 당대의 명창들이 주류를 이루었다. 이동백, 김창룡,
정정렬, 송만갑(4명창)을 비롯하여[123] 여류 명창 김소희 등도 참여하였
다. 김소희는 〈배비장전〉의 작곡을 정정렬이 맡았다고 회고한 바 있
는데,[124] 〈배비장전〉뿐만 아니라 그 다음 창극작인 〈유충렬전〉의 작
곡도 정정렬이 맡았다는 증언이 남아 있다.[125]

정정렬은 창작들의 기본 곡조를 정리하고 음악적 균형을 조율하는

121 「연보」, 고설봉, 『증언연극사』, 진양, 1990, 166면 참조.
122 「조선성악연구회서 〈배비장전〉 가극화」, 『조선일보』, 1936년 2월 8일(석간), 6면 참조.
123 조선성악연구회는 근대 5명창 중 김창환을 제외한 4명이 포함되어 있을 정도로 당대 판소리 명창의 핵심 활동지였다.
124 박봉례, 「판소리 〈춘향가〉 연구 : 정정렬 판을 중심으로」, 단국대석사학위논문, 1979, 14면 참조.
125 인터뷰, 「판소리 명창 정광수」, 『판소리연구』(2권), 판소리학회, 1991 ; 배연형, 「정정렬 론」, 『판소리연구』(17권), 판소리학회, 2004, 155면 참조.

역할을 맡고 있었다.[126] 특히 그는 음악적 구성에 뛰어난 심미안을 가진 창자로 손꼽히고 있었는데, 새로운 창극의 개발 시에 이러한 능력은 공연 전체를 좌우하는 핵심 역량이었다고 해야 한다.

| 송만갑 | 이동백 | 정정렬 | 김창룡 |

조선성악연구회의 4명창 모습[127]

참여 인원을 감안하고 주변 정황을 고려할 때, 〈배비장전〉은 분창에 기반을 둔 창극으로 공연되었다. 장르명칭도 희창극이었고, 출연자들도 무대 연기를 수행했다.[128] 그 예로 이동백과 송만갑 등도 이 공연에 분장을 하고 출연하였다. 특히 이동백은 엑스트라로 참여했는데, 이러한 정황으로 볼 때, 직접 무대에 올라가 연기를 시행했음을 확인할 수 있다.

126 백현미도 이러한 정정렬의 역할에 동의하고 있으며, 연출자로서 정정렬의 역할이 '작곡자로서 정정렬의 능력을 바탕으로 창극 공연에 대한 주도력을 발휘'하는 것에 있었다고 밝히고 있다(백현미, 『한국 창극사 연구』, 태학사, 1997, 217면 참조).

127 「사진은 성연(聲研)의 원로들」, 『조선일보』, 1936년 10월 8일(석간), 6면 참조.

128 조선성악연구회를 후원했던 조선일보사는 '가극'의 의미를 가창과 연기의 일원화로 간주하고 있으며, 실제로 다음의 기사에서도 '출연자'를 직접 소개하고 있다(「조선성악연구회서 〈배비장전〉 가극화」, 『조선일보』, 1936년 2월 8일(석간), 6면 참조).

분장을 하고 있는 송만갑과 이동백[129]

　그렇다면 송만갑이나 이동백 같은 명창들이 이전까지 활동과 달리 무대 연기를 직접 수행한 까닭에 대해 주목하지 않을 수 없다. 조선성악연구회가 설립된 1934년 4월부터 1935년까지 조선성악연구회는 창극, 즉 분창에 의지한 무대 연기를 포함한 공연을 시행하지 않았다. 조선성악연구회가 창립 직후 시행한 주요 활동은 명창대회 개최였는데, 1934년 5월에 제 1회 명창대회를 열었고, 6월에 제 2회, 10월에 제 3회 명창대회를 이어갔다. 1935년 10월에는 대구극장에서 성악대회를 개최했고, 11월에는 우미관에서 역시 명창대회를 열었다. 창립 직후 근 2년간의 활동이 주로 명창대회 개최에 초점을 맞추고 있었던 셈이다.

　이러한 조선성악연구회의 활동 방향은 1936년 2월에 접어들면서 창극에의 도전으로 변모하고 있었다. 그것도 가창과 연기의 일원화에 근접한 형태로 공연을 치르고자 했다. 조선성악연구회의 창극 공연은 두 가지 형태로 나눌 수 있다. 하나는 가창자와 연기자가 다른 경우이

129 「엑스트라로서의 이동백」, 『조선일보』, 1937년 3월 5일(석간), 6면 참조.

고,[130] 다른 하나는 가창자와 연기자가 일치하는 경우이다. 조선성악연구회는 가창과 연기의 일원화, 동일 인물에 의한 가창/연기의 동시 수행을 목표로 삼는 경우가 많았는데, 의외로 초기 〈배비장전〉은 이러한 일원화에 근접한 공연이었다.

조선성악연구회의 핵심 멤버였던 송만갑은 1900년대 창극의 개발자 중 하나로 손꼽힌다.[131] 따라서 조선성악연구회가 발족할 당시부터 창극의 개념을 인지하지 못하고 있었다고는 할 수 없다. 조선성악연구회는 이미 창극의 개념을 알고 있었고, 심지어는 그 형식에 대해서도 상당 부분 파악하고 있었다고 해야 하지만, 그럼에도 불구하고 명창대회 위주의 공연 활동, 즉 판소리 가창에 치중했던 것으로 당시 정황을 정리할 수 있다.

그렇다면 조선성악연구회가 이러한 1934~1935년의 기조, 그 이전까지 거슬러 올라가면 1930년대 전반기 판소리 가창 형태의 공연 방식에 일대 변화를 꾀한 이유에 대해 질문하지 않을 수 없다. 표면적인 이유는 1936년 1월 동양극장 청춘좌와의 협연이었다. 조선성악연구회는 동양극장 청춘좌의 호황을 지켜보면서 창극에 대한 인식을 새롭게 고칠 수밖에 없었다. 물론 동양극장 측에서 창극의 흥행 가능성을 염두에 두고 지원과 협조를 아끼지 않은 점도 주요 이유가 될 것이다. 유민영도 동양극장과의 개관이 중대한 역할을 했다고 기술하고 있다.[132]

130 백현미, 『한국 창극사 연구』, 태학사, 1997, 217면 참조.

131 백현미, 「송만갑과 창극」, 『판소리연구』(13집), 판소리학회, 2002, 232~234면 참조.

132 유민영, 「근대 창극의 대부 이동백」, 『한국인물연극사(1)』, 태학사, 2006, 52~54면 참조.

많은 논자들이 동양극장과의 만남을 통해 조선성악연구회가 비로소 창극 연출의 방식을 깨달았다는 점에 동의한다. 하지만 이러한 주장에는 허점이 있다. 왜냐하면 송만갑은 창극 양식 개발 과정에 참여했던 인물이고, 무대극의 연기에 대해서도 일정한 조예를 지닌 인물이었기 때문이다.[133] 따라서 판소리계 원로들은 창극 방식을 모르고 있었다기보다는 창극을 외면하고 있었다고 보는 편이 정확할 것이다. 그렇다면 그들이 왜 이 시점에서 창극 양식 정립과 정착에 눈을 돌리게 되었는지 그 이유를 탐문하는 것이 옳은 질의일 것이다.

당시 『동아일보』 기사를 참조하면, 조선성악연구회가 처한 상황을 짐작할 수 있다.

조선 재래의 가극이라면 일 왈(曰) 〈춘향전〉, 이 왈 〈심청전〉 그 몇 가지에 지나지 못하였었다. 그러나 그 몇 가지 가극은 역사가 오래인 만큼 일반으로 대중화하여 자극성이 지극히 둔해진 감이 없지 않다. <u>그리하야 어떻게 했으면 조선의 가극을 더 일층 예술화시키고 시대에 적합하면서도 고대의 정조를 뚜렷이 표현할까</u> 함에 대하여 조선성악연구회에서는 오래 전부터 연구하고 계획하여 오든 〈배비장전〉을 이제야 충분한 연습과 준비로써 오는 2월 9일부터 11일 밤까지 주야 3일간 죽첨정 동양극장에서 남녀 명창 30여명 총출연으로 막을 열게 되었다.[134] (밑줄: 인용자)

레퍼토리의 고갈은 시급하게 해결해야 할 문제였다. 〈춘향전〉과

133 백현미, 「송만갑과 창극」, 『판소리연구』(13집), 판소리학회, 2002, 238~239면 참조.
134 「조선고유의 고전희가극 〈배비장전〉(전 4막)을 상연」, 『동아일보』, 1936년 2월 8일, 5면 참조.

〈심청전〉의 반복되는 공연은 판소리꾼들이 이러한 상황에 대처할 수 있는 거의 유일한 방법이었는데, 이 역시 거듭되는 반복으로 한계에 직면하지 않을 수 없었다. 이러한 난관을 타개하고자 조선성악연구회는 도전적인 발상을 하게 되는데, 그 타개책이 〈배비장전〉을 무대화하는 작업이었다. 도전적이라고 했지만, 〈배비장전〉은 나름대로 조선성악연구회가 도전할 수 있는 작품 가운데 비교적 양호한 작품이었다고 해야 한다. 왜냐하면 조선성악연구회 회원 중에서 〈배비장전〉을 '마디판소리'[135] 형태로 이미 가창하고 있었던 창자가 존재했기 때문이다.[136] 그 창자가 정확하게 누구인지는 밝혀져 있지 않았지만, 이러한 기존 가창 대목을 중심으로 새로운 음악을 짜 넣고 전체를 정리한다면, 창극으로의 변화가 불가능한 것은 아니었다. 이 음악 구성 역할은 아무래도 정정렬이 맡을 수밖에 없었다.

이러한 새로운 시도는 판소리 공력을 중시하여, 창극보다는 명창대회류의 공연을 우선시했던 회원들의 참여와 인식 변화를 요구했고, 그 결과 송만갑이나 이동백 같은 원로 창자들도 직접 분장을 하고 조역이나 엑스트라로 무대에 오르는 결과로 나타났다. 이렇게 하여 조선성

135 김재석은 창극 초창기 협률사 소속 창자들이 '분할과 분식'에 의거하여 '분창에 의한 마디판소리'를 제창했다고 논구하고 있다. 기존 판소리에서 핵심적인 부분을 잘라내어 공연 시간에 맞추어 공연하면서('분할'의 원리), 그 공연이 다채로운 볼거리가 될 수 있도록 다양한 배우가 등장하는 방식('분식'의 원리)을 따랐다는 주장이다(김재석, 「1900년대 창극의 생성에 대한 연구」, 『한국연극학』(38권), 한국연극학회, 2009, 12~13면 참조). 이러한 마디판소리는 판소리 명창대회류의 공연과 함께 1920~30년대에도 공연되었을 것으로 보인다.
136 박동진은 조선성악연구회 회원들이 1932년 무렵에 〈배비장타령〉을 불렀다고 술회한 바 있다(박동진, 「판소리 배비장타령 서문」, 『SKCD-K-0256』, 김종철, 「실전 판소리의 종합적 연구」, 『판소리 연구』(3집), 판소리학회, 1992, 120~121면에서 재인용).

악연구회에서 지칭하는 '가극', 즉 판소리를 창극화한 공연으로 〈배비장전〉이 시행될 수 있었다.

소리께나 하든 사람은 모도다 **이상입니다. 송만갑 씨와 나는 일흔도 넘엇스니까 더 말할 것이 업지오. 절믄 사람들이 멧차를 잇기는 잇습니다만 어듸 수효가 멧 됩니까? 이러케 가다가는 이 좋은 우리 소리도 고만 업서지나 봅니다. 소리를 부르는 사람도 귀하지만은 들을 줄 아는 사람조차 업스니까요. 그것을 어떠케 살려볼까 하고 백방으로 애를 써 가는 줄이 겨우 이 모냥입니다. 그저 여러분들이 잘 못하는 것을 일깨 주고 가르키어 주서야만 되겟습니다. 이번의 가극 〈춘향전〉은 우리회의 전력을 다 드리어 해 보겟습니다. 그래서 세상에서들 조타고만 해주시면 〈심청전〉도 그러케 만들고 〈흥보전〉도 그럭케 맨들고 〈배비장전〉 〈유충렬전〉가튼 것도 그러케 맨들어 보겟습니다. (사진은 이동백 씨)

1936년 9월 〈춘향전〉 공연을 앞두고 시행된 이동백 인터뷰[137]

이동백은 1936년 9월 〈춘향전〉 공연에서, 판소리의 진흥을 위해 자신들이 가극 〈춘향전〉을 무대에 올리고자 한다고 밝히고 있다. 일정 수준 이상의 조예를 가진 판소리 창자가 60명 정도밖에 남지 않았고, 그곳도 송만갑이나 자신이 이미 70세를 넘긴 나이라고 진단하고 있다. 게다가 젊은 사람들의 소리 공력이 낮은 것도 문제이지만, '들을 줄 아는 사람'이 줄어들고 있는 것이 더욱 문제라고 설파하고 있다. 당시 조선성악연구회의 이사장 이동백은 청중의 감소와 이에 대한 판소리계의

137 「이런 계획은 생전 처음」, 『조선일보』, 1936년 9월 15일(석간), 6면 참조.

대응으로 창극의 세련미를 강조했다. 그리고 이러한 대책을 가리켜 '이런 계획은 처음'이라는 투로 말하고 있다.

이전까지 판소리 공연은 반드시 창극의 양식을 따르지 않는다고 해도 상관없었다고 해야 한다. 명창대회류의 공연이나 마디판소리 혹은 음반 취입 등으로 생계를 유지하고 예술적 자존감을 성취할 수 있었다. 하지만 달라진 공연 환경은 창극의 길을 새로운 대안으로 내세우고 있다. 소리 공력을 바탕으로 하는 깊은 음악성의 성취도가 더 이상 문제가 아니라, 무대극적 요소를 도입한 시청각적 공연 완성도가 문제가 되는 셈이다.

그래서 조선성악연구회는 창극의 길을 택했고, 그 길의 도정에서 송만갑이나 이동백, 혹은 정정렬 등은 주연이 아닌 조연(현감이나 농부 역)이 되는 길을 기꺼이 감수했다. 이것은 적역주의에 의거해 인물을 캐스팅한다는 무대극의 기본 원리를 따른 결과로도 볼 수 있다. 조선성악연구회는 〈춘향전〉의 공연을 준비하면서, 전 회원 가운데 '가장 적역의 인물을 뽑아서' 캐스팅한다는 원칙을 선포하고 이를 지켜 나가고자 했다.[138] 그 결과 4명창은 나이를 고려하여 현감이나 농부 역 등의 노역을 맡게 되었다. 특히 농부 역을 맡게 되는 것은 그들의 장기를 고려한 선택이기도 했다.

또한 원로 4명창은 무대에서 빛나는 스포트라이트를 받는 일에 나서는 것도 필요했지만, 작품을 연출하고 연습과 공연을 지휘하는 역할을 기본적으로 수행해야 했다. 이 작품 〈춘향전〉의 연출은 정정렬, 지

138 「가극 〈춘향전〉 구란! 청주의 예원 개진할 구악의 호화판」, 『조선일보』, 1936년 9월 15일(석간), 6면 참조.

휘는 송반갑과 이동백, 조억으로는 4명창이 출연하는 상황이 창출되었다.

이러한 1936년 9월 〈춘향전〉의 전초전이 1936년 2월 〈배비장전〉이었다. 이 〈배비장전〉을 통해 무대 연기와 판소리 가창의 일원화를 더욱 완벽하게 수행해야 하는 필요성이 발견되었고, 조선성악연구회의 몇 개월에 걸친 총력전('3~4개월 이래 물질적이나 정신적으로 전력을 기울이는 것')이 당위적으로 강조되었다. 더 이상 창극이 아닌 상태로 조선 판소리의 명맥과 활력을 이을 수 없다는 결론이 내려진 것이다. 조선일보사 학예부 측은 높은 완성도를 지닌 일원화 공연 상태를 '가극'이라고 분리해서 지칭하기도 했다.[139]

다시 〈배비장전〉으로 돌아가자. 이 작품의 개발이 주목되는 것은 이 작품을 둘러싼 일종의 공연 상황 때문이다. 조선성악연구회가 그 단초를 내보이던 1920년대 무렵 상황이나, 1930년대 전반기, 심지어는 1935년 11월에서 1936년 2월까지의 상황은 크게 다르지 않다. 이것은 조선성악연구회가 설립될 때부터 동일한 문제, 즉 레퍼토리의 고갈과 새로운 형식의 갈구(정립) 사이의 기로에 서 있었음을 알려 준다.

결국, 조선성악연구회는 〈춘향전〉과 〈심청전〉 등에 한정되어 있던 판소리 공연 작품의 범주를 확대하기 위해 노력하던 중 전래의 작품들(전승 5가)을 대체할 수 있는 새로운 창극 텍스트를 개발하기에 이르렀다. 그들은 〈배비장전〉과 그 창극화를 "조선의 가극을 더 일층 예술화시키고 시대에 적합하면서도 고대의 정조를 뚜렷이 표현"할 수 있

139 「가극 〈춘향전〉 구란! 청주의 예원 개진할 구악의 호화판」, 『조선일보』, 1936년 9월 15일(석간), 6면 참조.

는 작품이자 공연 양식으로 간주했다.[140] 물론 동양극장에서 이미 〈춘향전〉과 〈효녀 심청〉을 공연한 후였고(당시 장르명은 '신창극'), 동일 무대에서 〈춘향전〉과 〈심청전〉을 시차 없이 무대화하는 작업이 다소 곤란했기 때문에, 이 작품(〈배비장전〉)을 선택하는 중요한 이유가 마련될 수 있었다.

한편 〈배비장전〉을 선택한 또 다른 이유로 '고대의 정서'와 '해학미(諧謔美)'를 꼽고 있다.[141] 〈배비장전〉은 대단히 희극적인 작품이었기 때문에, 관객들의 즐거움을 유발하면서도 고전 작품의 특성을 관찰할 수 있는 여지를 지닌다. 이 작품은 일찍부터 양반들에 대한 풍자와 야유로 인해, 평민 향유층의 관극 욕구를 충족하고 희극적 웃음을 유발하는 특성을 지니고 있었다.[142] 이러한 풍자와 야유는 근대 연극에서 희극과 연관되는 공연 미학으로 간주할 수 있다.

동양극장 설립 직후(1935년 11월~1936년 1월) 초기 레퍼토리를 보면, 청춘좌 위주의 비극이 주류를 이루고 있었다. 동양극장 측은 1회 3공연 체제에서 희극류의 작품을 삽입하여 공연 예제 상의 균형을 맞추기 위해서 다각도로 노력했지만, 희극적 성향은 여전히 부족하게 인식되었다. 그 결과 희극좌의 탄생이 이어지기도 했다.

조선성악연구회가 이러한 불균형을 해소할 수 있는 〈배비장전〉을

140 「조선고유의 고전희가극(古典喜歌劇) 〈배비장전〉(전 4막)을 상연」, 『동아일보』, 1936년 2월 8일, 5면 참조.

141 「성악연구회(聲樂研究會)서 〈배비장전〉 공연」, 『매일신보』, 1936년 2월 8일, 2면 참조.

142 권순긍, 「〈배비장전〉의 풍자구조와 역사적 성격」, 『택민 김광순교수 정년기념논총』, 새문사, 2004, 1092~1107면 참조 ; 윤미연, 「〈배비장전〉에 나타난 웃음의 기제와 그 효용」, 『문학치료연구』(1집), 한국문학치료학회, 2004, 193~217면 참조.

공연하는 일은 동양극장으로서도 환영할 만한 일이 아닐 수 없었다. 고설봉의 증언을 참조하면, 조선성악연구회의 공연은 분창을 통한 창극 형식으로 발전하였다. 이로 인해 다양한 명창들의 판소리 흠상뿐만 아니라, 극중 연기를 관객들이 접할 수 있는 기회가 생성된 것이다.

비록 〈배비장전〉은 실전된 판소리 중 한 작품이었지만, 여러 가지 측면에서 무대 공연에 유리한 특성을 함축하고 있었다. 일단 조선성악연구회가 이 작품을 본격적으로 무대화(창극화)하기 이전에 이미 즐겨 가창/감상되었다는 증언이 남아 있고,[143] 1909년에 연흥사에서 〈배비장타령〉이 공연되었다는 기록이 남아 있어,[144] 원로 창자들이 가창 방식을 기억하고 있을 가능성을 배제할 수 없다.

또한 〈배비장전〉의 신구서림 출간본에는 다음과 같은 대목이 들어 있다.

> 배비장의 분한 마음은 기가 막히건마는 다시 그 아양 부리는데 능쳐져서 외양으로는 깍지거리한 애랑의 손을 잡어 뿌리치며 놓아라 놓아라 하며 못이기는 체 안방으로 끌려 들어가니 그 형상을 활동사진으로 한번 박어내여 연극을 꾸몄으면 장안장외 구경꾼들이 못 되어도 백 만 명 이상은 되겠더라.[145]

위의 구절은 상당히 의미심장하다. 절전된 판소리 〈배비장타령〉이

143 박동진, 「판소리 배비장타령 서문」, 『SKCD-K-0256』, 김종철, 「실전 판소리의 종합적 연구」, 『판소리 연구』(3집), 판소리학회, 1992, 120~121면에서 재인용.

144 김재석, 「1900년대 창극의 생성에 대한 연구」, 『한국연극학』(38권), 한국연극학회, 2009, 22면.

145 『배비장전』, 신구서림, 1916, 100면.

사설만 남아 있었다고 할 때 신구서림 판본은 주목되는 판본이 아닐 수 없었다. 어쩌면 현재 신구서림 판본으로 남아 있는 사설 텍스트가 이미 무대 공연을 염두에 두었다고도 할 수 있다.

한층 흥미로운 대목은 활동사진으로의 변형 가능성이다. 실제로 조선성악연구회는 〈배비장전〉 다음의 작품을 연쇄극으로 제작하여 활동사진으로의 제작을 추진했다. 따라서 위의 텍스트가 조선성악연구회의 연계 활동에 단서를 주는 역할을 했을 가능성도 무시하기 힘들다.

1.5. 좌부작가와 전속배우들

1.5.1. 임선규

임선규는 동양극장을 대표하는 극작가로, 동양극장에서는 주로 청춘좌의 전속작가로 활동하였다고 알려져 있다. 그가 발표한 초대형 인기작 〈사랑에 속고 돈에 울고〉가 박진 연출, 황철/차홍녀/심영 주연으로 발표되었기 때문이다. 그래서 자연스럽게 임선규는 청춘좌를 대표하는 작가로 널리 알려졌고, 동양극장 측도 이러한 임선규의 활동 범위를 인정했기 때문이다. 사실 동양극장의 전속극단 중에서 청춘좌가 가장 안정적인 흥행을 유지했고, 공연 제작 수준도 높았던 것으로 평가되는 경우가 많았기 때문에, 임선규의 대외적 인기는 주로 청춘좌의 이미지를 제고하는 것과 맞물려 있었다.

하지만 그가 청춘좌에서만 작품을 발표한 것은 아니었다. 그의 작

품 중에는 호화선에서 발표된 작품도 있고, 호화선의 전신인 동극좌나 희극좌에서 발표된 작품도 존재한다. 아니 어떠한 측면에서 그는 동극 좌와 희극좌에서 먼저 좌부작가로 활동했다. 아래의 임선규 작품 공연 연보를 살펴보면, 그가 동양극장에서 최초로 작품을 발표한 극단은 동 극좌였다. 비록 창단 공연(동극좌의 창단 공연은 1936년 2월 14일 이운방 작 〈순정〉 포함 3편)은 아니었지만, 동극좌 1936년 2월 총 3회 차 공연 과, 같은 해 4월 총 3회 차 공연, 그리고 이어 행해진 같은 해 6월 총 5 회 차 공연 중에서 3회 공연에 걸쳐 작품을 발표했다. 자세한 사정은 각 극단을 설명할 때 별도로 시행하겠지만, 좌부작가로 이운방 – 김진 문이 앞의 2월과 4월에 중심 작가로 활약했다면, 1936년 6월 공연에서 는 임선규(김건과 함께)의 비중과 활약이 두드러졌다고 할 수 있다.

이 시점은 두 전속극단의 상호 교차 공연 체제가 완전히 정착되기 이전이었다. 동양극장은 청춘좌와 호화선을 정상적으로 발족 운영하 고 난 이후에는, 기본적으로 각 극단이 한 달 간 경성 공연과 지역 순회 공연을 번갈아 맡는 공연 시스템을 적용하고자 했다. 다만 동극좌와 희 극좌가 상존하면서 세 전속극단 시스템이 운영되는 시점에서는 이러한 공연 시스템이 상용화되지 않은 상태였다.

동양극장의 전속극단 시스템이 정착되기 이전에는, 임선규의 극작 활동이 주로 동극좌나 희극좌의 제작 활동을 돕기 위해서였고, 호화선 이 발족한 이후에는 주로 흥행 수입을 올리기 위해서였다고 잠정 정리 할 수 있을 것이다. 임선규가 동양극장에서 발표한 작품 목록을 중심으 로 그 특징을 정리하도록 하자.

기간	공연 작품과 소식	막간과 진용
1936.6.10~6.14 동극좌 공연	**시대극 임선규 작 〈송죽장의 무부〉(2막)**	출연-변기종, 이경환 송해천, 하지만, 최선, 김영숙 기타 동극좌원 다수
	인정극 김진문 작 〈마도의 천사〉(1막)	출연-박창환, 한일송, 박영태, 김도일, 이윤옥, 김양춘 기타
	희극 낙산인 작 〈내일은 오백원만〉(1막)	
1936.6.15~6.19 동극좌 제2주 공연	**비극 임선규 작 〈마음의 고향〉(2막)**	출연-변기종, 이경환, 송해천, 하지만, 김영숙, 서옥정 기타 동극좌원 다수
	인정극 김진문 작 〈낙화일륜〉(1막)	출연-박창환, 한일송, 김도일, 박영태, 이윤옥, 김양춘
	희극 낙산인 작 〈저희 남편은 '에로'가 좋대요〉 (1막)	
1936.6.25~6.29 동극좌 제4주 공연	**임선규 작 〈홍수전야〉(2막 4장)**	출연-변기종, 이경환, 송해천, 김영숙, 김부림 기타 총출연
	김건 작 〈지하실과 인생〉(2막)	출연-박창환, 한일송, 박영태, 김도일, 배구성, 김기성, 박총빈, 이윤옥, 서옥정 기타
	희극 화산학인 작 〈임차관계(임대차관계)〉 (1막 2장)	
1936.7.15~7.21 청춘좌 제2주 공연	**대비극 최독견 각색 〈단종애사〉(15막 17장)**	청춘좌 단원 총출동, 동극좌 희극좌 간부배우 찬조출연, 등장인물 백여 명 박진 연출, 문종-황철 단종-윤재동 수양대군-서월영 황보인-박제행 김종서-변기종 한명회-유현 포격-한일송 양정-박창환 성삼문-심영 신숙주-김동규 **박팽년-임선규** 왕비-차홍녀

1936.7.23~7.31 청춘좌 제3주 공연	**연애비극 임선규 작** **〈사랑에 속고 논에 울고〉** **(4막 5장)**	출연-박제행, 심영, 황철, 서 월영, 김신조, 남궁선, 지경순, 차홍녀 기타
	희극 낙산인 작 〈헛수고했오〉(2장)	
1936.8.8~8.13 청춘좌 제5주 공연	**비극 임선규 작** **〈유정무정〉(3막 4장)**	대학생(동생) 역 심영, 시골 형 역 황철, 애인 역 차홍녀
	희극 화산학인 작 〈대차관계〉(1막 2장)	
	희극 낙산인작 〈하마트면〉(2장)	
1936.8.27~9.4 청춘좌 제9주 공연	**재판극 임선규 작** **〈사랑에 속고 돈에 울고〉** **(속편 3막)**	출연-박제행, 심영, 황철, 서 월영, 김선초, 남궁선, 지경순, 차홍녀 기타
	성군각색 〈오전 2시부터 9시까지〉(2장)	
	낙산인 작 〈이열치열〉(1막 5장)	
1936.9.12~9.17 청춘좌 공연	**임선규 작 〈청춘송가〉(3막 4장)**	
	희극 낙산인 작 〈위기일발〉(1막)	
1936.9.18~9.23 청춘좌 공연	최독견 각색 〈신판 장한몽〉(4막 8장)	
	사회비극 임선규 작 **〈수풍령〉(2막)**	아버지 역 황철, 지주 역 서일 성, 아들 역 심영
1936.10.13~10.18 호화선 제4주 공연	**비극 임선규 작** **〈사랑 뒤에 오는 것〉**	출연-박창환, 장진, 김양춘, 김원호, 석와불, 강비금 기타
	오페렛타-쑈 정태성 각색 〈스타 - 가 될 때까지〉(4경)	출연-유계선, 이정순, 변성희, 지계순
	희극 문예부 안 〈아버지는 사람이 좋아〉(1막)	출연 - 전경희, 손일평, 이백, 김종일, 강석경 기타
1936.10.29~10.31 호화선 제7주 공연	**비극 임선규 편** **〈사랑 뒤에 오는 것〉(2막)** 희극 문예부 안 〈아버지는 사람이 좋아〉(1막) 쑈쏘트 정태성 편 〈최멍텅구리와 킹콩〉(4경)	

1936.11.11~11.17 청춘좌 제1주 공연	**비극 임선규 작** **〈정조성〉(3막 6장)** 희극 구월산인(최독견) 작 〈이자식 뉘자식〉(1막)	
1936.11.21~11.27 청춘좌 제4주 공연 일본 명작 주간	**박진 역 〈월급날〉(1막 2장)** **임선규 역** 〈자식을 죽이기까지〉(1막) 최독견 역 〈아버지 돌아오시네〉(1막)	
1936.11.28~12.1 청춘좌 제5주 공연	<u>연애비극 임선규 작</u> <u>〈청춘송가〉(3막 4장)</u> 희극 구월산인(최독견) 작 〈엽아일개이만원야〉	
1936.12.2~12.5 청춘좌 공연	**비극 임선규 작** **〈유정무정〉(3막 4장)** 희극 구월산인(최독견) 작 〈팔자 없는 출세〉(1막)	대학생(동생) 역 심영, 시골 형 역 황철, 애인 역 차홍녀
1936.12.31~1937.1.4 호화선 신년 특별공연 (1월 1일부터 3일간 청춘좌 〈사랑에 속고 돈에 울고〉 부 민관 공연)	비극 이운방 각색 〈재생〉(3막 4장) 오페랏타 - 쑈 정태성 작 〈멕시코 장미〉(9경)	
	【극단 청춘좌 공연 동시 진행】 〈사랑에 속고 돈에 울고(전·후편 공연)〉(1월 1일부터 3일관 부민 관에서 공연)	
1937.1.5~1.10 청춘좌 신년 특별공연	비극 이운방 작 〈제야〉(2막) 희비극 임선규 편 〈눈 날리는 뒷골목〉(1막 3장) 희극 은구산 편 〈새아씨 경제학〉	
1937.1.19~1.27 청춘좌 제4주 공연	비극 임선규 작 〈임자 없는 자식들〉(4막 5장) 희극 남궁춘 작 〈심심산촌의 백도라지〉(1막)	
1937.3.11~3.15 호화선 제2주 공연	비극 임선규 작 〈송죽장의 무부〉(2막) 풍자극 남궁춘 작 〈엉터리 생활설계도〉(9경)	

1937.3.16~3.22 호화선 제3주 공연	비극 임선규 작 〈봄눈이 틀 때〉(2막 6장) 풍자극 정태성 각색·연출 〈인생 독본 제1과 구작대감〉	
1937.4.8~4.17 청춘좌 개선공연 제1주	비극 임선규 작 〈잊지 못 할 사람들〉(7장) 희극 남궁춘 작 〈지레짐작 매꾸러기〉(2장) 희극 남궁춘 작 〈나는 귀머거리〉(1막)	
1937.5.19~5.22 호화선 제2주 공연 단기공연	비극 임선규 작 〈사랑 뒤에 오는 것〉(2막) 정희극 최독견 작 〈아우의 행복〉(1막) 비극 주봉월 작 〈불구의 아내〉(1막)	
1937.5.28~6.4 호화선 제3주 공연	비극 임선규 작 박진 연출 원우 전·김운선 장치 〈내가 사랑하는 사람들〉 (2막 5장) 희극 봉래산인 작 〈저기압은 동쪽으로〉	
1937.6.19~6.20 호화선 공연	비극 이운방 작 〈항구의 새벽〉(3막 5장) 비극 임선규 작 〈내가 사랑하는 사람들〉 (2막 5장)	
1937.7.1~7.6 청춘좌 대공연	비극 임선규 작 〈방황하는 청춘들〉(4막 5장)	
	풍자극 남궁춘 작 〈홈·스윗트 홈〉(1막)	출연-황철, 차홍녀, 복원규, 김선초, 한일송, 지경순, 김동규, 한은진, 태을민, 조미령, 이재현, 김숙영, 유현, 황은순, 조석원, 김선영, 이동호, 최궁·미혜(최선), 변기종, 신은봉 출연

1937.7.22~7.26 청춘좌 제4주 공연	쾌작 임선규 작 〈남아행상기〉(4막) 희극 구월산인(최독견) 작 〈연습하는 부부싸움〉(1막)	
1937.7.27~7.30 청춘좌 제5주 공연	순정비극 최독견 작 〈어엽븐 바보의 죽엄〉(1막 2장) 비극 임선규 작 〈봄눈이 틀 때〉(2막 6장)	
1937.7.31~8.6 청춘좌 제6주 공연	비극 임선규 작 〈애원십자로〉(3막 6장) 희극 구월산인(최독견) 작 〈부부풍경〉(1막 2장) 희극 화산학인 작 〈신구충돌〉(2막)	차홍녀 재생 출연
1937.8.7~8.9 청춘좌 공연	비극 임선규 작 〈사랑에 속고 돈에 울고〉 (4막 5장) 폭소극 구월산인(최독견) 작 〈이자식 뉘자식〉(1막)	
1937.8.21~8.26 호화선 제1주 공연	비극 임선규 작 〈아들 돌아오는 날〉(2막) 이운방 작 〈꿈꾸는 여름밤〉(1막) 희극 남궁춘 작 〈자선가만세〉(2막)	
1937.8.27~8.30 호화선 제2주 공연	비극 임선규 작 〈내가 사랑하는 사람들〉 (2막 5장) 희극 남궁춘 작 〈연애전선 이상 있다〉(1막)	
1937.9.22~9.27 청춘좌 개선 제1주 공연	비극 임선규 작 〈비련초〉(3막 5장) 희극 남궁춘 작 〈효자제조법〉(1막) 주간 조선권번연예부 출연- 쑈 막간, 레뷰	
1937.10.18~10.24 청춘좌 공연	임선규 작 〈행화촌〉(2막 6장) 남궁춘 작 〈유행성감모〉(1막)	
1937.11.8~11.10 청춘좌 공연	화산학인 작 〈신구충돌〉(2장) 임선규 작 〈애원십자로〉 (3막 6장)	

1938.1.7 ~1.13 청춘좌 제 2주 공연	관악산인 작 〈거리에서 주은 숙녀〉(1막 3장) 임선규 작 〈행화촌〉(2막 6장)	
1938.1.22~1.24 청춘좌 제 4주 공연	남궁춘 작 〈유행성감모〉(1막 2장) 임선규 작 〈잊지 못 할 사람들〉(7장) 남궁춘 작 〈원수는 외나무다리에서〉 (1막 3장)	
1938.4.4.~4.10 청춘좌 공연	임선규 작 〈사랑에 속고 돈에 울고〉 (4막 5장) 구월산인(최독견) 작 〈이자식 뉘자식〉(1막)	
1938.5.2~5.6 청춘좌 공연	임선규 작 〈청춘송가〉(3막 4장) 화산학인 작 〈신구충돌〉 (1막 2장)	
1938. 6.1~3 동양극장	〈사랑에 속고 돈에 울고〉 (부민관 공연)	
1938.6.25~6.27 청춘좌 공연	임선규 작 〈비련초〉(3막 5장) 구월산인(최독견) 작 〈기아일개이만원야〉(4경)	
1938.8.13~8.19 청춘좌 공연	임선규 작 〈별만이 아는 비밀〉(3막 5장) 남궁춘 작 〈애정공분〉(1막)	
1938.9.3~9.9 청춘좌 공연	임선규 작 〈산송장〉(4막 5장) 남궁춘 작 〈이런수도 있나요〉 (1막)	
1938.9.10~9.16 청춘좌 공연	임선규 작 〈정조성〉(3막 5장)	
1938.10.25~11.4 호화선 공연	남궁춘 작 〈따귀가 한 근〉(1막)	
	임선규 작 〈유랑삼천리〉	엄미화(막내 역), 서일성(큰형 역), 김만희(정실 아들 역), 맹만식(아버지 역), 김소조(본부인 역), 지경순(첩 역)
1938.11.5~11.13 청춘좌 공연	남궁춘 작 〈호사다마〉(1막) 임선규 〈청춘〉(4막)	

1938.11.21~11.25 청춘좌 공연	임선규 작 〈유정무정〉(3막 4장) 남궁춘 작 〈극락행특급〉(1막)	
1938.12.14~12.20 청춘좌 공연	남궁춘 작 〈애정공분〉(1막) 임선규 작 〈산송장〉(4막 5장)	
1938.12.21~12.23 청춘좌 공연	남궁춘 작 〈이런 수도 있나요〉(1막) 임선규 작 〈청춘〉(4막)	
1938.12.24~12.31 청춘좌공연	구월산인(최독견) 작 〈칠 팔 세에도 연애하나〉(1막) 임선규 작 〈노방초〉(3막)	
1939.1.1~1.10 청춘좌 공연	남궁춘 작 〈홈 스위트 홈〉(1막)	
	임선규 작 〈사비수와 낙화암〉(4막)	왕비 역 차홍녀, 의자왕 역 이동호, 태자 융 역 한일송, 충신 역 황철, 간신 역 김동규, 사령 역 고설봉
1939.2.11~2.18 호화선 공연	임선규 작 〈유랑삼천리〉 (전·후편대회)	
1939.2.19~2.28 호화선 공연(구정)	임선규 작 〈유랑삼천리〉 (해결편 4막 5장)	
1939.3.25~3.30 호화선 공연	남궁춘 작 〈대용품시대〉(1막) 임선규 작〈애정보〉(4막 5장)	
1939.4.8~4.14 청춘좌 공연	임선규 작 〈임자 없는 자식들〉(4막 5장) 남궁춘 작 〈이런 수도 있나요〉(1막)	
1939.4.24~4.30 청춘좌 공연	임선규 작 〈사비수와 낙화암〉(4막) 남궁춘 작 〈만사 OK〉(1막 2장)	
1939.5.1~5.8 청춘좌 공연	임선규 작 〈거리의 목가〉(3막 5장) 남궁춘 작 〈결혼비상시〉(1막)	
1939.5.20~5.26 호화선 공연	임선규 작 〈유랑삼천리〉 (전·후편대회)	

1939.6.17~6.26 호화선 공연	임서규 작 〈북두칠성〉(2막 5장)	엄미화 주연
	남궁춘 작 〈소나기 뒤끝〉(1막)	
1939.7.8~7.17 청춘좌.호화선 합동 공연	임선규 작 〈정열의 대지〉(4막 7장)	
1939.8.11~8.16 청춘좌 공연	임선규 작 〈산송장〉(4막 5장) 방공극 이운방 작 〈무서운 그림자〉(1막 2장)	
1940.9.9~9.15 호화선 공연	임선규 작 〈정열의 대지〉(4막 7장)	
1940.9.16~9.25 청춘좌·호화선 합동대공연	임선규 작 〈잊지 못 할 사람들〉(7장)	
1940.12.23~12.29 호화선 공연	임선규 작 〈행화촌〉(2막 6장)	
1941.1.14~1.20 청춘좌·호화선 합동대공연	임선규 작 〈임자 없는 자식들〉(4막 5장)	
1941.1.21~1.26 청춘좌·호화선 합동대공연	임선규 작 〈사랑에 속고 돈에 울고〉(4막 5장)	
1941.3.20~3.24 청춘좌·호화선 합동대공연	임선규 작 〈잊지 못 할 사람들〉(7장)	
1941.4.9~4.15 청춘좌·호화선 합동대공연	임선규 작 홍해성 연출 〈사비수와 낙화암〉(4막)	
1941.4.30~5.8 청춘좌·호화선 합동대공연	임선규 작 〈산송장〉(4막 5장)	
1941.5.29~6.5 청춘좌·호화선 합동대공연	임선규 작 〈청춘송가〉(3막 5장)	
1941.6.11~6.16 청춘좌·호화선 합동대공연	임선규 작 〈임자 없는 자식들〉(4막 5장)	
1941.8.26 ~9.1 청춘좌 공연	이서구 작 〈익모초〉(1막) 임선규 작 〈사랑 뒤에 오는 것〉(2막)	
1941.9.2~9.8 청춘좌 공연	임선규 작 〈북두칠성〉(2막 5장)	
1941.9.9~9.15 청춘좌 공연	임선규 작 〈별만이 아는 비밀〉 (3막 5장)	

1941.12.18~12.24 청춘좌 공연	임선규 작 〈송죽장의 무부〉(2막) 송영 작 〈황금산〉(1막 2장)	
1942.2.22~2.23 청춘좌 공연	임선규 작 〈정열의 대지〉	
1942.5.3~5.11 성군 공연	임선규 작 〈청춘송가〉(3막 4장)	
1942.12.23~12.29 성군 공연	임선규 작 〈사랑 뒤에 오는 것〉(2막 3장) 은 구산 작 허운 연출 김운선 장치 〈아버지는 사람이 좋아〉(1막)	
1943.1.30~2.4 예원좌 공연	임선규 작 〈사랑에 속고 돈에 울고〉(4막 5 장)	
1943.4.7~4.11 고협 공연	임선규 작 전창근 연출 〈빙화〉(4막 6장)	
1943.6.6~6.15 청춘좌 공연	임선규 작 홍해성 연출 〈사비수와 낙화암〉(3막 4장)	
1943.7.16~7.21 성군 공연	임선규 작 〈송죽장의 무부〉(2막) 이서구 작 〈익모초〉(1막)	
1944.3.5~3.10 성군 공연	임선규 작 〈송죽장의 무부〉(1막) 구월산인(최독견) 작 〈이자식 뉘자식〉(1막)	
1944.6.19~6.23 성군 공연	임선규 작 박진 연출 〈꽃피는 나무〉(3막 5장)	

전술한 대로, 작가로서 임선규의 출발은 의외로 청춘좌가 아니라, 동극좌에서 이루어졌다. 임선규가 조선연극사와 연극시장, 그리고 신무대에서 활동했기 때문에, 취성좌 계열이었던 동극좌 – 호화선 계열로 동양극장에 편입하는 것은 지극히 당연한 활동 루트였다고 해야 한다.

작가로서 임선규가 데뷔한 극단도, 지금까지는 조선연극사로 확인

된다. 그가 작가로 데뷔한 작품은 3막의 서양극 〈코라―도야 잘 잇거라〉
였다.[146] 이후 연극시장에서 문예봉과 그의 부친 문수일과 함께 공연과
활동을 펼쳐나갔으며,[147] 1934년 4월 시점에서는 신무대의 공연 작품
으로 시대극 〈혼천비혼〉(임선규 작)을 제공하기도 했다.[148] 신무대는 임
선규의 작품을 1935년 8월경까지 공연하였는데,[149] 이러한 이력을 감안
할 때 신무대의 동양극장 입성 무렵 임선규도 함께 입단했을 것으로 보
인다. 설령 임선규가 별도로 입단했다고 해도 소속 배정을 '동극좌'로
받는 것은 당연한 수순이었다. 신무대의 작가로서, 그는 동극좌의 좌부
작가 위치에 오른 것이다.

동극좌 소속이던 임선규가 청춘좌와 관련을 맺은 계기는, 의외로
창작(작가)이 아니라 출연(배우)이었다. 임선규는 청춘좌에 극작품(좌부
작가로 소속)을 제공하기 이전에, 〈단종애사〉의 '박팽년' 역으로 먼저
출연한 바 있다. 임선규는 작가이기도 했지만, 배우이기도 했기 때문
이다. 〈단종애사〉 공연은 동양극장 공연 중에서도 출연진이 대규모
로 등장했던 대표적인 공연이었다.[150] 〈단종애사〉 공연 직전 호화선은

146 『매일신보』, 1932년 4월 8일, 2면 참조.

147 임선규는 1933년 9월 연극시장의 부활 시점에서 합류하여, 자신의 창작 〈살아남
은 결사대〉를 상연 작품 중 하나로 제공하였다(「극단 연극시장 부활」, 『동아일보』,
1933년 9월 27일, 8면 참조).

148 『조선일보』, 1934년 4월 28일(석간), 3면 참조.

149 지금까지 확인되는 바로는 임선규가 신무대에서 발표한 마지막 창작품은 1935년
8월 15일부터 조선극장에서 공연한 '지나극 「뒤집피는 황하」(2막 3장)'이다(『매일
신보』, 1935년 8월 15일, 2면 참조).

150 작품의 출연 배역이 많았기 때문에, 청춘좌와 호화선 단원 60명을 모두 동원하
여 극중 배역을 감당했다(박진, 「〈단종애사〉 이야기」, 『세세연년』, 세손, 1991,
160면).

지방 순업 중이었는데, 예정된 일정을 취소하고 상경하여 이 공연에 참여해야 했을 정도였다. 전체적으로 동양극장 모든 단원이 배우로 출연하는 상황이었기 때문에, 동극좌 전속작가이기는 하지만 동시에 배우였던 임선규가 출연하는 현상도 이례적이라고 볼 수 없었다. 그만큼 이 공연은 동양극장의 전력이 투입된 공연이었다.

결과적으로 〈단종애사〉의 인기는 폭발적이었다. 동양극장의 모험적인 시도(호화선 급거 상경, 전 단원 동원, 대본이 없는 상태에서 세트부터 제작)는 흥행 면에서는 성공을 거두었다고 해야 한다. 하지만 〈단종애사〉는 이왕직의 항의를 받고 공연을 중단해야 했는데(하지만 이 작품의 공연 기간은 충분했다고 보아야 한다), 이로 인해 동양극장 측은 그 후속작품을 신속하게 선정해야 하는 상황에 처하고 말았다.

〈단종애사〉 공연 폐막 직후의 공백은 일단 조선성악연구회의 공연으로 메우고, 차기작 준비 기간을 확보할 수 있는 여유를 확보했다. 그리고 동양극장 측이 무대에 올린 작품이 임선규의 〈사랑에 속고 돈에 울고〉였다.[151] 이 작품은 전무후무한 기록을 세우면서 청춘좌의 대표작이 되었지만, 실상 임선규는 그때까지만 해도 청춘좌에서 활동한 이력이 없는 작가였다고 해야 한다. 하지만 이 작품 이후 임선규의 주 활동무대는 청춘좌로 변모한다.[152]

151 〈사랑에 속고 돈에 울고〉에 관한 분석과 정리는 향후 관련 항목에서 종합적으로 시행하기로 한다.

152 박진은 〈사랑에 속고 돈에 울고〉의 흥행 성공 이후, 이 성공에 고무된 홍순언이 임선규를 문예부에 편입시켰다고 했다. 여기서 말하는 문예부는 청춘좌 문예부로 판단된다(박진, 「입맛은 쓰지만 동양극장 못 떠난 독견과 나」, 『세세연년』, 세손, 1991, 160~162면 참조).

더 정확하게 말하면, 임선규는 청춘좌의 문예부에 편입되어 정식 좌부작가의 반열에 올랐고, 간헐적으로 호화선에도 작품을 공급할 수 있는 위치를 확보했다. 우선 그가 청춘좌에 발표한 작품부터 살펴보자. 〈사랑에 속고 돈에 울고〉를 발표한 직후, 연달아 〈청춘송가〉(3막 4장) 와 〈수풍령(愁風嶺)〉(2막)을 발표했다. 임선규 창작 작품의 특징 중 하나 는 다막작이라는 점이고, 또 비극의 비중이 높다는 점이다. 〈사랑에 속 고 돈에 울고〉의 장르명은 주로 '연애비극'으로 표기되었으며, 〈수풍령〉 은 '사회비극'으로 표기되었다. 〈청춘송가〉는 1936년 11월에 재공연되 었는데, 그때의 장르명은 '연애비극'이었다. 임선규의 작품에서 '연애' 는 주목되는 현상이었다. 비단 연애가 임선규만의 특징은 아니었지만, 임선규의 작품에서 '연애'는 당대인들에게 큰 관심을 불러일으키는 중 요한 요인으로 작용했다. 그만큼 〈사랑에 속고 돈에 울고〉에서의 사랑 이 당대인들의 기호와 취향을 자극한 바 컸고, 남아 있는 〈빙화〉류의 작품을 살펴보면 임선규의 연애 의식은 어떠한 방식으로든 사회의식을 동반하는 성향이 있어 동시대인들의 공감과 지지를 얻었을 것으로 판 단된다.[153]

하지만 임선규의 작품이 연애에만 치중했다는 지적은 지금으로 서는 신중하지 못한 지적으로 여겨진다. 임선규의 〈동학당〉 같은 작 품—현재 남아 있는 작품은 함세덕이 각색 윤문한 것이지만—을 보면, 임선규는 사회적 흐름을 어떠한 방식으로든 염두에 두고 있었다. 그 결

[153] 〈빙화〉가 비록 국민연극의 한계에서 벗어나지 못하고 일제의 사상적 영향을 강력 하게 반용하고 있기는 하지만 동시에 암묵적인 저항의 메시지 역시 담고 있다(양 승국, 「일제 말기 국민연극에 담긴 순응과 저항의 이중성」, 『공연문화연구』(16집), 한국공연문화학회, 2008, 177~205면 참조).

과 임선규는 대중적인 정서를 표출하는 데에 능숙한 작가로 확고하게 자리매김 되었지만, 동시에 그 내면에 저항적인 사회적 시선을 함께 투영하고자 했다고 볼 수 있다.

〈수풍령〉이 대표적인 경우이다. 이 작품은 고설봉에 의하면 이 작품은 『개벽』 현상문예 응모작이었는데, 〈사랑에 속고 돈에 울고〉로 인기 작가의 반열에 오른 임선규의 명성에 힘입어 추후에 공연된 작품이었다. 이 작품은 전하지 않지만, 그 줄거리는 다행히 남아 있다. 여기에서 줄거리를 인용하고 그 개요를 살펴보고자 한다.

가난한 집안을 제대로 건사하지 못하는 아버지(황철 분)를 보다 못한 아들(심영 분)은 도회지로 나가 돈을 벌겠다고 결심한다. 이 도회지행 비용을 마련하기 위해, 아버지는 이웃집 부자에게 돈을 빌려야 했는데, 이웃집 부자는 이 집의 딸을 소실로 삼기 위해서 이 비용을 선선히 내준다. 그리고 빚을 갚지 못하는 가난한 집안의 처지를 악용해서 딸을 취한다. 아버지는 딸을 빼앗기고 망연자실한 채 살아가고 있는데, 도회지로 나간 아들마저 불구가 되어 돌아오자, 급기야는 통곡을 하며 고향을 떠나기로 마음먹는다. 결국 아들과 아버지는 고통스러운 조선을 떠나 만주로 가서 새롭게 출발하기로 결심한다.[154]

이러한 줄거리에서 주목되는 사안은 크게 두 가지이다. 하나는 가난한 시대의 횡포를 묘파하려고 노력한 점이고, 다른 하나는 고향을 떠나는 조선인의 절박함을 그려내고자 한 점이다. 이 두 가지 특징은 토월회의 〈아리랑고개〉에서 그려진 이후, 가난한 조선의 농촌을 묘사할

154 고설봉, 『증언 연극사』, 진양, 1990, 73면.

때 두루 나타나는 특징이었다. 멀게는 극예술연구회의 〈토막〉류의 작품도 농촌의 비참한 현실을 묘사할 때, 집 나간 아들과 온전한 몸으로 귀향하지 못하는 모티프를 동반하고 있을 정도였다. 따라서 임선규의 극작 방식이 독창적이거나 새로운 창조성을 드러낸 경우는 아닐지라도, 민족주의 작품으로 몰려 검열 과정에서 곤욕을 치른 것은 이해가 되는 사항이다. 즉 임선규의 〈수풍령〉은 농촌과 사회에 대한 자의식을 동반한 작품이었고, 일제나 경찰이 보기에는 저항적 메시지를 함축한 작품으로 여겨질 수 있는 사례였다.

임선규의 비극이 비단 연애에만 국한된 것이 아니라는 견해는 〈사랑에 속고 돈에 울고〉에서도 확인할 수 있다. 이 작품은 계급적 층위와 그 차별성에 대해 비판적 태도로 접근한 작품이다. 즉 홍도와 광호의 대립과 갈등이 빈/부 혹은 하층 계급/상층 계급의 사회적 편차 때문에 발생했다는 전제를 확인할 수 있는 작품이다. 뿐만 아니라 이 작품은 사회적 계층 차이로 인해 고통 받는 많은 남녀의 이야기와 인물 쌍을 동반하고 있어, 임선규의 계층 의식이 우발적인 것이 아님을 보여 주고 있다.

임선규의 작품에 나타난 사회의식을 논의하기에 현재 남아 있는 작품이 지나치게 적고, 그가 남긴 대중극 작가로서의 이미지가 강렬하다는 한계는 분명 부인하기 힘든 상황이다. 하지만 몇몇 증거를 통해―그것도 청춘좌 공연 작품을 통해 확인되는 사실은 그가 단순한 대중추수적인 작가에 매몰된 유형이 아니었음을 보여준다고 하겠다. 이것은 단순하지 않은 임선규의 창작 세계를 어렴풋하게나마 조명하고 있다.

1936년 7~8월 공연은 임선규를 청춘좌 좌부작가로 공식화했지만, 1936년 9월 공연은 임선규를 다시 호화선의 작가로 복귀시켰다. 동극 좌와 희극좌는 해체되 어 호화선으로 새출발하였고, 1936년 9월 29일 이운방, 정태성 등의 작품을 필두로 하여 제 1회 공연을 개최했다. 임 선규는 제 4회 차(4주 차) 공연에 〈사랑 뒤에 오는 것〉이라는 작품을 발 표하면서, 호화선의 작가로는 처음으로 이름을 올리게 된다. 그의 작품 은 박창환, 장진, 김양춘, 김원호, 석와불, 강비금 등 청춘좌와 전혀 다 른 배우들에 의해 연기되었다.

이후 임선규는 청춘좌와 호화선을 건너다니면서 작품을 발표했다. 청춘좌에서 발표된 작품은 〈사랑에 속고 돈에 울고〉와 〈유정무정〉 그 리고 〈청춘송가〉를 비롯하여 〈정조성〉(3막 6장), 〈자식을 죽이기까지〉(번 역작, 1막), 〈유정무정〉(3막 4장), 〈눈 날리는 뒷골목〉(1막 3장), 〈임자 없는 자식들〉(4막 5장), 〈잊지 못할 사람들〉(7장, 초연은 청춘좌, 재공연은 청춘 좌와 호화선 합동), 〈방황하는 청춘들〉(4막 5장), 〈남아행장기〉(4막), 〈봄 눈이 틀 때〉(호화선에서 1937년 3월에 초연했던 작품, 2막 6장), 〈애원십자 로〉(3막 6장), 〈비련초〉(3막 5장), 〈행화촌〉(2막 6장), 〈별만이 아는 비밀〉(3 막 5장), 〈산송장〉(4막 5장), 〈청춘〉(4막), 〈노방초〉(3막), 〈사비수와 낙화 암〉(4막), 〈거리의 목가〉(3막 5장) 등이었다. 이러한 작품 중에 재공연 되지 않은 작품은 〈눈 날리는 뒷골목〉 혹은 〈노방초〉나 〈거리의 목가〉 등 극히 일부에 지나지 않았다.

반면 호화선에 발표된 작품은 〈사랑 뒤에 오는 것〉을 비롯하여, 〈송 죽장의 무부〉(동극좌에서 초연했던 작품, 2막), 〈봄눈이 틀 때〉(2막 6장), 〈아 들 돌아오는 날〉(2막), 〈내가 사랑하는 사람들〉(2막 5장), 〈유랑삼천리〉(초

연 → 전/후편 대회 → 해결편, 궁극적으로 4막 5장), 〈애정보(愛情譜)〉(4막 5장), 〈북두칠성〉(최초 호화선 공연, 1941년 9월 청춘좌에서 공연, 2막 5장), 〈정열의 대지〉(초연 시 청춘좌와 호화선의 합동공연(1939년), 재공연 시 호화선(1940년)과 청춘좌(1942년)의 각각 단독 공연, 4막 7장) 등이었고, 1939년 탈퇴 이후의 신작으로는 1944년 6월 성군(호화선의 후신)의 〈꽃피는 나무〉(3막 5장)가 있다. 마찬가지로 재공연되지 않은 작품은 미처 재공연할 틈이 없었던 〈꽃피는 나무〉, 〈애정보〉 정도에 불과했다.

임선규는 그야말로 동양극장의 핵심이었다고 할 수 있을 정도로 많은 작품을 공급하였고, 그에 상응하는 인기와 흥행을 끌어 모았다. 특히 1936년에서 1939년까지 그가 동양극장에 몸담았던 시기에는 다막극을 발표하면서 공연 레퍼토리의 가장 중요한 축을 담당한 바 있고, 1940년 이후에는 재공연을 통해 그의 명성과 건재를 알린 바 있다. 그가 남긴 많은 작품 중에서 특기할 만한 작품으로 다음의 작품을 들 수 있다.

〈봄눈이 틀 때〉(2막 6장)는 호화선에서 먼저 공연되었지만(1937년 3월) 청춘좌에서도 공연된 바 있고(1937년 7월), 1937년 8월 호화선에서 공연한 〈아들 돌아오는 날〉(2막)은 청춘좌에서 공연했던 〈수풍령〉과 같은 작품으로 추정되며(만일 이러한 추정이 옳다면 이 작품은 청춘좌와 호화선에서 모두 공연된 작품이 된다), 〈정열의 대지〉나 〈잊지 못 할 사람들〉은 청춘좌와 호화선을 넘나들며 공연되었고 필요에 따라서는 합동공연으로 공연되기도 한 경우였다. 〈북두칠성〉은 호화선에서 공연하여 인기를 끈 작품이었지만(1939년 6월), 청춘좌에서 1941년 9월 다시 제작하여 공연된 바 있다.

임선규가 동양극장에 발표한 작품과 그 면모를 수합하면, 다음과 같은 특징을 도출할 수 있다. 첫째, 임선규는 '비극'류의 작품을 주요 작품으로 발표했고, 그럴 경우에는 다막작의 형태를 띠고 있었다. 특히 4막 이상의 대작도 상당히 눈에 띠는데, 이러한 장막 대작의 경우 임선규에게 부과된 높은 기대치를 간접적으로나마 보여주는 근거가 된다.

둘째, 임선규의 작품이 단막극이거나 짧은 작품인 경우에는 희극류이거나 번역극류의 작품인 경우가 대부분이었다. 1930~40년대`조선의 연극계에서 희극류의 작품은 대개 3작품 공연 체제에서 필요한 작품이었다. 희극이 해당 공연의 메인 작품의 반열에 오르는 경우는 극히 드물었고, 더구나 희극류 다막작인 경우도 거의 찾을 수 없다. 임선규가 청춘좌와 호화선을 막론하고 희극 작품을 출품하는 경우는 손에 꼽을 정도로 제한적이었지만, 그렇다고 해서 전혀 작품을 출품하지 않는 것은 아니었다는 점도 기억할 필요가 있다.

셋째, 임선규의 작품은 청춘좌와 호화선에 골고루 분포하고 있는데, 그중에는 두 극단에서 모두 공연된 작품도 포함되어 있다. 어떠한 작품인 경우에는 일부러 제목을 바꾸고 극단을 바꾸어서 새롭게 창조하려는 시도를 펼치기도 했다. 〈정열의 대지〉는 1939년 7월 초연 시에 청춘좌와 호화선의 합동 공연으로 치러졌다가 1940년 9월 재공연에서는 호화선의 단독 공연으로, 그리고 1942년 2월 공연에서는 청춘좌의 단독 공연으로 치러진 사례에 속한다. 〈잊지 못 할 사람들〉은 1937년 4월 초연 시에는 청춘좌 단독 공연이었지만 1940년 9월과 1941년 3월 재공연에서는 두 극단 합동 공연으로 치러졌다.

넷째, 임선규의 작품 중에는 재공연되는 사례가 빈번한 작품이 적

지 않았다. 가장 대표적인 〈사랑에 속고 돈에 울고〉는 공식적으로만 7
차례 재공연되었는데, 그중에는 부민관 무대에 오른 공연도 있고, 두
극단의 합동 공연으로 발표된 공연도 있으며, 다른 극단이 제작한 공연
도 있다(더 자세한 상황은 이 작품을 본격적으로 다룬 이후의 장에서 시행
하기로 한다). 그만큼 다양한 방식으로 이 작품을 공연(재공연)했음을 알
수 있다.

〈사랑에 속고 돈에 울고〉의 공연 방식으로는 1936년 7월 초연 시
의 내용을 공연하는 경우(홍도가 혜숙을 죽이고 철수에게 끌려가는 결말)
와, 1936년 8월 초연 3주 만에 무대화 되어 오빠 철수가 홍도의 변론
을 맡아 위기에 처한 동생을 구해내는 법정 내용을 도입한 경우(이른바
'속편 3막'), 그리고 1937년 신년 벽두에 공연된 '전·후편 대회'의 경우 등 세
가지가 공존했다. 이와 비슷한 사례를 호화선의 〈유랑삼천리〉에서 찾을
수 있다. 임선규의 작품 중에서 호화선에서 가장 큰 인기를 모은 이 작
품은 1938년 10월 초연되었고, 그 인기에 힘입어 1939년 2월(11~18일)
에 '전후편 대회'를 열어 이른바 후편을 추가하기도 했으며, '전후편 대
회' 직후인 1939년 2월 19일부터는 이른바 '해결편'을 결합하여 총 4
막 5장의 규모로 공연된 바 있었다. 그러니까 〈유랑삼천리〉는 '초연
→ 전후편 대회 → 해결편 공연'으로 이어지며, 총 세 번에 걸쳐 텍스
트의 변화를 도모한 셈이다. 물론 이러한 변화는 관객 동원과 밀접한
관련이 있었다.

또한 동양극장에서 임선규가 처음 발표한 〈송죽장의 무부〉는 1936
년 6월 초연된 이래, 호화선의 공연으로 1937년 3월에 재공연되었고,
1941년 12월에는 청춘좌의 공연으로 다시 공연되었으며, 1943년 7월

과 1944년 3월에는 성군(호화선의 후신)에 의해 공연된 경우이다. 그야 말로 전속극단의 벽을 넘어 다채롭게 재공연된 경우라고 할 수 있는데, 이러한 이력을 통해 이 작품들이 다채로운 매력을 지니고 있었음을 확인할 수 있다. 〈내가 사랑하는 사람들〉의 경우에도 1937년 5월에 초연되고, 6월에 재공연되었으며, 8월에도 다시 공연된 경우이다. 이 밖에도 〈애원십자로〉, 〈행화촌〉, 〈청춘송가〉, 〈비련초〉, 〈정조성〉, 〈유정무정〉, 〈산송장〉, 〈청춘〉, 〈임자 없는 자식들〉 등의 작품이 있었다.

다섯째, 임선규 작품 중 재공연의 비율은 1939년 8월 이후에 급격하게 증가한다. 가령 동양극장의 전속극단을 통해 제작된 임선규의 작품 중 1940년에 공연된 4작품, 1941년에 공연된 11작품, 1942년에 공연된 3작품은 모두 재공연작품이었다. 왜냐하면 임선규는 1939년 아랑의 출범과 함께 동양극장을 탈퇴했기 때문이다. 임선규의 작품 활동은 1939년 9월(27일부터 대구극장에서 〈청춘극장〉을 창립 공연)부터 아랑에서 속개되었다.

하지만 임선규의 창작품이 동양극장에서 공연되지 않았을 따름이지, 실제로 그의 작품(앞에서 말한 대로 재공연작)은 청춘좌와 호화선(혹은 성군)을 통해 빈번하게 재공연되기에 이르렀다. 진정한 의미에서 임선규의 창작 희곡 공연이 동양극장 전속극단에 의해 속개된 경우는 1944년 6월 〈꽃피는 나무〉였다. 흥미롭게도 이 작품의 연출은 그토록 임선규의 〈사랑에 속고 돈에 울고〉에 대해 불만을 토로했던 박진이었다.

1.5.2. 이서구

이서구는 동양극장을 대표하는 작가 중 한 명으로, 주로 호화선의 작품 집필을 담당했다. 그의 연극적 이력은 토월회를 통해 이루어졌으며, 그 이후에는 주로 연극시장 등의 취성좌 일맥에서 활동했다. 따라서 취성좌 일맥(주로 신무대)의 주를 이루었던 호화선에서 활동하는 것은 자연스러운 수순이었다고 해야 한다. 동양극장 시절의 활동 상황을 본격적으로 탐구하기 이전에, 이서구의 이력을 먼저 알아보도록 하겠다.[155]

이서구는 1899년 4월 5일(양력) 부 이관규(李冠珪)와 모 조성녀(趙姓女)의 아들로 태어났다. 그가 태어난 곳이 '서울'이라는 기록도 있고, '안양'이라는 기록도 있다. 하지만 그가 동아일보 신문기자가 되기 위해서 서울로 왔다는 기록이나 시골집으로 돌아간다[156]는 암시적 표현으로 볼 때, 그는 서울이 아닌 곳에서 태어났고 이후 서울로 주거지를 옮겨 생활한 것으로 보인다. 지금으로서는 그가 태어난 곳은 안양, 주로 활동한 곳은 서울로 판단된다.

본관은 한산(韓山)이었고 호는 고범(孤帆)이었다. 훗날 그는 관악산인(冠岳山人) 혹은 화산학인(花山學人) 또는 이고범(李孤帆) 등의 필명을 사용하기도 했다. 송양극장 출품작에는 이러한 필명을 섞어 여러 작가

155 이서구의 동양극장 이전 이력과 소속 활동에 대해서는 다음 논문을 대폭 참조했다(김남석, 「식민지 시대의 연극인 이서구 연구」, 『현대문학이론연구』(43호), 현대문학이론학회, 2010, 344~345면).

156 이서구, 「백주대경성에서 '방갓'을 쓰고 본 세상」, 『별건곤』(41호), 1931년 7월 1일, 11면 참조.

가 활동한 것처럼 보이도록 유도한 흔적이 남아 있다. 그는 훈도학교, 서울교동공립보통학교, 제일고등보통학교 2학년(중퇴), 오성학교(편입), 정칙영어학교(졸업) 등을 다녔으며, 1926년 일본 니혼대학교(日本大學) 예술과를 중퇴하였다.

1920년 창단되는 동아일보 사회부 기자로 입사하였고, 1923년에는 극단 토월회 창립에 관여하였다. 하지만 당시 토월회 활동은 부수적 활동이었고, 1920년대 전반기에는 주로 신문사 기자로 활동하였다. 1925년 조선일보 동경 특파원, 1926년 매일신보 기자를 거쳐, 1926년 10월에는 매일신보 사회부 부장이 되었다. 하지만 그 후 그는 연예계로 진입해서 동양흥업사 연극부 부장, 시에른레코드 회사 문예부 차장, 경성방송국(JODK)의 연예주임 등을 역임하였다.[157]

1930년대 초반은 그가 연극계에서 본격적으로 활동하던 시기였다. 그는 1931년에 창단된 연극시장에서 좌부작가 겸 연출자로 활약한 바 있으며, 이후 신무대로 이적하여 신무대 공연을 주도하는 핵심 간부가 되기도 했다. 그 후 대중극의 본산이 된 동양극장에서 문예부원으로 활동하였으며, 1940년 12월 22일에 창립된 조선연극협회 회장으로 선출되었고, 1942년에는 조선연극문화협회 초대 이사장으로 취임하였다.

그는 1930년대 대중극의 흐름에 지대한 영향을 끼친 연극인 가운데한 사람이었다. 그는 주로 작품을 쓰는 대본 작가의 역할을 맡았지만, 경우에 따라서는 극단을 운영하고 작품을 연출하는 역할도 겸하였다. 또한

157 이서구에 대한 이력은 동아일보에서 제공하는 인물 정보를 참조했다(http://www.donga.com/inmul/inmul_view.php3?biidx=339490).

그는 희곡 대본뿐만 아니라, 무용 대본[158]이나 방송 대본도 썼고, 연극계 상황을 조망하는 평론이나 배우에 대한 인물론 등도 발표하였다.[159] 심지어는 소설[160]이나 만담류의 작품[161] 혹은 유행가 가사[162]도 남긴 바 있다.

1935년 11월에 설립된 동양극장은 전속극단을 설치하고자 했고, 이에 따라 작품 공급을 담당하는 문예부가 설치되었다. 초기 문예부원으로 박진, 최독견, 이운방, 이서구, 송영, 임선규, 김건, 김영수 등이 거론되었고, 후기에 가세한 문예부원으로는 박신민, 박영호, 김태진 등이 거론된 바 있다.[163] 이서구는 초창기부터 문예부원으로 활동하면서 동양극장에 작품을 공급하는 역할을 맡았다.

이서구가 작품을 발표하면서 동양극장 공연에 가담하기 시작한 시점은 청춘좌 제 3회 공연이다. 청춘좌 제 3회 공연은 1935년 12월 24일부터 27일까지 시행되었고, '지방 순업 예고, 김연실·김선영 막간 노

158 이서구, 〈파계〉, 『삼천리』, 1935년 1월 1일, 242~247면.

159 이서구, 「내가 본 신일선」, 『매일신보』, 1927년 3월 11일 ; 이서구, 「1929년 영화와 극단 회고」, 『중외일보』, 1930년 1월 4일, 4면 참조 ; 이서구, 「조선극단의 금석(今夕)」, 『혜성』(1권 9호), 1931년 12월 참조 ; 이서구, 「연극에 바친 이경설의 반생」, 『조선일보』, 1939년 6월 4일, 4면 참조 ; 이서구, 「명우 이월화」, 『세대』, 1973년 1월.

160 이서구 스스로가 소설 장르로 명명한 작품들로 다음과 같은 작품들을 꼽을 수 있다(이서구, 〈구쓰와 英愛와 女給〉, 『삼천리』(7권 11호), 1935년 12월 1일 ; 이서구, 〈白衣椿姬哀歌〉, 『삼천리』(8권 4호), 1936년 4월 1일 ; 이서구, 〈마음의 달〉, 『삼천리』(8권 12호), 1936년 12월 1일 ; 이서구, 〈艶書事件〉, 『삼천리』(10권 5호), 1938년 5월 1일)

161 이서구, 〈안악의 비밀〉(漫談), 『개벽』(신간 2호), 1934년 12월 1일, 99~101면 ; 이서구, 〈뽀-너스와 젊은 夫婦의 受難〉, 『삼천리』(7권 1호), 1935년 1월 1일, 136~141면.

162 이서구, 〈갈대꽃〉, 『삼천리』(7권 1호), 1935년 1월 1일, 226~227면.

163 고설봉, 『증언 연극사』, 진양, 1990, 55면 참조.

래'라는 홍보 문구를 부기하고 있었다. 당시 공연 예제는 인정극 〈재생의 새벽〉(6경), 사회극 〈검사와 사형수〉(2막), 그리고 희극 〈팔자 없는 출세〉(2경)이었다. 이 중 이서구는 '관악산인'이라는 필명으로 〈재생의 새벽〉을 출품하였고, 이 작품에 황철·차홍녀·박제행 등 동양극장을 대표하는 배우들이 출연하였다.[164]

이서구는 최초에는 청춘좌에서 활동했다. 그럴 수밖에 없었던 것이 당시에는 전속극단이 하나였기 때문인데, 이후 동극좌가 설치되면서 이서구는 이적한다. 동양극장은 1936년 2월 14일 동극좌 창단공연을 시행하였다. 1936년 2월 14일부터 17일까지 인정극 〈순정〉(1막), 사극 〈항우와 우미인〉(2막), 그리고 인정희비극 〈딸을 팔아 딸을 사다니〉(2장)를 공연하였다. 전술한 대로, 동극좌가 창단되면서 이서구는 동극좌로 소속을 바꾸어 활동하기 시작했다.

동극좌는 사극 전문 극단으로 창설되었기 때문에, 당일 공연에서 가장 중요한 작품은 '사극' 작품이 되는 경우가 많았다. 창단 공연 예제로 보면, 〈항우와 우미인〉이 사극이기 때문에 메인 공연에 배치되었다. 하지만 이서구의 작품 성향을 고려하면, 사극에 강점을 드러낸다고는 할 수 없다. 그의 작품 목록을 일별하면, 연극시장 시절 사극이라는 장르명을 부기한 〈폐허에 우는 충혼〉과 시대극 〈배소(配所)의 월색(月色)〉 정도를 찾을 수 있다. 하지만 〈폐허에 우는 충혼〉을 사극으로 볼 수 있느냐의 기준은 별도의 논의를 필요로 할 정도로 애매하고, 〈배소

164 이하 동양극장의 공연 상황과 이서구의 활동 내역은, 『증언 연극사』에 수록된 동양극장의 연보를 기준으로 하였다(고설봉 증언, 『증언 연극사』, 진양, 1990, 163~218면 참조).

의 월색〉은 작가 스스로 대표작으로 꼽고 있으나 작품이 남아 있지 않아 그 경향을 살펴보기 힘들다. 그런데 이 두 작품을 제외하면 눈에 띄는 사극류의 작품을 찾을 수 없는 것도 사실이다.

그렇다면 이서구는 동극좌에서 주로 어떠한 역할을 맡았는지 확인해 보자. 일단 창단 공연에서 이서구가 집필한 작품은 희극류에 속하는 작품이었다. 창단 공연에서 이서구는 '화산학인'이라는 필명으로 인정희비극 〈딸을 팔아 딸을 사다니〉를 출품하였다. 그는 희극류의 창작에 강점을 보이고 있고, 그가 집필한 작품 중에는 해학이 넘치는 작품이 상당히 포함되어 있다(물론 이서구는 비극류의 작품도 집필하였는데, 이러한 비극 작품이 동양극장의 인기를 유지하는 데에 단단히 한몫하기도 했다). 이러한 작품 성향으로 인해 이서구는 사극 전문 극단인 동극좌에서 주로 희극류의 작품 창작을 담당했다. 이서구의 창작 성향과 장르 배정 양상은 이후 공연에서도, 반복적으로 나타나고 있다.

기간과 제명	작품 소개 중 이서구 창작 작품 (강조는 이서구 작품)	출연 배우
1936. 2.18~ 2.23 동극좌 제2주 공연	시대극 동극문예부 각색 〈사비수와 낙화암〉 전 4막	
	인정비극 이운방 작 〈허물어진 청춘〉 1막	
	희극 화산학인 작 〈일호습래〉 1막	
1936. 2.24~ 2.27 동극좌 제3주 공연 (지방순업 예고)	연애비극 이운방 작 〈지상의 천사〉 3막	
	사회극 이운방 작 〈정의의 복수〉 3막	
	희극 화산학인 작 〈매약제〉 2막	

1936. 4.19~ 4.23 동극좌 공연	사회비극 이운방 작 〈악마〉 2막 4장	주연-최선, 박창환, 이경환, 변기종
	시대극 김진문 작 〈무정가약이십년〉 2막 4장	주연-김영숙, 한일송, 송해천, 하지만
	희극 화산학인 작 〈신구충돌〉 1막 2장	주연-변기종, 이경환, 한일송, 하지만, 김양춘
1936. 4.24~ 4.29 동극좌 제2주 공연	인정비극 이운방 작 〈아들의 죽음〉 2막	주연-최선, 김양춘, 박창환, 송해천
	여급애화 김진문 작 〈지폐 찢는 여자〉 1막	주연-김양춘, 박창환
	시대극 김건 작 〈복수삼척검〉 1막	주연-최선, 한일송, 김양춘, 박창환
	희극 화산학인 작 〈천국이냐 지옥이냐〉 1막	
1936. 4.30~ 5. 3 동극좌 제3주 공연 (청춘좌 남선순업 중, 희극좌 호남순 업 중)	가정비극 이운방 각색 〈치악산〉 3막 6장	출연-한일송, 김양춘, 최선, 변기종
	연애비극 김건 작 〈사랑은 괴로워〉 1막	출연-박창환, 김영숙, 서옥정, 송해천
	희극 관악산인 작 〈따귀가 한 근〉 1막	
1936. 6.25~ 6.29 동극좌 제4주 공연	임선규 작 〈홍수전야〉 2막 4장	출연-변기종, 이경환, 송해천, 김영숙, 김부림 기타 총출연
	김건 작 〈지하실과 인생〉 2막	출연-박창환, 한일송, 박영태, 김도일, 배구성, 기기성, 박총빈, 이윤옥, 서옥정 기타
	희극 화산학인 작 〈임차관계〉 1막 2장	

위의 표는 동극좌 공연 중에서 이서구(화산학인)의 작품이 출품된 경우만 추출한 것이다(다만 〈따귀가 한 근〉은 박진(필명 낙산인)의 작품으로 소개되기도 했다). 동극좌는 극단 운영상의 문제로 곧 '희극좌'와 통합되어 '호화선'으로 재탄생하는데,[165] 재탄생 이전까지 사극 작품을 메인 공연으로 배정하는 경우가 제법 많았다. 1938년 2월 18일부터 공연

165 고설봉, 『증언 연극사』, 진양, 1990, 39면 참조.

된 〈사비수와 낙화암〉이나, 1936년 4월 19일 공연된 시대극 〈무정가약
이십년〉 등의 작품이 여기에 해당한다고 할 수 있다.

이러한 작품과 비교할 때, 이서구의 작품은 주로 '희극'이라는 장르
명칭을 부기하고 있고, 작품 제목도 서민적인 풍으로 붙여졌으며, 작품
분량도 주로 1막 내외의 짧은 길이에 해당한다. 출연 배역도 구체적으
로 소개하고 있지 않다. 하루에 공연되는 3~4작품 중에서 가장 마지막
에 배정된 작품을 담당하였다.

이러한 특징으로 판단할 때, 동극좌에서 이서구의 역할은 상대적
으로 비중이 낮았다고 할 수 있다. 당시 그는 1936년에 태평문예부장
으로 일하고 있었기 때문에,[166] 동양극장의 업무에 전념할 수 없는 처지
였다. 그래서 이서구는 동양극장의 문예부에서 제한된 영역의 원고만
을 담당하는 데에 만족해야 했다.

이처럼 이서구 본인 사정(겸직)과 극단의 특성(사극 전문), 그리고 창
작 성향(희극류에 장점)으로 인해, 동극좌 시절의 이서구는 희극류의 작
품을 집필할 수밖에 없었다. 이러한 희극류는 당시 관람 관습으로는 중
요 공연을 관람한 이후 여기로 보는 공연으로 여겨졌기 때문에,[167] 작품
으로서의 비중이 상대적으로 낮았고 작가의 위상 역시 낮을 수밖에 없
었다.

동극좌는 1936년 6월 30일부터 7월 5일까지의 공연을 마지막으로
동양극장 공연 연보에서 사라졌다. 대신 동극좌는 희극좌와 결합하여
호화선으로 거듭났는데, 호화선은 1936년 9월 29일부터 10월 6일까지

166 이서구, 「喫茶店 戀愛風景」, 『삼천리』(8권 12호), 1936년 12월 1일, 58면 참조.
167 고설봉, 『증언 연극사』, 진양, 1990, 23면 참조.

창립 공연을 무대에 올렸다. 이서구는 호화선 3회 공연에 작품을 출품했다. 3회 공연에 공연된 작품은 모두 세 작품이었다.

1936.10.10~10.12 호화선 제3주 공연	비극 수양산인 작 〈벙어리 냉가슴〉 1막
	인정극 김건 작 〈광명을 잃은 사람들〉 2막
	희극 화산학인 작 〈급성연애병〉 1막 2장

이서구는 화산학인이라는 필명으로 1막 2장 분량의 희극 작품을 발표했다. 그러니 호화선에서도 상연 예제를 보조하는 작가의 위치에서 출발했다고 할 수 있다. 사실 이러한 위치는 동극좌가 해체되고 호화선이 창건되기 이전에도 역시 동일하게 나타난 바 있다. 이서구는 그 사이에 청춘좌에 작품을 공급했는데, 역시 비슷한 패턴을 보이고 있다.

1936. 8. 1~ 8. 7 청춘좌 제4주 공연	시대비극 월탄 작 최독견 각색 〈명기 황진이〉 4막 5장
	비극 이운방 작 〈애욕〉 2막
	희극 화산학인 작 〈신구충돌〉 2장
1936. 8. 8~ 8. 13 청춘좌 제5주 공연	비극 임선규 작 〈유정무정〉 3막 4장
	희극 화산학인 작 〈대차관계〉 1막 2장
	희극 낙산인 작 〈하마트면〉 2장

이 가운데 1936년 8월 1일부터 무대에 오른 〈신구충돌〉은 이미 동양극장에서 공연했던 작품을 재공연한 경우이고, 8월 8일부터 무대에 오른 희극 〈대차관계〉는 〈임차관계〉의 변형으로 여겨진다. 또한 이서구는 1936년 12월 10일부터 14일까지 청춘좌 고별 공연에 비극 〈홍국

백국〉을 출품하지만, 이 작품은 이미 연극시장에서 공연된 적이 있는 작품이었다.

이처럼 이서구는 호화선이 창립되던 1936년 하반기 무렵부터 1937년까지 동양극장 공연에서 미미한 역할만 맡거나, 아니면 잠시 활동을 중단한 상태로 지낸다. 그러던 이서구의 역할이 급격하게 증가한 것은 1937년 10월 무렵이다. 이때부터 이서구는 동양극장에서 맹렬하게 작품을 발표하기 시작했다. 비단 작품 발표 수만 증가한 것이 아니라, 개별 작품의 분량이 증대되었을 뿐만 아니라, 동양극장의 관객을 사로잡는 인기작을 발표하기도 했다. 그 대표적인 작품이 〈어머니의 힘〉이었다.

일련 번호	공연 일시와 공연 주체	작품 정보 (강조는 이서구 작품)
1	1937.10.1~10.6 청춘좌 공연	비극 이운방 작 〈눈물을 건너온 행복〉 3막 4장 **희극 관악산인 작 〈거리에서 주은 숙녀〉 1막 3장** 주간 조선가무회 공연
2	1937.10.7~10.12 청춘좌 공연	이서구 작 〈춘원〉 4막 **희극 관악산인 작 〈인생은 40부터〉 1막 2장** 주간 조선가무회 공연
3	1937.10.25~10.30 청춘좌 공연	**관악산인 작 〈결혼작업〉 1막** **이서구 작 〈제2의 출발〉 3막** 주간 영화 〈텍사스 결사대〉
4	1937.10.31~11.7 청춘좌 공연	**이서구 작 〈봄 없는 청춘〉 3막 4장** 남궁춘 작 〈홈·스윗트 홈〉 1막 주간 영화 〈장군의 최후〉 영화 〈鐵の瓜〉
5	1937.11.8~11.10 청춘좌 공연	**화산학인 작 〈신구충돌〉 2장** 임선규 작 〈애원십자로〉 3막 6장

6	1937.11.11~11.18 청춘좌 공연	**비극 이서구 작 〈그늘에 우는 천사〉 3막** 희극 남궁춘 작 〈세상은 속임수〉 2장
7	(1937.11.24~11.28 청춘좌 고별주간)	**(이서구 작 〈심야의 태양〉 3막** 남궁춘 작 〈심심산촌의 백도라지〉 1막)[168]
8	1937.11.29~12.7 극단 호화선 귀경 제 1주 공연	**이서구 작 〈어머니의 힘〉 3막 5장** 수양산인 작 〈벙어리 냉가슴〉 1막
9	1937.12.8~12.13 호화선 제 2주 공연	수양산인 작 〈벙어리 냉가슴〉 1막 **이서구 작 〈불타는 순정〉 3막 4장**
10	1937.12.21~12.26 호화선 공연	남궁춘 작 〈아버지 이백척(근)〉 1막 **이서구 작 〈단장비곡〉 3막**
11	1937.12.27~12.30 호화선 공연	남궁춘 작 〈연애전선 이상있다〉 1막 **이서구 작 〈어머니의 힘〉 3막 5장**
12	1937.12.31~1938.1.6 청춘좌 공연	남궁춘 작 〈소문만복래〉 1막 2장 **이서구 작 〈결혼비가〉 3막 4장**

이서구의 작품 비중이 급격하게 변화한 것은 1937년 10월 7일 공연부터이다. 이서구는 청춘좌에 작품 〈춘원〉을 출품했다. 이 작품은 청춘좌의 메인 공연으로 4막에 이르는 대작이었다. 이 시기 동양극장은 하루에 한 작품을 공연하는 체제로 접근하고 있는 추세였기 때문에,

[168] 지금까지 동양극장에서 공연한 〈심야의 태양〉의 작가는 이운방으로 알려져 있었다. 하지만 새로운 자료를 참조하면, 이 작품의 작가는 이서구이다(「여우(女優) 화장실(化粧室) 구경(求景)」, 『삼천리』(10권 8호), 1938년 8월 1일, 180면 참조). 기자는 1938년 5월~8월 사이에 동양극장을 방문하여, 〈심야의 태양〉의 공연 직전 모습을 취재한 바 있다. 따라서 〈심야의 태양〉의 실제 작가가 이운방이 아니라 이서구일 가능성을 새롭게 상정해야 한다. 그럼에도 몇 가지 의문점이 남는다. 1938년 5월~8월 사이에 〈심야의 태양〉을 공식적으로 공연한 기록이 없다는 점이다. 〈심야의 태양〉은 1937년 11월 24일~28일까지 공연되었다. 실제로 이 공연을 보고 난 이후에, 기자의 글이 그 다음 해 8월에 게재되었을 가능성 역시 배제할 수 없다. 여기서는 일단 이서구의 작품으로 취급하여 연보에 포함시키고자 한다. 다른 자료인 1937년 11월 26일 동양극장 〈심야의 태양〉 광고에도 이서구 작으로 표기되어 있다(『동아일보』, 1937년 11월 26일, 1면 참조).

〈춘원〉의 비중은 상당히 크다고 할 수 있다.

이는 이서구가 1936년 8월 청춘좌에 희극 작품을 발표하던 정황과 비교하면 큰 변화가 일어났다고 할 수 있다. 당시 이서구는 희극류의 작품을 공급하는 보조 작가에 불과했으나, 1년 후의 시점에서는 청춘 좌라는 동양극장 중심 극단에 대작 비극을 공급하는 주요 작가로 승격 되어 있다.

한 가지 더 주목해야 할 점은 이에 따라 이서구에 대한 동양극장의 의존도가 급격하게 상승했다는 점이다. 1937년 10월 7일과 10월 25일 공연을 보면, 한 회 공연에 두 작품(이서구 작)이 공연되었다. 이서구가 정극류의 작품 창작에 도전했고, 이러한 작업이 일정 부분 인정받았음 을 보여준다고 하겠다.

다음은 1937년 12월 31일에 개막한 동양극장 연극에 대한 당시 기 사이다.

> 중앙에서 그들 세 단체의 공연을 살펴보면
> 청춘좌는 호화선극단이 □주 공연을 떠나자 곳 12월 21일부터 동 양극장에서 1월 6일까지 이서구 作의 "結婚悲歌"라는 3막 4장과 "소문만복래"라는 작품을 올리는데 그 날이 前線의□ 力部□는 김 선영 지경순 등의 花形部隊를 내세우기로 作戰을 세우고 잇다.
>
> 그 다음 제2주는 1월 7일부터 13일까지인데 임선규 작 "젊은 그 들"이란 5막이다.[169]

169 『조선일보』, 1938년 1월 5일, 3면 참조.

이 기사를 보면, 이서구의 〈결혼비가〉가 청춘좌 주요 공연으로 소개되고 있으며, 동양극장이 이 작품에 역점을 두고 있음을 알 수 있다. 간판 여배우를 앞세워서 흥행을 강조하는 관습적 광고 패턴이 나타나기 때문이다. 이 기사에서 주목되는 것은 탈퇴 위기에 몰렸던 이서구가 청춘좌를 이끄는 극작가로 소개된 점이다.

박진은 "청춘좌원이 호화선으로 이동 명령이 되면 좌천이요, 호화선원이 청춘좌로 이동되면 영전"[170]이라고 말한 바 있다. 이서구는 배우가 아니기 때문에, 이 말을 액면 그대로 적용할 수는 없겠지만, 〈어머니의 힘〉으로 성공을 거두고 난 이후 이서구는 청춘좌에서도 크게 우대 받는 작가로 변모했음을 확인할 수 있다. 물론 대외적으로도 달라진 위상 역시 확인할 수 있다. 이처럼 동양극장에서 이서구가 인기 작가의 대열에 오르는 계기는 〈어머니의 힘〉이었다. 이서구는 이 작품으로 일약 임선규의 뒤를 잇는 동시에 임선규에 맞설 수 있는 인기 작가의 반열에 오른다.

이러한 인기에 힘입어, 이서구는 호화선에 잔류하게 되었을 뿐만 아니라, 호화선에서 대작을 발표할 수 있게 되었다. 〈불타는 순정〉, 〈단장비곡〉, 〈결혼비가〉 등이 그러한 작품이다. 이 중 〈단장비곡〉(1937년 12월 21일~26일)은 엄미화를 등장시켜, 〈어머니의 힘〉에서 드러났던 인기를 활용하고자 한 작품이었다. 하지만 결과적으로 이서구의 대표작은 〈어머니의 힘〉으로 단정될 정도로, 이 작품의 위명을 넘어서는 작품을 동양극장에서 발표하는 데에는 성공하지 못한다. 〈어머니의 힘〉은 그해

170 박진, 『세세연년』, 세손, 1991, 96~97면.

1937년의 대미를 장식하는 작품으로 선택되었고, 이후에도 여러 차례 재공연되었다.

〈어머니의 힘〉은 공식적으로 8번 재공연되었다. 앞에서도 언급했지만, 첫 번째 재공연은 1937년 대미를 장식하는 공연이었다. 이후 1938년에 3번, 1939년·1941년·1942년·1943년에 한 번씩 재공연되었다. 재공연에서 주목되는 사항은 1938년 6월 4일부터의 공연이다. 이 공연은 동양극장이 아닌 부민관에서 치러졌다. 부민관은 일제 강점기 조선에서 가장 큰 극장으로, 동양극장 측이 이 극장을 사용했다는 것은 대규모 흥행을 겨냥했다는 뜻이다.

1941년 2월 24일(~3월 5일) 공연도 주목된다. 왜냐하면 이 공연은 청춘좌에 의해 제작되었기 때문이다. 호화선은 1941년에 들어서면 인기가 급속도로 하락하면서, 주요 레퍼토리인 〈어머니의 힘〉을 청춘좌에 내주어야 했다. 이후 1942년 8월 6일(~9일) 공연이나, 1943년 9월 19일(~23일) 공연은 모두 청춘좌에 의해 무대에 올려졌다.

1938년에 들어서면서 이서구의 작품 발표는 활발해졌다. 이서구는 이 한 해 동안 경성 동양극장 공연에 24회 차에 걸쳐 작품을 상정했다. 이것은 1937년 이서구의 출품 회 차인 13회 차를 크게 앞서는 수치로, 전년 대비 작품 출품 증가율이 거의 두 배에 달한다.

이 해 동안 동양극장의 경성 공연 회 차는 총 71회 차였다. 71회 공연 중에서 전속극단인 청춘좌의 공연이 39회 차였고, 호화선 공연이 17회 차였다(나머지 15회차 공연은 외부 대관 및 영화 상영). 청춘좌 39회 차 공연 중 이서구는 12회 차 공연에 작품을 출품하여 1/3 점유율을 보였고, 호화선 17회차 공연 중 이서구는 9회 차 공연에 작품을 출품하여

1/2 점유율을 보였다. 나머지 두 회 차는 청춘·호화 합동 공연이었고, 나머지 한 회 차는 악극단 도원경 공연이었다.

1938년 공연	전체	청춘좌	호화선
공연 회 차	71	39	17
이서구 공연 회 차	24	12	9
점유율	34%(약 1/3)	31%(약 1/3)	53%(약 1/2)

작품 발표 횟수에서도 이서구는 상당한 비율을 점유했다. 총 120작품 가운데 26작품을 출품하여 전체의 21%를 점유했다. 신작 발표 횟수에서도 이서구는 놀랄 만한 성적을 거두었다. 발표한 26작품(1938년 1월 14일, 3월 4일 공연에서 두 작품씩을 발표) 가운데, 이전에 발표된 적이 없는 신작이 20작품에 달하고 있다(약 77%). 또한 신작 20작품 가운데 2막 이상의 다막극 작품은 18작품에 달하고 있다(약 90%). 이 작품들은 상당 부분이 3막 이상의 다막극 작품이었다.

1938년		1938년		1938년	
총 발표 작품 수	120	이서구 발표 작품 수	26	이서구 신작 작품 수	20
이서구 작품 수	26	이서구 신작 작품 수	20	이서구 다막극 신작 작품 수	18
점유율	21% (약 1/5)	점유율	77% (약 2/3)	점유율	90% (약 9/10)

다막 신작의 비율은 특히 주목된다. 한 회 차 공연에서 다막극 작품은 각 회 차 공연의 중심 작품(메인 공연)이 되는 경우가 대부분이다. 그러니까 이서구는 총 56회 차 공연(총 71회 차에서 극장 대관과 영화 상영 회 차인 15회 차 제외)에서 다막 신작으로 20회 차 메인공연(정극)을

담당했고, 〈어머니의 힘〉과 〈거리에서 주은 숙녀〉 등의 재공연 다막작
으로 3회 차 메인공연(정극)을 담당했다.

그러니까 56회 차 공연 중에서 23회 차 공연에 메인 공연 작품을
출품한 것이다. 이것은 거의 41%에 육박하는 수치로, 적어도 1938년
공연 기록만 놓고 본다면, 동양극장에서 이서구는 임선규보다 더 높은
위상과 활동량을 보여준 극작가라고 할 수 있겠다.

중요 공연에 대해 살펴보면 다음과 같다. 1938년 3월 18일부터 24
일까지 공연된 〈구원의 처녀〉는 차홍녀의 복귀를 겨냥하여 특별히 집
필된 작품이었다. 작품의 내용은 알 수 없지만, 차홍녀가 병으로 한동
안 출연을 하지 못하다가 복귀하는 무대를 위하여 집필한 것으로, 차
홍녀라는 동양극장의 간판 여배우를 위한 작품을 이서구가 집필했다는
점은 특기할 만하다.

1938년 4월 15일부터 4월 22일까지 공연된 〈해바라기〉('이고범'이라
는 필명으로 출품)는 이후 동양극장에서 재공연된 작품이다. 1941년 4
월 21일(~29일) 공연에 재공연되었고, 1942년 6월 11일(~17일) 공연에
재공연되었으며, 1942년 11월 13일부터 19일까지 허운 연출·김운선
장치로 재공연되었다. 이 작품은 동양극장의 레퍼토리로 정착된 작품
이라고 할 수 있겠다.

1938년 악극단 도원경이 창립되었다. 창립 공연은 세 작품이었는
데, 이서구의 가극 〈청춘 호텔〉(1경)도 포함되어 있었다. 이서구는 작품
창작 범위를 넓혀 가극에도 도전한 것이다. 사실 이서구가 가극 작품을
처음 집필한 것은 아니었다. 이서구는 연극시장 시절에 이미 희가극류
의 작품을 발표한 바 있다.

170

당시 작품을 구체적으로 예로 들어 보면, 1931년 7월 1일 공연에 풍자희가극 〈천하대장군〉(1막)[171]을 상정했고, 1931년 8월 16일부터의 공연에서는 두 편의 희가극 〈어느 주인 정말 주인〉과 〈사랑아 곡절업서라〉[172]를 상정했으며, 1931년 6월 22일 공연에는 '관악산인'이라는 필명으로 풍자희가극 〈흑백대결전〉[173]을 상정한 바 있었다. 대부분 짧은 형식의 막간 계열의 희가극류 작품들이었는데, 도원경의 창단 공연에서도 이러한 특색은 그대로 유지되었다.

1938년이라는 제한된 기간에서 주목할 만한 작품을 중점적으로 살펴보면, 이서구는 기획 공연에 참여하여, 자신의 다양한 능력을 발휘했음을 확인할 수 있다. 극단과 공연 관련 공헌도가 매우 높은 활동을 하였다고 할 수 있다. 따라서 1938년의 이서구는 동양극장을 대표하는 극작가였다고 할 수 있겠다.

1939년에 접어들면서 이서구의 활동은 그 전 해에 비해 눈에 띄게 감소하였다. 이서구는 13회 차 공연에 작품을 출품하였다. 1938년에 24회 차의 절반 가까운 수준으로 감소한 것이며, 그 전 해인 1937년 수준으로 돌아간 것이다. 하지만 질적인 측면에서 1937년과는 차이를 보인다. 이서구는 1939년 참여한 13회 차 공연에 12작품을 신작으로 구성하였고(재공연작은 〈어머니의 힘〉 한 작품임), 이 중에서 11작품을 다막 신작으로 구성하였다.

이서구가 1939년에 보여준 활동력은 그 전 해에 비해 감소된 측면

171 『매일신보』, 1931년 7월 2일, 7면 참조.
172 『매일신보』, 1931년 8월 16일, 8면 참조.
173 『매일신보』, 1931년 6월 22일, 1면 참조.

이 있다고는 하지만, 일반적인 기준에서 보면 크게 낮은 수치라고는 할 수 없다. 오히려 동양극장의 극작 시스템의 주요한 한 축을 담당하고 있었다고 판단할 수 있다. 이러한 작품 비율이나 신작 비율 혹은 다막작 비율은 현대 연극에서는 상상할 수도 없을 만큼 대단한 것이 아닐 수 없으며, 당시로서도 임선규와 이운방을 제외하고는 동양극장 내에서 비교할 사람이 없는 활동량이라고 할 수 있겠다.

하지만 1940년에 접어들면서 이서구의 활동력은 눈에 띄게 저하되었다. 이서구는 총 7회 차 공연에만 작품을 출품하였으며, 이 중에는 각색작 〈불여귀〉가 포함되어 있다(1940년 5월 6일~14일, 1940년 8월 8일~11일). 다만 특징적인 것은 발표된 6작품 모두 3막 이상의 다막작이었다는 점이다.

이러한 변화는 그 다음인 1941년에는 더욱 심하게 나타났다. 총 8회 차 공연에 참여했으나, 그 중에서 신작은 3작품에 불과했다.[174] 공연 참여 횟수(그러니까 작품 출품 횟수)는 갈수록 줄어들고, 그 와중에 재공작 비율은 증가하기에 이른 것이다. 1941년에도 〈어머니의 힘〉과 〈해바라기〉는 재공연되었다.

1942년의 활동은 더욱 제한적으로 변했는데, 〈어머니의 힘〉과 〈해바라기〉(한 해에 두 번 재공연)가 재공연된 것을 제외하면, 이렇다 할 활동이 발견되지 않았다. 1942년 10월 16일(~22일)에 개막된 〈제비 오는 집〉(3막)과 1942년 10월 23일일(~11월 4일)에 개막된 〈숙영낭자전〉(각색,

174 1941년 이서구의 신작 중 하나로 꼽히는 〈태양의 거리〉는 연극시장 창립공연작인 〈태양의 거리〉와 같은 작품으로 여겨진다(『매일신보』, 1931년 1월 31일, 4면 참조 ; 『조선일보』, 1931년 1월 31일, 5면 참조). 이서구는 연극시장의 중요한 극작가로 활동한 바 있다(김남석, 『조선의 대중극단들』, 연극과인간, 2010 참조).

4막 11장)을 신작으로 발표한 것이 특기할 만한 사항이라고 하겠다.

1941년 이후 이서구의 활동이 급격하게 변동하는 것은 여러 가지 이유가 있겠지만, 이서구 본인의 대외적인 활동이 증가하면서 동양극장 공연에 집중할 수 없기 때문이기도 하다. 이서구는 1940년 12월 22일 창립된 조선연극협회(朝鮮演劇協會)의 회장으로 취임하였다.[175] 이서구(創氏名 牧山瑞求)는 취임사를 통해 조선연극협회의 이상과 목표를 제시하는 주장을 펴기도 했다.[176] 이러한 활동은 이서구의 친일 행각의 첫 단계이기도 하다.

또한 이서구는 1941년에 아랑에 작품을 공급하기도 했다. 지금까지의 연구 결과에 따르면, 이서구와 극단 아랑은 직접적인 관련이 없다. 이서구는 아랑의 창단 멤버가 아니며, 창단 이후 전속작가나 연출가로 활약한 적도 없다. 그런데도 1941년 9월 30일부터 아랑은 '성보제휴 제2회 공연'에서 이서구 작·김태진 연출 〈신도〉를 공연했다. 이 작품은 아랑의 공연사에서 크게 주목되는 작품이다. 왜냐하면 김태진이 아랑의 공연사에 처음 등장하는 시점이기 때문이다. 김태진은 이서구 작 〈신도(新道)〉의 연출자로 아랑에 가담하였고,[177] 이는 기존 아랑의 3인 체제(임선규·박진·원우전)를 변화시키는 시발점으로 작용하였다.

1940년대에 들어서면서 이서구는 이제 정극류의 작품만 제한적으로 발표하는 작가로 변화하였다. 과거처럼 희극류와 정극류 그리고 가극류의 작품을 다양하게 발표하기보다는 메인공연을 담당하는 작가로

175 「演劇과 新體制」, 『삼천리』(13권 3호), 1941년 3월 1일, 158면 참조.
176 이서구, 「新體制와 朝鮮演劇協會 結成」, 『삼천리』(13권 3호), 1941년 3월 1일.
177 『매일신보』, 1941년 9월 19일, 4면 참조.

변모했다. 또 다른 변화는 창작 작품 수가 확연하게 줄었다는 점이다. 이것은 대외적인 환경 변화에 그 원인이 있다. 1940년 그는 조선연극 협회 회장으로 취임하면서, 점차 동양극장뿐만 아니라 다른 기타 활동 으로도 분주한 나날을 보내는 연극인이 되었기 때문이다.

동양극장에서 이서구의 활동은 1935~1938년에 집중되어 있고, 그 이후의 기간은 사실상 그 비중이 격감되는 시기였다. 특히 1940년대 이후 그의 활동은 두드러지게 위축되었고, 1941년 이후에는 실제적으 로 거의 활동을 하지 않았다고 해도 과언이 아닐 것이다.

그러니까 이서구의 활동 영역은 주로 1930년대 후반 동양극장 시 절에 맞추어져 있고, 그것도 상대적으로 열세였던 호화선에 기울어져 있었다. 이서구는 이러한 불리한 조건에도 불구하고 〈어머니의 힘〉 같 은 작품을 통해 자신과 극단의 나아갈 바를 분명히 설정하고, 열세 극 단의 힘을 북돋아 그 인기를 만회하는 역할을 수행했다. 신작 공연 작 품을 공급하고 때로는 연출 직무를 맡아 호화선을 정상적인 궤도에 올 려 놓은 좌부작가였다고 정리할 수 있겠다.

마지막으로 그가 남긴 작품을 중심으로, 그의 작품 세계의 특징과 한계를 논구해 보자. 그가 남긴 작품 중에는 비록 동양극장에서 공연되 지는 않았지만, 주목할 만한 작품에 해당하는 〈동백꽃〉과 〈폐허에 우 는 충혼〉도 포함되어 있음을 밝혀 둔다.

1931년에 발표되어 연극시장에서 공연된 이서구의 두 작품인 〈동 백꽃〉과 〈폐허에 우는 충혼〉은 사회학적 상상력을 투여하고 있다는 점 에서 일반적인 통속극과는 차이를 보인다. 당대의 대중극이 민중의 심 리를 이용하기 때문에, 저질스럽고 말초적인 작품만을 선호했다는 일

각의 주장을 반박할 수 있는 작품이라고 할 수 있다. 오히려 당대의 민중은 자신들이 처한 현실과 식민지 치하의 조국에 대해 깊이 공감하고 있었다. 그러므로 1931년 창작품들은 이서구가 민중의 심리에 부합할 수 있는 작품 창작에 일정한 노력을 경주한 증거이기도 하다.

1930년대의 신극 진영은 대중극을 '신파극' 혹은 '흥행극'이라고 치부하여, 대중극 공연을 폄하하고 그 의의를 인정하지 않는 시각이 우세했다. 이러한 시각은 유치진, 서항석, 홍해성(1930년대 초기) 등에서 골고루 나타나고 있다. 더구나 이는 그 이후에 대물림되어 한국 연극계에 뿌리 깊은 편견과 속단으로 남게 되었다. 이러한 연극사적 흐름을 염두에 둘 때, 이서구의 작품은 시사하는 바가 적지 않다고 할 것이다.

하지만 두 작품은 공히 한계도 지니고 있다. 그것은 가혹한 현실 혹은 식민지 조선의 상황을 지나치게 단순하게 형상화한 점이다. 〈동백꽃〉에서 동백나무가 자라는 섬은 가난과 질곡의 점에서 조선의 축도이자 당대 현실의 비유적 공간이 될 수 있다. 그리고 이러한 공간 속에서 돈과 권력에 의해 팔려가는 홍단의 이미지는 조선 민중의 운명과 상통한다고 할 것이다.

문제는 이러한 현실의 원인을 찾으려는 시각이다. 이 작품에서는 '조선≒동백섬', '조선 민중≒홍단'의 비유는 성립할 수 있지만, 어떻게 하여 조선이 모순에 가득 찬 동백섬의 처지로 전락했는지는 설명하지 못했다. 가난한 농촌의 처자들이 동백나무의 기름을 짜내는 일은 결국 응분의 보상을 받지 못하고, 기루에 나가 동백기름을 바르고 웃음을 팔아야만 현실적인 이익을 얻게 되는지 그 원인을 깊이 있게 탐구하지 못했기 때문이다.

또한 이러한 현실에서 홍단이 어떠한 의지를 가지고 이 문제를 헤쳐 나갈 수 있는지에 대해 대안을 제시하지 못했다. 홍단은 운명에 순응하고, 가난한 자신의 현실을 받아들이며, 자신을 남에게 함부로 내던지는 순응형 인물로만 그려졌다. 이것은 눈물과 슬픔을 유도할 수 있을지언정, 이러한 문제에 대해 대응하는 의지와 방향을 제시하지는 못했다. 그런 측면에서 이 작품은 가난한 현실에 대한 묘사는 있지만, 가난의 이유와 극복 방안에 대한 면밀한 성찰은 부족했다고 할 수 있다.

〈폐허에 우는 충혼〉도 유사하다. 조상철은 자신을 희생해서라도, 가족과 동지와 조국의 생명을 지키려고 하는 열사형 인물이다. 그는 죽음을 무릅쓰는 용기와 옳은 것을 지켜야 하는 신념을 가진 일종의 영웅에 해당한다. 하지만 그 영웅이 맞서야 하는 현실은 지나치게 추상적이다. 60년 전의 대원군 시절이 역사적으로 어떠한 점에서 당대의 현실을 비유할 수 있는지에 대한 천착이 부족했다.

쇄국의 논리가 국가의 운명을 망쳤고, 옛것을 고수하려는 경향이 조선의 발전을 저해했다는 일방적인 견해는 현실의 문제를 단순화하였다. 그렇다면 개방의 논리가 현실을 개선하고, 새것을 받아들이는 태도가 조선의 정체를 치유하기만 할 것인가라는 문제 제기에 명확한 해답을 제시할 수 없기 때문이다.

만일 이러한 논리가 받아들여진다면, 일본에 의해 쇄국의 문이 열리고 새 지식이 들어올 수만 있다면, 조선은 기존의 조선보다 훨씬 강한 나라가 될 수 있다는 논리도 성립되기 때문이다. 당시 조선이 고민해야 할 점은, 조선이 어떠한 점에서 주체적인 시각을 갖고 당면 문제를 해결해 나가지 못했냐는 문제 제기여야 한다. 조선의 문제를 조선인

의 시각으로 바라볼 수 있는 방법이 무엇인가를 찾지 않고는, 쇄국도 개방도 옛 제도도 새 지식도, 오류로 가득 찬 세상을 구원하지는 못할 것이다.

〈동백꽃〉에서 과거의 제도를 받아들이기만 했으면 세상과 현실이 전혀 문제가 없었을 것이라는 의고적 태도나, 〈폐허에 우는 충혼〉에서 새 문물과 새 지식을 받아들이기만 했으면 모든 문제가 해결되었을 것이라는 혁신적 입장은, 모두 단순화된 현실 인식이라는 점에서 문제를 내포하고 있다. 이서구는 당대의 현실과 과거의 역사적 사실을 탐구해야 한다는 점에서는 선구자적인 시각을 지니고 있었으나, 구체적으로 이러한 시각이 어떻게 문제 제기나 대안 도출로 이어져야 하는가에 대해서는 의미 있는 견해를 도출하지 못했다. 이것은 세상을 비극적 시각으로 파악하되, 그 원인과 결과를 면밀하게 살피지 못한 한계라고 할 것이다.

동양극장에서 공연된 〈어머니의 힘〉은 형식적으로 그리고 기법적으로 정제된 작품이다. 대중극에서 관객의 마음을 사로잡는 법을 제대로 보여주고 있으며, 흥미로운 서사와 매끄러운 인물 창조로 인해 감동적인 효과를 구현하고 있다. 이서구는 이 작품을 통해 고난을 이겨내는 어머니상과, 천진난만하지만 애처로운 아이의 모습을 호소력 있게 무대화하였다. 그 결과 당대의 관객들은 이 작품을 보기 위해서 몰려들었고, 동양극장의 제 2 전성기를 열 수 있었다.

하지만 이 작품을 통해 드러나는 이서구의 작가 의식은 대의적 관점에서 후퇴한 흔적을 드러낸다. 가난한 조선의 현실이나 가혹한 정치적 억압 혹은 당대 민중들의 소망에 대한 천착이 사라지고, 관객이 감

성적인 이야기에 흠취되어 최루성 눈물을 흘리거나 현실의 문제를 잊고 달콤한 감상에 빠질 여지도 많기 때문이다. 무엇보다 현실의 문제를 드러내기보다는 관객의 정서적 울림을 자극하려는 목적을 강하게 견지했다는 사실을 손쉽게 간과할 수 없다.

이로 인해 기술적인 완성도와 연극 문법의 우위에도 불구하고, 이 작품은 이서구의 작가 의식을 확장시키지는 못했다. 오히려 현실적 감식안을 축소시키고, 기존의 문제의식을 둔화시키는 폐해를 낳기도 했다. 이러한 한계는 이서구로 하여금 문제적인 작품을 포기하고 현실 타협(친일 행각)으로 나아가게 하는 점진적인 이유가 되었다고 볼 수 있다. 이것은 1940년대 이서구의 친일 행각으로 어느 정도 확인되는 사실이다.

1.5.3. 이운방

1.5.3.1. 동양극장 입단 이전 이운방(李雲芳)의 이력

이운방의 이력에 대해서는 아직은 상세하게 알려져 있지 않다. 같은 동양극장 좌부작가였음에도 불구하고 임선규나 박진에 비해 상대적으로 조명도 덜 받고 있으며, 이로 인해 후대의 연구도 소략하기 이를 데 없다. 고설봉은 이운방이 최초의 전속작가로 임명되었다고 간략하게 기술한 바 있다.[178]

이운방은 토월회 연습생 출신으로 알려져 있다. 이운방이 본격적

178 고설봉, 『증언 연극사』, 진양, 1990, 55면 참조.

으로 활동을 시작한 시점은 1931년 무렵으로, 그는 영화와 연극계에서 공히 활동을 시작했다. 그는 화조영화소에 가담하였고,[179] 통영을 중심으로 결성된 삼광영화사의 각색자로 활동하기도 했다.[180] 1933년(3월)에는 춘추극장의 문예부 작가로,[181] 영화 〈아름다운 희생〉의 편극자(각본가)로 부상하기도 했다.[182]

동양극장 가입 이전 이운방의 이력 중에서 가장 주목되는 이력은 취성좌 일맥에서의 활동 사항이다. 이운방은 토월회 출신임에도 불구하고, 주요 활동은 신무대를 비롯한 취성좌 계열에서 수행하여, 동양극장 가입 이전에 연극시장-조선연극사-신무대에서 좌부작가로 활동한 바 있다. 유민영은 1930년대 상반기를 주도한 대중극단이 조선연극사, 연극시장, 신무대라고 규명하면서, 이러한 극단들을 통해 작품을 제공한 작가 가운데 한 사람으로 이운방을 지명하고 있다.[183]

이러한 전술에 따라, 이운방의 활동 시절을 1930년대로 잡아 보자. 일단, 이운방이 연극시장에서 활동한 시절은 1931년 8월경이다. 이운방은 1931년 8월 7일부터 단성사에서 열린 연극시장 납량흥행에서 풍자극 〈마음을 찾는 사람〉과 희극 〈신가정〉을 발표한 바 있다.[184] 8월 13

179 「새로 조직된 '화조영화소(火鳥映畫所)' 고대삼부곡(古代三部曲) 착수」, 『동아일보』, 1931년 4월 11일, 4면 참조.

180 「삼광사(三光社) 2회작 〈갈대꼿〉」, 『동아일보』, 1931년 6월 28일, 4면 참조.

181 「춘추극장(春秋劇場) 공연 20일부터 조극(朝劇)」, 『동아일보』, 1933년 3월 22일, 6면 참조.

182 「침체의 영화계에 희소식 〈아름다운 희생〉 완성」, 『동아일보』, 1933년 4월 25일, 4면 참조.

183 유민영, 『한국근대연극사신론』(상권), 태학사, 2011, 450면 참조.

184 『매일신보』, 1931년 8월 7일, 1면 참조.

일부터 공연에서는 비극 〈아버지와 아들〉(전 1막)과 소품 〈칼멘〉,[185] 8월 29일부터 공연에서는 〈남매〉(2막)[186] 등을 발표하면서 취성좌 계열에서의 활동을 시작했다. 이후 이운방은 신무대와 조선연극사를 넘나들며 활동했고, 1933년에는 다시 연극시장으로 복귀하기도 했다.[187]

그의 작품 발표 이력과 해당 극단을 관련 지어 살펴보면 다음과 같다. 극단 신무대 시절 이운방은 1932년 협동신무대 시절 새로운 작가로 영입된 인물이었다. 1932년 시점에서 발표된 이운방의 작품은 1932년 9월 23일부터 공연된 모성비극 〈우리 어머니〉와 희극 〈일 업는 사람들〉이었다.[188] 1933년부터 이운방은 본격적인 활동을 이어갔다. 이운방은 〈우리 어머니〉(2막, 1933년 7월 21일~),[189] 〈서울의 한울〉(2막, '백연'으로 발표, 1933년 7월 21일),[190] 가정대비극 〈한만흔날〉(2막, 1934년 2월 14일(구 정월)),[191] 〈이집군식구〉(1막, 1934년 2월 21일~),[192] 〈엇던 여자의 일생〉(1막, 백연 작, 1934년 2월 24일~),[193] 〈조선의 어머니(어머니의 마음)〉(4막, 백연 작,

185 『매일신보』, 1935년 8월 13일, 1면 참조.

186 『매일신보』, 1931년 8월 30일, 1면 참조.

187 『동아일보』, 1933년 9월 27일, 8면 참조.

188 『매일신보』, 1932년 9월 24일, 1면 참조.

189 『매일신보』, 1933년 7월 23일, 1면 참조.

190 『매일신보』, 1933년 7월 22일, 2면 참조.

191 『매일신보』, 1934년 2월 14일, 1면 참조.

192 『조선일보』, 1934년 2월 22일(석간), 2면 참조.

193 『매일신보』, 1932년 2월 24일, 1면 참조.

1934년 8월 31일~),[194] 〈그는 왜 우러야할가〉(4막, 1934년 12월 9일~),[195] 문제의 대비극 〈나는 누구의 아버지냐〉(3막, 1934년 12월 13일~),[196] 〈청년〉(4막, 1935년 1월 26일~)[197] 등을 집필한 바 있다. 그의 활동은 1935년 2월 1일(~2일) 〈기생〉(1막)을 발표하는 순서로 이어졌으며,[198] 이 작품은 같은 해 8월(18~19일)에도 재공연되었다.[199]

전술한 대로 이운방이 신무대 공연만 전담한 것은 아니었다. 이운방은 조선연극사와도 협연을 펼쳐,[200] 1932년 서양극 〈곡예〉(2장),[201] 1934년 12월 〈열풍〉(2막 4장)과[202] 〈불량자의 아버지〉(2막 4장)[203] 등의 작품을 발표했고, 1935년 7월(13일~)에는 사회극 〈범죄의 도시〉(전 3막)[204]를 발표하면서 사회극 장르에 대한 관심을 표명했다. 시간을 건너뛰어, 1944년에는 예원좌에서 〈낙엽송〉이나 〈종달새〉 등을 발표하기도 했다.[205]

194 『매일신보』, 1934년 8월 31일, 7면 참조.

195 『매일신보』, 1934년 12월 9일, 7면 참조.

196 『매일신보』, 1934년 12월 14일, 7면 참조.

197 『매일신보』, 1935년 1월 26일, 1면 참조.

198 『매일신보』, 1935년 2월 1일, 1면 참조.

199 『매일신보』, 1935년 8월 18일, 2면 참조.

200 유민영은 조선연극사 6년 동안 작품을 공급한 좌부작가 20여 명 중 한 사람으로 이운방을 꼽고 있다(유민영, 『한국근대연극사신론』(상권), 태학사, 2011, 439면 참조).

201 『매일신보』, 1932년 9월 6일, 8면 참조.

202 『조선일보』, 1934년 12월 18일(석간), 2면 참조.

203 『조선일보』, 1934년 12월 25일(석간), 4면 참조.

204 『매일신보』, 1935년 7월 15일, 2면 참조.

205 『매일신보』, 1944년 5월 20일 참조 ; 『매일신보』, 1944년 6월 9일 참조.

취성좌 계열(조선연극사/연극시장/신무대 포함)의 연극인들이 호화선 계열로 편입되어 동양극장에 입단한 전례로 본다면, 이운방 역시 호화선 계열에서 활동하는 것이 상례이고 또 합당한 배치였다고 할 수 있다. 다만 이운방은 좌부작가였고, 동양극장의 청춘좌/호화선 시스템이 안착되기 이전부터 작가 활동을 해왔기 때문에, 그의 활동 범위는 호화선에만 국한되지는 않았다. 원칙적으로만 말한다면, 그의 본연적 활동 범위는 이서구와 함께 호화선에 가까우며, 그로 인해 청춘좌의 임선규와 함께 두 전속극단의 중심으로 활동했다고 볼 수 있다.

1.5.3.2. 이운방의 공연 연보와 동양극장에서의 활동 사항

이운방(필명 '봉래산인', '청매', '백연' 등도 함께 사용)은 동양극장 창립부터 좌부작가로 활동하기 시작하여, 거의 1944년 일제 강점 말기까지 동양극장에 몸담았던 대표적인 작가이다. 그가 주로 활동했던 극단이 청춘좌라고 알려지기도 했으나, 실제로는 동극좌의 창단 멤버 격 좌부작가로 활동했고, 희극좌에도 작품을 공급했으며, 1936년 9월 이후에는 호화선을 넘나들며 활동했다. 동양극장에서는 전속작가가 전담하는 극단이 있기 마련이었지만, 이운방은 청춘좌와 호화선에 균등하게 작품을 발표한 작가라고 할 수 있다.

이운방의 사회극 〈국경의 밤〉(1막 2장, 1935년 12월 15일~19일)은 청춘좌 창립 공연작이었고, 1936년 2월 14일부터 17일까지 공연된 인정극 〈순정〉(1막)과 각색작 사극 〈항우와 우미인〉(2막)은 동극좌의 창립 공연작이었다. 그런가 하면 1936년 3월 26일부터 31일까지 공연된 희극좌 창립작 중 하나인 각색작 〈흥부전〉(2막 3장) 역시 이운방이 출품

한 작품이었으며, 호화선 제 1회 공연 작품 중에는 이운방 작 〈정의의 복수〉(2막 3장)도 포함되어 있다.

이러한 출품 이력을 보면, 이운방이 청춘좌, 동극좌, 희극좌, 그리고 합쳐진 호화선에서 작품을 출품하며, 초기 활동을 막대하게 지원했음을 확인할 수 있다. 이운방이 공급한 공연의 총 회 차는 107회에 달하는데(재공연 포함), 이러한 공연 횟수는 실제 좌부작가 중에서 가장 많은 횟수로 파악된다. 이러한 수치는 총 공연 회 차 85주에 달하는 작품을 공급한 임선규에 비해서도 1/3 이상 많은 수치이다. 이운방은 초기 활동뿐만 아니라, 꾸준한 활동으로도 동양극장의 레퍼토리를 유지하는 데에 큰 공을 세운 작가임을 알 수 있다.

더구나 그의 활동 내역을 보면, 1936~1944년까지 비교적 일관되고 꾸준하게 작품 창작 활동을 수행하고 있다. 비록 후반기로 넘어오면서, 공연 작품 발표 횟수가 줄어들고 발표 간격이 늘어나는 한계를 보이기는 하지만, 1940년대 이후에도 꾸준히 신작을 발표하는 기염을 토하고 있다. 무엇보다 임선규나 이서구처럼 긴 공백기를 가지고 있지 않다는 장점을 보인다.

다음은 동양극장 공연 연보 중에서 이운방의 작품 공연 연보만 추려낸 것이다. 이를 바탕으로, 동양극장에서 이운방의 활동 내역에 대해 살펴보자.

기간	공연 작품과 소식 [강조: 작성자]	막간과 진용
1935.12.15~12.19 청춘좌 제1회 공연	**사회극 이운방 작 〈국경의 밤〉(1막 2장)**	주연-심영, 서월영, 차홍녀
	비극 최독견 작 〈승방비곡〉(2막 3장)	주연-황철, 박제행, 김선영, 김선초
	희극 구월산인(최독견) 작 〈기아일개이만원야〉(4경)	
1935.12.20~12.23 청춘좌 제2회 공연	시대극 신향우 작 〈사랑은 눈물보다 쓰리다〉	주연-황철, 서월영, 김연실, 차홍녀
	촌극 구월산인(최독견) 작 〈네 것 내 것〉	
	인정극 이운방 작 〈포도원〉(1막)	주연-김선영, 박제행, 황철
	희극 구월산인(최독견) 작 〈가정쟁의 실황방송〉	주연-심영, 김선초
1935.12.24~12.27 청춘좌 제3회 공연 (지방순업 예고, 김연실, 김 선초, 김선영 막간노래)	인정극, 관악산인(이서구) 작 〈재생의 새벽〉(6경)	주연-황철, 차홍녀, 박제행
	사회극 이운방 작 〈검사와 사형수〉(2막)	주연-서월영(검사 역), 심영 (살인자 청년 역), 김선영
	희극 〈팔자 없는 출세〉(2경)	주연-박제행, 김연실, 김선초
1936.1.24~1.31 청춘좌 제2회 공연 (1.24일이 구정)	신창극 최독견 각색 〈춘향전〉(2막 8장)	춘향-차홍녀 몽룡-황철 향 단-김선영 방자-심영 운 봉-서월영 장님-박제행
	비극 이운방 작 〈슬프다 어머니〉(전 2막)	혜순-남궁선 영신-김선영 만수-서월영 덕룡-복원규 흥길-박제행
	희극 구월산인(최독견) 작 〈칠팔 세에도 연애하나〉	연출-홍해성, 이운방 무대 장치 조명-정태성
1936.2.1~2.4 청춘좌 제3회 공연	**신창극 이운방 각색 〈효녀 심청〉(3막 7장)**	주연-김연실, 박제행, 김선초, 서월영
	희극 구월산인(최독견) 작 〈장가보내주〉(1막)	주연-심영, 황철, 차홍녀
	연애비극 이운방 작 〈기생의 애인〉(1막)	주연-차홍녀, 황철, 남궁선, 심영

1936.2.5~2.8 청춘좌 공연	**신창극 이운방 각색 〈추풍감별곡〉(3막)**	주연-차홍녀, 황철, 박제행, 서월영, 남궁선
	인정극 신향우 작 〈광인의 열정〉(1막)	주연-박제행, 남궁선, 심영
	희극 구월산인(최독견) 작 〈뛰어든 미인〉(1막)	주연-심영, 황철, 김연실
1936.2.14~2.17 동극좌 창단공연	**인정극 이운방 작 〈순정〉(1막)**	주연-신은봉, 변기종, 김양춘, 하지만, 박총영
	사극 이운방 각색 〈향우와 우미인〉(2막)	주연-서일성, 김영숙, 한일송, 하지만
	인정희비극 화산학인 작 〈딸을 팔아 딸을 사다니〉(2장)	주연-변기종, 신은봉, 김양춘, 서옥정, 이윤옥, 송해천
1936.2.18~2.23 동극좌 제2주 공연	시대극 동국문예부 각색 〈사비수와 낙화암〉(전4막)	
	인정비극 이운방 작 **〈허물어진 청춘〉(1막)**	
	희극 화산학인 작 〈일호습래〉(1막)	
1936.2.24~2.27 동극좌 제3주 공연 (지방순업 예고)	연애비극 이운방 작 **〈지상의 천사〉(3막)**	
	사회극 이운방 작 〈정의의 복수〉(3막)	
	희극 화산학인 작 〈매약제〉(2막)	
1936.3.3~3.8 청춘좌 제3회 공연	최독견 각색 신판 〈장한몽〉(4막 6장)	이수일-심영 심순애-차홍 녀 김중배-서월영 백낙관- 황철 최만리-지경순 외 박제행, 김선초, 남궁선
	이운방 작 〈실락원〉(2막)	명옥-지경순 수동-심영 병 식-서월영 윤월-김선초 총각-박제행 주모-남궁선 외 차홍녀, 김동규, 복원규
	희극 구월산인(최독견) 작 〈급성연애병〉	심영, 황철, 지경순, 남궁선

날짜	작품	출연
1936.3.9~3.13 청춘좌 명작주간	**이운방 작 〈검사와 사형수〉** 최독견 작 〈기아일개이만원야〉 구월산인(최독견) 〈팔자없는 출세〉	
1936.3.26~3.31 희극좌 창립공연	**이운방 각색 〈흥부전〉(2막 3장)**	주연-전경희, 석와불
	희극 수양산인 작 〈급성연애병〉(2장)	
	넌센스희극 김건 작 〈쌍동이 행진곡〉	
	폐월생 작 〈주정 벙거지〉(1경)	
	희극좌 문예부 안 〈아내 길드리는 법〉(1경)	멤버-김소조, 강정랑, 김혜숙, 최영선, 윤순선, 이정순, 손일평, 송문평, 김종일, 김원호, 석와불, 전경희
1936.4.1~4.6 희극좌 공연 제2주 (4월 1일부터 동극좌 인천 공연)	**이운방 작 〈지하의 천국〉(1막)** 희극 수양산인 작 〈급성연애병〉(2장) 스케치 희극좌 문예부 안 〈연애탈선〉(1경)	
1936.4.7~4.11 희극좌 제3주 공연	정희극 최독견 작 〈벙어리 냉가슴〉(1막)	주연-손일평, 김원호, 전경희, 남방설, 석와불
	넌센스 희극좌 문예부 안 〈엉터리 세계행진〉(4경)	주연-김원호, 이정순, 기타 수명
	이운방 작 〈처녀 나이 일곱 살〉(1막)	
	소품 스케치(1경)	
1936.4.19~4.23 동극좌 공연	**사회비극 이운방 작 〈악마〉(2막 4장)**	주연-최선, 박창환, 이경환, 변기종
	시대극 김진문 작 〈무정가약이십년〉(2막 4장)	주연-김영숙, 한일송, 송해천, 하지만
	희극 화산학인 작 〈신구충돌〉(1막 2장)	주연-변기종, 이경환, 한일송, 하지만, 김양춘

1936.4.24~4.29 동극좌 제2주 공연	**인정비극 이운방 작 〈아들의 죽음〉(2막)**	주연-최선, 김양춘, 박창환, 송해천
	여급애화 김진문 작 〈지폐 찢는 여자〉(1막)	주연-김양춘, 박창환
	시대극 김건 작 〈복수삼척검〉(1막)	주연-최선, 한일송, 김양춘, 박창환
	희극 화산학인 작 〈천국이냐 지옥이냐〉(1막)	
1936.4.30~5.3 동극좌 제3주 공연 (청춘좌 남선순업 중, 희극좌 호남순 업 중)	**가정비극 이운방 각색 〈치악산〉(3막 6장)**	출연-한일송, 김양춘, 최선, 변기종
	연애비극 김건 작 〈사랑은 괴로워〉(1막)	출연-박창환, 김영숙, 서옥정, 송해천
	희극 관악산인 작 〈따귀가 한근〉(1막)	
1936.7.11~7.14 청춘좌 1회 공연	**이운방 작 〈두 아내〉(2막)**	출연-박제행, 서월영, 남궁선, 지경순, 차 홍녀, 기타
	일봉산인 작 〈목매는 아버지〉(1막)	출연-심영, 황철, 이헌, 김소영, 한은진 기타
	남궁춘 작 〈말 못 할 사정〉(3경)	
1936.8.1~8.7 청춘좌 제4주 공연	시대비극 월탄 작 최독견 각색 〈명기 황진이〉(4막 5장)	
	비극 이운방 작 〈애욕〉(2막)	
	희극 화산학인 작 〈신구충돌〉(2장)	
1936.8.23~8.26 청춘좌 제8주 공연	청춘좌 문예부 편 〈마라손왕 손기정군 만세〉 (3막 5장)	
	모성애비극 이운방 작 〈슬프다 어머니〉(2막)	
1936.9.29~10.6 극단 호화선 제1회 공연	**인정활극 이운방 작 〈정의의 복수〉(2막 3장)**	
	만극 정태성 각색 〈나의 청춘 너의 청춘〉(9경)	
	소희극 〈호사다마〉(1막 3장)	

1936.10.7~10.9 호화선 제2주 공연	가희극 문예부 편 **〈돌아온 아들〉(1막)**	
	대비극 청매(이운방) 작 〈인정〉(2막)	
	희극 남궁춘 작 〈자선가 만세〉(1막 2장)	
1936.10.24~10.28 호화선 제6주 공연	비극 이운방 작 **〈여자여! 굳세어라〉(4막)**	
	쑈쏘트 정태성 편 〈최명텅구리와 킹콩〉(4경)	
	희극 낙산인 작 〈빈부의 경우〉	
1936.11.1~11.5 호화선 지방항해 고별공연	비극 이운방 작 **〈남아의 세계〉(2막)**	
	희극 남궁춘 작 〈나는 귀머거리〉(1막)	
	만극 정태성 각색 〈나의 청춘 너의 청춘〉(9경)	
1936.11.18~11.20 청춘좌 제2주 공연	비극 이운방 작 **〈생명〉(3막 4장)**	
	희극 남궁춘 작 〈울기는 왜 우나요〉(1막)	
1936.12.10~12.14 청춘좌 고별흥행	비극 이운방 작 **〈포도원〉(1막)**	
	비극 관악산인 작 〈홍국백국〉(3막)	
	희극 낙산인 작 〈따귀가 한근〉(1막)	
1936.12.28~12.30 호화선 공연 (도미(掉尾) 공연) 1936.12.28~12.30 호화선 공연 (도미(掉尾) 공연)	비극 이운방 작 **〈남아의 세계〉(2막)**	
	만극 정태성 각색 〈노다지는 캤지만〉(5경)	
	희극 남궁춘 작 〈장기광 수난시대〉(1막)	
	【극단 청춘좌 신년 공연 예고】 상연 각본 〈사랑에 속고 돈에 울고〉(전후 편 동시 상연)	

1936.12.31~1937.1.4 호화선 신년 특별공연 (1월 1일부터 3일간 청춘좌 〈사랑에 속고 돈에 울고〉 부민관 공연)	**비극 이운방 각색** 〈재생〉(3막 4장)
	오페랏타 - 쑈 정태성 작 〈멕시코 장미〉(9경)
	【극단 청춘좌 공연 동시 진행】 〈사랑에 속고 돈에 울고(전후편 공연)〉 (1월 1일부터 3일관 부민관에서 공연
1937.1.5~1.10 청춘좌 신년 특별공연	**비극 이운방 작** 〈제야〉(2막)
	희비극 임선규 편 〈눈 날리는 뒷골목〉(1막 3장)
	희극 은구산 편 〈새아씨 경제학〉
1937.1.11~1.18 청춘좌 제3주 공연	**비극 이운방 작** 〈진달래꽃 필 제〉(3막 4장)
	희극 송영 작 〈황금산〉(1막 2장)
1937.2.3~2.10 청춘좌 제6주 공연	**비극 이운방 작** 〈한강물은 푸르건만〉(3막)
	희극 남궁춘 작 〈호사다마〉(1막 3장)
1937.2.11~2.16 호화선 제1주 공연	**인정극 봉래산인(이운방) 작** 〈황금광 시대〉(2막)
	가극 남궁춘 작 〈장한몽〉(9경)
1937.2.21~2.25 호화선 제3주 공연	**비극 이운방 작** 〈그 여자의 비밀〉(3막)
	오페랏타(네트래마) 정태성 각색, 연출 〈오전 2시부터 7시까지〉(2장) 가정극 이서구 작 〈사친가〉(1막)
	【특별예고】 구 정월 16일 낮부터 조선성악연구회 공연 김용승 각색 창극 〈숙영낭자전〉(전편)
1937.3.23~3.27 호화선 제4주 공연	**비극 이운방 작** 〈날이 밝기 전〉(4막)
	희극 수양산인 작 〈동생의 행복〉(1막)
	희극 봉래산인 (이운방) 작 〈큰사위 작은 사위〉(1막)

1937.4.4~4.7 호화선 제6주 공연	비극 이운방 작 〈고도의 밤〉(3막)
	희극 남궁춘 작 〈그보다 더 큰일〉(1막)
	희극 구월산인(최독견) 작 〈이자식 뉘자식〉(1막)
1937.5.2~5.8	비극 이운방 작 〈방랑자〉(3막)
	희극 은구산 작 〈조조와 류현덕〉(1막 2장)
1937.5.9~5.12 청춘좌 4주간 단기공연	순정비극 최독견 작 〈어엽븐 바보의 죽엄〉(1막 2장)
	가정비극 수양산인 작 〈벙어리 냉가슴〉(1막)
	희극 청매(이운방) 안 〈홀아비여!울지마라〉(1막)
	희극 백연(이운방) 작 〈팔백원짜리 쇠집색이〉(1막)
1937.5.28~6.4 호화선 제3주 공연	비극 임선규 작 원우전, 김운선 장치 박진 연출 〈내가 사랑하는 사람들〉(2막 5장)
	희극 봉래산인(이운방) 작 〈저기압은 동쪽으로〉
1937.6.5~6.11 호화선 제5주 공연	비극 이운방 작 〈남편의 정조〉(3막 4장)
	풍자극 남궁춘 작 〈회장 오활란선생〉(1막)
1937.6.12~6.16 호화선 제6주 공연	비극 이운방 작 〈항구의 새벽〉(3막 5장)
	희극 남궁춘 작 〈연애전선이상있다〉(1막)
1937.6.19~6.20 호화선 공연	비극 이운방 작 〈항구의 새벽〉(3막 5장)
	비극 임선규 작 〈내가 사랑하는 사람들〉(2막 5장)

1937.7.7~7.14 청춘좌 제2주 공연	**비극 이운방 작** **〈외로운 사람들〉(3막 4장)**	
	희극 구월산인(최독견) 작 〈이런 부부 저런 부부〉	
	풍자극 남궁춘 작 〈홈 · 스윗트 홈〉(1막)	
	풍자극 남궁춘 작 〈회장 오활란선생〉(1막)	
1937.7.15~7.21 청춘좌 제3주 공연	**비극 이운방 작** **〈물레방아 도는데〉(3막 4장)**	
	희극 남궁춘 작 〈원수는 외나무다리에서〉 (1막 3장)	
1937.8.10~8.15 청춘좌 공연	**비극 이운방 작** **〈청춘일기〉(3막 6장)**	
	폭소극 구월산인(최독견) 작 〈장가보내주〉(1막)	
1937.8.16~8.18 청춘좌 공연	**비극 이운방 작 〈포도원〉(1막)**	
	비극 이운방 작 **〈검사와 사형수〉(2막)**	
	희극 남궁춘 작 〈장기광 수난시대〉(1막)	
1937.8.21~8.26 호화선 제1주 공연	비극 임선규 작 〈아들 돌아오는 날〉(2막)	
	이운방 작 〈꿈꾸는 여름밤〉(1막)	
	희극 남궁춘 작 〈자선가만세〉(2막)	
1937.8.31~9.5 호화선 제3주 공연	**비극 이운방 작** **〈항구의 새벽〉(3막 5장)**	
	정희극 최독견 작 〈아우의 행복〉(1막)	
1937.9.6~9.10 호화선 제4주 공연	**비극 이운방 작** **〈남편의 정조〉(3막 4장)**	
	희극 남궁춘 작 〈그보다 더 큰일〉(1막)	

1937.9.11~9.15 호화선 제5주 공연	**비극 이운방 작 〈단풍이 붉을 때〉(3막)**	
	희극 남궁춘 작 〈아버지 이백근〉(1막)	
1937.9.28~9.30 청춘좌 공연	비극 이운방 작 〈포도원〉(1막)	
	비극 이운방 작 〈검사와 사형수〉(2막)	
	희극 남궁춘 작 〈장기광수난시대〉(1막)	
	주간 조선가무회 공연	
1937.10.1~10.6 청춘좌 공연	**비극 이운방 작 〈눈물을 건너온 행복〉(3막 4장)**	
	희극 관악산인작 〈거리에서 주은 숙녀〉(1막 3장)	
	주간 조선가무회 공연	
1937.10.13~10.17 청춘좌 공연	**이운방 각색 신판 〈쌍옥루〉(2막 1장)**	
	낙산인 작 〈빈자의 경우〉(1막)	
	구월산인(최독견) 작 〈기아일개이만원야〉(1막) 주간 조선가무회 공연	
1937.11.19~11.23 청춘좌 제 10주 공연	**비극 이운방 작 〈사랑주고 받은 설움〉(2막 4장)**	
	희극 남궁춘 작 〈제버릇 개주나〉(1막 2장)	
1937.12.14~12.20 호화선 공연	남궁춘 작 〈부친상경〉(1막 3장)	
	이운방 작 〈고아〉(외로운 아해)(2막 7장)	주연- 엄미화 (7세)
1938.2.24~3.3 호화선 공연	남궁춘 작 〈외교일기 ABC〉(6경)	
	이운방 작 〈봄을 기다리는 사람들〉(3막)	
1938.4.26~5.1 청춘좌 공연	**이운방 작 〈뻑국새 울 때마다〉**	
	남궁춘 작 〈폭풍경보〉(1막)	

1938.6.14~6.19 청춘좌 공연	**이운방 작 〈애련초〉(3막 4장)**	
	남궁춘 작 〈극락행 특급〉(1막)	
1938.7.2~7.7 호화선 공연	**이운방 작 〈인생의 봄〉(3막 5장)**	
	남궁춘 작 〈만사 OK〉(1막)	
1938.7.8~7.14 호화선 공연	**이인직 작 이운방 각색 〈치악산〉(3막 6장)**	
	동극 문예부 안 〈아버지는 사람이 좋아〉(1막)	
1938.7.21~7.27 호화선 공연	**이운방 작 〈청춘유죄〉(3막)**	
	남궁춘 작 〈인정은 쓰고 볼 것〉(1막 2장)	
1938.7.28~7.31 호화선 공연	**이운방 작 〈외로운 사람들〉(3막 4장))**	
	남궁춘 작 〈효자제조법〉(1막 2장)	
1938.8.20~8.26 청춘좌 공연	이운방 작 〈애정무한성〉(3막 3장)	
	구월산인(최독견) 작 〈팔자 없는 출세〉(1막 2장)	
1938.9.26~9.30 청춘좌 공연	**이운방 작 〈울어도 울어도〉(3막 5장)**	
	남궁춘 작 〈월급일 이변〉(3장)	
1938.11.26~12.2 청춘좌 공연	남궁춘 작 〈월급일 이변〉(3장)	
	이운방 작 〈여인행로〉(3막 4장)	
1939.1.18~1.24 청춘좌 공연	남궁춘 자 〈폭풍경보〉(1막)	
	이운방 작 〈망향곡〉(3막 4장)	
1939.3.1~3.9 호화선 공연	**이운방 작 〈일헛든 행복〉(3막 4장)**	엄미화, 최승이 주연
	남궁춘 작 〈대용품시대〉(1막)	
1939.3.31~4.7 청춘좌 공연	남궁춘 작 〈홈 스위트 홈〉(1막)	
	이운방 작 〈인생의 새벽〉(3막 5장)	
1939.5.9~5.12 청춘좌 고별 공연	**이운방 작 〈마음의 별〉(3막 6장)**	
	마태부 작 〈벙거지 우에 꼬구마〉(1막)	

공연 기간	작품	
1939.5.27~6.2 호화선 공연	이운방 작 비극 〈희생화〉(3막 4장)	
	남궁춘 작 풍랄희극 〈박사와 그 부인〉(1막)	
1939.7.18~7.26 청춘좌 공연	이운방 작 〈끝없는 화원〉(3막)	
	남궁춘 작 〈결혼비상시〉(1막)	
1939.7.27~8.3 청춘좌 공연	이운방 작 비극 〈물레방아 도는데〉(3막)	
	남궁춘 작 〈월급일 이변〉(3장)	
1939.8.11~8.16 청춘좌 공연	임선규 작 〈산송장〉(4막 5장)	
	이운방 작 방공극 〈무서운 그림자〉(1막 2장)	
1939.9.22~9.26 청춘좌·호화선 합동 공연	이운방 작 〈청춘애사〉(3막 5장)	
	관악산인 작 〈내떡 남의떡〉(1막)	
1939.11.4~11.10 호화선 공연	이운방 작 〈그 여자의 방랑기〉(3막 5장)	
	송영 작 〈남자폐업〉(1막)	
1940.1.8~1.15 청춘좌 공연	이운방 작 〈눈물의 천사〉(3막 4장)	
	은구산 작 〈장부일언중천금〉(1막)	
1940.3.17~3.22 호화선 공연	이운방 작 〈나는 고아요〉(2막 5장)	
	은구산 작 희극 〈아버지는 사람이 좋아〉(1막)	
1940.4.23~4.29 청춘좌 공연	이운방 작 〈원앙의 노래〉(3막 8장)	
1940.5.15~5.21 호화선 공연	이운방 작 〈안해를 죽일 때까지〉(3막 7장)	
1940.6.20~6.25 청춘좌 공연	이운방 작 〈임거(꺽)정전〉(6막 11장)	
1940.7.11~7.17 청춘좌 공연	이운방 작 〈안해의 비밀〉(4막 6장)	
1940.8.22~8.28 호화선 공연	이운방 작 〈내가 찾는 사람들〉(3막 4장)	

1940.11.8~11.13 청춘좌 공연	이운방 작 〈신청년〉(5막 3장)
1940.11.14~11.21 청춘좌 공연	최독견 작 이운방 각색 〈승방비곡〉(3막)
1940.12.8~12.14 호화선 공연	이운방 작 〈장미야 우지마라〉(3막 5장)
1941.3.25~4.1 청춘좌·호화선 합동대공연	이운방 작 〈봄은 왔것만은〉(3막 5장)
1941.6.30~7.4 청춘좌 공연	김건 작 사극〈불국사〉(2막)
	이운방 작 비극〈포도원〉(1막)
1941.7.5~7.10 청춘좌 공연	이운방 작 〈슬프다 어머니〉(2막)
	김건 작 〈복수삼척검〉(1막)
1941.7.19~7.28 호화선 공연	이운방 작 〈결혼가두〉(3막 5장)
1941.7.29~8.3 호화선 공연	이운방 작 〈승리의 개가〉(4막 5장)
1941.10.31~11.4 청춘좌 공연	박향민 작 〈뱃다래기〉(1막)
	이운방 작 〈정열〉(3막 4장)
1942.2.2~2.6 조선성악연구회 공연	이운방 각색 창극 〈삼국지〉(4막 14장)
	박진 연출 원우전 각색
1942.3.11~3.17 청춘좌 공연	이운방 작 〈홍장미〉(3막 6장)
1942.6.3~6.10 청춘좌 공연	이운방 작 〈풍운의 봄〉(3막 5장)
1942.7.10~7.17 성군 공연 명희극주간	봉래산인(이운방) 작 〈소원성취〉(1막)
	은구산 작 〈인생사업병〉(1막 2장) 남궁춘 작 〈창공〉(1막)
1942.7.18~7.24 청춘좌 공연	이운방 작 〈올빼미 우는 밤〉(3막 5장)
	연출 박진 장치 원우전
1943.6.30~7.3 청춘좌 공연	이운방 작 연출 계훈 〈올뺌이 우는 밤〉(3막 5장)

1943.8.24~8.29 청춘좌 공연	**이운방 작 연출 계훈** **〈불멸의 혼〉(3막 4장)**	
1943.11.29~12.8 청춘좌 공연	**이운방 작 계훈 연출 원우전 장치** **〈화륜선〉(3막 6장)**	
1944.4.15~4.19 동일창극단 공연	김아부 작 〈흥부와 놀부〉(5막 5장)	
	이운방 작 **〈남강의 풍설〉(3막 5장)**	
1944.4.30~5.4 청춘좌 공연	**이운방 작 〈불멸의 혼〉(3막 4장)**	
	국어극 〈菊笑けり〉(1막)	
1944.6.24~6.28 예원좌 공연	**이운방 작 안종화 연출 강호 장치** **〈운작〉(3막 5장) (미영격멸)**	
1944.9.16~9.20 청춘좌 공연	이운방 작 〈백구〉(3막 4장)	
	형등길지조 작 〈菊笑けり〉(1막)	

[강조: 작성자]

이운방이 초기 청춘좌에서 발표한 작품의 장르명칭은 주로 '사회극'이었다. 창립 공연작 〈국경의 밤〉과 제 3회 작품 〈검사와 사형수〉가 '사회극'이라는 장르명을 부기하고 발표되었다. 이 중에서 〈검사와 사형수〉의 줄거리가 남아 있어, 그 내용을 개략적으로 살펴볼 수 있다.

〈검사와 사형수〉는 2막의 작품으로, 1막에서는 청년이 불량배들과 시비가 붙어 어쩔 수 없이 상대를 살해하는 이야기가 펼쳐지고, 2막에서는 그 청년이 법정에서 재판을 받는 장면이 구현된다. 1막에서 청년은 정당방위에 가깝게 자신을 보호하다가 상대를 죽이게 되었음에도, 2막에서 청년은 검사로부터 무고한 사람을 죽인 대가로 사형을 언도받는다.

문제는 2막의 검사가 살인범으로 몰린 청년의 아버지였다는 점이다. 이러한 우연한 설정은 관객들로 하여금 감상적인 슬픔을 가중시키고, 이로 인해 사회 모순과 부조리에 대해 생각하도록 종용했다. 불가

항력적인 상황에서 불가피하게 살인을 저지른 청년의 마지막 발언은, 암담하고 불합리한 사회를 살아야 했던 조선인들에게 간접적으로 호소하는 바가 클 것이라고 기대한 것 같다.

고설봉은 이 작품이 청춘좌 초기 작품 중에서 비교적 성공한 작품이라고 평가하고 있다. 실제로 이 작품은 몇 차례에 걸쳐 재공연되는데, 1935년 12월 초연 이래로, 1936년 3월과 1937년 8월 그리고 1937년 9월에 재공연되었다. 특히 1937년 5월 신병을 이유로 심영과 서월영이 탈퇴했기 때문에,[206] 1937년 재공연은 심영과 서월영이 없는 상태에서 이루어졌다. 그럼에도 이 작품의 재공연이 이루어진 것으로 보건대, 이 작품의 가치와 의의를 동양극장 측이 높게 평가했다고 할 수 있다.

흥미로운 점은 1937년 재공연의 시점에서 이 작품의 장르명칭을 '비극'이라고 표기한 점이다. '비극'은 연극의 형식(form)으로 나눌 때 해당하는 개념이고, '사회극'은 일종의 소재나 양식(style)상의 개념이기 때문에, '비극'이자 '사회극'인 작품이 존재할 수는 있다. 다만 한 작품을 선전 광고할 때, 장르 명을 부여하여 제작자(극단) 측이 강조하고자 하는 작품(공연) 성향을 부각했다고 할 수 있다. 이운방의 초연 시점에서는 '사회'와 관련된 내용상의 연관성이 중요했고, 1937년 재공연 시점에서는 '비극'과 관련된 형식상의 연관성이 강조되었다고 할 수 있겠다.

이운방의 작품 중에서 '사회극'과 관련된 장르명칭을 부기하고 있는 경우는 〈검사와 사형수〉 외에도, 사회극 〈정의의 복수〉(3막, 1936년 2월 24~27일, 동극좌 공연 작품), 사회비극 〈악마〉(2막 4장, 1936년 4월

206 『매일신보』, 1937년 5월 20일, 8면 참조.

19~23일, 동극좌 공연 작품)를 들 수 있다. 사회극 관련 활용 범위를 동
양극장 전체로 넓히면, '사회비극'〈인생수업〉(2막, 1936년 5월, 청춘좌
작품), 사회극〈그림자 없는 악마〉(3막, 1936년 5월, 희극좌 작품), 임선규
작 사회비극〈수풍령〉(2막, 1936년 9월, 청춘좌 작품), 이서구 작 사회비
극〈형제〉(3막 4장, 1939년 4월, 청춘좌 작품) 등을 들 수 있다.

이 중에서 〈수풍령〉은 가난 때문에 딸을 빼앗기고 아들마저 불구
가 되는 불행을 맞이한 한 촌부의 이야기를 다루고 있고, 결국에는 조
선을 떠나 만주로 이주지를 옮기는 불행한 사연을 다루고 있다. 따라서
이러한 사회극류의 작품들은 어떠한 방식으로든 1930년대 동시대 조
선의 현실과 비참한 사회에 대한 비판과 참여를 유도하는 형식을 견지
하고 있다고 판단된다.

이운방의 초기 작품이 남아 있지 않은 상태에서, 이러한 장르명칭
과 그 방향성은 그의 작품 세계의 일단을 보여주는 소중한 근거이다.
이운방은 비극류의 작품에 능통했고 이에 주력했지만, 그 비극을 환경
비극, 즉 사회와 개인의 불화와 알력에 의해 파생되는 갈등에 초점을
맞추고자 했다고 볼 수 있다. 이러한 경향은 청춘좌를 중심으로 한 초
기 작품류에서 그 일단이 확인되고 있다.

이운방의 작품 중에서 〈슬프다 어머니〉(2막, 1936년 1월, 청춘좌 작
품)를 비롯하여 〈아들의 죽음〉(2막, 1936년 4월, 동극좌 작품), 가정비극
〈쌍옥루〉(번안작, 1937년 10월, 청춘좌 작품), 〈고아(외로운 아해)〉(2막 7장,
1937년 12월, 호화선 작품, 주연 엄미화), 〈나는 고아요〉(2막 5장, 1940년 3
월, 호화선 작품) 등은 가정비극류에 속하는 작품이다.

〈슬프다 어머니〉에서는 노름꾼의 아내로 고생을 하면서도 딸인 영

신에게는 같은 운명을 물려주지 않으려고 자신을 희생하는 어머니의 사연을 다루고 있고, 〈나는 고아요〉는 불쌍하게 성장한 고아가 세탁소 주인이 되고 난 이후에 막대한 재산을 고아원에 기부하는 내용이다.[207] 두 작품 모두 불우한 환경에서 자신의 본분을 잃지 않은 사람들의 모습을 그리고 있다. 이를 볼 때, 이운방은 불행한 가정을 지닌 인물들이 난관을 헤쳐 나오는 내용을 즐겨 다루고 있음을 확인할 수 있다. 또한 가정비극류의 작품이라도 경우에 따라서는 비극이 아닌 결말을 맞이하기도 했다.

한편, 이운방의 작품 중에서 사극류의 작품이 일부 존재한다. 가령 동극좌 시절에 발표한 사극 〈항우와 우미인〉이 대표적이다. 이 작품은 동극좌의 취지에 맞게 집필된 작품이었지만, 의외로 1942년 3월 창극단 화랑의 레퍼토리로 변모되기도 한다.[208] 화랑은 조선성악연구회의 직속 창극좌가 해체된 이후에 탄생한 창극단이었다. 실제로 동양극장에서도 창극단 공연이 하나의 맥락을 형성하고 있었는데, 그때 조선성악연구회는 동양극장과 반전속극단 – 최상덕 표현을 빌리면 '배속극단' – 의 관계를 맺고 있었다.

전술한 대로, 조선성악연구회는 동양극장 연출부의 힘을 빌려 판소리를 창극으로 변모시키는 일련의 과정을 모색하는데, 이때 이운방 역시 이러한 창극 공연에 직간접적으로 관여하였다. 대표적인 경우가 1942년 2월에 공연된 조선성악연구회의 〈삼국지〉(4막 14장, 박진 연출, 원우전 장치)나 1944년 4월(15~19일)에 동양극장에서 공연한 동일

207 고설봉, 『증언 연극사』, 진양, 1990, 77면 참조.
208 『매일신보』, 1942년 3월 17일 참조.

창극단의 〈남강의 풍설〉이다. 두 작품은 이운방의 각색 혹은 창작이었다.[209]

비록 본격적인 창극은 아니지만, '신창극' 형식으로 동양극장이 1936년 초엽에 실시했던 공연에도 이운방의 각색(작품)이 포함되어 있다. 1936년 2월(1일~4일)에 공연된 신창극 〈효녀 심청〉이나 1936년 2월(5~8일)에 이어진 〈추풍감별곡〉(3막)도 이운방의 각색(작)이었다. 이운방은 동양극장이 전통극(창극)을 개척하는 시점에서 새로운 장르에 도전하는 역할을 맡았고, 그 결과 1940년대 이후에는 원숙해진 실력으로 조선성악연구회의 각본을 직접 각색 수정하는 역할을 수행할 수 있었다(〈삼국지〉).

이운방의 작품을 유심히 살펴보면, 각색작도 다수 눈에 띤다. 신창극을 위해 마련한 〈효녀 심청〉과 〈추풍감별곡〉 그리고 본격 창극용 대본 〈삼국지〉는 물론이고, 사극 〈항우와 우미인〉, 〈흥부전〉, 가정비극 〈치악산〉, 비극 〈재생〉, 신판 〈쌍옥루〉, 이인직 원작 〈치악산〉, 최독견 원작 〈승방비곡〉 등이 그러한 사례에 속하는 작품들이다. 고전소설뿐만 아니라 중국의 역사, 일본의 소설, 조선의 소설 등이 망라된 형국이다.

이운방은 동양극장에서 좌부작가로 거의 10년을 활동한 인물이다. 동양극장에서 주요 좌부작가로 꼽을 수 있는 인물은 박진을 비롯하여, 임선규, 이서구, 송영, 김건, 최독견 등이고 신예로 김영수가 포함되는데, 이들과 함께 작가 진영을 형성한 이운방은 최장기간 좌부작가로 활동하였다. 좌부작가의 총 인원이 최대 7~8명 정도에 그치기 때문에,

209 박황, 『조선창극사』, 백록, 1976, 124~126면 참조.

작품 마감에 쫓기는 경우가 비일비재했고, 동양극장의 좌부작가들은 문종을 가리지 않고 각색 작업을 시행해야 했다. 이운방도 이러한 과정에서 소설, 역사, 외국 소설 등을 차용하기에 이르렀다.

이운방의 작품을 보면, 가정 내의 불화를 다룬 경우 못지않게 여성으로서의 설움과 불이익을 다룬 작품도 적지 않다. 특히 여자로 산다는 것에 대한 관심이나 천착을 내보이는 경우도 발견되는데, 아래 작품 광고는 이러한 이운방 희곡(대본)의 특색을 보여주는 경우이다.

이운방 작 〈그 여자의 비밀〉 광고[210]

1.5.4. 송영

1.5.4.1. 동양극장 가입과 희극좌의 희극

송영은 동양극장의 좌부작가로 오랫동안 활동했다. 송영이 동양극

210 『매일신보』, 1937년 2월 23일, 3면.

장에 출품한 첫 번째 작품은 1936년 3월 26일에 무대에 오른 〈급성연애병〉(2장)이라는 희극 작품이었다. 이 작품은 희극좌의 창립 공연작 중 하나였고, 관련 상황을 고려할 때 송영은 희극좌의 전속작가로 초빙되어 동양극장에 좌부작가 진영에 합류한 것이다.

이후 송영은 희극좌를 중심으로 〈유산 오천 원〉(1936년 5월), 〈벙어리 냉가슴〉(1936년 10월)을 발표했다. 희극좌는 희극을 전문적으로 공연하는 단체로 조직되었지만, 송영이 발표한 〈벙어리 냉가슴〉은 비극 작품이었다. 희극 전문 공연 조직이라고 할지라도, 당시 1회 3작품 공연 체제 하에서 비극 작품을 포함하여 공연하지 않을 수 없었고, 송영도 일정 부분 이러한 역할을 수행했다고 할 수 있다.

송영은 희극좌에서 작품을 발표할 때에는 '수양산인'이라는 호칭을 사용했고, 청춘좌에서 작품을 발표할 때에는 '은구산'이라는 호칭을 주로 사용했다. 비록 혼용되는 경우도 전혀 없지는 않았으나, 수양산인이라는 호칭을 호화선에서 사용한 점으로 보아 희극좌-호화선에서는 수양산인이라는 호칭을 범칭으로 사용하고자 의도했음을 알 수 있다.

1.5.4.2. 1930년대 동양극장 전반기 송영의 활동 : 청춘좌의 희극과 호화선의 비극

청춘좌와 호화선이라는 두 개의 전속극단 교체 공연 체제가 성립되고 난 이후, 그는 양 극단에 고르게 작품을 공급하는 역할을 공히 수행했다. 청춘좌에서 공연한 대표작들을 모아보면, 다음과 같다.

기간과 제명	작가와 작품(송영 발표 중심) [강조: 작성자]
1936.12.6~12.9 청춘좌 제6주 공연	**폭소극 은구산(송영) 작 〈산칠성님〉(1막 2장)** 비극 최독견 작 〈사랑의 힘〉(3막)
1937.1.5~1.10 청춘좌 신년 특별공연	비극 이운방 작 〈제야〉(2막) 희비극 임선규 편 〈눈 날리는 뒷골목〉(1막 3장) **희극 은구산(송영) 편 〈새아씨 경제학〉**
1937.1.11~1.18 청춘좌 제3주 공연	비극 이운방 작 〈진달래꽃 필 제〉(3막 4장) **희극 송영 작 〈황금산〉(1막 2장)**
1937.5.2.~5.8(청춘좌)	비극 이운방 작 〈방랑자〉(3막) **희극 은구산(송영) 작 〈조조와 류현덕〉(1막 2장)**
1937.5.9~5.12 청춘좌 4주간 단기공연	순정비극 최독견 작 〈어엽븐 바보의 죽엄〉(1막 2장) **가정비극 수양산인(송영) 작 〈벙어리 냉가슴〉(1막)** 희극 청매(이운방) 안 〈홀아비여! 울지 마라〉(1막) 희극 백연 작 〈팔 백 원짜리 쇠집색이〉(1막)
1938.2.7~ 2.10 청춘좌 공연	구월산인(최독견) 작 〈이자식 뉘자식〉(1막) **송영 작 〈유랑의 처녀〉(3막)**
1939.1.25~1.28 청춘좌 공연 최종주간	**송영 작 대비극 〈남편 도라오는 날〉** 남궁춘(박진) 작 〈호사다마〉(1막)
1939.4.15~4.23 청춘좌 공연	이서구 작 사회비극 〈형제〉(3막 4장) **은구산(송영) 작 희극 〈아버지는 사람이 좋아〉(1막)**

청춘좌 창립부터 1939년 8월 휴업(사주 교체)까지의 청춘좌 공연 연보에서 송영이 참여한 작품 목록이다. 송영이 참여한 공연은 두 가지로 세분된다. 하나는 '은구산'이라는 필명을 주로 사용하면서 발표한 1막 내외의 희극 작품류이다. 이러한 작품으로는 폭소극 〈산칠성님〉, 희극 〈새아씨 경제학〉, 희극 〈조조와 류현덕〉, 희극 〈아버지는 사람이 좋아〉 등이다. 이러한 작품은 송영의 이름이 아닌 필명을 사용하여, 자신의 실체를 부각하지 않으려고 한 점이 주목된다.

반면 청춘좌에서 '송영'의 성명으로 발표한 작품은 〈유랑의 처녀〉(3막), 대비극 〈남편 도라오는 날〉(1막)인데, 이 작품들은 대개 비극류의 작품이었다. 비록 희극 작품일지라도 자신의 대표작이었던 〈황금산〉은 본인의 이름으로 발표했다. 〈유랑의 처녀〉는 훗날 호화선에서 다시 공연한 바 있고, 〈아버지 돌아오는 날〉은 1936년 11월 최독견 역으로 공연되었던 일본 작품의 번안이었다.[211]

전체적으로 볼 때 송영이 1930년대 동양극장 청춘좌에서 수행한 역할은 메인 작품의 공급자라고는 볼 수 없다. 그는 주로 희극류의 작품을 제공하면서 청춘좌 공연의 보조 공급자로 기능했다. 당시 청춘좌는 비극과 멜로드라마적 특성을 지닌 작품을 앞세우는 단체였고, 1회 3작품 공연 체제에서 아무래도 희극 작품은 보조 작품의 위상을 지니고 있었기 때문이다. 더구나 1935~1939년에 이르는 기간 동안 청춘좌에서 발표한 작품은 8작품(재공연작 포함)에 불과했다.

반면 송영은 호화선에서는 청춘좌에 비해 활발하게 활동한 바 있다. 같은 기간 즉 호화선 창립부터 1939년 8월 휴업 돌입 전까지 공연한 작품 목록을 살펴보자.

기간과 제명	작가와 작품(송영 중심) [강조 : 작성자]
1937.3.6~3.10 호화선 귀경 제1주 공연	비극 이규희 작 〈비련지옥〉(4막) **희극 은구산(송영) 작 〈흐렸다 개였다〉(1막)**
1937.3.23~3.27 호화선 제4주 공연	비극 이운방 작 〈날이 밝기 전〉(4막) **희극 수양산인(송영) 작 〈동생의 행복〉(1막)** 희극 봉래산인(이운방) 작 〈큰사위 작은 사위〉(1막)

211 박진, 「여배우 차홍녀」, 『세세연년』, 세손, 1991, 140면 참조.

1937.3.28~4.3 호화선 제 5주 공연	비극 송영 작 〈애원초〉(4막) 만극 남궁춘(박진) 작 〈어느 작가의 스켓취북〉(4경)
1937.5.13~5.18 호화선 귀경공연 제 1주	비극 송영 작 〈출범전후〉(4막) 희극 은구산(송영) 작 〈욕심쟁이 미안하오〉(1막 2장)
1937.11.29~12.7 극단 호화선 귀경 제 1주 공연	이서구 작 〈어머니의 힘〉(3막 5장) 수양산인(송영) 작 〈벙어리 냉가슴〉(1막)
1937.12.8~12.13 호화선 제 2주 공연	수양산인(송영) 작 〈벙어리 냉가슴〉(1막) 이서구 작 〈불타는 순정〉(3막 4장)
1938.5.30~6.3 호화선 공연	송영 작 〈순정무변〉(3막 5장)
1939.2.6~2.10 호화선 공연	은구산(송영) 작 〈장부일언중천금〉(1막) 이서구 작 〈원수의 행복〉(4막)
1939.3.18~3.24 호화선 공연	송영 작 〈고향의 봄〉(3막 4장) 남궁춘(박진) 작 〈빈부의 경우〉(1막)
1939.7.2~7.6 호화선 고별공연	송영 작 〈정조문답〉(3막 4장) 은구산(송영) 작 희극 〈아버지는 사람이 좋아〉(1막)

송영은 호화선에서도 두 가지 종류의 작품을 대별해서 공급하는 역할을 수행했다. 첫 번째는 단막 희극류의 작품이다. 〈흐렸다 개였다〉, 〈동생의 행복〉, 〈벙어리 냉가슴〉(2회), 〈장부일언중천금〉, 〈아버지는 사람이 좋아〉 등이 이러한 작품에 해당한다. 이 중에서 〈벙어리 냉가슴〉은 호화선에서 2회나 공연했지만, 초연은 이미 희극좌에서 이루어졌으며, 그 사이에 청춘좌에서도 공연한 작품이었다. 〈아버지는 사람이 좋아〉 역시 청춘좌에서 이미 공연한 작품이었다. 그러니까 호화선에서 송영이 발표한 단막 희극류의 작품은 신작도 있었지만 재공연작도 상당수에 달했다.

그렇다면 송영은 호화선에서 주로 어떠한 역할을 맡았을까. 호화선에서 발표한 두 번째 종류의 작품은, 송영이 수행한 역할을 알려 주

는 지표 역할을 한다. 일단 송영은 비극 다막류의 작품을 주기적으로 발표했다. 1937년 3월 〈애원초〉(4막), 1937년 5월 〈출범전후〉(4막), 1938년 5월 〈순정무변〉(3막 5장), 1939년 3월 〈고향의 봄〉(3막 4장)은 송영이 일정한 주기를 바탕으로 비극류의 작품을 동양극장 호화선에 공급했음을 알려 준다. 송영은 청춘좌에서와는 달리, 호화선에서는 비극 (다막) 위주의 각본가로 활동하고 있었고, 그로 인해 1938년 2월에는 청춘좌에 비극 〈유랑의 처녀〉(3막)을 공급하는 위치에 도달할 수 있었다.

송영이 동양극장에서 1차적으로 활동한 시기 중 전성기는 1937년 3월에서 1938년 5월 정도까지로 볼 수 있다. 이 기간 동안 3막 이상의 다막작을 5~6편 발표했고, 극단의 메인 작가의 반열에 오른 상태였다. 이 시기 송영의 작품은 여분의 작품으로 취급되어 희극류의 영역에서 공연된 것이 아니고, 해당 회 차의 주요 공연으로 편입되고 있다.

안타까운 것은 이 시기 송영의 작품이 남아 있지 않다는 점이다. 다만 1940년 2월에 재공연된 〈유랑의 처녀〉에 대한 비평 기고문이 남아 있어, 그 개요를 짐작할 수 있다. 이 비평문을 참조하여, 〈유랑의 처녀〉의 개요와 특징을 살펴보자.[212]

〈유랑의 처녀〉는 순진했던 한 여인('복슬')이 경성 남자에게 정조를 잃고 자식까지 낳은 이후 버림받는다는 설정을 바탕으로 한 작품이다. 복슬은 이후 고리대금업자로 변신하여 경성을 움직일 수 있는 세력자가 된다. 그리고 2살 무렵 헤어진 아들을 만나게 된다. 이 작품을 1940년에 관람한 남림은 복슬이 실연과 절망에 빠져 연약한 심정의 소유자

212 남림, 「송영 작 〈유랑의 처녀〉」, 『조선일보』, 1940년 2월 28일, 4면 참조.

에서, 인정과 눈물을 버리고 악독 무쌍한 여자가 되는 계기를 제대로 마련하지 못했다고 비판한 바 있다. 남림의 비판을 근거로 하면, 2막 1장까지는 연약하고 순진한 복슬이 그려지다가, 2막 2장에 들어서면서 복수와 재기를 다짐하며 돌변하는 복슬이 그려졌던 것으로 보인다. 그러니 남림이 말한 변화의 계기는 순진한 처녀에서 냉혹한 고리대금업자로의 변신이 직접적으로 설명되지 않았다는 의미로 이해된다.

이 작품은 동양극장뿐만 아니라 1930년대 조선 연극계에서 크게 유행했던 여인 수난 모티프를 근간으로 한 작품인데, 이른바 여성 수난형 플롯이라고 할 수 있다. 복슬이라는 순진한 처녀가 자신의 운명을 빼앗은 남자와 사회에 대해 복수하는 플롯으로 흔히 대중극적 취향에서 즐겨 활용되는 소재라고 하겠다.[213] 송영의 작품 〈유랑의 처녀〉는 1939년 사주 교체 이후, 호화선의 공연으로 재공연되었다. 이때 복슬역할을 맡은 이는 '한은진'이었고, 복슬을 유혹하여 타락시키는 남자 역할을 맡은 이는 '이청산'이었다.[214]

1.5.4.3. 사주 교체 이후 동양극장 후반기의 송영 활동

1939년 8월 동양극장은 사주 교체와 채권 소송 분쟁으로 휴업에 접어들었고, 휴업 한 달 후인 1939년 9월 16일 이른바 '신장 개관'을 단

[213] 송영의 희곡 〈윤씨일가〉에는 이웃집 딸로 '북술'이 등장하는데, 이 북술은 가정을 위해 기생이 된 여성으로 등장하고 있다. 이러한 설정은 여인들이 가난한 현실에 의해 희생되는 상황을 그리고자 한 의도를 담고 있지만, 당대 사회의 구조적 모순을 그리는 데에는 한계를 드러낸 바 있다(임혁, 「1930년대 송영 희곡 재론」, 『한국극예술연구』(47집), 한국극예술학회, 2015, 34면 참조).

[214] 남림, 「송영 작 〈유랑의 처녀〉」, 『조선일보』, 1940년 2월 28일, 4면 참조.

행했다. 하지만 이러한 신장 개관에는 몇 가지 문제가 도사리고 있었다. 첫째 문제는 임선규와 박진이 아랑으로 이적하고, 최독견이 이탈하면서, 좌부작가가 현격하게 줄어들었다는 점이다. 남아 있는 좌부작가는 이서구와 김건 그리고 송영 정도였다.

둘째, 청춘좌의 재기가 당장은 어려워 호화선과의 합동 공연이 불가피했다는 점이다. 호화선을 중심으로 활동하던 작가 진영으로서는 청춘좌와의 합동 공연까지 염두에 두며 작품을 구상해야 했으며, 가장 시급한 시기에는 당장 작품을 공급하는 일도 벅찰 지경이었다.

송영은 1939년 이전에 동양극장의 좌부작가로 이름을 올리고 있었지만, 그 활동 내역이 충실했다고 보기는 힘들다. 더구나 그는 중앙무대 창립 시 1937년 6월 전후 동양극장을 이탈하여 중앙무대의 문예부 소속으로 이적한 바 있다.[215] 그 무렵 그는 문예부에 소속되어 개막작 〈바보 장두월〉을 무대에 올렸다.[216]

당시 박영호도 함께 동양극장을 이탈했으나,[217] 1937년 무렵만 해도 박영호는 동양극장 내에서의 입지가 분명하지 않은 작가였다. 하지만 송영의 경우에는 1937년에 접어들면서 점차 동양극장 내의 입지가 확고해지고 있었던 시점이었으므로, 동양극장으로서는 타격이 상당하다고 하지 않을 수 없었다. 실제로 송영의 개인 이력에서도 1937년 5월

215 『매일신보』, 1937년 6월 6일, 8면 참조.

216 〈바보 장두월〉은 1942년 8월 25일(~9월 1일)에 성군 제작으로 동양극장 무대에서 공연되었고, 1942년 12월 18일(~22일), 1943년 7월 22일(~30일), 1943년 10월 5일(~9일)에도 재공연된 바 있다.

217 「지명연극인(知名演劇人)들이 결성 극단 '중앙무대(中央舞臺)'를 창립」, 『동아일보』, 1937년 6월 5일, 7면 참조.

부터 1938년 2월까지 동양극장에서의 활동은 공백으로 남아 있다. 이 사이에 동양극장에서 발표된 송영의 작품은 모두 재공연작이었고, 송영은 중앙무대와 인생극장[218]을 거쳐 활동하였으며, 1938년 2월 〈유랑의 처녀〉로 동양극장 1차 복귀를 시행했다.

한편, 1939년 임선규, 최독견, 박진의 이탈은 동양극장의 입장에서 큰 손실이었지만, 송영에게는 자신의 입지를 굳히고 역량을 발휘할 수 있는 기회였다. 실제로 이 기간 동안 송영은 두드러진 작품 활동을 전개한다.

기간과 제명	작가와 작품 [강조: 작성자]
1939.9.16~9.21 청춘좌·호화선 합동공연 신장개관공연	이서구 작 〈홍루원〉(4막 5장) 은구산(송영) 작 〈지배인〉(1막)
1939.9.27~10.1 청춘좌·호화선 합동 공연	송영 작 〈추풍〉(3막 5장) 은구산(송영) 작 〈뛰는 놈 위에 나는 놈〉
1939.10.17~10.21 호화선 귀경공연	은구산(송영) 작 〈인생의 향기〉(3막) 송영 작 〈황금산〉(1막 2장)
1939.11.4~11.10 호화선 공연	이운방 작 〈그 여자의 방랑기〉(3막 5장) 송영 작 〈남자폐업〉(1막)
1939.11.11~11.17 호화선 공연	이서구 작 〈물제비〉(3막) 은구산(송영) 작 〈새아씨 경제학〉(1막)
1939.11.18~11.27	이광수 원작 송영 각색 〈무정〉(5막 7장) 안종화 연출 정태성 장치 김인수 음악 최동희 조명
1939.11.28~12.1 호화선 공연	남궁운 작 〈운명의 딸〉(4막) 박영희 원작 송영 각색 레포드라마 (report drama) 〈북지에서 만난 여자〉(10경)

218 『조선일보』, 1937년 11월 17일(석간), 6면 참조.

1939.12.2~12.12 호화선 공연	송영 각색 〈수호지〉(4막 5장) 홍해성 연출, 정태성 장치, 홍로작 고증, 최동희 조명, 김태윤 기획
1939.12.11~12.12 청춘좌 귀경 공연(부민관 공연)	이광수 원작(한성도서주식회사 판), 송영 각 색, 안종화 연출, 정태성 장치, 김관 음악 〈유정〉(3막 6장)
1939.12.13~12.19 청춘좌 공연	이광수 원작(한성도서주식회사 판), 송영 각 색, 안종화 연출, 정태성 장치, 김관 음악, 〈유정〉(3막 6장)
1940.1.8~1.15 청춘좌 공연	이운방 작 〈눈물의 천사〉(3막 4장) 은구산(송영) 작 〈장부일언중천금〉(1막)
1940.1.29~2.2 청춘좌 최종공연(특별단기대공연)	송영 작 〈남편 도라오는 날〉 남궁춘(박진) 작 〈홈·스윗트 홈〉(1막)
1940.2.3~2.7 호화선 공연	송영 작 홍해성 연출 〈선인가(善人街)〉(3막 4장)
1940.2.25~3.1 호화선 공연	송영 작 〈유랑의 처녀〉(3막 4장) 희극 〈따귀가 한 근〉(1막)
1940.3.17~3.22 호화선 공연	이운방 작 〈나는 고아요〉(2막 5장) 은구산(송영) 작 희극 〈아버지는 사람이 좋아〉(1막)

사주 교체 이후 청춘좌는 단독공연이 아닌 호화선과의 합동공연을
기획했다. 신장/개관공연에서는 〈지배인〉이라는 희극류의 공연을 무
대에 올렸다. 이 작품은 신작으로, 개관공연을 위해 집필된 작품이었
다. 합동공연 2회 차 공연에서는 송영의 작품 두 작품으로 구성되었
다. 하나는 비극류의 작품 〈추풍〉이었고, 다른 하나는 신작 희극 〈뛰
는 놈 위에 나는 놈〉이었다. 두 작품 모두 신작이었는데, 이렇게 동일
작가의 신작 두 편으로 한 회 차 공연을 구성하는 사례는 흔한 경우는
아니었다.

호화선 귀경공연으로 선정된 〈인생의 향기〉는 현재 남아 있는 작
품은 아니지만, 대략적인 줄거리를 짐작할 수 있는 작품이다.

동양극장 광고[219]

　〈인생의 향기〉는 젊은 청년 음악가가 자신을 희생하여 성악의 천
재소녀를 출세시키는 설정에서 출발하는 작품이다. 출세한 소녀는 인
기가 급상승하면서 남자를 배반하고 모른 척 하게 된다. 이러한 기본
서사로 보건대, 〈인생의 향기〉는 은혜와 배신에 대한 서사를 음악 관
련 내용에 결합시킨 작품으로 판단된다. 〈인생의 향기〉는 송영의 대
표작 중 하나인 〈황금산〉과 함께 공연되었다.

　송영의 극작 역량이 과시되고 동양극장의 의존도가 증가하는 시점
은 1939년 11월 18일부터 12월 19일까지 4(5)회 차 공연이다. 그는 11
월 28일부터 11월 27일에는 사주 교체 이후 최대 이슈 작품이었던 〈무
정〉의 각색을 맡아, 전 조선계의 이목을 집중시키는 작품에 도전했다.
이때 송영은 자신의 역량을 증명했고, 이로 인해 청춘좌의 귀경 공연으
로 특별히 마련된 〈유정〉 공연의 각색도 맡았다.[220]

　이 두 작품은 단순히 연극 작품으로서의 문제뿐만 아니라 소설 원

219 『매일신보』, 1939년 10월 17일, 2면.

220 1939년 이광수 원작 각색에 대한 논의는 후반기 동양극장의 활동상과 작품론에서
　　　상세하게 전개하기로 한다.

작 각색의 문제까지 포괄하고 있었기 때문에, 동양극장뿐만 아니라 조선 연극계의 주목을 한 몸에 받는 경우였다. 송영이 이러한 각색 작업을 맡게 된 이유가 동양극장의 다급한 사정과, 좌부작가의 결손 덕분이기도 했지만, 송영 자신이 문학가이고 동시에 각색에 능했다는 장점 때문이기도 하다. 실제로 송영은 각색 능력을 인정받아 〈무정〉, 〈북지에서 만난 여자〉, 〈수호지〉의 각색을 담당하기도 한다.

1939년 11월에서 12월로 넘어가는 시기에, 송영은 동양극장에서 제 2의 전성기를 맞이하게 되는데, 이러한 활동은 1940년 2월 신작 〈선인가〉 발표나, 재공연작 〈유랑의 처녀〉로 이어졌다. 사실 1939년 사주 교체 이전 송영의 작품은 대체로 재공연되지 않았다는 특징을 지니고 있었다. 희극류의 단막극 작품을 제외한다면, 재공연된 사례가 거의 없는데, 〈유랑의 처녀〉는 이러한 기존의 불문율을 깬 작품으로 기억될 수 있다. 작품의 개요는 남림의 평을 통해 앞에서 설명한 바 있으니, 여기서는 생략하기로 한다.

다만 이 작품에서 한은진이 복슬 역을 맡아 어린 여인과 나이 든 여인 역할을 수행한 점은 인상적인데, 남림은 한은진의 연기가 퍽 노숙하고 정리된 것이었다고 평가하고 있다.[221] 당시 동양극장으로서는 차홍녀를 대체할 배우를 찾고 있었고, 한은진(호화선)과 남궁선(청춘좌)은 이러한 목적을 위해 재영입한 경우였다. 한은진은 〈그 여자의 방랑기〉(이운방 작)로 동양극장에 복귀하여 송영 각색 〈무정〉에서 '영채' 역할을 맡았고 이후에 송영 작 〈유랑의 처녀〉에서 복슬 역을 맡으면서 연기의 폭

221 남림, 「송영 작 〈유랑의 처녀〉」, 『조선일보』, 1940년 2월 28일, 4면 참조.

을 확장하고 그 입지를 굳혀 나갔다고 할 수 있겠다.

이 시기 송영이 발표한 작품(재공연작 포함)은 일정한 공통점을 지닌다. 가령 송영 작 〈추풍〉은 시골 처녀가 부자에게 팔려가서 비극적으로 생애를 마치는 작품이었고,[222] 대중적 관심을 가장 비중 있게 반영하는 연극 〈무정〉 역시 영채가 정조를 잃고 자살을 기획하는 사건이 중심을 이루는 작품으로 각색되었으며, 앞에서 설명한 대로 〈유랑의 처녀〉는 순결과 아이를 잃은 여인의 복수를 담은 작품이었다. 비록 송영이 창작한 것은 아니었지만, 〈그 여자의 방랑기〉 역시 여인의 고난과 방황을 그린 작품이었다는 점에서,[223] 일정한 공통점을 추출할 수 있다.

다만 이러한 특징은 비단 송영만의 것은 아니었다고 해야 한다. 이 시기 동양극장은 명백하게 여인의 수난사와 정조 파괴 이후의 복수(혹은 파멸)의 플롯을 선호하고 있었다. 이러한 플롯에 대한 선호만 놓고 본다면, 비단 1939년 11~12월 사이의 성향만은 아니었다. 동양극장뿐만 아니라 1930년대 대중극계에는 이러한 풍조가 만연했으며 심지어는 그 영향이 신극계에도 미치고 있었다. 그만큼 타락하는 처녀와 그녀의 복수(혹은 타락)의 서사는 대중들에게 큰 호응을 가져오는 플롯이었다고 해야 한다.

송영은 1939년 9월에서 1940년 4월 무렵까지 동양극장에서 가장 비중 있는 좌부작가 중 한 사람이었으며, 이 시기는 송영 본인이 동양극장에서 활동한 두 번째 전성기에 해당한다. 하지만 송영의 활동은 1940년 4월 무렵 중지된다. 그것은 송영이 동양극장을 이탈하여 아랑

222 고설봉, 『증언 연극사』, 진양, 1990, 76면 참조.
223 「청춘좌(靑春座)」, 『동아일보』, 1939년 11월 2일, 1면 참조.

으로 이적했기 때문인데,[224] 그 발단은 무엇인지 명확하게 밝혀지지는 않았으나 그 과정에서 〈김옥균〉의 대본이 동양극장과 아랑에서 공유되면서, 1940년 4월에 조선 연극계는 동일한 두 소재의 공연을 목도하게 된다.

1.5.4.4. 아랑 이적에서 복귀한 이후 송영의 활동

송영의 2차 이적은 곧 마무리되는데, 송영의 작품은 1940년 8월 15일(~21일) 〈추풍〉의 재공연을 기점으로 동양극장에서 다시 공연되기 시작했다. 송영이 아랑 이적에서 다시 동양극장 공연에 복귀한 시점부터 1945년까지 동양극장 제작 공연작의 목록을 보면 다음과 같다.

기간과 제명	작가와 작품 [강조 : 신작]	재공연 여부
1940.8.19~8.21 호화선 공연	송영 작 〈추풍〉(3막 5장)	재공연
1940.11.22~11.28 극단 고협 (동양극장 공연)	이광수 원작 송영 각색 〈그 여자의 일생〉(3막 6장)	송영 각색 고협 신작의 재공연작으로 극단 고협 작품
1941.12.18~12.24 청춘좌 공연	임선규 작 〈송죽장의 무부〉(2막) 송영 작 〈황금산〉(1막 2장)	송영 작 재공연작
1942.2.15~2.21 청춘좌 공연	송영 작 〈정열부인〉(3막 7장)	신작
1942.3.4~3.10 청춘좌 공연	송영 작 〈신막파〉(3막 6장)	신작
1942.4.6~4.12 성군 공연	송영 각색 〈수호지〉(4막 5장) 홍해성 연출 원우전 장치	재공연작
1942.4.13~4.18 성군 공연	희극 남궁춘(박진) 작 〈폭풍경보〉(1막) 송영 작 〈선구녀〉(3막 6장)	송영 작 신작

[224] 『조선일보』, 1940년 4월 2일(조간), 4면 참조.

1942.4.19~4.25 성군 공연	하프트만 원작 송영 번안 각색 〈노들강변〉(3막 4장)	송영 각색작 신작
1942.6.18~6.24 청춘좌 공연	송영 작 〈정열부인〉(3막 7장) 연출 박진 장치 원우전	재공연작
1942.7.10~7.17 성군 공연 명희극 주간	봉래산인(이운방) 작 〈소원성취〉(1막) 은구산(송영) 작 〈인생사업병〉(1막 2장) 남궁춘(박진) 작 〈창공〉(1막)	신작
1942.8.25~9.1 성군 공연	송영 작 〈버들피리〉(1막 3장) 연출 남궁운 장치 원우전 송영 작 〈바보 장두월〉(2막 3장)	송영의 〈버들피리〉 신작/ 송영의 중앙무대 초연작 재공연작
1942.9.2~9.12 성군 공연	하프트만 원작 송영 번안각색 〈노들강변〉(3막 4장)	재공연작
1942.12.4~12.10 청춘좌 공연	송영 작 〈애처기〉(3막) 홍해성 연출	신작
1942.12.18~12.22 성군 공연	송영 작 〈바보 장두월〉(2막 3장) 남궁춘(박진) 작 〈창공〉(1막)	재공연작
1942.12.23~12.29 성군 공연	임선규 작 〈사랑 뒤에 오는 것〉(2막 3장) 허운 연출 김운선 장치 은구산(송영) 작 〈아버지는 사람이 좋아〉(1막)	송영 작 재공연작
1943.1.6~1.13 청춘좌 공연	송영 작 나웅 연출 원우전 장치 〈산풍〉(3막 6장)	국민연극경연대회 참가작 (신작)
1943.2.20~2.23 성군 공연	하프트만 원작 송영 번안 각색 〈노들강변〉(3막 4장)	재공연작
1943.3.26~3.27 청춘좌 공연	송영 작 〈정열부인〉(3막 7장)	재공연작
1943.6.24~6.29 청춘좌 공연	송영 작 〈애처기〉(3막) 연출 계훈	재공연작
1943.7.22~7.30 성군 공연	송영 작 〈바보 장두월〉(2막 3장) 남궁운 작 〈소내기 뒤끝〉(1막)	재공연작

1943.10.5~10.9 성군 공연	관악산인(이서구) 작 〈진흙〉(1막) 송영 작 〈바보 장두월〉(2막 3장)	송영 직 재공연직
1945.1.29~2.9 청춘좌 공연	**송영 작 안영일 연출 김일영 장치** **〈신사임당〉(3막 6장)** 국어극 〈燈臺もと〉(1막)	국민연극경연대회 참가작 (신작)
1945.2.26~3.6 성군 공연	**송영 작 한노단 연출 김운선 장치** **〈달밤에 걷든 산길〉(3막 5장)** 국어극 암전경인 작 〈경계선돌파〉(1막)	국민연극경연대회 참가작 (신작)

이 시기에 공연된 송영의 작품 유형은 크게 네 가지로 세분될 수 있다. 첫째 유형은 창작 신작이다. 송영은 총 10편의 창작 신작(신작 각색 작품 포함)을 발표했다. 이 중에는 국민연극경연대회 참가작 3편도 포함되어 있다.

첫째 유형에서 국민연극경연대회 참가작을 제외하면, 신작 7편을 동양극장에 제공한 셈이다. 1942년 2월부터 집중적으로 발표된 신작 7편 중 다막작은 송영 작 〈정열부인〉(3막 7장), 송영 작 〈신막파〉(3막 6장), 송영 작 〈선구녀〉(3막 6장), 송영 작 〈애처기〉(3막), 그리고 하프트만 원작 송영 번안 각색 〈노들강변〉(3막 4장) 등 다섯 작품에 달한다. 이 다섯 작품은 1942년 2월부터 1942년 12월까지 발표되었으므로, 송영은 대략 2개월에 한 작품 정도의 다막 신작(비극) 메인 작품을 공급하는 역할을 했다고 할 수 있다.

나머지 두 작품은 은구산(송영) 작 〈인생사업병〉(1막 2장)과 송영 작 〈버들피리〉(1막 3장)인데, 이 작품 역시 1942년에 발표되었다. 그러니 국민연극경연대회 참가작을 제외한 신작 유형은 1942년에 집중 발표

되었다고 볼 수 있다. 더구나 신작 유형 중 단막극 계열의 두 작품은 단순히 단막 희극류의 작품을 넘어 다막 체계에 접근하는 구성 양식을 보이고 있다. 비록 그 내용을 소상하게 파악할 수는 없지만, 외형만으로 볼 때에 비록 단막극이라고 해도 기존의 소품과 차이를 보이는 구성상의 진일보를 확인할 수 있다.

둘째 유형은 재공연작 유형이다. 재공연작은 다시 두 가지로 나눌수 있다. 하나는 1940년 8월 이전에 발표되었던 작품을 이 기간 동안 재공연하는 형태이다. 〈추풍〉, 〈황금산〉, 〈수호지〉, 〈바보 장두월〉 등이 이러한 유형에 속한다. 이 중 〈바보 장두월〉은 송영이 중앙무대에서 공연했던 작품(창립작)을 동양극장에서 공연한 경우인데, 과거 동양극장과 중앙무대의 관계를 고려하면 파격적인 선택이 아닐 수 없다. 하지만 이 작품은 그 어떤 작품보다 동양극장에서 여러 차례 공연된 송영의 작품으로 남는다.

비록 동양극장 제작 작품은 아니지만, 동양극장에서 공연된 이광수 원작 송영 각색 〈그 여자의 일생〉(3막 6장)은 이례적으로 주목해야 할 작품이다. 이 작품은 1940년 9월 19일(~30일까지) 고협의 순회공연작으로 선택된 작품이었는데,[225] 이 작품은 동양극장(고협)에서 1940년 10월과[226] 11월에 공연되었다.[227] 이 시기는 주로 지역 순회공연 기간이었으므로 이 작품은 '경성'이 아닌 '지역'에서 주로 공연되다가, 1940

225 『매일신보』, 1940년 9월 27일, 6면 참조.
226 『매일신보』, 1940년 10월 2일, 3면 참조.
227 『매일신보』, 1940년 11월 3일, 3면 참조 ; 『매일신보』, 1940년 11월 11일, 3면 참조.

년 11월 22일 동양극장에서 공연되기에 이르렀다. 송영은 동양극장에서 준비하던 〈김옥균〉에 대한 창작 작업을 아랑으로 전파했고, 또한 동양극장에서 시행했던 이광수 원작의 무대화 작업을 고협으로 전파하는 활동을 수행한 셈이다. 사실 고협 역시 일찍부터 명작 소설의 희곡화 작업에 주력한 바 있으니, 이러한 전파 경로는 다른 각도에서 살필 여지도 있다. 다만 송영을 중심으로 한 문학작품의 각색 작업은 중앙무대부터 중간극 계열이 목표로 삼던 대본 공급 방식 중 하나였다.

주목되는 것은 송영이 각색 혹은 원천 소스(창작 재료)의 연극화 작업에 대한 조선 연극계 전반의 관심을 끌어올리고 있었으며, 1940년에 아랑과 고협이라는 양쪽 극단에서 모두 활동했다는 근거를 남기고 있는 점이다. 참고로 송영이 〈그 여자의 일생〉을 각색하는 과정에서 미세한 차이가 발생했다. 애초 고협의 각색 대본에서는 3막 5장의 형식으로 공연되었으나, 동양극장 공연에서는 3막 6장으로 조정된 것이다.

다른 하나는 1940년 8월 이후에 공연한 작품을 근시간 내에 재공연한 경우이다. 〈정열부인〉, 〈노들강변〉, 〈애처기〉 등이 여기에 속한다. 이러한 작품군이 주목되는 이유는 1943년 이후 송영의 동양극장 발표작은 대부분 재공연 작이었고, 그것도 1942년에 집중적으로 발표된 신작을 재공연한 사례가 대부분이었다는 관찰 결과 때문이다. 이러한 관찰 결과는 송영이 1943년 이후 동양극장 연극에 작품을 공급하는 역할을 제한적으로만 수행했다는 상황을 입증하고 있다. 여기서 제한적이라고 함은, 기존 작품의 재공연작이 위주가 되었다는 뜻이고, 그 외의 작품은 동양극장의 국민연극경연대회 참가작이었다는 뜻이다.

셋째 유형은 바로 국민연극경연대회 참가작 유형이다. 동양극장은

청춘좌와 성군 제작으로 각각 작품을 선발하여, 3회에 걸쳐 총 6개 작품을 출품한 바 있다. 일단 동양극장이 출품한 작품을 보자.

	청춘좌	성군
제1회 대회 (1942년 9~11월)	송영 작 나웅 연출 원우전 장치 〈산풍〉	박영호 작 이서향 연출 김운선 장치 〈산돼지〉
제2회 대회 (1943년 9~12월)	임선규 작 박진 연출 원우전 장치 〈꽃피는 나무〉	김건 작 한노단 연출 김운선 장치 〈신곡제〉
제3회 대회 (1945년 2~3월)	송영 작 안영일 연출 김일영 장치 〈신사임당〉	송영 작 한노단 연출 김운선 장치 〈달밤에 걷든 산길〉

[강조: 작성자]

동양극장은 총 6개의 출품작 중에서 3개의 작품을 송영에게 의존하고 있다. 그럼에도 송영은 1943년 1월 이후 동양극장 공연작으로 국민연극경연대회 출품작을 제외하고는 단 한 작품의 신작도 제공하고 있지 않다. 국민연극경연대회가 제1회와 제2회에 걸쳐 부민관에서 개막되었다는 점을 감안하면, 동양극장에서의 연극은 일종의 재공연에 해당한다고 할 수 있다. 송영은 1943년 이후 동양극장에는 국민연극경연대회 참가 작품만을 신작으로 제공한 것이다. 그렇다면 1943년 이후에는 송영과 동양극장의 전속 관계가 맺어지지 않았을 가능성도 있다. 실제로 이러한 관계는 1940년 4월 아랑으로의 이적 이후부터 지속되었을 수 있으며, 1940년 8월 이후 송영과 동양극장의 관계는 과거처럼 철저한 전속 계약 관계는 아니었을 수도 있다.

이러한 추정은 송영의 다른 활동에서도 그 근거를 찾을 수 있다. 송영은 동양극장 외에도 예원좌에 작품을 공급하여 제2회 국민연극경연대회에 참가한 바 있다. 특히 동양극장이 아닌 극단에 작품을 공급하

면서 송영은 제 2회 대회 작품상을 수상하기도 했다. 국민연극경연대회가 국책 연극의 정도를 심의하는 대회였기 때문에, 수상 자체에 큰 의미를 둘 바는 아니지만, 이러한 송영의 행보는 동양극장과의 자유로운 계약을 상정하지 않고는 이해하기 어려운 행보인 것만은 분명하다.

송영은 1937년 중앙무대로의 이적, 1940년 아랑으로의 이적을 통해, 이미 두 번이나 동양극장을 이탈한 바 있다. 사실 이러한 이탈자의 입장만을 감안한다면, 임선규나 박진이나 원우전도 예외일 수 없지만, 송영의 경우에는 그 빈도와 정도가 상당히 심각하다는 차이점을 가지고 있었다.[228] 이러한 전후 사정이 작용하여 송영은 1940년 4월 아랑으로의 이적 이후, 특히 1943년 이후에는 더욱 제한적인 관계로만, 동양극장과 관련을 맺었을 것으로 판단된다.

만일 그 사이에 송영이 다시 동양극장과 전속관계를 맺었다면 그 시기는 1942년 2월부터 12월까지였을 것이다. 왜냐하면 1943년 1월 이후 송영이 동양극장에서 활동한 흔적이 거의 없고, 12월까지 활동했다고 가정한다면 동양극장의 제 1회 국민연극경연대회 참가작 〈산풍〉 역시 설명이 가능하기 때문이다. 또한 〈산풍〉은 동양극장에서 1943년에 공연되었지만, 국민연극경연대회는 1942년 11월 23일부터 25일까

228 고설봉은 송영은 동양극장의 전속작가가 되고자 했으나 동양극장에서는 송영을 탐탁하게 여기지 않았다는 증언을 남긴 바 있다(고설봉, 『증언 연극사』, 진양, 1990, 141면 참조). 이 증언은 동양극장과 송영의 관계가 매끄럽지 않았으며, 동양극장이 송영에 대해 완전히 신뢰하고 있지 않다는 뉘앙스를 강하게 풍기고 있다. 객관적으로 송영의 행적은 동양극장으로서는 납득하거나 수용하기 어려운 측면이 강했으며, 그럼에도 불구하고 동양극장의 작가난이 송영과의 지속적인 관계를 맺도록 종용한 것으로 보인다.

지 부민관에서 공연되었기 때문이다.[229]

송영이 발표한 국민연극경연대회 참가작은 현재 공연 대본이 남아 있다. 따라서 이 대본을 검토하면, 당시 송영의 극적 성향과 그 특징을 분석할 수 있다고 해야 한다. 이에 대해서는 1940년대 동양극장의 활동을 다룬 이하의 장에서 그 논의를 결집하여 별도로 논구하기로 한다.

마지막 유형은 송영의 작품이 보이는 다양성과 관련된다. 송영은 희극좌의 작가로 동양극장에 들어온 이래, 그 활동 범위를 끊임없이 변경하며 집필에 임했다. 처음에는 희극을 위주로 썼다가 점차 비극 다막류의 작품을 집필했다. 1939년 이후에는 연작 혹은 각색작에도 손을 대었으며, 동양극장이 원하는 대표작에 참가하기도 했다. 이러한 대표작으로 〈무정〉, 〈유정〉, 〈김옥균(전)〉 등이 있었다. 하우프트만의 원작을 각색한 작품도 이러한 사례에 해당한다.

무엇보다 송영은 국민연극경연대회 참가작을 세 편이나 동양극장에 제공하는 역할을 수행했다. 이러한 작품 담당 역할은 송영의 활동 범위가 확대되었다는 사실을 뒷받침하는데, 이것은 작품의 공과와 성패를 떠나 송영이 동양극장을 비롯한 대중극계에서 필수불가결한 존재로 탈바꿈했다는 사실을 증거하고 있다.

1.5.5. 김건

김건(金健)은 1912년 개성 출신으로 알려져 있고, 동경에서 유학을

[229] 「인기의 국민극(國民劇) 경연 청춘좌의 〈산풍〉」, 『매일신보』, 1942년 11월 23일, 2면 참조.

하며 연극을 공부한 것으로 전해진다. 김건이 조선의 연극계에 등장한 시점은 1935년 무렵이다. 1935년 7월 16일(밤)부터 19일까지 극단 조선연극사 공연 2회 차 작품으로 어촌애화 〈섬색씨〉(전 3막)를 조선극장에서 발표했고,[230] 같은 해 8월에는 신무대에서 비극 〈거리의 등불〉(4막)을 발표한 바 있다.[231]

조선연극사는 1934년 이후 그 활동이 급속도로 둔화되었고, 1935년 7월 이후에는 실질적으로 해산된 것으로 볼 때, 김건은 조선연극사에서 작품을 발표한 이후, 신무대로 소속을 옮긴 것으로 판단된다. 신무대는 1935년 11월(21~30일)에 동양극장(무대)을 대여하여 공연을 개최한 이후에,[232] 그 단원 중 일부가 동극좌로 동양극장에 귀속되는 해산 절차를 밟는다. 신무대는 1936년 3월(17~22일)에도 2회 차에 걸쳐 동양극장 무대에서 공연했고, 그 이후 실질적으로 활동을 중단한다.

동양극장 동극좌가 만들어진 1936년 2월로, 신무대의 동양극장 첫 번째 공연이 끝난 후인데, 이 무렵 김건은 동양극장에서 활동 이력을 보이지 않고 있다. 심지어는 1936년 3월 신무대의 두 번째 동양극장 대여 공연에서도 그 존재감을 드러내지 않았다. 그러다가 1936년 3월 26일 희극좌 창립 공연에 넌센스 희극 〈쌍동이 행진곡〉을 발표하면서 동양극장 전속작가로서 작품 활동을 시작했다. 이러한 상황으로 볼 때, 김건은 신무대의 두 번째 공연이 끝난 이후 희극좌로 편입되어, 동양극장에서 활동을 시작했다고 볼 수 있다. 그리고 동극좌와의 활동을 병행

230 『매일신보』, 1935년 7월 16일.
231 『조선일보』, 1935년 8월 14일, 1면.
232 『매일신보』, 1935년 11월 22일, 1면.

하여 1936년 시기의 활동을 전개한다. 김건이 1936년 동극좌(희극좌 포함)에서 발표한 작품은 다음과 같다.

기간과 제명	작가와 작품 [강조 : 작성자]
1936.3.26~3.31 희극좌 창립 공연	이운방 각색 〈흥부전〉(2막 3장) 희극 수양산인(송영) 작 〈급성연애병〉(2장) **넌센스희극 김건 작 〈쌍동이 행진곡〉** 폐월생 작 〈주정 벙거지〉(1경) 희극좌 문예부 안 〈아내 길드리는 법〉(1경)
1936.4.24~4.29 동극좌 제 2주 공연	인정비극 이운방 작 〈아들의 죽음〉(2막) 여급애화 김진문 작 〈지폐 찢는 여자〉(1막) **시대극 김건 작 〈복수삼척검〉(1막)** 희극 화산학인 작 〈천국이냐 지옥이냐〉(1막)
1936.4.30~5.3 동극좌 제 3주 공연	가정비극 이운방 각색 〈치악산〉(3막 6장) **연애비극 김건 작 〈사랑은 괴로워〉(1막)** 희극 관악산인(이서구) 작 〈따귀가 한근〉(1막)
1936.5.21~5.25 희극좌 공연	희극 낙산인(박진) 작 〈여군태평기〉(1막) **정희극 김건 작 〈명판관〉(2막 3장)** 인정비극 김진문 작 〈어데로 갈거나〉(1막)
1936.5.26~5.30 희극좌 제 2주 공연	**가정비극 김건 각색 〈콩쥐팥쥐〉(3막 6장)** 사회극 〈그림자 없는 악마〉(3막) 스켓치 〈세상만사 새옹마〉(1경)
1936.5.26~5.30 희극좌 제 2주 공연	**가정비극 김건 각색 〈콩쥐팥쥐〉(3막 6장)** 사회극 〈그림자 없는 악마〉(3막) 스켓치 〈세상만사 새옹마〉(1경)
1936.6.5~6.9 희극좌 이경(離京)공연	남궁춘(박진) 편 〈유선형(流線型) 춘향전〉(3막 5장) **김건 각색 〈신판 장화홍련전〉(3막 5장)**
1936.6.20~6.24 동극좌 제 3주 공연	사극 김건 작 〈불국사의 비사〉(2막) **인정극 김진문 작 〈우정〉(1막)** 희극 송해천 작 〈별장과 기록〉(1막 3장)

1936.6.25~6.29 동극좌 제 4주 공연	임선규 작 〈홍수전야〉(2막 4장) **김건 작 〈지하실과 인생〉(2막)** 희극 화산학인 작 〈임차관계(임대차관계)〉(1막 2장) (혹은 〈대차관계〉[233]로도 표기, 원제는 임대차관계)
1936.6.30~7.5 동극좌 제 5주 공연	**김건 작 〈광명을 잃은 사람들〉(2막)** 주봉월 작 〈불구의 아내〉(1막 2장) 낙산인(박진) 작 〈빈부의 경우〉(1막)
1936.10.10~10.12 호화선 제 3주 공연	비극 수양산인(송영) 작 〈벙어리 냉가슴〉(1막) **인정극 김건 작 〈광명을 잃은 사람들〉(2막)** 희극 화산학인 작 〈급성연애병〉(1막 2장)

　　김건은 희극좌와 동극좌 초기에는 주로 단막극류의 작품이나 희극 소품 등을 담당했다. 희극좌의 데뷔작인 〈쌍동이 행진곡〉을 필두로, 동극좌의 〈복수삼척검〉, 〈사랑은 괴로워〉 등이 이러한 작품군에 속한다. '~행진곡'은 한때 조선의 상업계를 중심으로 유행했던 음악극류의 작명 방식이었다.

　　김건의 비중이 증대되기 시작한 시점은 희극좌에 〈명판관〉을 발표하는 1936년 5월 시점이다. 이 작품은 희극류의 작품이기는 했지만, 다막극 체제를 갖추고 있었고, 무엇보다 희극좌라는 희극 전문 극단의 메인 작품으로 공연되었다는 특장을 갖추고 있다. 일반적으로 비극류의 작품이 메인 공연작의 위치를 점유하지만, 희극좌의 경우에는 사정이 특수하여 오히려 다막 희극류의 작품이 1회 3공연 체제의 중심 작품이 되어야 했다. 김건은 〈명판관〉을 통해 이러한 위상에 오르게 된 것이다.

　　김건은 이후 가정비극 〈콩쥐팥쥐〉를 각색하면서 비극류의 작품으

233 「동극좌(東劇座) 제4주 공연」, 『매일신보』, 1936년 6월 27일, 3면 참조.

로 그 활동(집필) 영역을 확장한다. 또한 1936년 6월로 접어들면서 동극 좌의 사극에 도전하기도 했다. 동극좌는 사극 전문 극단을 표방했기 때 문에, 장막 사극이 메인 공연(작)에 해당한다고 하겠다. 김건 작 〈불국 사의 비사〉는 이러한 메인 공연작이었다. 이후 동극좌에서 〈지하실과 인생〉이나 〈광명을 잃은 사람들〉 같은 2막 규모의 작품을 발표하면서, 주요 작품을 생산 발표하는 작가로 격상되기에 이르렀다.

이후, 김건이 동극좌와 희극좌에 발표했던 작품은 현재 남아 있지 않으며, 사실 그 개요도 짐작하기 어려울 정도로 관련 정보가 부족하 다. 하지만 1936년 김건의 활동 영역은 희극 혹은 단막극류의 작품에 서, 다막 희극과 다막 비극, 그리고 사극으로 그 범위가 확대되었으며, 김건의 극단 내 위상은 소품류의 부대 작품(희극)에서 메인 작품을 산출 하는 위치로 격상되기에 이르렀다. 이러한 변화는 호화선의 출범 당시 에도 확인된다.

김건은 동극좌와 희극좌가 합쳐진 호화선에서 제 2의 작품, 즉 '인 정극'류의 작품을 산출하는 자리로 그 위치가 재조정되었다. 인정극 → 비극 → 희극류의 작품을 차례로 공연할 때, 인정극은 비극과 함께 메 인 공연에 해당하는 위치를 차지하는 장르였다. 상징적인 위치를 감안 하면, 김건의 인정극 〈광명을 잃은 사람들〉(재공연)은 이러한 위치를 점 유하는 작품이라고 할 수 있었다.

하지만 김건은 호화선에서 본격적으로 활동하지는 않았다. 그의 작품 〈광명을 잃은 사람들〉은 재공연작으로, 작가의 소속 유무와 관계 없이 레퍼토리에 포함되었으며(물론 이 작품의 위치는 상징적으로 존재), 그 이후 1939년(10월)까지 김건은 호화선에서 작품을 발표하지 않았다.

단, 예외적으로 1937년 2월 호화선 제작으로 김건 각색 〈신판 장화홍련전〉이 공연되었는데, 작품의 규모도 3막 5장이고 작품 제명을 고려할 때 이 작품은 희극좌 시절 발표했던 작품의 재공연작이라고 할 수 있다.

김건은 1939년 10월 2일부터 시작된 청춘좌와 호화선의 합동 공연부터 본격적으로 동양극장에 작품 공급을 재개했다.[234] 이 시점은 사주 문제가 불거진 직후로 임선규, 박진, 최독견 등의 전속작가가 일시에 빠져나간 공백기에 해당한다. 따라서 청춘좌와 호화선의 독자적 공연을 포기하고 합동공연을 치르면서 이서구, 송영(은구산) 등에게 절대적으로 의존하던 시기였다. 김건의 합류는 이러한 동양극장의 사정으로 볼 때 매우 절실했던 사안이 아닌가 한다. 사주 교체 문제로 인해 김건은 동양극장에서의 2차 활동기를 맞이할 수 있었던 셈이다.

아래 공연 연보는 김건이 1939년 10월 이후 1945년까지 동양극장에서 활동한 내역을 정리한 연보이다.

기간과 제명	작가와 작품	신작 유무 (김건 작)
1939.10.2~10.6 청춘좌·호화선 합동	김건 작 〈여죄수〉(4막)	신작
1939.12.24	김건 작 〈보리밧〉(4막 7장)	신작
1940.1.16~1.22 청춘좌 공연	김건 작 〈애정의 화원〉(3막 5장)	신작

234 김건은 동양극장에 복귀하기 직전 시점에 라디오 콩트(〈기열차(汽列車)〉) 등을 발표하면서 방송국 계통에서 활동한 바 있다(「라디오(14일)」, 『매일신보』, 1939년 8월 13일, 4면 참조).

1940.2.18~2.24 호화선 공연	김건 작 〈장한가〉(3막 5장) 태백산인 작 〈애처와 미인〉(1막)	신작(김긴)
1940.3.12~3.16 호화선 공연	김건 작 〈장한가〉(3막 5장) 남궁춘(박진) 작 희극 〈인정은 쓰고 볼 것〉(1막)	재공연작(김건)
1940.3.23~3.31 청춘좌 공연	김건 작 〈장한몽〉 (일명 '이수일과 순애', 5막 8장)	김건 작으로는 신작, 1936년 최독견/1937년 박진 각색 이력 있음
1940.4.16~4.22 청춘좌 공연	김건 작 〈불국사의 비담〉(2막) 남궁춘(박진) 작 〈효자제조법〉(1막 2장)	재공연작(김건) 1936년 〈불국사의 비사〉 의 변형
1940.4.30~5.5 청춘좌 공연	김건 작 〈김옥균전〉 (전편 4막 11장) 연출 홍해성 장치 김운선	신작
1940.7.3~7.10 청춘좌 공연	김건 작 〈사랑의 포도〉(3막 4장)	신작
1940.7.18~7.22 청춘좌 공연	김건 작 〈청춘의 항구〉(4막)	신작
1940.8.29~9.2 호화선 공연	김건 작 〈장한가〉(3막 5장)	재공연작(김건)
1940.11.29~12.7 *극단 고협	김건 작 〈망향초〉(3막)	– 고협 작품
1941.1.7~1.13 청춘좌 공연	김건 작 사극 〈성종이 울릴 때〉 (3막 7장)	신작
1941.4.2~4.8 청춘좌·호화선 합동대공연	김건 작 〈제 2의 운명〉(3막)	신작
1941.6.30~7.4 청춘좌 공연	김건 작 사극 〈불국사〉(2막) 이운방 작 비극 〈포도원〉(1막)	재공연작(김건)으로 추정
1941.7.5~7.10 청춘좌 공연	이운방 작 〈슬프다 어머니〉(2막) 김건 작 〈복수삼척검〉(1막)	재공연작
1941.8.10~8.12 호화선 공연	김건 작 〈망향초〉(3막)	고협 작품 재공연작(김건)
1941.8.13~8.20 청춘좌 공연	김건 작 〈남아일대기〉 (3막 5장)	신작
1942.5.19~5.25 청춘좌 공연	김건 작 〈보리밧〉(4막 6장)	재공연작

1942.7.3~7.9 성군공연	김건 작 〈파문〉(4막)	신작
1942.9.20~9.30 청춘좌 공연	김건 각색 〈춘향전〉(9막 11장) 박진 연출 원우전 장치	신작(김건 각색 〈춘향전〉으로)
1942.10.1~10.8 청춘좌 공연	김건 작 〈장화홍련전〉 (4막 12장)	재공연작
1942.11.5~11.12 성군 공연	김건 작 이서향 연출 원우전 장치 〈과수원의 전설〉(3막 6장)	신작
1942.11.27~12.3 청춘좌 공연	김건 각색 박진 연출 원우전 장치 〈춘향전〉(5막 11장)	재공연작
1943.1.25~1.29 청춘좌 공연	김건 작 〈장화홍련전〉 (4막 12장)	재공연작
1943.2.5~2.13 성군 공연	박계주 원작 김건 각색 이서향 연 출 원우전 장치 〈순애보〉 (4막 6장)	신작
1943.3.3~3.9 청춘좌 공연	김건 작 〈불국사의 비화〉(2막) 남궁운 작 〈애국공채〉(1막)	재공연작(김건)으로 추정
1943.3.10~3.18 청춘좌 공연	김건 각색 박진 연출 원우전 장치 〈춘향전〉(9막 11장)	재공연작
1943.3.19~3.25 청춘좌 공연	김건 작 홍해성 연출 원우전 장치 〈콩쥐팥쥐〉(4막 9장)	재공연작
1943.4.23~4.27 성군 공연	김건 작 이서향 연출 원우전 장치 〈과수원의 전설〉(3막 6장)	재공연작
1943.4.28~5.4 성군 공연	김건 작 〈아버지의 비밀〉(4막) 남궁춘(박진) 작 〈창공〉(2막)	신작
1943.5.5~5.11 성군 공연	김건 각색 이서향 연출 원우전 장 치 〈춘향전〉(9막 11장)	재공연작
1943.5.18~5.22 성군 공연	박계주 원작 김건 각색 〈순애보〉(3막 6장)	재공연작
1943.7.4~7.9 청춘좌 공연	김건 작 〈장화홍련전〉 (4막 11장) 연출 계훈	재공연작
1943.8.18~8.23 청춘좌 공연	김건 각색 〈춘향전〉(5막 11장)	재공연작
1943.10.22~10.28 청춘좌 공연	김건 작 〈불국사의 비화〉(2막) 구월산인(최독견) 작 〈이 자식 뉘 자식〉(1막)	재공연작(김건)으로 추정
1943.10.29~11.3 청춘좌 공연	태영선(유일) 작 〈무화과〉(2막) 김건 작 〈홍낭과 백몽〉(1막)	신작

1943.11.23~11.28 청춘좌 공연	긴건 각색 〈도령과 춘향〉(5막)	재공연작 (기존〈춘향전〉의 변형)
1943.12.31~1944.1.5 성군 공연	김건 작 〈사랑의 진주〉 (4막 7장)	신작
1944.1.18~1.21 청춘좌 공연	김건 작 〈상해에서 온 사나이〉(3막 7장) 구월산인(최독견) 작 〈이 자식 뉘 자식〉(1막)	신작
1944.2.13~2.20 성군 공연	김건 각색 〈춘향전〉(9막 11장)	재공연작
1944.11.22~11.27 *동일창극단 공연	김건 작 박진 연출 조상선 작곡 〈김유신전〉(2막 3장)	-
1945.1.19~1.23 *동일창극단 공연	김건 작 박진 연출 조성선 작곡 〈김유신전〉(2막 3장)	-
1945.3.17~3.26 *동일창극단 공연	김건 각색 박진 연출 원우전 장치 〈춘향전〉(3막 9장)	-

이 시기 김건의 창작 활동에서 가장 두드러진 장점은 꾸준함과 일관성으로 요약될 수 있다. 김건은 1939년 복귀부터 시작하여 1940년대 전반기에 걸쳐 꾸준하게 동양극장 전속작가의 임무를 수행했다. 비록 타 극단과의 연계 활동을 전혀 시행하지 않은 것은 아니지만, 1940년대 동양극장의 주요 활동기에 전속작가로서 일관된 업무를 수행했다는 점은 주목되는 사안이 아닐 수 없다. 이러한 측면을 감안하면, 동양극장 후반기의 주요 작가로 김건을 상정하지 않을 수 없다.

다음으로, 이 시기 김건의 발표 작품 중에는 1일 1작품 체제에 해당하는 작품이 상당수를 이루고 있다. 극장의 원칙이나 작품의 규모 혹은 공연의 질적 가능성을 고려하여, 동양극장은 사안에 따라 1일 1작품 체제를 시행하기도 했고 보류하기도 했다. 세간의 주장처럼 어느 시기에 도달하면 무조건 1일 1작품 공연 방식을 고수한 것은 아니었다.

다만 1940년대에 접어들면서, 이러한 체제가 우세해진 것은 사실인데, 그 중요한 역할을 한 작가 중 한 명이 김건이었다.

김건은 1939년부터 1942년까지는 신작을 비중 있게 발표했다. 이 시기에 그의 작품이 발표된 회 차는 총 23회 차인데(동양극장에서 공연된 고협 작품은 제외), 그중 14작품이 신작으로 발표되었다. 이러한 비율은 거의 60%에 해당하는 신작 발표율인데, 상당히 높은 수준이라고 할 수 있다.

또한 이렇게 발표된 신작의 위상 역시 매우 높았다. 신작 14작품은 모두 1회 1작품 공연 체제에 해당하는 작품으로 발표되었고, 이러한 신작을 같은 기간에 재공연한 경우도 대체로 1회 1작품 공연 체제를 따르고 있다. 즉 김건은 스스로 1회 차 공연을 온전히 책임질 수 있는 작품을 21회 차나 담당한 셈이다. 이러한 극작가로서의 역할은 상당히 고무적이라고 하겠다.

동양극장처럼 극작과 연출 그리고 제작 시스템이 맞물려 있는 상황에서 김건의 역할은 거의 2년 동안 최상의 수준을 유지한 사례라고 할 수 있다. 특히 그가 발표한 신작들은 대부분 3막 이상의 다막작으로, 당시 관객들이 요구하는 장편 연극으로서의 가능성을 상당 부분 충족시키고 있었다고 해야 한다.

하지만 1943년에 들어서면서 김건의 신작 발표 비중은 줄어들었다. 1943년 김건이 작품을 발표한 공연 회 차는 15회 차인데, 그중 신작은 4회 차에 불과하여, 비율 상으로 25% 정도에 그치고 있다. 신작이 아닌 재공연작으로 나머지 11회 차, 즉 3/4을 대체했으며, 대체 재공연작 중에는 〈춘향전〉이나 〈콩쥐팥쥐〉 혹은 〈장화홍련전〉처럼 이미

동양극장의 레퍼토리로 정착되었을 법한 작품이 다수 포함되어 있다. 이러한 현상은 김건의 활동 영역이 동양극장을 벗어나 있었다는 사실로 요약될 수 있을 것이다. 특히 1944년에는 김건의 작품 발표 건수 자체가 줄어들고 있어, 이 시기의 김건은 실질적으로 동양극장의 활동에 전념하지 않았음을 알 수 있다.

김건이 주요하게 활동한 시기는 1936년 동양극장 활동 1기가 아니라 1939년부터 1942년 무렵까지의 동양극장 활동 2기이다. 특히 1939년 9월 동양극장이 신축개관에 들어서면서 과거의 영화를 재현하기 위한 각종 모색이 시행되었고, 그에 따라 각종 변화와 실험 그리고 도전이 이루어졌다. 그 과정에서 김건 역시 중요한 역할을 담당한다. 일단 가시적인 변화가 확인되는 경우로 〈여죄수〉, 〈장한몽〉, 〈김옥균전〉, 각색 〈춘향전〉을 들 수 있다.

〈여죄수〉는 김건의 복귀작으로 청춘좌, 호화선 양 진영의 극단을 감안하여 내놓아야 했던 작품이다. 이 시기 청춘좌는 자립적으로 중앙 공연을 하기 어려운 상황에 직면해 있었기 때문에, 두 극단의 차이와 개성을 존중하면서도 합동 공연을 무리 없이 진행할 수 있는 대본이 절실히 요구되었다고 해야 한다.

동양극장에서 〈장한몽〉 공연은 김건 각색 공연이 최초는 아니다. 1936년 최독견 각색(청춘좌 공연, 4막 6장), 1937년 남궁춘 각색(호화선 공연, 9경)의 〈장한몽〉이 이미 공연된 바 있었기 때문이다. 김건은 선행 각색자와 달리 5막 8장의 각색 대본을 구성했는데, 이러한 차이는 작가별 개성에 의해 원본 텍스트를 변화시키고자 했던 당시의 상황을 간접 증언한다고 하겠다.

김건 작 〈불국사의 비담〉(1940년 4월)이나 〈불국사〉(1941년 6월) 혹은 〈불국사의 비화〉(1943년 3월)는 모두 1936년 6월 동극좌에서 공연했던 〈불국사의 비사〉와 동일 작품이다. 제목이 다소 상이하게 표기되었지만, 동일 작품인 이들 작품들은 동양극장의 사극 레퍼토리로 정착되어, 필요할 때마다 재공연되는 형국으로 예제가 되었다.

김건 각색 〈춘향전〉역시 주목되는 작품이다. 동양극장은 여러 형식으로 〈춘향전〉을 공연했고, 레퍼토리화하여 일종의 순환 공연 시스템을 구축하고 있었다. 자체 연극 〈춘향전〉도 있고, 조선성악연구회의 〈춘향전〉도 있었다. 주로 청춘좌가 공연을 담당했지만, 김건이 각색한 작품으로 성군이 공연을 담당한 경우도 있으며, 합동 공연으로 성사된 〈춘향전〉도 있다. 김건은 〈춘향전〉의 새로운 각색을 맡아, 1940년대 동양극장의 〈춘향전〉 공연에 새로운 변화와 활력을 불어넣은 작가였다.

이러한 대외적인 변화가 두드러진 공연 이외에도, 김건은 주목할 만한 신작을 발표하였다. 대표적인 경우가 〈순애보〉이다. 본래 〈순애보〉는 박계주 원작 소설로, 매일신보사 공모 당선 소설이었다. 이를 동양극장(성군)에서 연극으로 각색하여 무대화한 경우이다.[235]

235 「본지 당선 천원 소설 〈순애보(殉愛譜)〉 성군이 총동원 신춘의 대공연」, 『매일신보』, 1943년 2월 4일, 2면.

〈순애보〉의 각색[236]

〈순애보〉는 당초 1943년 2월 5일부터 11일까지 7일간 예정되었지만, 실제로는 13일까지 이틀 더 공연되었다. 2월 5~8일은 주야 2회 공연을 예고했고, 6일(밤) 9시 공연은 중계방송이 예정되어 있었다. 박계주의 원작을 김건이 각색하고 이서향이 연출을 맡았으며 원우전이 무대 장치가로 참여하는 공연이었다. 한편 배우로는 서일성, 박창환, 장진, 지경순, 유경애, 고기봉 등이 참여하였다.

이 작품의 원작은 인지도가 높았고, 또 이미 상당한 독자들이 이 작품을 독서한 연후이기 때문에, 흥행에 유리한 요건이 이미 충족되어 있었다. 성군 측도 이 작품에 주력하여 이전의 흥행 부진을 만회하기 위해서 애쓴 흔적이 역력하다. 그러니 다양한 측면에서 이 작품은 많은 이들의 관심의 대상이 될 수 있는 작품이었다. 이러한 작품의 작가로 김건이 선택된 셈이다. 이 작품은 1943년 5월에 재공연되었다.

〈순애보〉 보다 이른 시기에 동양극장이 공을 들였던 작품 중 하나

236 「본지 당선 천원 소설 〈순애보(殉愛譜)〉 성군이 총동원 신춘의 대공연」, 『매일신보』, 1943년 2월 4일, 2면.

가 〈김옥균(전)〉이었다. 계획 당시에는 송영이 이 공연 계획을 주로 담당했고, 김건과 함께 창작(집필)을 담당하고 있었다. 하지만 송영이 이 계획과 대본을 가지고 동양극장을 탈퇴하면서, 동양극장 프로젝트는 김건의 주도 하에 이루어졌다. 송영의 탈퇴로 인해 동양극장은 당초 예상했던 시기에 〈김옥균전〉 공연을 시행하지 못하는 어려움을 겪는다.[237]

김건의 작품 가운데 현재 남아 있는 작품이 제 2회 국민연극경연대회에 성군이 참가한 작품 〈신곡제〉이다. 이 작품은 작품의 취지부터 표면적인 설정, 그리고 이면적인 주제의식에 이르기까지 친일적 요소를 감추기 힘든 작품이다. 하지만 이 작품의 내용적이고 주제적인 측면을 제외하고 살펴본다면, 상당히 세련된 형식 미학을 발견할 수 있다. 이 점에 주목하여 〈신곡제〉를 살펴보도록 하자.

성군의 〈신곡제〉
제 2회 조선연극경연대회에 '예원좌'의 뒤를 이어 출연하게 된 극단 '성군'은 국어극 〈만월〉과 농촌측 〈신곡제〉를 가지고 오는 10월 21일부터 동 24일까지 부민관 무대에 등장하게 되었다.
김건 작 〈신곡제〉(전 4막)
연출 한노단
장치 김운선
조명 천야진(天野進)

성군의 〈신곡제〉[238]

성군의 〈신곡제〉는 제 2회 조선연극경연대회 참가작으로 1943년 10월 21일부터 24일까지 부민관에서 공연되었다. 동양극장 측은 성군

237 「동극의 연극제 〈김옥균전〉 연기」, 『조선일보』, 1940년 3월 9일(조간), 4면 참조.
238 「성군의 〈신곡제(新穀祭)〉」, 『매일신보』, 1943년 10월 20일, 2면.

의 이 작품을 동양극장 레퍼토리로 포함시켜 재공연하지는 않았다. 그만큼 조선 관객들에게 호응을 이끌어낼 만한 작품은 아니었다고 해야 한다.

작품의 대강은 다음과 같다. 양두현(창씨개명 양촌두현(梁村斗鉉))이라는 협잡꾼의 농간에 속은 고유경(고산유경(高山裕慶))은 불가능한 사업에 전 재산을 털어놓다시피 한다. 이 사업이란 20리나 되는 수로를 끌어와 고지대의 땅을 논으로 바꾸는 사업이었다. 그 과정에서 양두현은 인부들의 노동 임금과 토지 매입료를 착취하고, 공사장의 인부 식당을 정부 산월에게 경영하게 함으로써, 막대한 불법 수입을 가로챘다. 이러한 사기와 협작에 속아 마치 이성을 상실한 사람처럼 보이는 고유경은 주변 사람들과 가족의 반대에도 불구하고 이 사업에 전념하고, 그로 인해 주위의 신망과 상당한 재산을 잃어버린다. 또한 공사 과정에서 각종 갈등이 증폭되기에 이른다. 땅값을 올려 비싼 값에 팔려는 사람들, 선영의 무덤을 지키려는 사람들, 거듭되는 수로 공사 중 희생되는 사람들, 그리고 기울어가는 가세를 염려하며 일본 유학을 포기하는 아들 등이 이러한 갈등의 상대이다. 그럼에도 고유경은 자신의 의지를 꺾지 않고, 3전 4기의 심정으로, 수로와 관개 그리고 최종 목적인 증산의 꿈에 도전한다. 이러한 도전은 결국 일제가 궁극적으로 겨냥하는 증산과 전투의지 함양을 겨냥하고 있다.

이 작품은 거듭되는 실패에도 국민의 일원으로서 국가를 위해 논답을 증설하고 국민들로 하여 식량 증산과 전시 공출을 고무해야 한다는 고산유경의 의지를 피력하는 작품으로 낙착된다. 이러한 의지는 명백하게 친일연극적 경향으로 이해될 수 있다. 제 1회 연극경연대회에

서 임선규를 비롯한 작가들이 적극적으로 일제 정책에 동조하는 모습이 보이지 않는 점을 나무란 비평가답게[239] 김건은 제 2회 연극경연대회에서는 자신의 논조(친일)를 뚜렷하게 드러내는 작품을 창조하여 발표하기에 이른 것이다.

김건의 경우, 국민연극경연대회에 이 작품으로 단 한 번 참여하는 경력을 남겼지만, 그 한 번의 경력 자체가 대단히 노골적인 것이어서, 동양극장으로서도 이 작품의 동양극장 공연을 계획하지 못할 정도였다. 김건의 말대로, '자아'를 버리고 '공아(公我)'를 위해 희생해야 한다는 논조는 당시의 조선인들에게 강압이나 대가가 아니면 수용되기 어려운 논리였기 때문이다.[240] 남아 있는 김건의 작품이 없기 때문에, 그의 작품 세계에 대한 논의가 상당히 어려운 실정이기는 하지만, 현재 발굴된 〈신곡제〉의 경우에는 매우 당혹스러운 작품임에는 틀림없다.

239 김건, 「제 1회 연극경연대회 인상기」, 『조광』, 1942년 12월 참조.

240 김건, 〈신곡제〉, 이재명 엮음, 『해방 전 공연희곡집』(5권), 평민사, 2004, 81면 참조.

2장
동양극장 전반기(1935~1939)의
활동과 작품들

2장
동양극장 전반기(1935~1939)의 활동과 작품들

2.1. 개막 공연과 배구자악극단의 활동

2.1.1. 동양극장의 개관 공연

동양극장은 1935년 11월 1일 개관하였다. 한편 일부 자료 중에는 동양극장이 11월 3일 혹은 4일에 개장하였다고 소개한 자료도 존재한다.[1]

1 「동양극장 신축개장과 배구자 고토(故土) 방문 공연」, 『동아일보』, 1935년 11월 3
 일, 3면 참조 ; 「신축 낙성 동양극장 금일(今日) 개관」, 『동아일보』, 1935년 11월 4
 일, 1면 참조.

동양극장 개막 공연 소개[2]

　동양극장 측은 1935년 11월(1일~7일)에 개관 공연으로 배구자악극단을 초청했다.[3] 개관 전부터 동양극장은 배구자악극단을 위한 공연장이 될 것이라는 기사와 소문이 떠돌고 있었다.[4] 따라서 배구자악극단이 중심이 되어 개관 공연을 치르는 것은 당연한 수순으로 여겨졌다.

　예측대로 개관 공연은 '배구자 향토 방문 단기 공연'이라는 제명으로 치러졌다. 하지만 동양극장 측이 배구자악극단의 공연 자체만을 장기간 유지할 계획은 애초부터 없었다고 보아야 한다. 실제로 개관 공연역시 '단기 공연'이라는 명목으로 치러졌다. 다만 동양극장이라는 야심찬 공연장의 개관 공연으로 배구자악극단으로 선택한 것은 명백한 의도를 지니고 있다고 보아야 한다. 그러한 의도에는　자신의 아내이자, 공연징 긴립의 시발점이었던 배구자에 대한 홍순언의 배려도 포함되어 있었다.

　하지만 이러한 배려가 현실적인 이익을 도외시한 감정적인 배려라

2　「신축낙성개관피로호화진」, 『매일신보』, 1935년 11월 1일, 1면 참조.

3　「동양극장 신축개장과 배구자 고토(故土) 방문 공연」, 『동아일보』, 1935년 11월 3일, 3면 참조.

4　「삼천리 기밀실」, 『삼천리』(6권 5호), 1934년 5월, 22~23면 참조 ; 「삼천리 기밀실」, 『삼천리』(7권 9호), 1935년 10월, 22면 참조.

고만 치부할 수는 없다. 배구자악극단은 2회 차 공연을 통해 약 4천 원의 공연 수익을 기록했는데,[5] 이것은 흥행상으로도 성공이라고 평가할 수 있는 성적이었다. 홍순언은 배구자악극단의 매니저로서 그동안 길본흥업으로부터 확보한 경험을, 동양극장의 관주로서 첫 번째 사업과 연계하여 성공적인 결과를 획득한 것이다.

개관 공연을 통해 홍순언은 배구자악극단 공연의 기획자에서 동양극장 관주로 공식적으로 인정받은 셈이고, 배구자악극단은 동양극장이라는 소속사를 새롭게 인정하고 공연을 펼친 셈이다. 그러니 홍순언은 배구자악극단을 보호하던 처지에서 새로운 극장주이자 기획자로 올라선 것이다.

하지만 처음부터 배구자악극단이 동양극장의 전속극단으로 배속된 것은 아니었다. 그것은 이후 배구자악극단이 비교적 자유롭게 국내와 일본 공연을 시행한 점[6]과, 1938년 1월에서야 최상덕이 배구자악극단을 전속극단으로 배치하겠다는 포부를 피력한 점[7] 등으로 확인할 수 있다.

하지만 배구자는 홍순언의 아내로서 동양극장에 상당한 지분을 가지고 있었다.[8] 이것은 배구자악극단이 단순한 방문 극단이 아님을 시사

5 「삼천리 기밀실」, 『삼천리』(7권 11호), 1935년 12월, 20면 참조.

6 북한학인(北漢學人), 「동경에서 활약하는 인물들」, 『삼천리』(7권 11호), 1935년 12월, 154면.

7 「여사장 배정자 등장, 동극(東劇)의 신춘활약은 엇더할고」, 『삼천리』(10권 1호), 1938년 1월, 44~45면.

8 1937년 홍순언 사후 동양극장에 가장 많은 자금을 투자한 이는 배구자였다(「여사장 배정자 등장, 동극(東劇)의 신춘활약은 엇더할고」, 『삼천리』(10권 1호), 1938년 1월, 45면 참조).

한다. 배구자 역시 동양극장을 대표하는 연극인으로서 높은 참여의식
(주인의식)을 드러낸 바 있는데, 개관 직전 10월 30일에 언론사를 방문
해서 자신들의 존재를 알린 활동이 대표적이다.[9]

1935년 10월 배구자악극단 매일신보사 방문[10] 1935년 11월 동양극장에 온 배구자악극단[11]

　　조선일보의 기사를 참조하면, 배구자악극단('일행')의 동양극장 공
연은 순회공연을 펼치다가 경성에 들어와 신축 중인 동양극장에서 공
연을 하게 된 우발적 상황으로 묘사되어 있다.[12] 동양극장과 배구자악
극단이 다소 이례적인 조합으로 여겨질 만큼, 배구자악극단은 당시에
는 유명극단이었다고 해야 한다. 하지만 실제적으로는 배구자악극단이
동양극장 공연을 위해 준비하고 기다리고 있었다고 보아야 한다. 이른
바 동양극장의 보이지 않는 전속극단인 셈이었다.

　　배구자악극단 개관 공연 예제는 다양했는데, 일단 3편의 작품이 주
목된다. 만극 〈멍텅구리 제2세〉(5경), 촌극 〈월급날〉(1경), 그리고 무용
극 〈급수부(汲水婦)〉(2경)가 그것이다.[13] 대본이 남아 있지 않으므로, 정

9　「배구자 일행 인사차 내사(來社)」, 『매일신보』, 1935년 10월 30일, 5면.

10　「배구자 일행 인사차 내사(來社)」, 『매일신보』, 1935년 10월 30일, 5면.

11　「동양극장에 온 배구자 양 일행」, 『조선일보』, 1935년 11월 1일(석간), 3면 참조.

12　「동양극장에 온 배구자 양 일행」, 『조선일보』, 1935년 11월 1일(석간), 3면 참조.

13　『매일신보』, 1935년 10월 30일 참조.

확한 공연 내용을 파악하지는 못하지만, 당시 공연 패턴(관습)으로 판단하건대 만극과 촌극은 일종의 막간극의 형태로 공연되었다 볼 수 있다. 무용 역시 다른 극단에서는 막간의 일종이었겠지만, 동양극장 개관 공연에서는 무용극이 주 레퍼토리로 소개되었다. 따라서 무용극을 정극으로 간주하고, 막간(극)으로 만극과 촌극이 배치되는 공연 패턴을 상정할 수 있다. 실제로 이 공연에서 막간으로, "20여 명으로 조직된 소녀관현악단의 무대 연주 수 종, 무용 5종, 한국무용 〈아리랑〉, 독창, 합창, 뮤직 플레이" 등이 공연되었다.

이 중에서 〈멍텅구리 제2세〉는 1920년대 인기를 끌었던 〈멍텅구리〉의 무대극 재현(변형)으로 여겨진다. 〈멍텅구리〉(최초 연재는 〈멍텅구리 헛물켜기〉)는 처음에는 만화의 형태로 출연했다. 이 작품은 『조선일보』에 1924년 10월 13일부터 연재된 4칸 만화로, 김동성 기획, 노수현 그림, 이상협과 안재홍의 글로 제작되었다. 이후 만화 〈멍텅구리〉가 독자들로부터 큰 인기를 끌면서, 1920년대 한국 사회의 주요한 이슈가 되었다. 이 만화는 이필우 감독에 의해 영화로 각색되어, 1926년에 조선극장과 우미관에서 개봉했다.[14] 영화로 제작된 이후에는 '가극(소녀가극)'으로 만들어지기도 했다.[15]

14 「반도(半島)키네마 제작소 촬영의 조선일보 연재만화 〈멍텅구리 헛물켜기〉는 10일부터 조선극장과 우미관에서 상영」, 『조선일보』, 1926년 1월 11일(조간), 2면 참조 ; 김남석, 『한국 문예영화이야기』, 살림, 2003 ; 장하경, 「〈멍텅구리〉의 이야기 기법」, 『한국학보』(31권 2호), 2005, 174~191면 ; 서은영, 「코믹스(Comics)의 기획과 대중화 : 신문연재만화 〈멍텅구리〉를 중심으로」, 『서강인문논총』(31), 서강대학교 인문과학연구소, 2011, 273~304면 참조.

15 「월평공보(月坪公普) 춘계대학예회(春季大學藝會)」, 『조선일보』, 1926년 2월 14일(석간), 1면 참조.

당시 상황과 작품 제작 추이에 따라 판단하건대, 동양극장의 만극 〈멍텅구리 제2세〉는, 만화와 영화 〈멍텅구리〉의 영향을 받은 연극 작품으로 여겨진다. 일례로 만화 〈멍텅구리〉는 1925년에 이미 연극 으로 상연된 바 있다.[16] 또한 유민영은 배구자 일행이 〈멍텅구리 미인 탐방〉을 공연했을 가능성을 제기한 바 있다. 흔히 〈멍텅구리〉는 한 국 최초의 OSMU 사례 가운데 하나로 꼽히는데, 만화와 영화뿐만 아 니라 연극으로의 장르 전환 역시 이러한 문화사적 흐름 속에서 설명 될 수 있겠고, 배구자 일행에게는 이러한 연극으로의 장르 변환이 낯 선 일이 아니었다고 할 수 있다.

〈멍텅구리 제2세〉의 구조와 내용은 1936년 6월 공연과 관련된 자 료를 통해 재구할 수 있다. 1936년 6월 공연은 1935년 11월 동양극장 공연과 시기적으로 인접해 있고, 그사이에 배구자악극단 단원의 전면 적인 개편이 없었기 때문에,[17] 두 공연은 동일한 방식으로 진행되었다 고 판단할 수 있다.

16 「본지에 연재되는 〈멍텅구리〉-공주에서 실극 상연」, 『조선일보』, 1925년 4월 3 일, 2면 참조.
17 1934년부터 배구자악극단의 주요 단원은 그대로 유지되었다(「본사대판지국 주최 동정음악무용대회」, 『조선일보』, 1934년 8월 13일(석간), 2면 참조).

〈멍텅구리 제2세〉 개요[18]

　제1경은 무희들과 주인공(멍텅구리 제2세)이 소개되는 일종의 프롤로그 격 장면이다. 제2경은 정원을 공간적 배경으로 하여, 멍텅구리와 도련님 그리고 아가씨와 마님, 주인영감이 등장하고 있다. 1936년 6월 공연에서 배구자는 '마님' 역할을 맡았다. 제1경이 프롤로그 격으로 일종의 인물의 소개이자 여흥을 돋우는 장이었다면, 제2경은 본격적으로 이야기를 전개하기 위해서 주요 인물들이 등장하는 장이었다.

　제3경은 제2경의 등장인물이 모두 동일하게 등장한다. 3경 제목이 '아가씨 手'로 표기된 것으로 보아, '아가씨'를 중심으로 한 갈등 혹은 사건이 재현되는 것으로 보인다. 제4경 역시 '주인영감'을 제외한 주요 인물이 등장하고 있다. 따라서 제2~4경에 등장하는 아가씨, 멍텅구리 제2세, 그리고 도련님, 마님, 주인 영감 사이에 일어나는 사건이 본격적인 이 만극의 중심 서사라고 할 수 있다. 제5경은 에필로그로, 제1경과 마찬가지로 춤추는 사람들인 '무희'가 등장하여 작품의 여운을 마무리하는 기능을 수행한다.

18 「대망(待望)의 배구자악극 17일 밤으로 임박(臨迫) 기회는 오즉 이밤쏜」, 『매일신보』, 1936년 6월 16일, 6면 참조.

흥미로운 것은 공간적 배경의 변화이다. 제 1경과 제 5경은 구체적인 공간적 배경을 필요로 하지 않는 장면이지만, 제 2~4경은 공간적 배경이 필요하다고 하겠다. 위의 개요를 참조하면, 제 2경의 배경이 정원으로, 제 4경의 배경이 베란다로 설정되어 있다. 제 3경이 '아가씨 손'인 것으로 보건대, 정원이나 베란다의 어느 한 쪽에서 벌어지는 '손'을 둘러싼 사건이 진행되는 것으로 보인다.

무용극 〈급수부〉는 배구자가 1929년에 발표한 〈물 깃는 처녀〉[19]로, 이 작품은 처음 선보일 때부터 '순 조선무도(純 朝鮮舞蹈)'로 공표되었다. 이후 〈물 깃는 처녀〉 역시 배구자의 레퍼토리로 정착되는 과정을 거쳐 동양극장 개관 작품으로 선정된 것이다.

조선무용 〈아리랑〉은 1928년 4월 배구자가 조선 연예계로 복귀할 때 선보였던 작품으로 조선의 음악을 무용화한 작품이다.[20] 이후 배구자는 1929년 수원극장 공연에서 이 〈아리랑〉을 으뜸 공연 예제로 제시했고,[21] 이후 자신의 주요 레퍼토리의 하나로 삼았다.[22]

배구자악극단은 제 1회 개관 공연에 이어, 제 2회 공연도 담당했다. 제 2회 공연은 1935년 11월 8일부터 12일까지 '배구자악극단 석별 흥행'으로 선전된다. 상연 예제는 악극 최독견 작 〈탐라의 기적〉, 악극

19 「배구자가극단(裴龜子歌劇團) 수원에서 공연」, 『동아일보』, 1929년 12월 2일, 3면 참조.
20 「배구자 양 독연(獨演) 순서 조연도 만타」, 『매일신보』, 1928년 4월 20일, 2면 참조.
21 「배구자가극단(裴龜子歌劇團) 수원에서 공연」, 『동아일보』, 1929년 12월 2일, 3면 참조.
22 「신축낙성개관피로호화진」, 『매일신보』, 1935년 11월 1일, 1면 참조.

최독견 작 〈쌍동(이)의 결혼〉(2경), 촌극 〈아첨하다 봉변〉(1경)이었다. 이른바 악극 위주의 상연 예제가 공표된 것이다. 그러니 주요 공연은 악극이 될 것이고, 막간 공연으로 촌극이 배치된 것이다.

주목되는 점은 '최독견'의 공식적인 등장이다. 최독견은 배구자의 친척(오촌당숙)으로, 본명은 '최상덕'이다. 본래 소설가이자 기자였던 그는 동양극장의 총지배인으로 1937~1939년에 활동하였는데, 초창기 동양극장에서는 레퍼토리의 공급자로 활동하기도 했다. 11월 8일부터 시작된 공연에서 두 작품을 출품한 활동은 이러한 최독견의 위상을 보여준다고 하겠다. 청춘좌의 창립 공연도 최독견의 작품으로 치러졌다. 입단 이후 최독견은 홍순언, 박진, 홍해성 등과 함께 동양극장을 이끄는 핵심 단원(수뇌부)으로 활동했으며, 홍순언 사후에는 동양극장을 인수해 경영자로 나서기도 했다.[23]

이처럼 개관 당시 동양극장의 상연 예제를 살펴보면, 초창기에는 배구자악극단 위주로 공연(예제)이 편성되었음을 확인할 수 있다. 창립 당시 홍순언은 연극 상설을 목표로 했기 때문에, 극장 건물이 완공되기 이전부터 전속극단 조직에 착수했다.[24] 하지만 전속극단 청춘좌는 극장 개관 한 달 후에나 실제 공연에 임할 수 있었다.[25] 배구자악극단은 개관 초기 공연과 2회 차 공연을 담당하며,[26] 청춘좌의 창립 시까지 공연 레퍼토리를 일부 담당하는 역할을 했다. 하지만 배구자악극단만으로 그

23 「동양극장 인수 최씨가 단독경영」, 『매일신보』, 1938년 5월 5일, 3면 참조.

24 고설봉, 『증언 연극사』, 진양, 1990, 36면 참조.

25 「동양극장을 본거(本據)로 신극단 '청춘좌' 결성」, 『동아일보』, 1935년 12월 17일, 3면 참조.

26 「배구자 극단 석별흥행주간 동양극장 2주」, 『매일신보』, 1935년 11월 11일, 3면 참조.

이후 레퍼토리까지 정기적으로 감당할 수는 없었다.

1935년 2회 차 공연이 끝난 이후 배구자악극단은 일본 공연에 돌입했다.[27] 당시 기사에서는 1936년 벽두를 지나 배구자악극단이 돌아올 것이고, 동양극장에서의 다음 공연을 재개할 것으로 예상했다.[28] 하지만 배구자악극단이 실제 동양극장 무대에서 공연하는 시점은 5월이었다. 그렇다면 배구자악극단에 의한 레퍼토리 충당은 당분간은 힘들었다고 보아야 하며, 이로 인해 동양극장은 별도의 운영 방식을 고려하지 않을 수 없었다고 해야 한다.

그 공백기의 상황을 살펴보자. 개관 기념 2회 차 공연이 끝난 이후, 동양극장은 두 회 차에 걸쳐 영화를 상연하고 있다(1935년 11월 13일~16일, 1935년 11월 17일~20일).[29] 고설봉은 동양극장에서 영화를 상영한 것은 오전이며(오후에는 연극 공연), 영화 상영은 대관 형태로 이루어졌다고 했지만, 적어도 초창기에는 이러한 이분 체제가 (오전 영화 상영/오후 연극 공연) 정착되지 않은 것으로 보인다.

1935년 11월 21일부터는 극단 대관이 시작되었다. 신무대는 3회 차에 걸쳐 공연을 하였고(11월 21일~24일, 11월 25일~27일, 11월 28일~30일),[30] 그 이후에는 주간에는 영화가 상영되고 야간에는 '동경소녀가극단' 공연(12월 1일~5일)이나 '야담대회'(12월 6일)가 열리는 일정이 이어졌다. 그 다음에는, 다시 2회 차에 걸쳐 영화가 상영되었다(12월 7일~10

27 배구자, 「만히 웃고, 만히 울든 지난날의 회상, 무대생활 20년」, 『삼천리』(7권 11호), 1935년 12월, 128~133면 참조.

28 「각계 진용(各界 陣容)과 현세(現勢)」, 『동아일보』, 1936년 1월 1일, 30면 참조.

29 「폭스 특작 영화」, 『매일신보』, 1935년 11월 20일, 3면 참조.

30 「극단 '신무대' 공연」, 『매일신보』, 1935년 11월 23일, 3면 참조.

일, 12월 11일~14일).

　동양극장을 대여하여 공연을 연 극단으로는 신무대 같은 대중극단
이나, 낭랑좌 같은 가극단도 있었으며(창립 공연, 1936년 4월 12~18일, 2
회 차 공연),[31] 극예술연구회 같은 신극 단체도 포함되어 있었다(1936년
2월 28일~3월 2일).[32] 또한 동양극장은 초기에 야담대회를 위해 극장을
대여한 흔적이 있다. 1935년 12월 6일부터 야담동인회가 주최하는 야
담대회가 동양극장에서 열렸다(신정언, 유추강, 현철 강연).[33]

조선일보가 후원한 동양극장에서의 야담대회[34]

31　「소녀가무극단(少女歌舞劇團) 낭랑좌(娘娘座) 창립」, 『동아일보』, 1936년 4월 6
　일, 4면 참조.

32　「조선신극의 고봉 극연 제 9회 공연」, 『동아일보』, 1936년 2월 9일, 4면 참조 ; 「극
　연 제 9회 공연 극본 명희곡을 또 추가」, 『동아일보』, 1936년 2월 25일, 4면 참조.

33　「이번 야담대회에 조선일보독자 우대」, 『조선일보』, 1935년 12월 4일(석간), 3면
　참조.

34　「이번 야담대회에 조선일보독자 우대」, 『조선일보』, 1935년 12월 4일(석간), 3면

정리하면 11월 1일 개관된 이래, 동양극장은 주로 극장 대관과 영화 상영으로 극장의 공연 예제를 충당해 나갔다. 그리고 이러한 일정은 12월 15일 청춘좌 1회 공연이 시작될 때까지 이어졌다. 개관 이후 1달 반에 가까운 기간 동안 동양극장은 독립적인 연극 전용관이 아닌, 대여 기능에 충실한 극장으로 운영되었던 셈이다.

2.1.2. 배구자악극단의 성장과 동양극장 공연

2.1.2.1. 배구자의 내력과 성장 과정

배구자를 언급할 때에는 그녀와 얽힌 신화적인 이야기가 항상 개입되곤 한다. 伊藤博文의 사생아라든지, 천황의 숨겨진 딸이라든지 하는 동화 같은 이야기가 그러하다. 이러한 사연의 객관적 근거가 희박함에도 이러한 소문은 배구자를 연구하는 이들 사이에서 반드시 언급되는 이력처럼 다루어졌다.[35]

하지만 이대범이 지적한 대로 이러한 논란은 허구일 가능성이 높으며,[36] 설령 사실이라고 해도 배구자의 연예사적 위치(연극사적 위상)를 논구하는 데에는 별다른 도움이 되지 못한다.

참조.

35 유민영, 「초창기 가극운동 주도와 동양극장을 설립한 신무용가 배구자」, 『한국인물연극사(1)』, 태학사, 2006, 379~403면 참조.

36 이대범, 「배구자(裵龜子) 연구 : '배구자악극단(裵龜子樂劇團)'의 악극 활동을 중심으로」, 『어문연구』(36권 1호), 한국어문교육연구회, 2008, 281~304면 참조.

배구자의 이름이 조선에 처음 소개된 시점은 1918년이었다.[37] 당시 언론이 조선 방문 공연을 시행하는 천승(天勝) 극단(일명 '덴카츠이치좌', 天勝一座)을 소개하면서, 극단원으로 활동하는 배구자의 신분과 이력도 특화하여 소개했다. 이때의 인물 소개에 따르면 배구자는 배정자의 '친정 조카딸'로 기술되는데, 이로 인해 훗날 伊藤博文의 사생아라는 설이 만들어지는 계기가 되었다. 그녀는 당시 기사들이 언급하고 있는 것처럼 빼어난 미모와 뛰어난 재능을 가진 대중예술계의 인재였고, 그로 인해 조선의 많은 관객들이 그녀에 대해 적극적으로 관심을 가지게 된다. 더구나 그녀는 비단 일반 관객뿐만 아니라, 지식인이나 전문가들로부터 미래 조선의 무용을 이끌 핵심 자원으로 평가받기도 했다.

배구자 본인의 회고에 따르면, 그녀는 어릴 적 天勝과의 자연스러운 만남을 지속하다가[38] 天勝의 권유에 따라 그녀의 극단인 '유락좌(有樂座)'에 가입하였고 13살의 나이로 첫 무대에 나서게 되었다고 한다. 그 이후 그녀는 일본 소프라노 성악가 關屋信子(세키야 노부코)의 문하에서 성악을 공부했고, 미국으로 건너가 무용을 배웠다.[39] 이러한 성장 과정에서 배구자 곁을 지키며 그녀의 기예 연마를 뒷바라지한 인물이 天勝이었다.

37 「천승(天勝)의 제자 된 배구자(裵龜子), 경성 와서 첫 무대를 치르기로 하였더라」, 『매일신보』, 1918년 5월 14일, 3면 참조.

38 배구자가 천승극단의 일원이 된 사연은 크게 두 가지로 정리된다. 배구자가 동경에서 친척(삼촌)에 이끌려 천승극단과 접촉했다는 입단 경로와, 천승극단의 조선 공연을 보고 감명을 받아 입단을 결정했다는 사연이 그것이다(이대범, 「배구자 연구」, 『어문연구』(36권 1호), 어문연구학회, 2008, 281~304면 참조).

39 배구자, 「만히 웃고, 만히 울든 지난날의 회상, 무대생활 20년」, 『삼천리』(7권 11호), 1935년 12월, 128~129면 참조.

어린 배구자와
松旭齊天勝(쇼쿄쿠사이텐카쓰)[40]

〈평화의 신〉 공연 사진
(왼편 천사가 배구자)[41]

천승극단은 1918년 5번째 조선 공연을 시행하였는데, 당시 공연 예제 중에 〈평화의 신〉이라는 작품이 포함되어 있었다. 위의 공연 사진 (오른쪽)이 그 작품의 공연 사진인데, 무대 왼쪽 허공에 떠 있는 '천사'가 배구자의 배역이었다. 배구자가 맡은 역할은 데뷔 공연치고는 극적 비중이 상당한 역이었다. 이 천사 역할은 다른 군중들과 차별화되면서 어리고 순결하고 아름다운 여인의 형상으로 꾸며졌는데, 당시 배구자가 지닌 이미지와 어울리며 그녀의 신비한 이미지를 직조하는 데에 일조했다.

또한 배구자는 개막 직후 무대에 올라와 깃발 마술을 선보였다(아래 사진 중 왼쪽). 그녀는 맨손으로 각종 깃발을 뽑아내는 기술로 청중들의 아낌없는 박수와 사랑을 받았다. 실제로도 천승일행은 마술 기예로 각광 받는 극단이었는데, 배구자는 天勝의 수제자로 인정받아 이러한 기술을 전수받은 바 있었다. 재능이 뛰어났던 그녀는 짧은 시간에 天勝

40 「천승(天勝)일행 입경」, 『매일신보』, 1918년 5월 23일, 3면 참조.
41 「평화의 신과 천사」, 『매일신보』, 1918년 5월 25일, 3면 참조.

의 기예를 습득하여 무대에서 사랑받는 유명 인사가 되었다.[42]

깃발 마술을 선보이는 배구자[43] 1921년 경성을 방문한 천승일행[44]

　　1918년 공연부터 13살의 배구자는 청중의 마음을 사로잡았고, 여배우를 천시하는 풍조조차 변화시킬 정도로 조선의 관객들에게 강렬한 이미지를 남겼다.[45] 이렇게 형성된 조선 관객의 배구자에 대한 관심은 그녀가 지녔던 고도의 기예와 어우러지면서, 천승일행의 조선 공연을 예외 없이 흥행 성공으로 이끌었다.[46] 더구나 배구자라는 특수한 존재로 인해 천승일행의 조선 공연 시 언론은 연일 천승일행의 공연과 기사를 쏟아내곤 했다.[47] 이로 인해 배구자의 신분이 미화될 여건이 자연스

42　「배구자 양의 묘기, 천승일행 중에 화형이다」, 『매일신보』, 1921년 5월 22일, 3면 참조.

43　「배구자의 기술, 빈 손에서 나오는 본사 기」, 『매일신보』, 1918년 5월 30일, 3면 참조.

44　「천승 일행의 입성 광경(이십일 남문역에서)」, 『매일신보』, 1921년 5월 22일, 3면 참조.

45　「기술(奇術)의 배구자」, 『매일신보』, 1918년 5월 25일, 3면 참조.

46　「연예계 공전(空前)의 성황(盛況)」, 『매일신보』, 1918년 5월 30일, 3면 참조 ; 「천승일행 초일(初日)의 대만원」, 『매일신보』, 1921년 5월 23일, 3면 참조.

47　「소천승(小天勝), 천승 일행 중 오직 하나인 배구자 양」, 『매일신보』, 1923년 5월 29일, 3면 참조.

럽게 조성되었다고 할 수 있겠다.

천승극단 1918년 조선에서 공연 소식과 상연 작품 중 〈사랑의 힘〉[48]

천승일행은 1918년뿐만 아니라, 확인된 것만 해도 1921년과 1924 년 그리고 1926년에 조선에서의 공연을 재개했다.[49] 공연 때마다 배구 자는 천승일행의 화형(花形) 배우로 소개되며 흥행 성패의 관건을 쥔 인 물로 선전되었다.[50] 이 중에서 1926년 공연 상황은 주목된다. 배구자 가 2주간의 경성공연과 이어지는 평양공연을 소화하고 중국으로 떠날 예정이었던 천승일행에서 탈출하여, 경성으로 도피했기 때문이다.

당시 기사는 배구자가 천승일행에서 탈퇴하는 과정에서 일가인

48 「천승일행(天勝一行) 연일(延日), 2일까지 한다」, 『매일신보』, 1918년 6월 1일, 3면.

49 「천승(天勝)의 제자로 있는 배구자 양, 불원에 조선에 와서 흥행한다」, 『매일신보』, 1921년 5월 12일, 3면 참조 ; 「천승일행(天勝一行) 경극흥행(京劇興行)」, 『동아일 보』, 1926년 5월 13일, 5면 참조.

50 「천승일행(天勝一行) 흥행 금일부터 황금관에서」, 『동아일보』, 1921년 5월 21일, 3면 참조.

배정자가 관여했으며, 일본인 사업과의 모종의 계약도 작용했다고 보도하고 있다.[51] 배구자와 소속극단 천승일행 사이에는 배구자 탈퇴를 둘러싼 갈등이 이전부터 제기된 바 있으며, 과거에 이미 양육비 명목으로 비용을 지급하고 극단을 탈퇴하는 방안이 논의된 적이 있을 정도였다.[52]

배구자는 1915년에 천승일행에 입단한 이후 11년 동안 각종 기예를 습득하며 공연의 중심에서 활약한 바 있었다. 이른바 천승일행을 대표하는 화형 배우로 올라섰다고 할 수 있었는데, 단호한 결단을 통해 자신의 새로운 삶과 예술(무용) 영역을 개척하려고 한 것이다. 그러한 배구자의 입지를 활용하려는 제안도 있었던 것으로 보인다. 탈퇴 직후 기사 중에는 그녀가 새로운 극단을 창립할 것이라는 추측성 보도도 적지 않았다.[53]

1926년의 천승극단 탈퇴 사건은 각종 기사를 양산했다. 언론들은 민감하게 그녀의 행적을 추적했고, 관련 기사를 넓은 지면에 할애했다.[54] 하지만 이러한 기사들은 그녀의 연기나 마술, 즉 그녀의 연예계

51 「천승일행(天勝一行)의 화형(花形) 배구자 양의 탈퇴 입경(入京)」, 『동아일보』, 1926년 6월 6일, 5면 참조.

52 「천승일행(天勝一行)에 화형인 배구자 양 탈퇴호(脱退乎)」, 『매일신보』, 1921년 6월 2일, 3면 참조.

53 「신일좌(新一座) 대조직호(大組織乎) 진부는 미지」, 『매일신보』, 1926년 6월 6일, 5면 참조.

54 「천승일좌(天勝一座)의 명성(明星) 배구자 작효(昨曉) 평양에서 탈주 입경(入京)」, 『조선일보』, 1926년 6월 5일(조간), 2면 참조 ; 「천승일행의 명화 배구자 탈주 입경」, 『매일신보』, 1926년 6월 6일, 5면 참조 ; 「화려한 무대 뒤에 숨은 홍수녹한(紅愁綠恨)」, 『조선일보』, 1926년 6월 6일(석간), 2면 참조 ; 「구자의 탈주는 연애와 재산관계」, 『매일신보』, 1926년 6월 7일, 3면 참조 ; 「문제의 노파 배정자 피소(被訴)

활동보다는 사적인 내력이나 탈주 과정 같은 가십에 가까운 기사들이 대부분이었다.[55] 배구자는 양모 天勝과 후원자 배정자의 품을 떠나 양친의 품으로 돌아갔고, 약 2년 동안 연예인으로서의 별다른 행적을 노출하지 않은 상태로 잠적하여 살았다.

그 행적을 정리해 보자. 배구자는 1915년 천승극단에 입단하여 1918년 무대에 데뷔하였고 1926년 탈퇴했다. 천승극단 시절 그녀의 장점은 뛰어난 미모와 풍만한 몸매, 조선인이라는 특징과 다소 신비한 출생 내력, 뛰어난 마술과 독창 실력 그리고 연기력(특히 '소공자' 역할로 각광[56])이었다. 조선 방문 공연에서 그녀의 진가는 크게 부각되었고, 미국이나 만주 공연에서도 그녀는 각광 받는 배우이자 무용인이었다.

이 과정에서 배구자는 약 11년 간 천승에서 양육되면서 각종 기예를 전수받았다. 특히 그녀는 여러 스승으로부터 다양한 춤을 배울 수 있었고, 어려서부터 다채로운 체험을 통해 춤의 새로운 면모를 발견할 수 있었다.

처음에 천승(天勝)의 곡예단을 따라 미국(美國) 뉴-욕에 갓다가 그곳에서 약 석 달 동안을 전문으로 배웟고 일본(日本) 와서는 고전아부(高田雅夫)와 석정막(石井漠)에게서 좀 배웟서요. 그러치만

」, 『매일신보』, 1926년 12월 28일, 2면 참조 ; 「천승(天勝) 일행의 이재(異才) 배구자(2)」, 『조선일보』, 1928년 1월 3일(석간), 2면 참조.

55 1926년 천승일행에서 탈퇴 시점에 '음악연주회'에 출연하기는 했다(「여자교육협회 주최의 납량음악연극대회 광경」, 『동아일보』, 1926년 6월 20일, 3면 참조 ; 「근화후원회의 납량연극대회」, 『조선일보』, 1926년 6월 15일(조간), 3면 참조).

56 「배구자 양의 묘기, 천승일행 중에 화형이다」, 『매일신보』, 1921년 5월 22일, 3면 참조.

저는 클라식한 석정막(石井漠)의 무용보다는 좀 밝고 자유스러운 고전아부(高田雅夫)의 춤이 조와요. 석정(石井)이나 고전(高田) 씨(氏)도 모다 동경제국극장(東京帝國劇場)의 교사로 나와 잇든 영국 사람 '로시에'에게서 배웟지만 개성의 차이로 결국 그러케 달러지드구만요.[57]

그녀의 춤은 일본 스승과 미국 스승으로부터 골고루 전수받았다. 하지만 더 중요한 것은 그녀가 체험을 통해 춤의 차이가 존재한다는 사실을 터득하고 있었다는 점이다. 한 스승 밑에서 배웠음에도 高田雅夫와 石井漠의 춤이 다르고, 두 사람 모두에게 자신이 배웠음에도 더욱 끌리는 춤이 따로 있는 것은 이러한 차이와 개성 때문이라는 점을 그녀는 이미 알고 있었다.

이러한 춤의 차이와 개성에 대한 이해는 이후 자신만의 춤, 나아가서는 자신의 춤의 근간을 이루는 조선적인 것의 가치를 발견하는 안목으로 나아갔다. 그녀가 훗날 자신의 춤을 서양식 춤에 매몰시키지 않고, 보다 조선적인 정취를 가미한 춤으로 탈바꿈할 수 있었던 것도 이러한 안목과 체험의 결과였다고 하겠다.

2.1.2.2. 배구자의 활동 재개와 배구자무용연구소의 활동

2.1.2.2.1. 1928년 배구자의 조선 연예계 복귀와 공연작

1928년 그녀는 조선의 연예계로 복귀하려는 의향을 내비쳤다. 그 시

57 「배구자의 무용전당(舞踊殿堂), 신당리문화촌(新堂理文化村)의 무용연구소 방문기」, 『삼천리』(2호), 1929년 9월 1일, 44~45면.

초는 백장미사(白薔薇社) 공연이었다.[58] 배구자는 2년의 은퇴를 청산하고 독창과 무용으로 장곡천정공회당 무대에 올랐던 것이다.[59] 이 공연에서 주목되는 바는 당시 공연 예제, '음악무용회 순서'가 남아 있다는 점이다.

1928년 4월 배구자 복귀 '음악무용회' 순서[60]

공연 예제에 붙은 일련번호를 '경'으로 지칭하기로 하자. 배구자가 직접 출연한 장면은 1경, 3경, 5경, 6경, 8경, 10경, 11경, 13경으로 총 8경에 달한다. 배구자가 출연했던 '경'들은 주로 무용과 관련된 장면이었는데, 예외적으로 독창이 5경에서 펼쳐지기도 했다.

총 3부로 나누어진 이 '음악무용회'는 각 부(部)가 일정한 형식에 따라 일관성을 형성하고 있다. 가령 1부를 보면 무용(1경)―독주(2경)―무용(3경)―독주(4경)―독창(5경)으로 구성되어 있다. 무용과 무용 사이에 독주를 삽입한 구성인데(1부의 마지막 5경은 독창), 무용은 주로 배구자가 맡고 독주는 찬조 출연인 휴쓰나 스투데니가 맡았다. 이러한 구성

58 백장미사는 이철이 설립한 회사로 악보 출판을 전문으로 하였다(「백장미 제1집 발행」, 『동아일보』, 1927년 2월 5일, 5면 참조).

59 「은퇴하얏든 배구자 양 극단에 재현(再現)」, 『동아일보』, 1928년 4월 17일, 3면 참조.

60 「배구자 양 독연(獨演) 순서 조연도 만타」, 『매일신보』, 1928년 4월 20일, 2면 참조.

방식은 3부에서도 거의 그대로 적용되는데, 다만 1부의 마지막 독주와 독창이 제거된 형태이다. 그래서 3부는 3개의 공연 예제를 도입하여 무용(11경)-독주(12경)-무용(13경)의 구성을 따르고 있다.

2부는 1부와 3부의 구성을 따르면서도, 본편의 무게를 감안하여 그 공연 예제를 확대한 경우이다. 2부는 총 5개의 공연 예제로 구성되는데, 구성 방식은 무용 사이에 독주를 삽입하는 형태이다. 무용(6경)-독주(7경)-무용(8경)-독창(9경)-무용(10경)으로 짜여져 있고, 배구자와 찬조 출연자가 교대로 출연하는 구성 방식을 따르고 있다. 1부와는 달리 독창은 스투데니가 맡았고 2부의 마지막 10경에서 배구자는 무용을 담당했다.

정리하면 배구자는 전체 13경을 3부로 나누고, 각 부의 시작과 마지막 경을 자신이 담당했다. 그녀가 담당한 경은 주로 무용이었고, 1부에서만 예외적으로 마지막 경에서 독창을 시행했다. 찬조 출연자(기사에서는 '조연'으로 지칭)들은 휴쓰, 스투데니, 안병소(安炳昭)였는데, 이들은 독주나 독창을 통해 무용 공연 예제 사이에 출연하면서 무용의 순서를 보다 활기 있게 만들고 관극 체험을 다양하게 유도하는 데에 일조했다.

배구자의 복귀 무대였던 만큼 주요 행사는 무용 공연이었다. 하지만 한 사람만의 공연으로 13경을 모두 이끌어가기는 어려울 뿐만 아니라 관객들도 한 장르에만 매몰되는 공연 형식을 즐기지 않았다. 따라서 무용은 배구자가 담당하고, 음악은 주로 찬조 출연자가 맡는 분업화 된 공연 편성을 자연스럽게 구사하게 된다. 이러한 공연 편성 방식은 당대의 공연 관습과 관례적 흐름에 동참한 결과이기도 하다. 그리고 이러한

공연 방식은 배구자악극단이 훗날 활용하는 대표적인 공연 패턴으로 정착된다.

배구자가 이 공연에서 시행한 무용을 표로 정리해 보자.[61]

	1부			2부			3부	
출연	1경	3경	5경	6경	8경	10경	11경	13경
장르	무용	무용	독창(앨토)	日本舞踊	무용	무용	무용	무용
작품	〈유-모래스크〉	〈집시〉	〈어이하리〉(『백장미』제1집에서)	〈사꾸라 사꾸라〉	〈셀나(水夫)〉	〈인형(人形)〉	〈아리랑〉('아르랑')	〈사(死)의 백조(白鳥)〉
반주 음악과 범주	서양음악을 사용한 무용으로 추정	서양음악을 사용한 무용으로 추정	–	일본식 무용			'조선노래를 무용화 한 것'('자작자연'배구자)	

1경 〈유-모래스크〉는 슈만과 드보르작의 연주곡인 〈유모레스크(Humoresque)〉를 근간으로 한 무용 작품이다. 사용한 음악과 제목 그리고 기존의 성향을 고려할 때 이 작품은 서양 무용의 형식을 추수하는 경향을 보이고 있다. 이 작품은 1929년 배구자무용연구소에서 주요 강습 작품 가운데 한 작품이었고, 개관 공연작으로도 선정될 정도로 대표성이 높은 작품이었다.[62]

3경의 〈집시〉 역시 동명의 음악을 바탕으로 했던 무용으로 보이며, 6경의 〈사꾸라 사꾸라〉는 일본 무용이었다. 이러한 서양 혹은 일본의 무

61 「배구자 양의 음악무용회」, 『동아일보』, 1928년 4월 21일, 3면 참조 ; 「배구자 양 독연(獨演) 순서 조연도 만타」, 『매일신보』, 1928년 4월 20일, 2면 참조.

62 「배구자의 무용전당(舞踊殿堂), 신당리문화촌(新堂理文化村)의 무용연구소 방문기」, 『삼천리』(2호), 1929년 9월 1일, 43면.

용과 대조적으로 11경의 〈아리랑〉은 배구자가 '조선 노래를 무용화 한 것'
이라고 공표하는 대표적인 작품이다. 8경의 〈셀나(수부)〉는 뱃사람을 뜻하
는 '세일러(sailor)'를 가리키는 용어를 작품 제명으로 결정한 경우이다.

5경의 〈어이하리〉는 『백장미』(1집)에 수록된 노래였다. 이 노래의
원제는 〈햇살 아이 두〉였다.[63]

11경은 '순조선무도'로 공표된 바 있는 〈아리랑〉이다. 이 작품은 조
선의 음악을 무용화한 작품으로, 배구자가 조선의 색채를 가미하여 창
안한('자작자연') 무용이다. 서양과 일본의 영향이 강하게 느껴지는 작품
들 속에서 향토적인 인상을 남기고 있는 점이 주목된다. 이후 이 작품
은 배구자의 주요 레퍼토리로 다듬어지고, 동양극장 개관 공연의 레퍼
토리로 선정된다.[64] 일단 1928년 복귀 공연에 나섰던 배구자는 이 작품
을 통해 서양과 일본 무용에서 차별화되는 조선식 무용의 가능성을 스
스로 탐색하게 된다.

2.1.2.2.2. 1929년 배구자무용연구소 설립과 공연 활동

가) 무용연구소 설립과 1회 공연

1929년 배구자는 연구소를 개소했다.[65] 연구소 건립을 재정적으로나

63 백현미, 「소녀 연예인과 소녀가극 취미」, 『한국극예술연구』(35집), 한국극예술학
 회, 2012, 92면 참조.

64 「배구자가극단(裴龜子歌劇團) 수원에서 공연」, 『동아일보』, 1929년 12월 2일, 3
 면. 참조 ; 「신축낙성개관피로호화진」, 『매일신보』, 1935년 11월 1일, 1면 참조.

65 1929년 무용연구소가 발족한 이래, 배구자가 이끄는 단체의 명칭은 한동안 '배구
 자무용연구소'로 지칭되었다(「배구자여사 무대에 재현」, 『동아일보』, 1929년 8월
 24일, 3면 참조). 1931년 이후에는 '배구자예술연구소'라는 명칭도 빈번하게 활용

심정적으로 후원한 이가 훗날 동양극장을 창설한 홍순언이었다. 무용연구소는 합숙제 시스템을 따르고 있었고, 기본적으로 수강료를 받지 않는 무료 수강제였기 때문에, 초기에는 막대한 비용이 투자되어야 했을 것으로 예상된다. 이 비용을 전적으로 부담한 이가 홍순언이었다.[66]

홍순언과 배구자가 설립한 무용연구소는 강습생을 모집하고 전문적인 무용 교습을 시행하여 숙달된 기예를 갖추도록 한 연후에, 무대 공연을 통해 흥행 수입을 창출하는 극단 체제를 따르고 있었다. 이러한 체제는 배구자가 일찍이 몸담았던 천승 일행의 그것과 다르지 않다. 배구자는 자신이 천승 일행의 강습생으로 들어가 주연 무용수가 된 경험을 활용하여 자신의 극단(무용연구소)을 꾸려가려고 한 셈이다.

연구소는 광희문 바깥(신당리 문화촌)에 위치하고 있었으며, 건물은 당시 최첨단 주택 양식인 문화주택('빨간 양옥집')이었다. 배구자는 구미의 무용 예술을 소개하여 자신의 직분을 다하겠다는 포부를 펴고 있었다. 1929년 설립 당시 이 연구소에는 10여 명의 단원이 가입했는데, 그 중에는 1928년 찬조 출연했던 안병소도 포함되어 있고, 배구자의 친동생인 배용자도 가입되어 있었다.[67]

배용자는 배구자무용연구소의 핵심 단원으로 활약하면서 대외적으로 높은 평가를 받는 배우로 부상했다. 1930년 11월 조선극장 공연

되기 시작했다(「구경거리 백화점 23일 단성사 배구자예술연구소 공연 초유의 대가무극(大歌舞劇)」, 『매일신보』, 1931년 1월 22일, 5면 참조). '배구자일행'은 가장 폭넓은 시기에 걸쳐 사용된 명칭이고, '배구자무용단'이라는 명칭도 사용되었다(「출연 준비 중인 배구자무용단」, 『매일신보』, 1929년 8월 25일, 2면 참조).

66 「배구자의 무용전당(舞踊殿堂), 신당리문화촌(新堂里文化村)의 무용연구소 방문기」, 『삼천리』(2호), 1929년 9월 1일, 43~44면.

67 「배구자무용연구소 9월 중 제 1회 공연」, 『조선일보』, 1929년 8월 24일(석간), 3면.

에서 그녀는 귀여운 외모와 무용 실력 그리고 맑고 고운 목소리(노래)로 주목받게 되었다. 특히 그녀가 불렀다는 노래에는 "무지개를 타고 왔다"는 구절이 들어 있었다. 1930년 11월 공연에서 배용자는 성인 관객을 사로잡는 즐거움을 준 배우로 평가되었다.[68]

무용 인력을 양성한 배구자는 1929년 8월 박람회출연관에서 '가극과 무도의 막'을 열 목적으로 대외 활동을 전개한 바 있다. 이 출연이 성사되었는지는 확실하지 않지만, 당시 기사에는 출연을 위해 배구자가 보안과장을 만나 교섭한 사실이 보도되어 있다.[69] 또한 후속 보도를 통해 출연 준비 중인 기사가 게재된 것으로 보아,[70] 이 공연을 성사시키고자 하는 의지가 대단했음을 알 수 있다.

공연이 성사되었든 그렇지 않았든 간에, 배구자는 무용연구소를 통해 대외 활동에 대한 의지를 적극적으로 다졌다고 하겠다. 특히 보안과장을 직접 만나 공연에 대한 협조를 구할 정도로 그녀는 열성적이었다. 공식적으로 배구자무용연구소의 첫 공연은 1929년 9월 19일 영락정 중앙관에서 열린 것으로 알려져 있는데, 이 공연에서 무용뿐만 아니라 연주와 영화 상영도 시행되었다.[71] 더구나 그 출연진이 보통교육을 받은 재녀들로 구성되면서 비상한 관심을 모았다.[72]

68 「무지개 타고 온 용자(龍子) 배구자무용단 공연에 출연 중」, 『조선일보』, 1930년 11월 5일(석간), 5면 참조.

69 「배구자가 출연한다 조박연예관(朝博演藝舘)에」, 『매일신보』, 1929년 8월 20일, 2면 참조.

70 「출연 준비 중인 배구자무용단」, 『매일신보』, 1929년 8월 25일, 2면 참조.

71 「배구자무용연구서 제 1회 공연」, 『동아일보』, 1929년 9월 18일, 3면 참조.

72 「배구자무용연구소 초회 공연」, 『조선일보』, 1929년 9월 18일(석간), 3면 참조.

배구자와 배구자무용연구소의 책무 중 하나가 무용(춤)의 품격을 높이고 당대 인식을 바로잡는 교정 활동이었다. 그녀는 데뷔 무렵부터 연예인을 무시하던 보편적 풍조에 일침을 가하는 역할을 했고, 1929년 배구자무용연구소 설립을 통해 무용에 대한 인식을 교정하는 역할을 이어가기도 했다. 배구자무용연구소는 '진실하고 연구적'인 이미지를 조성하면서 품격을 갖춘 대중예술로서 무용의 개념을 대중에게 전달하는 역할을 했다.[73] 이러한 활동과 시도는 일정한 효과를 거둔 것으로 판단된다. 심지어 천승극단 시절과 탈퇴 사건에서 배구자에 대해 부정적인 이미지를 가지고 있던 평자 중에서도 배구자무용연구소의 설립과 활약을 통해 그녀에 대한 선입견을 교정해야 한다고 주장하는 이들도 나타나기도 했다.[74]

배구자가 지녔던 인재 양성에 대한 견해, 즉 교육관은 다음과 같이 정리될 수 있겠다.[75] 배구자는 무용수가 되기 위해서는 비단 춤만 잘 추어서는 안 된다고 생각했다. 무용수는 우선 음악을 이해해야 하기 때문에, 가창 실력을 갖추고 있어야 했고 악보를 볼 수 있는 능력도 길러야 했다. 뿐만 아니라 독서를 통해 교양을 체득하고 있어야 했고, 단체 생활을 위해 여인들이 해야 하는 일도 할 줄 알아야 했다. 이러한 배구자의 생각은 무용연구소의 시간표에 고스란히 적용되어, 단원들은 하루 종일 춤 연습 외에 다른 활동도 병행해야 했다.

73 심훈, 「새로운 무용의 길로 : 배구자 1회 공연을 보고」, 『조선일보』, 1929년 9월 22일(석간), 3면 참조 ; 「무용과 레뷰 : 배구자 최승희 상설관 레뷰」, 『조선일보』, 1929년 10월 9일(석간), 5면 참조.

74 「경성 흥행계(京城 興行界) 잡관(雜觀)(2)」, 『동아일보』, 1929년 9월 29일, 7면 참조.

75 「배구자의 무용전당(舞踊殿堂), 신당리문화촌(新堂里文化村)의 무용연구소 방문기」, 『삼천리』(2호), 1929년 9월 1일, 43~45면.

나) 무용연구소의 인적 구성과 연습 방식

개소 무렵 단원들의 상황과 처지를 보여주는 자료를 살펴보자. 다음은 한 견습생의 일화를 다룬 기사이다.

(배구자)무용연구소에 가입한 송신옥의 일화[76]

위의 기사의 주인공은 '송신옥'인데, 경성에서 학교를 다니다가 무용에 매혹되어 배구자무용연구소에 들어간 경우이다. 그녀는 천재적인 재능을 발휘하며 배구자무용연구소의 당당한 일원으로 공연에 참여했다. 하지만 지역 순회공연에서 아버지의 강압을 이기지 못하고 무용을 그만두고 집으로 돌아가야 했다.

송신옥의 사연에서 주목되는 것은 그녀가 학교를 다니는 교육받은 여인이었음에도 불구하고 학업과 무용 사이에서 고민한 흔적을 남기지 않은 점이다. 그녀는 주저 없이 무용의 길을 선택했고, 자신의 재능을 꽃피우는 데에 더 큰 관심을 쏟는다. 송신옥의 선택은 무용의 중요성을 인정하고 그 가치를 긍정하는 풍조를 반영하고 있다. 적어도 송신옥 같

76 「기생(妓生) 노릇이 실혀서 도망 해쥬로 왓다가 다시 붓들닌 전 배구자 문제 소녀 (前 裵龜子 門弟 少女)」, 『매일신보』, 1931년 5월 5일, 7면 참조.

은 여인이 있었다는 사실은 무용의 가능성이 고조되고 있었던 사회 풍조를 일정 부분 보여준다고 하겠다.

배구자무용연구소가 개소했을 때 전국 각 지역에서 '얼굴도 얌전하고 공부도 착실히 한 여학생'들이 대거 입소하기를 원했는데, 그중에는 '여교원'까지 포함되어 있을 정도였다. 하지만 배구자는 입소 조건을 까다롭게 적용했다. 입소 조건은 13살에서 20살의 연령이어야 했고, 반드시 부모의 허락을 얻어야 한다는 것이었다. 많은 여성들이 입소를 희망했지만, 배구자는 '풍기(風紀)'를 고려하여 부모의 동의를 구한 이들만 입소를 허용했다. 배구자무용연구소는 단체 합숙(공통생활(共通生活)')을 시행했기 때문에, 여성에 대한 보수적인 시선이 존재하는 세상에서 이를 감당할 수 있는 여성들만 제대로 된 무용수로 성장할 수 있었다.[77]

배구자무용연구소의 '강덕자'는 대표적인 경우이다. 그녀는 "상당한 가정의 따님이고 여자최고학부까지 나온" 재원이었으며, "굳은 의지와 빛나는 예술성"으로 주목받은 대표적인 단원이었다.[78] 강덕자는 〈파계〉의 '성심' 역을 비롯하여 〈방울꽃〉의 '역부' 역과 〈마음의 등불〉의 '박사' 역 등 각종 남자 역을 도맡아 수행한 바 있다. 그뿐만 아니라 테너 색소폰과 탭댄스에 능했고, 독창 무대를 가질 정도로 가창 능력도 지니고 있었다.

77 「배구자의 무용전당(舞踊殿堂), 신당리문화촌(新堂理文化村)의 무용연구소 방문기」, 『삼천리』(2호), 1929년 9월 1일, 43~44면.

78 배구자, 「만히 웃고, 만히 울든 지난날의 회상, 무대생활 20년」, 『삼천리』(7권 11호), 1935년 12월, 132면 참조.

(배구자)무용연구소 출신 김복순의 사연[79]

한편 배구자무용연구소 출신 중에 김복순은 대중 가수로 알려진 인물이다. 그녀 역시 보통학교를 졸업하고 자신의 의지로 배구자무용연구소에 가입하여 1년 여 동안 수학하였다. 배구자악극단의 지역 순회공연에 참여하여 전국의 무대에 섰고, 그때마다 전국의 관객들을 만나 자신의 기예를 다듬어나갔다. 그리고 무용뿐만 아니라 노래에도 재질을 드러내며 유행가 가수로 알려지게 되었다.

김복순은 배구자무용연구소를 선택하여 자신의 끼와 재능을 성장시키고자 한 경우이다. 그녀는 1년 여 동안의 단원 생활을 통해 '팔과 다리를 놀리는 것'을 훈련했고, 음악적 재능을 드러낼 수 있는 기회를 얻어냈다. 김복순은 배구자무용연구소에서 수련한 이후에는 다시 공부하기로 결심했다고 하는데, 이러한 선택과 결정을 통해, 자신에게 적합한 예능 교육을 스스로 찾아가고 있었다.

강석연도 배구자무용연구소에서 1년 남짓 강습을 받은 경험이 있다.[80] 강석연은 무용에 소질이 있었지만, 본격적인 무용수로의 길

79 「유행가(流行歌)의 밤 전기(前記)(4)」, 『매일신보』, 1933년 10월 18일, 2면 참조.
80 「인기가수의 연애 예술 사생활」, 『삼천리』(7권 8호), 1935년 9월, 193~194면 참조.

을 가지는 못했다. 그녀는 1929년 토월회에 가입(《즐거운 인생》 출연)하여 배우이자 대중가수로서의 길을 걸었다.[81]

배구자무용연구소는 강석연 이후 연예계로 나아가려는 이들에게 중요한 기회를 제공하는 역할을 수행한 단체였다. 일례로 강석연은 경성사범학교부속학교를 마친 중학 정도의 학력을 가진 상태였고, 훗날 여자청년학교도 졸업한 재원이었다. 강석연의 사례에서도 확인되듯, 배구자무용연구소는 연예인을 길러내는 데에도 분명 성과를 거두었다. 하지만 이러한 성공을 통해 더욱 주목되는 바는 이러한 연예인의 자질을 갖춘 여자 단원의 입단에 까다로운 조건을 붙여 재원들의 관리와 교육에 신경을 썼다는 점이다.

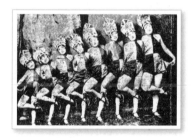

배구자무용연구소 일동과 그녀들의 춤[82]

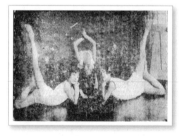

배구자무용연구소의 공연작 〈오리엔탈〉
공연 사진[83]

위의 두 사진은 창립 무렵 배구자무용연구소의 레퍼토리를 일부나마 알려주는 자료이다. 좌편 사진은 단체 무용의 정경을 보여주고 있다. 신체와 연령이 다른 여인들이 일정한 열을 맞추어 통일된 동작을

81 이서구, 「1929년의 영화와 극단회고(3)」, 『중외일보』, 1930년 1월 4일, 4면 참조.
82 「배구자무용연구소 초회 공연」, 『조선일보』, 1929년 9월 18일(석간), 3면 참조.
83 「배구자여사 무대에 재현」, 『동아일보』, 1929년 8월 24일, 3면 참조.

보여주고 있는 점이 주목된다. 반면 우편 사진은 의욕적이고 창의적인 몸동작과 위치가 돋보이는 무용을 포착하고 있다. 두 사진은 단체 무용과 소규모 그룹의 무용을 대변하고 있다. 이 중에서 소규모 그룹의 무용으로 보이는 〈오리엔탈〉은 훗날 배구자악극단의 주요 레퍼토리로 소개된다(배숙자 출연).[84]

당시 배구자무용연구소에서 강습되는 춤과 무용의 핵심은 여성 신체의 노출과 관련이 깊었다. 무용 제작 측의 의도도 그러했지만, 이러한 무용을 바라보는 당대인의 시각 역시 신체와 노출에 주목하고 있었다고 해야 한다.

실로 그네 둘은 아랫배와 젓가슴을 겨우 엷은 라사(羅沙)로 가리엇다 할가. 깍근 무가튼 하얀 두 종강이와 팔을 앗김업시 드러내노코 가는 몸을 이리 빗틀 저리 빗틀 못 견듸게 비틀다가는 와락 다리를 드러 편정을 차는 시늉도 하며 팔을 혜염을 치듯 쭝기쭝기 내어젓기도 하다가 다시 고요히 끄으려 드리면서 춤만 작고 춘다.[85]

위의 정경 묘사는 『삼천리』의 기자가 신당리 문화촌에 자리 잡은 배구자무용연구소를 탐방하고 쓴 기사의 일부이다. 당시 무용연구소 강습생들이 연습하던 춤은 〈유모레스크〉였는데, 기자는 여인들로 구성된 무용단의 복색과 신체에 큰 관심을 기울이고 있다. 물론 기자가 춤에 대한 전문적인 지식을 갖추고 있지 못했기 때문일 수도 있지만, 궁

84 「초하의 호화판 논·스텝·레뷰 – 20경」, 『매일신보』, 1936년 6월 15일, 3면 참조..
85 「배구자의 무용전당(舞踊殿堂), 신당리문화촌(新堂理文化村)의 무용연구소 방문기」, 『삼천리』(2호), 1929년 9월 1일, 43면.

극적으로 배구자무용단의 특색이 신체적 아름다움을 드러내는 춤을 선보이는 데에 있었기 때문일 수도 있다.

위의 묘사에 나오는 신체적 움직임은 이후 공연 사진에서 발견되는 춤의 형상과 부합된다. 팔과 다리를 드러내고, 몸을 유연하게 움직여서 다양한 각도를 창출하며, 다리를 들어 올리거나 팔을 뻗어 다양한 곡선미를 형상화하는 모습이 그러하다(다음 장에 인용된 1930년 혹은 1931년의 사진과 비교하면 흥미 있는 결론을 얻을 수 있을 것이다).

개관 작품으로 공연된 작품 가운데에는 〈유모레스크〉가 포함되어 있었다.[86] 이 작품은 일종의 무언극이었는데, 가난한 청년의 고난과 환상을 다룬 작품이었다. 일자리를 구하지 못한 미국인 청년은 배고픔을 이기지 못하고 공원에서 쓰러져 잠이 들었는데, 그 꿈속에서 소녀들의 환상이 나타났다. 소녀들은 춤추듯 다가와 음식을 나누어주고 청년을 위무하며 사랑의 감정까지 느끼게 한다. 청년은 고생에 대한 대가를 받게 된 사실에 기뻐했으나, 잠에서 깨어나면서 자신이 느꼈던 것이 꿈 혹은 환상에 불가했음을 알게 된다. 크게 실망한 청년은 현실을 한층 고통스럽게 인지하도록 만드는 꿈에 분노한 후, 분연히 주먹을 쥐고 일어나 자신의 의지를 새롭게 다질 것을 공언한다.

그런데 지금 배구자가 가르치고 잇는 그 무용의 일절(一節)이 바로 가난한 그 청년의 눈 압흐로 소녀들이 나타나든 그때 광경이라. 무용으로 표현하는 것이 되어서 얼는 알아보기 어려우나 엇든 때는

86 〈유모레스크〉에 대한 설명은 다음의 글을 참조했다(「배구자의 무용전당(舞踊殿堂), 신당리문화촌(新堂理文化村)의 무용연구소 방문기」, 『삼천리』(2호), 1929년 9월 1일, 43면 참조).

두 팔로 무엇을 끼어 안는 시늉을 하는 것과 또 엇든 때는 잰재리 거름으로 오종종하게 것는 것이 그럴 듯 하게 보이기도 한다. 축음기에서는 여전히 "다라단단다. 다라단단다 ─ 다라다라단단다".[87]

『삼천리』 기자가 탐방할 당시 배구자무용연구소에서는 '(배)숙자'와 '순희' 등을 비롯하여 10여 명의 강습생이 기거하면서 연습하고 있었다. 이러한 10여 명은 청년의 눈앞에 나타나는 소녀들이 되어 춤을 추고 있었는데, 그 춤이 〈유모레스크〉였다. 더 정확하게 말하면 음악 〈유모레스크〉에 기반한 무용이었고, 그 무용은 1928년 복귀공연에서도 배구자가 선보인 바 있는 대표작이었다.

청년의 환상은 여인들의 등장과 움직임으로 표현되었다. 기자는 '두 팔로 무엇을 끼어 안는 시늉'을 하거나 '잰재리 거름으로 오종종하게 것는' 행위를 보여주었다고 기술했다. 배고픔과 절망에 사로잡힌 청년에게 무엇을 안을 수 있거나 누군가의 숨결을 느낄 수 있는 것은 축복일 수밖에 없는데, 무용수들은 이러한 축복을 형상화하고자 했던 것으로 보인다. '잰 걸음'으로 걷는 것은 원하는 것을 손에 넣지 못하고 멀어지는 당시 극적 상황을 그리는 수단이었다고 하겠다.

배구자악극단이 수행한 〈유모레스크〉는 특정한 이야기를 바탕으로 하여 이야기를 이끌어가되, 감정적인 표현을 무용에 의지하여 특화시키려는 의도를 담고 있었다. 실제로 배구자는 자신의 무용연구소에서 비단 무용만을 교수하는 것이 아니라, 독서와 가창 그리고 악보 읽기와 생활 습관도 가르친다고 했다. 특히 음악 훈련과 교습에 대한 비

87 「배구자의 무용전당(舞踊殿堂), 신당리문화촌(新堂理文化村)의 무용연구소 방문기」, 『삼천리』(2호), 1929년 9월 1일, 43면 참조.

중이 높았다고 해야 하는데, 〈유모레스크〉는 이러한 음악적 비중을 보여주는 작품이라고 하겠다.

다) 배구자무용연구소의 2회 공연과 공연 레퍼토리

배구자무용연구소는 규모 확장을 명분으로 인원을 충원하여 제 2회 공연을 시행했으며,[88] 본 공연이 일단락되자 전국 각지로 순회공연을 추진했다. 1929년 10월 평양과 인천(표관)에서 공연했고,[89] 11월 대구(만경관) 공연과[90] 인천 애관 공연[91]을 거쳐 귀경 공연을 시행했다.[92] 이후 11월 말에는 개성(개성좌),[93] 12월에는 청주(앵좌) 공연을 다녀오기도 했다.[94] 이러한 연구소의 활동과 기획은 대중극단의 활동상과 다를 바 없다. 배구자는 무용연구소 설립을 통해 일종의 무용 극단을 만든 셈이다.

1930년에 접어들어도, 배구자무용연구소의 지역 순회공연은 계속

88 「배구자 무용소 확장 소원(所員) 증모」, 『조선일보』, 1929년 10월 26일(석간), 5면 참조.

89 「극과 영화인상(映畵印象)」, 『동아일보』, 1929년 10월 5일, 5면 참조 ; 「배구자 양 일행을 따라온 소녀」, 『조선일보』, 1929년 10월 13일(석간), 3면 참조 ; 「배구자 무용 인천 독자 우대」, 『조선일보』, 1929년 10월 24일(석간), 5면 참조 ; 「배구좌 일좌 인천에서 공연」, 『동아일보』, 1929년 10월 24일, 5면 참조.

90 「배구자예술연구회 대구에서 공연」, 『조선일보』, 1929년 11월 12일(석간), 7면 참조.

91 「배구자무용단 인천 애관서 13, 14일 양일 간」, 『매일신보』, 1930년 11월 13일, 5면 참조.

92 「배구자 일행 공연 15일부터 단성사에 와서」, 『조선일보』, 1929년 11월 15일(석간), 5면 참조.

93 「배구자 일행 개성서 개연(開演) 본지 독자 우대」, 『매일신보』, 1929년 11월 21일, 2면 참조.

94 「배구자 일좌 청주서 공연」, 『동아일보』, 1929년 12월 5일, 5면 참조.

되었다. 부산 공회당,[95] 대구의 대구극장,[96] 공주 금강관[97]의 공연을 거쳐 일본 순회공연까지[98] 시행했다. 이러한 장기 공연 패턴 역시 천승 시절의 경험과 당시 대중극단의 공연 루트를 답습하는 형식이었다. 배구자무용연구소가 실질적으로는 흥행 극단의 형식과 체제를 갖추고 있음을 보여주는 또 다른 증거라고 하겠다.

1929년에 배구자무용연구소가 시행한 레퍼토리를 다음과 같이 정리할 수 있다.[99]

작품	출연	관련 평가
〈오리엔탈〉	배구자	"춤으로 가림 없는 맛을 맛보여 주었다"는 평가를 받음
〈봄이 오며는〉	배구자	
〈풀카〉		
〈병아리〉		
〈인형〉	배한나(배용자)	"귀엽고 앙증한 가운데 독특한 예술의 맛이 흘렀다"는 평가를 받음
가극 〈잠의 신〉	김명사 ('신의 사자'역) 배수양('공주'역) 배한나 ('씀바귀 꽃'역)	김명사의 연기는 침착성을 잃었고, 배수양의 연기는 각본을 낭독하는 듯 했다. 반면 배한나의 연기는 관중의 주의를 끌 정도였고, 배구자무용연구소의 미래로 그 가능성을 인정받았다.

95 「배구자 일행 공연」, 『동아일보』, 1930년 1월 11일, 4면 참조.

96 「대구 독자 우대」, 『동아일보』, 1930년 2월 7일, 3면 참조.

97 「본보 독자 우대」, 『동앙일보』, 1930년 2월 13일, 3면 참조.

98 「일본 순회를 마치고 온 배구자 무용 공연」, 『동아일보』, 1930년 10월 31일, 5면 참조.

99 전파봉, 「배구자 공연을 보고」, 『동아일보』, 1929년 11월 25일, 4면 참조.

전술한 대로 〈오리엔탈〉은 1936년 배구자악극단의 동양극장과 부민관 공연에 예제로 선택된 작품이었고, 〈인형〉은 1928년부터 배구자 공연에 등장하는 주요 레퍼토리 중 하나였으며, 가극 〈잠의 신〉은 〈잠자는 신〉이라고도 불리며 이후 배구자악극단에서 간헐적으로 공연된 작품이었다.[100]

2.1.2.2.3. '혁신' 공연의 시행과 변화된 레퍼토리

가) 레뷰의 도입

배구자무용연구소는 1930년대에도 〈면초〉, 〈가장무도회〉, 〈삼(森)의 인형(人形)〉 등을 필두로 적지 않은 레퍼토리를 선보였다. 주목되는 시점은 1930년 봄 무렵이다. 배구자무용연구소(혹은 '배구자무용단')는 일본 장기공연을 시행했고, 그 과정에서 변화된 레퍼토리를 개발했다. 그리고 개편된 레퍼토리는 1930년 11월에 조선에서 공연된다.

당시 공연에서 주목되는 변화는 레뷰의 도입이었다. 배구자무용연구소는 이 새로운 형식을 적극 홍보하기 시작했다. 레뷰의 대표적인 작품이 〈세계일주〉이다. 이 작품의 홍보가 확인되는 시점은 10월경(10월 31일)으로, 이때에는 '레뷰'라는 표현이 본격적으로 사용되지는 않았다. 부기된 장르명은 '무용'이었고, 대신 '더욱 레뷔 식(式)으로 템보를 가장 빨으게 교환'한다는 설명이 부기되어 있다.[101] 배구자무용연구소는 레

100 「배구자가극단(裴龜子歌劇團) 수원에서 공연」, 『동아일보』, 1929년 12월 2일, 3면 참조.
101 「일본 순회를 마치고 온 배구자 무용 공연」, 『동아일보』, 1930년 10월 31일, 5면 참조.

뷰라는 장르의 성격을 '공연 예제의 빠른 교환'으로 간주하고 있으며, 이를 통해 경쾌한 공연이 가능하다는 입장을 표명하고 있다.

〈세계일주〉를 레뷰로 규정하는 선전 내용도 곧 등장했다. 1930년 11월에 접어들면서 〈세계일주〉는 레뷰로 소개되었고,[102] 그 해당 장면으로 여겨지는 공연 사진도 신문에 게재되었다.[103] 당시 레뷰라는 장르명을 달고 소개된 작품은 〈세계일주〉 한 작품밖에 없었고, 두 사진을 공개한 『조선일보』측에서는 사진이 '레뷰 중 두 가지'라고 설명하고 있기 때문이다.

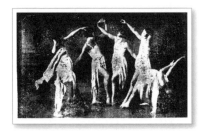 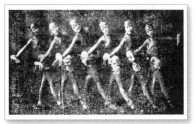

1930년 11월 4일 공연 레뷰 작품의 두 장면[104]

이러한 레뷰는 여인들의 아름다운 신체를 활용한 점이 특징이다. 좌측 사진은 무용수들이 자유롭게 몸과 시선을 움직여 전체적으로 부드럽고 유연한 움직임을 만들어내고 있고, 우측 사진은 일사 분란한 동작으로 절도 있는 균형감을 완성해내고 있다. 두 장면 모두 여인들과 신체가 주는 미적 통일성을 어떠한 방식으로든 추구했다는 점에서 공

102 「배구자무용가극단(裵龜子舞踊歌劇團) 공연」, 『조선일보』, 1930년 11월 2일(석간), 5면.

103 「본보 독자 우대의 배구자무용단 공연」, 『조선일보』, 1930년 11월 4일(석간), 5면 참조.

104 「본보 독자 우대의 배구자무용단 공연」, 『조선일보』, 1930년 11월 4일(석간), 5면 참조.

통점을 찾을 수 있다.

나) 1930년과 1931년의 공연 목록

다음은 1930년에서 1931년으로의 전환 시점까지 배구자무용연구
소가 공연한 작품과 그 관련 내용을 표로 정리한 것이다.

발표 연도	작품 제목	공연 장소
1930년 2월	〈면초〉, 〈가장무도회〉, 〈삼(森)의 인형(人形)〉	대구극장[105]
1930년 봄	기존 프로그램을 개편할 계기를 획득	일본에서의 장기 순회공연
1930년 10월(11월 4 일) 공연 선전 내용)	비가극 〈무궁화〉 희가극 〈라, 말세이유〉 신작 〈세계일주 무용(일본장면, 미국장면, 오란다, 에집트, 로시아, 지나, 조선의 장면)〉 8종의 무용을 템포 있게 교환 촌극 〈모가, 모보(조선)〉, 〈홍장미백장미〉 외 수종 배구자 독창과 단원의 독창, 동요	조선극장[106]
1930년 11월(4일)	'세계 일주 레뷰' 가극, 촌극, 동요 조선사람 중심의 '째즈 밴드'	조선극장[107]
1930년 11월(13일~)	지역 순회공연	인천 애관 등[108]

105 「대구 독자 우대」, 『동아일보』, 1930년 2월 7일, 3면 참조.

106 「일본 순회를 마치고 온 배구자 무용 공연」, 『동아일보』, 1930년 10월 31일, 5면
참조.

107 「배구자무용가극단(裵龜子舞踊歌劇團) 공연」, 『조선일보』, 1930년 11월 2일(석
간), 5면 ; 「본보 독자 우대의 배구자무용단 공연」, 『조선일보』, 1930년 11월 4일
(석간), 5면 참조.

108 「배구자일행 인천에서 공연」, 『조선일보』, 1930년 11월 12일(석간), 5면 참조.

1931년 1월 (23일~26일)	조선민요를 무용화 한 작품 20여 종 가무극 〈복수의 검〉(2막) 〈파계〉(1막) 〈빛을 구하는 자〉 째즈 춤 〈혼류〉	단성사[109]

이러한 공연 예제에서 주목되는 점은 1930년 이전과, 1931년 이후
의 작품들 사이에서 발견되는 차이점이다. 1931년 공연 예제에는 조선
민요를 무용화 한 작품이 다수 들어 있으며, 〈파계〉와 같은 전통적인
소재를 다룬 작품도 포함되어 있다. 이것은 명백한 소재와 양식상 변화
로 파악되며, 1928년 복귀 무대에서 선보였던 〈아리랑〉의 발전적 계승
이라고 하겠다.

1931년 1월에 시행된 배구자 인터뷰에서도 이러한 배구자의 내심
은 확인된다. 그녀는 자신이 추구하는 무용이 서양의 것과 달라야 한다
고 공언한 셈이다.

> 남의 것(서양 무용 : 인용자)만 맹목적으로 추종해 갈 것이 아니
> 라 우리는 어디까지 우리의 고유한 춤을 연구해서 조선에서 확고
> 한 무용도(舞踊道)를 수립하는 것이 급선무가 아닐까요? 그래서
> 금년부터는 특히 우리의 자랑인 조선민요를 자꾸 무용화 하여 무
> 대에 올리는 동시에 우리의 조상이 남겨준 검무(劍舞), 승무(僧舞)
> 같은 것을 이용하여 가무극(歌舞劇) 같은 데에도 손을 대어 볼까

[109] 「배구자예술연구소 혁신 제 1회 공연」, 『동아일보』, 1931년 1월 17일, 5면 참조 ;
「구경거리 백화점 23일 단성사 배구자예술연구소 공연 초유의 대가무극(大歌舞
劇)」, 『매일신보』, 1931년 1월 22일, 5면 참조.

합니다.[110]

배구자가 서양무용에 대한 막연한 동경을 거두기 시작한 시점은 1931년 이전으로 소급된다. 1928년 복귀 공연에서 〈아리랑〉을 선보인 시점도 이러한 단초를 보인 시점에 해당된다. 더 소급한다면, 배구자의 성장 시절 미국에서 서양 무용을 배우기 시작한 시점까지 거슬러 올라 갈 수 있다. 배구자는 "서양(특히 미국) 무용이나 극은 말할 수 없이 훌 융한 것 뿐이겠거니 하고 넘우나 지나치는 긔대와 경의의 눈으로 대하 였든 나는 비로서 그곳의 무용이나 오페라 등을 구경하고 별로히 나로 서는 신통한 것을 못 보았으며 우리의 예술보다 훨신 더 훌융한 무엇을 긔대하든 바와 같이는 맛보지 못하였"다고 술회한 바 있다.[111] 이러한 그녀의 첫 인상은 향후 자신의 무용 목표를 조선적인 것으로 선회하게 만드는 근원적 동력이 되었다.

이러한 그녀의 내심은 1931년 단성사 공연 예제에서 그대로 드러 난다. 실제로 이 공연에서 가무극을 선보였는데, 이것은 조선 최초의 사례로 인식되기도 했다. 가무극 〈복수의 검〉은 검무와 관련이 깊은 작 품으로, 부모의 원수를 갚는 청년의 '복수기담'을 '조선 검무의 유래'에 기반하여 창작한 사례이다.

또 다른 가무극 〈파계〉는 '조선 승무의 유래'와 관련이 깊은 창작 사례이다.[112] 최승희나 배구자는 〈승무〉를 "차츰 템포가 빠르고 색채 복

110 「신미(辛未)의 광명(光明)을 차저(6)」, 『매일신보』, 1931년 1월 9일, 2면 참조.
111 배구자, 「만히 웃고, 만히 울든 지난날의 회상, 무대생활 20년」, 『삼천리』 (7권 1호), 1935년 1월 1일, 130면.
112 「구경거리 백화점 23일 단성사 배구자예술연구소 공연 초유의 대가무극(大歌舞

잡한 예술로" 변화시킨 무용수로 인정되기 시작했다.[113]

다) 공연 대본 〈파계〉와 그 공연 양식

〈파계〉는 그 대본이 남아 있는 경우이다. 〈파계〉의 대본 작가는 관악산인(冠岳山人) 이서구였는데, '가무극'이라는 장르명칭으로 관련 대본을 『신민』(64호)에 수록하였다.[114] 그리고 이후 이 작품은『삼천리』에도 다시 한 번 수록된다.[115] 두 잡지에 수록된 대본은 크게 다르지는 않다. 따라서 여기서는『신민』(64호) 수록본을 근간으로 삼고,『삼천리』를 참조하여 작품을 분석해 보겠다.

이 작품은 가무극이라는 장르에 걸맞게, 공연 대본에 노래와 춤 그리고 서사가 함께 어우러져 있다. 첫 번째 노래 대목을 보자.

막이 열니면 멀니 보히는 광법사(廣法社) 큰 절당 모퉁이 절문승 성심(性心)의 숙사 압뜰이다 꼿지는 봄이다 뜰에는 풀꼿 하늘에는 낙화가 나붓긴다 오인(悟仁)과 밋 그 동모 오륙인이 물동이 들고 등장

집채만한 큰 가마에
기둥가튼 장작을 집혀
 —장작을 집혀

劇)」,『매일신보』, 1931년 1월 22일, 5면 참조.

113 「장래 십년(將來 十年)에 자랄 생명(生命)!!」,『삼천리』(제4호), 1930년 1월 11일, 7면 참조.

114 이서구, 〈파계〉,『신민』(64호), 1931년 1월, 155~158면 참조.

115 「각 극단 상연 명작희곡 〈파계〉」,『삼천리』(7권 1호), 1935년 1월, 242~247면.

삼천스님 고양 올닐
뒤골샘에 물길너 가자
－물길너 가자
전주합창이 끗나자[116]

이 작품의 첫 번째 등장인물 그룹은 '오인(悟仁)'을 포함한 '동승들
(아해들)'이다. 그들은 삼천 스님에게 올릴 공양을 준비하고 있다. 공양
은 불법승(佛法僧)의 삼보에 공물을 바치는 의식을 가리키는데, 이 중에
서 스님에게 행하는 의식인 사공(師供)을 준비하고 있다.

동승들은 물동이를 들고 물을 길러가는 상황을 구현하고 있다. 물
동이는 배구자무용연구소가 간헐적으로 활용하는 무대 소품 중 하나였
다. 게다가 배구자무용연구소의 대표작 중 하나인 〈아리랑〉에 등장하
는 핵심 이미지(오브제)이기도 했다.[117]

5~6명의 동자승은 자신들이 임무를 담은 노래를 부르게 되는데,
이 노래는 일종의 프롤로그이자 전주합창으로 작용하여 관객들에게 극
적 상황을 인지시키는 기능을 담당한다. 이러한 전달 기능은 노래를 감
상하는 효과와 함께, 서사의 진행을 돕는 효과를 유도한다.

유의할 점은 이 가창 대목에서 춤이 병행되었을 가능성이다. 실제
로 물동이를 활용하여 서사와 노래를 진행했던 작품 〈아리랑〉에서는
가창과 함께 춤이 병행되었다.

움물가으로 동백기름 바른 머리에 물동이 이고 고요히 거러 나아

116 이서구, 〈파계〉, 『신민』(64호), 1931년 1월, 155면.
117 초병정(草兵丁), 「가두(街頭)의 예술가」, 『삼천리』(11호), 1931년 1월 1일, 57면 참조.

와 나무가지에 걸린 반달을 처다보든 그 신비성을 띈 〈아리랑〉이
란 춤을 보고 이 땅의 만흔 청춘의 피는 뛰엇습니다.[118]

민요와 무용의 중간 혼합적 갈래로 분류될 수 있는 〈아리랑〉은 조
선의 민요를 신비한 춤의 이미지로 변화시킨 작품이었다. 물을 긷는 모
티프를 공통적으로 차용하고 있는 상황이나, 작품 공연의 시기적 연관
성을 고려할 때, 〈파계〉의 동승들 역시 춤을 추었을 것으로 판단된다.
실제로 배구자무용연구소는 어린 무용수를 활용한 춤을 무대 위에서
공연하는 가능성을 엿볼 수 있는 자료도 발견되고 있다.[119]

다만 1935년 1월 『삼천리』에 수록된 〈파계〉에는 도입부의 상황이
다르게 설정되어 있다. 왜냐하면 전주 합창이 진행되고 난 이후에, 오
인을 비롯한 동승 일행이 입장하기 때문이다.[120] 따라서 동승 일행이
노래를 불렀을 가능성을 상정할 수는 있지만, 무대에서 직접 춤을 추
었을 가능성을 배제해야 한다고 하겠다. 하지만 동승들은 이후 다시
한 번 이 노래를 부르면서 춤을 추게 되는데, 두 번째 가창 대목에서
춤추는 설정은 『신민』 수록 대본과 『삼천리』 수록 대본에서 공통적으로
발견된다.

동승들은 물 긷는 노고에서 해방되어 잠시나마 유희의 시간을 갖
는다. 극중에서 동승들은 신세 한탄(부모를 보고 싶은 심정)을 토로하는
데, 이로 인해 극적 정서는 부모 없이 성장해야 하는 아이들의 애잔한

118 초병정(草兵丁), 「가두(街頭)의 예술가」, 『삼천리』(11호), 1931년 1월 1일, 57면 참조.

119 「올 봄에 도라 올 '배구자 일행'의 〈귀염둥이〉」, 『매일신보』, 1937년 1월 26일, 5면 참조.

120 「각 극단 상연 명작희곡 〈파계〉」, 『삼천리』(7권 1호), 1935년 1월 1일, 243~244면.

정서에 초점을 맞추게 된다. 그리고 이러한 정서를 북돋우는 두 번째 가창이 시작된다.

아해 3　　　　그래 그래 오인아 네가 울면 우리도 따라 울게 된
　　　　　　　다 자— 때도 늦고 하얏으니 여긔서 춤이나 한 번
　　　　　　　추고 어서 우물노 가자
막 뒤에서 합창 노래에 맛처 <u>아해들이 춤을 춘다.</u>

집채만한 큰 가마에
기둥가튼 장작을 집혀
　—장작을 집혀
삼천스님 고양 올닐
뒤골샘에 물길너 가자
　—물길너 가세
동백나무 붉은 꼿입
가지가지 피에 멧첫네
엄마압바 보고지고
상자중의 피에 멧첫네
　—피에멧첫네

<u>노래 끗나자 성심의 방에서 염불소리가 들닌다</u>
오인　<u>쉬!</u> 성심스님이 큰 법당에 게신 줄만 아랏드니 저긔 계시고
　　　나 자—어서 가자.
**여러 아해 서로 눈짓을 해가며 퇴장 장삼을 입고 염주를 헤이며
성심이가 문을 열고 마로로 나슨다[121]** (밑줄 : 인용자)

[121] 이서구, 〈파계〉, 『신민』(64호), 1931년 1월, 155면.

위의 대목에서 주목되는 부분은 세 가지 정도이다. 첫째, 전주합창에서는 명확하게 명시되어 있지 않았지만, 가창과 춤이 함께 시행되었다는 점이다. '아해들' 그러니까 동승들은 노래에 맞추어 춤을 추도록 지시되어 있다.

동승들이 춤을 추는 계기는 부모에 대한 생각(그리움) 때문이었다. 그래서 노래 가사에는 부모에 대한 그리움, 즉 부모를 보고 싶어 하는 마음이 담겨 있다. 가사가 확장되었고, 작품의 정서가 변화하였다. 이것이 주목되는 두 번째 특징이다.

마지막으로 장면 전환도 주목된다. 〈파계〉는 장과 막의 구분이 별도로 존재하지 않는데, 동승들의 등장은 장면의 시작을 알리며, 단위로서의 장면을 구획한다. 배구자무용연구소가 훗날 본격적으로 사용하는 '경'으로 분류한다면, 1경에 해당한다고 하겠다. 이 1경의 등장인물은 동승들이고, 5~6인의 등장인물로 하나의 이야기를 담당한다고 하겠다. 이러한 등장 방식은 서로 분리된 인물 그룹을 활용하여 전체 작품(장면)을 분할하고 제작과 공연에 용이하도록 작품을 구성하는 1930년대 대중극단의 극작술 혹은 공연 방식과 다르지 않다.[122]

그래서 대본에는 동승들이 퇴장하는 기점이 명시되어 있다. 춤과 가창이 끝나는 시점에 무대 음향으로 '염불 소리'가 들리고, 이 소리는 동승들이 퇴장하는 이유가 된다. 동승들은 물을 긷지 않고 놀고 있었다는 사실을 들키지 않기 위해서 황급하게 퇴장하고, 염불 소리의 주인공인 성심이 교차하듯 등장하여 그 다음 장면(편의상 2경으로 지칭)을 담당한다.

122 김남석, 「1930년대 대중극단 레퍼토리의 형식 미학적 특질」, 『조선의 대중극단과 공연 미학』, 푸른사상, 2013, 57~59면 참조.

이러한 전환 방식으로 인해 동승들의 장면은 종결되는데, 이 작품에서 동승들이 다시 등장하지 않는다는 점을 감안하면, 동승들의 1경은 전체 본 편의 이야기와 분리된 공연 단위로 상정되고 별도로 연습되어 실제 공연에서 접합되었을 가능성이 높다. 뿐만 아니라 상황에 따라서는 동승들의 1경을 분리하여 레뷰 등의 한 부분으로 삽입할 여지도 상정할 수 있다(레뷰와 공연 예제의 관계는 후술하기로 한다).

결론적으로 동승들의 가창과 춤, 그리고 관련 서사의 전개는 1930년대 대중극단의 공연 방식을 차용하고 있으며, 그 과정에서 춤과 가창을 결합하여 '가무극'이라는 특징을 강조하고 있다고 말할 수 있다. 다만 춤과 노래에 대한 대중극단들의 공연 방식 역시 음악극류의 공연이나 막간을 통해 어느 정도 시행되고 있었기 때문에, 배구자무용연구소의 〈파계〉 공연이 낯설거나 이질적인 공연이라고만은 할 수 없다. 단적인 예가 이 작품의 작가인 이서구 역시 1930년대 연극시장 등을 중심으로 활약한 바 있고, 1935년 동양극장 설립 이후에는 좌부작가로 활동한 바 있다.

〈파계〉 2경의 중심은 성심이고, 성심의 정념이 중심 화제가 된다. 2경의 중심인물인 성심은 꽃이 지는 시절의 쓸쓸한 감회를 들려 주고, 독창으로 이를 무대화한다. 『삼천리』수록 대본에서는 이 독창을 〈염불곡(念佛曲)〉으로 지칭했다.[123] 〈염불곡〉은 진주 검무나 퇴계원 산대놀이 등에서 사용되는 음악으로, 전래의 무용을 뒷받침할 수 있는 노래로 볼 수 있다.

123 「각 극단 상연 명작희곡 〈파계〉」, 『삼천리』(7권 1호), 1935년 1월 1일, 244면 참조.

성심 (전략) 꼿에게는 인간의 우슴소리도 부르지즘 노래소리도

모—도 다 이즌 쓸쓸한 목탁과 불경소리가 잇슬 뿐리로구나

성심 독창

1. 깁흔산 불뎐 압에 나붓기는 꼿

 꼿입에 멧처우는 절문 내마음

2. 목탁도 불경긔도 극락세계도

 꼿봄을 못 즐기는 서름에 젓네

3. 목매쳐 하소하는 염불소래에

 청춘의 숨긴 노래 어지롭도다[124]

성심 역시 2경 서두에서 자신의 감회와 극적 정황을 담은 노래를 부른다. 동승들이 그룹으로 등장했던 1경에서 합창을 선보였다면, 2경에서는 독창을 통해 또 다른 음악 형식을 가미한 것이다. 또한 이후에 나타날 중심 서사, 성심과 요녀(여인)와의 연정을 암시하는 대사가 주를 이루고 있다. 특히 성심이 젊은 남성의 혈기와 청춘의 연정에 유혹을 드러내는 대목이 주목된다.

1경의 경우와 마찬가지로, 성심 역시 독창을 시행한 후에 무대 뒤로 퇴장한다. 그러면 성심과 엇갈리듯 요녀가 등장한다. 그녀의 등장역시 가무극의 특징을 전면적으로 보여주는 형식을 따르고 있다.

이때에 꼿가튼 요녀 등장 독창

1. 해마다 봄도 오고 꼿도 피것만

124 이서구, 〈파계〉, 『신민』(64호), 1931년 1월, 156면.

인간의 고흔 봄은 이번 뿐일세

2. 연화대 꼿밧 속이 좃타고 하나

　보앗다 자랑소리 드른 이 업네

3. 놉세다 노래하자 절믄 동모야

　지는 꼿 눈물겨워 시들기 전에

요녀 아—봄은 가고 꼿은 지는데 봄을 앗기고 꼿을 즐길 사람은

　나 한아 뿐이란 말이냐

이때에 무대 뒤에서 합창 요녀 독무

1. 봄이 왓네 꼿이 지네 인간 세상에

　법당에도 거리에도 봄은 기우네

2. 장삼소매 나붓기며 꼿입이 날고

　목탁소리 장단삼아 종달새 운다

3. 삼천승려 만타하나 봄을 모르니

　봄의 시름 함께 하리 너뿐이로다

이때 성심 다시 마로 끗으로 나아와 요녀의 춤을 보고 잇다[125]

　요녀가 등장하는 장면을 3경이라고 칭한다면, 3경은 앞의 1~2경과의 공통점과 차이점을 동시에 구현하고 있다. 일단 요녀가 등장해서 가창을 시행한다는 점은 동일한 점이다. 1경 동승들의 합창, 2경 성심의 독창처럼, 3경에서는 여인의 독창이 시행된다.[126] 요녀의 가사(독창)

125 이서구, 〈파계〉, 『신민』(64호), 1931년 1월, 156~157면.

126 『삼천리』 수록 대본 〈파계〉에는 요녀의 독창 이후에 '합창'이 삽입되어 있다. 삽입된 합창의 가사는 다음과 같다. "봄이 왓네 꼿이 지네 인간 세상에 / 법당에도 거

역시 이후 사건 전개를 암시한다는 점에서 이전 노래의 기능과 공통적이다.

특히 가사의 내용을 음미할 필요가 있다. 1경의 확대된 합창(두 번째 합창)과 2경의 성심의 독창에는 공통적으로 '꽃', 즉 낙화와 이를 바라보는 이의 감정이 투사되어 있었다. 1경의 두 번째 합창에는 동백나무 붉은 꽃과 부모를 그리는 심정(아픔)이 중첩되고 있고, 2경에는 낙화에 격동하는 청춘 남녀의 흔들림이 담겨 있다. 3경에는 꽃의 아름다움과 생기 있는 삶에 대한 염원이 동시에 포착되고 있다. 3경의 비유는 일종의 유혹으로, 2경에서 흔들렸던 성심의 마음을 더욱 강하게 잡아끄는 매력을 발휘했다.

이러한 유혹은 춤을 통해서도 확인된다. 3경의 노래(가창)는 그 형식과 내용 면에서 제 1~2경의 그것들과 상통하는 점이 많았다. 하지만 3경의 춤은 제 1~2경과 뚜렷한 차이를 보인다. 일단 1경과 같은 합무가 아닌 독무로 처리된다. 요녀의 독무는 사랑하는 이(성심)에 대한 강렬한 유혹을 담고 있다. 불가의 적막함에서 탈출하여 봄의 즐거움을 만끽하자는 내용의 춤인 셈이다.

이러한 유혹적인 내용은 결국 성심을 다시 방 바깥으로 나오도록 유도한다. 방 밖으로 나온 성심은 요녀의 춤을 바라보면서 새로운 사건을 맞이한다. 이러한 새로운 사건을 4경이라고 할 수 있는데, 그 중심

리에도 봄은 기옵네 / 장삼소매 나붓기며 꽃입이 날고 / 목탁소리 장단삼아 꾀꼬리 운다 / 삼천승려 만타하나 봄을 모르니 / 봄의 서름 함께하 리 너 뿐이도다". 따라서 가창의 형식에서도 1경~3경은 모두 다른 형태를 고수하고 있다고 할 수 있다(「각 극단 상연 명작희곡 〈파계〉」, 『삼천리』 (7권 1호), 1935년 1월 1일, 245면 참조).

은 성심과 요녀의 연정이다.[127] 이러한 연정은 서사, 즉 사건의 진행으로 주로 무대화된다.

요녀는 성심에게 연정을 고백하고 자신과 함께 행복한 삶을 누리자고 제안한다. 성심은 처음에는 요녀의 제안을 일언지하에 거절하고, 승려로서의 본분을 지키고자 다짐하지만, 거듭되는 요녀의 유혹에 그만 갈등 상태에 빠져든다. 작품은 이러한 갈등 상태를 무대에 남녀가 쫓고 쫓기는 실랑이로 묘사했고, 결국 요녀에게 붙잡혀 마음의 미혹을 드러내는 성심의 모습으로 처리했다.

남녀의 연정은 이 작품의 중심 갈등을 이룬다. 여인과 사랑에 대한 집착을 버리지 못하는 승려 성심은, 아름답고 유혹적인 여인 요녀의 방문과 구애에 그만 심정적으로 혼란을 겪게 된다. 이를 통해 작가 이서구는 인간적인 감정을 공연 형식으로 드러내고자 했다. 이를 위해 에로틱한 춤과 노래가 결부되기에 이른다.

성심에게 억지로 안겨 요녀 독창
한숨 한 번 꽃잎 하나 노래를 지어
봄을 등진 질믄 스님 가슴에 풀자
오-봄일세 봄 밋음은 내일 봄빗은
오늘 가는 봄을 애처롭다 손목을 잡고
꽃 아래 꽃을 우는 우리의 사랑
연화대 종소래가 아모리 큰들

127 1935년 이후 배구자악극단에서 남녀 주인공의 연기 조합은 배용자-홍청자가 맡는 경우가 많았다. 1930년대 전반기에도 이러한 남녀 연기조합이 필요했을 것으로 판단되는데, 이러한 조합에 대해서는 알려져 있지 않다.

봄에 취한 나의 귀에 올녀볼소냐
승이 요녀의 가슴을 겨오 버서나며
오-갑갑하야 못견디겠다
나의 눈동자는 분명히 밋첫나보다
자-노래를 하야라 노래다 노래다
광법사 종시리가 내 귀에 들니지 않을 만큼 크게 노래를 해라
성심이 고뇌하다가 요녀에 다시 안긴다
무대 위에서 합창 노래에 맛처서 성심 요녀 함께 춤춘다[128]

4경에서 두 사람의 상황을 표현하는 춤의 형식은 대무(對舞)이다. 성심과 요녀는 심리적 갈등을 겪으면서 점차 하나의 의지를 공유하게 되는데, 그 의지는 세속적 삶(연정)에 대한 지향으로 나타난다. 두 젊은 남녀는 육체적으로 상대를 탐닉하기를 바라고 있고('안기는 행위'), 적막한 삶에서 벗어나 남녀의 삶을 함께 하기로 합의하고 있다('함께 춤추는 행위').

4경은 제 1~3경에 비해 그 분량이 길다고 할 수 있는데, 무엇보다 사건의 진행(연기)이 상대적으로 복잡하게 전개되기 때문이다. 중심 사건이 진행되면서 남녀 간의 번민과 갈등이 서사의 형태로 제시되고, 이러한 갈등의 상태에서 욕망의 실현 단계로 나아갈 때 가창과 대무가 어우러지면서 일련의 상황이 재현되어야 하기 때문이다. 결국 4경의 춤과 노래는 갈등 상황에서의 탈출과 속세(욕망)로의 귀결을 보여주는 장치이다.[129]

128 이서구, 〈파계〉, 『신민』(64호), 1931년 1월, 158면.
129 『신민』 수록 대본과 『삼천리』 수록 대본의 차이점이 가장 극명하게 드러나는 장면

하지만 이러한 4경의 정서와 분위기는 작품의 결말에서 다시 변화한다.

성심은 불안한 낯을 짓고 대공(大空)을 바라보고 잇다 이때 등 뒤에서 일운선사가 나스며

성심(性心)아

(소리를 지른다)

성(性)　　　　아 —

요(妖)　　　　호호호 —

한 사람은 절망의 부르즈즘 한 사람은 쾌활한 정복자의 우슴 속에 불이 탁 꺼진다. 막[130]

위의 대목은 〈파계〉의 마지막 결말로, 앞의 구분대로 하면 5경에 해당한다. 성심과 요녀가 세속의 욕망을 갈구하는 틈에, '일운선사'가 등장하여 성심의 변심을 나무라는 일갈을 던진다. 단순히 이러한 일갈만으로는 서사의 방향을 분명하게 가늠할 수는 없겠지만, 상징적인 의미에서 성심과 요녀의 관계는 새로운 국면으로 전환된다고 하겠다.

성심은 속세의 쾌락을 동경했던 자신의 나약함에 절망하고, 불제자로서의 본분을 어긴 것에 대한 후회한다. 반면 요녀로 지칭되는 여인은 사랑을 완성하여 자신의 욕망을 이룬 것에 대해 정복자로서의 기쁨을 만끽한다. 성심은 더 이상 불제자일 수 없는 상황에 대해 절망하고, 여인은 성심을 더 이상 잃을 위험이 없다는 상황에 대해 기뻐한다고 하

이 4경이다. 『삼천리』 수록 대본은 요녀의 유혹에 번민하는(저항하는) 성심의 심리가 더욱 강조되고 있다. 하지만 성심의 저항은 요녀의 춤 앞에 굴복되고 결국에는 함께 춤을 추는 것으로 마무리되는 점에서 4경의 경계는 동일하다고 하겠다.

130 이서구, 〈파계〉, 『신민』(64호), 1931년 1월, 158면.

겠다.

다만 이러한 절망과 웃음 속에서 한 줄기 새로운 가능성도 완전히 배제할 수 없다고 해야 한다. 그것은 성심이 다시 속세를 버리고, 불가로 귀의하는 것인데, 이것은 암시적인 가능성 정도로만 남아 있게 된다. 반면 이 작품의 제목이 '파계'인 것은 이러한 암시적 가능성의 실제 성사 여부가 그만큼 희박하다는 점을 다른 방향에서 시사한다고 하겠다.

	1경	2경	3경	4경	5경
출연자	동승 5~6인	성심	요녀	성심과 요녀	성심과 요녀와 일운 선사
가창 형식	합창(전주)	독창	독창	요녀 독창 → 무대 합창	-
춤 형식	군무	-	독무	대무 (두 사람의 춤)	-
분위기	그리움	적막함	유혹(화려함)	세속적 삶에의 지향(사랑)	일말의 불안함

배구자는 〈승무〉를 활용하여 〈파계〉의 춤을 구성했다. 〈파계〉의 춤 중에서 기존 승무에 가장 적합한 대목은 3경으로 판단된다. 1경은 동승들의 발랄한 춤이 필요했고, 4경에서는 남녀 두 사람의 사랑을 그리는 대무가 필요했을 것으로 보이기 때문이다. 2경과 5경에는 춤이 삽입되지 않은 것으로 여겨지기 때문에, 3경에서 독무로서의 승무가 변형되어 활용된 것으로 판단된다. 그렇다면 요녀가 추는 승무는 내용상으로는 불가의 적막함을 대변하지만, 형식상으로는 고요하고 정태적인

290

아름다움을 드러내는 춤이었을 가능성도 배재할 수 없다.

동승들 → 성심 → 요녀 → 성심과 요녀 → 일운선사의 등장으로, 공연 대본 〈파계〉는 5개의 세부 장면(경)으로 분할될 수 있다. 게다가, 각 장면이 별도로 연습되어 무대화 될 수 있는 구조이다. 전술한 대로 동승들의 춤과 노래는 별도로 연습되어 공연될 수 있고, 성심과 요녀의 대무 장면을 제외하면 개인별로 각 경을 준비할 수 있는 체제이다. 이 중에서 제 2경에서 4경으로 나아가는 대목이 작품의 핵심이라고 할 수 있는데, 이 핵심 대목 역시 등장인물이 간단하고 수월하게 연습할 수 있는 체제를 따르고 있다. 이러한 공연 대본은 곧 대중극단의 공연 양식을 접목하여, 무용 혹은 가무극의 공연과 체제를 생성했다는 사실을 증빙한다고 하겠다.

〈파계〉에서 주인공 격인 성심 역할을 맡은 배우와 요녀 역할을 맡은 배우는 강덕월(강덕자와 동일 인물로 여겨짐)과 배구자이다.[131] 강덕월이 남자 주인공 역할인 '성심' 역을 맡았고, 여자 역할로 가장 돋보이는 배역인 '요녀' 역을 배구자가 맡았다. 흥미로운 점은 1930년대 중반 시점부터 남성 주인공 역을 맡게 되는 배용자가 〈파계〉에서는 '오인' 역을 맡았다는 점이다.

이서구가 상정한 배역의 나이는 성심이 24세, 요녀가 18세, 오인이 11세였다. 이러한 배역 정보를 통해, 1931년 당시 약 27세였던 배구자가 아직 전성기(극단의 중책)를 구가하고 있었고, 배용자는 성인 배역을 맡을 정도로 충분히 성장한 상태가 아님을 확인할 수 있다. 다만 배용

131 〈파계〉의 배역에 대해서는 다음의 글을 참조했다(「각 극단 상연 명작희곡 〈파계〉」, 『삼천리』(7권 1호), 1935년 1월 1일, 242면 참조).

자가 남성 역할에 소질을 보이고 있었고, 1930년대 중반 즈음에는 배용자가 남성 주인공 역을 물려받게 되는 상황의 전 단계를 자연스럽게 설명한다고 하겠다.

한편 〈파계〉의 '일운선사' 역을 맡은 이는 권일청이었다. 배구자무용연구소 공연에 '청일점'으로 출연하여 배역의 조화를 꾀하는 역할을 했다고 할 수 있다. 더구나 이서구는 권일청의 요구에 따라 〈파계〉 대본을 집필했다고 했는데, 이러한 상황으로 판단하건대 〈파계〉 초연 당시인 1931년 무렵 권일청은 배구자무용연구소와 함께 작품을 만들고 있었다. 권일청은 이서구와의 친분을 핑계로 공연 대본을 의뢰했고, 그 대본에 따라 일운선사로 출연한 셈이다.

라) 순수한 조선 정조와 여성 신체의 부각

대외적으로도 배구자의 1931년 1월 공연(혁신 제 1회 공연)은 '순수한 조선 정조를 표현한 새로운 시험'이자 '조선 민요를 무용화하야 조선의 향토 예술을 무대에 비로소 소개'하는 자리로 인식되었다.[132] 이러한 배구자의 공연 전략은 조선적 정조의 심화 확대를 통해 새로운 레퍼토리 개발을 촉진하고, 이를 통해 관객의 관심과 관극적 흥미를 높이려는 의도를 포함하고 있었다.

'배구자무용연구소'는 작품의 변화와 공연 전략의 방향 선회를 '혁신'이라는 이름으로 대내외에 공표하였다. 이 시기부터 '배구자무용연구소'를 '배구자예술연구소'로 지칭하는 기사들이 빈도 높게 발

132 「극영화(劇映畵)」, 『매일신보』, 1931년 1월 18일, 5면 참조.

견되는데, 혁신 공표를 기점으로 연구소 명칭도 자연스럽게 변화를 겪은 것으로 여겨진다. 따라서 이러한 변화(혁신)는 1930년 전반기 배구자예술연구소의 전략적 변화를 일정 부분 시사하고 있다.

<div align="center">

1931년 배구자무용연구소의 〈빛을 구하는 자〉 사진[133]　　1931년 배구자무용연구소의 〈복수의 검〉 사진[134]

1931년 1월 배구자무용연구소 혁신 공연 예제

</div>

위의 두 사진을 참조하면, 배구자무용연구소가 여인의 육체와 무대의 미적 조형을 조화시키는 공연 방식을 중시하고 있음을 알 수 있다. 여인들은 몸의 곡선을 활용하여 직사각형 무대 위에 부드럽고 유려한 동작의 궤적을 펼쳐 놓고 있다. 특히 우측 사진 속 여인들은 짧은 의상으로 자신들의 몸매를 노출하고 있으며, 조형적인 자세로 신체의 곡선을 최대한 강조하는 몸짓을 찾고 있다. 이러한 공연 의도에는 당대 관객을 향한 무용극계의 감정적 호소 또한 포함되어 있다.

배구자악극단('배구자 일행', 배구자무용연구소의 이후 명칭)의 공

133 「배구자의 신작 무용」, 『동아일보』, 1931년 1월 22일, 5면 참조.

134 「구경거리 백화점 23일 단성사 배구자예술연구소 공연 초유의 대가무극(大歌舞劇)」, 『매일신보』.

연 전략 중 하나는 어린 소녀들의 무대 출연이다. 배구자악극단에서 12~13세까지 활동했던 김복순은 관객들의 뜨거운 호응을 받아 어린 나이에도 불구하고 '소녀화형무수'로 각광을 받은 바 있고,[135] 핵심 단원이었던 배용자는 귀여운 외모와 맑은 목소리 그리고 깜찍한 자태로 성인 관객들의 관심과 사랑을 한 몸에 받곤 했다.[136]

또한 아래의 사진을 통해 배구자악극단이 어린 소녀의 무대 출연을 계획적으로 유도했음을 또한 확인할 수 있다.

어린 소녀들의 무용 장면[137]

135 「유행가(流行歌)의 밤 전기(前記)(4)」, 『매일신보』, 1933년 10월 18일, 2면 참조.

136 「무지개 타고 온 용자(龍子) 배구자무용단 공연에 출연 중」, 『조선일보』, 1930년 11월 5일(석간), 5면 참조.

137 「올 봄에 도라 올 '배구자 일행'의 〈귀염둥이〉」, 『매일신보』, 1937년 1월 26일, 5면 참조.

마) 혁신 공연 이후의 순회공연

혁신 공연 이후에는 지역 순회공연이 정석처럼 시행되었다. 배구자무용연구소의 지역 순회공연의 출발지는 주로 인천이었다.[138] 그 이후에는 서북선 루트를 타고 해주, 남포 등지를 거쳐 평양에 이르는 전형적인 서선 루트를 활용했다.[139] 이러한 서선 루트에서 평양이 중요한 역할을 하는 도시라는 점을 감안하면,[140] 이러한 서북선 순회공연이 배구자의 앞날과 일찍부터 관련이 깊었다는 점을 인정하지 않을 수 없다.

발표 연도	작품 제목(1931년 이후)	공연 장소
1931년 5월	영화 〈십년〉 (배구자와 무용연구소 단원 출연)	단성사[141](개봉 여부는 불확실)
1931년 가을 ~1932년 10월 이후	〈조선민요무용〉, 〈조선동요무용〉, 〈조선표현의 신무용〉, 〈서양무용〉 외 스켓취, 민요 〈아리랑〉, 동요 〈박꼿 아가씨〉, 〈양산도〉, 〈도라지 타령〉, 〈잔도토리 타령〉	일본 장기 순회 공연(근 1년 이상)[142]

138 1930년 11월 공연이 끝난 이후에도 배구자 일행은 인천 애관 공연을 시행했다(「배구자일행 인천에서 공연」, 『조선일보』, 1930년 11월 12일(석간), 5면 참조).

139 「배구자 예연(藝硏) 인천서 공연 다음은 해주서」, 『매일신보』, 1931년 1월 28일, 5면 참조 ; 「배구자 일행 해주서 공연 2일부터」, 『매일신보』, 1931년 2월 5일, 7면 참조.

140 김남석, 「평양의 지역극장 금천대좌 연구」, 『한국문학이론과비평』, 한국문학이론과비평학회, 2012, 211~213면 참조.

141 「배구자 출연 〈십년(十年)〉을 촬영. 금월 중순에 봉절(封切)」, 『조선일보』, 1931년 5월 5일(석간), 5면 참조.

142 「가인춘추」, 『삼천리』(4권7호), 1932년 5월 15일, 9면 참조 ; 배구자, 「대판공연기 (大阪公演記)」, 『삼천리』(4권10호), 1932년 10월 1일, 66~68면.

1934년 대판 공연	무용 〈답푸〉, 무용 〈청춘(靑春)〉, 무용 〈봄이 왔다 봄이 왔다〉, 무용 〈샤인〉, 무용 〈나는 명랑하다〉, 무용 〈어머니의 사랑〉, 무용 〈나는 청춘〉 민요 〈방아타령〉, 민요 〈아리랑〉, 민요 〈꽃〉, 민요 〈백의(白衣)의 애수〉 독창, 무용 〈월광(月光)을 욕(浴)하야〉, 무용 〈오리엔탈〉, 촌극 〈금색야차(金色夜叉)〉, 동화극 〈인형(人形)의 제(祭)〉, 무대연주, 민요 〈춘향무(春香舞)〉,	일본 대판 중지도 중앙 공회당[143]
1935년 11월	–	동양극장 개관 공연
1936년 5월	–	동양극장에서 3회 차 공연
1937년	〈귀염둥이〉	

이러한 순회공연은 1931년 4월 무렵 원산의 원산관으로 이어졌고,[144] 원산 인근에서 배구자는 나운규와 조우하였으며, 이를 기회로 영화 〈십년〉의 제작에 돌입했다. 〈십년〉의 원작은 〈그 여자의 편지〉였는데, 나운규가 이를 각색하여 감독하였고, 배구자와 나운규가 주연으로 출연하였다.[145]

143 「본사대판지국 주최 동정음악무용대회」, 『조선일보』, 1934년 8월 13일(석간), 2면 참조.

144 「배구자일행(裴龜子一行) 본보 독자 할인」, 『동아일보』, 1931년 4월 2일, 3면 참조.

145 일부에서는 나운규가 배구자일행에 합류했다고 보기도 한다(심훈, 「영화조선인 언파레드」, 『동광』(23호), 1931년 7월 5일, 61면 참조).

영화 〈십년〉에 대한 보도[146]

이 작품 촬영에는 배구자와 나운규뿐만 아니라 방각사 단원들(박정현 지휘)과 배구자무용연구소 단원들도 함께 참여하였다.[147] 배구자가 처음부터 영화 출연을 계획하고 있었던 것으로 여겨지지는 않는다. 원산관이라는 함경도의 대표 극장에서 공연을 추진하는 과정에서 나운규 일행과 조우했고, 다소 우발적으로 영화 제작이 이루어진 것으로 보는 편이 보다 온당한 견해일 것이다. 다만 이러한 만남을 통해 배구자무용연구소의 참여 역량이 영화에까지 미치게 되었다는 사실은 그 결과를 떠나 주목된다고 하겠다.

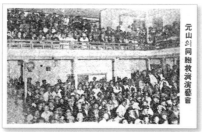

원산관의 내부 전경[148]

146 「배구자 출연 〈십년(十年)〉을 촬영. 금월 중순에 봉절(封切)」, 『조선일보』, 1931년 5월 5일(석간), 5면 참조.
147 「배구자, 나운규 〈십년〉을 촬영」, 『동아일보』, 1931년 5월 6일, 4면 참조.
148 「원산의 동포구제연주회」, 『매일신보』, 1931년 11월 26일, 7면.

바) 1934년 대판 공연 현황

1934년 배구자 무용단이 대판 중지도 중앙공회당에서 공연한 내역 (작품 목록과 출연 단원)은 사진을 포함한 자료로 비교적 소상하게 남아 있다.

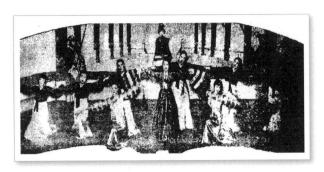

배구자 일행 대판 중지도 공회당 공연 사진[149]

1934년 8월 삼남 일대에 큰 수해가 일어나자, 수해 실상을 알리고 의연금(품)을 모으기 위한 '남조선 수해구제 무용음악대회'가 조선일보 사의 주최로 일본 대판에서 개최되었다. 당시 배구자무용단은 동경과 대판 등지에서 순회공연을 펼치고 있다가, 이 수해구제 무용음악대회 에 참여하여 '동정 공연'을 실시했다.[150]

당시 공연의 예제는 매우 다양해서, 서양식 무용과 동양식 무용이 골고루 섞여 있었다. 가령 무용 〈샤인〉은 배구자무용연구소가 개소할

149 「본사대판지국 주최 동정음악무용대회」, 『조선일보』, 1934년 8월 13일(석간), 2면 참조.

150 「본사대판지국 주최 동정음악무용대회」, 『조선일보』, 1934년 8월 13일(석간), 2면 참조.

때부터 배구자 일행이 공연하던 작품이었다.[151] 반면 그 이후 배구자에 의해 추가로 개발된 무용도 들어 있다.

다양한 공연 예제 중에서 특히 〈오리엔탈〉과 〈인형의 제〉는 주목된다. 무용 〈오리엔탈〉은 1929년 배구자무용연구소가 개소할 때 공연된 무용 작품으로,[152] 이후 꾸준히 공연되어 배구자무용단을 대표하는 레퍼토리가 되었다.

〈인형의 제〉 역시 1928년 배구자가 무용계로 복귀할 때 공연했던 작품 〈인형〉(배용자 출연)으로,[153] 1930년 대구극장에서 공연했던 〈삼(森)의 인형(人形)〉[154]과 맥락을 함께 하는 작품으로 여겨진다. 이러한 작품의 맥락은 이후 1936년 동양극장에서 시행된 청춘좌의 동시 공연(당시 언론은 '동시 공연'으로 표기)에서 가극 〈인형제〉(1막)로 이어지기도 한다.[155]

〈아리랑〉은 1928년부터 배구자무용연구소가 조선적인 정서를 앞세워 특화시킨 무용이었다.[156] 1934년 대판 공연에서는 '민요'로 소개되었는데, 1936년 소개에서도 〈아리랑〉은 무용이자 민요로 소개된 점으로 판단하건대,[157] 이러한 중첩 표기는 이 작품에 춤과 음악이 고른 비

151 「배구자의 무용전당(舞踊殿堂), 신당리문화촌(新堂里文化村)의 무용연구소 방문기」, 『삼천리』(2호), 1929년 9월 1일, 43면.

152 「배구자여사 무대에 재현」, 『동아일보』, 1929년 8월 24일, 3면 참조.

153 「배구자 양의 음악무용회」, 『동아일보』, 1928년 4월 21일, 3면 참조.

154 「대구 독자 우대」, 『동아일보』, 1930년 2월 7일, 3면 참조.

155 「5월 11일부터 주야공연」, 『매일신보』, 1936년 5월 13일, 1면 참조.

156 「배구자 양의 음악무용회」, 『동아일보』, 1928년 4월 21일, 3면 참조 ; 「배구자 양 독연(獨演) 순서 조연도 만타」, 『매일신보』, 1928년 4월 20일, 2면 참조.

157 「초하의 호화판 논·스텝·레뷰-20경」, 『매일신보』, 1936년 6월 15일, 3면 참조 ;

중으로 담겨 있음을 시사한다고 하겠다.

비록 작품의 전모를 파악할 수는 없지만, 이러한 작품들이 공연된 점을 고려하면 배구자무용단은 1928년 이후 자신의 레퍼토리를 정착·정교화하면서, 새롭게 추가하는 작업을 계속해 왔음을 확인할 수 있다. 특히 조선적 정취를 근간으로 하는 무용 개발 작업이 이어져 왔음을 알 수 있는데, 민요 〈방아타령〉이나 민요 〈춘향무〉가 그 결과물에 해당한다.

〈방아타령〉은 1931년 무렵부터 조선적 정취를 드러낼 수 있는 적절한 고전무용으로 손꼽히며, 직·간접적으로 배구자에게 권고된 바 있는 소재였다.[158] 배구자 본인도 자신의 무용 가운데 가장 마음에 드는 작품으로 〈아리랑〉과 함께 이 〈방아타령〉을 꼽는다. 그 이유는 조선의 정서를 담은 작품이고, 조선무용을 연마해야 한다는 깨달음을 통해 창조한 무용이기 때문이다.[159]

한편, 1934년 대판 공연에서는 출연한 인물의 이름도 확인된다. 일단 정태성이 무대 장치를 맡았고 서영덕이 음악을 맡았다. 배구자를 비롯하여 강덕자, 배숙자, 배용자, 홍청자, 송광자, 이영자, 배송자, 박승자, 박절자, 오효자, 박순자, 배조자 등이 출연하였다.[160]

「대망(待望)의 배구자악극 17일 밤으로 임박(臨迫) 기회는 오즉 이밤쑨」, 『매일신보』, 1936년 6월 16일, 6면 참조.

158 초병정(草兵丁), 「가두(街頭)의 예술가」, 『삼천리』(11호), 1931년 1월 1일, 57면 참조.

159 배구자, 「만히 웃고, 만히 울든 지난날의 회상, 무대생활 20년」, 『삼천리』(7권 11호), 1935년 12월, 133면 참조.

160 「본사대판지국 주최 동정음악무용대회」, 『조선일보』, 1934년 8월 13일(석간), 2면 참조.

출연진에서 주목되는 이는 정태성이다. 한때 정태성은 길본흥업(요시모도)에 재직하고 있었다는 진술이 남아 있는데,[161] 1934년 당시가 '그 무렵'에 해당한다. 정태성은 주로 무대미술(무대 장치)을 담당했는데, 배구자의 일본 공연에서 이러한 역할을 수행했던 것이다. 정태성은 훗날 동양극장에서 무대와 미술을 담당했으며, 호화선에서 오페렛타를 연출하기도 했다.

여기서 1934년과 그 이전의 배구자무용연구소의 전사를 살펴본 이유를 찾아 보자. 배구자와 그 일행은 이러한 역사적 과정을 거쳐 1935년~1936년 동양극장의 개관을 맞이했다. 이때 배구자를 비롯한 출연진은 1936년 경성 공연에서의 출연진과 거의 같다.[162] 따라서 배구자악극단으로 본격적인 활동을 하기 이전에 속하는 1934년부터 단원들은 거의 완비된 상태였음을 알 수 있다. 그리고 배구자무용단은 각종 순회 공연과 결속력 있는 단원을 확보하였기에, 1935~1936년 동양극장 공연으로 나아갈 수 있었다.

2.1.2.2.4. 배구자무용(예술)연구소의 활동과 의의

배구자무용연구소의 설립은 일종의 무용 특화 극단의 설립과 흡사한 효과를 가져왔다. 단원을 모집하고 일정한 훈련 양성 기간을 거친 후에 제1회 공연을 치렀는데, 이것은 대중극단이 개관 공연을 하는 과정과 흡사했다. 이후 배구자무용연구소는 진남포와 평양 그리고 인천

161 고설봉, 『증언 연극사』, 진양, 1990, 40면 참조.
162 「초하의 호화판 논·스텁·레뷰 −20경」, 『매일신보』, 1936년 6월 15일, 3면 참조.

공연을 단행했는데, 이것은 서북선 순회공연 루트의 답습이었다. 또한 대구와 부산을 거쳐 공주를 통해 귀성하는 남선 순회공연 루트도 활용했다. 그리고 1930년에는 일본 순회공연을 시행한 바 있었다.

이러한 방식은 천승좌 혹은 천승일행의 공연 패턴과 다르지 않았을 뿐만 아니라,[163] 1930년대 대중극단의 일반적 공연 패턴과 동일했다. 단지 당시 대중극단과 비교할 때, 일본 공연의 빈번한 시행이 다소 차이점이라고 할 수 있다. 다만 일찍부터 일본, 조선, 만주 심지어는 미국과 유럽까지 순회공연을 한 배구자로서는 배구자무용연구소의 작품을 일본에서 순회 공연하는 일은 낯선 작업도 아니었고 어려운 일도 아니었다. 따라서 배구자는 과거 자신이 몸담았던 천승좌의 공연 방식을 기반으로 1930년대 조선 대중극단의 활동상을 결부시켰다고 할 수 있겠다.

일본 순회공연(1930년 봄)을 마치고 돌아온 배구자는 1930년 10월 새로운 공연 예제를 내놓은 한편, 템포를 빨리하여 신속하게 장면을 전환하는 방식에 눈을 뜨게 되었다. 특히 당시 기사는 이러한 '템포 있는 교환 방식'을 '레뷰(레뷔) 식'이라고 규정했다. 배구자악극단은 1929~1930년을 넘어서는 시점에서 레뷰와 어떠한 방식으로든 만나게 된 셈이다. 실제로 1930년 11월 배구자 일행의 공연을 예고하는 기사에도, '레뷰'에 대한 설명이 포함되어 있다.

[163] 천승극단을 비롯한 일본의 소녀가극단은 조선과 해외 공연을 빈번하게 시행했다 (백현미, 「소녀 연예인과 소녀가극 취미」, 『한국극예술연구』(35집), 한국극예술학회, 2012, 87면 참조).

裴龜子舞踊團
四日밤부터
朝劇서公演

오래동안 소식이 업든
자 〈裴龜子〉 무용가극단
은 금사일밤부터시내인사
조선극장에서 나흘동안을
연합러인데 공연종목은 레
一을 쉬하야 동요며 춘곡
이며 긔라 전에보지 못하
바 새로운연구를 발표하리
열어 대성황을예긔한다고
한다

레뷰의 공연을 알리는 기사[164]　　1931년 배구자무용단(무용연구소 단원)[165]

배구자무용연구소가 1930년 일본 장기공연 경험을 통해, 레뷰의 시의성과 선구성을 인식한 것으로 여겨진다. 그래서 레뷰의 공연 체제를 앞세워 1930년 가을 공연을 준비했다. 특히 이 공연에는 레뷰 〈세계일주〉가 포함되어 있었는데, 이 레뷰에는 일본과 미국을 위시하여 이집트, 러시아, 중국 그리고 조선의 풍경을 다룬 장면이 포함된 작품이었다.[166]

따라서 1930년 배구자무용연구소의 목표는 서구의 레뷰 양식과 국제적 정서를 결합시킨 공연을 선보이는 것에 맞추어졌다. 이러한 목표는 배구자무용연구소가 지닌 선진성을 극대화하기 위한 전략적 선택이라고도 할 수 있다.

다른 말로 하면, 배구자무용연구소는 1930년대 레뷰가 무용의 일반화 혹은 대중화를 위한 필수적인 선택이라는 결론에 도달해 있었다.

164 「배구자 무용단 4일부터 조극서 공연」, 『매일신보』, 1930년 11월 5일, 5면.
165 「신미(辛未)의 광명(光明)을 차저(6)」, 『매일신보』, 1931년 1월 9일, 2면 참조.
166 「일본 순회를 마치고 온 배구자 무용 공연」, 『동아일보』, 1930년 10월 31일, 5면 참조.

레뷰가 무용 자체는 아니지만, 무용을 대중화하는 방식으로 활용될 수 있는 장르였고, 이러한 레뷰가 오락성을 가지고 보편화되면, 무용에 대한 대중적 요구 역시 함께 확장될 것이라는 생각이 작용했다고 볼 수 있다.

그래서 배구자무용연구소는 당시 유행하기 시작한 레뷰를 전폭적으로 받아들이면서 일정한 방향성을 추수한다. 이러한 과정을 거쳐 동양극장과 관련을 맺는 1930년대 중반, 주로 1935~1936년의 공연 예제는 대개 레뷰와 관련을 맺을 수 있었다. 정리하면, 배구자악극단의 레뷰는 1930년을 전후한 시점에 극단 내에 포함되기 시작했다고 할 수 있다.

1930년을 전후하여 레뷰의 도입을 적극적으로 추진하였다면, 1931년 벽두부터 배구자무용연구소는 '조선적인 것'의 추구에 관심을 기울이기 시작했다. 또 다른 관심의 경주는 자체 내의 변화에서 기인한 바도 크지만, 당시의 문화 기류 역시 이러한 변화를 촉진하고 있었다.

1930년대의 문단과 예술계(영화계)에서 '조선적인 것'은 일종의 대체 미학으로 간주되었다. 그 중심에는 신문『조선일보』나 잡지『문장』같은 주요한 언론 매체가 자리 잡고 있었는데, 이로 인해 이들 매체가 주도한 '조선적 가치'를 추구하는 움직임은 문화 운동의 성격을 띠기도 했다.[167]

또한 이러한 조선적인 것의 발견 혹은 부상은 일본이라는 '중심'과

167 이경수, 「판소리의 현대적 변용 가능성에 대한 시론 : '전통론'과의 관련을 중심으로」, 『판소리연구』(28집), 판소리학회, 2009, 21~23면 참조 ; 차승기, 「동양적인 것, 조선적인 것, 그리고『문장』」, 『한국근대문학연구』(21), 한국근대문학회, 2010, 351~384면 참조.

조선이라는 '지역'의 차별성에 기인하기도 했다. 배구자무용연구소 시절부터 수시로 일본 순회공연을 펼치면서 이러한 기류에 민감하게 반응할 수밖에 없었다. 1931년에서 1932년까지 1년 이상 시행된 일본 공연이 주목된다. 배구자는 이 시기에 '독일과 불란서로 춤 공부를 간다'고 했다가 동경으로 목적지를 선회했는데, 공연 활동 외에도 무용 연구의 목적도 함께 지닌 일본행이었다.[168] 배구자는 스스로 자신들이 겪은 일본에서의 감회를 적고 있는데, 그 기록에는 조선의 전통 무용을 공연하면서 일본인(일본 관객)으로부터 받은 찬사와 자극이 기록되어 있다. 아울러 다음의 대목은 주목된다.

> 그리고 저이들의 공연이 이 나라 사람들(일본 관객 : 인용자)의게 엇더한 감상을 주고 잇는가 하는 것을 자미잇게 생각하야 늘 주이하야 보고 잇습니다. 각지에서 듯는 평을 총괄적으로 보면 다음과 갓습니다. 민요 〈아리랑〉은 그 사람들 귀에 멜로디가 애연스럽고 자미잇게 들린다고 하야 공연을 마치고 나면 반다시 류행이 되는 것을 봄니다. 그리고 동요 〈박꼿 아가씨〉와 〈양산도〉, 〈도라지 타령〉과 〈잔도토리(와) 타령〉 등 곡조에 맛추어 추는 춤은 조선의 정조일 뜻한 새맛시 드러난다고 하야 새것을 조화하는 절문 사람들 사이에서는 매우 환영을 함니다. 일전에도 경도 송죽좌에서 공연하고 잇슬 때에 경도일일이란 신문연예기사 가운대서 다음과 갓흔 저이의 평을 보앗습니다. 今松竹にかっつている 朝鮮の 舞踊團の 公演は いろいろな 意味で話題になつている 中にも 朝鮮の 童謠舞踊が 一等吾吾に いろいろなものを 感じさせる ー朝鮮

168 「가인춘추」, 『삼천리』(4권7호), 1932년 5월 15일, 9면 참조.

らしい 味, リズムが 吾吾の心持を 捉へるのだらう.

그러나 현대의 조선을 리해하지 못하는 사람들은 조선서 온 무용
단이라 하야 업세여 넉이기도 합니다. 그러나 한번 무대를 본 사
람은 朝鮮人もバカにならないね. 라고 합니다. 그런 소리를 드를
때마다 비위가 뒤집혀서 곳 짐을 묵지가지고 도라가고 십흔 생각
이 납니다. 그러나 도리켜 생각을 하야 보면 이번 길은 우리의 것을
저이의 힘으로 해외에 소개하야 보는 첫 시험의 길이오니 이 길에
서는 엇는 경험 다만 그것으로 만족할 수 밧게 업슬가 하나이다. 그
러고 이번 길에 좀더 널리 해외까지 단녀올가 하얏싸오나 임이 일
본에서만 너무 긴 시일을 지난지가 오래 되엿습니다. 다음 기회로
하고 쉬이 도라가서 우리의 맛과 리즘을 담은 민요와 동요에 더욱
힘서 연구하여 보겟습니다.[169]

배구자는 1932년에 일본(구주 각 지방과 경도 중심 순회공연)에서 주
로 공연했던 작품(장르)이 '〈조선민요무용〉, 〈조선동요무용〉, 〈조선표
현의 신무용〉, 〈서양무용〉 외 스켓취'라고 밝혔다. 구체적으로 살펴보
면, 〈아리랑〉 외에 〈박꽃 아가씨〉, 〈양산도〉, 〈도라지 타령〉, 〈잔도토
리 타령〉 등이라고 할 수 있다. 그러니 조선적인 정취가 강한 작품들을
집중적으로 선보인 셈이다.

조선의 언론은 일본 공연에서 배구자의 〈아리랑〉이 크게 호평을 받
았다고 소개하고 있다. 이 작품은 "조선 고유의 향토미를 나타냇스며
조선 처녀의 순진성과 약소민족의 애수성을 발휘하엿슴으로 만인의 눈

169 배구자, 「대판공연기(大阪公演記)」, 『삼천리』(4권 10호), 1932년 10월 1일, 66~68면.

물을 쏟아지게" 했다는 조선 내의 평가를 이끌어 내었다.[170]

한편 일본 관객의 반응은 극단적으로 갈라졌다. 하나는 조선의 동요와 무용 등이 인상적이었고, '조선'다운 리듬과 정취를 느낄 수 있었기 때문에, 여러 가지 측면에서 의미 있는 공연으로 평가할 수 있다는 반응이었다. 다른 하나는 은근히 조선인을 폄하하는 그들의 속내를 드러내는 반응이자, 생각보다 높은 수준을 보이는 조선무용에 대한 경계를 드러내는 반응이었다.

주목되는 것은 배구자가 일본 공연에서 서양식 무용을 앞세우기보다는 조선 정취를 담은 무용과 음악에 집중했다는 점이다. 이것은 일본 무대에 익숙했던 배구자가 자신의 새로운 방향 전환을 공표하고 그 반응을 시험하고자 했다고 할 수 있다. 그러니 일본인들의 반응에 대한 배구자악극단의 태도 역시 주목되지 않을 수 없다. 실상 두 반응 모두 배구자악극단의 마음에는 흡족하지 않았던 것으로 보이는데, 특히 후자의 반응에 은근히 자존심에 상처를 입었다고 언급하고 있다. 그래서 배구자악극단은 후자의 반응을 접할 때마다 귀국하고 싶은 마음이 들었으나, 개척자의 정신으로 계속 공연을 이어갈 수밖에 없었다고 토로하기도 했다.

그러면서 배구자는 '조선의 맛과 리듬'에 대해, 그리고 이러한 형식과 정취를 담을 수 있는 '조선식 민요와 동요'에 대해 연구해야 한다는 필요성을 절감했다. 다음의 평가는 1935년 전후 동양극장 개관 공연을 배구자악극단이 치르고 난 이후에 제출된 평가이다.

[170] 「가인춘추」, 『삼천리』(4권 9호), 1932년 9월 1일, 56면 참조.

배구자녀사 일즉이 미주(米洲)에까지 건너가서 무용, 수업을 하엿스며 동경무용계에서 그 이름이 높은 녀사는 한동안, 조선에 돌아와 〈아리랑〉, 〈방아타령〉, 등의 무용화(舞踊化)로 수많은 사람들의 가슴을 쥐여 짜게 하드니 또 다시금 동경무용계에 나서서 단신(單身)으로 조선무용의 꾸준한 연구를 하여 동경무용계에서 이채(異彩)을 빛내고 잇드니 근자(近者) 경성에 돌아와 동양극장에서 오랫동안 연구한 악극을 발표하고는 얼마 전 다시금 전국 순회공연의 도(途)에 올넛스니 30代 중년의 배녀사의 족적은 실로 놀나운 바가 잇다.[171]

이러한 순회공연과 일본 공연은 기본적으로 경제적 수익을 추구하기 위한 활동의 하나였다. 그럼에도 배구자의 도전은 경제적 수익을 넘어, 새로운 자극과 착상을 얻기 위한 일련의 활동으로 이어졌다. 차후 연구를 통해 배구자와 그녀의 일행이 어떠한 자극과 착상을 얻었는가는 별도로 탐색되어야 하겠지만, 새로운 문물과 경쟁 그리고 비판적 반응을 통해 그녀의 무용은 서양의 것이 아닌 동양의 것, 그것도 일본적인 것이 아닌 조선적인 것에 대한 관심으로 나아갔다고 판단된다.

결국 배구자악극단(배구자무용연구소)은 1928년 복귀 시점에서 선보였던 〈아리랑('아르랑')〉의 맥락을 잇는 '조선적인 무용의 재발견'을, 1931년 이후(일본 장기 공연까지 포함하면 1932년까지)에 주기적으로 반복된 일본 공연과 국내 순회공연이라는 대내외적인 자극을 통해 장기적인 과제로 이어가게 된다.

171 북한학인(北漢學人), 「동경에서 활약하는 인물들」, 『삼천리』(7권 11호), 1935년 12월, 154면.

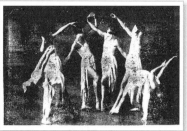

ⅰ) 1929년 배구자무용연구소의 〈오리엔탈〉 사진[172] ⅱ) 1930년(11월 4일) 레뷰 공연 장면[173]

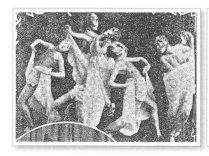

ⅲ) 1931년 배구자무용연구소의 〈복수의 검〉 사진[174] ⅳ) 1934년 배구자 일행 '대판' 공연 사진[175]

　　단순하고 일률적인 비교는 곤란하겠지만, 일단 남아 있는 자료를 통해 1929년에서 1931년의 공연 사진을 비교해 보자. 1929년 공연된 〈오리엔탈〉은 서양적인 인상이 강한 무용으로 볼 수 있다. 무용수의 복장이나 신체 자세가 기존의 서양식 이미지를 강하게 풍기기 때문이다.

　　1930년에 공연된 레뷰 사진과 1931년 〈복수의 검〉 공연 사진은 상

172 「배구자여사 무대에 재현」, 『동아일보』, 1929년 8월 24일, 3면 참조.

173 「본보 독자 우대의 배구자무용단 공연」, 『조선일보』, 1930년 11월 4일(석간), 5면 참조.

174 「구경거리 백화점 23일 단성사 배구자예술연구소 공연 초유의 대가무극(大歌舞劇)」, 『매일신보』, 1931년 1월 22일, 5면 참조.

175 「본사대판지국 주최 동정음악무용대회」, 『조선일보』, 1934년 8월 13일(석간), 2면 참조.

당히 직접적인 비교를 가능하게 한다. 〈복수의 검〉 같은 경우에는 '검무'를 응용한 작품으로 알려져 있었지만, 막상 공연 사진에서 나타나는 무용 장면은 서양식 이미지를 탈피했다고 보기 어렵다. 물론 공연 전체에서 한 장면이기 때문에, 다른 가능성까지 배제할 수 없겠지만, 적어도 〈복수의 검〉의 단체 무용 장면은 기존의 무용을 응용하여 구성되었다고 할 수 있겠다.

이러한 측면에서 1934년 대판 중지도 공연 사진은 주목된다. 이 사진에서 배구자악극단 일행은 서양식 무용복이 아니라 한국식 의상을 입고 있으며, 전통 무용의 춤사위를 선보이고 있다. i)~iii)이 여성 신체의 노출을 통해 몸매의 아름다움을 드러내는 데에 초점을 맞추고 있다면, iv)는 개인 신체의 노출보다는 군무의 복합성과 조화를 강조하는 인상을 남기고 있다.

특히 1934년 일본 대판에서의 공연은 전통적인 무용을 강도 높게 선보인 무대였는데, 이러한 관련 진술을 참조할 때 배구자악극단은 '전통적인 무용' 혹은 '조선적인 정취'의 비중을 높여 왔으며, 본격적으로 그 개념이 제창되는 1929~1931년에 비해 한결 강도 높게 구현된 것으로 볼 수 있다.

배구자무용연구소는 신작을 발표한 연후에 지역 순회공연을 상당히 오랫동안 추진하는 관행을 따르고 있었다. 1931년 공연 이후에도 인천(애관)과 해주 공연을 추진했고,[176] 순회공연은 그 이후에도 계속되었다. 때로

176 「배구자 공연 연장 27일 밤까지」, 『동아일보』, 1931년 1월 27일, 4면 참조.

는 그 순회공연이 서선 루트를 거쳐[177] 국경 바깥까지 연장되었다.[178]

이것은 아무래도 레퍼토리의 고갈과 새로운 관객의 창출을 위한 고육지책의 성격이 짙었다. 새로운 레퍼토리를 개발한다고 해도, 그 레퍼토리의 상연은 제한적인 것이었다. 당시 무용계를 바라보는 시각 중에는 배구자와 최승희의 무용이 일시적으로 인기를 끌었지만, 그 이유는 예술적 완성도가 아니라 무용수의 여체를 감상하려는 관객의 의도(호기심)에서 찾는 시각도 존재했다.[179] 배구자와 최승희의 무용 역시 '예술 본위'가 아닌 '향략 본위'로 치우칠 가능성이 높다는 주장인 셈이다.

 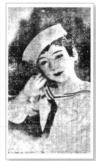

1928년의 배구자[180]　1930년의 배용자[181]　1931년의 배구자[182]　1933년의 김복순[183]

177 「선천지국주최 배구자 무용 성황으로 종료」, 『동아일보』, 1931년 3월 18일, 3면 참조.

178 「본보 안동현(安東縣) 지국 주최로 배구자 일행 공연」, 『동아일보』, 1931년 3월 9일, 3면 참조.

179 「1931年 유행환상곡(流行幻想曲)(2)」, 『매일신보』, 1931년 1월 9일, 2면 참조.

180 「배구자 고별음악무도회」, 『조선일보』, 1928년 4월 18일(석간), 3면.

181 「무지개 타고 온 용자(龍子) 배구자무용단 공연에 출연 중」, 『조선일보』, 1930년 11월 5일(석간), 5면 참조.

182 「신미(辛未)의 광명(光明)을 차저(6)」, 『매일신보』, 1931년 1월 9일, 2면 참조.

183 「유행가(流行歌)의 밤 전기(前記)(4)」, 『매일신보』, 1933년 10월 18일, 2면 참조.

2.1.2.3. 배구자악극단과 청춘좌의 동시 공연

이제 배구자악극단의 전사를 통해 파악된 사실을 바탕으로, 동양 극장과의 연계 활동에 대해 살펴보기로 하자. 배구자악극단만으로는 동양극장 상연 예제를 감당할 수 없다는 사실을 일찍부터 인식한 운영 진(홍순언)은 전속극단을 꾸려나가면서 상시 연극 공연 체제를 갖추기 위한 여러 가지 방안을 모색해 갔다. 자연스럽게 배구자악극단은 예전 처럼 조선과 일본의 순회공연에 나선 것으로 보인다. 다만 배구자악극 단이 조선 공연에서의 근거지를 확보한 점은 예전 공연과 비교하여 달 라진 점이라고 하겠다.

1935년 개관 공연과 석별 공연을 시행했던 배구자악극단이 다시 동양극장에서 공연한 시점은 1936년 5월이다.[184]

배구자악극단 1936년 5월 동양극장 1회 차 공연 예제[185]

배구자악극단과 청춘좌의 동시 공연은 흥행상 큰 인기를 끌었다. 관련 기사에는 이 3회 차 공연(약 2주 공연)이 '성황'을 이루어 '연일연야 초만원'을 기록했고, 이 기회를 놓친 사람들이 적지 않았다고 보도되었

184 「배구자 공연」, 『동아일보』, 1936년 5월 1일, 2면 참조.
185 「5월 5일부터」, 『매일신보』, 1936년 5월 9일, 2면 참조.

다.[186] 이것은 배구자악극단이 당시 대중들에게 다시 호기심과 관심의 대상이 될 수 있었고, 동양극장 측의 공연 전략(동시 공연)이 주효했음을 보여준다. 배구자악극단과 청춘좌의 동시 공연은 '무대에서 표현할 수 있는 대중예술의 최고 수준'을 보여주었고, '남녀노유가 누가 보아도 다같이 흥미가 있는' 공연으로 평가되기도 했다.[187]

3회 차 공연과 관련된 사진이 남아 있어, 이를 통해 당시 공연 현황을 짚어볼 수 있다.

배구자악극단 공연 홍보 관련 사진[188]　　배구자의 공연 모습[189]

배구자악극단의 1936년 5월 16~20일 제 3회 차 동양극장 공연

우측 공연 사진은 가운데 여자 단원(배구자로 추정)과 남자 복색을 한 두 명의 단원(신원 미상)이 경쾌한 춤을 추는 장면이다. 남자 복색을 한 출연자 중에 왼쪽의 단원은 전형적인 남장을 하고 있지만, 오른쪽의 단원은

186 「대망(待望)의 배구자악극 17일 밤으로 임박(臨迫) 기회는 오즉 이밤쑨」, 『매일신보』, 1936년 6월 16일, 6면 참조.

187 「본보 애독자를 위하여 '배구자악극단'의 특별 흥행」, 『조선중앙일보』, 1936년 5월 17일(석간), 4면.

188 「본보 애독자를 위하여 '배구자악극단'의 특별 흥행」, 『조선중앙일보』, 1936년 5월 17일(석간), 4면.

189 「연예(藝演), 본보 애독자를 위하야, 배구자 악극단의 특별 흥행, 연일연야 대만원」, 『조선중앙일보』, 1936년 5월 20일(석간), 3면 참조.

여자의 머리를 그대로 노출하여 중성적인 이미지를 생성하고 있다.

배구자악극단은 여자 단원으로 이루어진 극단이었다. 악극에서 남자 역할을 요구할 경우나, 춤에서 남자 무용수가 필요할 때 이러한 남장여자의 방식으로 해당 역할을 소화했다(남성 출연자가 출연하는 경우도 간헐적으로 발견되는데 〈파계〉의 권일청(일운선사 역)이 대표적이다). 위의 사진은 그러한 배구자악극단의 공연 패턴을 여실히 보여주는 증좌라고 하겠다.

이 공연 사진은 탭 댄스 공연 사진으로 추정된다. 배구자악극단은 〈잘 있거라 서울〉의 서두에 '탭 댄스' 장면을 배치하고 있는데,[190] 그러한 정황을 보여주는 자료로 여겨진다.

제3회 차 동시 공연은 '고별 공연'으로 상정되면서, 조선중앙일보사의 후원을 받았다.[191] 조선중앙일보사는 대판과 동경 등지로 순회공연을 떠날 예정이었던 배구자악극단을 후원한다는 명목으로 동양극장 공연을 지원했다. 이에 고무된 배구자악극단은 재차 고별 공연을 기획했다.[192] 2차 기획된 고별 공연은 경성부민을 대상으로 다른 신문사가 후원하는 형식으로 추진되었다. 비록 1936년 5월 이후 배구자악극단은 공식적으로는 동양극장 공연을 추진하지 않았다(발견된 기록이 없음). 그러나 배구자악극단이 동양극장으로부터 '간접적인 지원'을 받아서 공연한 흔적은 확인되고 있다.

190 「초하의 호화판 논·스틸·레뷰 – 20경」, 『매일신보』, 1936년 6월 15일, 3면 참조.

191 「연예(藝演), 본보 애독자를 위하야, 배구자 악극단의 특별 흥행, 연일연야 대만원」, 『조선중앙일보』, 1936년 5월 20일(석간), 3면 참조.

192 실제로는 배구자악극단은 5월 동양극장 직후에 만주 일대로 순회공연을 떠나 6월 중순 무렵 신경 공연(기념공회당)을 단행했다(「배구자악극단 신경(新京)에서 공연」, 『조선중앙일보』, 1936년 6월 15일, 3면 참조). 이후 다시 경성으로 돌아와 다시 고별 공연을 기획했던 것이다.

배구자는 1936년 5월 20일 동양극장 공연을 일단락한 후에, 6월 17일 경성에서의 공연을 하루(1일) 공연의 형식으로 부민관에서 추진했다.[193] 재차 이어진 고별공연이었는데, 당초 공연 예제는 대부분 청춘좌와 동시 공연에서 선보인 작품들로 예고되었다. 6월 공연 예제를 통해, 당시 배구자악극단의 실체를 밝힐 수 있고 다른 한편으로는 동양극장 5월 공연의 실상도 파악할 수 있다.

예고된 공연 예제는 최독견 작 〈이상한 피리〉(1막), 만극 〈멍텅구리 제2세〉(5경), 악극 〈마음의 등불〉(1막), 넌센스·레뷰(논스톱·레뷰) 〈잘 잇거라 서울〉(20경)이었다. 이 중에서 〈마음의 등불〉은 1936년 5월 동양극장 1회차, 〈잘 있거라 서울〉은 3회 차 공연작이었고, 〈멍텅구리 2세〉는 1935년 11월 동양극장의 개관 공연작이었다. 따라서 4작품 중 3작품은 동양극장 기 공연작이라고 할 수 있다.

최독견 작 우화악극 〈이상한 피리〉는 1935년 11월 동경에서 공연된 작품이었지만 조선에서는 일찍이 공연되지 않은 일종의 신작이다. 적어도 이 작품은 동양극장에서는 공연한 적이 없는 작품이었다. 더구나 '최독견 작'으로 표기된 것으로 보건대, 창작 작품이었을 가능성도 상당히 높다(제목만 판단한다면 편극이거나 각색작이었을 가능성도 배제할 수 없다). 비록 동양극장에서 배구자악극단 공연이 이루어진 것은 아니었지만, 최독견의 후원 하(동양극장의 좌부작가 체제에 따라)에 작품의 공급과 전반적인 기획이 이루어진 것이다. 당시 동양극장에서는 동극좌의 공연이 무대에 오르고 있었고, 동양극장의 반 전속극단이라고 할

<hr/>

193 「본보 애독자 위안의 배구자악극단 고별 공연」, 『매일신보』, 1936년 6월 13일, 3면 참조.

수 있는 배구자악극단은 부민관이라는 또 다른 무대를 활용하고 있었다.[194] 이러한 이원화된 공연 체제는 동양극장이 이후에도 간헐적으로 활용하는 공연 방식이었다.

2.1.2.4. 배구자악극단의 인적 구성과 공연 방식(1936년)

배구자악극단은 동양극장과 반전속극단의 관계를 맺고 있는 극단이었다(부속극단). 하지만 그 인적 구성에 대해서는 거의 알려져 있지 않다. 비록 완전한 전속관계를 맺고 있어 배구자악극단과 다른 상황이기는 하지만, 청춘좌나 호화선의 인적 구성이 밝혀진 것과 비교할 때, 이러한 차이는 조속히 해결되어야 할 사안이다. 다음의 자료는 배구자악극단의 1936년 6월 17일 부민관 공연을 다루고 있다. 이 기사들에는 배구자악극단의 상세한 인원 구성과 역할 그리고 상연 예제가 소개되어 있다.

1936년 6월 17일 부민관 공연 예제(1)[195] 1938년 구정 부민관 공연 장면[196]

194 1937년 호화선 신년 공연(1936년 12월 31일~1937년 1월 4일)이 동양극장에서 열리는 동안, 청춘좌 〈사랑에 속고 돈에 울고〉(전후편 공연)는 1월 1일부터 3일까지 부민관에서 공연되었다. 이 역시 동양극장과 부민관을 함께 활용하여 공연한 경우라고 하겠다.

195 「초하의 호화판 논·스텝·레뷰-20경」, 『매일신보』, 1936년 6월 15일, 3면 참조.

196 「사진은 구정1일부터 부민관에서 상연중인 배구자악극단 소연의 일 장면」, 『동아

위의 근거를 통해 배구자악극단의 인적 구성을 살펴볼 수 있다. 배구자악극단에는 배구자를 비롯하여, 단원으로 배용자(바이올린), 홍청자(알토색소폰), 강덕자(테너섹소폰), 심장자(알토색소폰), 오효자(소프라노 색소폰), 박승자(트롬펫), 배송자(빤죠), 박절자(빠스), 배숙자(드럼), 박순자, 이영자, 배조자 등이 활동하고 있었다. 배구자와 배용자, 배송자, 배숙자, 배조자는 일가로 여겨진다.[197]

1940년 인터뷰에서, 배구자는 배구자악극단의 단원 수가 70명가량이었다고 답한 바 있다. 가극 하는 사람이 30명인데, 악대까지 합하면 70명 정도 되었다는 의미이다.[198] 1937년 배구자악극단의 규모를 보면 이러한 성세를 짐작하게 한다. 확인되는 사람만 해도 20여 명에 달하기 때문이다.

배구자악극단은 여성 단원으로 주로 구성되어 있었고, 각 단원은 한 가지씩의 악기를 다룰 수 있었다. 위의 사진에서 단원들이 악기를 가지고 있는 모습은 이들이 전형적인 연주단의 성격도 지니고 있었음을 확인시킨다. 실제로 '레뷰'의 첫 번째 순서는 '무대연주삼곡'으로 편성되었는데, 일단 음악을 통해 흥겨운 분위기를 만들려는 의도가 강하게 풍기는 편성이 아닐 수 없다. 이를 위해서 단원들의 연주 실력이 뒷

일보』, 1938년 2월 3일, 5면. http://newslibrary.naver.com/viewer/index.nhn?art icleId=1938020300209105007&editNo=2&printCount=1&publishDate=1938-02-03&officeId=00020&pageNo=5&printNo=5905&publishType=00010

197 「배구자무용연구소 9월 중 제 1회 공연」, 『조선일보』, 1929년 8월 24일(석간), 3면 ; 배구자, 「만히 웃고, 만히 울든 지난날의 회상, 무대생활 20년」, 『삼천리』(7권 11호), 1935년 12월, 132면 참조.

198 초병정(草兵丁), 「백팔염주 만지는 배구자 여사」, 『삼천리』(12권 5호), 1940년 5월, 189~190면 참조.

받침될 수밖에 없었다.

우선, 배구자악극단이 장기로 삼았던 레뷰에 대해 살펴보자. 레뷰와 직접적으로 관련된 1936년 6월 17일의 공연 예제는 '논스톱 레뷰' 혹은 '넌센스 레뷰'로 소개된 〈잘 있거라 서울〉(20경)이었다. 20경의 순서와 내용을 정리하면 다음과 같다.

〈잘 있거라 서울〉의 개요(강조는 춤 관련 공연 예제)[199]					
경	공연 예제	배역과 출연자	경	공연 예제	배역과 출연자
1경	무대 연주 세곡 (룸바〈라. 쿠카라차〉, 조선민요〈양산도〉, 폭스트롯트 〈타이가락〉)	배용자(바이올린), 홍청자 (알토색소폰), 강덕자(테너색소폰), 심장자(알토색소폰), 오효자(소프라노색소폰), 박승자(트롬펫), 배송자(빤죠), 박절자(빠스), 배숙자(드럼)	11경	댄스 〈오리엔탈〉	배숙자
2경	탭 댄스 〈할로-서울〉	강덕자, 배송자, 송광자, 박절자, 이영자, 박승자, 배용자, 홍능자(홍청자의 오기로 여겨짐), 배숙자	12경	촌극 〈근등용 (近藤勇)〉	근등용(배용자 분), 추국(홍청자 분), 이영자, '장번(長藩)의 지사(志士)'(송광자, 배숙자, 이영자, 박절자, 박승자, 배송자 분)
3경	만무(萬舞) 〈천안삼거리(天安三街里)〉 (속요)	박순자, 배조자, 오효가, 심장자	13경	독창 〈또냐 마리키타〉	강덕자
4경	쇼콘트 〈방울꽃〉(2경)	1경 '전화혼선': 쭈리(배구자 분), 파스칼(배용자 분), 하녀(배송자 분), 하인(이영자 분) 2경 '정차장': 파스칼(배용자 분), 쭈리안(이영자 분), 역부(강덕자 분), 여객(송광자, 배송자, 배숙자, 박절자, 박승자), 춤추는 각시 다수	14경	탭 댄스 〈보일닝 포인트〉	강덕자, 배용자, 홍청자

199 「초하의 호화판 논·스팁·레뷰-20경」, 『매일신보』, 1936년 6월 15일, 3면 참조 ; 「대망(待望)의 배구자악극 17일 밤으로 임박(臨迫) 기회는 오즉 이밤쌘」, 『매일신보』, 1936년 6월 16일, 6면 참조.

경	제목	출연	경	제목	출연
5경	댄스 〈센트루이스·부르스〉	배숙자	15경	〈느리개타령(打令)〉 (조선속요)	배송자, 송광자, 박절자, 박숙자, 이영자, 배숙자
6경	탱고 〈라캄파루시타〉	배용자, 홍청자	16경	탭 댄스 〈스윗제니리〉	박순자, 배조자, 오효자, 심장자
7경	댄스 〈스파닛쉬〉	송광자, 배송자, 이영자, 백숙자, 박절자, 박승자	17경	무용극 〈검무(劍舞)〉	장군(배구자 분), 병사 (강덕자, 이영자, 배송자, 박승자, 박절자, 홍청자, 배용자, 배숙자 분)
8경	독창 〈검은 눈동자〉	강덕자	18경	댄스 〈달빛아래서〉	배숙자
9경	룸바 〈명랑한 소동〉	강덕자, 배송자, 송광자, 배용자, 홍청자, 박절자, 박승자, 이영자, 배숙자	19경	피날레	단원 전원
10경	무용 〈아리랑〉(민요)	배구자	20경	〈잘 잇거라 서울〉	

　　레뷰 〈잘 있거라 서울〉은 1936년 5월(16일~20일) 동양극장 공연 제3회 차에서 10경으로 선보였던 레뷰였으나, 약 1달 여 시간이 흐른 후인 6월 17일 부민관 공연에서는 20경으로 확대된 경우이다. 당시 배구자악극단이 가진 다양한 기예나 인적 구성을 감안할 때, 짧은 시간 내에 몇 경의 내용을 구상하고 이를 보강하는 것은 그렇게 어려운 작업이 아니었을 것으로 판단된다. 실제로 5경의 댄스를 배숙자가 참여하여 진행하는 작업이나, 8경과 13경의 독창을 한 명의 단원이 소화하는 작업은 극단 전체로 볼 때 큰 무리가 없는 작업이었다. 따라서 배구자악극단은 1936년 5월 공연보다 한층 복잡하고 화려한 내용을 첨가하기를 주저하지 않았고, 근 1개월 후에는 확대된 20경의 레뷰를 공연할 수 있었다.

오히려 문제는 이렇게 확대된 20개에 해당하는 각 장면('경')을 자연스럽게 연결하는 방식이라고 하겠다. 배구자악극단 역시 이러한 자연스러운 연결의 필요(성)를 인지했고, 그래서 이 점을 보완할 방법을 내놓았다. 참신하고 신속하게 무대 장치를 마련하여, 막에 의한 전환 없이 복잡한 레뷰를 진행할 수 있는 별도의 전개 방식을 마련한 것이다. 구체적인 방법까지야 공개되지 않았지만, 일단 막 전환을 최소화하여 관극상의 심리적 단절이 생겨나지 않게 한 점은 분명해 보인다. 막이 오르고 내리고 하면서 관객들이 겪는 관극상의 저해 요소와 불편함을 해결하고자 한 것이다. 그리고 이러한 문제를 스스로 해결했다고 평가하여, 중단 없이 레뷰를 진행할 수 있다는 뜻의 '논스톱'이라는 별칭을 첨가했다. 이러한 별칭은 5월 동양극장 공연에서는 나타나지 않았었다. 그러니 연결 문제를 해소한 이후에야, 20경에 이르는 장대한 레뷰를 기획할 수 있었다고 해야 한다.

2경 〈할로-서울〉은 1936년 5월(4일~10일) 동양극장 1회 차 공연에서 대레뷰 〈안녕합소 서울〉과 제목상으로 동일하다(영문 번역 정도의 차이만 확인). 당시 〈안녕합소 서울〉은 16경으로 구성된 종합 레뷰를 통칭하는 제목이었는데, 6월 부민관 공연에서는 전체 레뷰의 하위 공연 예제(탭 댄스) 중 하나를 가리키는 명칭으로 바뀌어 있다. 레뷰라는 형식 자체가 상/하 위계를 넘어설 수 있는 자유스러움을 지니고 있기 때문에, 이러한 변화는 공연 사정에 따라 얼마든지 가능했다고 볼 수 있다.

4경 〈방울꽃〉 또한 5월 2회 차 공연에서 선보였던 〈방울꽃 정화〉와 흡사한 제목이다. 당시에는 스켓취로 발표되었고 2경으로 구성된 종합 공

연의 제명이었지만, 6월 부민관 공연에서는 레뷰 〈잘 있거라 서울〉의 하위 공연 예제로 제시되었다.

20경 〈잘 있거라 서울〉도 비슷한 용례를 보이고 있다. 5월 동양극장 무대에서는 3회 차 레뷰의 전체 제명으로 사용되었고, 6월 부민관 공연에서도 이 전체 제명은 유지된다. 하지만 동시에 전체 20경 중 마지막 경의 제목으로도 사용되고 있다. 즉 '잘 있거라 서울'은 부민관 공연에서 레뷰의 전체 제명이면서 20경의 하위 공연 예제의 제명이기도 하다.

이러한 용례를 통해 레뷰의 제목이 그 레뷰를 구성하는 하위 공연 예제의 제목을 통해 결정되는 사례가 빈번했다는 사실을 확인할 수 있다. 따라서 공연 예제를 결정할 때, 배구자악극단은 상황을 고려하여 상/하위 공연 예제들의 순서와 내용을 결정하고 제명 역시 수정하는 융통성을 발휘했다고 보아야 한다.

흥미로운 점은 '서울'을 중심으로 한 제목들이다. 5월 동양극장 공연에서 1회 차 공연에서는 '안녕합소 서울'이라는 제명으로 16경의 레뷰를 선보였고, 2회 차 공연에서는 그냥 '대레뷰'라고만 했으며, 3회 차 마지막 공연에서는 〈잘 있거라 서울〉이라는 제명으로 레뷰를 공연했다. 각각의 전체 구성이 16경 → 16경 → 10경으로 달라졌는데, 이러한 구성 방식은 '서울'이라는 키워드를 중심에 놓고, 극단의 공연 일정에 따라 제목을 결정하면서, 그 안의 내용은 자연스럽게 가감하는 형태에 기인하고 있음을 알 수 있다.

그러다 보니 일종의 연장 재공연 격인 6월 부민관 공연에서는 동양극장 3회 차 공연에서 선보였던 제목 '잘 있거라 서울'을 다시 사용할

수밖에 없었고(1일 '고별공연'이었기 때문에), 같은 제목과 동일 작품이라는 식상함을 피하기 위해서 그 내용의 확대와 공개를 추진한 것으로 보인다. 『매일신보』를 통한 공연 예제의 상세 공개는 이러한 당시 상황을 반영하고 있다고 하겠다.

레뷰는 '군무'를 포함한 각종 춤을 추는 공연물('코너')을 가리키는 개념이었다.[200] 배구자악극단의 레뷰 총 20경 중에서 11경에 달하는 공연 예제가 춤(댄스나 무용)과 관련이 밀접한 것으로 확인된다. 이외에 음악(연주 혹은 노래)과 관련된 공연 예제가 5경 남짓(제 1경, 제 8경, 제 12경, 제 13경, 제 15경)으로 나타난다. 이 중에서 제 12경 촌극 〈근등용〉은 동양극장 공연에서는 '째즈'로 소개된 바 있어, 음악적 비중이 높은 레뷰였을 것으로 보인다. 만일 제 3경 〈천안삼가리(天安三街里)〉가 민요 〈천안삼거리〉의 한자어 표기였다면(장르명은 '만무'와 '속요'를 병행 표기), 음악 관련 공연 예제는 6 작품이라고 할 수 있다. 쇼 콘서트 〈방울꽃〉은 동양극장 5월 공연에서는 '스켓취'로 표기되었던 점으로 판단하건대(당시 제명은 〈방울꽃 정화〉), 스케치류로 판단된다. 스케치는 레뷰 이후에 등장한 막간의 형식으로 정리되고 있는데, 여기서는 레뷰와 별도의 장르로 간주하는 편이 옳을 듯하다.

이 중에서 몇 가지 공연 예제에 대해 한결 진전된 논의를 펼칠 수 있겠다. 우선, 4경 〈방울꽃〉의 개요와 배역을 살펴볼 수 있다. 1936년 6월 17일 공연에서 제시된 〈방울꽃〉은 작품 체제상 2경으로 구성되었다. 하위 구성상 제 1경은 '전화혼선', 제 2경은 '정차장(停車場)'이었다.

200 박노홍, 「종합무대로 일컬어진 악극의 발자취」, 『한국연극』, 1978년 6월, 63~64면 참조.

1경에는 쭈리(배구자 분), 파스칼(배용자 분), 하녀(배송자 분), 하인(이영자 분)가 등장하고, 2경에는 1경의 파스칼과, 쭈리안(이영자 분)과, 역부(강덕자 분) 그리고 일군의 여객(女客)이 등장한다. 일군의 '여객'을 맡은 배우는 송광자, 배송자, 배숙자, 박절자, 박승자였고, 이외에 '춤추는 각씨들 다수'가 출연했다.[201]

1936년 5월 동양극장 공연 〈방울꽃 정화〉 역시 2경으로 구성된 작품이었다. 비록 5월 공연의 개요가 알려져 있지 않아, 직접적인 비교는 불가능하지만 당시 정황으로 판단하건대, 두 작품은 동일 작품으로 판단된다. 특히 〈잘 있거라 서울〉(전 20경)의 4경에 위치하는 〈방울꽃〉의 소개에. 별도의 '1경'과 '2경'이 첨부되어 있는 점을 주목해 보자.

쇼 콘트 〈방울꽃〉의 개요[202]

201 「대망(待望)의 배구자악극 17일 밤으로 임박(臨迫) 기회는 오즉 이밤쑌」, 『매일신보』, 1936년 6월 16일, 6면 참조.

202 「대망(待望)의 배구자악극 17일 밤으로 임박(臨迫) 기회는 오즉 이밤쑌」, 『매일신보』, 1936년 6월 16일, 6면 참조.

단순 실수라고 보이지 않을 정도로 〈방울꽃〉은 확고한 2경 체제를 갖추고 있었고, 그에 따라 배역의 변화와 연관성도 엿보인다. 일단 '파스칼'이라는 주인공이 1경과 2경에 모두 출연하고 있어, 중심 서사가 파스칼을 중심으로 이루어져 있음을 확인할 수 있다. 배구자악극단에서 주인공 조합으로 배용자–홍청자 연기 조합을 선호했다고 할 때,[203] 2경에서는 파스칼과 여객(홍청자 분)이 중심 역할로 볼 수 있다. 그리고 2경의 공간적 배경이 '정차장'인 만큼, 여객의 배역 숫자가 상당수에 이르고 있다. 또한 정차장이라는 공간에 부합할 수 있도록 역부 역할도 상정되어 있다.

이러한 작품 구성을 통해 '전화'라는 소재와 '정차 공간'이라는 근대적 관념이 주요한 영향을 미치고 있음을 알 수 있다. 특히 〈방울꽃〉은 '쇼 콘트'라는 장르명을 부기하고 있는데, 이러한 장르명은 그 용례가 희귀한 경우이다. 따라서 보편화된 장르명이라고는 할 수 없는데, 일단 동양극장 공연 사례에 따라 스케치류로 파악할 수 있겠다. 스케치류의 작품답게 동시대의 사회 풍경과 새로운 물상을 집중적으로 조명한 작품으로 보인다.

1경의 제목 '전화혼선'은 '전화'라는 근대 문물을 상정하지 않고는 다룰 수 없는 내용이고, 2경의 제명 정차장 역시 현대화된 교통 체계 하에서 마련된 특정 개념을 다룬 장에 해당한다. 따라서 근대 이전의 관념이나 소재로는 접근하기 힘든 내용을 담고 있다고 보아야 한다.

203 배용자는 1929년 설립된 배구자무용연구소에 입단하여 성장한 대표적인 배우이자 댄서였다(「배구자무용연구소 9월 중 제1회 공연」, 『조선일보』, 1929년 8월 24일(석간), 3면 참조).

10경의 〈아리랑〉은 무용 장르에 속하는 공연 예제이다. 이 작품의 연원은 1928년으로 거슬러 올라간다. 당시 배구자가 2년여 공백을 깨고 조선의 연예계에 복귀할 때, 그녀의 공연 예제 중에 〈아리랑〉(당시 제명은 '아르랑')이 처음 선보였다.[204] 이 작품은 조선의 노래를 무용화한 것으로 소개되었는데, 1928년 당시 대부분의 레퍼토리가 서양과 일본의 음악을 반주로 사용하고 있어 묘한 대조를 이루는 작품이라고 하겠다.

이서구는 배구자의 무용 중 〈오동나무〉에 '민요무용'이라는 명칭을 부여한 바 있다. 이전부터 분명 존재했었던 민요였지만 배구자가 무용으로 발표하며 유행하기 시작했다는 설명도 부가했다. 또 자신이 배구자를 위해 창작한 유행가 〈그리운 강남〉에 대해서도 언급하고 있다.[205] 이러한 정황을 볼 때 배구자는 기존의 노래 혹은 창작한 노래를 바탕으로 무용을 창안했고, 무용과 유행가(민요)를 결합하는 무대를 선보였다.

이러할 경우 민요와 무용의 중간 혼합 장르가 탄생하게 되는데, 〈아리랑〉이 대표적인 작품이었다. 이후 배구자는 이 〈아리랑〉을 진화·발전시켜 자신의 주요 레퍼토리로 삼았다.[206]

움물가으로 동백기름 바른 머리에 물동이 이고 고요히 거러 나아와 나무가지에 걸린 반달을 처다보든 그 신비성을 띈 〈아리랑〉이

204 「배구자 양 독연(獨演) 순서 조연도 만타」, 『매일신보』, 1928년 4월 20일, 2면 참조.
205 이서구의 설명에 대해서는 다음의 글을 참조했다(이서구, 「조선의 유행가」, 『삼천리』(4권 10호), 1932년 10월 1일, 85~86면 참조).
206 「신축낙성개관피로호화진」, 『매일신보』, 1935년 11월 1일, 1면 참조.

란 춤을 보고 이 땅의 만흔 청춘의 피는 뛰엇습니다. 그러케 조선
녀자거든 조선 춤을 추는 것이 올치요. 서발너발 뛰는 그 양코백
이 딴스는 보기 숭하드구만요.[207]

초병정이라는 대담자는 배구자의 〈아리랑〉에 대해 질문을 던지면
서 자신이 본 관극 인상을 풀어 놓고 있다. 배경은 우물가이고, 무용수
(배구자)는 동백기름을 바른 머리를 하고 '물동이'를 들고 있으며, 나뭇
가지가 무대 장치나 소품으로 배치되었다. 이러한 광경을 암시하는 사
진이 한 장 있다.

공연하는 배구자의 모습(〈아리랑〉) 배구자악극단의 공연 예제

배구자악극단의 1936년 6월 경성 부민관 공연[208]

207 초병정(草兵丁), 「가두(街頭)의 예술가」, 『삼천리』(11호), 1931년 1월 1일, 57면
참조.

208 「본보 애독자 위안의 배구자악극단 고별 공연」, 『매일신보』, 1936년 6월 13일, 3
면 참조.

동백기름을 바른 머리, 한복, 물동이, 나뭇가지 등으로 판단하건대, 좌측 사진은 무용 〈아리랑〉의 공연 사진(혹은 관련 사진)이라고 할 수 있다. 비록 춤 추는 모습을 포착한 사진은 아니지만, 배구자의 〈아리랑〉 사진이라는 점에서 좌측 사진은 주목된다. 1936년 6월 공연에서 무용 〈아리랑〉은 〈잘 있거라 서울〉의 전 20경 중에서 제 10경으로 공연되었다.

11경 〈오리엔탈〉은 1929년 배구자무용연구소가 발족한 시점에서 발표된 무용으로, 관련 사진이 남아 있어 그 흔적을 재구할 수 있다(아래의 사진 좌). 소녀들이 포즈를 취하고 있는 사진인데, 전체적으로 발랄한 분위기가 강조된 점이 특징이다.

1929년 배구자무용연구소의 〈오리엔탈〉 사진[209]　　　〈근등용〉 배역표

제 12경 〈근등용〉의 배역도 간단하게나마 공개되어, 그 진위를 확인할 수 있다. 촌극 〈근등용〉의 주인공 역할을 배용자가 맡았고, 근등용의 상대역으로 여겨지는 추국(雛菊) 역은 홍청자가 맡았다. '장변(長

[209] 「배구자여사 무대에 재현」, 『동아일보』, 1929년 8월 24일, 3면 참조.

藩)의 지사' 역은 송광자, 배숙자, 이영자, 박절자, 박승자, 배송자 등이 맡았는데, 일종의 코러스 역할이었을 것으로 추정된다.

촌극 〈근등용〉의 내용은 알려져 있지 않지만, '근등용'은 막부 말 신선조의 국장을 가리키므로 내용상 장번지사와 싸우는 설정이 포함되었을 것으로 추정된다.[210]

위의 〈잘 있거라 서울〉의 개요(표)를 살펴보면, 출연자들이 일정한 역할과 비중을 나누어 수행하고 있다. 〈잘 있거라 서울〉은 연기(극), 음악, 춤(무용 포함)으로 나누어져 있다. 앞에서 언급한 대로 전체 장르가 레뷰인 만큼 춤은 가장 높은 비중을 차지하고 있었다. 춤에 출연하는 단원들은 일정한 로테이션 체계를 갖추고 있었다.

2경에서는 많은 이들이 출연했지만, 5~6경에서는 개인 출연자 위주로 공연이 진행되었으며, 7~10경에서는 '단체 출연/개인 출연/단체 출연/개인 출연'의 로테이션을 구사하고 있다. 이것은 비단 춤 출연에만 해당하는 로테이션이 아니라, 11경~19경에 이르는 로테이션 체제가 이러한 교체 출연의 방식을 따르고 있다.

특히 16~18경을 보자. 16경의 출연자는 17경에 출연하지 않고 있고, 17경 출연자들 중에서 박숙자 한 명만 18경에 연속 출연하고 있다. 이것은 19경에서 단원 전원이 출연하기 위해서 나머지 단원들에게도 휴식할 틈이 필요했기 때문이다. 즉 비교적 격렬한 춤을 담당하는 단원들은 로테이션 체제 하에서 작품에 출연하고 있는데, 이것은 20경이라는 긴 공연 체제를 효과적으로 뒷받침하기 위한 방안이었다.

210 「영화와 연극」, 『동아일보』, 1940년 3월 4일, 3면 참조.

서사 연기가 주조를 이룬 공연 예제로는 4경의 〈방울꽃〉과 12경의 〈근등용〉을 꼽을 수 있다. 두 공연 예제에는 배역이 소개되고 있는데, 중심 배역을 배용자와 송광자가 맡고 있고, 배구자는 노역을 맡고 있다. 주로 연기 위주의 작품에 출연하는 단원은 배용자, 송광자, 배구자 외에 배송자, 이영자, 강덕자를 꼽을 수 있다. 나머지 단원들은 주로 코러스나 단역 혹은 무희 역할로 등장하고 있다. 따라서 배용자와 송광자 등이 주로 연기를 담당했음을 확인할 수 있다.

음악 부분은 1인 1악기 연주 체제로 요약될 수 있다. 제1경은 이러한 배구자악극단의 특성을 극대화한 장면이다. 첫 장면부터 배구자악극단은 집단 연주를 통해 흥을 돋우고 단원들의 무대 적응력을 높이고자 한다. 음악(연주)은 춤과 연기와 함께 일정한 비율로 전체 진행의 한 축을 담당했다.

20경의 진행을 장르별로 정리하면 다음과 같다.

	1	2	3	4	5	6	7	8	9	10	11	12	13	14	15	16	17	18	19	20
음악	-		-		-								-		-					
춤		-		-	-		-	-		-				-		-	-	-	미상	미상
연기			-									-								

전체 20경에서 음악(연주와 노래) 장르가 총 4경, 춤(무용 포함) 장르가 총 11경, 연기(극) 관련 장르가 총 2경, 음악과 춤 병행 장르 1경, 내용 미상인 장르가 2경으로 확인된다. 전체적인 비중으로 볼 때 춤 장르가 1/2을 차지하고 있으며, 음악과 연기가 이를 뒷받침하는 역할을 하고 있는 것으로 보인다.

전체적으로 춤 장르는 장르별 연속 공연이 이루어지고 있지만, 다른 장르의 경우에는 대부분 장르 교체의 패턴을 선보이고 있다. 즉 음악 장르가 2개의 경에 연속적으로 공연되는 사례는 없으며, 연기 장르 역시 마찬가지이다. 다만 춤 장르는 워낙 비중이 높아 장르 사이의 연속 공연 사례가 나타나고 있지만, 그 연속 공연 사례에서도 하위 장르 만큼은 다르게 나타나고 있다. 가령 5~7경에 이르는 세 개의 공연은 서로 다른 성향을 지닌 댄스였고, 출연자도 거의 겹치지 않으며, 단독 출연과 단체 출연이 교환되는 형식으로 연속 공연되고 있음을 알 수 있다.

정리하면 〈잘 있거라 서울〉은 일단, 각 경의 연결을 신속하게 하는 데에 주력한 작품이었다. 막을 내리지 않고 장면을 전환하는 방식을 택했는데, 음악/춤/연기 장르의 잦은 교체는 이러한 신속한 전환을 방해할 여지가 컸다고 하겠다. 그럼에도 장르 교체 혹은 균형의 안배는 공연 전략을 위해 필요했던 방안으로 보이며, 이를 통해 공연의 리듬과 관극적 흥미를 안배하고자 했기 때문이다.

따라서 배구자악극단은 세 영역의 잦은 교체에도 불구하고 그 신속성을 유지할 수 있는 방안을 마련해야 했다. 악기를 요구하는 음악 연주는 2회 이상 연속으로 무대에 올리지 않고 있었고, 춤 영역의 경우에는 연속적으로 공연된다고 해도 그 장르와 출연진이 겹치지 않도록 구성하고 있었으며, 연기의 경우에는 세트 전환이 크게 필요하지 않은 스케치 류를 중심으로 서사 연기를 맡은 일부 배우로 하여금 전담하도록 하였다. 이러한 내적 원리는 다양한 볼거리를 선사하면서도 각 예제 간의 연속성을 유지하고 장면 전환의 신속성을 어떻게든 도모하려는

공연 전략에 따른 것이다.

본래 레뷰는 서양(프랑스와 미국)을 중심으로 형성된 장르로, 초기에는 '화려한 스펙터클 속에서 아름다운 소녀들을 보여주는 데 초점'을 맞추고 있었다.[211] 국내에는 1929년 전후 무렵에 들어오기 시작한 것으로 파악된다.[212]

1936년 6월 17일 부민관 공연 예제(2)[213]

레뷰에서 초점을 옮겨, 1936년 6월 부민관 공연 작품에 대해 살펴보자. 1936년 6월 17일 공연에서 공연된 작품은 네 작품이다. 이 중에서 세 작품은 이미 동양극장에서 발표된 작품이었다. 이 작품들의 실체를 밝히는 작업은 배구자악극단에 대한 해명과 함께 동양극장의 공연

211 백현미, 「어트렉션의 몽타주와 모더니티」, 『한국극예술연구』(32집), 한국극예술학회, 2010, 83~85면 참조.

212 「무용과 레뷰 : 배구자 최승희 상설관 레뷰」, 『조선일보』, 1929년 10월 9일(석간), 5면 참조.

213 「대망(待望)의 배구자악극 17일 밤으로 임박(臨迫) 기회는 오즉 이밤쑨」, 『매일신보』, 1936년 6월 16일, 6면 참조.

작품 목록을 풍요롭게 할 것이다.

일단 동양극장 개관 작품이기도 했던 〈멍텅구리 제2세〉를 보자. 앞에서는 경의 구성만 살펴보았지만, 여기서는 1936년 5~6월의 공연 상황도 함께 살펴보도록 하자. 앞에서 살펴 본 공연 개요를 다시 옮겨오겠다.

〈멍텅구리 제2세〉 개요[214]

제 1경은 '프롤로그'에 해당하는 장으로 무희들('춤추는 각시들')이 등장하고, 중심인물인 멍텅구리 제2세가 소개된다. 무희들은 배송자, 송광자, 배숙자, 박승자, 박절자가 맡았고, '멍텅구리 제2세'는 배용자가 맡았다. 여기서 말하는 무희들은 일종의 코러스였다. 배용자는 배구자의 동생(훗날 '한나' 혹은 '할라 배'로도 불림)으로 '배구자무용연구소'의 연습생 출신으로 1936년에는 배구자악극단의 핵심 단원으로 활동하고 있었다.[215]

제 2경은 주요 인물이 등장하는 장('아가씨 수(手)')이다. 이미 등장한 멍텅구리 제2세를 비롯하여, 도련님 역(박순자 분), 아가씨 역(홍청

214 「대망(待望)의 배구자악극 17일 밤으로 임박(臨迫) 기회는 오즉 이밤쑨」, 『매일신보』, 1936년 6월 16일, 6면 참조.

215 「김은신의 '이것이 한국최초' (11) 배구자 무용연구소」, 『경향신문』, 1996년 5월 11일, 33면 참조.

자 분), 마님 역(배구자 분), 그리고 주인영감 역(이영자 분)이 출연하고 있다. 이 역들은 제 3경과 제 4경에서도 주요하게 등장하는데('주인영감' 역은 제 4경에서 제외), 개요 구성을 볼 때 중심 서사가 제 3~4경에서 진행될 것으로 보인다.

2경에서 4경에 이르는 장면들에 공간적 배경을 알려 주거나 사건의 초점을 시사하는 제명을 붙인 것을 보면, 이 대목은 연극적 서사가 주를 이루고 있다고 볼 수 있다. 즉 배용자, 배구자, 박순자, 홍청자, 이영자 등은 연기를 수행해야 했다.

반면 프롤로그나 에필로그에서는 춤추는 무희들을 통해 연기가 아닌 춤을 주로 선보이고자 했다. 배구자악극단은 이처럼 연기에 능한 배우들이 별도로 포진되어 있었으며, 기본적으로 춤과 악기 연주를 기반으로 하는 연기를 펼칠 준비를 갖추고 있었다.

다음으로, 〈마음의 등불〉을 보자. 이 작품은 1936년 5월 동양극장 1회 차 공연에서 선보인 작품으로 6월 공연에서는 배역 상황이 공개되었다. 일단 배역을 정리해 보자.

배역	출연 배우
니-나	배구자
네모리노	배용자
아데이나	홍청자
바르곤	이영자
박사	강덕자
서기	박승자
동리 색시	배송자, 배숙자, 박절자
동무 아희	박순자, 배조자, 오효자, 심장자
군조(軍曹)	송광자

배구자악극단의 대표 배우 중 하나가 '배용자'였고 배용자가 '네모리노' 역을 맡은 점으로 보아, '네모리노'가 작품의 주인공이라고 할 수 있겠다. 또한 홍청자가 맡은 '아데이나' 역은 여주인공으로 보인다. 배용자(남성 주인공 역)-홍청자(여성 주인공 역) 조합은 〈멍텅구리 제2세〉에서도 확인되는 배구자악극단의 대표적인 연기 조합이다.[216]

한편 이 작품에는 군조 역할이 등장하는데, 아무래도 군조는 군인과 관련된 역할로 짐작된다. 네모리노와 아데이나 출연하고 군인 관련 인물이 등장하는 작품은 〈사랑의 묘약〉이다. 가극 〈사랑의 묘약〉은 1930년대 간헐적으로 공연된 것으로 보이며, 그 메인 테마인 〈남 몰래 흐르는 눈물(Una furtva lagrima)〉(혹은 〈남모르게 흐르는 눈물〉로 번역) 역시 독창으로 공연되곤 했다.[217] 따라서 배구자악극단의 〈마음의 등불〉은 1932년 도니제티(G.Donizetti) 작 오페라 〈사랑의 묘약〉의 번안작으로 볼 수 있다.

〈사랑의 묘약〉의 일반적 줄거리는 다음과 같다. 18~19세 스페인 시골 마을 바스카에 살고 있는 순박한 청년 네모리오('네모리노')는 농장 지주의 딸 아디나('아데이나')를 짝사랑하고 있다. 그늘에서 책을 읽던 아디나는 트리스탄이 얻었다는 '사랑의 묘약'에 대한 이야기를 들려주고, 이 이야기를 들은 네모리오는 사랑을 이루어 준다는 이 약에 대해 관심을 갖게 된다.

216 배용자-홍청자 연기 조합이 남녀 역할을 했다는 간접적인 증거 중 하나가 레뷰 중 탱고(〈라캄파루시타〉)를 두 사람이 공연했다는 사실이다.

217 「독창」, 『동아일보』, 1938년 7월 23일, 4면 참조.

이때 젊은 장교 발코레가 아디나에게 청혼을 하고 아디나는 발코레의 청혼을 수락한다. 네모리오 역시 자신의 마음을 밝히지만, 아디나는 그가 용기와 재산이 부족하다며 그 마음을 받아주지 않는다. 마음이 다급해진 네모리오는 약장수 둘까마라에게 '사랑의 묘약'을 구입하여 아디나의 사랑을 얻고자 하지만, 구입한 묘약은 값싼 술에 불과해서 이를 마신 네모리오는 소기의 목적을 달성하지 못하고 오히려 소동만 일으킨다.

약효를 따져 묻는 네모리오에게 둘까마라는 한 병을 더 마셔야 한다고 속이고, 이 약값을 구입하기 위해서 네모리오는 벨로케의 군대에 입대하기로 결심한다. 둘까마라의 술을 묘약이라고 생각하고 복용한 네모리오에게 때마침 거액의 유산이 상속되면서 마을 처녀들의 관심이 쏠리게 되는데, 유산 상속 사실을 몰랐던 네모리오는 이것이 '사랑의 묘약'의 효과 때문이라고 여긴다.

여자들의 관심과 부유한 재산에도 불구하고 겸손하고 일편단심인 네모리오의 모습을 본 아디나는, 그에 대해 호감을 품게 되고 결국 사랑하게 된다. 네모리오 역시 아디나의 사랑에 기뻐하면서 유명한 메인 테마 〈남몰래 흐르는 눈물〉을 부르는데, 이로 인해 이 노래는 사랑의 완성과 기쁨을 담은 노래가 된다.[218] 현재로서는 배구자악극단이 〈사랑의 묘약〉을 공연한 방식까지는 파악할 수 없다. 다만 배역 상황을 볼 때, 일부분만 무대화한 것은 아니었고, 작품 전체를 가급적 공연하려 했었다는 사실은 확인할 수 있다.

218 박현진, 「도니체티의 〈사랑의 묘약〉」, 『전기저널』(413), 대한전기협회, 2011, 92~93면 참조.

1936년 6월 17일 공연에서 5월 동양극장 공연에 비해 추가된 작품
은 〈이상한 피리〉이다.

〈이상한 피리〉의 배역[219]

노역에 해당하는 '노승 급(及) 대관'은 배구자가 역할을 맡았고, 복
동과 춘희 조합은 배용자—홍청자 조합이 역할을 맡았다. 춘희의 어머
니 역을 배송자가, 지주 역을 이영자가, 지주의 하인(下僕) 역을 송광자
와 배숙자와 박절자가 맡았다. 이 역할들은 조연으로 판단된다. 그리고
'기타 아희들 다수'가 등장했다.

작품이 남아 있지 않아 내용은 상세하게 파악되지 않는다. 다만,
〈이상한 피리〉는 조선(동양극장)에서는 공연된 적이 없던 배구자악극
단의 레퍼토리였다. 1936년 5월 공연의 작품들은 다시 재구성되거나
보강되거나 다시 결집되어 1936년 6월 부민관 공연의 텍스트로 재탄생

219 「대망(待望)의 배구자악극 17일 밤으로 임박(臨迫) 기회는 오즉 이밤뿐」, 『매일신
보』, 1936년 6월 16일, 6면 참조.

되었다고 할 때, 이러한 새로운 텍스트의 등장은 주목되지 않을 수 없다. 더구나 최독견이 창작했다는 점에서 서사적 연기를 강조한 텍스트였을 것으로 보인다.

2.1.2.5. 배구자 주도 극단의 명칭과 그 변모 양상

배구자악극단에 대해 우선 정리해야 할 사안이 있다. 그것은 배구자가 이끈 단체의 명칭이다. 배구자가 주도했던 극단(혹은 단체)의 명칭은 여러 차례 변경되었고, 시기별로 중첩되거나 혼용된 사례도 적지 않다. 일단 '배구자악극단'이라는 용어는 1935년 11월 동양극장 개관 공연 시 넓게 사용된 단체 명칭이었기 때문에,[220] 이 극단명을 기본 명칭으로 사용하고자 했다.

하지만 배구자가 주도한 극단의 다른 명칭도 정리할 필요가 있는데, 이를 통해 시기 별 배구자의 단체 운영 방식을 대략적으로나마 파악 할 수도 있다. 배구자가 처음 조선의 연예계에 모습을 드러냈을 때, 그녀는 '천승일행' 혹은 '천승일좌'의 일원으로 소개되었다. 1926년 천승좌를 탈퇴한 그녀는 개인적으로 공연을 시행했고, 그때에는 '배구자'라는 개인으로 주로 호칭되었다. 2년의 칩거 생활 이후 1928년에 복귀 무대를 가졌을 때에도, 그녀의 공연은 일단 '배구자 공연'으로 지칭되었다. 그때까지는 배구자가 단체를 소유한 대표가 아니었기 때문이다.

그녀는 1929년 광희문 밖 신당리에 무용연구소를 개설하였다. 이

220 「신축낙성개관피로호화진」, 『매일신보』, 1935년 11월 1일, 1면 참조 ; 「신축 낙성 동양극장 금일(今日) 개관」, 『동아일보』, 1935년 11월 4일, 1면 참조.

무용연구소는 '배구자무용연구소'로 주로 불렸고, 간헐적으로 '배구자예술연구소'라는 이름도 혼용되었다.[221] 당시 배구자무용연구소를 '배구자일좌'[222]로 호칭한 사례도 발견되는데, 배구자무용연구소가 연구생을 키우고 조선무용을 심화하는 연구의 속성도 지니고 있었지만, 대중극단처럼 공연을 펼치고 순회 활동을 시행하는 속성도 아울러 드러냈기에 이러한 호칭이 가능했던 것이다. 배구자 스스로도 연습생을 수련시키고 난 이후에는 본격적으로 공연 활동을 펼치겠다는 포부를 피력한 바 있다.

1929년 즈음에 가장 무난하게 사용되는 명칭 중 하나가 '배구자일행'이었다. '-일행'이라는 명칭은 극단 주체의 이름 뒤에 붙이는 관습화된 단체명이라고 할 수 있으므로, '배구자일행'은 배구자와 그의 무용단을 가리키는 범칭이라고 보아야 한다. 이 명칭은 무난하기 때문에 1920년대 후반부터 1930년대까지 폭넓게 사용되었다.[223]

1930년대 전반기에는 '배구자무용단',[224] '배구자일당'[225] 등의 명칭이 간혹 등장했고, 이 시점은 무용연구소가 실질적으로 해체되고 배구자일행이 대중극단처럼 공연을 시행하고 있었던 시점이었다. 다시 말해서 1931~1934년 무렵의 배구자일행은 '레뷰'나 '춤'으로 특화된 대중

<hr />

221 「배구자 일행 공연」, 『동아일보』, 1929년 11월 15일, 5면 참조 ; 「배구자예술연구소 혁신 제 1회 공연」, 『동아일보』, 1931년 1월 17일, 5면 참조.

222 「배구자일좌(裴龜子一座) 인천에서 공연」, 『동아일보』, 1929년 10월 24일, 5면 참조.

223 「배구자일행 애독자 우대」, 『동아일보』, 1929년 10월 25일, 3면 참조 ; 「본사(本社)를 내방(來訪)한 배구자일행」, 『동아일보』, 1936년 5월 2일, 3면 참조.

224 「본사대판지국 주최 동정음악무용대회」, 『조선일보』, 1934년 8월 13일(석간), 2면 참조.

225 「배구자 일당 무용 광경」, 『조선일보』, 1934년 8월 13일(석간), 2면 참조.

극단의 이미지에 상당히 근접한 상태였다.

배구자의 무용연구소가 언제까지 유지되었는지는 현재로서는 명확하게 파악되지 않는다. 하지만 1936년 신년 인터뷰에서 배구자는, 1936년에는 '무용연구소를 하나 가지고자 한다'는 포부를 밝힌 바 있는데,[226] 이러한 포부는 1935년 이전에 이미 무용연구소가 해체되어 있었다는 사실을 대변한다. 1934~1935년 무렵은 배구자가 극단의 형태로 해당 단체를 운용하던 시점임을 감안할 때, 1933년 이전에 무용연구소가 변형되어 그녀가 이끄는 가극단(악극단)의 일부로 흡수되었다고 볼 수 있다. 1930년대 중반에 들어서면서 배구자는 자신이 주도하는 단체를 연구소 형태에서 가극단 형태로 재편했지만, 이러한 재편 이후에 연구소 본래의 기능을 수행할 수 있는 조건도 갖추고 싶다는 속내로 해석할 수 있겠다.

이처럼 '무용연구소'는 배구자의 활동을 뒷받침하는 단체명으로 대체되며 1930년대 어느 시점에서 사라졌다. 그것은 1930년대 중반에 접어들면서 연구소의 연구(훈련이나 양성)기능보다는, 극단으로서의 공연 기능이 더욱 강하게 요구되었기 때문으로 풀이된다. 이러한 비슷한 예를 1930년대 후반에서도 찾을 수 있다. 배구자가 조선에서의 활동을 어느 정도 정리하고 동경으로 그 활동처를 옮긴 시점에서 무용연구소라는 명칭은 등장한다. 1938년 『삼천리』는 배구자가 동경에서 무용연구소를 개소하려는 의향과 움직임을 보이고 있다고 보도하고 있는

[226] 「백화요란(百花繚亂) 한 음악·미술·연극·영화·무용 각계의 성관」, 『동아일보』, 1936년 1월 1일, 31면 참조.

데,[227] 이러한 용례를 통해, '연구소'는 주로 '춤 연구'와 '강습생 교육' 그리고 '단원 양성'과 '극단 건설을 위한 토대'를 가리키는 명칭이라고 판단할 수 있겠다.

따라서 동양극장이 출범하는 1930년대 중반 무렵에는 연구소 중심 기능이 다소 불필요했다고 볼 수 있는데, 그것은 배구자가 자신의 단체에 새로운 패러다임을 불어넣고자 했기 때문이다. 역으로 홍순언 사후 자신의 단체를 상실한 이후에는 다시 연구소 설립부터 추진하였는데, 이것은 단체 조직의 궁극적인 토대가 필요했기 때문이다.

이러한 명칭들에서 가장 중심이 되는 명칭은 '배구자악극단' 혹은 '배구자가극단'이다. 이 명칭은 1935년 무렵에 등장하여 본격적으로 상용화되었다.[228] 이러한 명칭은 곧 배구자가 인솔하는 단체가 순회공연 극단임을 공식적으로 인정하는 처사에 해당한다. 1935년 11월 동양극장 개관 공연은 배구자악극단이라는 명칭으로 시행되었고, 이 명칭은 배구자가극단과 함께 1930년 후반까지 사용되었다.

명칭 변경 과정을 정리해 보자. 배구자가 조선의 연극계로의 진입을 공식적으로 시도한 시점은 1928년이고 이때에는 아직 자신의 단체를 이끌지 못했다. 그러다가 1929년에 '배구자무용연구소'를 설립했는데, 이 연구소는 연구소의 기능을 수행할 때는 '연구소'라는 이름에 걸맞았지만, 연구생을 배출하고 실제 공연을 시행할 때에는 대중극단을

227 「기밀실」, 『삼천리』(10권8호), 1938년 8월 1일, 22~23면 참조.

228 배구자악극단이라는 이름은 1935년 동양극장 개관에 맞추어 작명된 이름이지만, 그 전에도 '배구자가극단'의 이름은 통상적으로 사용되기도 했다(「배구자가극단 수원에서 공연」, 『동아일보』, 1929년 12월 2일, 3면 참조).

방불케 했기 때문에, 궁극적으로는 '일좌' 혹은 '무용단' 내지는 '일행(일당)' 등의 호칭이 어울렸으며, 1930년대 전반을 넘어서면서 '악(가)극단'이라는 극단 명칭이 가장 적합한 명칭으로 상용되었다고 최종 정리할 수 있겠다.

이러한 명칭 변화는 배구자의 활동 주기를 보여준다. 1926~1928년은 연극계 복귀에 초점을 맞추고 있었다면, 1929~1933년은 단체 설립에 치중하고 있었고, 1934~1935년은 본격적인 활동기에 해당하며, 1937년 이후는 쇠퇴기로 분류될 수 있겠다.

또한 단체 명칭의 변화는 미세하게나마 그 차이를 드러내는 역할을 한다. 배구자의 활동이 1926~1928년에는 주로 개인 위주의 무용 공연에 한정되었다면, 1929년~1930년 전반기는 연구/공연이라는 두 가지 측면을 결합하는 방안을 연구했고, 1930년대 중반(대체로 1934년 이후)부터는 악극단으로서의 실체와 활동을 점차 인정해 나가는 과정이었다고 하겠다. 특히 1935~1936년 배구자악극단은 동양극장의 반(半) 전속단체의 위상까지 점유하면서, 본격적인 대중극단으로의 면모를 강하게 풍겼다.

2.1.2.6. 서구적인 것과 조선적인 것 사이의 길항

배구자무용연구소는 1930년 일본 장기공연 경험을 통해, 레뷰의 시의성과 선구성을 인식하였고, 이러한 레뷰 중심의 공연 예제를 앞세워 1930년 가을 공연을 준비했다. 전술한 대로, 1930년대 10월 공연에는 레뷰 〈세계일주〉가 포함되어 있었는데, 이 레뷰에는 일본과 미국을 위시하여 이집트, 러시아, 중국 그리고 조선의 풍경을 다룬

장면이 배치되어 있었다.[229] 따라서 1930년대 배구자무용연구소의 우선 목표는 서구의 레뷰 양식과 서양의 정취를 결합시킨 공연을 선보이는 것이었다고 할 수 있다.

사실 배구자의 서구 지향적 무용 공연은 1920년대 중반 그녀가 인기를 끌기 시작했을 때부터 나타났던 목표였기 때문에, 레뷰로 인한 방향 전환에서 처음 등장했다고는 할 수 없다. 천승 시절 서구 공연과 그곳에서의 학습을 통해 익힌 서양 무용의 자연스러운 수용과 종합이라고 보아야 한다. 이러한 맥락에서 레뷰는 그녀에게 낯선 장르나 현상은 아니었다.

오히려 1930년대 레뷰는 무용의 대중화를 위한 어쩔 수 없는 조치라고 여겨졌다. 무용이 발전하기 위해서는 "보기 조코 화려한 각종의 무용을 다른 자매예술(姉妹藝術)의 힘을 빌려 보여줄 기회가 자주 생겨야 한다"는 견해가 공공연하게 피력될 정도로,[230] 무용 그 자체만의 공연은 시기상조라고 여겨졌기 때문이다. 레뷰가 무용 그 자체는 아니지만, 무용을 대중화하는 방식 중에서 주목되는 장르였고, 이러한 레뷰가 오락성을 가지고 보편화되면 무용에 대한 심도 있는 요구 역시 함께 확장될 것이라는 생각이 넓게 퍼져 있었다고 해야 한다.

1930년 배구자무용연구소는 당시로서는 최첨단의 공연 양식인 레뷰를 선진적으로 받아들이면서 공연 방식과 레퍼토리에 일정한 방향성을 담보하게 된다. 왜냐하면 동양극장과 관련을 맺는 1930년대 중반, 주로 1935~1936년의 배구자악극단의 공연 예제는 상당 부분 레뷰와

229 「일본 순회를 마치고 온 배구자 무용 공연」, 『동아일보』, 1930년 10월 31일, 5면 참조.
230 조택원, 「자랑의 포즈」, 『동아일보』, 1936년 1월 1일, 30면 참조.

관련이 깊었기 때문이다. 분명 배구자악극단의 주요한 공연 전략에서 레뷰는 간과할 수 없는 주요 장르였다.

하지만 레뷰만이 배구자악극단의 공연 방식이자 유일한 전략은 아니었다. 전술한 대로, 1934년 일본 대판에서의 공연은 전통적인 무용을 강도 높게 선보인 무대였는데, 이를 통해 배구자 악극단은 '전통적인 무용' 혹은 '조선적인 정취'의 비중을 높여 왔으며, 본격적으로 그 개념이 공표되는 1929~1931년에 비해 그 이후에 더 강도 높게 구현되었음을 확인할 수 있다.

이러한 두 가지 공연 방식은 어느 일방이 다른 일방을 누르고 우세를 점하지 않은 상태로 1930년대 내내 지속된 것으로 보인다. 배구자악극단의 명성과 활동이 최고조에 도달한 1935~1936년에도 배구자악극단은 레뷰나 조선적인 춤 중에 어느 한 쪽만 강조하는 공연을 고집하지는 않았다. 심지어는 무용과 여타 장르의 혼합 공연 방식이나, 여성의 신체와 유혹으로서의 춤 컨셉도 포기하지 않고 있으며, 어떠한 측면에서는 이러한 양립 불가능한 춤 장르를 더욱 다양하게 혼합하는 방식을 궁리하는 인상이었다.

1936년 6월 부민관 공연에서 선보였던 〈잘 있거라 서울〉(20경)의 공연 예제는 비단 춤/음악/서사(연극)만의 혼합체가 아니라, 서구적 춤(음악)과 조선적인 것의 다양한 혼재이기도 했다. 그 안에는 한편으로는 탭댄스와 룸바 그리고 서양 악기 연주가 들어있었지만, 다른 한편으로는 〈아리랑〉, 〈천안삼거리〉, 〈느리개 타령〉 등의 조선적인 춤과 노래가 포진하고 있었으며, 동시에 〈근등용〉 같은 일본식 소재의 작품도 존재하고 있었다.

1930년대 조선의 예술계는 서구적인 것의 추수와 일본적인 것의 압도 사이에서, 조선적인 것의 재발견을 일종의 대안적 미학으로 삼는 분위기였다. 하지만 조선의 예술인들은 이러한 서로 다른 미학적 관점에서 어느 한 쪽의 우위를 압도적으로 인정하기보다는 그 절충과 저항으로서의 조선적인 것의 가능성을 그리고 근대적 양식으로서의 서구적인 것의 우수성을 그리고 선구자로서의 일본적인 것의 가치를 골고루 염두에 두고 있었다. 조선적인 것의 강조는 이러한 미학적 범주 내에서 지역과 식민지인으로서의 자부심 내지는 존재 영역을 설정하기 위한 대안으로서 기능했다고 보는 편이 옳을 것이다.

1920년대부터 1930년대에 이르는 배구자의 공연 양식 또한 이러한 복잡한 미학 범주에 포함될 수 있다. 그녀는 서구적인 것의 추수와 일본적인 것의 가치 그리고 조선적인 것의 단초를 1928년 복귀 공연에서부터 보여주었다. 그녀의 복귀 공연에서 서양 악기 연주와 독창 그리고 서양 무용으로 점철되어 있으면서도 그 안에는 〈사꾸라 사꾸라〉 같은 일본 무용도 들어 있었고 실험적이었지만 〈아리랑〉도 공연되었다.

이후 일본 공연을 통해 레뷰, 조선적인 것의 추구를 통해 전통 춤의 형상화를 추진했지만, 배구자와 배구자악극단은 이러한 혼합적인 것의 층위를 포기하지 않았다. 레뷰 내에 조선 춤이 포함되어 갔고, 조선 춤으로 공표되었지만 서구적 무용의 강한 색채를 담지한 경우도 목격되었다. 조선 춤을 만드는 과정에서도 나타나지만, 민요와의 관계는 유기적이어서 장르상 밀착이 심했으며, 이러한 음악과 무용의 관계는 복귀 공연부터 계속되어 온 음악과 무용의 장르상 교호 작용

의 연장선상에서 파악될 수 있다. 서사 연기가 강도 높게 요구되면서 무용연구소는 점차 악극단의 형태를 띠어 갔고, 급기야는 당대를 대표하는 대중극단과의 협연(동시 공연) 같은 공연 양식을 창출하기도 했다.

결과적으로 배구자무용연구소부터 축적된 배구자악극단의 다채로운 공연 방식은 보다 정밀하게 연계되며, 복잡하고 다양한 장르의 양식을 동시에 선보이는 화학적 혼합으로서의 공연 형식으로 변모되어 갔다. 다르게 말한다면, 서로 다른 공연 방식이 서로 혼재되어 관객이 기호와 흥미를 충족시킬 수 있는 복합적 공연 양식을 창출했다고도 할 수 있다.

이 과정에서 레뷰는 신속한 공연 전개와 신축성 있는 작품 발췌로 인해, 그리고 조선적인 정서와 양식의 춤은 고유의 특성과 차별화된 양식이라는 점으로 인해, 배구자악극단을 공연을 떠받치는 두 개의 중요한 축으로 작용한다. 레뷰가 빠르고 복잡하며 서구적인 특성을 지녔다면, 전통 춤 양식은 상대적으로 완만하고 쉬우며 조선적인 특징을 드러내고 있다. 상반되는 두 양식의 혼합은 서양적인 것과 동양적인 것이 공존하는 근대 초창기 문화와 예술의 상황과도 근원적으로 맞닿아 있다고 하겠다.

2.2. 청춘좌의 창단과 활동

2.2.1. 청춘좌의 연원

극단 운영과 레퍼토리 공급을 위한 전속극단 청춘좌가 드디어 발

족하였고, 1935년 12월 15일 창립 공연을 개최했다.[231] 이 과정에서 홍해성과 박진과 이운방 등이 청춘좌의 스태프로 자리 잡았다.[232] 청춘좌는 1935년 12월 15일부터 19일까지 '청춘좌 1회 공연'으로 사회극 이운방 작 〈국경의 밤〉(2막), 비극 최독견 작 〈승방비곡〉(2막 3장), 희극 구월산인(최독견) 작 〈기아일개이만원야〉를 공연하였다. 이 세 작품 체제는 1930년대 일반적인 대중극의 공연 패턴인 인정극 → 정극 → 희극의 공연 순서에 부합된다. 이를 통해 판단하건대 창립 초창기 청춘좌는 당시 대중극단의 공연 관례를 따르고 있었다고 해야 한다.

청춘좌 제 1회 공연 신문 광고
청춘좌의 창단과 창립 공연 소식[233]

주목되는 점은 각각의 작품에 출연한 배우의 면면이었다. 〈국경의

231 「극단의 중진을 망라한 청춘좌 대공연 15일부터 동양극장에서」, 『매일신보』, 1935년 12월 17일, 3면 참조.

232 「각계 진용(各界 陣容)과 현세(現勢)」, 『동아일보』, 1936년 1월 1일, 30면.

233 극단의 중진을 망라한 청춘좌 공연 15일부터 동양극장에서」, 『매일신보』, 1935년 12월 17일, 3면 참조.

밤〉에 출연한 배우는 심영·서월영·차홍녀였고, 〈승방비곡〉에 출연한
배우는 황철·박제행·김선영·김선초였다. 고설봉도 청춘좌의 창단 멤
버로 서월영, 박제행, 심영 등을 거론하고 있으며, 그 밖의 배우로 김소
영, 김선영, 김연실, 남궁선, 지경순, 차홍녀, 황철 등을 들고 있다.[234]
이러한 배우들의 공통점은 대부분 토월회를 거쳐 태양극장에서 활약했
던 배우들이라는 점이다(지경순, 차홍녀, 황철은 예외). 이른바 '토월회 인
맥'인 셈이다.[235]

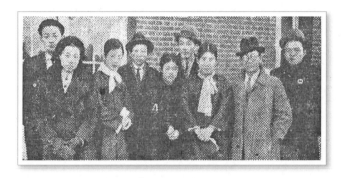

1935년 동양극장 청춘좌 창단 멤버 사진[236]

토월회는 1923년 발족한 이래 1920년대를 관통하며 활동한 극단
이었다. 그 과정에서 해체와 재결성을 반복하였고, 1932년에는 태양극
장으로 변모하여 본격적인 상업극단으로서의 위용을 갖추기도 했다.
토월회에서 태양극장으로 가는 과정에서 여러 형태의 극단으로 변모했

234 고설봉, 『증언 연극사』, 진양, 1990, 36~37면 참조.
235 황철은 태양극장에서 공연한 경험이 있으나, 엄밀한 의미에서 구 토월회 멤버라
고는 할 수 없다.
236 「극단의 중진을 망라한 청춘좌 대공연 15일부터 동양극장에서」, 『매일신보』, 1935
년 12월 17일, 3면 참조.

는데, 정리하면 미나도좌(1930년 8월) → 신흥극장(1930년 10월) → 중외극장(1931년 12월) → 태양극장(1932년 2월) → 명일극장(1932년 12월) → 태양극장(1935년 1월까지)의 흐름으로 파악할 수 있다. 태양극장은 1932년 2월 9일에 발족하여[237] 1935년 1월까지 존립했는데,[238] 그 와중에 명일극장이 탄생한 셈이다.[239] 그만큼 토월회 인맥은 단원의 연속성을 유지한 채 극단을 창립, 해체, 재결성, 변신하는 일련의 과정을 겪었다고 할 수 있다. 그러다가 구 토월회에 멤버들이 동양극장에 편입되면서 청춘좌 단원으로 거듭나기에 이르렀다.

이러한 토월회 인맥으로 연출가 박승희와 박진, 장치가 원우전, 배우 심영, 서일성, 서월영, 박제행, 윤성묘, 이백수, 이소연(이상 남자 배우), 석금성, 강석연, 강석제, 김연실, 김선초, 김선영(이상 여자 배우) 등을 꼽을 수 있다. 이러한 일군의 연극인(연출가·장치가·배우) 그룹은 하나의 맥을 이루면서('토월회 인맥'), 함께 이적하고 함께 극단을 창설하는 활동을 이어갔다. 그리고 이러한 행보는 동양극장을 지나 1940년대까지 이어졌다. 이렇게 형성된 대표적인 극단이 고협이었다.

앞에서 지적한 대로, 청춘좌의 주연 배우 중 심영, 서월영, 박제행, 김선영, 김선초, 남궁선 등은 토월회 인맥에 해당되는 배우이다. 그들은 구 토월회에서 연습, 데뷔, 성장했고, 상당한 기간 동안 함께 연기한 경력을 지니고 있다. 창단 멤버 가운데 예외라고 할 만한 배우로는 황

237 『매일신보』, 1932년 2월 10일 참조 ; 『중앙일보』, 1932년 2월 11일, 1면 참조.

238 『조선일보』, 1935년 1월 24일(조간), 3면 참조.

239 김남석, 「1930년대 전반기 대중극단의 레퍼토리에 투영된 사회 환경과 현실 인식 연구」, 『비평문학』(41집), 2011, 41~45면 참조.

철, 차홍녀, 지경순 등을 꼽을 수 있다. 지경순은 조선연극사의 총무였던 지두한의 딸로, 지두한이 동양극장이 창립되었다는 소식을 듣고, 조선연극사를 해산하면서 동양극장으로 보낸 배우이다. 황철은 흔히 식민지 시대 최고의 남자 배우로 평가되는 배우인데, 그의 데뷔 무대로는 조선연극사가 거론되고 있다. 황철은 조선연극사에 들어와서 연구생으로 있다가, 이경환의 대역으로 〈청춘난영〉에 출연하며 무대에 본격 데뷔했다.[240] 차홍녀 역시 지금까지는 신무대 혹은 희락좌에서 데뷔한 것으로 알려져 있고, 데뷔 이후 신무대, 황금좌, 청춘좌를 거쳐 아랑으로 그 소속단체를 바꾼 것으로 밝혀져 있다.[241] 그러니 그녀의 출신 계열을 신무대로 보는 편이 옳을 것이다. 그런 면에서 황철과 차홍녀는 취성좌 인맥으로 분류될 수 있다. 취성좌 인맥에 대해서는 다음 장에서 서술하기로 한다.

청춘좌의 단원들이 주로 토월회 인맥으로 구성된 것은 청춘좌의 연출가인 박진과 관련성이 높다. 박진은 홍해성과 함께 동양극장의 주요 연출가로 활약하였다. 특히 청춘좌 공연을 많이 담당했는데, 박진으로 인해 토월회 인맥은 청춘좌에 대거 입성한 것으로 보인다. 왜냐하면 박진은 토월회 시절부터 구 토월회 단원들을 이끌고 연출가로 이름을 날렸고, 심영·서월영·박제행·김선영·김선초·남궁선 등을 일찍부터 발탁·기용·훈련한 연출가였기 때문이다.

결론적으로 말해서 1923년부터 형성되기 시작한 토월회 인맥은 연출가와 배우들이 조합을 이루면서 1935년경에 청춘좌로 모여들었고,

240 유민영, 『우리시대 연극운동사』, 단국대학교출판부, 1989, 121면 참조.
241 「차홍녀양의 대답은 이러합니다」, 『삼천리』, 1936년 6월, 155~157면 참조.

동양극장의 2대 전속 극단 중 하나(가장 유력한 전속극단)를 형성하기에 이른 것이다. 이것은 토월회가 남긴 유산이고, 20년대 연극(토월회)이 생성한 1930년대 연극의 중요 성과라고 할 수 있다. 바꿔 말하면 동양극장은 토월회의 인맥이 모여든 배우들의 집합처였으며, 토월회의 힘이 동양극장의 탄생에 큰 밑거름이 되었다고도 할 수 있다. 이것이 동양극장 청춘좌가 훗날 큰 명성을 얻게 되는 근원적 이유이기도 했다. 왜냐하면 토월회 인맥은 오랫동안 호흡과 앙상블을 맞추어 온 연기자 그룹이었기 때문이다.

2.2.2. 청춘좌의 연기 시스템

청춘좌는 토월회 일맥이 다수 모여 있는 극단이었다. 따라서 청춘좌는 토월회의 연기 시스템이 기본적으로 적용되는 극단으로 출발했다. 토월회 연습생 출신이었던 심영이나 박제행은 초기 청춘좌의 주요 단원으로 활동했다. 서월영 역시 토월회 출신인데, 남자 단원으로는 주요한 위치에 있었던 배우였다.

동양극장은 초기에는 급료를 다섯 단계로 나누어서 지불했고, 단원들은 자신이 속한 단계에 해당하는 월급을 받아야 했다. 애초에는 심영은 제1 등급의 월급을 받았고, 황철은 제2 등급의 월급을 받아, 그 차이가 분명했다고 할 수 있다. 하지만 황철의 인기가 급상승하면서 제1등급으로 올라섰고, 〈사랑에 속고 돈에 울고〉 이후에는 황철이 주도하는 청춘좌로 변화하기에 이르렀다.

이러한 변화는 청춘좌 내부에 확고 부동한 연기 패턴이 존재한 것

은 아니었음을 시사한다. 왜냐하면 황철은 청춘좌 내에서도 토월회와 관련이 없는 배우였는데, 이러한 배우가 제1 등급을 넘어 거의 특등급의 대우를 받는 데에 연기술보다는 당대의 인기에 의존했다는 결론을 얻을 수 있기 때문이다.

일단 심영의 연기술을 살펴보고 그 장단점을 살펴보자. 심영의 연기상 장점은 높은 문자 해독력을 바탕으로 한 대본 이해 능력, 작품에 전력하는 성의, 원시적인 음색, 공간 장악력, 프롤레타리아 관련 배역에서의 강점, 안정된 발성과 선이 굵은 연기 등이었다. 반면 심영의 연기상 약점으로는 세심함의 부족, 사실적인 연기 설정의 미흡 등이 꼽히고 있다.[242]

이러한 특장점과 한계를 종합하면, 심영은 높은 지적 능력으로 대본을 이해하고 배역을 창조하는 능력이 뛰어났고 동시에 무용을 익혀 공간을 장악하고 선이 굵은 연기를 수행하는 데에도 익숙했다. 발성과 음색에서 여타 배우들도 부러워할 만한 강점을 지니고 있었다. 반면 연기를 실제처럼 꾸며내는 사실적인 연기 설정이 부족했고, 연기상 세부 사항에 대한 세심한 접근이 부족했다. 남성적이고 거시적인 연기상 세부 사항에 대한 강점을 드러냈지만, 반대로 세부적이고 세밀한 부분에는 약점을 노출한 경우였다.

동양극장 시절 심영은 자신이 연기 수련이 끝나지 않았음을 암시하면서, 다양한 배역을 소화하고자 하는 바람을 드러낸 바 있다.[243] 실제로

242 심영 연기의 장단점에 대해서는 다음의 글을 참조했다(김남석, 「배우 심영 연구」, 『한국연극학』 (28권), 한국연극학회, 2006, 5~51면 참조).

243 「심영군의 대답은 이러합니다」, 『삼천리』, 1936년 6월, 151면 참조.

심영은 〈단종애사〉의 성삼문 역이나 〈춘향전〉의 방자 역 등에 애착을 드러냈는데, 이러한 면모를 볼 때, 심영은 연기 능력을 확장하고 이를 힘 있게 표현하는 데에 초점을 기울이는 연기를 수행했다고 볼 수 있다.

이러한 연기법이 토월회의 연기법이라고는 단정할 수 없지만, 분명 토월회의 남성 배우들은 이러한 연기법을 추종했다고 할 수 있다. 전반적으로 대중극단의 연기는 남성의 남성다움을 강조하고, 대중들에게 적극적으로 다가갈 수 있는 연기를 필요로 했기 때문이다.

하지만 황철의 연기는 다소 달랐다. 황철의 연기 역시 음색을 중시하는 연기임에는 틀림없었지만, 황철의 음색은 원시적인 음색이 아니라 부드럽고 나긋한 음색이었다. 즉 황철의 연기는 거칠고 큰 연기가 아니라 부드럽고 세심한 연기였고, 이러한 연기는 음색에서부터 심영과 차이를 보인 것으로 여겨진다.

심영의 연기는 현대적이고 개인적인 측면에서는 세련미를 갖추고 있었지만, 이로 인해 앙상블에 약했다는 평가에서 자유롭지 못했다. 그러나 황철의 연기는 주변 연기자들에게 연기상의 공감대를 형성하는 강점을 지니고 있었다. 황철은 캐릭터의 분명한 해석이나 감정의 밀도에서는 감정을 드러낸 흔적이 없지만, 주변 배우들과 함께 연기한다는 의식을 심어 주는 점에서는 여타 배우들을 앞서고 있었다.

황철과 심영 연기(스타일)의 차이는 실제적으로는 청춘좌의 연기 스타일의 변모와도 관련이 있을 것으로 여겨진다. 심영의 연기 스타일은 과거 토월회의 스타일과 흡사했다. 배우 연기로서는 강점을 지니고 있었지만, 전체로서의 연기에는 아직 확립된 무언가를 분명하게 지니고 있지 못했기 때문이다.

반면 황철은 이러한 청춘좌의 약점을 보완하고 수정한 흔적이 있다. 황철은 일단 차홍녀와의 연기 조합에 성공해서 남-녀 주인공의 듀엣 연기에서 타극단을 압도했다. 이 장점은 아랑으로 이어졌고, 차홍녀가 죽은 이후에도 이러한 장점을 살리기 위해 애쓴 흔적이 농후하다. 반면 중앙무대로 이적할 때 심영은 남궁선과 이러한 조합을 이루려고 했지만, 결과적으로는 성공하지 못했다. 즉 심영의 연기 스타일이 연기 조합의 생성에서 약점을 보인 것으로 볼 수 있다.

　　황철은 주위에 많은 배우들과 연극인들을 동반하는 스타일이었다. 그의 주변에는 많은 동료와 선후배들이 있었고, 이것은 황철이 지닌 뛰어난 인품 때문이기도 했지만, 황철의 연기 스타일이 단체 연기를 지향했기 때문에 가능했던 일로 여겨진다. 심지어는 초창기 동양극장에서 라이벌로 손꼽히던 황철과 심영, 혹은 황철과 서일성도 원만한 관계를 유지하면서 1930~40년대 연극 파트너로 함께 일할 수 있었다.

　　청춘좌의 공연은 늘 연습 부족에 시달리며 다수 공연에 참여해야 하는 고된 일정의 연속이었다. 그러면서 청춘좌는 단체로서의 연기 앙상블을 강조하지 않을 수 없었고, 이러한 과정에서 심영이 아닌 황철의 연기에 방점이 더해지지 않을 수 없었다. 즉 황철이 지닌 연기적 스타일이 빡빡한 일정의 청춘좌에게는 적합했고, 또 능률적이었다.

　　반면 심영의 연기 스타일은 이와는 달리 영화에 더욱 적합했던 것으로 보인다. 황철이 영화 연기에서 두드러진 성과를 보이지 못한 것에 비해, 심영이 일찍부터 영화에 출연하면서 나름대로 이 영역을 개척한 이유도 그들의 연기 스타일의 차이에서 찾을 수 있을 것이다.

　　청춘좌가 단체로서 연기, 즉 앙상블의 연기를 강조하면서 그 인기역

시 높아졌다. 대신 박제행의 지적대로 작품의 질적 완성도는 다소 하락했을지도 모른다. 문제는 청춘좌는 동양극장의 전속극단으로 이러한 시스템을 유지해야 했다는 점이다. 거꾸로 이러한 청춘좌의 연기 시스템은 황철이 배우 진용을 대거 이끌고 이탈한 이후에도, 청춘좌가 그나마 근시일 내에 정상적인 운영 상태로 돌아올 수 있는 기본 바탕이 되었다. 누구 한 사람에 의해 무너지고 와해되는 극단이 아니라 전체가 화합하고 함께 연기하는 시스템은, 단순히 연극적 상황에서만 그 역량을 발휘하는 것이 아니라 극단 자체를 지키고 유지하는 틀로서도 유용하기 때문이다.

청춘좌의 연기 시스템에 대해서는 아직 밝혀내지 못한 점이 더욱 많다. 다만 청춘좌가 전성기로 부상할 때 뿐만 아니라 황철의 이적 이후에도 일정 수준을 유지하면서 1936년부터 1945년까지 일관되게 극단 시스템이 이어진 배후에는, 일개 개인의 뛰어난 연기를 앞세우는 시스템이 아니라 다수의 배역진이 합심하고 앙상블을 이루어 작품의 조기 완성과 약점 보완을 추진하는 연기 시스템이 전면적으로 정착되어 있었기 때문이다. 이러한 시스템은 사실 같은 전속극단이라고 해도 호화선과도 다른 연기적 차이를 양산해 낸 바 있다.

2.2.3. 청춘좌의 작품들

청춘좌가 공연한 작품 가운데에서 대본이 남아 있는 경우는 그렇게 많지 않다. 가령 임선규의 〈사랑에 속고 돈에 울고〉 같은 작품은 공연 대본이 남아 있는 경우이지만, 경우에 따라서는 원작만 밝혀져 있고 각색 대본이 남아 있지 않은 경우도 상당하다. 그러니 대부분의 작품들

은 그 내용과 출처에 대해 알려져 있지 않다고 간주해야 한다. 이 장에서는 청춘좌의 작품들 가운데에서 그 대강의 내용이나 대략적인 출처를 찾을 수 있는 경우까지 망라해서 살펴보도록 하겠다.

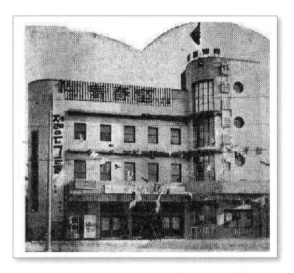

청춘좌의 극단 명이 걸려 있는 동양극장 풍경[244]

2.2.3.1. 창립작 최독견 작 〈승방비곡〉(1935년 12월 15일~19일)

청춘좌의 제 1회 공연에서 비극 장르 예제는 〈승방비곡〉(2막 3장)이다. 이 작품은 최상덕(최독견)의 장편 소설로, 일종의 신파소설로 지칭되기도 한다. '신파소설'은 1910년대 『매일신보』를 중심으로 연재되었던 속화된 소설과 그 이후 동일한 양식을 따랐던 일련의 소설을 가리키는데, 이러한 신파소설의 기원이 주로 일본이었고 연재 후에는 신파

244 「동양극장」, 『동아일보』, 1938년 1월 21일, 2면. http://newslibrary.naver.com/viewer/index.nhn?articleId=1938012100209102019&editNo=2&printCount=1&publishDate=1938-01-21&officeId=00020&pageNo=2&printNo=5892&publishType=00010

극의 대본으로 변화되었다는 점에서 신파소설이라는 별칭으로 분류되기도 한다. 신파극의 주요 소재였던 정치소설이나 가정소설 혹은 탐정소설 등의 성향을 지니고 있어, '순정비극', '가정비극', '탐정활극' 등의 하위 장르를 별도로 상정할 수도 있다.[245]

1910년대 활발하게 발표되고 향유되던 신파소설은 1920년대에 들어서면서 그 상승세가 주춤하였다. 이 시기를 대표하는 신파소설이 최독견의 〈승방비곡〉이었다. 〈승방비곡〉은 1927년 5월 10일부터 9월 11일까지 총 108회에 걸쳐 연재되었고, 이후 신구서림에서 단행본으로 출간되었다. 이 작품은 연재부터 인기와 관심을 끌었고, 단행본으로 출간될 때에도 실험적인 형식을 곁들인 바 있어 적지 않은 주목을 받은 바 있다.

영화 〈승방비곡〉의 한 장면[246] 영화 〈승방비곡〉의 한 장면[247]

뿐만 아니라 이구영에 의해 영화로 제작되어 1930년 5월 31일 개봉되었다. 제작사는 동양영화사였고, 이구영이 감독과 각본을 맡았으

245 강옥희, 「대중소설의 한 기원으로서의 신파소설 : 신파소설의 계보학적 고찰을 중심으로」, 『대중서사연구』(9호), 대중서사학회, 2003, 107~109면 참조.
246 「승방비곡의 한 장면」, 『매일신보』, 1930년 4월 24일, 5면 참조.
247 「〈승방비곡〉 래월(來月) 19일에 단성사 개봉」, 『조선일보』, 1930년 4월 24일(석간), 5면 참조.

며, 이경선과 김연실과 함춘아, 그리고 윤봉춘 등이 출연한 바 있다.[248]

소설 〈승방비곡〉은 영화화 과정에서 원작을 수정하였으며, 조선에서 개봉 이후에는 일본 수출도 예약되어 있었다고 한다.[249]

이 작품이 큰 인기를 끈 이유는 영일과 은숙의 선택(새로운 가치관)이 구세대의 도덕관과 대비를 이루기 때문이다. 이러한 대비를 통해 청년 문화 혹은 청년 집단의 감각과 열정, 그리고 욕망 등이 강하게 노출될 수 있었고, 이를 통해 대중의 정서와 공감대가 형성될 수 있었기 때문이다.[250]

이른바 식민지 시기 청년 정신을 표상으로 하는 대중문화의 상징적 위상을 확인시킨 작품이라고 할 수 있다. 더구나 〈승방비곡〉의 결말부에서 이러한 정서적 욕구 혹은 감정적 욕망이 '근친상간'이라는 원초적 금기에 의해 좌절되면서, 일종의 반전을 통해 이 작품의 감상성이 더욱 크게 부각되기에 이른다. 감정적 격류와 금기에 의한 좌절은 이 작품의 낭만주의적 성향을 제고하게 만드는 주요한 요인이라고 하겠다.

소설 〈승방비곡〉의 줄거리는 다음과 같다.[251] 여주인공 김은숙이 동경에서 성악 공부를 마치고 부산을 거쳐 귀국하는 시점에서 소설의

248 「본보연재소설 〈승방비곡〉, 31일 단성사 상영」, 『조선일보』, 1930년 5월 31일(석간), 5면 참조;『한국영화데이터베이스』, http://www.kmdb.or.kr.

249 「〈승방비곡〉 래월(來月) 19일에 단성사 개봉」, 『조선일보』, 1930년 4월 24일(석간), 5면 참조.

250 김지영, 「식민지 대중문화와 '청춘' 표상」, 『정신문화연구』(34권 3호), 한국학중앙연구원, 2011, 165면 참조.

251 최상덕, 〈승방비곡〉, 『한국문학전집』(7), 민중서관, 1958, 331~503면 참조.

서사가 시작된다. 김은숙의 곁에는 그녀를 사모해서 일본까지 유학을 따라왔다가 함께 귀국하는 필수가 동행하고 있다. 하지만 김은숙은 필수에게 관심이 없고 평소 그의 행동에 불만을 품고 있어서 내심 못마땅해 하고 상황이었다.

필수가 자리를 비운 틈에 김은숙은 빈 옆자리로 좌석을 옮기고, 그곳에서 동경에서 불교대학을 다니다가 귀국하는 최영일을 만난다. 최영일은 본래 운외사 상좌(법운)였는데, 불교 공부를 위해 조선을 떠나 있다가 귀국하는 길이었다. 〈승방비곡〉은 두 사람의 만남을 운명적으로 그리고 있는데, 이후 두 사람의 만남과 헤어짐, 그리고 숨겨진 관계를 감안할 때 이러한 만남은 운명으로 상정되었다고 할 수 있다. 자신의 자리로 돌아온 필수는 김은숙과 최영일의 동석과 만남에 질투심을 품게 되고, 세 사람의 삼각관계는 이후 김은숙의 납치와 위기를 야기하는 직접적인 계기가 된다.

김은숙과 최영일이 다시 만나 서로에게 호감을 느끼는 것은 금강산 여행을 통해서이다. 수학여행을 떠났던 김은숙은 다리를 다치면서 일행과 분리되고, 홀로 여행하는 최영일과 재회하여 남은 여정을 이어가게 된다. 이때 두 사람이 상대에게 단순한 호기심을 넘는 감정의 교류를 느끼게 되자, 이러한 감정에 당황한 최영일은 김은숙에게 의남매를 맺고 남매로 서로를 아껴 주자고 제안한다. 이로 인해 김은숙과 최영일은 자신의 감정을 숨기고 살아가게 된다.

한편 필수는 김은숙을 손에 넣기 위해서, 김은숙의 아버지 김창호의 교육 사업에 투자를 감행한다. 평소 악행을 일삼으며 자기 이익만을 추구하던 필수가 자신의 힘으로는 김은숙의 마음을 돌릴 수 없자, 교육

과 사회 사업을 빌미로 그녀 가족에게 접근을 시도한 것이다. 그뿐만 아니라 고의로 김은숙을 납치 감금하고 이를 구출하는 연기를 펼쳐, 김은숙의 호감을 사는 계략을 꾸미기도 한다.

이러한 사건과 모략은 작품에 '활극적 요소'를 가미하기 위한 설정이라고 할 수 있다. 납치 행위를 수행하기 위해서 불량배들이 등장해야 했고, 필수는 권총이라는 무기를 소지할 극적 명분을 얻을 수 있었다. 더구나 미모의 여성을 납치하여 성폭행하려는 사건이 연계되면서, 독자들의 심리를 자극하려는 의도도 곁들여진다.

더구나 이 사건을 꾸몄던 필수는 자신의 계획이 탄로가 나자, 강제적인 힘으로 은숙을 제압하려고 한다. 그리고 그는 때마침 나타난 한명진과 격투를 벌이다가, 그만 자신의 총에 다리를 쏘는 엽기적인 행각을 벌인다. 필수는 다리를 절단하여 생명을 구하지만, 이후 정신 이상을 겪고, 독극물을 마시는 일련의 불행을 겪으면서, 끝내 죽음을 맞이한다.

영일-은숙-필수가 삼각구도를 이루면서 작품의 핵심 인물로 등장한다면, 필수(부친 이준식 포함)에 의해 피해를 입은 한명진-한명숙 남매는 보조적 인물로 등장한다. 한명진은 황해도 재령에서 필수의 부친 이준식에 의해 약혼녀 '음전'을 잃게 되고(이준식이 강제로 첩으로 삼으려하자 투신 자살함), 명진의 동생 명숙은 경성에서 유학하다가 필수의 감언이설에 속아 몸을 허락하고 임신을 하지만 필수에 의해 버려진다.

명진은 필수에게 약혼녀와 동생을 잃은 복수를 하고자 했는데, 은숙 납치 사건을 꾸미는 과정에서 필수는 명진에 의해 상해를 입고 과거의 죄에 대한 대가를 치르게 된 것이다. 하지만 임신을 하고 버려졌던

명숙은 끝내 필수를 잊지 못하고 필수의 병원을 맴돌다가, 필수가 절명하자 자살하고 만다.

한편, 은숙과 영일은 서로에 대한 감정으로 고민하다가 그만 헤어진다. 은숙에 대한 정념과, '여자를 멀리하라'는 선사의 유훈 사이에서 고민하던 영일은 은숙을 포기하는 결단을 내린 것이다. 하지만 영일의 결심은 오래 가지 못했고, 영일은 끝내 은숙 없는 삶이 공허하다는 생각을 지울 수 없었다. 그는 고민 끝에 불가의 적막함을 수용할 수 없는 자신을 인정하고, 은숙에게 돌아가 평범한 삶을 누리기로 마음을 바꾸어 먹는다. 은숙 역시 영일을 사랑하는 자신의 마음을 해소하지 못하고 부모(특히 모친)의 반대에도 불구하고 영일과의 결혼을 감행한다.

은숙와 영일의 결혼식 날에는 두 명이 동시에 자살하는 사건이 벌어진다. 한 사람은 필수를 잃은 명숙이고, 다른 한 사람은 의외로 은숙의 모친이다. 특히 은숙의 모친은 딸의 결혼식을 극렬하게 반대하다가, 끝내 결혼식 날 유서를 남기고 음독자살을 선택한다. 그 유서에는 최영일이 은숙의 모친과 운외사 주지 해암선사 사이에서 나은 아들이라는 사연이 적혀 있다.

결국 은숙과 영일은 자신들의 운명(남매)을 감당하지 못하고 헤어지고 만다. 은숙은 다시 죽음을 생각하지만, 영일은 은숙이 살아야 한다고 강변한다. 다만 두 사람이 남매로 밝혀진 이상, 결혼은 불가하다는 입장을 고수한다. 결국 사랑했던 은숙과 영일은 신분상의 문제로 헤어져야 하고, 한 남자를 사랑했던 명숙은 자살을 해야 했다. 멀게는 운암사 주지를 사랑했던 은숙의 모친과, 약혼녀를 잃은 명진 역시 이러한 사랑의 피해자라고 할 수 있다. 이 작품은 상처 받은 영혼들이 사랑을

통해 더욱 좌절하는 과정을 그린 연정소설이라고 할 수 있다.

이러한 멜로드라마적 요소를 강조하기 위해서, 이 작품은 삼각관계에 의한 연정 구도, 명승지 금강산을 여행하는 일정과 심리적 격동, 납치 감금 폭행 사건을 기화로 한 활극적 요소, 근친상간적 요소, 자살과 죽음이라는 비극적 사건 등을 활용하여 일종의 감상적 연애 사건을 묘사하고 부각하고자 했다. 여기에 청춘남녀가 성을 매개로 갈등하는 육체적 욕망의 심리를 다루고 있어 독자들의 관심을 끌기에 자극적인 소재를 겸비하고 있다고 해야 한다.

강옥희는 〈승방비곡〉이 1930년대 독자들에게 인기를 끌었던 이유가 "신파소설의 비극성과 공식성에 따라 (사건이) 진행하면서 복잡다기한 이야기들을 다양하게 얽어 독자들의 흥미를 끌어내는 데 성공했기 때문"이라고 진단한 바 있다.[252] 이러한 진단은 대체로 정확하다고 할 수 있다.

그뿐만 아니라 〈승방비곡〉은 애초부터 영화적 영향에서 자유로울 수 없는 작품이라는 연구 결과도 제출되어 있다. 강현구는 최독견이 찬영회 회원들과 가까워 일찍부터 영화에 대한 관심과 토론이 승하였다고 전제하고, 실제 〈승방비곡〉에 남아 있는 영화적 요소를 분석하였다. 영화적 요소는 크게 세 가지로 구분될 수 있는데, 하나는 '파노라마적 시각'을 적용하여 '영화적 지각'을 구사한 점이고, 다른 하나는 '납치극'이나 '근친상간' 같은 영화적 소재를 과감하게 도입한 점이며, 마지막 하나는 영화적 기법(클로즈 업, 플래시 백, 카메라 워크)을 적극적으로 활용하여 서사와 묘사를 구사한 점이다.

252 강옥희, 「대중소설의 한 기원으로서의 신파소설 : 신파소설의 계보학적 고찰을 중심으로」, 『대중서사연구』(9호), 대중서사학회, 2003, 119~120면 참조.

이러한 요소가 전적으로 영화로부터 받은 영향인가에 대해서는 면밀하게 따져보아야 하겠지만, 적어도 〈승방비곡〉에서 당대의 독자와 관객들이 선호하고 익숙하게 접했던 영상 문법과의 유사성이 발견되고 있다는 점은 확인된다고 하겠다. 이러한 요소는 틀림없이 당대 대중들의 관심사였던 만큼, 소설 〈승방비곡〉의 각색과 영화화에 유리한 점으로 작용하였으며, 동시에 동양극장에서의 연극 상연에도 주요한 참조점이 되었을 것이다.

ⅰ) 연재 당시 〈승방비곡〉의 삽화 사진과 배역표[253] ⅱ) 단행본 〈승방비곡〉의 표지[254]

ⅰ)은 〈승방비곡〉 연재 2회 분에 수록된 삽화 사진(실연 사진[255] 혹

253 「〈승방비곡〉(2)」, 『조선일보』, 1927년 5월 11일, 2면.

254 네이버 지식백과, http://terms.naver.com/entry

255 주창규, 「분열되는 나운규의 신화와 민족적인 아나키즘 영웅의 탄생 : 1920년대 영화소설에 나타난 나운규의 스타이미지 연구」, 『영화연구』(제54호), 한국영화학회, 2012, 382면 참조.

은 스틸 사진)이다. 이 사진은 자리를 옮겨 영일과 함께 앉은 은숙의 모습을 전면에 배치하고 있고, 그 배후에서 은숙-영일을 바라보는 필수의 시선을 배치하고 있다. 2회 연재 분이 담고 있는 내용과 정확하게 일치하는 내용으로, 조선일보사 측은 사진 안에 필수의 내면 심경을 담은 말풍선까지 삽입한 바 있다.

말풍선('텍스트 박스)은 "저 청년이 만일 나의 강적으로 무장을 갖추고 나온다면?"이라는 필수의 예감을 담고 있다. 이러한 말풍선 효과는 삽입 사진을 연재분 이야기의 구도에 맞추어 해석하도록 유도하고 있다. 일종의 영화 속 한 장면을 스틸 사진으로 보는 듯한 느낌을 전하고 있다.[256]

더구나 조선일보사 측은 연재분 말미에 사진의 배역을 설명하고 있다. 이필수 역은 이경선이 맡은 것으로 보이며, 김은숙은 신일선이, 그리고 최영일은 주삼손이 맡았다. 이러한 사진 삽입과 인물 배역은 단순한 소설의 평면성을 넘어 영화적 요소를 가미하여 읽도록 만들었다.

이러한 삽입 사진과 말풍선 그리고 인물 배역을 활용한 연재 방식은 최상덕의 〈승방비곡〉을 영화소설 형식으로 규정하는 근거가 될 수 있었다. 다시 말해서 이 작품은 처음부터 영상화 혹은 무대화에 적합한 여러 가지 요인을 가지고 있었고, 독자들 또한 관객으로 변환할 수 있는 체험을 축적하고 있었다. 그렇다면 이후의 영화, 혹은 연극으로의 각색 전환은 비교적 예상된 일이라고 하겠다.

256 주창규는 〈승방비곡〉의 『조선일보』 연재 분량에는 '말풍선'이 없다고 했지만, 초기 연재 분량에는 '말풍선'이 존재하고 있었다(주창규, 「분열되는 나운규의 신화와 민족적인 아나키즘 영웅의 탄생 : 1920년대 영화소설에 나타난 나운규의 스타 이미지 연구」, 『영화연구』(제54호), 한국영화학회, 2012, 406면 참조).

동양극장에서는 청춘좌 제 1회 공연에서 〈승방비곡〉을 2막 3장으로 각색하였다.[257] 당시 출연 배우를 참조하면, 황철, 박제행, 김선영 등이 주연을 맡았고 김선초가 출연했다. 그렇다면 황철이 최영일, 박제행이 이필수, 김선영이 김은숙을 맡았을 것으로 예상되며, 김선초는 맹인 여인인 한명숙을 맡았을 것으로 여겨진다. 당시 황철은 동양극장을 대표하는 배우로 남자 주인공 역할을 거의 도맡아 했고, 김선영은 차홍녀가 부상하기 이전에 여자 주인공 역할을 담당하는 대표 배우였다. 박제행은 비중이 큰 배역을 담당하는 배우였기 때문에,[258] 이 작품에서는 필수 역할이 제격이었다고 하겠다. 이러한 배역 배치는 추정에 의거한 것이지만, 최영일-김은숙-이필수의 삼각관계가 작품의 핵심 서사라고 할 때 어느 정도 예측 가능한 것이라고 하겠다.

소설의 장면은 무수한 장소 변경으로 이루어졌다. 하지만 연극에서는 시간적·공간적 제약으로 인해 잦은 공간 변화를 꾀하는 일이 쉽지 않다. 더구나 동양극장 측은 〈승방비곡〉을 2막 3장으로 각색했는데, 이것은 3개의 주요 공간을 배경으로 서사가 진행되었음을 시사한다고 하겠다. 어떠한 장면이 구체적으로 선택되었는지는 확인할 수 없으나, 영일-은숙-필수가 등장하는 장면이 주목을 받았을 가능성이 높기 때문에 동경에서의 귀향 장면(열차 장면)은 가장 가능성이 높은 장면이라고 하겠다.

현재 유성기 음반에 남아 있는 〈승방비곡:기구한 남매의 이야기〉

257 「극단의 중진을 망라한 청춘좌 공연 15일부터 동양극장에서」, 『매일신보』, 1935년 12월 17일, 3면 참조.

258 김남석, 「식민지 시대 조연배우 박제행 연구」, 『조선의 연극인들』, 도요, 2011, 167~169면 참조.

를 보아도, 3개의 공간을 주요 배경으로 삼고 있음을 확인할 수 있다.[259]

첫 번째 공간은 부산을 떠나 서울로 향하는 봉천행 열차 안이다. 필수와 원하지 않았던 동행을 해야 했던 은숙이 영일의 옆자리로 자리를 옮기면서, 영일과 은숙의 운명적 만남이 이루어지는 대목이다.

두 번째 공간은 다소 복합적이다. 경성으로 돌아온 다음 날, 영일은 운외사에서 나와 금강산 사찰 순례를 떠나고, 금강산에서 은숙과 재회한다. 두 사람은 금강산을 두루 관람하고 경성으로 돌아왔고, 운외사에서도 자주 만나 서로의 정을 확인한다. 다만 영일의 스승인 해암선사는 두 사람의 결혼을 반대하고, 이에 영일은 번뇌의 날들을 보낸다. 두 번째 공간은 운외사-금강산-운외사로 이어지는 일련의 공간인데, 이러한 공간은 은숙과 영일의 만남과 사랑을 그리고 있다는 점에서 일정한 범위를 지닌다고 하겠다. 더구나 이렇게 망라된 극적 공간은 '고독한 승방'이라는 숨은 의미와 상징적 이미지를 담보하게 된다.

세 번째 배경은 실상, 공간이기보다는 시간에 가깝다. 영일은 해암선사의 당부에도 불구하고 은숙과의 결혼을 추진하는데, 이때 은숙의 모친은 결사적으로 두 사람의 결혼을 반대한다. 그리고 두 사람의 결혼식 날 자신의 과거를 적은 유서를 남기고 자살을 시도한다. 그 유서에는 은숙과 영일이 실제로는 남매 사이로, 모두가 은숙의 모친이 낳은 자식들이라는 사실이 적혀 있다. 은숙의 모친이 사망하자, 은숙과 영일은 결혼을 포기하고 각자의 길을 걸어가기로 다짐한다.

크게 세 개의 장면은 '귀향 열차/운외사와 금강산(넓은 의미에서 '승

259 김만수, 「유성기 음반에 수록된 영화설명 대본'에 대하여」, 『한국극예술연구』(6집), 한국극예술학회, 1996, 322~327면 참조.

방')/결혼식장과 그 이후'로 정리될 수 있겠다. 청춘좌의 〈승방비곡〉이 구체적으로 어떠한 경개를 지닌 희곡으로 각색되었는지 지금으로서는 확인하기 힘들지만, 이러한 영화 설명을 통해서 대략적으로나마 당시의 각색 현황을 엿볼 수는 있다. 이러한 장면 분할, 내지는 각색을 주효하게 참조했거나 상호 영향을 주고받았을 것으로 추정되기 때문이다.

2.2.3.2. 이운방 작 〈검사와 사형수〉(1935년 12월 24일~27일 초연, 이후 3차례 재공연)에 나타난 '가족 윤리'와 '사회적 책무' 사이의 갈등

이운방 작 〈검사와 사형수〉는 1935년 12월 24일부터 27일까지 공연되었다. 인정극 이서구 작 〈재생의 새벽〉(6경)과 희극 〈팔자 없는 출세〉(최독견 작)와 함께 공연되었고, 1회 3작품 체제에서 비극류에 해당하는 작품이었다.

동양극장 제 3회 차 공연 광고(1935년 12월)[260]

이 작품은 청춘좌의 작품으로 인기가 많았기 때문에 여러 차례 재공연되었다. 1936년 3월 9일부터(~13일) 시작된 '청춘좌 명작 주간'에 선정되어 최독견 작 〈팔자 없는 출세〉와 역시 함께 공연되었다. 1937

260 『매일신보』, 1935년 12월 25일, 1면 참조.

년 8월에도 공연되었고(당시에는 장르명을 '비극'으로 표기), 같은 해 9월에도 연달아 공연된 바 있다. 이것은 공식적으로만 4회에 걸쳐 공연된 기록인데, 실제로는 이보다 더 많이 공연되었을 것으로 여겨진다.

〈검사와 사형수〉는 여러 차례 공연되면서 장르명칭은 다소 변화했지만, 공연 분량은 크게 변하지 않아 항상 2막을 유지했다. 공연 시간은 약 2시간으로 2막의 작품치고 상영 시간이 길었다고 해야 한다. 이 작품에서 청년 사형수 역할은 심영이, 아버지 검사 역은 서월영이 맡았으며, 그 밖의 인물로 김선영이 출연했다. 김선영은 심영의 애인 역할을 맡았을 것으로 판단된다.

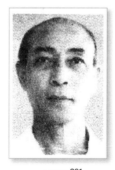
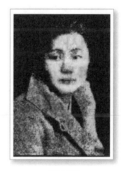

심영 서월영[261] 김선영

주인공 청년은 '연애 문제'[262]로 시비를 겪다가 우발적으로 상대를 살해하게 된다. 상대인 불량배로부터 도망치려고 던진 돌이 그만 불량배에 머리에 맞아 죽는 불상사가 발생한 것이다. 청년은 체포되어 조사를 받는데, 마침 이 사건의 담당 검사가 청년의 아버지였다. 하지만 이

261 고설봉, 『증언 연극사』, 진양, 1990, 70면.

262 고설봉은 〈검사와 사형수〉의 시비가 연예 문제에서 비롯되었다고 증언했는데, 이것은 연애 문제의 오기였을 것으로 보인다.

아버지는 아들의 무죄를 위해 구명하지 않는다. 아버지 검사는 아들을 취조하고 현장을 검증하면서 아들에게 죄가 있음을 밝혀 내고, 이를 적극적으로 조사하여 올바른 구형을 내리고자 한다. 아들에 대한 사적 감정보다는 검사로서의 역할을 강조한 셈이다. 결국 아버지 검사는 재판장에서 아들 범인에게 사형을 구형하고, 살인범 아들은 증거물로 채택된 '돌'을 들고 당시 상황이 어쩔 수 없었음을 강변하며 눈물을 흘린다.[263]

작품의 내용을 살펴보면, 이율배반적인 윤리의식이 작동하고 있다. 아들이 살인범이기 때문에, 엄격한 아버지는 검사로서의 도리를 다한다. 즉 아들이기 때문에 법적으로 유리한 논변을 하지 않고, 법에 의거한 원칙대로 처리한다는 것이다. 이러한 상황은 아버지 검사로 하여금, 아들에 대한 사랑과 검사로서의 의무감 사이에서 갈등하도록 만든다는 매력이 있다. 하지만 실제 연극에서는 아버지로서의 부정을 너무 쉽게 망각하는 바람에 아버지의 고민이 쉽게 드러나지 않았다는 단점도 나타난다.

이러한 윤리와 인정 사이의 갈등을 다룬 작품은 청춘좌의 작품에서 흔히 나타나는 서사 유형이다. 가령 〈사랑에 속고 돈에 울고〉에서도 살인을 저지른 여동생을 체포하는 오빠 철수의 서사가 나타나고 있고, 〈유정무정〉에서도 살인을 저지른 동생(대학생)을 위해 살인죄를 대신 짊어지는 형의 서사가 나타나고 있다. 청춘좌는 가족 간의 윤리와 사회적 책임 사이에서 고민하는 상황을 즐겨 제시했고, 그 갈등 상황에서 주인공이 어떠한 선택을 할 것인가에 대해 고민하는 플롯을 즐겨 제시했다고 볼 수 있다.

263 고설봉, 『증언 연극사』, 진양, 1990, 68~69면 참조.

2.2.3.3. 신창극 〈춘향전〉(1936년 1월 24~31일)의 역동성

청춘좌는 1935년 12월에 창단 공연을 시행한 이후 제 2회, 제 3회 공연을 치러나갔다. 1일 3~4 작품을 공연하였고, 공연되는 작품도 인정극/정극(비극)/희극 체제를 유지하였다. 그러다가 1936년 구정(1936년 1월 24일) 공연을 기해 특별한 작품을 무대에 올리기로 결정했다. 그 특별한 작품은 당시 대중극단들이 극단의 기틀이 어느 정도 확립되면 관습적으로 도전하던 〈춘향전〉이었다.

동양극장 최초이자 청춘좌 최초 〈춘향전〉 공연은 '신창극'으로 기획되었고, 최독견 각색의 2막 8장 규모로 구성되었다. 동양극장 초창기 〈춘향전〉 공연은 판소리 명인들을 초청해서 무대 뒤에서 노래를 하고, 청춘좌 배우들이 연기하는 형식으로 진행되었다. 무대 뒤에서 판소리를 불렀던 이들은 조선성악연구회의 회원들로, 훗날 동양극장에서 자체적으로 〈춘향전〉 공연을 시도하기도 했다.[264]

하지만 1936년 1월 공연에서는 차홍녀(춘향 역), 황철(이몽룡 역), 심영(방자 역), 서월영(운봉 역), 박제행(장님 봉사 역) 등이 주요 배역을 맡아 무대에 출연했다. 〈춘향전〉 공연도 1회 3작품 공연 체제를 유지했다. '신창극'이라고 선전되었지만, 실제로는 무대극(대중극)의 기조를 유지했고, 1회 3작품(장르) 공연 중에서 인정극의 위치에 해당하는 작품으로 기획되었다. 그러니까 〈춘향전〉 공연임에도 불구하고 당시 대중극 공연의 핵심이었던 비극 작품이 별도로 준비되어 있었던 것이다(비극 이운방 작 〈슬프다 어머니〉(전 2막), 희극 최독견 작 〈칠팔세에도 연애하나〉).

264 고설봉, 『증언 연극사』, 진양, 1990, 41면 참조.

〈춘향전〉 공연은 관객들의 성원에 힘입어 두 차례나 공연을 연장하였기에, 당초 4일로 예정했던 일정이 그 두 배인 8일로 늘어났다.[265] 이것은 〈춘향전〉을 만드는 남다른 각오와 갱신에 대한 의욕 때문이었다. 이 작품의 연출은 박진이었고, 무대 장치는 원우전이 맡았다. 박진은 토월회 시절 이미 〈춘향전〉을 연극으로 공연한 바 있었기 때문에, 동양극장의 〈춘향전〉을 특이하게 만들고 싶어 했다. 특히 그는 무대 위에 당나귀를 실제로 등장시켜, 광한루 장면을 구성하고자 했다.[266] 하지만 당나귀가 무대에서 놀라는 바람에 소기의 목적은 달성하지는 못했다.

다음의 공연 사진은 박진이 구상했고 원우전이 뒷받침했던 '광한루 장면'의 일단을 엿보게 한다.

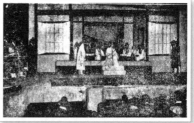

동양극장 청춘좌의 1936년 1월 〈춘향전〉(무대 사진)[267]

『조선일보』에 수록된 두 개의 무대 사진은, 2막 8장 〈춘향전〉에서 설정된 공간적 배경 중 대표적인 두 개의 공간을 보여준다. 기본적으로 청춘좌의 공연에서 '막'은 공간적 배경의 변화를 의미하고, 장은 동일한 배경 하에서의 시간적 변화를 뜻했다. 예를 들어, 1936년 8월에 청춘좌가

265 「청춘좌 공연의 〈춘향전〉 대성황」, 『조선일보』, 1936년 2월 1일(석간), 6면 참조.
266 박진, 『세세연년』, 세손, 1991, 154~155면.
267 「청춘좌 공연의 〈춘향전〉 대성황」, 『조선일보』, 1936년 2월 1일(석간), 6면.

공연한 〈명기 황진이〉는 4막 5장으로 구성되었는데, 각 막은 공간적 변화에 따라 독립된 공간적 배경을 지니고 있다. 그래서 서막은 길이가 대단히 짧음에도 불구하고 '병부다리'라는 독립된 무대 장치를 필요로 했기 때문에 독립된 막으로 구성되었다. 반면 2막은 총 2장으로 이루어졌는데, 각각의 장이 상당한 분량을 지니고 있음에도 '황진의 집'을 동일한 공간적 배경으로 삼고 있기 때문에 별도의 막으로 분할하지는 않았다.[268] 이러한 막의 기준을 〈춘향전〉에 일률적으로 대입하기는 다소 곤란하기는 하겠지만, 적어도 공간적 배경을 기준으로 장면(막과 장)을 분할했다는 일반적 기준은 통용되기에 무리가 없다.

따라서 〈춘향전〉 무대 사진 중 우측 사진은 2막의 공간적 배경 중 가장 대표적인 공간이었을 '동헌'을 포착하고 있다. 대청마루에는 여러 사람이 좌정하고 있고, 섬돌 옆에는 아전(보통 이방)으로 보이는 실무자가 시립하고 있다. 이러한 배치는 고을 원님이 정사를 볼 때 나타나는 구도이다. 한편, 형체가 분명하지는 않지만 무대 중앙에 앉아 있는 인물은 여인으로 보인다. 이렇게 장면 배치를 추정한다면 변학도의 생일에 춘향을 문초하는 사건이 진행되고 있는 장면으로 볼 수 있다. 게다가 〈춘향전〉의 배역표를 보면, '운봉'(서월영 분)이 주요 배역으로 등장하고 있다는 것을 알 수 있다. '운봉'은 변학도의 생일잔치에 초청된 운봉 고을의 사또를 지칭하는 명칭이다.

2막의 공간적 배경에 변학도의 생일잔치를 중심으로 한 관헌(동헌)이 포함된다면, 1막에는 '광한루' 장면이 구현되었다고 볼 수 있다. 왜

268 「여름의 바리에테(8~10)」, 『매일신보』, 1936년 8월 7~9일, 3면 참조.

냐하면 박진의 회고에 따르면, 1936년 〈춘향전〉에서 광한루 장면을 설정했기 때문이다. 박진이 기록으로 남겨놓은 당시 무대 설명을 보자.

이도령이 광한루에 갈 때 '판소리'에는 나귀 치장이 한바탕 굉장하니, 진짜 당나귀를 등장시키려고 장안을 헤맨 끝에 생(生)나귀 한 놈을 픽업하게 되었다. 그래 이놈을 세내어 한 달 가량이나 잘 먹이고 길들였다.

사람의 배역은 이미 이도령에 황철, 춘향에 차홍녀, 방자에 심영, 이렇게 정해 놓고 공연할 이도령·방자와 그 나귀가 서로 친숙하도록 매일 맹훈련을 했더니 아주 지기지간(知己之間)이 되었다. 살도 찌고…….

막이 올랐다. 관객들은 여전히 많았다. 광한루가 원우전의 솜씨 있는 배경으로 "적성(赤城) 남침('아침'의 오기:인용자) 날의 늦은 안개 떠어 있고 녹수(綠水)('綠樹'의 오기:인용자)의 저문 봄은 화류동풍(花柳東風) 들어 있다"는 낭만이 주르르 흐르는 무대를 재현시켜 놓았다.[269] (밑줄:인용자)

박진은 〈춘향가〉에서 광한루에 올라 사방을 둘러보며 그 경치를 찬탄하며 하는 감탄조의 대사, "광한루에 덥석 올라 사면을 살펴보니 경개가 매우 좋다. 적성 아침 날의 늦은 안개 끼어 있고, 녹색의 나무 사이로 저문 봄은 화류동풍에 둘러있다"는 구절에 걸맞도록 원우전이 무대 배경을 구성했다고 술회한 바 있다. 비록 구체적인 표현은 아니지만, 원우전의 무대 장치가 〈춘향가〉에 인용된 구절에 충실했음을 은연

269 박진, 『세세연년』, 세손, 1991, 154~155면.

중에 시사하는 언급이다.

『조선일보』 무대 사진 중 좌측 사진은 기화요초가 만발한 풍경을 무대 내에 포함시키고 있다(나무와 꽃을 무대에 배치하는 것은 원우전의 장기이기도 하다). 또한 건물이 높은 계단 위에 건축되어, 멀리 내려다볼 수 있는 시야를 확보하도록 했다. 일반적인 가정집이 아니라, 정자나 누각처럼 보이도록 건물을 배치한 것이다. 더구나 건물 위에 오른 사람은 전형적인 도령의 옷차림을 하고 있고, 계단을 내려가는 인물은 하인의 복장을 하고 있다. 이러한 주변 정황을 감안할 때, 무대 사진 좌측은 박진이 말했던 광한루의 정경으로 볼 수 있다. 첫 회 공연에서 놀란 나귀가 무대에 오르지 못하고 객석으로 뛰어내리는 바람에, 나귀는 이후 공연에 등장하지 못했다고 했는데, 이러한 정황도 무대 사진 상황과 일치한다고 하겠다.

광한루 무대는 일단 조형적인 측면에서 새로운 인상을 형성하고 있다. 동일한 〈춘향전〉의 무대라고 할지라도 2막의 동헌 무대나, 사극 〈단종애사〉 등에서 보이는 옛날 건물(집 혹은 관청 내지는 궁궐) 무대는 정확한 대칭 구조를 바탕으로 꾸며졌다. 좌우가 동일하고 일반적 형태의 단이 마련되어, 그 위에 대청마루와 난관이 배치된다는 점에서 구도적으로 동일한 형태였다.

하지만 〈춘향전〉 무대 사진 상의 광한루는 이러한 대칭성과 반복성에서 벗어나 있다. 대칭적인 무대 장치가 인물의 유형화된 배치(좌우로 벌려서며 시립하는 형태의 인물 배치)만을 허용한다고 할 때,[270] 한쪽으

270 노승희, 『해방 전 한국 연극 연출의 발전 양상 연구』, 동국대학교 박사논문, 2004,
 22~49면.

로 틀어지며 지어지는 바람에 무대 자체에 나선형(螺旋形) 곡선미가 생성된 광한루의 무대는 인물의 동작과 기립에 상당한 변화를 가져올 수밖에 없다. 기존의 무대가 요구하는 인물의 상투적 배치를 적용할 수 없게 되었기에, 방자와 이도령은 경직된 대칭성에서 벗어나 연기의 활력을 꾀할 수 있게 된다.

원우전은 이러한 만곡성(彎曲性)을 높이기 위해 섬돌과 마루를 평행하게 배치하지 않았고, 광한루 아래의 평면 바닥면에 직사각형의 경직된 구도를 대입하지 않았다. 반달 모양의 모래, 모양이 다른 섬돌, 간격이 다른 대청마루는 전체적으로 부채꼴 모양을 형성하면서 율동감과 심리적 여유를 창출했다. 이러한 공간에서 배우들의 연기는 자유로울 수 있으며, 이를 바라보는 관객의 유연한 관극 욕구도 살아날 수 있었다.

무대에서 안정감은 수평과 수직의 만남을 통해 이루어진다. 수평은 지상을, 수직은 중력을 시사하는데, 무대 면이 중력을 지지하면서 수직과 수평이 무대 면에서 교직된다.[271] 직사각형의 건축물은 수직의 무게감 혹은 중력을, 수평의 지지선(바닥면 혹은 수평적 기단)으로 안전하게 떠받치고 있다는 인상을 준다. 좌우 대칭 구조는 이러한 안정감을 강화하는 효과를 창출한다. 따라서 비틀리면서 와선형(渦旋形)으로 쌓아 올린 건축물의 경우에는 수직의 힘을 안전하게 떠받칠 수평의 면이 충분하지 않다는 인상을 전하게 되고, 건물의 자유 곡선은 유연함이나 일탈을 보여준다는 점에서 안정감보다는 역동성을 강조하게 된다.

'광한루' 장면이 생동하는 봄과 남녀 간의 격동하는 관심(감정)을 표현

271 권용, 「현대 공연예술의 연출방법, 연기양식, 무대미술의 시각적 분석」, 『드라마논총』(23), 한국드라마학회, 2004, 84~85면 참조.

하는 장면이어야 한다고 할 때, 이러한 역동성은 장면의 목적에도 부합된다고 하겠다. 더구나 방자의 활동적인 무대 연기 −가볍고 경망스럽게 까부는 형태의 움직임과 연기−도 이러한 무대의 이미지와 합치된다. 위의 사진(좌)에서 방자의 움직임이 역동적으로 보이는 까닭도 이러한 무대의 비틀린 곡선과 대체로 어울리기 때문이다. 1936년의 〈춘향전〉이 관객에게 호소력을 가질 수 있었던 이유 중에는 창의적인 무대 디자인과, 이에 어울리는 인물의 동선도 큰 몫을 했을 것으로 판단할 수 있다.

2.2.3.4. 고전의 각색과 토월회 광무대 공연 레퍼토리의 부활

1936년 벽두부터 청춘좌는 〈춘향전〉을 무대화한 뒤에, 2월에 접어들면서 이운방 작 각색 〈효녀 심청〉(3막 7장, 2월 1일~4일), 이운방 각색 〈추풍감별곡〉(3막, 2월 5일~8일), 최독견 각색 〈장한몽〉(4막 6장, 3월 3일~8일) 등을 공연하였다. 이러한 작품들의 공통점은 각색작이라는 점이었는데, 당시 언론은 이러한 고전의 각색화가 당시 연극영화계의 '유행'과 맞물려 있었다고 지적하고 있다.[272] 동양극장만 고전을 각색한 것이 아니라, 1930년대 이러한 각색 작업은 한참 붐을 일으키고 있었다는 논조를 피력하고 있다.

이 중에 〈추풍감별곡〉은 주목을 끄는 작품이다. 토월회는 1925년에 이 작품을 공연한 적이 있었다.[273] 이 작품 이전까지 토월회는 주로

272 「〈장한몽〉의 각색」, 『동아일보』, 1936년 3월 6일, 4면 참조.
273 「〈추풍감별곡〉」, 『동아일보』, 1925년 5월 26일, 2면 참조.

서양이나 일본의 작품을 각색하여 공연을 해왔는데, 이 작품을 계기로 조선의 고전을 각색하는 작업에 간헐적으로 뛰어들었다. 〈추풍감별곡〉 역시 1925년 이후 토월회의 주요 레퍼토리로 공연되곤 했다.[274]

전술한 대로, 토월회 인맥은 청춘좌에 대거 입단하여 활동하고 있는 상태였다. 따라서 〈추풍감별곡〉의 재상연은 낯설지 않은 상황이었다. 더구나 〈추풍감별곡〉은 토월회의 작품 중에서도 흥행 성적이 우수한 작품이었기에, 청춘좌로서는 〈추풍감별곡〉을 상연 예제로 선택하지 못할 이유가 없었다.

청춘좌가 〈춘향전〉, 〈심청전〉, 〈추풍감별곡〉 등의 고전 각색 작업 역시 토월회의 해당 작업과 크게 다르지 않다. 토월회는 이러한 고전들을 각색하면서 작품성과 흥행성을 모두 충족하려고 하였다. 이러한 고전들이 토월회의 입장에서는 단순한 흥행작이 아니었던 것은 박진의 논리에서 찾을 수 있다.

（근대극 도입기 초기에는:인용자) 극장이라는 곳이 유흥장화였으며, 지성인은 외면을 하였다. 이때 토월회라는 학생극단이 조선극장에서 번역극으로부터 시작하여 광무대(지금의 국도극장 자리)로 가서는 국내의 동지를 모아 〈춘향전〉을 처음 연극으로 꾸며 상연하였다. 이들은 우선 인격적으로나 지성적으로나 신파하는 그들과는 달랐고 작품, 연출, 언어(대사), 장치가 리얼하여 당장에 지(知) 무지(無知)간에 대중의 관심과 인기를 끌었던 것이다. 그래

274 「토월회 예제 교환(藝題 交換)」, 『조선일보』, 1928년 10월 4일(석간), 3면 참조 ; 「토월회 대구 공연」, 『조선일보』, 1928년 11월 21일(석간), 5면 참조.

서 〈춘향전〉을 15일 동안이나 '롱런'하는 장기 공연을 하였다.[275]

박진은 토월회가 기존의 극장 문화를 바꾸어 놓았다고 주장하면서, 이러한 토월회의 연극관으로 인해 상연작 〈춘향전〉 역시 '신파하는 그들'과 다른 연극으로 탈바꿈할 수 있었다고 주장한다. 이러한 주장에는 명백하게 존재해야 하는 연극적 논리가 결여되어 있지만, 한 가지 분명한 사실이 잠재되어 있기는 하다.

토월회는 〈춘향전〉을 통해 흥행 실적으로 높일 수 있었지만, 〈춘향전〉이 그들이 유지하려고 하는 근대적 연극인가에 대해서는 명백한 답변을 내놓을 수 없는 입장이었다. 하지만 토월회는 광무대 사용기에 〈춘향전〉(1925년 9월 30일~10월 6일)을 통해 흥행 실적으로 제고하면서도 근대극단으로서의 풍모를 어떻게 해서든 유지하려 했다. 이러한 논리는 동양극장 시절에도 통용될 수 있었다.

청춘좌도 〈춘향전〉을 공연했는데, 공연 양식은 과거의 그것과 달리, 근대식 창극, 즉 '신창극'이라고 주장했다. 또한 청춘좌는 〈심청전〉도 공연했는데, 이 역시 토월회의 과거 논리와 유사했다. 토월회 역시 〈춘향전〉의 성공('15일 동안이나 롱런')에 고무 받은 듯, 〈심청전〉에 도전했는데(1925년 10월 12일~20일), 이러한 레퍼토리 구성은 광무대라는 상설무대에서 토월회가 공연 예제를 교환하기 위해서 손쉽게 선택할 수 있는 방안 중 하나였다. 동양극장 역시 최독견 각색의 〈춘향전〉에 이어 곧바로 이운방 각색 〈효녀 심청〉을 공연함으로써, 토월회의 전례를 그대로 답습했다. 물론 〈효녀 심청〉 다음 공연 작품은 〈추풍감별곡〉이었다.

275 박진, 「첫공연 〈춘향전〉 대히트」, 『세세연년』, 세손, 1991, 40면 참조.

시기	공연 작품	출연 배우
1936.1.24~1.31 청춘좌 제2회 공연 (1.24일이 구정)	신창극 최독견 각색 〈춘향전〉(2막 8장)	춘향-차홍녀, 몽룡-황철, 향단-김선영, 방자-심영, 운봉-서월영, 장님-박제행
	비극 이운방 작 〈슬프다 어머니〉(전 2막)	혜순-남궁선, 영신-김선영, 만수-서 월영, 덕룡-복원규, 흥길-박제행
	희극 구월산인(최독견) 작 〈칠팔 세에도 연애하나〉	연출-홍해성, 이운방 무대 장치 조명-정태성
1936.2.1~2.4 청춘좌 제3회 공연	신창극 이운방 각색 〈효녀 심청〉(3막 7장)	주연-김연실, 박제행, 김선초, 서월영
	희극 구월산인 작 〈장가 보내주〉(1막)	주연-심영, 황철, 차홍녀
	연애비극 이운방 작 〈기생의 애인〉(1막)	주연-차홍녀, 황철, 남궁선, 심영
1936.2.5~2.8 청춘좌 공연	신창극 이운방 각색 〈추풍감별곡〉(3막)	주연-차홍녀, 황철, 박제행, 서월영, 남궁선
	인정극 신향우 작 〈광인의 열정〉(1막)	주연-박제행, 남궁선, 심영
	희극 구월산인 작 〈뛰어든 미인〉(1막)	주연-심영, 황철, 김연실

청춘좌 출연 배우 중에서 박제행의 역할 역시 주목된다. 박제행은 토월회 〈춘향전〉에서 '허봉사' 역을, 〈심청전〉에서는 '선인 두목' 역을 맡았다.[276] 그는 다시 청춘좌의 〈춘향전〉에서 역시 '장님' 역을 맡으면서 배역 상의 연관성을 이어갔다. 왜냐하면 박진이 판단하기에, 박제행은 '노역'에 능했기 때문에 '허봉사' 역할에서 더 나은 인물을 찾기 어려웠다. 청춘좌의 전속 연출이었던 박진이 박제행에게 '장님' 역을 맡긴 것은 어찌 보면 당연해 보인다. 그렇다면 청춘좌의 〈효녀 심청〉에서도 '선인 두목' 역할을 맡았을 것으로 추정할 수 있겠다.

276 박진, 「첫공연 〈춘향전〉 대히트」, 『세세연년』, 세손, 1991, 40면 참조.

이러한 배우의 역할 배치, 즉 배역에서도 청춘좌의 공연 시스템이 토월회의 그것과 유사하거나 크게 영향을 받았다는 사실이 다시 한 번 확인된다. 다만 청춘좌가 과거 토월회와 다른 점은 유일한 전속극단이 아니었다는 점이며, 좌부 작가의 층이 한층 두꺼웠다는 점이다. 광무대 시절 토월회는 유일한 극단으로 모든 공연을 책임져야 했고, 토월회 내부에서도 공연 대본을 공급할 수 있는 인물이 박승희나 박진 등으로 제한되어 있었다. 하지만 같은 고전을 각색하는 과정을 밟고 있지만, 청춘좌에서는 최독견, 이운방 등이 이러한 역할을 나누어 하고 있다. 이러한 점을 관찰하면 동양극장이 일찍부터 두 개 이상의 전속극단을 설치하려 했던 이유를 확인할 수 있다. 그것은 교체 시스템이 없이는 장기 공연이 불가능하다는 점을 이미 토월회의 광무대 직영을 통해 경험했기 때문이다.

2.2.3.5. 최독견 각색 〈단종애사〉(1936년 7월 15일~21일)의 인기와 무대 장치

청춘좌의 〈단종애사〉(이광수 원작, 최독견 각색)는 동양극장 초기 레퍼토리 가운데에서도 주목되는 작품이다. 그 이유는 몇 가지로 나누어 고찰할 수 있다. 우선, 이 작품은 청춘좌 공연 최초로 한 작품만을 단독 공연한 경우였다. 그 이전의 청춘좌 공연뿐만 아니라, 또 다른 전속극단들이었던 동극좌나 희극좌 공연 역시 1일 2~3 작품을 동시에 공연하는 체제에서 벗어나지 못하고 있었다.[277] 〈단종애사〉는 동양극장 역사상 최초로 1일 1작품을

277 김남석, 「동양극장의 극단 운영 체제와 공연 제작 방식」, 『조선의 대중극단과 공연미학』, 푸른사상, 2014, 287~291면 참조.

공연한 경우에 해당한다('조선성악연구회'의 공연은 제외). 심지어 동양극장 최고의 화제작이었던 〈사랑에 속고 돈에 울고〉도 1일 2작품 공연 체제 하에서 치러졌다는 점에서,[278] 〈단종애사〉의 선구성은 그 의의가 상당하 다고 하겠다.

또한 〈단종애사〉는 막간을 생략한 최초의 동양극장 공연으로 알려 져 있다. 1일 1작품을 공연하고 막간을 생략하는 공연 체제는 동양극장 연출부가 지향하는 궁극적 목표였는데, 비록 〈단종애사〉 이후에 이러 한 공연 체제를 일관되게 유지하지는 못했지만, 적어도 〈단종애사〉에 서는 막간을 생략하는 과감한 공연 체제를 선보였다.[279]

이러한 공연 체제가 가능했던 것은 〈단종애사〉가 대규모 출연진이 동원된 대작이었기 때문이다. 〈단종애사〉는 총 15막 17장의 대형 연 극으로, 당시 동양극장의 전속극단인 청춘좌뿐만 아니라 희극좌와 동 극좌 단원이 동원되어야 캐스팅이 가능할 정도였다.[280] 등장인물만 100 여 명에 달했기 때문이다. 그래서 이 작품에서 1인 다역은 기본일 수밖 에 없었다.

278 임선규 작 〈사랑에 속고 돈에 울고〉는 1936년 7월 23일부터 31일까지 공연되었 는데, 희극 낙산인 작 〈헛수고했오〉(2장)와 함께 공연되었다.

279 고설봉 『증언 연극사』, 진양, 1990, 69면 참조.

280 박진, 『세세연년』, 세손, 1991, 158~159면 참조.

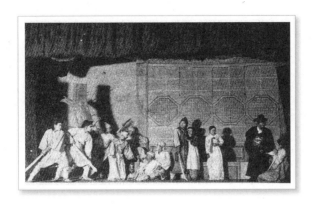

동양극장에서 공연된 제목 미상의 사극 작품[281]

　　당시 주요 배역은 "문종 역 – 황철, 단종 역 – 윤재동, 수양대군
역 – 서월영, 황보인 역 – 박제행, 김종서 역 – 변기종, 정인지 역 – 하
지만, 한명회 역 – 유현, 권필 역 – 한일송, 양정 역 – 박창환, 성삼문
역 – 심영, 신숙주 역 – 김동규, 박팽년 역 – 임선규, 왕비 역 – 차홍녀"[282]
등이었다. 동양극장의 전체 인력이 〈단종애사〉에 총력을 기울인 만큼,
무대장치부 역시 예외가 될 수 없는 공연이었다. 동양극장 무대장치부
를 실질적으로 이끌고 있었던 원우전의 참여가 예상되는 이유가 여기
에 있다.

281　고설봉은 이 사진에 해당하는 작품 제명을 명확하게 밝히지는 않았다(고설봉, 『증
　　　언 연극사』, 진양, 1990, 68면).

282　「〈단종애사〉 청춘좌 제이주공연(第二週公演)」, 『매일신보』, 1936년 7월 19일, 3면
　　　참조 ; 「연예 〈단종애사〉」, 『조선중앙일보』, 1936년 7월 19일, 1면 참조.

『매일신보』수록『매일신보』
수록 〈단종애사〉 무대 사진[283]

『조선중앙일보』수록 〈춘향전〉
1936년 8월 공연 무대 사진[284]

위의 두 개의 사진은 비단 무대 구도만 같은 것이 아니라, 동일한 장면을 포착하고 있는 것으로 보인다. 단지 카메라(사진)의 각도가 달라, 왼쪽의 무대 사진은 다소 부감(high angle)의 각도로 무대와 인물을 포착하고 있고, 오른쪽의 무대 사진은 거의 평각(平角)으로 무대와 인물을 포착하고 있다. 이로 인해 무대에 마련된 단(마루)의 기능을 확인할 수 있다.

『매일신보』에 수록된 사진은 인물의 행동과 거리를 객관적으로 살필 수 있게 해준다. 마치 2층 객석에서 바라보듯 전체 인물의 배열과 구도를 조망할 수 있도록 되어 있다. 반면 오른쪽의『조선중앙일보』무대 사진은 1층의 일반 관객이 바라보는 각도에 해당한다. 인물들의 거리는 눈높이에서 무화되고, 인물들의 표정과 움직임이 가깝게 보이는 효과를 거둔다.

하지만 이러한 효과는 대체적으로 관객의 것이기보다는, 카메

283 「〈단종애사〉 청춘좌 제 이주공연(第 二週公演)」,『매일신보』, 1936년 7월 19일, 3면 참조.
284 「연예 〈단종애사〉」,『조선중앙일보』, 1936년 7월 19일, 1면 참조.

라의 그것에 가깝다. 즉 관객들은 〈단종애사〉의 인물 배치를 바라볼 때, 무대 위에 마련된 단(마루)의 높이에 따라 인물들의 모습과 구도를 구분할 수 있다. 특히 『조선중앙일보』의 무대 사진은 단이 없을 경우, 관객의 시야에 펼쳐지는 평면성을 극복하기 어렵다는 ― 그러니까 단이 없을 경우 단(마루) 위의 배우와 무대 바닥면의 배우 사이의 거리감이 대폭 줄어들고 만다는 ― 사실을 확인시켜 준다. 그렇다면 무대 단(마루)이 관객들의 시야를 열어주고, 인물 사이의 겹침(가림) 효과를 해소해 주고 있음을 알 수 있다. 그래서 동양극장을 비롯한 1930년대 무대(세트)는 단에 의한 높낮이 차이가 무대 구도의 기본적인 중심을 이루고 있었다.

등장인물의 복색으로 판단할 때, 무대는 왕궁 즉 궁궐 내부로 보인다. 좌우에 시립한 신하들은 고위 관료들로 보이며, 의자(옥좌)에는 나이 어린 인물이 앉아 있는 것으로 보인다. 이 작품에서 윤재동이 아역으로 출연(단종 역)하여 큰 인기를 끌었다는 관련 증언을 참조하고[285] 전후 정황을 감안하면, 옥좌에 앉아 있는 이는 단종이고 이를 연기한 배우는 윤재동이다.

한편 무대 왼쪽에 위치하면서 가장 화려한 복색을 하고 있는 인물이 수양대군으로 보인다. 수양대군는 단종의 가장 가까운 곳에 위치하며 상대적으로 꼿꼿한 자세를 유지하고 있어, 작품 내용뿐 아니라 시각적으로도 위협적인 존재로 부상한다. 무대 정황은 양위를 요구하거나 단종을 압박하는 형세이며, 이를 표현하기 위해서 왕은 높은 단 위에 위치하고 신하(수양대군)는 한 단 아래에서 왕을 쳐다보는 동선(시선)을 형성하고 있다.

[285] 고설봉, 『증언 연극사』, 진양, 1990, 69면 참조.

무대 장치는 고풍스러운 궁궐 내부를 보여주려는 의도를 지닌 것
으로 보이지만, 실제 무대 장치는 다소 어색하게 표현되어 있다. 궁궐
이라고 보기에는 현실감이 낮아 보이는데, 그 이유는 무대 전환과 관련
이 있어 보인다.

〈단종애사〉가 갑작스럽게 공연 중지되면서 동양극장은 〈사랑에 속
고 돈에 울고〉(1936년 7월 23일~31일)를 공연했고, 〈사랑에 속고 돈에
울고〉가 공전의 인기를 모으자 홍순언은 다른 계획을 실현하기 위해서
연장공연에 돌입하지 않는다. 대신 〈명기 황진이〉(1936년 8월 1~7일)를
공연하는데, 〈명기 황진이〉의 무대를 살펴보면 무대 전환을 위해 '황진
의 집'과 '지족암'이라는 공간적 배경을 동시에 소화할 수 있는 무대 세
트를 제작했음을 확인할 수 있다.[286]

그렇다면 15막 17장에 달하는 〈단종애사〉에서 세트 전환은 더욱
빈번했다고 할 수 있다. 왜냐하면 〈명기 황진이〉(4막 5장)에 비해 거의
3배에 이르는 막 수를 지니고 있기 때문이다. 따라서 무대 장치가로서
는 많은 막에 적용될 수 있는 공통 공간(공유 세트)을 설계하고 이를 중
심으로 막 전환을 구상할 수밖에 없었을 것이다.

또한 세트 제작과 관련하여 눈길을 끄는 증언이 있다. 박진은 〈단
종애사〉를 공연하기로 계획을 세우고 최독견에게 집필(각색)을 맡겼으
나, 시일이 워낙 촉박하여 정해진 기일까지 공연 대본이 완성되기 어려
운 상황에 처하고 말았다.[287] 이에 박진은 이 작품의 장면 수가 15~16

286 「여름의 바리에테(10)」, 『매일신보』, 1936년 8월 9일, 3면 참조.

287 〈단종애사〉는 토월회 일맥이었던 태양극장에서 이미 공연한 바 있는 작품이었다.
당시 공연작 제목은 '공포시대'로 일본 공연작으로 선정된 작품이기도 했다(「조선

개에 이른다는 정보를 미리 최독견으로부터 알아내어, 무대장치부에게 제작을 의뢰했다.[288] 공연 대본이 완성되지도 않았는데, 동양극장 무대 장치부는 대략적인 장면 구상에 맞추어 무대 제작에 돌입한 것이다.

그러다 보니 여러 개의 장면에서 기본적으로 활용될 수 있는 세트를 구상하는 것은 당연해 보인다. 현재 남아 있는 무대 사진은 이러한 '공통 무대'에 해당한다고 여겨진다. 이 공간은 궁궐이면서도 동시에 사가(私家)이기도 해야 할 것이고, 어쩌면 귀향처일 수도 있기 때문이다. 따라서 한 장면으로서 감당해야 할 궁궐 공간으로만 판단한다면, 해당 세트의 사실성은 떨어진다고 볼 수 있다.

대신 이러한 공통 무대(세트)는 무대 장치를 부분적으로 혹은 전면적으로 재활용하면서 장소 재현에 소요되는 경제적 손실을 감소시키는 효과를 거둔다. 실제로 많은 대중극(단)에서 공간적 배경을 줄이고 장소 재현의 횟수를 격감시키려는 노력을 다양하게 모색한 바 있다.[289]

그래서 앞의 무대 사진만 놓고 본다면, 〈단종애사〉의 무대미술은 평범했다고 볼 수 있다. 이 작품이 '궁중생활 묘사'에 뛰어났다는 평가 역시 온당한 평가로 인정하기 어렵다고 해야 한다.[290] 권력의 상하 관계를 표현하기 위한 단(마루) 정도가 설치되었다는 점이 작품 설정과 어울

극의 일본 진출 〈춘향전〉〈단종애사〉 등으로 태양극단 일행이 26일 경성 출발」, 『조선일보』, 1933년 5월 26일(석간), 2면 참조). 1933년 태양극장 공연에 박진이 참여했는지 여부는 확실하게 밝혀지지 않았으나, 평소의 친분과 연계 활동 내역을 감안할 때 〈단종애사〉의 공연 여부는 숙지하고 있었다고 보아야 한다.

288 박진, 『세세연년』, 세손, 1991, 158~159면 참조.
289 이영석, 「신파극 무대 장치의 장소 재현 방식」, 『한국극예술연』(35집), 한국극예술학회, 2012, 26~27면 참조.
290 고설봉, 『증언 연극사』, 진양, 1990, 69면 참조.

릴 뿐, 무대미술 상에는 별다른 개성이 발견되지 않기 때문이다.

평범한 무대 장치는 비단 시각적인 자극의 결여로만 나타나는 것은 아니다. 무대 장치가 좌우대칭의 정형성을 보이고, 단과 바닥이라는 기본적인 구도를 띠게 되면서, 무대 전체가 평면성을 벗어나지 못한다. 무대의 평면성은 무대 좌우 축만을 배우들의 기본적인 이동 축으로 삼는 결과를 낳고 만다.[291] 그 결과 단조롭고 상투적인 배우의 움직임과 이동만이 허락된다. 섬돌 아래 늘어서 있는 신하들의 대칭적이고 상투적인 위치가 바로 그러한 단조로움의 대표적인 사례라고 하겠다.

이 무대는 1936년(8월 14일~22일) 최독견 각색으로 공연된 동양극장의 〈춘향전〉의 무대와 매우 흡사하다(아래 우측 사진). 실질적으로 동양극장은 〈단종애사〉의 공연 세트를 〈춘향전〉에서 재활용했다고 할 수 있다.

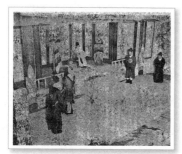

『매일신보』 수록 〈단종애사〉
1936년 7월 공연 무대 사진[292]

『조선중앙일보』 수록 〈춘향전〉
1936년 8월 공연 무대 사진[293]

〈단종애사〉와 〈춘향전〉 공연의 무대 비교

291 노승희, 『해방 전 한국 연극 연출의 발전 양상 연구』, 동국대학교 박사논문, 2004, 22~49면.

292 「〈단종애사〉 청춘좌 제 이주공연(第 二週公演)」, 『매일신보』, 1936년 7월 19일, 3면 참조.

293 「청춘좌 공연, 〈춘향전〉 딸을 팔아 딸을 사다니」, 『조선중앙일보』, 1936년 8월 18일(석간), 4면 참조.

이러한 시각을 더 확장하면, 이러한 무대 세트는 당시 대중극단들이 무대 공간을 구성할 때 일반적으로 사용하는 세트이기도 했다. 동양극장의 무대미술팀 역시 별다른 고민 없이 〈단종애사〉의 무대 세트를, 〈춘향전〉의 무대 세트로 응용하여 재활용했던 것이다.

이러한 응용은 당시로서는 그다지 문제될 것이 없었다. 그만큼 동양극장 작품 사이의 유사성이 강했고, 무대장치부는 이러한 유사성에 의거해 기본적인 무대 도안 혹은 세트를 준비 제작하는 관행이 남아 있었기 때문이다. 더구나 〈단종애사〉와 〈춘향전〉의 공연 일자가 인접해 있어, 직전에 만든 무대 세트를 보관하는 데에 소요되는 제반 비용이 거의 들지 않았다는 장점도 유리하게 작용했을 것이다.

2.2.3.6. 임선규 작 〈사랑에 속고 돈에 울고〉
(1936년 7월 23일~31일, 초연 이후 동양극장에서 공식적으로 7차례 재공연)

임선규 작 〈사랑에 속고 돈에 울고〉는 동양극장을 대표하는 작품이며, 청춘좌의 가장 인기작이었다. 1930년대 후반기 청춘좌의 〈사랑에 속고 돈에 울고〉가 큰 인기와 흥행 수익 그리고 사회적 신드롬을 가져왔다면, 이에 필적하는 같은 시기의 작품으로는 호화선의 〈어머니의 힘〉 정도를 꼽을 수 있을 것이다. 두 작품은 대중극 작품으로는 보기 드문 성공과 함께, 전형적인 형식적 완성도를 지니고 있어, 주의 깊은 관찰을 요한다고 하겠다.

〈사랑에 속고 돈에 울고〉의 경우, 우선 동양극장 공연 역사부터 정리할 필요가 있다.

기간	공연 작품과 소식	장소	막간과 진용
1936.7.23~7.31 청춘좌 제3주 공연	연애비극 임선규 작 〈사랑에 속고 돈에 울고〉(4막 5장)	동양극장	출연-박제행, 심영, 황철, 서월영, 김선초, 남궁선, 지경순, 차홍녀 기타
	희극 낙산인 작 〈헛수고 했오〉(2장)		
1936.8.27~9.4 청춘좌 제9주 공연	재판극 임선규 작 〈사랑에 속고 돈에 울고〉(속편 3막)	동양극장	출연-박제행, 심영, 황철, 서월영, 김선초, 남궁선, 지경순, 차홍녀 기타
	성군각색 〈오전2시부터 9시까지〉(2장)		
	낙산인 작 〈이열치열〉(1막 5장)		
1936.12.31~ 1937.1.4 호화선 신년 특별 공연	비극 이운방 각색 〈재생〉(3막 4장) 오페랏타 - 쑈 정태성 작 〈멕시코 장미〉(9경)	동양극장	
	【극단 청춘좌 공연 동시 진행】 〈사랑에 속고 돈에 울고(전후편 공연)〉(1월 1일부터 3일관 부민관에서 공연	부민관	
1937.8.7~8.9 청춘좌 공연	비극 임선규 작 〈사랑에 속고 돈에 울고〉(4막 5장)	동양극장	
	폭소극 구월산인 작 〈이자식 뉘자식〉(1막)		
1938.4.4.~4.10 청춘좌 공연	임선규 작 〈사랑에 속고 돈에 울고〉(4막 5장) 구월산인 작 〈이자식 뉘자식〉(1막)	동양극장	
1938.6.1~3	〈사랑에 속고 돈에 울고〉	부민관	
1941.1.21~1.26 청춘좌·호화선 합 동대공연	임선규 작 〈사랑에 속고 돈에 울고〉(4막 5장)	동양극장	

1943.1.30~2.4 예원좌 공연	임선규 작 〈사랑에 속고 돈에 울고〉(4막 5장)	동양극장	

〈사랑에 속고 돈에 울고〉는 동양극장 청춘좌에 의해 단독으로 6차례 공연되었고(초연 1차례, 재공연 4차례+속편 1차례), 청춘좌와 호화선의 합동 공연 으로 1차례 공연되었으며, 1943년에는 동양극장 전속극단이 아닌 예원좌에 의해 동양극장에서 1차례 공연된 바 있다. 또한 1937년 1월과 1938년 6월에는 동양극장이 아닌 부민관에서 공연되기도 했다. 모든 공연에는 나름대로의 사정이 결부되어 있었다.

1936년 7월 초연은 갑작스럽게 중단해야 했던 〈단종애사〉를 대체하기 위해서 황급하게 선정된 경우였고, 초연으로부터 한 달 간격을 둔 1936년 8월 속편 공연도 홍순언에 의해 의도적으로 연기된 공연이었다. 표면적으로는 재공연의 형식을 띠고 있지만, 실질적으로는 초연의 연장선상에 있었으며, 흥행 수입의 재고를 위한 전략적 공연이었다.

1937년 1월 1일부터 3일까지의 공연(두 번째 재공연)은 특별한 의미를 지니는 공연이었다. 당시에는 호화선이 동양극장에서 공연을 시행하고 있있음에도 불구하고, 별도로 공연징을 빌려 동시 공연을 시행함으로써, 청춘좌의 〈사랑에 속고 돈에 울고〉에 대한 기획력을 과시했다. 동시에 기존 〈사랑에 속고 돈에 울고〉와 차별화된 공연으로 무대에 올림으로써, 더 많은 인기와 성원을 이끌어내겠다는 기획 의도를 숨기지 않았다. 비록 이후 공연사를 살펴보면, '전후편' 보다는 '4막 5장'의 본래 공연 대본을 더욱 선호한 것으로 확인되지만, 공연 작품에 변화를 가하여 흥행 수익을 창조하겠다는 의지는 주목되는 사항이 아닐

수 없다.

세 번째 재공연은 1937년 8월에 시행되었는데, 이러한 공연 간격은 대개 6개월 정도였다고 할 수 있다(단 초연과 첫 번째 재공연 사이의 간격을 별도로 한다면). 반면 네 번째 재공연은 1938년 4월에 시행되었다. 세 번째 재공연과 약 8개월의 시차를 두고 있지만, 다섯 번째 재공연을 생각한다면 대략 6개월 간격을 두고 이 작품을 무대에 올리는 패턴에 대체로 부합된다고 하겠다.

결론적으로 동양극장 측은 6개월 정도에 한 번씩 이 작품을 공연함으로써, 1936년 초연부터 1938년까지 필요할 때마다 이 작품의 혜택을 누리고 있었다. 공연을 할 때마다 이 작품에 쏟아지는 관심과 인기를 바탕으로 동양극장 측은 수익과 명성을 확보할 수 있었으며, 결과적으로 영화 제작의 길까지 나아갈 수 있었다.

동양극장은 고려영화협회(대표 이창용)와 함께 〈사랑에 속고 돈에 울고〉의 영화화를 추진하고,[294] 경성촬영소를 인수 합병하는 데에 합의하기도 했다.[295] 영화 〈사랑에 속고 돈에 울고〉는 1938년 겨울 촬영에 돌입하여 1939년 3월에 개봉한 작품이다. 고려영화협회는 애초부터 단기성 영화 제작을 기획하여, 1939년에 영화 개봉을 완료할 수 있었다.[296] 그 이유는 고려영화협회가 추진했던 〈복지만리〉의 제작 지연에

294 동양극장과 고려영화협회의 〈사랑에 속고 돈에 울고〉 영화화 과정과 그 결과에 대해서는 다음의 글을 참조했다(김남석, 『조선의 영화제작사들』, 한국문화사, 2015, 58~64면 참조).

295 「최근 극영계의 동정 신추(新秋) 씨즌을 앞두고 다사다채 (2)」, 『동아일보』, 1937년 7월 29일, 7면.

296 「〈사랑에 속고 돈에 울고〉 동양·고려협동 작품」, 『동아일보』, 1939년 2월 8일, 5면 참조.

있었는데, 결과적으로 고려영화협회는 〈복지만리〉를 대체하여 〈사랑에 속고 돈에 울고〉를 먼저 개봉한 셈이었다. 〈사랑에 속고 돈에 울고〉는 작품성으로는 호평을 받지 못했지만, 예상대로 원작 연극의 인기에 힘입어 흥행상으로는 호조를 띠었다.[297]

다만 기술적이고 미학적인 측면에서 영화 〈사랑에 속고 돈에 울고〉는 적지 않은 문제점을 노출했다. 〈사랑에 속고 돈에 울고〉는 발성영화였지만, 녹음 기술의 불안으로 인해 청각적 전달력을 제대로 갖추지 못한 영화로 남았다.[298] 또한 연극 작품으로서의 서사를 영화 작품으로서의 서사로 온당하게 변환하지 못해서 1920년대에서나 볼 수 있었던 활동사진류의 수준에 머물렀으며 영화의 각종 분야가 제대로 완성 조합되지 못한 실패작이었다는 비판도 피할 도리가 없었다.[299] 이러한 비판을 통해 1938년에 제작된 〈사랑에 속고 돈에 울고〉가, 이필우가 활동하던 시절인 1930년대 중반 경성촬영소에서 만들어진 영화보다 기술적/미학적으로 떨어진다는 사실을 확인할 수 있다.[300]

다만 동양극장으로서는 고려영화협회를 이용하여 자신들의 대표작으로 영화화할 수 있었고, 흥행 수입을 올릴 수 있었다. 위의 연극 공연보에는 적시되지 않는 1939년 〈사랑에 속고 돈에 울고〉 공연은 영화로 대중에게 공개된 것이다.

297 동양극장은 이 합작을 통해 적지 않은 수익을 얻을 것으로 기대하였다(「기밀실, 우리 사회의 제내막」, 『삼천리』(10권 12호), 1938년 12월 1일, 17~18면 참조).

298 김정혁, 「영화계의 일년 회고와 전망(3)」, 『동아일보』, 1939년 12월 5일, 5면.

299 김태진, 「기묘년 조선영화 총관」, 『영화연극』(1호), 1940년 1월 참조.

300 김남석, 『조선의 영화제작자들』, 한국문화사, 2015, 60~66면 참조.

영화 〈사랑에 속고 돈에 울고〉의 한 장면[301]

위의 스틸 장면에서 철수(황철, 두 장면에서 가장 왼쪽에 위치한 남자)
와 홍도(차홍녀, 두 장면에서 가장 오른쪽에 위치한 여자)를 확인할 수 있
다. 극 중에서 두 사람은 오누이 사이로 어려운 시절을 겪고 단란한 행
복을 꿈꾸는 인물로 등장한다.

황철[302] 차홍녀[303] 박진[304]

극중에서 '철수'는 누이동생 '홍도'의 헌신으로 대학을 마칠 수 있었

301 한국영화데이터베이스, http://www.kmdb.or.kr/

302 고설봉, 『증언 연극사』, 진양, 1990, 124면.

303 「극계의 명성 차홍녀 요절」, 『매일신보』, 1939년 12월 25일, 2면 참조.

304 고설봉, 『증언 연극사』, 진양, 1990, 57면.

다. 홍도는 기생으로 일하면서 오빠의 학비를 마련했는데, 오빠의 친구인 '광호'(연극 초연에서는 심영 분)와 사랑에 빠져 결혼에 이르게 된다. 누이동생의 행복을 바라는 오빠 철수는 광호에게 홍도를 의심하지 말고 아껴줄 것을 당부하지만, 결혼 이후 철수와 홍도 사이는 멀어져가기만 한다.

철수와 홍도 사이가 멀어지는 데에는 크게 두 가지 요인이 작용한다. 하나는 홍도를 못마땅하게 여기는 시어머니와 시누이(봉옥, 한은진 분)의 계략이다. 시어머니는 기생 출신이었음에도 불구하고, 같은 기생 출신인 홍도에 대해 비판적이다. 광호의 여동생이자 홍도의 시누이인 봉옥은, 결혼한 이후에도 광호를 잊지 못하는 혜숙(광호의 전 여자 친구)과 모의하여 홍도를 모략하고 결국 시댁에서 쫓아내고 만다. 이 과정에서 시가의 구박과 학대, 그리고 광호 애인과의 경쟁 등이 작용하여 '구박 받는 며느리' 유형의 서사적 흐름을 담지하게 된다.

다른 하나는 신분적 격차에서 벌어지는 근원적 대립이다. 광호와 홍도는 애초부터 신분상의 격차가 현격한 커플이었다. 광호가 부자집 자제였다면, 홍도는 하류 계층의 기생이었다. 이로 인해 신분적, 경제적, 사회적 격차가 발생하고, 이러한 격차는 혼인과 연애의 중대한 장애가 되었다. 실제로도 1930년대 당시 사회 풍조에서 이러한 대학생과 기생의 연애와 그 비극적 결말에 대한 기사가 간헐적으로 등장하여 조선 사회를 격동하였다.

〈사랑에 속고 돈에 울고〉에서는 이외에도 신분적 격차에 대한 설정이 여러 가치 층위로 나타나고 있다. 가령 봉옥과 월초, 철수와 기생(홍도의 동료) 그리고 광호의 부친과 모친 사이의 연애 혹은 혼인관계는 모두 신분 격차를 동반한 관계이다. 더구나 이 작품은 내용상으로 알렉

산드로 뒤마의 〈춘희〉나 고전 〈춘향전〉을 언급하면서, 신분과 지위의 격차가 중요한 문제의식을 보여주고 있다는 사실을 의식하고 있다. 다시 말해서 신분과 지위의 격차를 통해 좌절되거나 성취되는 사랑(결혼)의 단면을 보여줌으로써, 1930년대 조선 사회가 직면한 문제의식을 연극화하고자 하는 의도를 피력하고 있었다.

비록 〈사랑에 속고 돈에 울고〉가 대중극류의 작품이고, 연애 비극을 통해 멜로드라마적 특성을 보여주는 데에 주력한 작품인 것은 분명하다. 하지만, 이처럼 대사회적인 문제의식마저 애초부터 제거하고 있었던 것은 아니었다. 따라서 이 작품에는 동시대—그러니까 동양극장과 그 관람객들이 영위하고 있었던 1930년대—조선의 사회 구조와 조선인의 의식 구조가 자연스럽게 투영될 수 있었다. 이러한 일제 강점기 조선인들의 의식 구조는 연극을 넘어 영화로 이어질 수 있었으며, 이로 인해 이 작품은 어떠한 방식으로든 한 시대를 대표하는 작품으로 남을 수 있었다.

동양극장 청춘좌의 〈사랑에 속고 돈에 울고〉[305]

305 「청춘좌에서 새 프로 공연」, 『조선일보』, 1936년 7월 26일(석간), 6면.

2.2.3.7. 최독견 각색 〈명기 황진이〉(1936년 8월 1일~7일)

고설봉은 〈명기 황진이〉가 구룡폭포를 무대 장치로 활용한 작품이었다고 증언한 바 있다. 이것은 증빙 자료가 부족한 상태에서 근대연극사의 중요한 증언으로 수용되었다. 그런데 〈명기 황진이〉의 무대 사진이 발굴되면서, 이러한 증언과 추정에 대한 중대한 수정이 불가피해졌다. 그것은 동시에 기존 연구와 관점 그리고 기술을 수정해야 하는 일이기도 했다.

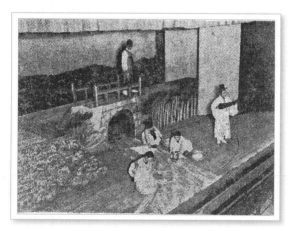

무대 사진
서막 '송도병부교하(松都兵部橋下)'

〈명기 황진이〉의 서막 사진을 보자.[306] 무대는 크게 두 개로 나뉘어져 있다. 무대 뒤편(upstage)에는 다리가 배치되어 있고, 그 다리로 인해 무대 앞편(downstage)과 높이 차이가 생겨난다. 다리는 '송도 광화문 밧(밖) 병부다리'로 설정되었고, 다리 밑에서 빨래를 하는 공간(DC)이 마

306 서막의 내용과 무대 사진은 다음의 자료를 참조했다(「여름의 바리에테(8)」, 『매일신보』, 1936년 8월 7일, 3면).

련된 것이다.[307]

당시 무대 설명에 따르면, 무대 뒤로는 '멀리 만월대의 울창한 송림'이 배치되었으며, 계절적 배경은 봄이었다.

왼쪽 언덕으로 황소년이 나타났습니다. 양반의 아들다운 위엄 있고 천천한 걸음(으로) 다리를 건너서 잠깐 뒤를 돌아보소 발음 멈추고 섰습니다. 무대 바른편으로 서사(序辭) 읽는 사람(심영 분)이 나타나서 황소년과 현금의 연분 그리고 황진이의 일생을 암시하는 서사를 읽습니다. (⋯중략⋯) 서사가 끝나자 다리 밑에서 빨래하는 처녀 두 사람이 벌떡 일어나서 황소년이 사라진 곳을 바라보고 가슴을 안으며 "아이 참 잘두 생겼다"[308]

병부다리 위로 나타난 인물은 '황소년(황철 분)'이었고, 황소년은 황진이의 부친 역이었다. 반면 다리 밑에서 빨래를 하는 처녀들('표랑 1~3', 표랑 역은 남궁선, 한은진, 김소영이 수행)[309]이 등장하는데, 그중 한 처녀가 '(진)현금'(차홍녀 분)으로 미래에 황진이의 모친이 된다. 황소년이 다리

307 표무대 면은 통상적으로 다음과 같이 9등분되어 이해될 수 있다(한국문화예술진흥원 간, 『연기』, 예니, 1990, 46~47면 참조). 이 글에서는 다음과 같이 무대를 9등분으로 구획하고, 필요할 때마다 약칭으로 지칭하고자 한다.

UR(upstage right)	UC	UL(upstage left)
RC	C(center)	LC
DR(downstage right)	DC	DL(downstage left)

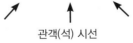

관객(석) 시선

308 「여름의 바리에테(8)」, 『매일신보』, 1936년 8월 7일, 3면.
309 박진, 「지족 역을 진짜 녹여버린 황진이 역」, 『세세연년』, 세손, 1991, 156면 참조.

위로 지나가면, 두 처녀는 황소년을 흠모의 시선으로 쳐다보게 되는데, 황소년의 동선(upstage)과 처녀들(downstage 혹은 Center에 위치)의 시선은 무대의 높낮이 차에 의해 명확하고 간결하게 처리될 수 있었다.

특히 황소년의 걸음걸이는 느리고 침착하도록 주문되었다. 이 작품에서 황진이가 양반 출신이라는 점이 특별히 강조되는데, 이러한 특징을 뒷받침하기 위해서 그의 부친인 황소년부터 양반으로 설정되었다. 빨래하는 처녀들 중에 오른쪽(무대에서 바라볼 때)에 위치한(DR) 처녀가 현금으로, 친구들이 빨래터를 떠나자 돌아온 황소년과 만나 가약을 맺게 된다.

이처럼 무대는 크게 세 영역으로 나뉘어져 있다. 다리 위의 공간, 빨래터, 그리고 서사가 등장하는 영역(DL)이 그것이다. 이 세 영역에서는 개별적으로 이야기가 진행된다. 황소년은 유람 나온 양반의 행색으로 다리 위를 천천히 걸어야 했고, 빨래터에서는 현금을 포함한 처녀들이 빨래를 해야 했으며, 서사는 황소년과 처녀 현금의 인연을 관객들에게 알려 주어야 했다.

세 개의 영역은 한동안 각자의 방식대로 이야기를 진행시켜야 했기 때문에, 무대는 상호 분리 독립된 연기 영역으로 분할될 필요가 있었다. 다리 위의 공간과 빨래터는 자연스럽게 높이에 의해 분리되었고, 빨래터와 서사의 영역은 흐르는 물에 의해 분리되었다. 원우전과 동양극장 무대장치부는 다리를 만드는 것에 그친 것이 아니라, 그 다리 아래로 물이 흐르도록 장치했다.

무대 사진을 보면, 처녀들 사이로 흐르는 물이 보인다. 무대 배경으로 지정되었다는 만월대의 풍경이 제대로 인지되지 않고 폭포의 행

색도 배치되지 않은 것으로 보이지만, 물이 무대 뒤편(UC)에서 흘러나와 병부다리를 통과하고 무대 앞쪽으로 흐르는 모습이 비교적 선명하게 포착되어 있다.

흐르는 물은 관객들에게 청량감을 제공했다. 더구나 공연 시점이 더운 여름이었기에[310] 이러한 청량감은 관극의 매력이자 이유로 작용했다. 동시에 이 물로 인해 무대는 유기적인 움직임을 확보할 수 있었다. 다리 위(upstage)의 느린 걸음걸이, 무대 아래(평면)로 흐르는 물(UC → C → DC)과 이 속도를 활용한 빨래질, 그리고 서사의 낭독이 어우러져 일종의 리듬감을 형성할 수 있었기 때문이다.

또한 물은 공간을 나누어 각자의 영역을 구획 분할하는 기준이 되었고, 이렇게 구획 분할된 공간에는 서로 다른 배우들이 자리를 잡고 자신의 역할을 수행할 수 있었다. 황철과 심영 그리고 차홍녀는 동양극장(청춘좌)를 대표하는 배우로, 1930년대 후반에 가장 주목받은 연기 조합(황철과 차홍녀)이자 라이벌 관계(황철과 심영)를 형성하고 있던 배우 진용이었다. 동양극장 관객들은 이러한 일류 배우의 움직임과 연기를, 흐르는 물과 함께 비교 관찰할 기회를 얻은 것이다.

고설봉은 〈명기 황진이〉의 서막, 즉 개막 직후에 관객들이 매우 감탄했다고 증언했는데,[311] 그 이유는 흐르는 물과 연기 공간의 구획 그리고 그 연기 공간에 출연한 배우의 면면과 역할 연기에서 비롯되었다.

310 〈명기 황진이〉는 1936년 8월 1일부터 7일까지 동양극장에서 청춘좌 제 4주 공연으로 실연되었다. 당시 이 작품은 박종화 작 최독견 각색의 4막 5장의 작품으로 무대에 올랐고, 이운방 작 비극 〈애욕〉(2막)과 화산학인(이서구) 작 〈신구충돌〉(2장)과 함께 공연되었다.

311 고설봉, 『증언 연극사』, 진양, 1990, 59면 참조.

비록 고설봉의 증언처럼 금강산 풍경과 구룡폭포라는 실체는 무대 위에 반영되지 않았지만, 흐르는 물의 이미지는 관객들에게 시각적 자극을 주었을 것으로 판단된다.

정리하면 〈명기 황진이〉의 공간적 배경은 송도(개성) 만월대를 배경으로 한 병부다리와 빨래터였다. 여기서 시행된 흐르는 물의 이미지는 이미지의 원천으로 작용하여 훗날 구룡폭포의 경쾌함으로 다시 한 번 무대 위에 재현되었을 것으로 여겨진다.

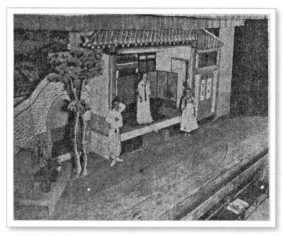

무대사진
2막 황진(黃眞)의 집[312]

2막 '황진의 집'은 두 개의 장으로 나누어져 있다. 1장은 '황진의 집'에 몰래 침입한 불청객 청년의 사연을 다룬 장이고, 2장은 이 청년('총각')이 죽어 장사를 지내는 장면이다. 2막 2장을 먼저 설명하면, 황진이를 흠모하던 청년이 죽고 그의 상여가 황진이의 집 앞에 도착하자 상여가 움직이지 않게 되고, 황진이가 자신의 치마를 관 위에 덮도록 허락하자 그제야

312 「여름의 바리에테(9)」, 『매일신보』, 1936년 8월 8일, 3면 참조.

관이 움직였다는 일화를 구현한 장이다. 이 청년은 죽기 전에 황진이를 만나는데, 그 만남의 장이 2막 1장이다. 위의 무대는 2막 1장에 해당한다.

무대 왼쪽으로 청년이 뛰어넘어야 하는 담장이 배치되어 있다. 청년은 죽기를 각오하고 '황낭자'를 만나기 위해 이 담장을 넘어 황진의 거처로 침입했다. 청년을 처음 발견한 이는 여종으로, 위의 사진에서는 청년의 맞은편 그러니까 무대 오른쪽에 위치한다. 여종은 놀라 황진이에게 도둑이 침입했다고 고하고, 당황한 청년은 자신이 도둑이 아니라고 답한다.

위의 사진에서 청년은 한 손으로 머리를 긁적이며 계면쩍어 하는 인상이다. 청년은 자신이 도둑이 아니라고 해명하고, 죽기 전에 황진이를 보고 싶어 하는 자신의 마음을 알아달라고 읍소한다. 이러한 상황은 위의 사진에 비교적 명징하게 드러나고 있다.

특히 황진이 역할을 맡은 여배우의 위치가 주목된다. 이 여배우는 마루에 서서, 청년을 내려다보고 있는데, 그로 인해 위엄이 가득한 황진이의 분위기를 체현할 수 있다. 실제 대사에서 황진이는 처음에는 "야밤에 남의 집 담을 넘으니 도적인가?"라고 점잖게 물었고, 그 다음에는 "그러면 무슨 연고로 월장을 하여 들어왔나?"라고 다시 예의를 갖추어 묻고 있다. 즉 황진이는 계속해서 점잖은 표정과 태도를 유지하면서도, 청년을 아랫사람으로 하대하고 온정을 베푸는 상전의 위치를 고수하고자 한다. 그러기 위해서는 높이의 차이가 나는 무대 공간이 유효하다고 할 수 있다.

〈명기 황진이〉의 3막 제목은 '유수(留守)의 산정(山亭)'이다. 황진이는 2막에서 공언한 대로 기생이 되어 있다. 산정에 모인 양반들은 너도 나도 황진이를 보고자 하지만, 황진이는 이러한 바람을 무시하고 천천

히 나타난다. 그럼에도 재치와 계교로 양반들의 비난을 사지 않고, 오히려 양반들을 놀려 주어 그들 스스로 화가 나서 잔치를 폐하도록 유도했다. 황진이는 스스로 홀로 남는 방식을 알고 있었고, 그 결과 홀로 남아 소세양을 만나게 된다.

아래의 4막 전경처럼 3막의 무대에도 두 사람만 남게 될 것이다. 3막의 여자는 황진이이고, 남자는 소세양이다. 황진이가 사랑했던 두 번째 남자(첫 번째 남자는 '이웃 청년')가 소세양이다. 특히 그녀는 기생이 되고 나서 사람다운 사람을 만나지 못했는데, 오직 소세양만이 그녀의 존경과 사랑을 받을 수 있는 인물로 설정된다. 하지만 황진이는 이러한 소세양을 떠나보내야 한다. 3막의 공간적 배경은 '산정(山亭)'은 이별의 장소가 된다.

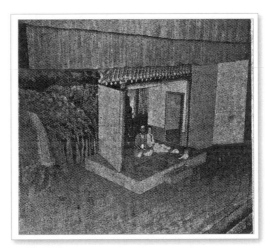

무대 사진
4막 지족암(知足庵)[313]

313 「여름의 바리에테(10)」, 『매일신보』, 1936년 8월 9일, 3면 참조.

4막의 공간적 배경은 산속에 위치한 절이다. 이 절에는 지족화상이 살고 있었고, 그 절 이름이 '지족암'이었다. 족함을 알고 있는 도가 높은 승려가 머무는 곳이라는 의미를 지니는 공간이다.

하지만 무대 공간으로서의 '지족'은 실제 내용과는 상반된 의미를 지닌다. 박진은 이 작품의 연출을 맡으면서, 황진이 역할을 동양극장 최고의 인기 여배우인 차홍녀에게 맡기지 않았다. 대신 지경순이 캐스팅되었다. 그 이유는 황진이 역할이 '뭇남자를 녹이는 데는 간하고 요사한 웃음을 많이 필요'로 하는 역이었는데, 이 역할을 하는 데에 차홍녀가 적합하지 않다고 판단되었기 때문이다.

특히 4막에서 황진이는 면벽 수양을 하는 지족을 간사한 웃음, 춤과 노래, 아양, 그리고 뇌쇄적인 몸매로 유혹해야 했다. 실제 지족 역을 맡은 이는 황철(1인 2역)이었는데, 이러한 지경순의 연기에 뇌일혈에 걸릴 정도로 아찔한 유혹을 받았다는 일화가 전해진다. 또한 박진은 이러한 지경순의 요염함이 관객들을 대거 끌어모와 만원사례를 초래했다고 자체 분석한 바 있다.[314] 〈명기 황진이〉의 광고를 참조하면, 동양극장 측이 자리가 없어 돌아가는 관객에게 양해를 구할 정도로 이 작품은 각광을 받고 있었다.[315]

이러한 관련 정보를 활용하여 4막의 공간을 분석해 보자. 일단, 4막의 공간은 황진이가 활달한 동선을 구사할 수 있는 크기를 갖추어야 했다. 지족화상이 고정된 자세(면벽)로 연기에 임한다 하더라도, 황진이

314 박진, 「지족 역을 진짜 녹여버린 황진이 역」, 『세세연년』, 세손, 1991, 156~157면 참조.
315 「〈명기 황진이〉」, 『동아일보』, 1936년 8월 7일, 2면.

가 노래를 부르고 춤을 출 수 있는 공간을 필요로 했기 때문이다. 또한 얇은 속옷만 입은 채 지족 옆에 눕는 연기를 수행하기 위해서라도, 방 안의 크기는 적정한 크기를 유지해야 했다. 하지만 무대 사진 속 방의 크기는 이러한 기대에 미치지 못한다. 또한 황진이 역의 요염한 이미지를 전달하는 데에, 무대와 관객석과의 거리가 지나치게 멀다고 할 수 있다. 황진이가 자유롭게 움직이고 그녀의 시각적 자극을 강하게 전달할 수 있는 무대 공간이 창출되었어야 한다는 측면을 고려하면, 4막의 공간은 비좁고 멀다는 인상을 지울 수 없다.

한편 동양극장 측은 지족암을 무대에서 표현하기 위해서 몇 가지 변화를 도입했다. 일단 4막에는 무대 뒤편으로 나무가 우거져 있고 2막에서 황진의 집이었던 공간이 절로 변모해 있다. 그러니까 무대 오른편의 장독대와 담장이 사라지고, 무대 왼편에 있던 문은 숨겨진 상태이다. 원우전은 무대 전환과 세트 변화에 신속하게 대응하는 무대장치가라고 알려져 있었다.[316] 〈명기 황진이〉에서도 담장, 월동문, 장독대를 치우고 부엌을 가려 집을 정자로 바꾸는 순발력을 발휘한 것이다.

냉정하게 말해서 황진이의 집(2막)은 집 같은 느낌이 적었고, 산사(4막)는 고즈넉한 분위기를 생성하지 못했다. 집이라고 보기에는 너무 작았고, 절이라고 보기에는 기품 있는 행색을 드러내지 못했다. 이러한 문제는 장면 전환에 따른 무대 장치를 고려했기 때문으로 여겨진다. 무대 장치를 신속하게 변화하면서 네 번의 다른 공간을 묘사해야 했기 때문에 각 막의 공간적 특수성을 제대로 발현하는 데에 상대적으로 취약했다.

[316] 「무대미술 담당자 원우전」, 『증언 연극사』, 진양, 1990, 137~138면 참조.

특히 2막과 4막을 비교하면 원우전이 무대 장치를 부분적으로 조합해서, 필요시 새로운 공간을 창조하는 일에 신경을 썼음을 확인할 수 있다. 그러한 측면에서 이 작품의 아이디어는 상당한 편이다. 하지만 이것만으로 원우전의 장치가 스스로 빛을 발할 수는 없었다. 비록 그의 창의력은 뛰어났지만, 그 결과 지나치게 무대 전환에만 집중했고 공간 자체가 드러내는 적절성을 올곧게 구현하는 데에는 한계를 드러내고 말았다.

2.2.3.8. 임선규 작 〈유정무정〉(1936년 8월 8일~13일 초연)

청춘좌는 1936년 8월 8일(13일까지)에 임선규 작 〈유정무정〉을 공연했다. 이 작품은 1936년 12월 2일(5일까지)에 재공연되었고, 1938년 11월 21일(25일까지)에도 다시 한 번 공연되었다. 장르명은 '비극'이었기 때문에, 〈유정무정〉 공연 시에 희극 작품이 함께 공연되곤 했다. 이에 따라 1936년 12월 공연에서는 구월산인(최독견) 작 〈팔자 없는 출세〉(1막), 1938년 11월에는 남궁춘(박진) 작 〈극락행 특급〉(1막)이 함께 공연되었다.

임선규[317]

317 고설봉, 『증언 연극사』, 진양, 1990, 129면 참조.

이 작품은 엽기적인 내용으로 주목받는 작품이었다. 일단 주인공은 두 사람으로, 서울에서 대학을 다니는 동생 역을 심영이 맡았고, 이 동생을 만나기 위해 상경한 형 역을 황철이 맡았다. 시골 유지의 아들이었던 동생은 서울로 유학을 가 전문학교를 다녔으나, '객수감'을 이기지 못하고 애인(차홍녀 분)을 사귀어 이를 달래려 했다. 하지만 동생은 애인이 변심하려는 기미를 보이자, 그만 여자를 살해하고 만다. 이후 여자를 궤짝에 담아 암매장할 계획을 세웠는데, 이때 고향에서 형이 동생을 만나기 위해서 찾아온다. 사정을 알게 된 형은 동생 대신 시체를 처리하다가 경찰에 체포되고 만다. 두 형제가 모두 살인 혐의로 의심 받게 되자, 형은 동생을 대신해서 살인죄를 뒤집어쓴다. 왜냐하면 형은 동생이 공부를 계속해야 한다고 생각했고, 반대로 공부를 하지 못한 자신이 동생을 위해 헌신하는 것이 당연하다고 생각했기 때문이다.[318]

고설봉의 증언에 따르면, 이 작품은 동생의 죄를 대신하여 체포되는 형의 대사("너는 대학에서 공부를 한 사람이다. 나는 공부를 못했다")에서 늘 박수갈채를 받곤 했다고 한다.[319] 아무리 동생을 위하는 마음이 간절하다 해도, 동생은 살인죄를 저질렀고 형은 이를 묵인한 관계였기 때문에, 그들 형제의 행동은 정당하다고 인정하기 힘든 상황이었다. 더구나 동생의 경우에는 자신의 객수감을 달래기 위해서 여자를 사귀었기 때문에, 진정한 사랑의 의미를 실천한 경우도 아니었다. 그럼에도 당시의 관객들은 이 작품에서 동생을 위하는 형의 마음에 폭넓게 공감

318 고설봉, 『증언 연극사』, 진양, 1990, 73면 참조.
319 고설봉, 『증언 연극사』, 진양, 1990, 73면 참조.

했으며, 동생의 죄를 대신하는 형의 헌신에 깊이 찬탄했던 것이다. 이러한 상황은 당시 교육에 대한 강한 열망과 장남의식에서 그 기원을 찾을 수 있다.

〈유정무정〉의 공연 대본은 전해지지 않지만 무대 사진이 남아 있어, 공연 당시의 상황을 다소나마 짐작하게 한다.

동양극장 청춘좌의 〈유정무정〉(무대 사진)[320]

현재 남아 있는 〈유정무정〉의 무대 사진은 그 형해를 제대로 분간하기 어려울 정도로 화질이 좋지 않은 상태이다. 그럼에도 무대 장치에 대한 대략적인 정보를 얻을 수는 있다. 일단 무대 위에는 간략한 세트가 세워져 있다. 무대 오른쪽에 병풍이 세워진 것으로 보아 다소 '고풍스러운 집'으로 꾸며진 것 같다. 하지만 이러한 고풍스러운 집에도 불구하고 무대 왼쪽 면은 과감하게 생략되어 있는 점이 특징이다.

그 생략된 공간에 구애받지 않고 배우들이 자유롭게 서고 앉아 있는 모습이 흐릿하게 보인다. 장소의 사실적 재현을 중시하는 당시의 기풍에서는 매우 파격적인 설정이 아닐 수 없다. 특히 동양극장의 세트가

320 「청춘좌 공연」, 『조선중앙일보』, 1936년 8월 12일, 4면.

사실적인 측면을 중시하여, 집을 구성할 때에도 사면의 벽을 모두 세우는 형태의 세트가 많았던 것에 비하면, 〈유정무정〉의 세트는 전체적으로 생략을 앞세운 과감한 디자인이었다고 할 수 있겠다.

한편 이 작품의 내용은 상당히 엽기적이다. 비록 시골 형이 자애로운 마음과 희생정신을 발휘해서 동생의 안위를 지켜 준다는 설정은 감동적이지만, 사랑하는 여자를 살해하고 시체를 유기하려는 사건을 공연의 주요 소재로 다루는 것은 대담한 설정이 아닐 수 없다. 대중극 공연에서 예상하지 못할 정도로 섬뜩한 소재라고 할 수 있는데, 무대 공간은 이러한 섬뜩한 이미지를 어떠한 방식으로든 뒷받침해야 했을 것으로 보인다. 위의 무대 사진에서 드러나는 과감한 생략은 이러한 섬뜩한 심리를 시각적으로 구현하기 위한 장치였다고 여겨진다.

2.2.3.9. 이운방 〈생명〉(1936년 11월 18~20일)과 기생 소재 연극에 대한 저항

임선규 작 〈사랑에 속고 돈에 울고〉(4막 5장)는 1936년 7월 23일부터 31일까지 공연되었다. 이 작품은 흔히 〈단종애사〉가 이왕직의 항의를 받고 공연 중단되면서, 대체작으로 급하게 선택된 경우로 알려져 있다. 당시 상황을 박진의 회고로 살펴보자.

> 이광수의 〈단종애사〉로 8일간 공연을 했더니 지방의 유림까지 동원되어 극장 바닥은 땀으로 호수를 이루었는데, 이왕직의 반대로 상연이 중지되었다. 그러나 극장 형편은 한 번만 더 이런 법석을 떨어야 할 터인데 극본이 없었다. 그런데 그때 임선규라는 사람이 동양극장에 들어오기를 원하여 입장 시험으로 써 내놓은 것이 있

었다. 그러나 너무도 지독한 신파여서 그냥 궤짝 속에서 몇 달을 묵고 있었는데, 아마 하도 반응이 없자 홍순언에게 직접 간청을 한 모양인지 하루는 홍군이 그것을 보고자 했다. 그래서 보였더니 이튿날 홍군이 그것을 하자고 우겼다. 나와 최상덕은 딱 잡아뗐으나 돈에 몰려 '이것은 내 극장이오'라고까지 나오는 주인 놈을 꺾을 수가 없어서 결국 무대에 올리기로 했다. 그러니까 제명만은 바꾸기로 하고 고심하는데 화풀이로 홍군을 약 올리려는 최 군이 장난으로 고친 '사랑에 속고 돈에 울고'라는 간판이 어느 틈에 나붙었다. 그 내용을 여기서 장황하게 이야기할 틈이 없으나 아무튼 신파 비극의 48수가 듬뿍 들어찼고 기생을 좋게 써 놓은 것이었다.[321]

박진과 최상덕 같은 운영진은 〈사랑에 속고 돈에 울고〉의 공연을 반대했다고 주장한다. 그 이유는 '지독한 신파'이기 때문이거나 '기생의 이야기'이기 때문이라고 설명되었다. 물론 박진이 말한 '신파 비극의 48수' 같은 표현처럼, 이 작품은 당시 대중극이 지탄받았던 신파조 감정과 형식을 차용하고 있기 때문에, 이른바 고등신파를 주창하는 양심적 연극인들에게 흡족한 작품이 아니었다고 풀이할 수 있다.

하지만 이러한 주장과 표현만으로는 이들이 왜 〈사랑에 속고 돈에 울고〉를 반대했는지 명확하게 확인하기 어렵다. 이 작품이 신파이기 때문에, 혹은 기생을 다루었기 때문에 반대한다면, 동양극장에서 그 이전에 공연했던 작품들은 신파가 아니거나 기생(문제적 여인)의 삶을 다루지 않았다는 것인가. 이러한 질문에 위의 회고는 제대로 된 답변을 내놓지

[321] 박진, 「사랑에 속고 돈에 울고」, 『세세연년』, 세손, 1991.

못한다. 가령 박진과 최상덕이 〈사랑에 속고 돈에 울고〉에 대한 복수로 준비한 기생 폄하 연극을 살펴보자. 이 작품은 이운방의 〈생명〉이었다.

1936년 7월 〈사랑에 속고 돈에 울고〉 이후 청춘좌의 인기는 더욱 상승했고, 1936년 8월에 다시 〈사랑에 속고 돈에 울고〉가 공연되면서, 청춘좌는 기생 연극의 붐을 타고 있었다. 반면 동극좌와 희극좌는 부진한 흥행 실적을 거두다가, 호화선으로 재탄생하게 되었다(1936년 9월). 호화선의 창립 공연은 8회 차 공연으로 치러졌고, 그 이후에 호화선은 '지방항해(地方航海)'라고 표현된 순회 공연을 시행했다. 이때 홍순언이 호화선을 따라 시찰을 떠나 동양극장을 비운 틈을 타서, 박진과 최독견은 이운방에게 '기생이 몰락하는 연극'을 쓰게 했다.[322]

박진은 이 작품의 제명을 밝히지 않았지만, 당시 공연 연보를 통해 살펴보면, 이운방의 〈생명〉으로 좁혀 생각할 수 있다. 일단 호화선이 지방항해를 떠난 직후에 공연되어야 했고, 박진의 회고에 따르면 3막의 작품이어야 했으며, 이운방의 창작이어야 했다. 실제로 홍순언은 1937년 1월에 죽기 때문에, 호화선 창단과 홍순언의 죽음 사이에 놓인 작품은 극소수일 뿐이다.[323] 그러니 이 모든 조건을 충족하는 작품은 1936년 11월 18일부터 20일까지 공연된 〈생명〉밖에 남지 않는다.

〈생명〉의 대본은 남아 있지 않지만, 그 대강의 줄거리를 박진이 정리하여 소개한 바 있다.

독견과 나(박진 : 인용자)는 이운방에게 술을 사먹여 가면서 이번

322 박진, 「기생들의 항의」, 『세세연년』, 세손, 1991, 146면 참조.
323 「홍순언 씨 영면(永眠)」, 『매일신보』, 1937년 2월 7일, 3면 참조.

에는 기생이 몰락하는 연극을 쓰게 했다. (이 작품은:인용자) 3막
짜리로 첫 막에서는 호화롭다가 둘째 막에서는 잘못되어 기생도
가(妓生都家)에서 소리 장단을 가르치고, 3막에서는 선술집 목로판
에 앉아 술구기를 잡는데, 여기 찾아오는 동료 기생은 아편쟁이가 되
어 술청 바닥에 버린 꽁초를 주워 훅훅 흙을 불어 털고는 엄지와 둘째
손가락 끝으로 연기를 두어 모금 빤다. 그러다가는 발발 떨며 안주 굽
는 화덕에 가서 손을 쬐다가 전에 동료였던 목로의 주모(酒母)가 백동
전 한 푼을 눈치 보아가며 내미니까 좌우를 햘끔햘끔 하면서, 솔개미
병아리 채가듯 해 가지고 콧물을 손등으로 씻으며 나가는 그런 따위
의 연극을 했다.[324]

위의 일화에는 몇 가지 주목되는 바가 있다. 우선, 동양극장 내에
의견 대립이 적지 않게 나타나고 있었다는 사실이다. 홍순언-임선규는
최독견-박진-이운방과 견해를 달리하고 있다. 더 정확하게 말하면 임
선규의 발탁과 홍순언의 운영 개입으로 인해, 최독견-박진-이운방은
힘을 합치게 된다. 그리고 동양극장의 흥행 연극으로 발돋움하고 있는
'기생 소재 연극'을 저지하고자 했다.

문제는 왜 하필 이러한 기생 소재 연극에 집중했냐는 것이다. 앞에
서도 말했지만, 그들은 마치 동양극장의 연극이 기생 소재 연극으로 가
서는 안 된다고 주장하는 듯 하다. 그러나 이미 동양극장에서는 대중극
적 소재를 폭넓게 다루고 있었다고 해야 한다. 따라서 기생 소재 연극
에만 무턱 대고 반대할 이유는 없어 보인다.

박진은 이러한 〈생명〉이 극장 안에서 관객들에게 수용되는 방식에

324 박진, 「기생들의 항의」, 『세세연년』, 세손, 1991, 146면.

대해서 관찰했고, 이것을 기록으로 남겨 두었다. 박진은 연출자로서 관객들의 수용 방식에 대해 큰 관심을 가지고 있었기 때문에, 이러한 방식의 관찰과 접근(기록)이 가능했던 것이다. 역시 박진이 정리한 바를 옮겨 보겠다.

> (기생 중심의 관객들 : 인용자) 1막까지 잘 보았다. 2막에 가서는 모든 기생 아씨들이 조용해지면서 서로 서로 얼굴만 쳐다보았다. 그와는 반대로 좀 전까지는 황홀한 듯 아니꼬운 듯 잠자코 있던 남자들이 웅성거리기 시작했다. 혹은 픽픽하는 웃음소리도 들렸다. 3막으로 넘어가 앞서 설명한 장면이 나타나자 기생 군중은 노기 찬 숨소리로 웅성거리더니, 극이 진행될수록 소란해지고, 급기야는 고함치는 소리가 여기저기서 일어나며 욕설을 퍼붓고 퇴장해 버리는 패가 많이 눈에 띄었다. 결국 채 극이 끝나기도 전에 그들이 앉았던 자리에는 향수내만 풍겼고, 객석은 남자들만 남았다. 막이 내리자 우레와 같고 태산이 무너지는 듯한 박수 소리에 장내는 떠나가는 것 같았다. 남자들이 힘껏 손바닥이 아프도록 두들긴 박수였다.[325]

박진은 관객층을 크게 둘로 나누고 있다. 하나는 기생들을 중심으로 한 여자 관객들, 다른 하나는 일반적인 남자 관객들이 그것이다. '기생 소재 연극'은 기생을 중심으로 한 여자 관객에게 강한 호소력을 지니는 연극이었고, 남자 관객들은 상대적으로 이러한 연극적 풍조에 대해 관심이 적은 편이었다. 따라서 남자 관객들은 기생 소재 연극을 계속 공연하려고 하는 동양극장의 공연 프로그램 구성에 무의식적인 반

325 박진, 「기생들의 항의」, 『세세연년』, 세손, 1991, 146~147면.

감을 가지고 있었다.

그러던 차에 기생들의 비참한 삶을 그린 연극이 공연되자, 관객층의 반응은 크게 대별된다. 기생 중심의 여성 관객들이 작품에 몰입하지 못하고 소란과 퇴장을 일삼았다면, 그녀들의 기호에 눌려 있었던 남성 관객들은 상대적으로 더욱 관극상의 흥미를 느끼게 된다. 결국 〈생명〉은 여성 관객들은 수용하기 어려운 연극이 되었고, 이로 인해 반대 성향을 보였던 남성 관객들이 열광하는 연극이 되었다.

그렇다면 박진과 최상덕은 왜 여성 관객, 그러니까 기생 관객들에게 모욕을 주는 이러한 연극을 구상하게 되었을까. 통념에 가까운 기존 견해로는 동양극장이 신파극을 공연하는 데에 저항했기 때문이라고 알려져 있다. 그들은 대중극 안에서도 일정한 선을 지키면서, 연극이 타락의 온상이 되지 않기를 희망했다는 식으로 자신들의 입장을 변호했다. 이것은 과연 사실일까. 그들이 대중극 내에 설정한 기준(선)은 과연 변별적인 차이를 동반한 기준일 수 있을까.

한 가지 분명한 사실은 관객들의 성향을 파악하고 있었다는 측면에서 이미 그들은 이미 상업적 연극의 기본 방향과 관객 지향성을 준비하고 있었다는 사실이다. 더구나 기생들을 자극하는 것이 어떠한 효과를 가져오는지에 대해서도 알고 있었다. 그럼에도 그들은 이러한 성향의 작품을 고의로 주문해서, 일부로 공연하는 일을 벌였다. 이러한 사례는 동양극장이 겨냥했던 보다 근본적인 층위에서의 대중성을 감안하게 만든다.

박진과 최상덕은 보편적인 측면에서 관객들이 고루 만족할 수 있는 연극을 무대에 올려야 한다고 생각했다. 반면 기생 소재 연극은 지

독한 신파여서가 아니라, 특정 계층의 관객들만 선호할 여지가 강한 연극이기 때문에, 장기적인 안목에서는 흥행 실적을 극대화할 가능성이 낮다고 판단했던 것이다. 그들의 입장에서 진정한 동양극장의 연극은 특정 계층만의 연극이 아니라, 많은 계층의 성원을 받을 수 있는 연극이어야 했다. 그러한 작품은 주로 아이들과, 연애의 슬픔, 이별과 재회를 다룬 작품이어야 한다. 상대적으로 특수한 직업의 영역이 과도하게 노출되는 작품들은 이러한 보편성을 확보하기 어렵다고 본 것이다. 물론 자신들의 전문 경영 방식을 무시한 홍순언에 대한 사적인 복수나 신진작가 임선규에 대한 견제도 포함되어 있다고 보아야 한다.

2.2.3.10. 일본 명작 주간(1936년 11월 21일~27일)과 각본 공급 방식

동양극장 초기 작품 공급을 살펴보면, 아무래도 안정된 좌부작가 체제와 적정 인원을 갖추지 못해 곤란했던 시기가 나타나고 있다. 박진 역시 '각본이 달려서' 특수한 상황을 맞이해야 했던 시기에 대해 언급하고 있다. 청춘좌가 활발하게 활동을 전개해나가려는 시점에, 이에 못지 않은 규모의 호화선이 창단되었고, 이로 인해 동양극장 내에는 작품 품귀 현상이 나타났다. 동양극장 측은 이러한 상황을 타개하기 위해서 '일본명작주간'을 선포하고, 관련 각색작들을 공연한다.[326]

당시 공연 연표를 정리하면 다음과 같다.

326 박진, 「여배우 차홍녀」, 『세세연년』, 세손, 1991, 140면.

시기	공연 작품
1936.11.21~11.27 청춘좌 제4주 공연 '일본 명작 주간'	박진 역 〈월급날〉(1막 2장) 임선규 역 〈자식을 죽이기까지〉(1막) 최독견 역 〈아버지 돌아오시네〉(1막)

우선 동양극장에서 공연한 〈월급날〉이 과연 어떤 작품인가를 먼저 확인해야 할 것이다. 박진은 동양극장의 〈월급날〉이 曾我尊家五郎(소가노야 고로)의 희극 〈월급날〉을 번역한 작품이라고 증언한 바있다.[327]

'일본 명작 주간' 동양극장 광고[328]

박진 역 〈월급날〉은 태양극장에서 공연했던 〈내일은 월급날〉과 동일 작품으로 추정된다.[329] 1932년 태양극장은 창립 공연 제 7회 차 공연으로 〈내일은 월급날〉을 공연했다(당시 공연된 네 작품 중 유일한 초연작).[330] 태양극장 공연 〈내일은 월급날〉은 공연 시점에서는 박승희(춘강)

327 박진, 「여배우 차홍녀」, 『세세연년』, 세손, 1991, 140면 참조.

328 『매일신보』, 1936년 11월 26일, 2면.

329 〈월급날〉은 창립 공연 작품 중 하나였는데, 창립 공연에서는 배구자악극단이 이 작품을 공연했다(「신축낙성개관피로호화진」, 『매일신보』, 1935년 11월 1일, 1면 참조).

330 김남석, 「1930년대 대중극단 태양극장의 공연사」, 『조선의 대중극단과 공연미학』, 푸른사상, 2014, 227~228면 참조.

작으로 표기되었다. 그러나 춘강 작으로 공표된 작품 중에서 실제로는 편극(編劇)이거나 번역극인 사례가 종종 발견되고 있어, 이 문구를 절대적으로 신뢰할 수는 없다. 더구나 1회 3작품 공연 체제에서 희극류에 해당하는 작품들은 대개 1막으로 구성되기 때문에, 간단한 번안이나 각색을 거쳐 해당 극단의 창작인 것처럼 공연되는 사례가 적지 않았다. 동양극장의 〈월급날〉역시 단막극으로 구성된 가벼운 희극으로 공연되었다.

이석훈의 공연 평에 나타난 〈월급날〉[331]

이 작품에 대한 이석훈의 공연평이 남아 있어, 대강의 내용을 짐작할 수 있다. 위의 비평을 통해 〈내일은 월급날〉의 내용을 살펴보자. 태양극장의 〈내일은 월급날〉은 여사무원(김연실 분)이 겪는 자본주의 사회에서의 돈과 성의 상관 관계를 소재로 택한 작품이다. 여사무원은 지배인으로부터 월급을 올려주는 대가로, 사장에게 '연애유희'를 제공하라는 제안을 받는다. 한동안 고민에 빠졌던 여사무원은 드디어 결심을

331 이석훈, 「태양극장 제 7회 공연을 보고」(3), 『매일신보』, 1932년 3월 18일, 5면 참조.

하고 지배인의 제안을 거절하고 회사를 나온다.

임선규 역 〈자식을 죽이기까지〉의 원작은 일본 작가 山本有三(야마
모토 유조)의 〈영아살해(嬰兒殺害)〉였다.[332] 〈영아살해〉 역시 토월회 시
절에도 번역되어 공연된 바 있다. 토월회 시절 공연 제명은 〈이내 말
슴 들어보시요('이내 말슴 드러보시오'로도 표기)〉였고,[333] 이 작품은 1925
년 4월 30일부터 5월 6일까지 공연(초연)되면서 '연일 만원사례'[334]를 이
루었으며, 같은 해 9월(1~9일)에도 재공연된 바 있다.[335]

山本有三의 〈영아살해(嬰兒殺害)〉는 1927년에는 신극회가 〈오일(五日)
의 우(雨)〉로 제명을 변경하여 공연한 바있다. 이 작품의 공간적 배경은
'김순사의 주택'으로 설정되었는데, 이러한 공간적 배경은 토월회의 공
간 설정과 유사하다. 토월회는 마루가 있는 조선식 가옥으로 공간적 배
경을 변경하였는데, 신극회 역시 조선인 순사의 집으로 원작의 공간을
전환했던 것이다.[336]

332 박진, 「여배우 차홍녀」, 『세세연년』, 세손, 1991, 140면 참조.

333 「토월회 제11회 공연」, 『동아일보』, 1925년 5월 3일, 3면 참조.

334 「토월회 새 연극」, 『동아일보』, 1925년 5월 7일, 2면 참조.

335 「〈쭈리아의 운명(運命)〉 토월회의 공연」, 『동아일보』, 1925년 9월 3일, 5면 참조.

336 「오종(五種)의 연예(演藝) 독자위안회(讀者慰安會)」, 『동아일보』, 1927년 5월 3일,
2면 참조.

광무대 직영기 토월회 11회 공연작 〈이내 말슴 드러보시요〉의 자수 장면[337]

〈이내 말슴 들어보시요〉는 '촌여자(복혜숙 분)'의 수난(상)을 그린 작품이다. 이 여인은 생계를 유지하기 위해서 노동 일선에 나가야 하는 딱한 처지였으나, 그 과정에서 폭력적 남성(불한당)에 의해 강간을 당하고 엎친 데 덮친 격으로 임신을 하여 아이를 낳고 만다. 여인은 가난하여 아이를 제대로 돌볼 수 있는 여력이 없어, 결국에는 영아를 살해할 수밖에 없는 상황에 처한다. 자식을 죽였다는 죄책감에 괴로워하던 여인은 순사를 찾아가 자수하는 내용이다.[338]

신극회 공연에서는 배역과 배우의 이름이 소개되어 있다. 〈오일의 우〉에서 고물행상 역은 조소운이, 동리사람 역은 박은파가, 김성녀 역은 마호정이, 김순사 역은 하지만이, 순사의 딸 역은 유소정이, 여직공 역은 이애리수가, 김성녀의 부친 역은 민천성이 맡았다.[339]

337 「토월회 제 11회 공연」, 『동아일보』, 1925년 5월 3일, 3면 참조.

338 「토월회 제 11회 공연 독특한 승무」, 『동아일보』, 1925년 5월 1일, 2면 참조 ; 김남석, 「1920년대 극단 토월회의 연기에 대한 가설적 탐구」, 『한국연극학』(53권), 한국연극학회, 2013, 12~13면 참조.

339 「오종(五種)의 연예(演藝) 독자위안회(讀者慰安會)」, 『동아일보』, 1927년 5월 3일,

토월회 공연에서 주인공 '촌여자' 역할은 신극회 공연에서는 '여직공' 역에 해당한다. 따라서 토월회에서 복혜숙이 맡았던 역할을 이애리수가 맡은 것이다. 여직공이 자수하기 위해서 찾아가는 순사와 그때 만나는 순사의 딸도 출연하고 있다. 이러한 구도는 전체적으로 토월회의 최초 번안과 비슷한 형태로 극이 진행되었음을 보여준다.

토월회가 번안한 작품의 대강의 줄거리는 야마모토 유조의 원작과 그 내용 면에서 크게 다르지 않다. 하지만 김재석은 이러한 작품이 식민지 조선에서 공연되면서 일본에서의 공연보다 '더 강한 현실 비판적 분위기를 지니게 된다'고 진단하고 있다.[340] 그리고 그 근거로 식민지 조선에는 이 작품을 더욱 적극적으로 해석하려는 자발적 해석자로서의 관객이 존재하고 있었기 때문이라고 분석하고 있다.[341] 그러니 김재석은 이 작품의 토월회 공연을 '교화적 연극 공연'의 일환으로 파악하고 있는 것이다.

이러한 견해는 토월회 운영진, 즉 공연 작품 선택자와 연출자 등 이른바 수뇌부의 의도와는 합치다. 토월회 운영진은 야마모토 유조의 작품이 식민지 조선에서 관객들의 뇌리에 현실 비판적 울림을 동반한 작품으로 관극되고, 이러한 비판적 인식이 현실 세계에서 작용하기를 염원했을 것이다. 하지만 실제 관극 체험이 이러한 의도에 부합되었다고는 볼 수 없다. 토월회의 공연이 당대 관객들의 최루성 눈물을 자아

2면 참조.

340 김재석, 「토월회의 번역극 공연인식과 그 의미」, 『국어국문학』(168), 국어국문학회, 2014, 321~322면 참조.

341 김환기, 『야마모토 유조의 문학과 휴머니즘』, 역락, 2001, 139~140면 참조.

내는 데에는 성공했으나, 관극을 통해 얻은 관객들의 현실 인식이 식민지 조선의 사회경제적 환경에 대한 비판적 성찰 단계로까지 나아갔다는 증거는 찾기 힘들기 때문이다. 다시 말해서 극단 관계자들의 의견(제작자와 운영진)이 공연에서 실질적인 성취를 거두었다고 장담하기 힘들다고 해야 한다. 더구나 야마모토 유조의 문학은 근본적으로 '현실 참여'와 다소 거리를 둔 문학으로 평가 받고 있다.[342]

따라서 이 작품을 다시 동양극장이 일본 명작 주간으로 선택하는 데에는, 당시 토월회 수뇌부가 꿈꾸었던 이상적 목표(현실에 대한 비판적 인식)보다는, 현실의 관객들이 이 작품을 통해 '눈물 연기'를 목격하고 관극자의 처지와 '여인의 처지'를 일치 동화하려는 목적이 더욱 강하게 투입되어 있다고 할 수 있다. '폭력적 남성에 의한 여성의 수난'은 최루성 눈물을 자아내는 중대한 조건으로 작용하고 있었고, 전형적인 대중극 공연 전략으로 기능하고 있었다.[343] 따라서 동양극장 역시 이러한 당대 연극 환경을 적극적으로 이용하여 '감상의 누선'을 자극하는 작품을 선택하고 이를 무대화하였다고 볼 수 있다.

일본 명작 주간에 발표된 최상덕 역 〈아버지 돌아오시네〉의 원작자는 菊池寬(기쿠치 칸)이었다. 박진은 1936년 11월 동양극장 측이 菊池寬의 작품을 번역해서 '아버지 돌아오다'로 공연했다고 밝히고 있는데,[344] 실제 발표된 공연 제목은 '아버지 돌아오시네'였다. 박진이 말한

342 김환기, 「유조 문학과 향일성」, 『일본문화연구』(3집), 동아시아일본학회, 2000, 331~332면 참조.

343 김남석, 「1920년대 극단 토월회의 연기에 대한 가설적 탐구」, 『한국연극학』(53권), 한국연극학회, 2013, 14면 참조.

344 박진, 「여배우 차홍녀」, 『세세연년』, 세손, 1991, 140면 참조.

제목 '아버지 돌아오다'는 菊池寬의 원작 〈父歸る〉을 직역한 제목에 해당한다. 〈아버지 돌아오시네〉는 청춘좌에서 공연되었지만, 이후 동양극장에서 재공연되지 않았다. 대신, 최상덕 번역의 이 작품은 1941년에 극단 아랑에서 공연된 바 있다.[345]

하지만 菊池寬의 〈아버지 돌아오시다〉는 동양극장이나 아랑의 전유물은 아니었다. 이 작품은 1920년대부터 조선의 연극계에서 꾸준히 공연된 작품으로 오히려 동양극장 측이 뒤늦게 무대에 올린 경우라고 하겠다. 菊池寬이 이 작품을 문예지에 발표한 시점이 1917년(1월, 『신사조』)이었고 1920년에서야 이 작품이 최초로 일본에서 무대화되었다는 점을 감안하면,[346] 조선에서 이미 1920년대에 이 작품을 각색한 것은 대단히 신속한 도입 과정이 아닐 수 없다.

확인되는 기록 중에서 가장 먼저 이 작품을 무대화한 단체는 '예술학원'(현철, 김영환 설립)이었다. 예술학원 소속 연극반은 1923년 9월(22~25일) 자체 공연에서 菊池寬의 〈父歸る〉을 〈도라오는아버지〉로 번역하여 공연하였다(1막).[347] 이후 예술학원이 폐교하면서 그 졸업생들이 창립한 '무대예술연구회'가 이 작품을 공연한 바 있다. 무대예술연구회는 첫 공연에서 〈정조〉와 〈결혼신청〉과 함께 〈도라오는아버지〉를 공

345 극단 아랑은 1941년 10월에 '도라온 아버지'라는 제명으로 이 작품을 무대에 올렸다(『매일신보』, 1941년 10월 4일, 4면 참조 ; 『매일신보』, 1941년 10월 6일, 2면 참조). 극단 아랑은 동양극장 시절 무대에 올랐던 〈아버지 돌아오시네〉의 번안본으로 재공연을 추진하였다(김남석, 「극단 아랑의 체제 개편 과정」, 『조선의 대중극단과 공연미학』, 푸른사상, 2014, 408~409면 참조).

346 홍선영, 「기쿠치 간 〈아버지 돌아오다〉(1917) 론」, 『일본어문학』(58집), 한국일본어문학회, 2013, 203~205면 참조.

347 「예술학원 실연」, 『동아일보』, 1923년 9월 20일, 3면 참조.

연했다.[348]

菊池寬의 〈돌아오는 아버지〉는 이후 1925년 8월 무대협회 공연(《도라
오는아버지》)[349]과 1927년 5월 신극회 공연(사회극 〈도라오신아버지〉)[350]으로
무대화되었다. 특히 신극회 공연에서는 山本有三의 〈영아살해〉가 함
께 공연되면서, 1936년 동양극장 '일본 명작 주간'의 공연 예제와 유
사한 작품 선택을 선보인 바 있다.

1930년대에도 菊池寬의 명성은 조선에서 상당한 영향력을 행사하고
있었다. 1931년 1월에 시행한 독서 경향 조사에서 당시의 여고생이 선호
하는 외국 작가에 이름을 올리고 있는데, 게다가 일본 작가로는 가장 인
기가 많은 작가에 뽑힌 바 있다.[351] 한편 이 작품은1931년 6월(13일부터)
조선연극사 공연 예제(신불출 안 〈도라오신 아버지〉)로 공연되기도 했다.

조선연극사 1931년 6월 13일~16일 공연[352]

348 안종화, 『한국영화측면비사』, 춘추각, 1962, 60면 참조.

349 「무대협회(舞臺協會) 공연 대구에서 9월부터」, 『동아일보』, 1925년 8월 27일, 4면
참조.

350 「오종(五種)의 연예(演藝) 독자위안회(讀者慰安會)」, 『동아일보』, 1927년 5월 3일,
2면 참조.

351 「독서경향(讀書傾向) 최고는 소설」, 『동아일보』, 1931년 1월 26일, 4면 참조.

352 「6월 13일부터 대공연」, 『매일신보』, 1931년 6월 13일, 7면 참조.

조선연극사 공연에서는 菊池寬의 원작 표기도 없는 상태에서, 신불출이 기안으로만 소개되었다. 이것은 〈도라오신 아버지〉가 〈아버지 돌아오다〉의 번안작임을 드러내지 않기 위해서이기도 하겠지만, 동시에 이 작품이 그만큼 보편적으로 조선 연극계에서 활용되는 작품이기 때문이기도 하다. 당시 조선의 연극계는 이 작품을 상당히 오래 전부터 그리고 여러 단체에서 고루 공연해 왔기 때문에, 일종의 공유 자산으로 여기고 있는 인상이다.

동양극장에서 일본 명작 주간을 개최했을 때, 이러한 조선 연극계의 상황은 영향을 미쳤을 것으로 보인다. 특히 1927년 신극회 공연 상황은 주목된다. 당시 신극회는 山本有三과 菊池寬의 작품을 함께 공연했고, 공연 작품도 〈영아살해〉와 〈아버지 돌아오다〉였다. 작가와 작품의 조합이 유사하다는 점에서, 동양극장 청춘좌의 '일본 명작 주간' 공연은 과거의 사례를 참조한 의혹을 강하게 남기고 있다.

신극회의 주요 멤버들은 취성좌 계열이었고, 그중에 배우 하지만은 〈오일의 우〉(순사 역)와 〈도라오신 아버지〉('박유현의 아우' 역, 박유현은 아들 역으로 원작의 아들 역('겐이치로')에 해당에 해당)에 모두 출연한 바 있다. 이러한 경험을 가진 하지만은 당시 동극좌와 희극좌의 창단 멤버로 가입하여 동양극장에서 활동하고 있었다. 하지만의 권유만으로는 이러한 상연 예제를 선택하는 데 제약이 따랐겠지만, 이러한 사전 공연자(기 경험자)가 존재한다는 사실이 동양극장 '일본 명작 주간'의 설정을 부추긴 것도 부인할 수 없는 사실이라고 하겠다. 동양극장의 명작 주간은 기존 극단의 번역/번안 레퍼토리를 검토하여 그 성패와 실현 가능성을 수용한 결과이기도 하다.

2.2.3.11. 〈사랑에 속고 돈에 울고〉의 영화화 과정과 그 실패

동양극장에서는 1938년부터 〈사랑에 속고 돈에 울고〉의 영화화[353]에 매진하기 시작했다. 그 시작은 아무래도 경성촬영소 인수에서 찾을 수 있다. 1938년 11월 동양극장의 대표 최상덕과 고려영화협회의 대표 이창용은 경성촬영소를 매입하기로 합의하고, 공동 인수 후 첫 작품으로 〈사랑에 속고 돈에 울고〉를 제작하려는 계획을 수립했다.[354] 그 결과 〈사랑에 속고 돈에 울고〉는 고려영화협회의 '제 1회 개봉 작품'이 되었다.

그 경과를 보다 자세하게 살펴보자. 1938년 경성촬영소는 고려영화협회와 동양극장에 의해 공동 인수되었다. 당시 두 단체는 경성촬영소를 인수 합병하여 영화 〈사랑에 속고 돈에 울고〉의 제작 시설로 사용하였고, 이후 경성촬영소는 고려영화협회의 영화 촬영 시설로 배속되었다.

경성촬영소 매입 계획은 일찍부터 추진되었다. 1937년 7월에 이미 경성촬영소 매입과 관련된 추측성 기사가 흘러나온 바 있는데,[355] 이 기사는 경성촬영소 매입이 대금 결재 단계만 남은 것으로 보도하고 있다. 하지만 촬영소에 대한 고려영화협회의 애착은 더 일찍부터 시작되었다고 보아야 한다. 1936년 신의주에 위치한 고려영화주식회사(고려영화협회

353 〈사랑에 속고 돈에 울고〉의 영화화는 다음의 책에서 관련 내용을 참조 수용하였고 그 일부 내용을 확대 보강 서술하였다(김남석, 『조선의 영화제작사들』, 한국문화사, 2015, 61~64면).

354 「조선발성영화 경성촬영소 매신(賣身)」, 『동아일보』, 1938년 11월 7일, 3면 참조 ; 「연예수첩 반세기 영화계 (16) 나운규의 마지막 모습」, 『동아일보』, 1972년 11월 14일, 5면 참조.

355 「최근 극영계의 동정 신추(新秋) 씨즌을 앞두고 다사다채 (2)」, 『동아일보』, 1937년 7월 29일, 7면.

의 전신으로 추정)가 '토키 제작을 계획'하면서 '발성영화촬영소를 신설' 하려는 계획을 수립한 적도 있었다.[356] 따라서 1938년 11월의 경성촬영 소 인수는 고려영화협회의 오랜 계획이 실현된 사례로 판단해야 할 것 이다.

동양극장과 고려영화협회의 합작은 당시 조선 연극영화계의 동향 과 관련이 깊다. 1930년대 후반 연극계와 영화계는 '시소게임'을 하듯, 흥행 호조와 저조 현상을 번갈아 반복하고 있었다. 어떤 해에는 연극계 가 흥행 호조를 보이면서 영화계의 배우들이 연극계로 모여들기도 했 고, 다음 해에는 영화계의 인기가 급상승하며 연극배우들이 영화계로 빠져나가기도 했다. 이러한 '시소게임'의 폐단을 막고 두 분야의 균형 잡힌 발전을 위해 연극계와 영화계는 협력 관계를 강화하지 않을 수 없 었다. 이러한 예로 천일영화사와 중앙무대의 협력, 극예술연구회의 영 화부 창설을 들 수 있는데, 비근한 사례로 동양극장과 고려영화협회의 합작도 포함될 수 있다.[357]

사실 두 회사는 일찍부터 상호 협력 관계를 맺고 있었다. 고려영화 협회가 추진한 〈복지만리〉의 배우 진용에 서일성과 유계선이 이미 동 양극장 배우로 참여한 바 있고, 경성촬영소 인수 후에는 〈사랑에 속고 돈에 울고〉의 합작 투자와 공동 제작으로 이어졌다. 전술한 대로, 이 작품은 1939년 2월에 세트 촬영과 녹음 작업이 마무리되어, 1939년 3

356 「발성영화를 신의주에서 작성」, 『동아일보』, 1936년 1월 23일, 3면 참조.

357 「최근 극영계의 동정 연극영화합동시대출현의 전조」, 『동아일보』, 1937년 8월 3 일, 7면 참조.

월에 개봉(봉절)하였다.[358]

이 작품에는 황철, 차홍녀, 김선영, 변기종, 김동규, 김선초, 이동규 등이 출연하였다. 이러한 출연진을 살펴보면, 주목되는 사안을 발견할 수 있다. 그것은 고려영화협회 측 배우들이 참여하지 않았다는 점이다. 이 시기 고려영화협회의 주축 배우 중 하나가 심영이었는데, 심영은 1936년 동양극장 '청춘좌'에 소속되어 1936년 7월 23일부터 31일까지 공연된 〈사랑에 속고 돈에 울고〉의 초연에 참여한 바 있었다. 심영의 역할인 '광호'는 이 작품에서 상당한 비중을 지닌 배역이었다. 따라서 심영이 영화 〈사랑에 속고 돈에 울고〉에 출연했다면, 과거 흥행 호조에 힘입어 더 큰 성공 가능성을 확보할 수 있었다고 해야 한다.

하지만 심영은 〈사랑에 속고 돈에 울고〉의 영화 촬영과 제작 일정에 가담하지 않았다. 1938년 9월에서 1939년 3월까지 심영은 〈복지만리〉의 해외 촬영과 극단 고협의 창단 작업에 매달려 있었기 때문이었다. 게다가 이창용은 심영의 스케줄을 조정하여 〈사랑에 속고 돈에 울고〉의 촬영에 합류할 계획을 처음부터 염두에 두지 않았다. 처음부터 고려영화협회의 이창용은 〈사랑에 속고 돈에 울고〉의 촬영은 동양극장의 인력을 주로 사용하겠다는 전제 하에 계획을 수립한 것으로 보인다. 달리 말하면, 이창용은 〈복지만리〉와 〈사랑에 속고 돈에 울고〉의 촬영 계획을 이원화하였는데, 그것은 두 작품의 제작 계획이 처음부터 면밀한 검토 위에서 출발하지 않았기 때문이다.

[358] 「〈사랑에 속고 돈에 울고〉 동양 고려협동작품」, 『동아일보』, 1939년 2월 8일, 5면 참조.

실제로 1938년 11월 직전까지만 해도, 고려영화협회가 〈사랑에 속고 돈에 울고〉의 제작에 나설 것이라는 예상이 확정적이지는 않았다.[359] 하지만 고려영화협회는 〈복지만리〉 제작의 장기화에 대비하여, 단기적인 투자 계획으로 〈사랑에 속고 돈에 울고〉의 영화화에 동참하게 되었다. 더구나 동양극장과의 합작을 통해 흥행 실패에 대한 부담과 위험 요인을 상당 부분 경감했기 때문에, 비교적 안정적으로 두 작품의 제작에 나설 수 있었다.

이창용이 〈사랑에 속고 돈에 울고〉의 제작에 적극적으로 임했던 이유는, 이 작품의 영화화 작업이 실패할 가능성이 비교적 낮은 편이고,[360] 적은 비용만 투자해도 제작이 용이하기 때문이다. 〈복지만리〉를 기획하면서 상당한 자본을 투자해야 하는 입장에서, 상대적으로 실패 위험이 낮고 투자비용이 적었던 〈사랑에 속고 돈에 울고〉의 영화화는 이창용과 고려영화협회에 적지 않은 이익을 줄 것이라고 예측되었기 때문이다.

그렇다면 동양극장 측의 참여 이유를 살펴보지 않을 수 없다. 동양극장은 연극전용극장으로 위세를 떨치고 있었지만, 꽤 오래 전부터 영화 제작에 관심을 두고 있기도 했다. 하지만 견고한 영화계로 진출할 발판이 부족했던 차에, 당시 영화사로는 대규모 영화사에 속하는 고려영화협회의 제안을 받고 이를 기회로 판단한 것이다. 새로운 경영자 최상덕으로서는 변화될 동양극장을 제시하고, 자신의 역량과 위상을 펼

359 「연예계의 무인(戊寅) 기삼(其三) 극계의 일 년(완)」, 『동아일보』, 1938년 12월 27일, 5면 참조.

360 이순진, 「기업화와 영화 신체제」, 『고려영화협회와 영화 신체제』, 한국영상자료원, 2007, 224~225면 참조.

칠 기회이기도 했다.

하지만 졸속한 작품 제작 작업은 여러 가지 한계를 초래한 것으로 보인다. 일례로 김정혁은 〈사랑에 속고 돈에 울고〉가 '영화의 벙어리'라고 말하면서 녹음이 제대로 실현되지 않았음을 지적한 바 있고,[361] 김태진은 이 영화에 대해 "도대체 각색이 영화로 형성되지 못하였으니 이야말로 10년 전 활동사진의 재현이라 할 것이고 연출, 연기, 녹음, 에로쿠숀 모두가 말이 아니었다"라고 비판한 바 있다.[362]

다른 사례를 찾아보아도 〈사랑에 속고 돈에 울고〉에 대한 비평계의 평가는 긍정적이지 않았다. 그 이유는 여러 측면에서 논의할 수 있겠지만, 경성촬영소에 국한하여 논의하면 두 가지 논점으로 간추려질 수 있다. 하나는 녹음 기술의 미비이고, 다른 하나는 세트 장면의 부실이다.

두 시간 가까운 상영 시간을 가진 이 작품에서 소리가 들리는 부분은 '마지막(끝)' 부분 정도라는 것이다.[363] 이러한 지적은 경성촬영소의 초기 작품과 비교되기도 한다. 고려영화협회와 동양극장으로 이전되기 이전 경성촬영소의 기술 수준이, 〈사랑에 속고 돈에 울고〉 제작 시보다 훨씬 안정적이고 높았다는 지적이다. 그렇다면 과거에는 안정적이었던 경성촬영소의 녹음 기술이 불안정하게 변한 것인가. 그것은 이필우의 부재와 관련이 깊다. 1933년 이필우는 PKR 발성 장치 개발에 일차

361 김정혁, 「영화계의 일년 회고와 전망(3)」, 『동아일보』, 1939년 12월 5일, 5면.

362 김태진, 「기묘년 조선영화 총관」, 『영화연극』(1호), 1940년 1월 참조.

363 「통속 비극의 전형적 시험인 〈사랑에 속고 돈에 울고〉」, 『조선일보』, 1939년 3월 18일, 4면 참조.;서광제, 「3월 영화평 사랑에 속고 돈에 울고(하)」, 『조선일보』, 1939년 3월 29일, 5면 참조.

적으로 성공했다.[364] 이필우는 이 기술이 있었기 때문에 〈춘향전〉의 제작에 성공할 수 있었고, 1930년대 후반 경성촬영소 제작 영화들은 첨단 토키 녹음 기술에 접근할 수 있었다. 하지만 이필우는 1930년대 후반에 등장하는 일본 유학파 신인 영화감독과 불화를 빚으면서, 경성촬영소 업무에서 손을 떼고 만주 지역을 떠돌며 소일하는 삶을 선택했다.

이러한 전반적인 상황은 고협뿐만 아니라 동양극장의 부실한 대응에서도 그 이유를 찾을 수 있다. 현재 발견되는 자료만을 놓고 본다면, 이 협력 제작 사업에서 동양극장은 상대적으로 미약한 역할만을 담당했다. 녹음 기술이나 촬영 기술이 부재했고, 영화계의 배급망이나 관련 상황에 무지했기 때문에, 거의 전적으로 고협에 제작과 배급을 의존해야 하는 상황이었기 때문으로 풀이된다.

합작 영화 〈사랑에 속고 돈에 울고〉에서 동양극장 측은 주로 배우들의 수급과 원작의 제공 정도에 그치고 있으며, 부민관에서 개봉 당시 일종의 공연 퍼포먼스를 베푸는 것에 국한되었을 따름이다.[365]

그 결과 동양극장은 영화 진출, 그러니까 영화제작사를 하부 부서로 거느리고 영화 제작 현장에 뛰어드는 사업 구상을 포기해야 했다. 이러한 사업 구상이 일찍부터 제기된 사안이었다는 점에서 동양극장의 실패는 아쉬운 것이기는 했다.

364 「이필우씨가 신안한 신식 발성장치기, PKR식 기 출래」, 『조선중앙일보』, 1933년 7월 27일, 3면 참조.

365 부민관에서 개봉된 〈사랑에 속고 돈에 울고〉 상영에는 조선성악연구회와 조선고전무용연구회가 찬조 출연하였다(「영화와 연극」, 『동아일보』, 1939년 3월 20일, 3면 참조).

영화 〈사랑에 속고 돈에 울고〉 사진[366]

영화 〈사랑에 속고 돈에 울고〉 상영 광고[367]

2.2.4. 청춘좌의 인기와 그 이유

청춘좌의 인기는 네 가지 측면에서 설명될 수 있다. 첫째 청춘좌가 주안점으로 두고 있었던 장르 때문이다. 청춘좌는 주로 비극, 그것도 연애비극에 집중한 레퍼토리를 전담하는 극단이었고, 또 그렇게 대중들에게 널리 알려져 있었다. 지방에서도 청춘좌에 대한 인기는 높았는데, 이러한 인기 비결의 첫 번째는 청춘좌가 담당하는 연극 양식(여기에서는 형식으로서의 비극 장르)에서 찾을 수 있겠다.

두 번째 인기 비결은 극작가 임선규와 그의 레퍼토리가 지니는 대

366 「〈사랑에 속고 돈에 울고〉 동양(東洋)·고려(高麗) 협동 작품」, 『동아일보』, 1939년 2월 8일, 5면.

367 「〈사랑에 속고 돈에 울고〉」, 『동아일보』, 1939년 3월 17일, 1면.

중성이었다. 실제로 임선규는 사회적 참여를 간과하지 않은 극작가였지만, 이러한 그의 사회 참여적인 요소마저 대중들은 대중적 정서로 수용하였다. 대표적인 사례라고 할 수 있는 작품이 〈사랑에 속고 돈에 울고〉이다. 이 작품은 기생이 나오고, 눈물겨운 순애보가 나오고, 또 복수로서의 살인이 나온다는 점에서 대중적인 성향을 다분히 함축하고 있었다. 하지만 이러한 대중성을 불러일으키는 저변에는 조선의 왜곡된 사회 현상을 훑는 시선도 포함되어 있었다. 그래서 이 작품은 더욱 대중들의 마음을 사로잡을 수 있었다.

기간	공연 작품과 소식	장소	막간과 진용
1936.7.11~7.14 청춘좌 1회 공연	이운방 작 〈두 아내〉(2막)	동양극장	출연-박제행, 서월영, 남궁선, 지경순, 차홍녀, 기타
	일봉산인 작 〈목매는 아버지〉(1막)		출연-심영, 황철, 이헌, 김소영, 한은진 기타
	남궁춘 작 〈말 못 할 사정〉(3경)		
1936.7.15~7.21 청춘좌 제2주 공연	대비극 최독견 각색 〈단종애사〉(15막 17장)	동양극장	청춘좌 단원 총출동, 동극좌 희극좌 간부배우 찬조출연, 등장인물 백여명 박진 연출, 문종-황철 단종-윤재동 수양대군-서월영 황보인-박제행 김종서-변기종 한명회-유현 포격-한일송 양정-박창환 성삼문-심영 신숙주-김동규 박팽년-임선규 왕비-차홍녀 등
1936.7.22 조선성악연구회 공연		동양극장	

1936.7.23~7.31 청춘좌 제3주 공연	연애비극 임선규 작 〈사랑에 속고 돈에 울고〉 (4막 5장)	동양극장	출연-박제행, 심영, 황철, 서월영, 김선초, 남궁선, 지경순, 차홍녀 기타
	희극 낙산인 작 〈헛수고했오〉(2장)		
1936.8.1~8.7 청춘좌 제4주 공연	시대비극 월탄 작 최독견 각색 〈명기 황진이〉(4막 5장)	동양극장	
	비극 이운방 작 〈애욕〉(2막)		
	희극 화산학인 작 〈신구충돌〉(2장)		
1936.8.8~8.13 청춘좌 제5주 공연	비극 임선규 작 〈유정무정〉(3막 4장)	동양극장	대학생(동생) 심영, 시골형 황철, 애인 역 차홍녀
	희극 화산학인 작 〈대차관계〉(1막 2장)		
	희극 낙산인작 〈하마트면〉(2장)		
1936.8.14~8.22	최독견 각색 〈춘향전〉(2막 8장) 비극 주봉월 작 〈불구의 아내〉(2막 2장)	동양극장	
1936.8.23~8.26 청춘좌 제8주 공연	청춘좌 문예부 편 〈마라손왕 손기정군 만세〉(3막 5장)	동양극장	
	모성애비극 이운방 작 〈슬프다 어머니〉(2막)		
1936.8.27~9.4 청춘좌 제9주 공연	재판극 임선규 작 〈사랑에 속고 돈에 울고〉(속편 3막)	동양극장	출연-박제행, 심영, 황철, 서월영, 김선초, 남궁선, 지경순, 차홍녀 기타
	성군 각색 〈오전 2시부터 9시까지〉(2장)		
	낙산인 작 〈이열치열〉(1막 5장)		

1936.9.5~9.11 청춘좌 공연	비극 최독견 작 〈두 여자의 걷는 길〉(6막) 희극 동극문예부 편 〈별장과 기록〉(1막 3장)	동양극장	
1936.9.12~9.17 청춘좌 공연	임선규 작 〈청춘송가〉(3막 4장) 희극 낙산인 작 〈위기일발〉(1막)	동양극장	
1936.9.18~9.23 청춘좌 공연 1936.9.18~9.23 청춘좌 공연	최독견 각색 〈신판 장한몽〉(4막 8장) 사회비극 임선규 작 〈수풍령〉(2막) 최독견 각색 〈신판 장한몽〉(4막 8장) 사회비극 임선규 작 〈수풍령〉(2막)	동양극장	황철(아버지 역), 서일성 (지주 역), 심영(아들 역)
			아버지 역 황철, 지주 역 서일성, 아들 역 심영

위의 공연 연보는 청춘좌의 공연이 가장 인기를 끌었던 시기의 공연 연보로, 이른바 동양극장 사장 홍순언이 '밤마다 돈을 세느라고 여념이 없었던 시절'에 해당한다. 특히 〈단종애사〉 → 〈사랑에 속고 돈에울고〉 → 〈명기 황진이〉 → 〈춘향전〉 → 〈장한몽〉으로 이어지는 시점의 청춘좌는 최고 인기를 구가하고 있었다. 그야말로 청춘좌가 세상에이름을 널리 알리는 시점에 해당한다. 주목되는 점이 이때 임선규와 이운방 그리고 최독견이 작품을 공급하면서, 세간의 이목을 끄는 이슈를만들어 냈다는 점이다. 사실 공연 작품의 질적 측면도 중요했지만, 작품에 대한 관심과 호기심을 불러모을 수 있는 이슈도 중요했다.

이와 함께 스타들의 탄생을 주목해야 한다. 본래 심영은 황철보다높은 대우를 약속받았던 대중극계의 총아였지만, 〈사랑에 속고 돈에울고〉 무렵 황철이 세상의 주목을 한몸에 받는 남자 스타로 떠올랐고, 심영은 이에 밀리면서 2인자로 내려앉았다. 또한 여자 배우들이 즐비한 동양극장 청춘좌 여배우 진영에서, 차홍녀가 두각을 나타내기 시작

했다. 황철-차홍녀 조합은 아랑까지 이어졌으며, 1930년대 후반기 최고의 인기 연예인으로서의 명성을 놓치지 않았다. 이들이 출연하는 연극은 만원사례를 이루기 일쑤였고, 일반 대중들도 이들의 이름과 인기를 기억하고 있을 정도였다. 최은희는 황철이 지방 공연을 가면 그 인기가 더욱 높아졌다고 했는데, 이에 힘입어 인해 청춘좌의 지역 순회공연은 좀처럼 실패하지 않는 공연으로 인식되었다.

그러니까 비극이라는 전문 장르, 임선규를 비롯한 능력 있는 좌부 작가의 작품 공급, 이슈가 되는 홍보, 그리고 스타 배우들의 활약 등이 어우러져 청춘좌의 인기를 유지 고양시켰다. 그리고 한 가지 덧붙일 것은 그들이 지니고 있는 진정성이었다. 사실 심영은 황철만큼 높은 인기를 지니고 있었으나 대중극 진영을 평정할 만한 진정성의 측면에서는 다소 황철에 미치지 못했다. 심영은 부지런히 노력하면서 자신의 연극 세계를 펼쳤고 이로 인해 중앙무대 → 고협 등의 이적을 단행했다. 하지만 황철은 1937년 심영이 탈퇴할 무렵에도 청춘좌에 남아 활동을 지속했으며, 1939년 동양극장에서 명분 있게 이적하는 긍정적인 이미지를 남겼다. 그는 사주의 변경으로 인해 자신들의 공연(출연)이 정당하지 못하다는 사회적 인식을 배경으로 '아랑'을 창단했고, 이는 많은 이들의 공감을 사면서 1940년대 최고 인기극단의 반열에 오를 수 있었다. 험난한 길을 걸어 고협의 일원이 된 심영 역시 아랑에 버금가는 극단을 실제로 운영할 수 있었지만, 연극의 진정성과 대외적 영향력에서 황철을 따라올 수는 없었다.

황철과 심영은 평생의 라이벌이었지만, 그들에 대한 평가가 극단적으로 갈리는 이유 중 하나는 황철이 배우로서의 이미지를 만드는 과

정이 보다 정당하게 인식되었기 때문이다. 이러한 측면에서 청춘좌의 배우들은 진정성을 갖춘 배우들로 인식되는 경우가 많았고, 그 중심에는 황철과 차홍녀가 버티고 있었다고 해야 한다. 인기에 영합하는 각박한 대중연극계였고, 또 흥미와 취미에 좌우되는 관객들이었지만, 이러한 진정성과 영도력에 박수 갈채를 보낸 것은 당연하다고도 생각했던 것이다. 청춘좌의 인기가 사그라지는 시점은 황철과 차홍녀가 아랑으로 이적하는 시점이었다. 그들의 이적 이후에는 예전처럼 압도적인 성원과 주목을 받지 못했다는 점이 청춘좌 인기와 관심의 중심에 이들이 존재했다는 사실을 간접적으로 증명한다고 하겠다.

2.3. 호화선의 특징과 활동

2.3.1. 동극좌와 희극좌의 창단

2.3.1.1. 동극좌의 창단과 그 이유

당초 홍순원은 전속극단으로 청춘좌를 조직하여, 배구자 무용단과 교대로 공연하려는 계획을 세운 적도 있었다고 한다. 초기 계획이라 그야말로 계획으로 그치고 말았지만 이러한 계획은 현실적으로 적지 않은 문제를 지니고 있었다. 무용단의 흥행이 계속적으로 이어질 만큼 새로운 레퍼토리의 개발과 장착이 쉽지 않았고 배구자무용단이 곧 일본으로 순회공연을 떠나야 했기 때문에, 하나의 전속극단만으로는 연극 상설 체제의 극장을 감당하기는 어려웠다.[368] 그래서 전속극단을 늘려

368 고설봉, 『증언 연극사』, 진양, 1990, 37면 참조.

창설하기에 이르렀다.[369]

청춘좌 다음으로 창설된 극단은 동극좌였다. 동극좌는 1936년 2월 14일(~17일)에 창단 공연을 시행했다.[370] 상연 예제는 인정극 이운방 작 〈순정〉(1막), 사극 이운방 각색 〈항우와 우미인〉(2막), 인정희비극 화산학인(이서구) 작 〈딸을 팔아 딸을 사다니〉(2장)이었다. 〈순정〉에 신은봉·변기종·김양춘·하지만·박총영이 출연했고, 〈항우와 우미인〉에는 서일성·김영숙·한일송·하지만이 출연했으며, 〈딸을 팔아 딸을 사다니〉에는 변기종·신은봉·김양춘·서옥정·이윤옥·송해천이 출연했다.

서일성[371]　　　　김영숙[372]　　　　신은봉[373]　　　　이서구[374]

369　실제로 청춘좌가 창설되고 3회 차 공연을 이어갔지만, 그 이후 한 달 동안 대관 공연으로 일관하여야 했다. 동양극장은 1935년 12월 28일부터 1936년 1월 23일까지 극장 대관과 영화 상영으로 운영되었다. 1936년 1월 24일에서야 청춘좌가 다시 공연에 돌입할 수 있었다.

370　「동양극장 직영 극단 동극좌 결성」, 『동아일보』, 1936년 2월 15일, 6면 참조.

371　「극단의 총아와 빛나는 명성들」, 『매일신보』, 1931년 6월 14일, 5면 참조.

372　「청춘좌스타 김영숙(金淑英) 양 결혼」, 『조선일보』, 1939년 9월 30일, 4면 참조.

373　「극단의 효성(전6회) : 3)여고생이 무대에 '밤프가 적역'이란 신은봉」, 『조선일보』, 1930년 1월 4일(석간), 11면.

374　「경설(景雪)의 애사를 말하는 이서구(李瑞求) 씨」, 『조선일보』, 1939년 6월 4일(조간), 4면.

이 중 이서구는 훗날 동양극장의 후기 극작가 중에서 가장 중요한 위상을 차지하는 작가(훗날 호화선 소속)가 되었는데, 창단 무렵부터 동극좌의 희극 작품을 집필하고 있었다. 이서구는 연극시장과 신무대에서 주로 활동한 연극인이었고, 멀게는 토월회의 창단 멤버이기도 했다. 이운방 역시 토월회 연습생 출신이었지만, 조선연극사 – 연극시장 – 신무대에서 주로 활동하며, '취성좌 인맥'에서 주로 극작을 담당하였다.

여기서 취성좌 인맥에 대해 살펴볼 필요가 있다. 1929년 6월 취성좌(단장 김소랑)는 경성 공연에 돌입했다가[375] 발전적으로 해체되기에 이르렀다. 취성좌의 단원들은 김소랑을 축출하고 조선연극사를 창립했고,[376] 이후 조선연극사에서 분화된 일군의 연극인들이 연극시장,[377] 신무대[378]를 차례로 설립했다. 그러면서 세 극단은 서로 경쟁하기도 하고 대립하기도 하면서 취성좌 인맥을 폭넓게 확장해 나갔다.[379]

이처럼 취성좌 인맥의 시발점은 취성좌라고 할 수 있다.[380] 취성좌에서 출발해서 조선연극사, 연극시장, 신무대가 이러한 연속선상에 있는 극단에 해당했고, 삼천가극단과 문외극장이 방계를 이루면서 폭넓은 형태의 극단 진영과 배우 인맥을 형성했다. 취성좌 인맥에 속하는

375 『매일신보』, 1929년 6월 30일, 2면 참조.

376 『매일신보』, 1929년 12월 21일, 3면 참조 ; 『조선일보』, 1929년 12월 21일, 3면 참조.

377 『매일신보』, 1931년 1월 31일, 4면 참조.

378 『매일신보』, 1931년 9월 9일, 5면 참조.

379 김남석, 「1930년대 전반기 대중극단의 레퍼토리에 투영된 사회 환경과 현실 인식 연구」, 『비평문학』(41집), 2011, 41~45면 참조.

380 취성좌의 김소랑은 혁신단의 멤버였고, 주로 단역과 악역을 담당하는 배우였다.

배우들을 열거하면, 취성좌 극단주 김소랑과 부단장 마호정, 조선연극사 전무 지두한(조선연극사 창립 주도)과 천한수, 작사가 왕평(이응호)을 꼽을 수 있고, 남자 배우로는 변기종, 성출, 신불출, 이경환, 문수일(연극시장 창립 주도), 전경희, 강홍식, 이동호, 하지만, 송해천 등을, 여자 배우로는 이경설, 이애리수, 신은봉, 나품심, 지최순, 서옥정 등을 꼽을 수 있다.[381]

동극좌 배우 중에서 신은봉과 변기종은 취성좌 인맥을 대표하는 배우였고, 배우 하지만, 서옥정, 그리고 송해천도 신무대에서 활약한 바 있었다. 서일성은 구 토월회 인맥이었으나 연극시장에서 이경설과 함께 활동한 바 있어, 어느 정도는 취성좌 계열로 편입된 상태였다. 따라서 동극좌의 배우들은 주로 취성좌 인맥에서 연원하거나, 관련 극단 활동에 관여한 배우들이었다. 이서구와 이운방이 주축이 되어 취성좌 인맥의 배우들을 모집했고, 그들은 취성좌-조선연극사-연극시장-신무대에 이어 동양극장 '동극좌'에 둥지를 틀게 된 것이다. 특히 당시 활동 중인 신무대 단원의 합류도 대대적으로 이루어진 바 있다.

여기서 동양극장이 두 개 이상의 전속극단이 필요했던 내적인 이유를 설명할 수 있다. 1935년 시점까지 두 극단은 공연 형식이나 연기 양식이 다른 극단으로만 여겨졌다. 물론 청춘좌는 비극을, 동극좌는 주로 역사극을 담당한 독립된 연극 극단이었기 때문에 서로 다른 극단을 형성하는 것이 순리라고 할 수 있다. 더구나 동양극장 측도 두 개의 전속극단을 교대로 공연하기 위한 시스템을 갖추려고 했다.

381 김남석, 「1930년대 전반기 대중극단의 레퍼토리에 투영된 사회 환경과 현실 인식 연구」, 『비평문학』(41집), 2011, 41~45면 참조.

하지만 각 극단의 구성원을 보면, 장르나 운영 체제 이외에도 다른 원인이 도사리고 있음을 확인할 수 있다. 두 개 전속극단의 구성원은 전통적으로 다른 공연 환경에서 성장하였고, 이전에는 좀처럼 협력·연합하여 공연한 경험이 없었다. 두 개의 극단은 서로 다른 맥락을 형성하며 대중극계를 양분하고 있었기 때문에, 하나의 극단으로 통합하는 일은 그렇게 간단한 일이 아니었다.

동양극장은 이러한 대중극계의 오래된 관습에 따라 각각의 배우 진영을 존중하면서 각자의 개성(스타일)을 유지할 수 있는 전속극단을 창설해야 했다. 물론 그 책임자도 서로 독립된 영역을 지휘할 수 있는 관련 당사자여야 했다. 청춘좌의 박진이 토월회 인맥의 연출가였다면, 이서구는 오랫동안 취성좌 계열에서 활동하던 연출가였기 때문에, 이러한 역할에 적격이었다고 할 수 있다.

두 개의 인맥이 구체적으로 어떠한 연기 메소드를 가지고 배우들을 훈련시키고 실제 공연에 어떻게 임했는지는 아직 충분히 밝혀지지 않은 상태이다. 하지만 두 계열의 연기 방식은 달랐을 것으로 추정된다. 이러한 이질성이 하나의 극단이 아닌, 두 개의 극단을 조직할 수밖에 없는 근원적 요인으로 작용한 것으로 판단된다. 그래서 앞으로 동양극장을 한층 면밀하게 탐구하기 위해서는 두 극단의 이면적 차이에 대해 세심하게 주목할 필요가 있다.[382]

382 이러한 측면에서 1930년대 후반 동양극장의 활동에 대해서는 주의를 기울여 연구할 필요가 있다.

2.3.1.2. 희극좌의 창단과 그 이유

한편, 초창기 동양극장에는 세 개의 전속극단이 존속했던 시절이 있었다. 청춘좌, 동극좌, 희극좌가 그것이다. 이 중에서 청춘좌는 주로 토월회 인맥으로 구성되었고, 동극좌는 앞에서 살펴본 대로 취성좌 인맥이 주도했다. 그렇다면 희극좌는 어떠했을까.

동양극장의 세 번째 전속극단으로 탄생한 희극좌[383]는 1936년 3월 26일(~31일) 동양극장에서 창립 공연을 열었다. 이운방 각색 〈흥부전〉(2막 3장), 수양산인 작 희극 〈급성연예병〉(2장), 김건 작 넌센스희극 〈쌍동이 행진곡〉, 폐월생 작 〈주정 벙거지〉(1장), 희극좌 문예부 안 〈아내길드리는 법〉(1경) 등이었다.[384]

주요 배우로는 〈흥부전〉의 전경희와 석와불을 들 수 있다. 두 배우는 식민지 시대를 대표하는 희극 배우라고 할 수 있는데, 특히 이 두 사람은 주로 취성좌 인맥에서 활동하던 배우였다. 이 밖의 희극좌의 멤버로 김소조, 강정랑, 김혜숙, 최영선, 윤순선, 이정순, 손일평, 송문평, 김종일, 김원호 등을 들 수 있다.

주목되는 것은 동극좌와 희극좌가 통합되어 '호화선'이 탄생한 사실이다. 청춘좌는 공연 실적이 뛰어나서 오랫동안 극단 체제를 자체적으로 유지할 수 있었지만, 동극좌와 희극좌는 공연 실적이 그리 좋지

383 「동양극장 직속(直屬) 희극좌(喜劇座) 탄생 차주(次週)부터 공연」, 『동아일보』, 1936년 3월 20일, 3면 참조.

384 「'희극좌' 탄생 공연 명일부터는 동양극장」, 『동아일보』, 1936년 3월 26일, 3면 참조 ; 「명이십육일(明二十六日)부터 희극좌 탄생 공연 동양극장에서」, 『매일신보』, 1936년 3월 26일, 3면 참조.

않아서 존폐의 문제를 걱정하곤 했다. 그래서 동양극장의 수뇌부는 두 극단을 통합하여, 하나의 극단으로 만들기에 이르렀다. 하지만 호화선도 창립(통합) 초기에는 흥행 성적이 저조했다.

전술한 대로, 동극좌와 희극좌가 통합하여 새롭게 창립된 호화선은 주로 취성좌 인맥으로 꾸려졌다. 다시 말해서 호화선의 주도 세력은 취성좌 인맥이었다. 특히 이서구가 1937년 10월경부터 호화선의 핵심 극작가로 떠오르며, 궁극에는 호화선의 최고 인기작인 〈어머니의 힘〉을 발표하기도 한다.[385] 이 작품으로 이서구는 호화선의 해체(성적 부진)를 저지하고, 호화선을 일약 인기극단에 올려 놓았다.[386]

인적 구성의 측면에서 볼 때, 동양극장의 출범은 1930년대 대중극의 통합과 병존을 뜻한다. 연극상설을 위한 전속극단의 필요성에 따라, 세 개의 개별적 극단이 조직되었고, 각각의 극단은 별도의 주체에 의해 운영되었다. 청춘좌는 박진을 중심으로 하는 토월회 인맥이 주로 소속되었고, 동극좌는 취성좌 계열 극단에서 두루 활동했던 취성좌 인맥에 의해 주도되었다. 희극좌의 중심 배우도 취성좌 인맥으로 볼 수 있다. 결과적으로 동극좌와 희극좌는 통합되어 호화선이 되면서, 명실상부 호화선은 취성좌 인맥의 정화로 구성된 극단으로 재구성되었다.

주지하듯 토월회 인맥과 취성좌 인맥은 1930년대 대중연극계를 주도하는 두 개의 큰 세력 가운데 하나였다. 1930년대 전반기 대중극단

385 「호화선 귀경 김양춘 완쾌 출연」, 『동아일보』, 1937년 12월 2일, 6면 참조 ; 「〈어머니의 힘〉」, 『동아일보』, 1938년 6월 6일, 3면 참조 ; 「〈어머니의 힘〉」, 『매일신보』, 1938년 6월 5일, 4면 참조.

386 김남석, 「식민지 시대의 연극인 이서구 연구」, 『현대문학이론연구』(43집), 현대문학이론학회, 2010, 343~365면 참조.

의 창립·이적·해산·변전·재창립 활동 중 적지 않은 활동이 이 두 개 그룹(인맥)의 주도하에 일어났다고 판단할 수 있을 정도로, 두 그룹 활동은 활발했고 연극계에서도 주도적인 영향력을 갖추고 있었다. 이에 대항할 수 있는 대중극단의 계열은 황금좌와 예원좌 정도였는데, 이들은 두 인맥보다 더 넓은 영향력을 행사하지는 못했다.

또한 1930년대 전반기까지 이 두 개 그룹은 상호 독자적인 활동 영역을 고수해 왔고, 서로 분리된 상태로 극단의 개성을 유지·존속·확대·운영해 나갔으며, 심지어는 해산 후 다른 극단의 창단에도 내부 네트워크를 최대한 활용하여 영향을 미치곤 했다. 이러한 극단 계열에 종속되는 관행에서 비교적 예외적인 경우를 꼽는다면, 원우전·서일성·전옥 등을 들 수 있겠다. 원우전은 토월회 초창기 멤버였지만, 조명과 무대 장치라는 특수한 분야로 인해 토월회·취성좌라는 구분 없이 두루 기용된 연극인이었다. 서일성도 토월회의 연습생으로 시작하여 성장한 배우였지만, 연극시장에 파격적으로 기용되어 주연 배우로 활약한 바 있다. 전옥(강홍식과 함께)도 조선연극사와 태양극장에서 모두 활약한 바 있는 배우였다.

대체적으로 1920년대에서 1930년대 전반기―즉 1935년 11월 동양극장 출범 전―까지, 대중극계에는 두 개의 개별 맥락이 존재했으며, 두 개의 맥락은 서로를 의식하고 상대와 경쟁하면서 극단을 유지·운영해 나갔다고 해야 한다. 동양극장은 이러한 대중극계의 판도를 변화시켰다. 동양극장이라는 하나의 지휘 체제 하에, 이러한 연극계 맥락이 두 개의 전속극단(청춘좌, 호화선)으로 귀속·배치되면서, 두 개의 그룹은 하나의 단체 하에 모여들기에 이르렀던 것이다.

당연히 청춘좌와 호화선 사이에 일정한 구분과 거리감은 동양극장 내에도 엄존했다. 청춘좌와 호화선(동극좌와 희극좌)은 내부적으로는 독자적인 공연 체제를 갖추고 있었으며, 서로를 의식하고 상대와 경쟁하는 1930년대 전반기 관례를 그대로 적용한 동양극장 시스템 하에서 라이벌 단체로 활동하였다. 그들은 교대로 경성 공연과 지역 순회공연을 나누어 맡았고,[387] 그러면서도 상이한 스타일로 각자의 개성을 지키고자 했다. 그래서 가끔은 청춘좌와 호화선이 합동 공연을 하게 되면, 합동 공연 자체가 이슈가 될 수밖에 없었다.[388]

이것은 거시적인 차원에서 대중극계의 통합이라고 할 수 있고, 미시적인 차원에서는 각 계파의 명맥과 생존 경쟁 원리의 존속이라고 할 수 있다. 동양극장은 이러한 통합과 경쟁의 원리를 활용하여, 하위 극단을 조직·운영·관리하였다. 이러한 운영 원리는 동양극장의 기본적 저력으로 잠재해 있다가, 위기(극단 재정 악화나 흥행 성적 저조) 때마다 그 힘을 발휘하기에 이른다. 두 극단 체제가 동양극장에 큰 힘을 불러일으킨 것은 두 극단이 상호 경쟁적인 힘을 유지하면서도 상호 보완적인 효과를 발휘할 수 있었기 때문이다.

2.3.1.3. 동극좌의 대표 작품과 활동 상황

동양극장에 대한 연구도 활발하지 않았지만, 동극좌에 대한 연구

387 「다사다채(多事多彩)가 예상되는 조선극계의 현상」, 『동아일보』, 1937년 6월 3일, 4면 참조.

388 「두 극단의 합동공연으로 수시 연극제 개최」, 『동아일보』, 1938년 1월 18일, 5면 참조 ; 「휴관중의 동극」, 『동아일보』, 1939년 9월 16일, 5면 참조 ; 「잊지 못할 사람들 청춘좌 호화선 합동공연」, 『매일신보』, 1940년 9월 17일, 4면 참조.

는 더욱 부진한 상태이다. 동극좌는 각종 연극사와 관련 연구에서 호화선을 만든 기초 단체 정도로만 취급된 것이 사실이다. 따라서 동극좌에 대해 가급적 상세하게 정리해 둘 필요가 크다고 하겠다.

시기	공연 작품	출연 배우
1936.2.14~2.17 동극좌 창단 공연	인정극 이운방 작 〈순정〉(1막)	주연-신은봉, 변기종, 김양춘, 하지만, 박총영
	사극 이운방 각색 〈항우와 우미인〉(2막)	주연-서일성, 김영숙, 한일송, 하지만
	인정희비극 화산학인 작 〈딸을 팔아 딸을 사다니〉 2장	주연-변기종, 신은봉, 김양춘, 서옥정, 이윤옥, 송해천
1936.2.18~2.23 동극좌 제2주 공연	시대극 동극문예부 각색 〈사비수와 낙화암〉(4막 5장)	
	인정비극 이운방 작 〈허물어진 청춘〉 (1막)	–
	희극 화산학인 작 〈일호습래〉(1막)	–
1936.2.24~2.27 동극좌 제3주 공연 (지방순업 예고)	연애비극 이운방 작 〈지상의 천사〉(3막)	–
	사회극 이운방 작 〈정의의 복수〉(3막)	–
	희극 화산학인 작 〈매약제〉(2막)	–

동극좌는 1936년 2월 14일 창단 공연으로 세 작품을 공연했다. 세 작품에 출연한 배우들의 면면은 다음과 같다. 〈순정〉의 출연자는 신은봉, 변기종, 김양춘, 하지만, 박총영이었고, 〈항우와 우미인〉의 출연자는 서일성, 김영숙, 한일송, 하지만이었으며, 〈딸을 팔아 딸을 사다니〉의 출연자는 변기종, 신은봉, 김양춘, 서옥정, 이윤옥, 송해천 등이었

다. 따라서 동극좌의 창단 공연에 출연한 배우로 변기종, 서일성, 신은봉, 김양춘, 김영숙, 서옥정, 한일송, 하지만, 송해천, 박총영 등을 꼽을 수 있으며, 비록 출연은 하지 않았지만 창단 멤버로 소개된 박고성, 김도일, 김기성, 박영태, 배구성, 조왕세, 양재성, 김연실, 홍해성을 합쳐 초창기 멤버로 규정할 수 있겠다.[389] 이경환 역시 동극좌의 창단 멤버였다.[390]

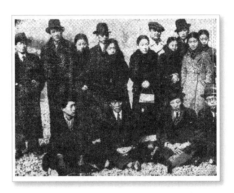

1936년 2월 동양극장 동극좌 창단 멤버 사진[391]

이 중에서 홍해성의 입지는 각별히 주목된다. 홍해성은 극예술연구회의 멤버로 활동하다가 동양극장으로 이적한 연출가로, 그는 일본 유학시절부터 축지 소극장에서 활동한 경력을 인정받아 1930년대 조선의 연극계에서는 신극 연출가로 그 명성을 유지하고 있었다. 그러던 그가 동양극장으로 이직하였고, 그중에서도 동극좌의 창단 멤버로 소개된 것이다. 박진이 청춘좌의 상임 연출이었던 점을 감안하

389 「동양극장 직영 극단 동극좌 결성」, 『동아일보』, 1936년 2월 15일, 6면 참조.
390 「동양극장 전속극단 동극좌 탄생」, 『매일신보』, 1936년 2월 22일, 3면 참조.
391 「새로 결성된 동극좌(東劇座)의 진용」, 『동아일보』, 1936년 2월 22일, 4면 참조.

면, 홍해성은 이 시점에 동극좌의 상임 연출로 초빙되었음을 확인할 수 있다.

홍해성과 박진 등이 청춘좌와 호화선(동극좌의 후신)에 구애받지 않고 상황에 따라서는 자유롭게 연출에 임한 것은 사실이지만(배우들은 엄격하게 해당 극단에 소속됨), 그렇다고 해서 각자의 소속이 전혀 없었던 것은 아니었다. 실무의 측면에서는 각 극단이 서로 다른 스케줄을 수행해야 하는 사정을 가지고 있기 때문에, 연출가들 역시 타 극단에 업무에 참여하는 일에 아무래도 제약을 받을 수밖에 없었다. 그 당시 박진이 구 토월회 계열 출신이었기 때문에 청춘좌를 맡으면서 활동할 수 있는 여건이 마련되었기 때문에, 홍해성은 상대적으로 동극좌를 담당하는 형국으로 분담 배치되었다.

홍해성이 동극좌에 배속되었다는 사실은 동양극장 내에 전속극단이 하나가 아니라 왜 두 개 이상이 되어야 하는가에 대한 자연스러운 대답을 이끌어낸다. 동양극장은 상시 공연 체제를 위해 두 개 이상의 전속극단을 구성하고 운영하고자 했는데, 이러한 극단 배치는 궁극적으로 자율 제작과 자체 경쟁과 상호 보완에 기인한다. 따라서 연출가들은 어떠한 형식으로든 극단(배우들)으로 소속되어야 했다. 연출가가 전속극단을 담당하고 조율하면서 타 전속극단과의 보이지 않은 경쟁을 치러야 하는 시스템인 까닭이다. '박진-청춘좌' 대 '홍해성-동극좌'의 구도는 이러한 숨겨진 사정을 의미했다.

창단 멤버로 소개되지는 않았지만, 이운방과 이서구 역시 동극좌의 밀접한 관련을 맺고 있다. 창단 직후 발표된 3회 공연에서 무대에 오른 작품은 총 9작품인데, 그중에서 이운방이 6작품을 출품했고, 이서

구(화산학인)가 2작품을 출품했다(나머지 한 작품은 동극문예부 공동 각색
작). 특히 이운방은 1회 3작품 공연 체제(인정극/정극(비극)/극)에서 가장
비중이 높은 비극을 주로 담당했다. 동극좌가 사극 중심의 공연을 표방
한 단체라고 할 때, 사극 역시 이 극단의 주요 공연작이라고 할 수 있는
데, 이운방은 사극 〈항우와 우미인〉을 제공했다. 좌부작가에 대한 기
술은 앞선 별도의 장에서 시행했지만, 이러한 이운방의 초기 행보를 볼
때 그는 동극좌의 좌부작가로 선임되었다고 할 수 있겠다. 이운방과 함
께 이서구도 동극좌의 좌부작가로 주로 활동하였다.

동양극장 내에 전속극단이 늘어나면서, 동극좌는 지역 순회공연
임무를 수행하게 된다. 1936년 3월 26일 희극좌가 창립 공연을 하고 4
월 1일부터 2회 차 공연을 시작하자, 동극좌는 인천 순회공연을 떠났
다. 청춘좌가 창립 공연을 열고 3회 공연을 시행할 때, 지방순업을 예
고한 것과 비슷한 경우라고 할 수 있다. 차이점은 청춘좌가 단독 전속
극단이었을 때에는 청춘좌 자체가 지방순업을 떠났지만, 동극좌와 희
극좌가 생겨나면서 경성에서 공연하는 극단과 지방에서 공연하는 극단
이 로테이션 체제를 갖추기 시작했다는 점을 들 수 있다.

동극좌가 경성 공연을 단행한 시점은 1936년 4월이다(두 번째 중앙
공연 주간). 동극좌은 4월 19일부터 3회 차 공연을 시행했다.

시기	공연 작품	출연 배우
1936.4.19~4.23 동극좌 공연	사회비극 이운방 작 〈악마〉(2막 4장)	주연-최선, 박창환, 이경환, 변기종
	시대극 김진문 작 〈무정가약이십년〉(2막 4장)	주연-김영숙, 한일송, 송해천, 하지만

	희극 화산학인 작 〈신구충돌〉(1막 2장)	주연-변기종, 이경환, 한일송, 하지만, 김양춘
1936.4.24~4.29 동극좌 제2주 공연	인정비극 이운방 작 〈아들의 죽음〉(2막)	주연-최선, 김양춘, 박창환, 송해천
	여급애화 김진문 작 〈지폐 찢는 여자〉(1막)	주연-김양춘, 박창환
	시대극 김건 작 〈복수삼척검〉(1막)	주연-최선, 한일송, 김양춘, 박창환
	희극 화산학인 작 〈천국이냐 지옥이냐〉(1막)	
1936.4.30~5.3 동극좌 제3주 공연 (청춘좌 남선 순업 중, 희극좌 호 남순업 중)	가정비극 이운방 각색 〈치악산〉(3막 6장)	출연-한일송, 김양춘, 최선, 변기종
	연애비극 김건 작 〈사랑은 괴로워〉(1막)	출연-박창환, 김영숙, 서옥정, 송해천
	희극 관악산인 작 〈따귀가 한근〉(1막)	

1936년 4월의 동극좌 공연을 1936년 2월 공연과 비교하면, 몇 가지 변화가 주목된다. 우선, 동극좌의 경성 공연이 이루어지면서, 나머지 두 전속극단의 지방 순업이 시행된다는 점이다(이 무렵 희극좌도 창설됨). 동양극장 측은 1극단 경성 공연, 2극단 지방 공연 체제를 가동할 수 있었다. 이러한 변화는 당연히 지방 공연의 실적과 비중이 확대되고 있음을 시사한다.

다음으로, 좌부작가의 보강이다. 이운방이 중요한 역할을 맡으면서 작가 진영을 이끌고 있는 점은 1936년 2월 공연과 크게 다르지 않다. 하지만 김진문과 김건의 등장은 달라진 점이다. 김진문은 주로 시대극류의 작품을 발표하고 있다. 동극좌가 사극을 공연 목표로 설정한 극단이라고 할 때, 시대극은 이러한 요구를 충족하기 위한 작품

선택이었다고 할 수 있다. 따라서 김진문은 '시대극'이라는 공연 목표를 위해 작품 창작을 담당한 좌부작가였다. 김건 역시 새롭게 영입된 좌부작가였다. 김건은 이후에도 동극좌의 좌부작가로 활발하게 활동한다.[392]

두 사람이 보강되면서, 동극좌의 레퍼토리는 1회 3작품 체제에 더욱 부합되기에 이르렀다. 비극류는 주로 이운방이 담당했고, 시대극류는 김진문과 김건이, 그리고 희극류는 이서구(관악산인, 화산학인)가 담당했다. 이로 인해 비극/시대극/희극이라는 동극좌의 공연 편성이 안정화되기에 이르렀다.

다음으로, 배우 진영의 보강이다. 여배우 최선과, 남자 배우 박창환과 이경환이 보강되었다. 최선은 연극시장에서 배우로 데뷔하여 〈거리에서 주은 숙녀〉로 배우의 이름을 알리기 시작했고, 이후 신무대와 황금좌와 희락좌를 거쳐 동극좌로 이적했다.[393] 그녀는 황금좌를 대표하는 여배우로 활약한 경력이 있어, 동극좌에서도 입단 이후 주연으로 활약한다.

이경환도 주목되는 남자 배우였다. 이경환은 취성좌, 조선연극사, 신무대 등에서 활동하던 당대 최고의 인기 남자 배우 중 하나였다. 박창환 역시 남자 배우로서 그 지명도가 상승하고 있던 시점이었다. 이러한 남자 배우들이 보강되면서 동극좌의 인적 구성은 한층 취성좌 계열에 근접했다.

392 「동극좌(東劇座) 제4주 공연」, 『매일신보』, 1936년 6월 27일, 3면 참조.

393 김남석, 「대중극단 김희좌의 공연사 연구」, 『조선의 대중극단과 공연미학』, 푸른 사상, 2014, 499~500면 참조.

동양극장이 개관하고 난 이후 신무대의 공연이 두 차례에 걸쳐 시행되었다. 한 번은 1935년 11월이고, 다른 한 번은 1936년 3월이다. 특히 1935년 11월에 시행된 3회 차 공연은 주목된다. 이 시기의 신무대의 동양극장 공연 연보를 살펴보겠다.

시기	공연 작품	출연 배우
1935.11.21~11.24 신무대 공연 제1주	개정 김진문 편 〈숙영낭자전〉(1막 3장)	출연-이동호, 배경환, 김애순, 서옥정, 김송천, 김도일, 박영희
	양극 김진문 작 〈정열의 에듸오피아〉(2막)	출연-변기종, 박고송, 이경환, 송해천, 복원규, 이동호, 김애순, 최천예 외 전원
	진경극 가살 작 〈깍뚝이〉(1막)	복원규, 김송천, 송해천, 김향예, 박화순, 엄홍천
1935.11.25.~11.27 신무대 공연 제2주 1935.11.25.~11.27 신무대 공연 제2주	모성비극 김진문 작 〈어머니와 아들〉(3막)	출연-이경환, 김예순, 송해천, 서옥정, 박고송, 복원규, 김도일, 박영희, 이동호, 최천예 외 전원 출연
	폭소극 송해천 편 〈쌍초상〉(3장)	출연 – 김추일, 송해천, 김송천, 김명숙, 이동호
1935.11.28~11.30 신무대 공연 제3주 (최종프로)	인정극 김포연 작 〈황금과 노복〉(1막)	출연-변기종, 이경환, 박고송, 서옥정, 박영희, 박화순
	비극 김진문 작 〈동심〉(3막)	출연-이동호, 김도일, 박고송, 송해천, 허말라, 김애순, 박영희, 최천예, 김송천, 강홍근 외 전원
	희극 홍개화 작 〈약속이 틀려〉	

신무대의 동양극장 공연에는 김진문(작가 겸 연출)을 비롯하여, 이경환, 이동호, 변기종, 서옥정, 송해천, 박고송, 김도일 등이 참여하고 있었다. 이들의 면면은 동극좌의 면면과 매우 흡사하다. 즉 변기종, 서

옥정, 송해천, 박고성, 김도일은 동극좌의 창단 멤버로 참여하였는데, 이것은 신무대 1935년 11월 공연이 끝난 후 신무대 단원들이 동양극장(동극좌)으로 이적했다는 사실을 시사한다.

동극좌는 실질적으로 신무대 진영의 동양극장 내 편입 과정에서 연원한 극단이었다. 그러니까 최초 동양극장이 건립되고 각종 단체들이 동양극장을 대여하여 집중적으로 공연을 올리는 시기가 일정 기간 진행되었다. 신무대 역시 이러한 흐름에 합류했고, 극장 대관 공연 이후에 동양극장에 편입되는 수순을 밟았다.

그런데 김진문과 이경환은 1936년 4월 동극좌 공연에서야 그 이름을 드러내고 있다. 동양극장 측으로의 2차 이적이 이루어졌음을 알려주는 징표라고 하겠다. 최초에는 배구자악극단이었고(일종의 전속단체), 한동안 영화 상영이 이어지다가, 신무대가 공연을 하게 되었으며(1935년 11월), 이후 청춘좌가 발족(1935년 12월)하여 본격적인 전속극단의 위용을 드러냈다.

이러한 공연 상황을 살피면, 청춘좌가 발족되기 이전에 이미 신무대는 동양극장과 일정한 관련을 맺고 향후 전속극단으로 편입될 수 있을 정도의 우호적인 관계를 맺고 있었다고 해야 한다. 그러다가 신무대의 일부 단원들이 가담하면서 동극좌의 창단이 이루어지고 1936년 2월 창립 공연이 개최되었다.

하지만 신무대 단원이 동양극장으로 모두 편입되었거나 신무대가 해산한 것은 아니었다. 신무대는 1936년 3월 동양극장에서 다시 공연을 이어갔고, 그 공연 가운데 박영호 작 〈가소부〉에는 이동호도 출연하고 있었다.

시기	공연 작품	출연 배우
1936. 3.17~3.19 신무대 공연	〈조선의 어머니〉 4막	
1936. 3.20~3.22 신무대 공연	박영호 작 〈가소부〉 (일명 '거룩한 손님')	출연-이동호, 박고송, 박정옥, 김애순, 엄용기, 김송천, 최천예, 허말라, 박화순
	폭소극 〈기차시간이 늦어서〉 1막	
	유행가와 만담	

그래서 이동호는 뒤늦게 동양극장으로 편입될 수 있었다. 이때 이동호 외에 박고송도 함께 출연했는데(박영호 작 〈가소부〉), 이러한 상황은 이동호뿐만 아니라 박고송 역시 신무대와 동극좌 사이의 애매한 위치에 놓여 있었음을 보여준다고 하겠다. 실질적으로 김진문과 이경환은 1936년 4월 동극좌 공연에서야 그 이름을 드러내고 있다. 역시 동양극장으로의 2차 이적이 이루어졌음을 알려 주는 증좌라고 하겠다.

정리하면 동양극장 측은 1935년 11월 동양극장 대여 기간에 외부 단체로 공연한 신무대의 인사(배우)를 대거 영입하면서 동극좌를 창단했다. 1936년 2월 시점에서 많은 배우들이 이적했지만, 그때까지만 해도 김진문과 이동호 등의 극단 중심 인사들은 동극좌로의 이적을 머뭇거리고 있었던 것으로 보인다. 그러다가 1936년 4월 동극좌 공연에 출연하면서, 이들은 동양극장으로 2차에 걸쳐 이적하였다.

동양극장의 두 번째 전속극단 동극좌는 신무대에 모태를 두고 있는 극단이었다. 1935년 신무대의 인맥이 대거 이동하면서 동극좌가 탄생했고, 신무대 소속이었던 김진문이 참여하면서 작품 공급 체제가 안정화되었다. 그로 인해 동극좌는 신무대의 인맥인 취성좌 계열의 인맥

구조를 갖추게 되었고, 이로 인해 청춘좌와는 다른 지휘, 연습, 공연 체계를 형성할 수밖에 없었다.

여기서 주목되는 것은 동양극장이 새로운 공연 체제를 기획하고 선보였지만, 그렇다고 해서 낯선 인재 발굴 시스템을 가동한 것이 아니라는 점이다. 동양극장은 기존 대중극계의 흐름을 원만하게 수용하고 이를 하나의 체제 하에 수렴하는 기본 정책을 고수하고 있었다. 훗날 호화선을 출범시킨 이유도 이러한 전속극단의 자연스러운 합류와 합병이 가능하다는 판단 때문이었다. 그것은 기존 대중극계의 인맥을 존중하고 이를 제작상의 장점으로 삼으려 했던 안목 때문이다.

지금까지 연구는 동양극장이 기존 대중극계의 한계와 문제점을 일거에 해소한 것으로 정리 파악하고 있지만, 실제로는 기존 인맥의 수용과 활용 면에서 그 독자성과 시너지 효과를 최대한 고려했다고 고쳐 이해해야 한다. 왜냐하면 동양극장의 성공 요인이 '혁신'이나 '창조'에 있다기보다는, '기존 인재의 활용'과 '전통(명맥)의 수용'이라는 두 가지 명제를 기반으로 삼고 있기 때문이다.

한편, 김진문이 합류하고 난 이후 동극좌는 또 한 번의 변화를 꾀하기 시작한다.

시기	공연 작품	출연 배우
1936. 6.10~6.14 동극좌 공연	시대극 임선규 작 〈송죽장의 무부〉(2막)	출연-변기종, 이경환, 송해천, 하지만, 최선, 김영숙 기타 동극좌원 다수
	인정극 김진문 작 〈마도의 천사〉(1막)	출연-박창환, 한일송, 박영태, 김도일, 이윤옥, 김양춘 기타

1936. 6.15~6.19 동극좌 제2 주 공연	희극 낙산인 작 〈내일은 오백원만〉(1막)	
	비극 임선규 작 〈마음의 고향〉(2막)	출연-변기종, 이경환, 송해천, 하지만, 김영숙, 서옥정 기타 동극좌원 다수
	인정극 김진문 작 〈낙화일륜〉(1막)	출연-박창환, 한일송, 김도일, 박영태, 이윤옥, 김양춘
	희극 낙산인 작 〈저희 남편은 '에로'가 좋대요〉(1막)	
1936. 6.20~6.24 동극좌 제3 주 공연	사극 김건 작 〈불국사의 비사〉(2막)	출연-변기종, 이경환, 송해천, 하지만, 최선, 서옥정 기타 동극좌원 다수
	인정극 김진문 작 〈우정〉(1막)	출연-박창환, 한일송, 박영태, 김도일, 배구성, 이윤옥, 김양춘, 김영숙 외
	희극 송해천 작 〈별장과 기록〉(1막 3장)	
1936. 6.25~6.29 동극좌 제4 주 공연	임선규 작 〈홍수전야〉(2막 4장)	출연-변기종, 이경환, 송해천, 김영숙, 김부림 기타 총 출연
	김건 작 〈지하실과 인생〉(2막)	출연-박창환, 한일송, 박영태, 김도일, 배구성, 김기성, 박총빈, 이윤옥, 서옥정 기타
	희극 화산학인 작 〈임차관계(임 대차관계)〉(1막 2장) (혹은 〈대차관계〉로도 표기,[394] 원제는 '임대차관계'로 판단)	
1936. 6.30~7.5 동극좌 제5주 공연	김건 작 〈광명을 잃은 사람들〉(2막)	출연-변기종, 이경환, 송해천, 하지만, 서옥정, 김영숙 기타 총출연
	주봉월 작 〈불구의 아내〉(1막 2장)	출연-박창환, 한일송, 배구성, 박영태, 박총빈, 이윤옥, 김부림 기타 다수
	낙산인 작 〈빈부의 경우〉(1막)	

　　동극좌는 1936년 6월에 5회 차 공연을 단행한다. 이것이 동극좌의
마지막 공연이었다. 그러니까 동극좌는 1936년 2월에 창단하여 3회 차

394 「동극좌(東劇座) 제4주 공연」, 『매일신보』, 1936년 6월 27일, 3면 참조 ; 「동극좌
　　공연 신극본(新劇本) 상장(上場)」, 『동아일보』, 1936년 6월 26일, 3면 참조.

공연을 시행했고, 1936년 4월에 3회 차 공연, 1936년 6월에 5회 차 공연을 시행하고 해산한 것이다. 그러니까 동극좌는 총 11회 차 공연을 시행했고, 알려진 사실만 따지면 4월 1일부터 인천 순업도 단행했던 극단이라고 할 수 있다.

마지막 5회 차 공연에서는 다음의 상황이 특히 주목된다. 일단 좌부작가로 임선규가 등장했다는 점이 특이 사항이다. 흔히 임선규의 데뷔작은 〈사랑에 속고 돈에 울고〉로 알려져 있다(1936년 7월 23일 청춘좌 공연). 지금까지 연구에서는 흔히 임선규가 이 작품을 통해 혜성처럼 나타난 작가로 파악하고 있었다. 하지만 임선규는 이 작품을 쓰기 이전부터 동양극장에서 극작을 시행하고 있었고, 이미 배우로도 작품에 참여한 바 있었다(최독견 각색 〈단종애사〉에서 '박팽년' 역). 동양극장 이전에는 조선연극사에서 활동하면서, 1932년에 〈콘라도(島)야 잘 잇거라〉(3막)를 집필 출품한 바 있었다.[395] 따라서 임선규를 신인 극작가라고 치부할 수는 없는 처지였다. 하지만 막상 동양극장에서 그의 위치는 미미했고, 〈사랑에 속고 돈에 울고〉가 발표되기 이전까지는 신인 이상의 대우를 받지 못하고 있었다.[396]

이러한 임선규가 동양극장의 좌부작가로 본격 활동을 시작한 극단이 동극좌였다(청춘좌가 아니라는 사실을 특기할 필요가 있다). 그는 시대극과 비극류의 다막작을 발표했는데, 5회 차 공연에서 그의 작품이 총 세 작품 공연되었다. 시대극 〈송죽장의 무부〉(2막), 비극 〈마음의 고향〉(2막), 그리고 〈홍수전야〉(2막 4장)이 그것이다. 안타깝게도 이 작품들에 대

395 『매일신보』, 1932년 4월 8일, 2면 참조 ; 『동아일보』, 1932년 4월 9일 참조.
396 박진, 「〈사랑에 속고 돈에 울고〉」, 『세세연년』, 세손, 1991, 144면 참조.

한 별도의 기록은 찾기 힘들다.

반면 신무대에서 동극좌로 편입한 김진문은 '시대극'이 아닌 '인정 극'에 대한 작가로 빈도 높게 참여하고 있다. 인정극 〈마도의 천사〉(1 막), 인정극 〈낙화일륜〉(1막), 인정극 〈우정〉(1막)이 그러하다. 이러한 작 품들은 정극(비극) 이전에 공연되는 인정극류의 작품이었으며, 동극좌 에서는 사극이라는 메인 공연의 서두 격에 해당하는 공연이었다.

희극류는 박진(낙산인)의 진출이 두드러지며, 송해천 같은 배우나 이서구(화산학인) 같은 기존의 좌부작가가 작품을 출품하고 있었다. 특히 박진은 〈내일은 오백원만〉(1막), 〈저희 남편은 '에로'가 좋대요〉 (1막), 〈빈부의 경우〉(1막) 같은 작품을 발표했다. 희극 역시 1회 3작품 공연 체제에서 반드시 필요한 장르였다고 하겠다.

동극좌는 2월 공연에서 이운방과 이서구를 중심으로 좌부작가 진 용을 꾸렸고, 이후 4월 공연에서는 김진문과 김건을 보강했고, 6월에는 임선규와 박진을 보강했다. 이러한 좌부작가 진용은 동극좌의 흥행 부 진과 관련이 크다고 판단된다. 실제로 1936년 6월의 동극좌는 영업 실 적 미비로 인해 중대한 단안을 목전에 두고 있었다.

동극좌의 작품들은 거의 알려진 바가 없지만, 그중에서 〈무정가약 이십년〉은 무대 자료가 발굴된 작품이고, 〈사비수와 낙화암〉은 그 개 요가 알려진 작품이었다.

우선 〈무정가약이십년〉에 대해 살펴보자. 동극좌가 1936년 4월 19~23일까지 공연한 작품 중에는 김진문의 〈무정가약이십년〉이라는 작품이 포함되어 있다. 장르는 시대극이었고, 그로 인해 다음 자료에 해당하는 작품이라고 판단된다.

1936년 4월 23일 무렵 동양극장에서 공연된 동극좌 상연 작품[397]

무대에는 걸개그림이 걸려 있고, 그 공간적 배경은 산과 강이 어우러진 자연 풍경이다. 멀리 산이 배치되어 있고, 가운데에 강이 배치되어 있는 전형적인 전원 경관이라고 할 수 있다. 근경에 해당하는 무대 위에는 포졸 혹은 관군으로 보이는 이들이 시립하고 있다. 선명하게 파악되지는 않지만, 관가의 수장 혹은 높은 관직을 지닌 이의 명을 받들고 있는 모습으로 보인다.

이 사진이 신문에 게재된 시점(1936년 4월 23일)에서 공연된 동극좌의 작품 셋은 이운방 작 〈악마〉, 김진문 작 〈무정가약이십년〉 그리고 이서구 작 〈신구충돌〉이었다. 차례로 비극, 시대극, 희극이었기 때문에, 위의 장면 배치와 관련성을 가장 높게 지니는 장르 유형은 시대극이었다. 따라서 김진문의 작품이었다고 추정된다.

이 작품에 대한 정보가 충분하지 않아, 본격적인 내용 탐색은 어려운 형편이다. 다만 이러한 자료를 통해 동양극장이 공연한 몇 가지 특징을 살필 수는 있다. 첫째, 동극좌는 시대극류의 작품을 통해 고전적

397 「동극좌 방금 동양극장 공연 중」, 『조선일보』, 1936년 4월 23일(석간), 6면 참조.

인 시대감각이 살아나도록 작품을 구성 연출했다는 특징을 지닌다. 둘째, 무대에 걸개그림과 의상을 통해 사실성을 불어넣고자 노력했다. 셋째, 배우들의 자세는 무대의 동선을 균형감 있게 보이도록 하는 연출 디렉션에서 유래했을 것이라는 점이다. 동양극장의 연출자들은 무대에 대한 균형감을 가지고 있었고, 이를 배우들을 통해 실현하고자 했다고 특징을 찾을 수 있겠다.

한편, 홍해성 연출의 〈사비수와 낙화암〉은 백제의 멸망 비화를 다룬 작품으로 3천 궁녀가 낙화암에 투신하는 장면이 압권이었다고 전해지는 공연이었다. 이 작품은 간신들로 인해 파국에 달하는 역사의 한 지점을 포착하여, 당시 현실의 제유로 활용되었다. 고설봉은 상소를 올리는 신하들이 "성 밖에 있는 도적을 근심하기 전에 궁중에 있는 도적을 걱정하라"는 대사를 발화하면, 관객들이 대대적인 박수를 보내왔다고 증언하고 있다.[398]

그것은 이 작품이 역사적 소재를 활용하여, 당대 사회상을 반영하고 우회적으로 비판하고자 했기 때문이다. 이는 역사적 소재를 활용하는 이유를 당대 현실(식민 치하의 조선)의 상황에서 찾고자 했던 경우이다. 내용을 상세하게 파악할 수는 없지만, 백제의 멸망을 조선의 멸망으로 환치하여 해석할 수 있는 여지를 마련했고, 이로 인해 '궁중 내의 도둑' 즉 식민치하 일제의 세력을 은근히 비판할 수 있는 연극적 환경을 조성했다고 하겠다.

이 작품은 전형적인 역사 소재 연극이었다. 따라서 동극좌의 극단 운영 취지에 부합하는 작품이라고 할 수 있다. 흥미로운 것은 이 작

[398] 〈사비수와 낙화암〉에 대한 설명을 다음의 책을 참조했다(고설봉, 『증언 연극사』, 진양, 1990, 71~72면 참조).

품과 임선규과 관련이 깊다는 점이다. 〈사비수와 낙화암〉이 동극좌에서 1936년 2월에 공연될 때에는 '동극문예부 각색'으로 소개되었지만, 1939년 1월 청춘좌에서 공연될 때에는 임선규 작으로 소개되었다. 그러니까 〈사비수와 낙화암〉은 동극문예부에 소속되어 있었던 임선규의 역량과 비중이 크게 작용하여 탄생한 작품이었고, 임선규가 현실적인 인기와 극단 내 위상을 확보한 후에는 자신의 작품으로 당당히 소개하고 세부 설정을 다듬은 것으로 보인다. 임선규는 낭만적 멜로드라마에 천재성을 발휘한 작가로 알려져 있지만, 의외로 역사적 소재를 활용하여 현실의 모습을 비판적으로 묘사한 극작술에도 능했던 것을 알 수 있다.

1936년 동극좌의 출연진은 알려져 있지 않지만, 참고로 1939년 1월 공연에서는 차홍녀(왕비 역), 이동호(의자왕 역), 한일송(태자 융 역), 황철(충신 역), 김동규(간신 역), 고설봉(사령 역) 등이 출연하였다. 〈사비수와 낙화암〉은 1939년 4월 청춘좌에 의해 재공연되었는데, 이때도 이러한 출연진이 유지되었을 것으로 여겨진다. 1940년 4월에는 청춘좌와 호화선의 합동 공연으로 무대에 오르기도 했다. 1940년이면 임선규가 동양극장을 떠난 이후였기 때문에, 아마도 1940년 공연은 이전 공연을 그대로 재현한 공연이었을 가능성이 크다고 하겠다.

이러한 〈사비수와 낙화암〉의 공연 내력과 관련 상황은 몇 가지 정황을 추정하게 만든다. 애초 임선규는 완전한 좌부작가가 아닌 문예부 소속의 군소 작가로 규정되고 있었다. 그러다가 작품난에 허덕이는 동극좌를 살리기 위한 좌부작가로 투입되었고, 청춘좌에서 〈사랑에 속고 돈에 울고〉가 공전의 인기를 끈 이후에는 청춘좌의 전속 작가로 자리 매김 했으며, 과거 동극좌의 작품까지 청춘좌에서 다시 공연하는 기회

마저 확보하게 되었다. 1939년에 황철, 차홍녀 등과 함께 임선규가 동
양극장을 탈퇴한 이후, 이 작품을 공연하기 위해 호화선의 배우들이 다
수 필요했던 것으로 보인다.

2.3.1.4. 희극좌의 대표 작품과 활동 상황

희극좌는 동양극장의 전속극단으로 창립되었다. 청춘좌와 동극좌
에 이어 세 번째 전속극단이라고 할 수 있다.[399] 희극좌의 중심(단장)은
전경희였다. 전경희는 석와불과 함께 극단을 구성하면서 최독견의 후
원을 얻어 조선의 희극계의 중진을 총망라하는 극단인 희극좌를 창설
했다.[400]

희극좌가 주목받는 이유는 희극을 전문으로 하는 극단이 희귀했기
때문이다. 장르로서 희극은 당시 1회 3공연 체제에서 반드시 필요한 분
야였는데, 단독 공연을 위한 장르라기보다는 다른 공연작을 보완 연계
하는 장르로서의 성향이 강했다.

하지만 동양극장은 이러한 희극을 전문적으로 육성할 필요를 인식
했다. 특히 청춘좌가 비극류의 작품을, 동극좌가 사극류의 작품을 중점
적으로 공연하는 단체였다고 할 때, 제 3의 극단은 이와 차별화 될 필
요가 증가했기 때문이다. 만일 이러한 이상적인 장르 분화가 이루어질
수 있다면, 동양극장 측으로서는 더욱 안정되고 전문화된 공연 로테이

399 「동양극장 직속(直屬) 희극좌(喜劇座) 탄생 차주(次週)부터 공연」, 『동아일보』,
1936년 3월 20일, 3면 참조.

400 「명(明) 이십육일부터 희극좌 탄생 공연 동양극장에서」, 『매일신보』, 1936년 3월
26일, 3면 참조.

선 시스템을 확립할 수 있을 것으로 전망했다.

이러한 목표에 따라 동양극장 측은 전경희를 중심으로 당시 유명 희극 전문 배우를 영입하였는데, 그 면면은 다음과 같다. 전경희를 비롯하여 김원호, 송문평, 석와불(석흥조), 손일평, 김종일(이상 남자부), 김소조, 윤순선, 강정숙, 이정순, 김소정, 윤재동(이상 여자부)이었고,[401] 고설봉의 증언에 따르면 이화, 하지만도 입단하였다.[402] 본래 하지만이 동극좌의 창단 멤버였다고 할 때, 동극좌에서 희극좌로의 이적이라고 할 수 있겠다. 이 밖에 희극좌 창립 공연 출연진을 참조하면, 최영선과 남방설도 단원으로 간주할 수 있겠다. 남방설은 1933년 황금좌의 멤버로 참여하여 활동했던 연극인이었다.[403]

이러한 인적 구성과 극단 목표(희극 지향)는 신무대와 유사하다. 신무대 창립 당시 자신들의 극단을 '희극계의 총본영'으로 자칭했고,[404] '희극 주간'을 별도로 설정하기도 했다.[405] 신무대 단원에는 전경희와 석와불이 포함되어 있었고, 이 두 사람은 신무대 내에서도 중요한 위상을 차지하는 핵심 배우였다.[406] 따라서 동양극장 희극좌는 신무대(1기)의 극단 방향과 특성을 본받은 극단이었다. 물론 신무대 극단은 취성좌

401 「명(明) 이십육일부터 희극좌 탄생 공연 동양극장에서」, 『매일신보』, 1936년 3월 26일, 3면 참조 ; 「사진은 본사를 내방한 동좌원 제씨」, 『동아일보』, 1936년 3월 26일, 3면 참조.

402 고설봉, 『증언 연극사』, 진양, 1990, 38면 참조.

403 「극단 황금좌(黃金座) 결성 중앙공연 준비 중」, 『동아일보』, 1933년 12월 23일, 3면 참조 ; 『조선일보』, 1933년 12월 19일, 3면 참조.

404 『매일신보』, 1931년 9월 10일, 1면 참조 ; 『조선일보』, 1931년 9월 10일, 5면 참조.

405 『매일신보』, 1932년 2월 25일, 5면 참조.

406 김남석, 「극단 신무대 연구」, 『조선의 대중극단들』, 푸른사상, 2010, 185~186면.

계열의 연극인들이 주로 모여 창단한 극단이었다. 전경희는 취성좌의 주요 배우였고, 석와불은 취성좌의 좌부작가이자 연출가였던 천한수로부터 '와불'이라는 예명을 얻은 바 있다. 좌부작가 격이었던 김건 역시 1935년 신무대 공연에 비극 〈거리의 등불〉이라는 작품을 제공하며 인연을 맺은 바 있었다.[407]

아래 사진은 창단 무렵, 희극좌 단원이 매일신보사를 방문하고 남긴 기념사진이다. 이후 아역 배우로 유명해지는 윤재동이 중앙에 있고, 윤재동을 중심으로 남녀 배우들이 벌려 서 있다.

1936년 2월 동양극장 희극좌 창단 멤버 사진[408]

희극좌는 1936년 3월 26일 창단 공연을 열고, 정식으로 동양극장 무대에서 공연했다.

407 『조선일보』, 1935년 8월 14일, 1면 참조.

408 「명(明) 이십육일부터 희극좌 탄생 공연 동양극장에서」, 『매일신보』, 1936년 3월 26일, 3면 참조.

시기	공연 작품	출연 배우
1936. 3.26~ 3.31 희극좌 창립 공연	이운방 각색 〈흥부전〉(2막 3장)	주연-전경희, 석와불
	희극 수양산인 작 〈급성 연애병〉(2장)	멤버-김소조, 강정숙, 김혜숙, 최영 선, 윤순선, 이정순, 손일평, 송문평, 김종일, 김원호, 석와불, 전경희
	넌센스 희극 김건 작 〈쌍동이 행진곡〉	
	폐월생 작 〈주정 벙거지〉(1경)	
	희극좌 문예부 안 〈아내 길드리는 법〉(1경)	
1936. 4. 1~ 4. 6 희극좌 공연 제2주 (4월 1일부터 동극좌 인천 공연)	이운방 작 〈지하의 천국〉(1막) 희극 수양산인 작 〈급성 연애병〉(2장) 스케치 희극좌 문예부 안 〈연애탈선〉(1경)	
1936. 4. 7~ 4.11 희극좌 제3주 공연	정희극 최독견 작 〈벙어리 냉가슴〉(1막)	주연-손일평, 김원호, 전경희, 남방 설, 석와불
	넌센스 희극좌 문예부 안 〈엉터리 세계 행진〉(4경)	주연-김원호, 이정순, 기타 수 명
	이운방 작 〈처녀 나이 일곱 살〉(1막)	
	소품 스케치(1경)	

희극좌 창립 공연(1회 차 공연)은 다섯 작품으로 이루어졌는데, 부기된 장르명이나 제목의 뉘앙스를 고려할 때 일부러 희극류의 작품으로 구성한 것으로 보인다. 참가하는 작가와 배우의 면모도 이색적이다.

가장 메인 공연에 해당하는 〈흥부전〉은 이운방이 각색을 했고, 전

경희와 석와불이 주연을 맡았다. 〈흥부전〉의 구성을 고려할 때 전경희/석와불이 흥부/놀부 역할을 맡았을 것으로 추정된다. 이운방은 청춘좌/동극좌에 이어 희극좌에서도 창립 공연의 주요 공연 작품을 출품하는 기염을 토한다. 하지만 이운방은 주로 '사회극'을 표방한 작품(〈국경의 밤〉, 〈검사와 사형수〉)이나, 인정극류의 작품(〈순정〉, 〈허물어진 청춘〉), 혹은 비극류의 작품(〈슬프다 어머니〉, 〈지상의 천사〉) 등의 창작에 주로 매진해 왔다. 그러니 희극류의 작품에는 상대적으로 익숙하지 않았다고 해야 하는데, 희극좌가 창설되면서 대체 작가로 참여하여 그나마 수월한 〈흥부전〉의 각색을 맡은 것으로 보인다. 이러한 현상을 통해 희극좌가 창립될 때까지 동양극장 내에서 좌부작가의 역할과 소속이 완전히 확립된 것이 아니었음을 확인할 수 있다.

김건 역시 비슷한 처지로 보인다. 김건은 다섯 작품 가운데 〈쌍동이 행진곡〉과 〈주정 벙거지〉('폐월생'은 김건의 예명)를 출품했다. 김건은 희극좌가 창립되면서 동양극장에 입단하였고, 이후 동극좌의 4월 공연에도 작품을 출품하기 시작했다.

수양산인은 송영의 예명으로 희극좌에 〈급성 연애병〉을 집필하면서 동양극장에 가입한 것으로 여겨진다. 이러한 〈급성 연애병〉이 비단한 번만 공연되지 않았다는 점이고, 3~4차례 공연되는 동안 작가의 이름이 계속 변화된 채 발표되었다는 점이다.

의외로 〈급성 연애병〉을 처음 발표한 극단은 청춘좌(1936년 3월 3일~8일)였다. 이 작품은 〈장한몽〉/〈실락원〉에 이어 희극류의 작품으로 공연되었고, 당시 작가는 구월산인 즉 최독견으로 표기되었다. 이어 이 작품은 3월 26일 희극좌 창립 공연에 포함되었는데, 이때는 수양산인

즉 송영이 작가로 표기되었다. 희극좌 두 번째 공연에도 연속 포함되었는데, 이때는 작가 이름에 변동이 없었다. 이후 이 작품은 동극좌와 희극좌가 결합하여 호화선이 만들어진 직후인 1936년 10월 10일(~12일) 공연에서 세 번째 희극류의 작품으로 재공연되었는데, 이때의 작가는 화산학인 즉 이서구였다.

이러한 변동 상황을 통해 몇 가지 동양극장의 초기 체제에 대한 단서를 얻을 수 있다. 일단 희극류의 작품이 한 회 차 공연에서 필요했기 때문에, 한 작품을 여러 차례 공연하는 사례가 늘어날 수밖에 없었다는 사실을 짐작할 수 있다.

아울러 희극류의 작품에서 별도의 서명(저자명)이 그렇게 중시되지 않았음을 알 수 있다. 그 이유는 아무래도 희극류의 작품을 창작하는 방식에서 찾아야 할 것이다. 고설봉은 희극좌의 공연 형태가 구찌다테 식으로 이루어졌으며, 배우들이 플롯에 대해 '대강의 선'만 합의하고 무대에 올라가 '즉흥대사'로 진행하는 방식을 취했다고 증언한 바 있다.[409]

따라서 최초의 아이디어는 존재하지만 공연 때마다 그 대강의 내용이 달라질 수밖에 없었다고 해야 한다. 따라서 그때의 공연 조율자(일종의 작가)에 의해 작품의 창작자가 달라지는 현상이 벌어질 수 있었다. 청춘좌에서 세 번째 희극류의 작품으로 공연될 때에는 당시 지휘자였던 최독견의 이름이 앞세워졌고, 희극좌의 공연에서는 새로 영입된 송영에 의해 기존의 〈급성 연예병〉이 다듬어졌으며, 이후 호화선으로 옮겨져서는 전체적인 책임을 맡았던 이서구에게 그 역할이 주어졌던

409 고설봉, 『증언 연극사』, 진양, 1990, 38면 참조.

것으로 볼 수 있다.

이를 근거로, 동양극장 문예부의 대강의 실체를 살펴 볼수 있다. 문예부는 최독견, 송영, 이서구 등이 포함되어 있었으며, 〈사비수와 낙화암〉의 관계에서 확인되듯 임선규 역시 포함되어 있었던 것으로 여겨진다. 이러한 문예부는 희극좌 내에서도 조성되어 있었는데, 대표적으로 〈아내 길들이는 법〉이라는 공동 창작(혹은 이름을 가린 어떤 작가의 창작)을 발표한 바 있다.

희극좌 창립 공연처럼 다섯 편의 희극이 동시에 출품된 예는 그다지 흔하지 않다. 앞에서 언급한 대로 신무대의 '희극 주간'만이 이에 필적할 만한 사례가 아닐까 싶다. 1932년 2월 24일부터 단성사에서 시작된 이 주간에는 네 편의 희극(혹은 희극류)이 공연되었다. 희극 〈폭발탄〉(전 1막, 석와불 안), 소극 〈착각행진곡〉(전 1막, 백백자(신불출) 안), 희극 〈봉변〉(전 2장, 송해천 안), 희극 〈강짜대수술〉(1막, 석와불 안)이 그것이다.[410]

신무대의 작품과 희극좌의 작품은 외형적으로 공통점을 공유하고 있다. 일단 짧은 단막극류의 작품이 주를 이루고 있다는 점이 공통점이다. 이러한 특징 덕분에 유장한 스토리를 통한 작품 감상은 불가능하다고 해야 한다. 뿐만 아니라 작품 숫자가 많아야 하고, 1회 3작품 체제에 익숙했던 이들에게는 장르상 불균형을 초래한 공연으로 인식될 수 있다.

이러한 약점으로 인해 신무대의 희극 주간은 이른바 단기공연(기

[410] 『매일신보』, 1932년 2월 25일, 5면 참조.

획)에 머물 수밖에 없었다. 하지만 희극좌는 이 약점에 더욱 조직적으로 대항해야 했다. 창립 3회 차 공연에서 희극좌는 어떻게 해서든 희극류의 작품으로 상연 예제를 채우려는 모색을 이어 갔다. 이에 따라 극단의 좌부작가들이 동원되어야 했고, 이른바 문예부가 더욱 활발히 가동되어야 했다.

현재 남아 있는 희극좌의 작품은 거의 없지만, 당시 광고에 부기된 장르명칭을 참조할 때 희극좌는 막간 공연과 유사한 형태의 공연을 펼쳤던 것으로 보인다. 창립 공연(1회 차)에서는 넌센스를 공연했고, 2회 차 공연('희극좌 공연 제 2주')에서는 스케치를 내세웠으며, 3회 차 공연('희극좌 제 3주')에서는 넌센스와 스케치를 모두 선보였다.

동양극장에 대한 오해 중 하나가 1회 1공연 체제를 따랐고, 애초부터 막간이 없었다는 견해이다. 동양극장에서 예외적으로 1일 1공연 체제를 따른 경우는 간헐적으로만 발견되고 있다. 또한 동양극장이 처음부터 막간이 없었던 것은 아니었다. 중간에 막간을 폐지하려는 시도가 있었지만 막간이 완전히 폐지되지는 않았다. 1회 3작품 공연 체제가 유지되었다면 어떠한 의미에서 막간은 필수적으로 존재할 수밖에 없다고 해야 한다.

그 실례로 1937년 9월 22일부터 27일까지 공연된 청춘좌 개선 제1주 공연에서 '조선권번연예부가 출연하는 쑈 막간'이 공식적으로 시행된 바 있다. 1937년 9월(10일자)에 조선 연극계 현황을 지적하는 지면에서도 '비속화 막간 여흥'의 자제를 부탁하는 발언이 게재되었는데, 이 발언에서 오정민은 그 막간 여흥의 대상의 진원지로 청춘좌를 강하게

염두에 두고 있다는 인상을 남겼다.[411] 적어도 1937년까지는 막간이 존재했으며, 1930~40년대에도 상당 기간 막간이 존속했을 가능성이 높게 나타나고 있다.

주목되는 점은 희극좌의 공연 유형이 막간에 근거하고 있다는 점이다. 그럴 수밖에 없는 것이 희극은 유장한 스토리를 지닌 공연으로 취급되지 못하고, 다른 공연에 곁들이는 부수적 공연물로 취급되는 경향이 강했기 때문이다. 이러한 측면에서 3회 차 공연에 등장한 '정희극'이라는 장르명칭은 주목된다.

'정희극'은 1930년 전반기 대중극단이 발표한 장르명칭으로는 생소한 용어였다. 극단별로 자신들의 작품에 부기하는 장르명칭이 자의적이고 개성적인 것이라고 해도, 1930년대 대중극단의 사례를 종합해도, 이러한 장르명칭은 보편적인 명칭은 아니었다. 희극은 그 자체로 정극이 아니라고 믿어졌고, 정극이라고 하면 보통 비극을 뜻했기 때문이다. 하지만 신무대만은 유독 이러한 '정희극'이라는 장르명칭을 사용한 바 있는데, 주변 상황을 고려할 때 동양극장은 희극을 정극의 차원으로 끌어올려 희극좌의 정체성을 확고하게 확립하려는 의도를 지니고 있었다고 볼 수 있다.

선행 사례를 이해하기 위해서라도, 신무대 초기 상황을 다시 검토할 필요가 있다. 신무대는 1932년 2월 14일 '제 5회 신무대 대공연'의 4회 차 공연에서 세 작품을 발표한 바 있다.[412] 송해천 안 정희극 〈옛집

411 오정민, 「예원동의(藝苑動議) (16) 극계를 위한 진언(進言)」, 『동아일보』, 1937년 9월 10일, 6면 참조.
412 『매일신보』, 1932년 2월 14일, 2면 참조.

이 그리워〉(전 1막), 박연익 안 인정극 〈우리는 이러타〉, 희극 〈빌려온 마누라〉(전 1막)가 그것이다. 1회 3작품 체제를 대입했을 때, 신무대는 인정극/정극/희극의 공연 장르를 갖추려고 했는데, 다만 '정극' 자리에 여타의 대중극단이 비극을 공연하려고 했다면, 신무대는 희극을 공연하려고 한 점이 다르다.

1933년 '신무대 하기 공연'의 제 3회 차 공연에서도 김릉인 작 〈신혼생활〉(전 1막2장)은 '정희극'으로 표기되었고,[413] 1934년 2월 김진문 작 〈행여밋지 마소〉(전 1막)도 '대정희극'으로 표기되었으며,[414] 1934년 8월에서 나용기 편 〈오백원 사건〉(1막)이 정희극으로 역시 표기되었다.[415] 이러한 사례는 신무대에서는 희극의 위상을 높이려했고, 이러한 의도가 신무대 멤버들의 대거 이직을 통해 설립되었던 동양극장 희극좌에서 다시 드러났다고 할 수 있겠다.

시기	공연 작품	출연 배우
1936. 4.30~5.3 동극좌 제3주 공연 (청춘좌 남선순업 중, 희극좌 호남순업 중)	가정비극 이운방 각색 〈치악산〉(3막 6장)	출연-한일송, 김양춘, 최선, 변기종
	연애비극 김건 작 〈사랑은 괴로워〉(1막)	출연-박창환, 김영숙, 서옥정, 송해천
	희극 관악산인 작 〈따귀가 한 근〉(1막)	

희극좌 창립 3회 차 공연이 마무리 된 이후 희극좌는 어떠한 행로

413 『매일신보』, 1933년 6월 23일, 1면 참조.

414 『조선일보』, 1934년 2월 22일(석간), 2면 참조.

415 『매일신보』, 1934년 8월 27일, 3면 참조.

를 보였을까. 희극좌 이후 동양극장은 악극단 낙랑좌에 10여 일 동안 극장을 대여했고(1936년 4월 12일~18일), 그 직후에 다시 동극좌 공연을 시행했다. 이때 희극좌는 호남 순업을 떠나게 되었다. 동극좌와 희극좌의 위치가 다시 역전된 것이다. 당시 자료를 보면, 청춘좌 역시 순업을 단행하고 있다. 앞에서 설명했지만, '1극단 경성 공연/2극단 지방 공연' 체제가 가동된 상황이라고 할 수 있겠다.

희극좌가 다시 동양극장 무대에 선 것은 1936년 5월 하순(21일) 무렵이었다. 1936년 5월 희극좌 공연 직후에는, 곧바로 동극좌 공연이 이어졌다. 반대로, 희극좌 5월 공연 직전에는 배구자악극단과 청춘좌의 합동 공연이 시행된 바 있다. 정리하면 배구자악극단 공연(청춘좌와 합동)→희극좌→동극좌 공연이 이어진 셈이다. 배구자악극단과 청춘좌가 5월 4일부터 20일까지, 희극좌가 5월 21일부터 6월 9일까지, 그리고 동극좌가 6월 10일부터(~7월 5일까지) 공연을 시행했다. 비록 희극좌와 동극좌의 이 공연이 극단 이름으로는 마지막 행하는 정기공연이 되었지만(이후 두 극단은 호화선으로 합쳐져서 새로운 극단으로 탄생), 두 극단이 생겨나고 공연 일정에 배구자악극단이 틈입하면서 기존 청춘좌와 함께 동양극장 레퍼토리를 공급하는 공연 체제가 일시적으로 4개에 육박하는 시점이 도래하기도 한다. 지속적으로 네 단체 운영 체제를 유지하지는 못했지만, 상시 운영을 위해서는 이러한 극단 체제와 공연 일정이 필요했다고 할 수 있겠다.

1936년 희극좌의 5월 공연(~6월 9일)을 살펴보자.

시기	공연 작품	출연 배우
1936.5.21~5.25 희극좌 공연	희극 낙산인 작 〈여군태평기〉(1막) 정희극 김건 작 〈명판관〉(2막 3장) 인정비극 김진문 작 〈어데로 갈거나〉(1막)	
1936.5.26~5.30 희극좌 제2주 공연	가정비극 김건 각색 〈콩쥐팥쥐〉 (3막 6장) 사회극 〈그림자 없는 악마〉(3막) 스켓치 〈세상만사새옹마〉(1경)	
1936.5.31~6.4 희극좌 제3주 공연	인정극 최독견 작 〈채귀〉(1막) 희극 낙산인 작 〈아내에 속지마소〉(1막) 희극 수양산인 작 〈유산 오천원〉(2장)	
1936.6.5~6.9 희극좌 이경(離京) 공연 1936.6.5~6.9 희극좌 이경(離京) 공연	남궁춘 편 〈유선형(流線型) 춘향전〉(3막 5장)	주연-김소조, 이정순, 남방설, 허말라, 김원호, 최영선, 김광, 손일평, 윤병춘, 김소정
	김건 각색 〈신판 장화홍련전〉(3막 5장)	주연-윤재동, 석와불, 전경희, 용옥자, 송문평, 윤순선, 김목동, 태을민

　　먼저, 배우 진영의 변화와 특색을 살펴보겠다. 허말라, 김광, 유병춘, 김소정, 용옥자, 김목동, 태을민 등이 새롭게 등장하고 있다. 앞에서 언급한 남방설과 최영선도 창립 '이경 공연'에서 실제 배역을 맡아 출연하고 있다. 이 중에서 태을민의 가세는 주목된다. 태을민은 중앙무대와 낭만좌 등을 거쳐 월북한 연극인인데, 그의 이후 행보를 감안할 때 동양극장 진출은 특이한 이력이 아닐 수 없다. 그만큼 동양극장은 당대 연극인들의 활동처로 각광 받는 극단이었다고 하겠다.

다음으로, 공연 예제에 대해 살펴보자. 제 3회 차 공연으로 무대에 오른 〈채귀〉는 주목을 요하는 작품이다. 일단 이 작품의 작가가 최상덕으로 표기되어 있지만, 현재까지 최상덕이 이 작품을 별도로 창작했다는 증거는 없다. 대본이 남아 있지 않아 구체적으로 확인하기는 어렵지만, 이 〈채귀〉는 스트린드베리(August Strindberg)의 〈채귀〉(Fordrings ägare)로 판단된다.

토월회는 제 2회 공연작으로 〈채귀〉를 공연한다고 발표했으나,[416] 그 이후로는 이 작품의 공연 증거가 발견되지 않고 있다. 김재석은 〈채귀〉의 공연이 실행 단계에서 취소되어 실제로는 공연되지 않았다고 주장하고 있는데,[417] 이러한 주장에도 일리가 있을 정도로 이 작품에 대한 사후 언급은 부재하는 상황이다.[418] 다만 〈채귀〉가 공연되었든 되지 않았든 간에, 이러한 과정(작품 선정과 언론 공표)을 통해 〈채귀〉에 대한 당시 연극인들의 관심이 확인되고 있는 점 또한 부인하기 힘들다고 해야 한다. 특히 토월회 멤버들이 〈채귀〉의 공연 가능성을 제기했고 그 가치를 일부 긍정하는 행보를 보였다는 점은 연극사적으로 주목된다.

아쉬운 것은 1920년대 여타의 극단에서 〈채귀〉를 공연했다는 사실이 별도로 발견되지 않았다는 점이다. 동양극장 희극좌의 〈채귀〉가 과연 스트린드베리의 〈채귀〉인지는 확실하게 밝혀진 바 없지만, 당시 풍

416 「토월회(土月會) 제 1회 연극공연회」, 『동아일보』, 1923년 6월 13일, 3면 참조 ; 「토월회(土月會) 2회 공연 준비」, 『동아일보』, 1923년 9월 11일, 3면 참조.

417 김재석, 「토월회의 번역극 공연인식과 그 의미」, 『국어국문학』(168), 국어국문학회, 2014, 301~305면 참조.

418 9월 18일부터 열린 토월회 공연에서 〈그가 그 여자의 남편에게 왜 거짓말을 하엿나〉(일명 〈오로라〉)와 〈부활〉이 공연되었다고 『매일신보』 기사는 언급하고 있다(「토월회 공연극, 대성황중에 환영을 받아」, 『매일신보』, 1923년 9월 20일, 3면 참조.

조로 볼 때 그러할 가능성을 함부로 배제할 수 없다. 특히 이 작품이 본격적인 상징주의 이전의 작품(양식상으로 사실주의 작품)이었기 때문에 관객의 이해에 그다지 장애 요인이 적었고, 간결한 무대 장치와 소수의 인원으로도 공연이 가능한 작품[419]이었기 때문에, 1회 3작품 공연 체제에서 한 편의 인정극으로 전환하기에 적합했다고 볼 수 있다.

제 4회 차 공연에서 무대에 오른 〈유선형 춘향전〉은 주목되는 작품이다. 일단 이 작품을 각색한 이가 남궁춘인데, 남궁춘은 박진의 필명 중 하나이다. 박진은 여러 차례 〈춘향전〉을 연출한 경험이 있었기 때문에, 늘 색다른 〈춘향전〉을 구상하곤 했다.[420] 실제로 1936년 1월(24일~31일)에 공연된 청춘좌의 〈춘향전〉[421]도 박진이 연출했는데, 그때에도 '나귀를 등장'시키는 파격적 실험을 단행하고자 했다.[422] 따라서 박진이 직접 각색했다는 〈유선형 춘향전〉도 이러한 변화와 파격의 측면에서 이해 가능하다고 하겠다.

이 작품의 공연 대본이나 직접적인 평가(비평)가 남아 있지 않은 점은 아쉬운 점이 아닐 수 없다. 대신 〈유선형 춘향전〉과 관련하여 흥미로운 기록이 발견된다.[423] 1937년 6월 4일 라디오 9시 프로그램으로 〈유선형 춘향전〉이 방송되었다. 장르명은 만극(漫劇)으로 부기되었고, 이

419 毛利三彌, 北歐演劇論, 東京 : 東海大學出版會, 1980, 172~175頁 참조, 김재석, 「토월회의 번역극 공연인식과 그 의미」, 『국어국문학』(168), 국어국문학회, 2014, 301~305면 참조.

420 박진, 「실패작 〈춘향전〉」, 『세세연년』, 세손, 1991, 153~155면 참조.

421 「청춘좌 공연의 〈춘향전〉 대성황」, 『조선일보』, 1936년 2월 1일(석간), 6면.

422 박진, 「실패작 〈춘향전〉」, 『세세연년』, 세손, 1991, 153~154면 참조.

423 「라디오」, 『동아일보』, 1937년 6월 4일, 3면 참조.

상달 작/연출, 엄재근 음악 효과로 제작되었다. 이 작품의 이도령 역할은 '김원호'가, 향단 역할은 '최영선'이 출연했다. 김원호와 최영선은 희극좌 〈유선형 춘향전〉에 출연한 배우였다. 이러한 연관성은 라디오 프로그램 〈유선형 춘향전〉의 소스(source)가 희극좌의 〈유선형 춘향전〉일 수 있음을 강하게 시사한다. 당시 라디오 프로그램은 연극 공연(작품)을 활용하여 중계하거나 그 콘텐츠를 변형하여 제작하는 사례가 드물지 않았다.[424]

마지막으로, 공연 작품의 구성 방식이다. 1936년 5월 21일부터 시행된 제 1회 차 공연은 전형적인 희극좌의 공연 패턴을 보여주는 상연 예제로 꾸려졌다. 인정극/비극(정극)/희극의 1회 3작품 체제에서, 비극이 아닌 희극으로 정극을 구성하려는 신무대-희극좌의 공연 전략이 적용되고 있기 때문이다.

문제의 정극, 즉 정희극 작품으로 김건의 〈명판관〉이 출품되었는데, 〈명판관〉은 희극 작품으로는 보기 드물게 다막작이었다. 그러니까 정극 위치에 놓이는 작품의 비중과 위상을 높이기 위해서 유장한 스토리를 갖춘 다막작을 일부러 배치한 공연 형태라고 할 것이다. 따라서 희극좌는 이 공연에서 인정극(비극)/정극(희극)/희극의 고유 패턴을 완성할 수 있었다.

문제는 이러한 공연 패턴을 계속 유지하기 힘들었다는 점이다. 5월 26일부터 연계된 제 2회 차 공연에서 이러한 문제점은 곧바로 드러난다. 이 공연은 가정비극/사회극/스케치의 형태로 짜여 졌는데, 1회 3작품 공연의 형태로는 무난한 편이다. 더구나 사회극이 3막에 이르는 다

[424] 양훈, 「라디오드라마 예술론」(2), 『동아일보』, 1937년 10월 13일, 5면 참조.

막극이어서, 메인 공연으로서 길이와 품격을 갖추었다고 해야 한다. 하지만 정극 위치에 놓인 작품은 희극류가 아닌 비극류의 작품이었기에, 희극좌 공연 체제로는 안정적인 공연 패턴이라고 할 수 없었다. 그만큼 다막 희극의 레퍼토리 편입은 수월하지 않은 일이었다.

제 3회 차 공연에서도 이 점은 확인된다. 이 공연은 가정비극/희극/희극의 패턴을 고수했지만, 정극 자리에 놓인 희극이 단막극에 불과했다. 마지막 4회 차 공연에서는 3작품 공연 체제를 포기하고 〈춘향전〉과 〈장화홍련전〉을 이용한 각색 작품으로 상연 예제를 결정했다.

1930년대 대중극단의 공연 패턴과 희극좌(신무대까지 포함)의 공연 전략을 감안한다면 제 2~4회 차 공연은 공연 목표를 충실히 달성했다고 보기 어려운 공연 구성이었다고 해야 한다. 이러한 상황은 희극좌의 운명, 즉 희극 공연의 특성화라는 희극좌의 공연 목표가 지난한 일이었음을 다시 한 번 확인시킨다고 하겠다. 실제로 희극좌는 6월 9일을 마지막 공연으로 경성을 떠났을 뿐만 아니라, 곧 해체될 운명에 처하고 만다.

이후 희극좌의 흔적은 1936년 7월 15일부터 시작된 〈단종애사〉에서 발견된다. 이 작품은 15막 17장에 이르는 다막극으로 출연진이 거의 100여 명에 이르는 대작이었기 때문에, 동양극장의 일개 전속극단으로는 그 출연 인원을 충당할 수 없었다. 이에 동극좌와 희극좌의 배우들이 대거 찬조 출연을 할 수밖에 없었다. 대표적인 배우가 윤재동이었다. 윤재동은 희극좌 소속이었지만, 아역이 필요했던 〈단종애사〉에서 단종 역을 맡아 출연했다.[425] 〈단종애사〉를 기점으로 희극좌뿐만 아

425 고설봉, 『증언 연극사』, 진양, 1990, 69면 참조.

니라 동극좌도 해산되었고, 두 극단의 인원은 호화선이라는 새로운 극단으로 발전적인 흡수·통합되었다.

고설봉은 희극좌의 해체가 당시 조선의 정서와 흥행 부진에게 기인했다고 증언했다.[426] 희극좌 공연은 첫날은 대만원이지만, 조선 관객들은 웃음에 인색하기 때문에 첫날 이후의 공연은 현저하게 관객 숫자가 줄어들게 된다는 것이다. 역시 '딱딱한 내용'으로 인해 관객들에게서 유리된 동극좌도 비슷한 운명에 처해 있었기 때문에, 이 극단 역시 흥행 수입을 기대하기 어려웠다. 따라서 두 극단의 통합적 운영은 자연스러운 수순이었다고 하겠다.

일단 3극단 전속 체제는 경성/지역 공연이라는 두 범주의 공연을 충당하기에 번잡할 수밖에 없다. 경성의 시장 동원력 즉 관객 수효가 줄어들면, 해당 레퍼토리를 가지고 지역을 순회하는 것이 당시 '지방순업'의 실체였다. 지역순업은 흑자를 남기기가 어려운 형편이어서, 적지 않은 대중극단들이 순회공연을 기피하는 경향이 있었다.

그럼에도 불구하고 지역 순회공연을 시행해야 한다면, 극단 내의 사정으로 인한 불가피한 선택인 경우가 대다수였다. 더구나 애초부터 지역 순회공연 자체를 거부하는 배우나 연출가도 존재했다. 그러다 보니 지역 순회공연은 '울며 겨자 먹기 식' 선택이 되어야 했다.

물론 지역 순회공연은 경성에서 창출한 새로운 레퍼토리를 재상연함으로써 일종의 공연 콘텐츠의 재활용 기회를 확보하는 순기능도 수행했다. 하지만 지역의 관람자들은 새로운 레퍼토리로 극단의 재활

426 고설봉, 『증언 연극사』, 진양, 1990, 39면 참조.

용 콘텐츠를 수용하고자 했고, 공연 관람 기회가 상대적으로 열악한 상황이었기에 다양한 장르를 섭렵하고자 했다. 그런데 희극좌나 동극좌는 지역의 관객들이 희구하는 비극 혹은 인정극에 강점을 가지고 있지 못했고, 지역의 관객들이 여분의 장르로 생각하는 역사극이나 희극이라는 주변적인 레퍼토리(그들의 입장에서는)에 치중하는 공연 형태에 주력했다.

경성의 관객들은 다양한 극장, 그리고 상대적으로 풍부한 공연 관람 기회를 통해 희극과 사극의 독자성을 인정하고 공연을 관람할 수 있는 여유가 그나마 있었지만 — 상대적으로 그렇다는 것이지 절대적인 기준으로 보면 주변 장르의 특성화에 전적으로 공감하는 편도 아니었다 — 지역의 관객들에게 이러한 여유를 바란다는 것은 근본적으로 무리였다고 해야 한다.

더구나 관객 수요가 격감된 지역 — 제 2, 제 3의 전속극단이 순회공연을 통해 관람 욕구를 저하시키고 동양극장의 작품에 대한 신뢰를 떨어드린 경우 — 에서는 그나마 이러한 지역 순회공연조차 주기적으로 단행할 수 없었다. 따라서 두 개의 극단(3개의 전속극단 체제 하에서)이 동시에 지역 순회공연을 펼쳐 동양극장의 이미지를 훼손할 경우, 상대적으로 지역 순회공연에 강점을 지니고 있었던 청춘좌의 순회공연마저 방해 받을 위험성이 증가했다. 물론 동극좌와 희극좌가 초래하는 만성 재정 적자의 우려도 고려되지 않을 수 없었다.

이러한 문제를 파악하기 위해서는, 당시 공연 관습을 먼저 고려할 필요가 있다. 당시 관객들은 독립적 연극보다는 종합적인 쇼(variety show)를 희구하는 성향이 강했다. 동양극장은 연극 위주의 공연 체제를 갖추려고 노력했지만, 끝까지 막간 없이 공연을 이어간 것으로 보이지

않는다. 〈단종애사〉가 막간을 없앤 최초의 공연이었다고는 하지만, 당시 반발이 상당했던 것이 그 증좌이다. 관객들이 원하는 공연은 다양한 장르의 상연 예제가 고루 포함된 형태였다. 연극, 춤(무용), 음악 연주, 가창 등이 섞여 있어야 했으며, 특히 연극도 한 장르의 고정된 형태에 고착되는 현상을 기피했던 것으로 보인다.

결론적으로 희극이나 사극이라는 구체적인 소재 위주의 작품 선택은 관객에게 외면 받을 우려를 증대시켰다. 또한 이러한 전문적인 극작을 감당할 좌부작가 진용을 갖추고 유지하는 일도 적지않은 어려움을 초래했다. 희극좌의 좌부작가 진용을 관찰하면, 청춘좌나 동극좌의 작가 진용과 상당 부분 겹치고 있고 그중에서도 비극이나 인정극류의 작품에 능숙했던 작가가 억지로 희극 작품을 창작한 흔적을 숨기지 못하고 있다.

이러한 안팎의 문제는 비단 흥행 수입의 감소뿐만 아니라, 상설 연극장으로서의 극장 운영에 어려움을 가중시켰다. 경제적인 운영과 합리적인 체제 정착을 원하는 운영진으로서는 단순하게 묵과할 문제가 아니었다. 배우 진용의 불필요한 중복을 상쇄시켜야 할 필요도 있었다. 따라서 호화선이라는 극단의 창단은 내부 사정과 운영 체제 그리고 흥행 수입 등을 종합적으로 고려한 결단이었다고 하겠다.

2.3.1.5. 동극좌와 희극좌의 극단사적 위상

동극좌와 희극좌는 기본적으로 호화선의 기반을 이룬 극단이었다는 점에서 그 첫 번째 의의를 찾을 수 있다. 두 극단은 순차적으로 창립되었지만, 기본적으로는 취성좌 일맥이라는 공통점을 지니고 있었고, 이로 인해 통합도 순탄하게 이루어졌다. 물론 동극좌의 좌장이었던 변

기종이 호화선 이적을 반대하며 다소의 불협화음이 발생하기도 했지만, 이 해프닝 역시 곧 해결되었다. 이후 그는 다시 동양극장으로 돌아와 청춘좌 등에서 활동하였다.

변기종[427]

동극좌와 희극좌는 비록 오랫동안 유지된 극단은 아니었지만, 뚜렷한 전문 분야를 표방한 극단이었다는 점에서 두 번째 의의를 찾을 수 있다. 신무대가 창단 초기에 희극 분야를 전문 분야로 천명한 적이 있었지만, 곧 이러한 운영 목표를 철회해야 했다. 신무대의 단원이 대거 모여들었던 희극좌에서도 이러한 시도가 되풀이되었지만, 이 역시 실패로 돌아간다. 조선 연극의 관습으로는 희극만으로 관객의 기호를 충족시킬 수 없었기 때문이다. 이러한 상황은 동극좌에서도 마찬가지였다. 사극을 메인 작품으로 하는 공연은 당시 상황에서 제작과 관람의 양 측면에서 모두 어려움을 초래했다. 그 결과 두 극단의 존립은 불가능해졌지만, 그 과정에서 나타난 전문 분야에 대한

427 한국영화데이터베이스,

탐색은 눈여겨 볼 대목이 아닐 수 없다.

한 극장 세 극단 전속 시스템이 지닌 문제도 도출시켰는데, 조선 연극계와 동양극장 측은 이로 인해 결과적으로는 한 극장 두 극단(전속) 시스템이 조선의 현실에서 적절하다는 교훈을 얻게 된다. 동양극장의 전속극단 운영 시스템은 사실 이보다 복잡했지만, 거시적으로 판단한 다면 청춘좌와 호화선의 두 전속극단 시스템이 청춘좌/동극좌/희극좌 에 비해 우수했다고 정리할 수 있겠다.

동극좌와 희극좌는 이러한 측면에서 대중극장 혹은 대중극단의 존 재 방식을 설명하고 이를 증명하는 중요한 사례이다. 이것은 두 극단이 담보하고 있는 극단사적 위상일 것이다.

하지만 두 극단의 해체와 호화선 재편성 이후에도 문제는 여전히 남게 된다. 청춘좌와 달리 호화선의 고전이 그 증거이다. 그것은 거꾸 로 호화선이 전문 분야를 설정하지 못했기 때문으로 풀이될 수 있다.

동극좌와 희극좌는 단명한 극단이고, 넓은 의미에서 실험의 과정 에서 탄생한 극단이었지만, 1930년대 대중극계에서 생존과 효율의 측 면을 실험한 중요한 사례로 기억되어야 마땅하다. 물론 이를 통해 전문 적인 분야의 가능성, 좌부작가들의 집필 경험 누적 등과 같은 부대 이 익도 참고할 수 있겠다.

참고로, 이러한 전속 극단 시스템을 탐구하고 실험하고 평가하여 이 를 교정하려 한 동양극장 운영 방식 또한 눈여겨볼 지점이다. 동양극장 은 전속극단의 필요성을 인정하면서도, 그 실패 가능성을 줄이기 위해 서 다양한 시도를 아끼지 않았다. 이러한 관찰과 도전 그리고 실험적 모 색이 동양극장의 성세를 가져오지 않았나 싶다. 그러한 측면에서 동극

좌와 희극좌는 동양극장의 중요한 자양분이었다고 할 수 있겠다.

2.3.1.6. 동극좌와 희극좌 창립의 숨겨진 이유와 운영 메커니즘

1930년대 전반기까지만 해도 희곡(대본)의 공급은 극단의 운명을 좌우하는 중요한 문제였다. 많은 대중극단들이 공연 레퍼토리의 확보에 어려움을 겪고 있었고, 그러한 어려움으로 인해 적지 않은 운영상의 차질을 각오해야 했다. 그럼에도 불구하고 대개의 극단은 다수의 극작가를 보유하지는 못했다. 더 정확하게 말하면 다수의 극작가를 보유할 엄두조차 내지 못했다고 말해야 한다. 많은 극단들이 1~2명의 대본작가와 연출가를 보유하고 있을 뿐이어서, 작품 공급의 원천 소스(source)가 차단당하거나 신작의 공급이 원활하지 못하게 되면 극단의 운명 또한 이에 따라 좌우되는 결과를 피할 수 없었다.

전술한 대로 이러한 취약점으로 좌초하거나 고초(휴업)를 겪는 극단은 대단히 많았고, 심지어는 토월회나 취성좌 계열의 주요 극단도 이러한 원천적인 한계에서 자유롭지 못했다. 토월회나 취성좌 계열의 극단들이 휴업과 재개를 거듭하면서 극단의 기조를 유지해 나간 행로는 그 자체로 대단한 성과이지만, 결과적으로 이러한 극단의 가능성과 누적된 노하우를 결집시킨 단체는 동양극장이라고 해야 한다. 그것은 작품 공급으로 인해 발생하는 문제에 대해, 1930년대 후반의 대중 취향 극단들이라면 어떠한 방식으로든 대응해야 할 필요를 인식했기 때문이다.

작품 공급상 차질은 기본적으로 두 가지 문제를 연이어 초래했다. 하나는 신작의 발표가 지연되는 문제이고, 다른 하나는 이로 인해 필연적으로 지역 순회공연을 펼쳐야 하는 문제이다. 사실 이 두 가지 문제

는 서로 연관되어 있으며, 작품 공급에 차질이 빚어지면서 연속적으로 파생되는 문제이다. 그리고 이러한 문제가 심각해지면 결국에는 극단 해산의 수순을 밟게 되었다.

이러한 일련의 문제로 인해 지역 순회공연은, 작품 공급이 원활하지 못한 극단이 선택하는 최후의 도피처로 종종 인식되었다. 경성의 유효 관객이 사라지면—해당 극단의 작품을 관람할 유료 관객이 소진되면—극단은 두 가지 기로에 서게 된다. 하나는 새로운 작품을 공급 받고 이를 연습할 시간을 확보하는 길이고, 다른 하나는 기존의 작품을 새로운 콘텐츠로 인식할 수 있는 유료 관객을 찾아나서는 길이다. 전자는 극단 휴업이고, 후자는 지역 순업인데, 1920~30년대 많은 극단은 일단 전자를 피하기 위해 후자를 택하는 경우가 대부분이었다.

하지만 순회공연은 변수가 많아 성공과 실패의 가능성이 유동적이었다. 더구나 후자의 길로 들어선다고 해서 새로운 레퍼토리가 자동적으로 마련되는 것은 아니었다. 1930년대 일부 극단 중에서는 지역순회 공연을 통해 새로운 레퍼토리를 충족하는 극단이 일부 나타나기도 했지만, 대부분의 극단은 기존의 레퍼토리를 소진하는 방향으로 순회공연을 치르기 마련이었다. 이러한 상황 속에서 자멸과 해체의 길은 어쩌면 예견된 길이라고도 할 수 있다.

동양극장은 이러한 순회공연의 악순환에 효율적으로 대비하기 위해서 고심한 단체였다. 동양극장은 경성의 공연 기회를 소진한 극단이 불가피하게 지역 순회공연에 진입해야 한다는 관행을 개선하여 오히려 지역순회 공연을 통해 안정적인 수입원을 확보할 수 있는 방안으로 극단 운영(경영)상 발상의 전환을 꾀하고자 했다.

이를 위해서는 레퍼토리의 안정적 확보가 다시 선결 문제로 떠올랐다. 지역 순회공연에서 결실을 맺기 위해서는 지역의 관객들에게 소개할 레퍼토리가 오히려 많아야 한다는 결론 때문이다. 동양극장 측은 이러한 레퍼토리의 확보를 위해서라도, 하나의 전속극단 체제는 불가능하다는 판단을 내렸다. 당연히 적은 수의 좌부작가 체제도 개선해야 할 사안이었다.

좌부작가들에게 제공된 1달 여의 기간은 신작으로 채우고 공연하는 데에 활용되었다. 한 극단이 이러한 공연을 시행하고 있는 동안, 다른 전속극단은 다시 다량의 레퍼토리를 공연할 수 있는 대본과 시간을 벌 수 있었다. 그리고 같은 기간 순회공연을 통해 확보된 신작 레퍼토리를 관객들에게 투여할 수 있는 기회를 적극 모색한다.

물론 지역 순회공연이 진행되는 동안 경성의 동양극장은 다른 전속극단 공연에 의해 채워지고 이로 인해 중앙 공연과 지역 순회공연이 교호되는 체제를 구현할 수 있게 된다. 그러니까 청춘좌가 중앙 공연을 마치고 함경도로 이동하는 순회공연을 펼친다면, 동극좌와 희극좌 중 한 극단은 중앙 공연의 무대 공백을 메우면서 새로운 콘텐츠를 공급받는 주간을 보내게 된다. 반대로 청춘좌가 함경도 공연을 통해 기존 레퍼토리를 이중으로 소진하고 나면─그러니까 경성 관객에 이어 함경도 관객들에게도 더 이상 새로운 레퍼토리를 제공할 수 없게 되면─중앙으로 귀경하여 새로운 레퍼토리를 공급받고 이를 경성 관객에게 선보이게 된다. 물론 청춘좌의 지역 공연 동안 중앙 공연을 수행하며 다수의 레퍼토리를 충족한 전속 극단은, 지역으로 내려가 숙달된 레퍼토리를 신작 레퍼토리로 공급할 수 있는 준비를 마친 셈이다.

동극좌의 경성 공연 스케줄을 그 사례로 살펴보자. 1936년 2월에 창단하여 3회(3주) 차 공연을 시행한(창단 주간) 동극좌는 1936년 4월에 3회(3주) 차 공연을 이어서 시행했으며, 1936년 6월에 5회(5주) 차 공연을 시행했다. 동극좌는 총 11회 차 공연을 시행했고, 4월 1일부터 인천 순업도 단행했다.

동극좌는 창단부터 해산(호화선 창립, 1936년 9월 29일)까지 최대 7개월 30일 정도 존속했지만 총 11회 차 약 30여 개(34개)의 공연 작품(중복 허용)만을 필요로 했다. 즉 적은 수의 작품만으로도 거의 8개월 가량 전속극단 로테이션에서 자기 역할을 수행할 수 있었다. 물론 이 시기의 전속극단이 세 개였으므로 동양극장 측이 산술적으로 필요로 하는 공연 작품 수는 30(작품)×3(개)인 90편, 즉 100편 안팎이 된다. 이 중에서 신작 공연작은 약 70% 정도라고 할 때, 좌부작가 진용이 7개월 동안 70편의 신작을 산출해야 한다는 결론에 도달한다. 좌부작가의 숫자를 7명으로 계산한다면 개인당 약 10편에 해당하며, 이를 7개월로 나누면 한 달에 1.5편 정도에 달한다. 이러한 시스템이라면 동양극장이 1개월에 1편의 신작을 발표하도록 의무화한 이유를 수치상으로 알려준다.

이러한 계산법에 의거할 때, 좌부작가들은 1개월에 1~2편 정도를 새롭게 집필하고 기존 작품을 다듬으면서 레퍼토리의 공급을 책임지면 자신의 임무를 일단 다할 수 있었다. 물론 좌부작가 시스템이 7명으로 구성된 기간은 그렇게 긴 시간이 아니며, 현실적으로 3개의 전속극단보다는 2개의 극단으로 운영된 시간이 더욱 길다는 상황도 감안되어야 한다.

하지만 역으로 동양극장이 안정되면서 재공연작의 반영 비율도 증가하고(신작의 비율이 줄어들고), 1일 2작품 공연 회 차도 증가했으며(역

시 신작의 비율이 줄어들며), 전속극단의 관계가 확장되면서 청춘좌와 호화선을 넘어서서 새로운 형태의 극단이 협력극단으로 자리 잡기 때문에(이 역시 동양극장 제작 신작의 비율을 줄이는 요인이 되었다), 결과적으로 이러한 계산법은 다시 유효하다는 결론에 도달하게 된다. 결국 동양극장이 2~3개의 전속극단, 7명 정도의 좌부작가, 그리고 경성/지역 순환 로테이션을 도용한 까닭이 여기에서 해명될 수 있다. 어떻게 해서든 극단 운영에 필요한 신작의 비율을 조절하기 위해서임을 알 수 있다.

이러한 체제 하에서 동양극장 좌부작가들은 기본적으로 상경하는 극단들을 위해 레퍼토리를 공급하는 임무를 맡는다. 그리고 그들이 최초로 내놓은 신작 레퍼토리는 중앙과 지역에서 이중으로 공연되고 더 많은 관객들에게 제공되는 시스템을 거치면서 현실적 활용도가 증가된다. 이러한 과정은 1930년대까지 고질적 폐해로 지적되었던 지방순회 공연과 근본적으로 다르지는 않았다. 다만 전속극단이 두 개 혹은 세 개로 구성되면서 동시 다발적인 공연이 가능하고, 그로 인해 경성과 지역의 공연이 상시 이루어질 수 있는 순환 공급 체제가 가능했다는 점이 다를 뿐이다. 이것은 상당한 수익을 안정적으로 보장하는 결과를 낳았고, 좌부작가들이 안정적으로 극단에 귀속될 수 있는─그러니까 다수의 작가들이 급료상의 불안을 겪지 않으면서 동양극장에 고용될 수 있는─안정감을 가져왔다고 하겠다.

결과적인 판단이지만 동양극장은 이러한 안정감과 로테이션 체제를 확보하기 위해서 전속극단을 다양한 형태로 실험하지 않을 수 없었다. 최초의 전속극단은 청춘좌였지만, 그 이전에도 실험은 존재했다. 배구자악극단이 그러한 예이고, 영화 상영이 또한 그러한 예이다. 대관

공연도 그러한 예에 속하며, 그 과정에서는 다른 종류의 실험도 포함된다. 배구자악극단이 창립 주간과 그 다음 주간을 통해 콘텐츠의 공급을 실험했지만, 그 결과는 배구자악극단만으로는 동양극장을 운영 — 지속적인 유료 관객의 확보 — 이 불가능하다는 결론이었다.

영화 상영도 대안이었지만, 그것만으로는 극장 유지가 힘들었으며, 대관 공연은 불규칙한 흥행성으로 인해 대관 수입의 안정감을 확보하는 데 제약이 따를 수밖에 없었다. 동양극장은 전속극단을 통해 극장 인프라를 최대한 활용하는 방안을 택하지 않을 수 없었고, 신작 레퍼토리의 공급 여건을 감안하고 과거의 불합리한 문제를 가급적 해결하여, 극장의 인프라를 최대한 충족할 수 있는 방안을 찾기 위해 각종 노력을 경주했다.

이러한 노력의 궁극적인 지향점은, 새로운 관객의 창출이었다. 동양극장은 새로운 유료 관객의 창출을 위해 기존의 방안을 도용하고 변형하며 때로는 실험하고 또 개선하여 경성/지역 로테이션 체제를 구상·정착했던 것이다.

새로운 관객의 창출은 단순히 양적 증가만을 의미하지 않았다. 관객의 기호와 취향을 고려하는 문제도 상당히 중요했다. 청춘좌가 비극(실질적으로는 멜로드라마), 동극좌가 사극, 희극좌가 희극을 전문으로 하는 극단으로 탄생한 것도 이러한 관객의 기호를 고루게 그리고 최대한 다양하게 수용하기 위해서였다.

그뿐만 아니라 전통적인 연희를 선호하는 이들을 위하여 조선성악연구회의 기획 공연[428]을 준비했으며, 더욱 다양한 레퍼토리의 확보를

428 본 연구에서는 본격적으로 다루지는 않지만, 조선성악연구회의 창극 재발견에는 동양극장 운영자들의 고심이 담겨 있다.

위해서는 일본의 흥행 극단을 초빙하는 형태의 특별 공연도 꺼려하지 않았다. 관객이 원하는 형식이라고 판단한다면, 신극의 작품이나 경우에 따라서는 외국작의 번역(번안)도 주저하지 않았다.

더 주의 깊게 관찰해야 할 지점은 시도도 시도지만, 폐단을 고치는 방법이었다. 청춘좌는 조선 관객의 특성상 인기를 끌 수 있는 양식적 취향을 선택한 극단이었다. 참여 인력(배우와 연출가와 좌부작가)도 뛰어났지만, 신파(비)극을 우선시하는 조선 관객의 취향으로 인해 성공이 반쯤 보장되어 있었다. 하지만 동극좌와 희극좌는 이러한 행운을 기대하기 어려운 상황이었다. 그럼에도 동양극장은 관객 취향 다변화의 측면에서 이러한 극단을 창출했고 운영했다.

이러한 전례는 신무대에서 찾을 수 있다. 신무대는 하나의 극단이라고 보기 어려울 정도로 다양한 관심사를 표출했던 극단이었다. 초기에는 희극, 중간에는 키노드라마(연쇄극)를 핵심 공연 장르로 삼은 바 있으며, 희극과 연쇄극 공연 사이에는 극단이 분열되어 둘로 나누어졌지만 이를 통합하는 수완을 발휘하기도 했다. 이러한 일련의 경험은 동양극장으로 자연스럽게 이식되었고, 실패의 원인과 극단의 목표를 선취할 수 있는 유용한 사례로 참조되었다. 동극좌와 희극좌의 서로 다른 극단 목표가 설정된 현상도 기원적으로는 신무대 내의 서로 다른 갈래(분리된 인력)를 각각 수용한 이력과 일맥상통했다. 이를 통합하여 호화선으로 만드는 작업도 협동신무대의 통합 과정과 흡사했다.

동양극장은 1935년 획기적으로 도출된 극장이 아니라, 그 이전까지 누적된 대중극의 원천적 자원과 경험을 최대한 수용하여 탄생한 극장이었다. 그래서 동양극장은 당대 상업 연극의 다양한 전시장이 될 수

있었고, 또 그러해야 했다.

　당연히 공격적인 경영도 마다하지 않았는데, 경성의 공연장에 집착하지 않고, 전국의 다양한 공연장을 확보할 필요는 이러한 경영 정책에서는 자연스러운 선택이었다. 지역의 극장들(과 관객들)은 사실 우수한 콘텐츠에 갈증을 느끼고 있었고, 그러한 콘텐츠만 확보할 수 있다면 관객들은 언제든지 운집 가능했다. 동양극장은 이러한 콘텐츠의 제공과 확보에 힘을 쏟는 한편, 동양극장의 관객들을 효과적으로 창출하기 위한 여러 대안과 보완책을 준비했다. 선승 팀의 운영과 그들의 수행 업무는 동양극장이 지역 순회공연에 거는 기대를 반영한다. 왜냐하면 지역 순회공연은 2~3극단 순환 시스템에서는 1년 내내 이루어지는 행사였기 때문이다. 끊임없이 새로운 레퍼토리를 공급하면서도 지역에 따라서는 서로 다른 극단이 내방하며 관객들의 식상함을 줄여 주고 기대 효과를 높여 주었다.

　기존 언급에서 동양극장의 순회 공연팀이 지역에 심어주려고 했던 단정한 이미지(격식 있는 배우들의 모습)도 이러한 사업상 변화(보완책)의 일환이었다. 그 결과 동양극장 청춘좌는 지역의 관객들에게 최고의 인기를 모으는 극단이 되었다. 호화선(호화선 이전의 동극좌나 희극좌도 포함)은 상대적으로 인기가 덜 했던 극단이었지만, 이것은 어디까지나 두 극단의 상대적인 비교에서 그러했다는 뜻이다. 호화선 역시 지역의 관객들이 환영하고 또 기대하는 극단이었음에 틀림없다.

　한편 청춘좌가 호화선에 비해 인기가 많다고 해도, 동양극장은 호화선을 해산하는 결단보다는 두 극단의 조화와 균형을 찾고 교호 시스템을 더욱 유기적으로 적용할 수 있는 방안을 강구하는 데에 주력했다.

호화선의 공연이 당장 적자를 낸다고 해도, 먼 장래를 보면 동양극장을 위한 밑거름이 될 수 있다는 판단을 내리고 있었다. 무엇보다 경성/지역 교호 시스템은 하나의 전속극단으로는 그 효과를 장담할 수 없는 체제였다. 좌부작가나 선승 팀 혹은 공연 스케줄을 고려할 때, 두 개 이상(때로는 협력 극단이나 배속 단체까지 동원)의 극단을 번갈아 적용하면서 로테이션 시스템을 계속 유지했다.

이러한 결과를 바탕으로 판단하면, 초창기 극단이었던 동극좌와 희극좌는 이러한 시스템을 구상하고 정착시키는 과정에서 나타났던 과도기적 형태의 전속극단이라고 고쳐 이해할 수 있다. 존속 기간도 짧았고, 대표작도 희미했다. 무엇보다 목표했던 장르상의 개성도 충분하게 달성하지 못했다. 아니, 너무 세분화된 장르상의 개성으로 인해 당대 관객들에게 크게 환영받지 못하는 존재로 전락하고 말았다. 동양극장 운영자들은 이를 인지하고 결국에는 (사극과 희극이라는) 지나치게 세분화된 장르상의 목표를 철회하기에 이른다.

두 장르는 특수한 장르임에는 틀림없고 그로 인해 당대의 여타 극단에 비해 자율적인 공연이 가능했지만, 반대로 두 장르의 희귀한 성격으로 인해 이를 특성화한 극단을 운영하는 데에는 적지 않은 한계가 생겨날 수 있었다. 다시 말해서 사극과 희극의 작품(대본) 공급은 간단한 문제가 아니었다.

동양극장 측은 이 문제의 해법을 신무대의 선례에서 찾고자 했다. 일단 사극 작품의 특성화를 강조하기 위해서 신무대의 배우(작가 포함) 진용을 크게 두 차례에 걸쳐 기용함으로써 그 동안 축적한 노하우를 수입하고자 했다. 희극좌의 경우에는 신무대의 초기 진용을 포섭하여 그

들로 하여금 신무대 창립 주간의 이념을 계승하도록 유도했다. 전경희나 석와불의 기용은 그러한 측면에서 주목되는 사안이다.

하지만 동극좌는 세 번의 공연 주간, 희극좌는 두 번의 공연 주간으로 그 한계에 도달하고 말았다. 특히 희극좌의 경우에는 작품 산출 문제가 심각해서 다양한 방식으로 고심한 흔적이 드러난다. 본론에서 언급한 바와 같이 〈급성 연애병〉은 중대한 시사점을 전해 준다. 〈급성 연애병〉에 부기된 작가 서명 순환 현상(희극좌 해산 이후에도 나타나는)은 이 작품이 기본적으로 특정인의 소유로 여겨지지 않을 정도로 당시 작가들의 공동 창작이었을 가능성을 제기한다. 당시의 공연 관례에서도 희극은 그 양식적 특성상 특정 작가의 개인적 창작물로 규정되기보다는 공동 창작이거나 문예부 기안으로 표기되는 경우도 심심치 않았다.

이것은 희극이 가진 당대의 위상에서 그 근원적 이유를 찾아야 한다. 희극 전문 작가가 되는 것은 당시 극작가들의 목표가 아니었으며, 그러한 자부심을 표출할 정도로 희극 양식에 능한 작가도 존재하지 않았다. 따라서 여분의 장르 개념이었던 희극은 1회 3작품 공연 체제에서는 가장 비중이 낮은 순위이자 분야로 취급될 수밖에 없었는데, 희극좌의 창단 이후 이러한 인식 체계를 변환시켜야 할 상황에 처한 것이다. 그러나 이러한 이상적 개념과는 달리 현실적으로 꾸준히 희극을 창작하면서, 그 질적 수준과 집필 편수를 '비극'이나 '인정극'에 육박하도록 산출할 수 있는 작가 진용을 갖추는 것은 대단히 어려웠다. 결국 이러한 문제들은 희극좌의 존속을 방해하고, 호화선의 출범을 촉진시키는 이유로 작용했다. 동극좌도 넓은 의미에서는 동일한 과정으로 해체의 수순을 밟았다. 하지만 동양극장은 두 개의 극단을 완전하게 폐지하기보다는 두 극단을

결합하여 새로운 방향의 극단을 창출했다. 그것이 호화선이었다.

2.3.2. 호화선의 출범과 그 특징

2.3.2.1. 호화선의 출범

호화선은 1936년 9월 29일 개막 공연을 열었다. 이와 관련하여 먼저 1936년 9월 29일 전후 사정을 살펴볼 필요가 있다. 9월 24일부터 28일까지 동양극장 무대에는 조선성악연구회가 야심차게 내놓은 〈춘향전〉(김용승 각색, 정정렬 연출)이 공연되었고, 그 시기를 즈음하여 청춘좌는 남선 공연을 대대적으로 시행했다.[429] 그리고 기존의 동극좌와 희극좌를 결집하여 호화선을 만들고, 그 개막 공연일을 〈춘향전〉이 끝나는 시점으로 잡았다.

'반 전속극단' 공연 참여를 통하여, 청춘좌와 호화선은 공연 일정을 정리할 준비기간을 확보한 셈이다. 이러한 공연 체제는 세 개의 극단을 운영하는 것과 동일한 효과를 거두고 있다고 할 수 있다. 거꾸로 말하면 이미 세 개의 극단을 운용할 수 있는 체제를 갖추고 있었다고 해야 하기 때문에, 동극좌와 희극좌가 굳이 별도의 극단으로 존재해야 하는 이유 역시 줄어들었다고 할 수 있다.

동양극장 측은 다음과 같은 공고를 통해 동극좌와 희극좌의 공식적인 통합을 선언했다.

[429] 1936년 9월 25일 동양극장이 게재한 광고에는 〈춘향전〉이 '7막 11장'으로 선전되고 있다(「가극 〈춘향전〉(7막 11장)」, 『매일신보』, 1936년 9월 25일, 1면 참조).

「극단 호화선 제1회 공연 9월 29일부터」[430]

이러한 공고와 함께 당시 광고란에는 호화선 창단 공연이 소개되어 있다. 이러한 상연 예제 광고를 통해 조촐하지만 의미 있는 극단 창립이 알려지게 된다. 상연 예제를 수록한 광고는 다음과 같다.

「극단 호화선 제1회 공연 9월 29일부터」[431]

이운방의 인정활극 〈정의의 복수〉(2막 3장)를 중심으로 하여 만극 정태성 각색 〈나의 청춘 너의 청춘〉(9경)과 소희극 〈호사다마〉(1막 3장)가 함께 공연되었다. 호화선의 좌부작가로 소개된 이운방은 청춘좌, 동

430 「극단 호화선 제1회 공연 9월 29일부터」, 『매일신보』, 1936년 9월 30일, 1면.
431 「극단 호화선 제1회 공연 9월 29일부터」, 『매일신보』, 1936년 9월 30일, 1면.

극좌, 희극좌의 창립 공연에 모두 참여하여 주요 작품을 출품한 경력이 있었는데, 호화선의 창립 공연에서도 메인 작품을 출품하고 있다. 창립 공연에 이어 2회 공연에서도 정극 공연작인 비극 〈인정〉을 출품하여 호화선 레퍼토리의 주요 공급원임을 시사하고 있다.

이운방은 이후 호화선에 주로 작품을 출품하면서, 이서구와 함께 호화선의 좌부작가로 활동하게 된다. 그렇다고 그가 청춘좌에 작품을 출품하지 않은 것은 아니다. 동양극장의 좌부작가들은 1개월에 1작품 이상을 반드시 집필해야 했는데, 이로 인해 이운방의 작품은 비단 호화선만의 작품은 될 수 없었다. 다만 이운방의 작품은, 그것도 주요 대작 상당수가 호화선에서 주로 공연되면서, 청춘좌의 임선규에 맞서는 자체 분할 구도를 이루었다고 할 수 있다.

공연회차	시기	공연 작품	출연 배우
1	1936.9.29~10.6 극단 호화선 제1회 공연	인정활극 이운방 작 〈정의의 복수〉(2막 3장) 만극 정태성 각색 〈나의 청춘 너의 청춘〉(9경) 소희극 〈호사다마〉(1막 3장)	
2	1936.10.7~10.9 호화선 제2주 공연	가희극 문예부 편 〈돌아온 아들〉(1막) 대비극 청매 작 〈인정〉(2막) 희극 남궁춘 작 〈자선가 만세〉(1막 2장)	
3	1936.10.10~10.12 호화선 제3주 공연	비극 수양산인 작 〈벙어리 냉가슴〉(1막) 인정극 김건 작 〈광명을 잃은 사람들〉(2막) 희극 화산학인 작 〈급성연애병〉(1막 2장)	

4	1936.10.13~10.18 호화선 제4주 공연 1936.10.13~10.18 호화선 제4주 공연 1936.10.13~10.18 호화선 제4주 공연	비극 임선규 작 〈사랑 뒤에 오는 것〉	출연-박창환, 장진, 김양춘(처녀역), 김원호, 석와불, 강비금 기타
		오페렛타-쑈 정태성 각색 〈스타 - 가 될 때까지〉(4경)	출연-유계선, 이정순, 변성희, 지계순, 윤재동[432]
		희극 문예부 안 〈아버지는 사람이 좋아〉(1막)	출연 - 전경희, 손일평, 이백, 김종일, 강석경 기타
5	1936.10.19~10.23 호화선 제5주 공연	비극 최독견 작 〈허영지옥〉(5막) 희극 남궁춘 작 〈장기광 수난시대〉(1막) 오페렛타-쑈 정태성 각색 〈스타-가 될 때까지〉(4경)	
6	1936.10.24~10.28 호화선 제6주 공연	비극 이운방 작 〈여자여! 굳세어라〉(4막) 쑈쑈트 정태성 편 〈최명텅구리와 킹콩〉(4경) 희극 낙산인 작 〈빈부의 경우〉	
7	1936.10.29~10.31 호화선 제7주 공연	비극 임선규 편 〈사랑 뒤에 오는 것〉(2막) 희극 문예부안 〈아버지는 사람이 좋아〉(1막) 쑈쑈트 정태성 편 〈최명덩구리와 킹콩〉(4경)	
8	1936.11.1~11.5 호화선 지방 항해 고별 공연	비극 이운방 작 〈남아의 세계〉(2막) 희극 남궁춘 작 〈나는 귀머거리〉(1막) 만극 정태성 각색 〈나의 청춘 너의 청춘〉(9경)	

　　총 8회 차 공연 연보를 통해, 창립 무렵 호화선의 상황을 살펴보자. 이운방이 좌부작가로 기용되어 중심축 역할을 맡은 사실은 앞에서

432 「새 시대 새형식 새연극 호화선 공연」, 『매일신보』, 1936년 10월 14일, 1면.

언급한 바 있다. 이운방(청매) 외에도 이서구(화산학인), 최독견, 박진(남궁춘, 낙산인), 송영(수양산인) 등의 익숙한 이름이 발견된다. 앞의 기술에서도 상당 부분 이미 언급된 인물들이라고 할 수 있다. 비교적 신진 작가라고 할 수 있는 인물이 임선규, 김건, 정태성인데, 이 중에서 임선규와 김건은 이미 청춘좌와 동극좌 그리고 희극좌에 작품을 발표한 바 있다. 특히 임선규는 1936년 7월 〈사랑에 속고 돈에 울고〉를 발표한 이후, 일개 신인급 작가에서 동양극장(청춘좌)을 대표하는 작가로 성장했다.

임선규의 〈사랑 뒤에 오는 것〉을 10월에만 두 차례 공연하였다. 이 작품에 대해서는 알려진 바가 적지만, 김양춘은 이 작품에서 '처녀' 역을 맡았다고 술회한 바 있는데, 김양춘의 역할은 남성들에게 속는 역할이었던 것으로 추정된다.[433] 김양춘은 뛰어난 외모를 지닌 여배우로 당시 동양극장을 대표하는 여배우로 성장하는 중이었다.

비교적 덜 알려진 인물이 '청매'와 '정태성'이다. 하지만 청매는 이운방의 예명이므로, 신진작가라고 할 수 없다. 결국 호화선이 창립된 직후에 개연된 공연에서, 정태성의 등장은 주목된다. 호화선 작가로서의 실제적인 보강은 정태성 한 명이다.

연출가로서 정태성은 오페렛타-쑈를 연출하였는데, 구체적인 작품 제명은 〈스타가 될 때까지〉(4경)였다. 오페렛타(operetta)는 희극적인 소가극을 가리키는데, 레뷰 등과 함께 인기를 끈 장르로 1920~30년대 각광 받기 시작한 음악극의 일종이었다. 오페레타는 감각적 표현을 중

433 「스타의 기염(13) 그 포부 계획 자랑 야심」, 『동아일보』, 1937년 12월 11일, 5면 참조.

시했고, 이국적인 시각적 장관 속에서 사랑에 빠지고 갈등을 겪다가 재결합하는 이야기를 당시의 창작적 대세로 채택하고 있었다.[434]

「극단 호화선 제 1회 공연 제 3주」[435]

「새 시대 새 형식 새 연극 호화선 공연」[436]

위의 3~4 회 차 공연 광고를 통해 몇 가지 오페렛타 〈스타가 될 때까지〉에 대한 정보를 얻을 수 있다. 첫째, 비록 상업적인 목적인 가미되기는 했지만 제 4회 차 공연에서 '새로운 형식'을 강조하는 성향을 보였는데, 그 대표적인 작품이 〈스타가 될 때까지〉였다. 기존 전속극단인 동극좌와 희극좌가 한계에 봉착한 점을 간파하고 새롭게 구성한 극단이 호화선이었던 만큼, 호화선의 작품(제작) 성향이 국부적인 특징에 얽매이지 않도록 공연 전략을 구사하고 있는 것으로 보인다. 그 선택은

434 백현미, 「어트렉션의 몽타주와 모더니티」, 『한국극예술연구』(32집), 한국극예술학회, 2010, 86면 참조.
435 「극단 호화선 제 1회 공연 제 3주」, 『매일신보』, 1936년 10월 13일, 1면.
436 「새 시대 새 형식 새 연극 호화선 공연」, 『매일신보』, 1936년 10월 14일, 1면.

새로운 형식이었지만, 그 형식은 실제로는 소재적인 측면에 국한된 것만은 아니었다.

둘째, '오페렛타-쑈'의 실체는 확인하기 힘들지만, 선전 문구에서 나오는 대로 '화려한 무대, 찬란한 조명, 산뜻한 연극, 명랑한 음악'에서 찾을 수 있다. 이 중에서 주목되는 분야는 '음악'이다. 고설봉은 정태성이 길본흥업의 일을 정리하고 경성으로 돌아올 때(그러니까 동양극장에 입사할 시), 뮤지컬 대본을 가지고 와서 이를 조선의 실정에 부합하도록 각색하여 동양극장 무대에 올렸다고 증언한 바 있다.[437] 그리고 그러한 작품으로 〈최멍텅구리와 킹콩〉, 〈나의 청춘 님의 청춘〉, 〈멕시코 장미〉 등을 꼽았는데, 앞의 두 작품은 창단 무렵의 제 6~8회 차에서 공연되었다.

연극에서 음악의 막중한 역할과 비중은 막간이라는 형식을 통해 1930년대 대중극계에서 널리 알려져 있었다. 동양극장 측은 막간이라는 분리된 형식이 아니라, 연극 작품 내에 음악의 비중을 높이고 그 활용 방안을 새롭게 보이도록 유도하는 장르적 혼합을 대안으로 제시하고자 했다. 그러니 초창기 호화선이라는 새로운 극단의 차별화된 공연 전략을 음악으로 설정했다고 볼 수 있다. 무대장치부에 소속되었던 정태성은 이를 기회로 자신이 일본에서 경험했던 음악극을 동양극장 무대에 실현하고자 한 셈이다.

'오페렛타-쑈'는 기존 동극-희극좌의 공연 전략을 수정하고 청춘좌와의 차별화된 전략을 수립하는 과정에서 탄생한 변종 장르라고 할

437 고설봉, 『증언 연극사』, 진양, 1990, 40~41면 참조.

수 있다. 당연히 이러한 시도는 주목된다. 왜냐하면 당시 음악을 활용한 연극의 위상이 적지 않았기 때문이다. 이러한 전략적 행보에서 노출된 문제는 정태성이 주도한 이 음악극 공연작이 관객 동원과 완성도에서 크게 빛을 보지 못했다는 점이다. 고설봉은 이러한 새로운 전략이 실패로 돌아갔다고 단언하고 있다.[438]

제3회 차 공연을 보면, 호화선이 기존의 1회 3작품 체제에 충실하고자 했음을 확인할 수 있다. 전형적인 인정극/비극/희극의 공연 체제를 따르고 있고, 제4~8주차 공연에서 비극/희극의 공연 체제를 지키면서 인정극 공연을 '음악극('오페렛타-쑈'나 '쑈소트')' 등을 대체하는 공연 패턴을 구사하고 있다. 이것은 기존 체제를 수용하면서도, 극단의 공연 전략과 특징으로 '음악극'을 표방하려는 의도를 드러낸다고 하겠다.

고설봉의 판단에 의하면, 이러한 음악극(뮤지컬)은 크게 성공하지 못했다고 한다. 그 이유는 분명하게 알려져 있지 않았으나, 당시 정황을 고려하면 정태성이 일본에서 공연했던 작품을 조선의 실정에 맞게 바꿀 여유와 경험이 부족했기 때문으로 추정된다. 이후 정태성은 제한적인 범위 내에서만 연출을 맡았다. 그가 연출한 작품은 주로 호화선의 음악극이었다.

438 고설봉, 『증언 연극사』, 진양, 1990, 41면 참조.

「극단 호화선 지방항해 고별 공연」[439]

위의 고별 공연에 삽입된 문구를 참조하면, 극단 호화선은 어느 정도의 인기는 지니고 있었던 것으로 보인다. 비록 이 문구가 동양극장 측의 선전 문구이기 때문에, 완벽하게 신뢰할 수는 없다고 해도, 8회차 공연을 추진했고 이어서 지역 순회공연을 추진한 점으로 보건대, 홍순언과 동양극장 간부진은 호화선이 경쟁력을 갖춘 극단으로 성장할수 있다고 믿었던 것으로 보인다.

이렇게 8회 차에 걸친 호화선의 공연은 1936년 11월에 접어들어서야 일단락된다. 호화선 측은 11월 5일까지 동양극장 공연을 마무리하면서, 이어서 지역 순회공연을 시행할 것을 광고한다. 호화선의 지방공연은 장기공연으로 추진되었는데, 이 장기공연('장기 항해')을 홍순언이 직접 시찰했다.[440] 실제로 호화선은 근 한 달 이상 장기공연을 펼쳤고, 1936년 12월 23일(~27일) 개선공연을 시행했다.[441]

439 「극단 호화선 지방항해 고별 공연」, 『매일신보』, 1936년 11월 3일, 1면.

440 박진, 「기생들의 항의」, 『세세연년』, 세손, 1991, 146면 참조.

441 「극단 호화선 개선(凱旋) 공연 제 1주」, 『매일신보』, 1936년 12월 24일, 1면 참조.

2.3.2.2. 호화선의 인적 구성

1836년 9월 29일부터 11월 5일까지 진행된 호화선 창립 공연(주간)에 출연한 배우들을 보면, 박창환, 장진, 김양춘, 김원화, 석와불, 강비금, 유계선, 이정순, 변성희, 지계순, 전경희, 손일평, 이백, 김종일, 강석경('강석재'의 오기로 판단됨) 등이었다. 박창환과 장진, 김양춘 등은 이후에 호화선에서 중요 단원으로 활동하였고, 심지어 성군으로 변화된 이후에 중심 역할을 맡았다. 여자 배우로는 지계순, 유계선, 이정순 등이 중요 역할을 맡았다. 지계순과 유계선은 성군 이후에도 동양극장 단원으로 활동하였다. 특히 유계선은 영화감독 전창근의 아내였고, 훗날 아랑으로 이적하는 이정순은 황철과 결혼하였다.[442] 지두한의 딸이었던 지계순은 호화선에서 주로 활동하였지만, 그녀의 자매였던 지경순은 처음에는 청춘좌에서 활동하면서 자매간에 서로 분리된 극단에서 활동하기도 했다.

전반적으로 청춘좌에 비해 호화선의 인기와 흥행 실적은 뒤쳐졌기 때문에, 세간의 평가는 호화선의 진용이 청춘좌에 비해 인지도가 떨어진다고 생각하는 경향이 강했다. 이러한 세간의 인식은 아역 배우의 존재로 인해 불식되곤 했다. 호화선의 대표적인 아역 배우인 엄미화는 이운방 작 〈고아〉, 〈단장비곡〉 등에서 이러한 호화선의 약점을 보완하곤 했다. 특히 엄미화의 최대 인기작은 〈어머니의 힘〉과 〈유랑삼천리〉로, 이 두 작품은 청춘좌의 최고 인기작에 견줄 만큼 당대 관객들로부터 높은 호응을 얻었다.

442 『조선일보』, 1940년 5월 17일(조간), 4면 참조.

특히 〈유랑삼천리〉의 인기를 고조시킨 배우들로는 서일성(큰형 역), 김만희(정실 아들 역), 맹만식(아버지 역), 김소조(본부인 역), 지경순 (첩 역)을 들 수 있다. 이 공연은 1938년 10월에 시행되었는데, 토월회 출신 서일성과 극연 출신 맹만식 그리고 청춘좌에서 이적한 지경순 등 이 합류하면서 호화선의 진용이 보다 짜임새를 갖추게 되었음을 확인 할 수 있다. 또한 지경순의 이적이나 서일성의 극단 변화에서 나타나듯 이, 동양극장 내에서도 청춘좌와 호화선의 배우 교환 내지는 이적이 드 물지 않게 일어났음을 확인할 수 있다. 지경순은 청춘좌로 이적하고 난 이후에 주연으로 발탁되어 활동하였으며 대표적인 작품이 1939년에 공연된 〈어머니와 아들〉이었다.

1939년에는 최승이가 호화선의 주연으로 발탁되면서 단원으로서 의 명성을 얻게 되었다. 또한 1939년 7월에도 호화선이 두 명의 인상적 인 단원을 받아들인다. 송재노와 박상익이 그들인데, 이들은 극연에서 도 활동한 바 있고, 또 중간극 단체들에서 주로 연기를 선보인 배우들 이었다. 이들의 합류로 인해 호화선 내에 점차 신극 진영 내지는 중간 극 진영 출신 배우들의 비율이 상승하게 된다.

1939년 11월 지방 공연에서 최선과 김승호가 활약한 기록이 있는 데, 최선은 동극좌에서 활동하던 이력이 남아 있던 배우였다가 한동안 청춘좌에서 활동하고 있었는데, 호화선으로 다시 이적하였다. 김승호 는 연구생 출신이었는데, 무대에서 데뷔한 후 호화선 진영에서 활동하 게 되었다.

1939년 11월 〈무정〉의 출연진은 주목되는 단원(인물)들이다. 1939 년 8~9월에 동양극장은 사주 교체 문제로 풍파를 치렀고, 그 이후로

한동안 호화선 위주로 중앙공연을 꾸려 가지 않을 수 없었다. 특히 〈무정〉은 당시 동양극장이 기획 대작으로 무대화한 작품이었기 때문에, 최고의 호화진 멤버를 가동했다. 그 멤버는 다음과 같다.

이청산(김장로 역), 장진(신우선 역), 김애순(하숙 노파 역), 이백희(김병욱 역), 김애순(계월화 역), 한은진(박영채 역), 송재노(이형식 역), 신좌현(한목사 역), 박상익(학감 역), 김복자(선형 역), 정득순(여비 역), 윤일순(식당주인 역), 이명희(식당 하녀 역)[443]

이 배역표에서 장진, 송재노, 박상익, 이청산 등이 남자 배우의 중심을 이루고 있고, 한은진이 초빙되어 새로운 여자 중심 배역을 맡고 있다. 한은진은 〈무정〉 전전 작품이었던 〈그 여자의 방랑기〉를 통해 호화선으로 복귀한 경우이다.

1940년 호화선의 중심은 장진과 한은진이었고, 여기에 박제행과 태을민이 새롭게 가세하여 그 균형감을 맞추고 있었다. 〈춘향전〉에서 장진은 이몽룡 역을, 한은진은 성춘향 역을 맡으면서 주역 배우 조합을 형성했고, 박제행은 변학도 역을, 태을민은 집장사령 역을 맡으면서 조역 진을 이끌었다. 월매 역의 이백희나, 향단 역의 이정옥도 주목되는 새로운 호화선 멤버였다.

호화선은 1941년 성군으로 재편성되었다. 성군 창립작은 박영호 작 〈가족〉이었는데, 이때 성군의 창립 멤버는 정확하게 알려져 있지 않으나, 1942년 국민연극경연대회의 진용을 살펴보면 대략적인 인적 구성을 알 수 있다. 성군의 배우 진영은 동양극장의 후반기 활동을 정리

443 서항석, 「연극 〈무정〉을 보고」, 『동아일보』, 1939년 11월 23일, 5면.

한 3장에서 구체적으로 살펴보기로 하고 여기서는 성군의 초기 멤버에 대해서만 언급하기로 하자.

1942년 성군의 대표는 서일성이었고, 연출부에는 홍해성과 김욱이 활동하고 있었으며, 장치부에는 원우전이 포함되어 있었고, 박영호와, 김영수, 그리고 박신민 등은 문예부에 소속되어 있었다. 연출부와 장치부는 경연대회 참여를 위해 조직한 임시 편성 조직으로 보인다. 하지만 배우 진영은 청춘좌와 대별되는 성군만의 독자성을 확보해야 했다. 왜냐하면 청춘좌 역시 동일한 대회에 참여했기 때문이다. 당시 성군의 배우 진용에는 박창환, 한은진, 지경순, 고기봉, 박고송, 전경희, 양진, 유현, 김숙영, 백근숙, 박은실, 윤신옥, 유경애, 이예란 등이 활동하고 있었다. 호화선(성군)의 진용은 청춘좌에 비해 배우들의 변화가 극심한 것이 특징이다. 청춘좌 역시 배우 진용의 변화가 없지 않았으나, 호화선의 변화에 비하면 그 폭이 작았다고 해야 한다. 그만큼 호화선은 변화를 다채롭게 경험한 극단이었다고 할 수 있다.

2.3.3. 호화선의 공연 작품들

2.3.3.1. 1936년 귀경 공연('개선 공연')의 작품들

8회 차 창립 공연을 시행하고 1936년 11월 초순 지역 순회공연을 떠났던 호화선은 1936년 12월경성으로 돌아와 '개선 공연'을 시작했다. 11월(6일)부터는 조선성악연구회(11월 6일~10일, 12월 15일~22일)와 청춘좌(11월 11일~12월 14일)가 교대로 공연을 올리면서, 동양극장에서 약

1달 여의 공연을 책임지고 있었다. 호화선은 청춘좌와 성악연구회의 레퍼토리가 고갈될 즈음에 경성으로 복귀했는데, 3회 차 공연을 시행하면서 청춘좌가 새로운 공연 예제를 준비할 틈을 마련하였다.

이러한 공연 체제는 동양극장이 향후 1~2년 동안 청춘좌/호화선의 두 전속극단 체제 하에서 반복적으로 나타나는 현상이라고 하겠다. 아울러 정식 전속극단이라고는 할 수 없지만, 조선성악연구회의 간헐적 공연을 통해 두 극단만의 공연 체제에 다소의 여유를 불어넣는 공연 체제 역시 이후 드물지 않게 관찰되는 현상이었다.

시기	공연 작품
1936.12.23~12.27 호화선 개선공연 제1주	문예부 각색 〈부활(카추샤)〉(4막) 만극 정태성 각색 〈금덩이 건져서 부자는 됫지만〉(5경) 희극 남궁춘 작 〈임대차계약〉(1막)
1936.12.28~12.30 호화선 공연 (도미(掉尾) 공연)	비극 이운방 작 〈남아의 세계〉(2막) 만극 정태성 각색 〈노다지는 캣지만〉(5경) 희극 남궁춘 작 〈장기광 수난시대〉(1막)
1936.12.31~1937.1.4 호화선 신년 특별 공연 (1월 1일부터 3일간 청춘좌 〈사랑에 속고 돈에 울고〉 부민관 공연)	비극 이운방 각색 〈재생〉(3막 4장) 오페랏타 - 쑈 정태성 작 〈멕시코 장미〉(9경)
1936.12.31~1937.1.4 호화선 신년 특별 공연 (1월 1일부터 3일간 청춘좌 〈사랑에 속고 돈에 울고〉 부민관 공연)	청춘좌 부민관에서 〈사랑에 속고 돈에 울고〉(전후편 동시 상연)

호화선 개선 공연 1회 차의 중심 작품은 〈부활〉, 즉 〈카추샤〉였다. 〈부활〉은 1910년대부터 이미 조선에서 공연된 작품이었다. 안종

화는 이기세의 극단(유일단과 예성좌)에서 〈부활〉을 공연했다고 기술한 바 있다.[444] 1916년 4월(23일) 예성좌에서도 〈카츄샤〉를 공연한 바 있다.[445]

조선의 극단들이 〈부활〉을 공연하게 된 직접적인 계기는 예술좌의 방문 공연 때문이다. 일본 극단 예술좌는 1915년 11월 조선을 방문했고, 현해탄을 건너 부산을 거쳐 경성으로 이동하여,[446] 11월 9일 '사쿠라좌'에서 〈부활〉(도촌포월 각색작)을 공연했다.[447] 당시 시마무라 호케츠의 공연은 조선의 신파 연극인들에게 적지 않은 충격을 주었고, 이로 인해 예성좌의 〈부활〉 공연이 성사될 수 있었다.[448] 또한 예성좌 공연은 혁신단과 신극좌에서 이 공연이 시행되는 시발점이 되었다.[449]

또한 예성좌의 〈부활〉 공연은 "시마무라 호게츠의 예술좌 스타일의 연극"을 시도한 공연이나,[450] 신극을 접하고 위기의식을 느낀 신파 연극인들의 도전 사례로 이해되었다.[451] 신파극단 가운데 신극 연기와

444 안종화, 「국적 불명의 부활」, 『동아일보』, 1939년 3월 24일, 5면 참조.

445 「예성좌의 근대극, 유명한 카츄사」, 『매일신보』, 1916년 4월 23일, 3면 참조.

446 『부산일보』, 1915년 11월 7~9일 참조 ; 홍선영, 「예술좌의 만선순업과 그 문화적 파장」, 『한림일본학』(15집), 한림대학교일본학연구소, 2009, 176면 참조.

447 『경성일보(京城日報)』, 1915년 11월 16일, 3면 참조 ; 「盛なる芸術座一行の乘込」, 『경성일보(京城日報)』, 1915년 11월 8일, 3면 참조 ; 홍선영, 「예술좌의 만선순업과 그 문화적 파장」, 『한림일본학』(15집), 한림대학교일본학연구소, 2009, 176면 참조.

448 윤민주, 「극단 '예성좌'의 〈카츄샤〉 공연 연구」, 『한국극예술연구』(38집), 한국극예술학회, 2012, 21면.

449 양승국, 「1920년대 초기 번역극을 통해 본 번역의식의 한 단면」, 『한국현대문학연구』(19집), 한국현대문학회, 2006, 244면 참조.

450 유민영, 『한국근대연극사신론』(상권), 태학사, 2011, 382면 참조.

451 김재석, 「1910년대 한국 신파연극계의 위기의식과 연쇄극의 등장」, 『어문학』, 한

공연에 근접하고자 했던 예성좌였기 때문에, 1910년대 예성좌의 시도
는 〈부활〉 작품을 신극 계열 작품으로 간주하는 풍조를 형성했다. 이러
한 암묵적 풍조는 1920년대에도 이어졌다. 토월회는 제 2회 공연으로
〈부활〉을 선택하여 대중의 인기와 비평적 찬사를 함께 얻었고, 이후에
도 여러 차례 재공연을 통해 이 작품을 토월회 대표작으로 승격해 나갔
다.[452]

1910~20년대 〈부활〉 공연은 1930년대 동양극장에도 영향을 미
쳤다. 동양극장 운영진의 핵심 인사였던 최상덕은, 1935년 11월 그
러니까 동양극장이 설립되던 시점에서 한 편의 흥미로운 글을 발표
한 바 있었다.

「〈갓주사〉와 나」[453]

최상덕은 어릴 적 유행가로 불리던 노래를 통해 '카츄샤'를 접하게
되었고, 이후 자신의 형을 통해 '카츄샤'가 〈부활〉의 여주인공이었고 〈부
활〉의 작가가 톨스토이라는 사실을 알게 되었다고 술회하고 있다. 이러

국어문학학회, 2008, 333~337면 참조.

[452] 『매일신보』, 1933년 7월 19일, 3면 참조.

[453] 최상덕, 「〈갓주사〉와 나」, 『매일신보』, 1935년 11월 20일, 1면 참조.

한 유년의 추억은 최상덕이 톨스토이를 읽고, 톨스토이를 기억하는 계기가 되었다. 특히 위 글의 마지막에서 최상덕은 "넓은 들에 하얗게 쌓이는 눈을 바라볼 때마다 나는 시베리아 야원(野原)으로 끌려 가는 카츄샤를 생각하고 카츄샤의 이름이 머리에 떠오를 때마다 나는 인간 '톨스토이'를 생각한다"고 고백하고 있다.

이러한 고백을 통해 최상덕이 톨스토이와 그의 대표작 〈부활〉 그리고 〈부활〉의 무대작인 〈카츄샤〉(유행가 가사까지 포함)에 대해 아련한 기억을 가지고 있음을 확인할 수 있다. 최상덕이 들었다는 유행가는 다음의 노래였을 가능성이 높다.

「예성좌의 근대극」[454]

최상덕의 이러한 기억과 감상은 동양극장 레퍼토리로의 전환을 수월하게 종용했을 것으로 보인다. 호화선은 한 달이 넘는 장기 순회공연을 마치고 경성으로 돌아오자, 기다렸다는 듯이 1910~20년대 대중들의 인기를 끌어모았던 〈부활〉 공연에 돌입했다. 현재 대본이 남아 있지 않기 때문에, 어떠한 방식으로 개작되었는지를 구체적으로 확인할 길이 없다. 하지만 예성좌의 경우처럼 시마무라 호게츠의 대본을 바탕으

454 「예성좌의 근대극」, 『매일신보』, 1916년 4월 23일, 3면 참조.

로 했을 가능성이 높다. 최상덕은 1901년 출생이므로, 그가 어려서 흥얼거리며 그 내용도 모르고 따라불렀다는 노래는 1916년 예성좌의 공연 때 불렀던 노래 〈카추샤〉일 가능성이 크기 때문이다(당시 17세). 〈카추샤〉는 이러한 과정을 밟아, 동양극장의 레퍼토리가 되었다.

한편, 개선 공연 1회 차 공연에서 주목되는 몇 가지 사안 중 하나는 정태성의 활동이었다. 정태성은 만극 〈금덩이 건져서 부자는 됫지만〉을 각색하여 발표했다. 이후 정태성은 비슷한 인상의 만극 〈노다지는 캤지만〉을 2회 차 공연에서 발표하기도 했다. 이처럼 정태성은 동양극장에서 발표한 '만극' 작품의 상당 부분을 소화한 작가이다.

동양극장에서 만극을 장르명으로 사용한 작품은 총 5작품이다. 그 중 한 작품은 창단 공연 배구자악극단이 선보인 〈멍텅구리 제2세〉(5경)이고, 다른 한 작품은 박진('남궁춘')이 집필한 〈어느 작가의 스켓치북〉(4경, 1937년 3월 호화선 공연)이다. 나머지 세 작품, 그러니까 〈나의 청춘 너의 청춘〉과 위의 두 작품은 정태성의 작품이다. 앞에서 정태성이 제한된 영역에서 연출을 담당했다고 언급한 바 있는데, 그가 주로 매달렸던 부분은 음악극과 만극이었다고 할 수 있겠다.

3회 차 작품 〈멕시코 장미〉(9경)는 정태성이 집중했던 음악극 분야의 작품이었다. 이 작품은 정태성이 길본흥업에서 가지고 귀국했다는 뮤지컬 대본 중 하나였다.[455] 이 작품은 1937년 2월(17일)에 재공연되었다.

3회 차 공연에서 아울러 주목할 수밖에 없는 작품이 〈사랑에 속고 돈에 울고〉이다. 원래 이 작품은 1936년 7월(23일~31일)에 청춘좌가 초

455 고설봉, 『증언 연극사』, 진양, 1990, 40~41면 참조.

연한 바 있으며, 약 한 달 후인 8월(27일~9월 4일)에 재공연된 바 있다. 따라서 1936년 12월에 다시 재공연을 하는 것은 일정상 다소 무리였다. 하지만 이 작품은 워낙 인기가 많아 한동안 동양극장은 기생 소재 연극을 연속적으로 발표해야 할 정도로 흥행에서 중요한 역할을 하고 있었다.

동양극장 측은 〈사랑에 속고 돈에 울고〉의 속편을 제작한 바 있었는데, 1937년 1월 1일부터 '전후편 동시 상연'의 형식으로 확대 재공연에 돌입했다.[456] 〈사랑에 속고 돈에 울고〉(전편)의 마지막 장면은 혜숙을 죽인 홍도가 오빠에게 검거되어 끌려 나가는 사건으로 종결된다. 이후 〈사랑에 속고 돈에 울고〉의 후편은 체포된 홍도가, 변호사가 된 오빠의 변호를 받아 무죄 선고를 받는 사연이 이어진다.[457] 전편이 비극적인 결말을 예고했다면, 후편은 이러한 비극적 성향을 해피엔딩상의 결말로 대체한 셈이다.

이러한 전후편 동시 공연 형식은 홍순언의 운영 전략에서 비롯되었다. 홍순언은 1936년 7~8월에 공연했던 〈사랑에 속고 돈에 울고〉의 후편을 쓰도록 지시했고, 객석 수가 많은 부민관에서 전후편을 연결하는 공연을 별도로 시행함으로써, 기존 관객과 새로운 관객을 동시에 흡수하는 흥행 전략을 모색할 수 있었다. 실제로는 30분 분량의 이야기가 늘어난 것이지만, 이로 인해 기존의 관객까지 이 작품을 보지 않으면 안 될 처지에 처한 것이다.

청춘좌 공연이 부민관에서 열리면서, 호화선이 준비하던 신년 특

456 「1월 1일부터 시내 부민관서」, 『매일신보』, 1936년 12월 29일, 1면 참조.
457 고설봉, 『증언 연극사』, 진양, 1990, 71면 참조.

별 공연과 일정이 다소 겹치게 된다. 호화선의 3회 차 공연은 이운방 각색 비극 〈재생〉과 정태성 작 오페렛타-쑈 〈멕시코 장미〉(9경)이었는데, 이 두 작품은 희대의 인기작 〈사랑에 속고 돈에 울고〉(전후편)와 경쟁 아닌 경쟁을 하게 된 셈이다. 이 공연 상황은 다소 상징적으로 청춘좌와 호화선의 위상을 보여준다. 청춘좌는 승승장구하면서 창조적인 공연 활동을 이어갈 수 있는 여건을 마련하고 있었고, 호화선은 이에 비해 상대적으로 미흡한 공연 여건만을 간신히 확보하고 있었다. 청춘좌의 〈사랑에 속고 돈에 울고〉가 대중극단 흥행사의 새로운 기록과 전략을 보여준다면, 호화선은 흥행이나 인지도에서 불안한 출발을 감수할 수밖에 없었던 것이다.

2.3.3.2. 음악극에 집중하는 공연 예제와 그 부침

1937년 2월에 시작된 호화선 총 3회 차 공연에서 두드러진 특색은 음악극의 정착이었다. 이 공연에서 호화선은 음악 위주의 작품을 한 작품씩 포함시켰다. 남궁춘의 가극을 비롯하여, 정태성의 오레랏타가 그 것인데, 특히 정태성의 경우에는 시작 〈오전 2시부터 7시까지〉를 발표했다. 1회 2작품 체제에서도 음악극류는 포함되는 것으로 관찰되는데, 이를 통해 호화선 초창기의 독자적인 특질은 음악극이었음을 확인할 수 있다.

시기	공연 작품
1937.2.11~2.16 호화선 제1주 공연	인정극 봉래산인 작 〈황금광 시대〉(2막) 가극 남궁춘 작 〈장한몽〉(9경)

1937.2.17~2.20 호화선 제 2주 공연	김건 각색 〈신판 장화홍련전〉(3막 5장) 오페랏타-쑈 정태성 작, 연출 〈멕시코 장미〉(9경)
1937.2.21~2.25 호화선 제 3주 공연	비극 이운방 작 〈그 여자의 비밀〉(3막) 오페랏타(네오트래마) 정태성 각색, 연출 〈오전 2시부터 7시까지〉(2장) 가정극 이서구 작 〈사친가〉(1막)

앞으로 이러한 음악 예제에 대해서는 보다 정심한 연구가 필요하다고 하겠다. 지금으로서는 이 분야에 대해서는 일정한 접근 이상을 수행하기 힘들기 때문이다. 다만 호화선의 출범과 함께, 정태성이 오페렛타를 집중적으로 실험하고자 했고, 그 결과 흥미로운 작품들을 산출했다는 점은 그 연구의 출발점으로 삼아야 할 것이다. 그리고 이러한 작품들은 정태성이 과거의 경험을 통해 축적된 작품이었을 가능성이 높다고 해야 한다.

하지만 전반적으로 호화선의 음악극은 성공적이지 못했고, 이것은 청춘좌의 경우에도 공통적으로 해당된다. 청춘좌는 신창극류의 공연을 통해 일정 관객을 끌어 모으는 개가를 이루었지만, 아무래도 동양극장의 음악극류는 조선성악연구회를 통해 이루어지는 것이 일반적 공연 방식이었다. 조선성악연구회가 동양극장과 밀접한 관계를 맺을 수밖에 없었던 이유가 저절로 설명된다.

호화선을 비롯한 청춘좌가 동양극장에서 음악극에 큰 성취를 이룰 수 없었던 이유는 이러한 규모를 감당할 정격화된 음악극단이 부재했기 때문이다. 소위 말하는 째즈나 애트렉션 등의 공연 효과를 높이기 위해서는 연주단이 상비되어야 했는데, 동양극장에서는 이러한 연주단을 배치하지 않았다. 그것은 몇 가지 이유로 설명 가능한데, 그 가장 큰

이유는 배구자악극단의 문제로 인해 음악극에 대한 기본적인 인식이 보완 극단으로 바뀌었기 때문이다. 연주단과 무용단을 상주 단체로 수용할 경우 경비 문제가 발생할 것이고, 그에 비해 수익은 그다지 확대되지 않는 단점이 이미 노출된 바 있었기 때문이다.

또한 동양극장은 연극 상설 극장을 표방했기 때문에 ─ 그렇다고 영화 상영이나 그 밖의 행사를 하지 않았다는 것은 아니다 ─ 변형된 형태의 악극이나 음악극을 굳이 전속극단을 설치하면서까지 시행해야 할 필요를 느끼지 못했다고 해야 한다. 앞에서 말한 대로, 조선성악연구회의 정기적 공연과 배구자악극단의 간헐적 방문 공연으로 이러한 효과는 충분히 대체할 수 있었기 때문이다. 이러한 동양극장의 공연 전략을 보여주는 대표적인 음악극 관련 사례가 정태성이 주도한 오페렛타 공연이었다고 해야 한다.

2.3.3.3. 호화선 최초의 인기작 이서구 작 〈어머니의 힘〉(1937년 11월 29일~12월 7일 초연, 1937년 12월과 1938년 3월 이후 계속 재공연)

동양극장에서 〈어머니의 힘〉이 가지는 위상을 논의하기 위해서는 당시 사정을 살펴볼 필요가 있다. 청춘좌에 비해 전반적으로 흥행 실적이 미흡했던 동극좌와 희극좌가 통합되어 호화선이 만들어졌지만, 흥행 실적은 획기적으로 개선되지 않았다. 청춘좌는 동양극장에 큰 수익을 얻어 주는 인기 극단이었지만, 한때 호화선은 지방 공연을 떠나면 적자를 내기 일쑤인 '애물 덩어리' 극단이었다. 참다못한 동양극장의 간부진은 호화선을 잠정 해체하기로 결정하고, 지방 공연에서 돌아오면

마지막 기회를 주기로 했다. 이때 이서구는 호화선 소속이었고, 호화선이 해체되면 단원들과 운명을 함께 해야 할 처지였다.[458]

당시 간부진은 호화선의 해체가 기정사실이라고 확신하고 있었고, 호화선 단원 중에서 '엄미화'라는 아역 배우를 중심으로 몇몇 배우만 청춘좌로 이적하겠다는 계획을 암중 세우고 있었다. 하지만 의외의 결과가 벌어졌다. 지방 공연에서 귀경하여 호화선이 무대에 올린 〈어머니의 힘〉이 공전의 히트를 하며, 호화선과 이서구의 운명을 구해낸 것이다. 이 작품으로 인해 호화선은 해체되지 않았고, 이서구도 물론 동양극장을 퇴사하지 않았으며, 오히려 청춘좌의 임선규 만큼 영향력 있는 동양극장의 전속작가로 거듭나게 되었다.

박진의 회고에 따르면, 박진이 호화선(이서구)에게 마지막으로 요구한 것은 당시의 아역 배우 엄미화를 주인공으로 하는 작품 창작이었다. 당시 엄미화는 영양실조에 걸려 볼품없이 말랐었다고 하는데, 이서구는 이러한 엄미화의 모습을 무대에서 효과적으로 살려내어 객석을 '울음바다'로 만들었다고 한다.[459] 변기종(동극좌 단장 출신) 이하 숱한 어른 배우들이 하지 못한 일을 '엄미화'라는 당대의 천재 아역배우가 해낸 것이다. 이후 엄미화의 이미지와 인기를 활용한 작품 제작이 이루어지기도 했다.[460] 〈어머니의 힘〉을 계기로 이서구는 호화선에 잔류하게 되었

458 박진, 『세세연년』, 세손, 1991, 96~97면 참조.
459 박진, 『세세연년』, 세손, 1991, 97면 참조.
460 엄미화를 이용한 공연 제작이 이루어지기도 했다. 1937년 12월 14일(~20일) 공연에서 이운방 작 〈고아〉(외로운 아해)(2막 7장)가 무대에 올랐으며, 신문 광고를 통해 7세 엄미화가 주연이라는 광고도 내보냈다. 〈어머니의 힘〉에서 관객의 인기를 모았던 엄미화의 이미지를 활용한 작품 제작이자 연극 광고였다고 할 수 있다.

을 뿐만 아니라, 호화선에서 대작을 발표할 수 있게 되었다.

아래 연보는 동양극장에서 제작 공연된 〈어머니의 힘〉의 공연 연보이다. 이 연보를 바탕으로, 이 작품에 대해 살펴보도록 하자.

기간과 제명	작가와 작품
1937.11.29~12.7 극단 호화선 귀경 제1주 공연	이서구 작 〈어머니의 힘〉(3막 5장) 수양산인 작 〈벙어리 냉가슴〉(1막)
1937.12.27~12.30 호화선 공연	남궁춘 작 〈연애전선 이상 있다〉(1막) 이서구 작 〈어머니의 힘〉(3막 5장)
1938.3.10~3.12 호화선 중앙공연 최종 주간	구월산인(최독견) 작 〈칠팔 세에도 연애하나〉(1막) 이서구 작 〈어머니의 힘〉(3막 5장)
1938.6.4~5 (부민관 공연)	이서구 작 〈어머니의 힘〉 남궁춘 작 〈울기는 왜우나요〉(1막)
1938.10.20~10.24 호화선 공연	이서구 작 〈어머니의 힘〉(3막 5장) 남궁춘 작 〈인정은 쓰고 볼 것〉(1막 2장)
1939.6.9~6.16 호화선 공연	이서구 작 〈어머니의 힘〉(3막 5장) 유일 작 희극 〈닭 쫓든 개 지붕 쳐다보기〉(1막)
1941.2.24~3.5 청춘좌 공연	이서구 작 〈어머니의 힘〉(3막 5장)
1942.8.6~8.9 청춘좌 공연	이서구 작 〈어머니의 힘〉(3막 5장)
1943.4.2~4.6 청춘좌 공연	이서구 작 〈어머니의 힘〉(3막 5장) '천재소녀 조미령 출연'
1943.9.19~9.23 청춘좌 공연	이서구 작 〈어머니의 힘〉(3막 5장)

호화선 최고의 인기작은 단연 〈어머니의 힘〉이었다. 그것은 이 작품의 재공연 사례에서도 단적으로 나타난다. 이 작품은 1937년 11월 초연된 이래 9차례 더 재공연되었고, 그러한 재공연 중에는 부민관 공연도 포함되어 있으며, 청춘좌에 의해 공연된 경우도 두 차례나 된다. 호화선

에서 공연하던 작품을 청춘좌가 다시 재공연하는 경우는 그렇게 흔하지 않는데, 이 작품은 이러한 예외적인 작품에 해당할 정도로 당대의 대중과 관객들에게 깊은 호감을 산 작품이었다. 특히 1941년 이후에는 마치 청춘좌의 본래 작품이었던 것처럼 4차례나 재공연을 거두면서, 마치 청춘좌에 의해 재탄생한 작품처럼 동양극장이 취급하기도 했다.

이 작품은 1일 1작품 체제를 가능하게 한 작품이었다. 이 작품과 함께 공연되는 작품은 1막의 희극류로, 절반의 경우에는 이러한 희극 작품마저 공연하지 않음으로써, 이 작품이 지닌 독자성과 개성을 존중하는 공연 계획을 실천하기도 했다. 그만큼 이 작품만으로도 흥행에서 우세한 위상을 점유하고 있었다고 보아야 한다.

〈어머니의 힘〉 공연에서 주목되는 사항 중 하나는 주연 배우 역인 아역 출신이다. 처음에는 '엄미화'가 이 작품에 등장하여 일약 스타로 등장했고, 조미령이 출연하여 화제를 모으기도 했다(1943년 4월 공연). 이 작품의 성패는 아역에 달려 있다고 해도 과언이 아닐 정도로, 이 작품에서 아역은 흥행 여부를 좌우하는 요인이었다. 당연히 아역 배우는 중요한 연기 실력을 보유하고 있어야 했다. 엄미화나 조미령은 이러한 아역 스타 출신이었으며, 엄미화가 출연한 경우에는 흥행이 보장될 정도로 이 작품에 어울렸다고 보아야 한다.

1935~1943년 기간 동안 이 작품의 3막 5장 체제는 일관되게 유지되었고, 현재에도 해당 작품은 남아 있다(5막 7장 규모). 남아 있는 희곡 대본을 바탕으로 이 작품의 내용에 대해 살펴보자.

이서구 작 〈어머니의 힘〉은 호화선의 해체를 저지했을 뿐만 아니라, 아역 배우 엄미화 신드롬을 일으키며 엄미화 중심의 연극을 산출하

는 계기를 마련하기도 했다. 이 작품에서 엄미화가 맡은 역은 양반인 이명규와 기생 출신 윤정옥 사이에서 태어난 이영구 역이었다.

1막 1장은 가난하지만 행복하게 살아가는 이명규와 윤정옥의 가정을 그리고 있다. 이명규는 명문대가의 후손(이판서집 종손)이지만 신식교육을 받아 신분 차별을 몸소 해소하는 실천적 지식인이었다. 그는 비록 기생 출신이지만, 몸과 마음이 정갈한 아내 윤정옥을 첩이 아닌 아내로 맞이하여 살고 있다. 하지만 두 사람의 결혼은 두 집안의 반대를 불러왔다. 이명규 집안에서는 정혼한 여자를 아내를 맞이하지 않고, 자유연애를 통해 기생 신분의 여인을 아내로 맞이했다며, 부자간의 정리와 가족으로서의 의리를 끊고자 했다. 반면 윤정옥의 모친은 딸을 데려가 가난한 살림으로 고생만 시킨다고 사위에 대한 원망이 대단하다.

1장에서는 이러한 두 집안의 반대에도 불구하고 행복하게 살아가는 두 사람의 모습이 초점화된다. 이명규의 직업은 화가인데, 친구인 신문기자 홍철이 방문하여, 이명규의 그림을 팔아주는 사건이 펼쳐진다. 홍철 역시 개화한 지식인답게 신분의 귀천을 따지지 않는 사람이다.

하지만 2장과 3장은 화목한 가정에 일어나는 위기를 그리고 있다. 2장에서 등장하는 사람은 정옥의 어머니인 박소사이다. 박소사는 재산에 눈이 어두워져, 옥주사라는 사람을 대동하고 나타난다. 옥주사는 정옥을 첩으로 맞이하고자 애쓰는 사람으로, 돈을 주고 정옥을 데려가려 한다. 박소사는 옥주사의 돈에 눈이 멀어, 딸을 옥주사에게 주려 하지만, 정옥이 성심을 다해 반대하는 것을 알자, 그만 정옥과 명규의 사이를 공인하고 만다. 비록 정옥과 박소사가 화해하는 것으

로 결말이 나지만, 2장에서는 박소사와 정옥의 갈등이 심각하게 그려지고 있다.

3장에서 등장하는 사람은 이명규 측의 사람들이다. 먼저 명규의 친우인 (안)명근이 방문하여, 명규에게 집으로 돌아가자고 설득한다. 명근은 정옥을 첩으로 거두면 될 것이라며, 아버지 이은직에게 돌아가 용서를 빌라고 명규를 설득한다. 하지만 명규는 명근을 돌려보낸다.

이어 집사인 정감역을 대동하고 이은직이 직접 방문한다. 이은직은 마지막으로 명규에게 집으로 돌아와 정해진 혼사를 거행하라고 설득한다. 이에 맞서 이명규는 자신이 사랑하는 사람은 정옥이라고 천명하고, 아버지의 뜻을 따를 수 없다고 맞선다. 두 사람의 갈등은 불화로 끝나고 만다. 다만 이은직은 자신이 반대할 수밖에 없는 논리를 설파한다. 이은직의 논리는 자유연애에 익숙한 사람들에게는 불편한 것임에는 틀림없지만, 그 자체로 한 세대 한 인간의 신념을 담고 있는 것이기에, 드라마적 갈등은 조성하는 데에는 큰 기능을 하고 있다.

> **이은직**　　　하는 수 없다. 너는 자유를 찾아 사랑 속에 살고 나
> 　　　　　　　는 나대로 완고한 예절에 파묻혀 살아야 할까부다.

이은직의 마지막 대사는 이러한 이은직의 입장을 반영하고 있다. 아들의 자유연애 사상과 아버지의 완고한 예법이 맞서는 자리이면서, 동시에 두 세대 간의 화해할 수 없는 충돌 ─ 이서구의 말로 하면 '신구충돌' ─ 이 드러나는 지점이다. 이 작품의 중심 갈등이자 핵심 전언이기도 하다.

2막은 1막으로부터 8년 후이다. 이명규는 폐병으로 사망하고, 정옥

은 아들 이영구를 키우고 있다. 2막의 무대는 이영구가 놀고 있는 길거리이다. 이 길가에 이홍규와 안명근이 나타난다. 이홍규는 이명규의 사촌으로, 상속자를 잃은 이은직의 재산을 가로챌 요량으로 이명규의 일점혈육을 제거하려고 한다. 안명근은 이러한 이홍규에게 이명규의 아들 이영구를 알려 준다. 홍규는 영구를 유괴하려 하지만 때마침 나타난 명규의 친구 홍철에게 구원을 받는다.

3막은 홍수도에 마련된 정옥의 집이다. 정감역이 정옥을 찾아와, 아들 영구의 장래를 위해서, 영구를 할아버지 이은직에게 보내야 한다고 설득한다. 정옥 역시 아들의 장래를 위해서는 시아버지에게 맡겨야 한다는 사실을 숙지하고 있지만, 손자만을 맡겠다는 시아버지로 인해 선뜻 자식을 품에서 떼어놓지 못하고 있다. 하지만 갈등 끝에 아들을 보내기로 결심한다.

4막은 이은직의 집 앞 골목이다. 홍규는 이은직에게 찾아오는 영구를 다시 납치하려 간계를 꾸미지만, 정감역의 저지로 인해 그 뜻을 이루지 못하게 된다.

5막은 이은직의 집 안으로, 시간의 경과에 따라 2장으로 나뉜다. 이은직은 손자를 보자 핏줄의 소중함을 알게 되고, 손자에게 전 재산을 물려줄 것을 결심한다. 한편 홍규는 끊임없이 기생 자식이 종손이 되는 것에 문제를 제기하며, 자신의 아들이 이은직의 양자가 되어야 한다고 주장한다. 하지만 이은직은 핏줄의 소중함을 알게 되자, 손자 영구에게 모든 것을 물려주겠다는 결심을 굽히지 않는다.

5막의 2장에서는 영구가 어머니를 그리는 마음에 집 바깥으로 탈출을 감행하고, 그 과정에서 어머니를 만나게 된다. 이 사실은 이은직

에게 발각되고, 아들을 다시는 찾지 않겠다고 약속한 정옥은 곤란한 처지에 휩싸인다. 하지만 영구가 어머니를 그리는 마음은 결국 이은직을 비롯한 이씨 가문의 사람들을 감동시키고, 이은직은 평생의 고집을 꺾고 정옥을 며느리로 맞이하게 된다.

5막 7장의 짜임은 공간적 전환을 비롯하여 갈등 제시까지 고려하여 이루어져 있다. 이 작품은 무대 위에서의 세트 배경을 바탕으로, 정옥 모녀의 고난을 강도 높게 그리고 질서 있게 형상화하고 있다. 악인의 등장이나 악의적 모략의 배치도 적정하다고 하겠다.

문제는 이 작품이 드러내고 있는 세계관이다. 이서구는 1931년에 발표한 두 작품과는 달리, 세부적인 인물 묘사에 성공한 작품을 선보였지만, 현실에 대한 그의 입장은 한 걸음 후퇴했다고 볼 수 있다. 그는 현실의 일각을 부각시키는 데에는 성공했으나, 거시적인 현실에 대한 통찰은 포기했다고 할 수 있다. 민중의 가난과 고통, 조선의 발전과 가치관의 문제는 제척되고, 문제적 소지가 적은 신분의 귀천과 자유연애 사상이 전면에 부각되었다.

비록 작품이라고 하면 다양한 관점과 소재를 다루어야 한다고 하더라도, 이서구의 시각이 지나치게 협소한 세계로 매몰된 것은 약점이 아닐 수 없다. 당대 민중의 마음을 움직이는 서사와 인물 창조에 성공했지만, 이 작품은 작가 의식의 후퇴라는 근본적인 한계를 담지하게 된 것이다.

2.3.3.4. 임선규의 호화선 흥행작 〈유랑삼천리〉와 그 연작(1938년 10월 25일~11월 4일 초연, 이후 1939년 2월 11일~28일 전후편/해결편 연작 공연 형식)

임선규는 본래 동극좌의 좌부작가였지만, 청춘좌에서 〈사랑에 속고 돈에 울고〉로 흥행을 선도한 이후, 주로 청춘좌에서 활동하였다. 하지만 그가 반드시 청춘좌에만 공연 대본을 공급한 것은 아니며, 호화선에서 작품을 공급한 바 있다. 임선규가 호화선에 공급한 작품 중에 가장 큰 인기를 끈 작품은 〈유랑삼천리〉였다. 이 작품이 주목되는 이유 중 하나는 이 인기작을 공연하는 방식 때문이다.

	남궁춘 작 〈따귀가 한 근〉(1막)	
1938.10.25~11.4 호화선 공연	임선규 작 〈유랑삼천리〉	엄미화((막내 역), 서일성(큰형 역), 김만희(정실 아들 역), 맹만식(아버지 역), 김소조((본부인 역), 지경순(첩 역)
1939.2.11~2.18 호화선 공연	임선규 작 〈유랑삼천리〉 (전.후편 대회)	
1939.2.19~2.28 호화선 공연(구정)	임선규 작 〈유랑삼천리〉 (해결편 4막 5장)	
1939.5.20~5.26 호화선 공연	임선규 작 〈유랑삼천리〉 (전.후편 대회)	

최초 〈유랑삼천리〉는 첩의 자식과 정실 자식의 갈등과 차별을 다룬 작품이었다. 한 집안에서 첩의 자식으로 태어난 첫째(서일성 분)와 셋째(엄미화 분)는, 정실 자식인 둘째(김만희 분)와의 사이에서 적서 차별

을 경험하며, 점차 마음의 상처를 입게 된다.[461] 특히 이 과정에서 첫째
는 답답한 마음에 음주와 방황을 일삼고, 어린 셋째는 울음과 투정으
로 일관한다. 이 작품은 전반적으로 설움을 당하는 첫째와 셋째의 입
장에서 그려졌으며, 이로 인해 관객들은 불쌍한 처지에 있는 두 사람
을 마음속으로 동정하게 된다. 특히 막내 역을 맡은 엄미화는 깜찍한
연기로 관객의 마음을 사로잡아 한동안 호화선을 대표하는 배우로 인
식되기도 했다.

이 작품은 관객들에게 큰 인기를 얻으면서, 1939년 2월 후편을 추
가하게 된다. 전편의 첩은 정실의 구박을 견디다 못 해, 집을 나가게 되
고, 장돌뱅이 남편을 만나 새 살림을 차린다. 하지만 장돌뱅이 남편과
의 생활이 순탄하지 않다. 전편에서 서자의 설움을 견디다 못한 첫째
아들이 방랑의 길을 떠나듯, 후편에서는 의붓자식의 설움을 견디다 못
한 셋째 아들이 방랑의 길을 떠난다. 결국 엄미화가 분한 셋째 아들마
저 '유랑'의 길로 들어서는 셈이다.

〈유랑삼천리〉 '전편'에 이어 '후편'이 마련되면서(1939년 2월 11일부
터 18일) 동시에 '해결편'도 이어졌다(1939년 2월 18일부터 28일). '해결편'
에서는 집을 떠나 유랑하던 셋째 아들이 첫째 아들(거지가 되어 있었음)
을 만나고, 다시 어머니 '첩'마저 만나 일가가 상봉하는 이야기가 펼쳐
진다.

고설봉은 해결편이 독립적인 작품으로 이 '해결편'만으로도 2시간
에 육박하는 공연이었다고 설명하고 있다. 즉 〈유랑삼천리〉의 전편과

461 이 작품의 배역과 내용(줄거리) 그리고 공연 상황에 대해서는 다음의 책을 참조했
다(고설봉, 『증언 연극사』, 진양, 1990, 74~75면 참조).

후편이 다소 내용상으로 연결되어, 후편이 전편의 후반부 역할을 했다면 '해결편'은 이러한 편법에서 벗어나 완전히 독립적인 작품으로 구성했다는 점이다. 공연 시기를 감안하면, 후편을 만든 이후에 해결편을 만들려는 의지가 투입된 것이 아니라, '후편'과 '해결편'을 나름대로 기획하여 계획대로 공연해 나갔음을 확인할 수 있다.

왜냐하면 〈사랑에 속고 돈에 울고〉처럼, 〈어머니의 힘〉의 경우에도 '전편'이 인기를 끌자, 다른 작품들을 상연하는 동안 '후편'을 기획하고 공연 준비한 것은 동일하지만, '후편'이 다시 인기를 끈 이후에 또 다른 작품들을 상연하도록 배치하여 '해결편'을 마련할 시간을 별도로 마련하지 않았기 때문이다. 후편의 인기 여부와 무관하게 — 어쩌면 후편의 흥행 성공을 확신하고 있었을 수도 있지만 — 해결편을 준비하고 있었고, 연속적으로 이어붙여 공연했던 정황이 이를 뒷받침한다. 더구나 해결편은 전편과 후편의 스토리에서 이어지는 작품에는 틀림없지만, 두 전작의 내용을 다시 상연하고 뒷부분을 이어붙이는 방식으로 제작되지는 않았다. 고설봉의 말대로 두 작품과 독립된 이야기로 보일 수 있도록 기획되었고, 이로 인해 '후속작'이라기보다는 '발전적 연작'에 가까웠다고 판단된다.

이러한 기획력은 〈사랑에 속고 돈에 울고〉를 통해 얻은 공연 제작노하우를 극대화하고 다시 변혁한 사례로 보인다. 흥행사 홍순언의 기획력이 놀라온 흥행성과를 거둔 〈사랑에 속고 돈에 울고〉의 후편 제작사례를 응용하되, 이러한 방식을 더욱 확대하고 심화한 흔적이 발견되기 때문이다. 이 작품 〈유랑삼천리〉는 1936년의 흥행 성공 사례를 바탕으로, 매년 이어진 〈사랑에 속고 돈에 울고〉의 각종 리바이벌 공연

방식으로부터 얻은 노하우를 고려하여, 나름대로 새로운 방식으로 내놓은 동양극장의 흥행작 산출 방식이라고 할 수 있다.

또한 이러한 발전적 연작 형태의 공연 방식은 동일한 제목을 가진 작품이 세 편으로 나뉘어 공연되어야 하는 이유와 정당성을 마련하기 위한 절차로 판단된다. 더욱 주목되는 것은 이러한 선택을 통해 호화선이 다시 생기를 되찾게 되었으며, 나름대로 흥행을 끌고 인기를 모으는 방식을 터득했다는 점이다.

그 기반에는 임선규의 작품(공연 대본)이 존재하고 있었지만, 그 근간에는 '엄미화'라는 아역 배우를 활용하는 방식과, 인기 있는 레퍼토리를 분할하고 연장하여 흥행물로 만드는 기술에 대한 축적 경험도 동시에 작용했다. 물론 이러한 요소의 저변에는 동양극장이 연극이 추구했던 대중성을 적극 활용한 측면도 간과할 수 없다.

참고 문헌

1. 신문과 잡지 기사

「소년문학(少年文學)' 발간」, 『동아일보』, 1932년 9월 23일, 5면.

「'희극좌' 탄생 공연 명일부터는 동양극장」, 『동아일보』, 1936년 3월 26일, 3면.

「〈김옥균전(金玉均傳)〉 청춘좌 특별 공연」, 『매일신보』, 1940년 4월 29일, 4면.

「〈김옥균전〉 청춘좌 특별 공연」, 『매일신보』, 1940년 4월 29일, 4면.

「〈남편의 정조〉」, 『동아일보』, 1937년 6월 9일, 1면.

「〈눈물을 건너온 행복(幸福)〉 무대면」, 『동아일보』, 1937년 10월 5일, 5면.

「〈단장비곡(斷腸悲曲)〉」, 『동아일보』, 1937년 12월 21일, 1면.

「〈단종애사〉 청춘좌 제이주공연(第二週公演)」, 『매일신보』, 1936년 7월 19일, 3면.

「〈단풍이 붉을 제〉의 무대면(舞臺面)」, 『동아일보』, 1937년 9월 14일, 6면.

「〈마음의 별〉」, 『동아일보』, 1939년 5월 10일, 1면.

「〈명기 황진이〉」, 『동아일보』, 1936년 8월 7일, 2면.

「〈무정(無情)〉 '무대화'」, 『동아일보』, 1939년 11월 18일, 5면.

「〈무정(無情)〉」, 『동아일보』, 1939년 11월 17일, 2면.

「〈비련초(悲戀草)〉의 일장면(一場面)」, 『동아일보』, 1937년 9월 25일, 6면.

「〈뽀, 제스트〉 영사회 성황」, 『동아일보』, 1927년 12월 2일, 5면.

「〈사랑에 속고 돈에 울고〉 동양(東洋)·고려(高麗) 협동 작품」, 『동아일보』, 1939년 2월 8일, 5면.

「〈사랑에 속고 돈에 울고〉 동양고려협동 작품」, 『동아일보』, 1939년 2월 8일, 5면.

「〈사랑에 속고 돈에 울고〉」, 『동아일보』, 1939년 3월 17일, 1면.

「〈수호지(水滸誌)〉 각색 동극에서 상연」, 『동아일보』, 1939년 12월 3일, 5면.

「〈수호지〉」, 『동아일보』, 1939년 12월 2일, 3면.

「〈승방비곡〉 래월(來月) 19일에 단성사 개봉」, 『조선일보』, 1930년 4월 24일
(석간), 5면.

「〈승방비곡〉(2)」, 『조선일보』, 1927년 5월 11일, 2면.

「〈애정보(愛情譜)〉」, 『동아일보』, 1939년 3월 26일, 1면.

「〈어머니의 힘〉」, 『동아일보』, 1938년 6월 6일, 3면.

「〈어머니의 힘〉」, 『매일신보』, 1938년 6월 5일, 4면.

「〈유랑삼천리流浪三千里)〉 전후편대회(前後篇大會)」, 『동아일보』, 1939년 2
월 11일, 2면.

「〈유정(有情) 수연화(遂演化) 된 춘원선생 〈무정(無情)〉의 자매편(姉妹篇)」,
『동아일보』, 1939년 12월 12일, 3면.

「〈잊지 못 할 사람들〉 청춘좌 호화선 합동공연」, 『매일신보』, 1940년 9월 17
일, 4면.

「〈장한몽〉의 각색」, 『동아일보』, 1936년 3월 6일, 4면.

「〈쭈리아의 운명(運命)〉 토월회의 공연」, 『동아일보』, 1925년 9월 3일, 5면.

「〈추풍(秋風)〉」, 『동아일보』, 1939년 9월 27일, 3면.

「〈추풍감별곡〉」, 『동아일보』, 1925년 5월 26일, 2면.

「〈춘향전(春香傳)〉」, 『동아일보』, 1940년 2월 8일, 1면.

「〈항구(港口)의 새벽〉의 무대면」, 『동아일보』, 1937년 6월 15일, 7면.

「〈행화촌(杏花村)〉의 무대면(동양극장소연)」, 『동아일보』, 1937년 10월 23일,
5면.

「1931年 유행환상곡(流行幻想曲)(2)」, 『매일신보』, 1931년 1월 9일, 2면.

「1월 1일부터 시내 부민관서」, 『매일신보』, 1936년 12월 29일, 1면.

「5월 11일부터 주야공연」, 『매일신보』, 1936년 5월 13일, 1면.

「5월 5일부터」, 『매일신보』, 1936년 5월 9일, 2면.

「6월 13일부터 대공연」, 『매일신보』, 1931년 6월 13일, 7면.

「가극 〈심청전〉 대공연」, 『조선일보』, 1936년 12월 15일(석간), 6면.

「가극 〈춘향전〉 구란! 청주의 예원 개진할 구악의 호화판」, 『조선일보』, 1936
년 9월 15일(석간), 6면.

「가극 〈춘향전〉 초성황의 제 1일」, 『조선일보』, 1936년 9월 26일, 6면.

「가극 〈춘향전〉(7막 11장)」, 『매일신보』, 1936년 9월 25일, 1면.

「가인춘추」, 『삼천리』(4권9호), 1932년 9월 1일, 56면.

「각 극단 상연 명작희곡 〈파계〉」, 『삼천리』(7권 1호), 1935년 1월, 242~247면.

「각계 진용(各界 陣容)과 현세(現勢)」, 『동아일보』, 1936년 1월 1일, 30면.

「각계 진용과 현세」, 『동아일보』, 1936년 1월 1일, 30면.

「각기 특색 잇는 기념」, 『동아일보』, 1927년 5월 6일, 4면.

「강서소녀가극단(江西少女歌劇)」, 『동아일보』, 1924년 8월 21일, 3면.

「개막의 5분전! 〈춘향전〉의 연습」, 『조선일보』, 1936년 9월 25일(석간), 6면.

「개성소녀가극단」, 『매일신보』, 1924년 8월 21일, 3면.

「개성소녀가극무용대회」, 『매일신보』, 1924년 8월 23일, 3면.

「개인상 금일의 광연을 얻은 것은 연출자의 공이 태반」, 『동아일보』, 1938년 2월 20일, 4면.

「경설(景雪)의 애사를 말하는 이서구(李瑞求) 씨」, 『조선일보』, 1939년 6월 4일(조간), 4면.

「경성 흥행계(京城 興行界) 잡관(雜觀)(2)」, 『동아일보』, 1929년 9월 29일, 7면.

「경연대회 수상자 소개」, 『동아일보』, 1938년 2월 19일, 5면.

「고(古) 김옥균 씨 46주년 추모회 금일 동경에서 고우들이 개최」, 『매일신보』, 1940년 3월 29일, 2면.

「고급영화와 소녀가극단, 새 희망에 띄운 조선극장, 모든 환난에서 벗어나와 새로운 희망에 잠겨 있다」, 『매일신보』, 1924년 7월 12일, 3면.

「곡기세자 전촌풍자」, 『매일신보』, 1924년 8월 1일, 3면.

「공회당(公會堂)과 극장(劇場)을 급설(急設)하라!」, 『동아일보』, 1936년 4월 17일, 4면.

「구(舊) 황금좌(黃金座) 개명 '경성보총극장(京城寶塚劇場)」, 『동아일보』, 1940년 5월 4일, 5면.

「구경거리 백화점 23일 단성사 배구자예술연구소 공연 초유의 대가무극(大歌舞劇)」, 『매일신보』, 1931년 1월 22일, 5면.

「구자의 탈주는 연애와 재산관계」, 『매일신보』, 1926년 6월 7일, 3면.

「국민개로(國民皆勞)를 주제로 한 극단 성군 〈가족(家族)〉 상연」, 『매일신보』, 1941년 11월 6일, 4면.

「국민극(國民劇)의 제 1선(4) 정상(正常)한 것의 수립을 위해 의기 있는 극단 '성군' 위선 영업(營業)이 될 연극도 끽긴(喫緊)」, 『매일신보』, 1942년 3월 18일, 4면.

「국수회원 창덕궁 틈입 사건에 관한 건 1」, 『검찰사무(檢察事務)에 관한 기록

(2)」, 1926년 5월 5일.

「국수회장 습격사건은 살인미수로 결정, 경성지방법원 공판에 부쳤다고」,
『매일신보』, 1923년 11월 14일, 3면.

「국수회지부장 습격범인체포, 검사국에 압송」, 『매일신보』, 1923년 9월 16일,
5면.

「극계의 명성 차홍녀 요절」, 『매일신보』, 1939년 12월 25일, 2면.

「극과 영화인상(映畵印象)」, 『동아일보』, 1929년 10월 5일, 5면.

「극단 '신무대' 공연」, 『매일신보』, 1935년 11월 23일, 3면.

「극단 '호화선' 귀항(歸港)하자 간분 간에 대격투」, 『동아일보』, 1937년 12월
7일, 2면.

「극단 '호화선' 귀항하자 간부간(幹部間)에 대격투」, 『동아일보』, 1937년 12월
7일, 2면.

「극단 난립, 배우이동, 혼돈한 극계 정세」, 『동아일보』, 1938년 1월 3일, 10면.

「극단 성군 〈백마강(白馬江)〉 상연」, 『매일신보』, 1941년 11월 24일, 4면

「극단 성군 중앙공연 〈시베리아 국희(菊姬)〉」, 『매일신보』, 1942년 3월 21일,
4면.

「극단 아랑 탄생 공연」, 『조선일보』, 1939년 9월 27일(석간), 3면.

「극단 연극시장 부활」, 『동아일보』, 1933년 9월 27일, 8면.

「극단 총력의 문화전 18일 국민극경연대회 첫 무대는 성군서 〈산돼지〉 상
연」, 『매일신보』, 1942년 9월 16일, 2면.

「극단 호화선 개선(凱旋) 공연 제 1주」, 『매일신보』, 1936년 12월 24일, 1면.

「극단 호화선 제 1회 공연 9월 29일부터」, 『매일신보』, 1936년 9월 30일, 1면.

「극단 호화선 제 1회 공연 제 3주」, 『매일신보』, 1936년 10월 13일, 1면.

「극단 호화선 지방항해 고별 공연」, 『매일신보』, 1936년 11월 3일, 1면.

「극단 호화선(豪華船) 개선공연」, 『동아일보』, 1940년 2월 3일, 2면.

「극단 황금좌(黃金座) 결성 중앙공연 준비 중」, 『동아일보』, 1933년 12월 23
일, 3면.

「극단의 중진을 망라한 청춘좌 대공연 15일부터 동양극장에서」, 『매일신보』,
1935년 12월 17일, 3면.

「극단의 총아와 빛나는 명성들」, 『매일신보』, 1931년 6월 14일, 5면.

「극단의 효성(전6회):3)여고생이 무대에 '밤프가 적역'이란 신은봉」, 『조선일
보』, 1930년 1월 4일(석간), 11면.

「극연〈어둠의 힘〉 공연 초일의 성황」, 『동아일보』, 1936년 2월 29일, 2면.

「극연 제 9회 공연 극본 명희곡을 또 추가」, 『동아일보』, 1936년 2월 25일, 4면.

「극연(劇研) 금야(今夜) 공연(公演)」, 『동아일보』, 1935년 11월 20일, 2면.

「극연좌 23회 공연」, 『동아일보』, 1939년 4월 2일, 2면.

「극연좌(劇研座) 공연 일정 경부양선호남순회(京釜兩線湖南巡廻)」, 『동아일
　　　　보』, 1939년 5월 7일, 5면.

「극연좌(劇研座)의 명극대회(名劇大會)」, 『동아일보』, 1939년 2월 5일, 2면.

「극영화(劇映畵)」, 『매일신보』, 1931년 1월 18일, 5면.

「극예술연구회(劇藝術研究會) '극연좌(劇研座)'로 개칭(改稱)」, 『동아일보』,
　　　　1938년 4월 15일, 4면.

「극장(劇場) '노동좌(老童座)' 초공연(初公演) 개막」, 『동아일보』, 1939년 9월
　　　　29일, 5면.

「근화후원회의 납량연극대회」, 『조선일보』, 1926년 6월 15일(조간), 3면.

「금일의 경성극장에 동경가극 상연」, 『매일신보』, 1924년 8월 3일, 5면.

「기밀실(우리 사회의 제내막(諸內幕))」, 『삼천리』(12권 5호), 1940년 5월 1일,
　　　　21면.

「기밀실, 우리 사회의 제내막」, 『삼천리』(10권 12호), 1938년 12월 1일,
　　　　17~18면.

「기밀실」, 『삼천리』(10권 8호), 1938년 8월 1일, 22~23면.

「기밀실－조선사회내막일람실」, 『삼천리』(10권 5호), 1938년 5월 1일, 27~28면.

「기생(妓生) 노릇이 실혀서 도망 해쥬로 왓다가 다시 붓들닌 전 배구자 문제
　　　　소녀(前 裵龜子 門弟 少女)」, 『매일신보』, 1931년 5월 5일, 7면.

「기술(奇術)의 배구자」, 『매일신보』, 1918년 5월 25일, 3면.

「김계조(金桂祚) 씨 담(談)」, 『동아일보』, 1939년 8월 25일, 2면.

「김은신의 '이것이 한국최초' (11) 배구자 무용연구소」, 『경향신문』, 1996년 5
　　　　월 11일, 33면.

「남궁선 양 청춘좌 가입」, 『조선일보』, 1940년 1월 19일(조간), 4면.

「남녀명창망라하여 조선성악원 창설, 쇠퇴하는 조선가무 부흥 위하여, 명창
　　　　대회도 개최」, 『조선중앙일보』, 1934년 4월 25일, 2면.

「남풍관(南風館)에 인정의 꽃 고아의 집 건설에 동양극장이 자선흥행」, 『매
　　　　일신보』, 1943년 6월 18일, 3면.

「눈물의 명우(名優) 차홍녀(車紅女) 양 영면」, 『조선일보』, 1939년 12월 25일

(석간). 2면.

「다사다채(多事多彩)가 예상되는 조선극계의 현상」, 『동아일보』, 1937년 6월 3일, 4면.

「대구 독자 우대」, 『동아일보』, 1930년 2월 7일, 3면.

「대망(待望)의 배구자악극 17일 밤으로 임박(臨迫) 기회는 오즉 이밤샨」, 『매일신보』, 1936년 6월 16일, 6면.

「덕성여대(德成女大)…국내최초 연극박물관 개관」, 『매일경제』, 1977년 5월 18일, 8면.

「독서경향(讀書傾向) 최고는 소설」, 『동아일보』, 1931년 1월 26일, 4면.

「독창」, 『동아일보』, 1938년 7월 23일, 4면.

「동경소녀가극(東京少女歌劇)」, 『동아일보』, 1925년 11월 19일, 5면.

「동경소녀가극단 본사 후원으로 동양극장에서」, 『매일신보』, 1935년 12월 2일, 3면.

「동경소녀가극단」, 『매일신보』, 1924년 8월 3일, 5면.

「동극(東劇) 직속극단 '성군(星群) 호화선 개칭(改稱)」, 『매일신보』, 1941년 11월 1일, 4면.

「동극(東劇)의 사동(使童) 소절수(小切手) 절취(竊取) 사용」, 『동아일보』, 1940년 2월 21일, 2면.

「동극의 연극제 〈김옥균전〉 연기」, 『조선일보』, 1940년 3월 9일(조간), 4면.

「동극좌 공연 신극본(新劇本) 상장(上場)」, 『동아일보』, 1936년 6월 26일, 3면.

「동극좌 방금 동양극장 공연 중」, 『조선일보』, 1936년 4월 23일(석간), 6면.

「동극좌(東劇座) 제4주 공연」, 『매일신보』, 1936년 6월 27일, 3면.

「동아문화협회가 영구 인수, 7월 6일부터 흥행하려 준비」, 『매일신보』, 1924년 6월 6일, 3면.

「동양극장 문제 필경 소송으로 최상덕 씨 제소」, 『매일신보』, 1939년 9월 13일, 2면.

「동양극장 신축개장과 배구자 고토(故土) 방문 공연」, 『동아일보』, 1935년 11월 3일, 3면.

「동양극장 양도 기일에 채권자들이 극장 점유」, 『동아일보』, 1939년 8월 25일, 2면.

「동양극장 양도기일에 채권자들이 극장 점유」, 『동아일보』, 1939년 8월 25일, 2면.

「동양극장 연극연구소 개소」, 『매일신보』, 1940년 4월 25일, 4면.

「동양극장 인수 최씨가 단독경영」, 『매일신보』, 1938년 5월 5일, 3면.

「동양극장 전속극단 동극좌 탄생」, 『매일신보』, 1936년 2월 22일, 3면.

「동양극장 직속(直屬) 희극좌(喜劇座) 탄생 차주(次週)부터 공연」, 『동아일보』, 1936년 3월 20일, 3면.

「동양극장 직영 극단 동극좌 결성」, 『동아일보』, 1936년 2월 15일, 6면.

「동양극장 폐쇄―건물과 흥행권의 이동으로」, 『매일신보』, 1939년 8월 25일, 2면.

「동양극장 헌금」, 『매일신보』, 1941년 3월 5일, 2면.

「동양극장 호화 주간 극단 호화선의 공연」, 『동아일보』, 1937년 6월 3일, 5면.

「동양극장」, 『동아일보』, 1938년 1월 21일, 2면.

「동양극장」, 『동아일보』, 1939년 1월 1일, 5면.

「동양극장」, 『매일신보』, 1936년 3월 23일, 1면.

「동양극장」, 『조선일보』, 1938년 3월 13일(석간), 6면.

「동양극장에 온 배구자 양 일행」, 『조선일보』, 1935년 11월 1일(석간), 3면.

「동양극장에서 상연 중인 〈단장비곡〉의 일 장면(一場面)」, 『동아일보』, 1937년 12월 25일, 4면.

「동양극장을 본거(本據)로 신극단 '청춘좌' 결성」, 『동아일보』, 1935년 12월 17일, 3면.

「두 극단의 합동공연으로 수시 연극제 개최」, 『동아일보』, 1938년 1월 18일, 5면.

「라디오(14일)」, 『매일신보』, 1939년 8월 13일, 4면.

「라디오」, 『동아일보』, 1937년 6월 4일, 3면.

「래(來) 21일 입성(入城)할 개성소녀가극단」, 『매일신보』, 1924년 8월 18일, 3면.

「마산가극(馬山歌劇) 순회」, 『동아일보』, 1924년 8월 13일, 3면.

「만들자! 만들어라 활기(活氣) 띤 조선영화계(朝鮮映畵界)!」, 『동아일보』, 1939년 6월 30일, 5면.

「만원사례(滿員謝禮)」, 『동아일보』, 1937년 12월 15일, 1면.

「명(明) 이십육일부터 희극좌 탄생 공연 동양극장에서」, 『매일신보』, 1936년 3월 26일, 3면.

「명우 문예봉과 심영」, 『삼천리』(10권 8호), 1938년 8월, 126~134면.

「명우와 무대」, 『삼천리』(13권 3호), 1941년 3월 1일, 222~228면.

「명이십육일(明二十六日)부터 희극좌 탄생 공연 동양극장에서」, 『매일신보』, 1936년 3월 26일, 3면.

「명창음악대회(名唱音樂大會)」, 『동아일보』, 1934년 6월 10일, 2면.

「무대 미술 담당자 원우전」, 『증언 연극사』, 진양, 1990, 137~138면.

「무대예술에 본 독자 우대」, 『동아일보』, 1930년 1월 31일, 3면.

「무대협회(舞臺協會) 공연 대구에서 9월부터」, 『동아일보』, 1925년 8월 27일, 4면.

「무용과 레뷰 : 배구자 최승희 상설관 레뷰」, 『조선일보』, 1929년 10월 9일 (석간), 5면.

「무지개 타고 온 용자(龍子) 배구자무용단 공연에 출연 중」, 『조선일보』, 1930년 11월 5일(석간), 5면.

「문단과 악단(樂壇) 제휴 발성영화제작소」, 『동아일보』, 1936년 5월 19일, 2면.

「문예봉(文藝峰) 등 당대 가인이 모여 '홍루(紅淚)·정원(情怨)'을 말하는 좌담회」, 『삼천리』(12권 4호), 1940년 4월, 139면.

「문인(文人)과 극인(劇人)이 제휴하야 극단 '낭만좌'를 조직」, □〈동아일보〉, 1938년 1월 30일, 5면.

「문제의 노파 배정자 피소(被訴)」, 『매일신보』, 1926년 12월 28일, 2면.

「발성영화를 신의주에서 작성」, 『동아일보』, 1936년 1월 23일, 3면.

「배구자 고별음악무도회」, 『조선일보』, 1928년 4월 18일(석간), 3면.

「배구자 공연 연장 27일 밤까지」, 『동아일보』, 1931년 1월 27일, 4면.

「배구자 공연」, 『동아일보』, 1936년 5월 1일, 2면.

「배구자 극단 석별흥행주간 동양극장 2주」, 『매일신보』, 1935년 11월 11일, 3면.

「배구자 무용 인천 독자 우대」, 『조선일보』, 1929년 10월 24일(석간), 5면.

「배구자 무용단 4일부터 조극서 공연」, 『매일신보』, 1930년 11월 5일, 5면.

「배구자 무용소 확장 소원(所員) 증모」, 『조선일보』, 1929년 10월 26일(석간), 5면.

「배구자 양 독연(獨演) 순서 조연도 만타」, 『매일신보』, 1928년 4월 20일, 2면.

「배구자 양 독연(獨演) 순서 조연도 만타」, 『매일신보』, 1928년 4월 20일, 2면.

「배구자 양 일행을 따라온 소녀」, 『조선일보』, 1929년 10월 13일(석간), 3면.

「배구자 양의 묘기, 천승일행 중에 화형이다」, 『매일신보』, 1921년 5월 22일, 3면.

「배구자 양의 음악무용회」, 『동아일보』, 1928년 4월 21일, 3면.

「배구자 양의 음악무용회」, 『동아일보』, 1928년 4월 21일, 3면.

「배구자 예연(藝研) 인천서 공연 다음은 해주서」, 『매일신보』, 1931년 1월 28일, 5면.

「배구자 일당 무용 광경」, 『조선일보』, 1934년 8월 13일(석간), 2면.

「배구자 일좌 청주서 공연」, 『동아일보』, 1929년 12월 5일, 5면.

「배구자 일행 개성서 개연(開演) 본지 독자 우대」, 『매일신보』, 1929년 11월 21일, 2면.

「배구자 일행 공연 15일부터 단성사에 와서」, 『조선일보』, 1929년 11월 15일 (석간), 5면.

「배구자 일행 공연」, 『동아일보』, 1929년 11월 15일, 5면.

「배구자 일행 공연」, 『동아일보』, 1930년 1월 11일, 4면.

「배구자 일행 인사차 내사(來社)」, 『매일신보』, 1935년 10월 30일, 5면.

「배구자 일행 해주서 공연 2일부터」, 『매일신보』, 1931년 2월 5일, 7면.

「배구자 출연 〈십년(十年)〉을 촬영. 금월 중순에 봉절(封切)」, 『조선일보』, 1931년 5월 5일(석간), 5면.

「배구자 출연 〈십년(十年)〉을 촬영. 금월 중순에 봉절(封切)」, 『조선일보』, 1931년 5월 5일(석간), 5면.

「배구자, 나운규 〈십년〉을 촬영」, 『동아일보』, 1931년 5월 6일, 4면.

「배구자가 출연한다 조박연예관(朝博演藝舘)에」, 『매일신보』, 1929년 8월 20일, 2면

「배구자가극단 수원에서 공연」, 『동아일보』, 1929년 12월 2일, 3면.

「배구자가극단(裵龜子歌劇團) 수원에서 공연」, 『동아일보』, 1929년 12월 2일, 3면.

「배구자무용가극단(裵龜子舞踊歌劇團) 공연」, 『조선일보』, 1930년 11월 2일 (석간), 5면.

「배구자무용단 인천 애관서 13, 14일 양일 간」, 『매일신보』, 1930년 11월 13일, 5면.

「배구자무용연구서 제 1회 공연」, 『동아일보』, 1929년 9월 18일, 3면.

「배구자무용연구소 9월 중 제 1회 공연」, 『조선일보』, 1929년 8월 24일(석간), 3면.

「배구자무용연구소 초회 공연」, 『조선일보』, 1929년 9월 18일(석간), 3면.

「배구자악극단 길본흥행(吉本興行) 제휴」, 『동아일보』, 1938년 5월 12일, 5면.

「배구자악극단 신경(新京)에서 공연」, 『조선중앙일보』, 1936년 6월 15일, 3면.

「배구자악극연구소(裵龜子樂劇研究所)」, 『동아일보』, 1938년 8월 27일, 4면.

「배구자여사 무대에 재현」, 『동아일보』, 1929년 8월 24일, 3면.

「배구자예술연구소 혁신 제 1회 공연」, 『동아일보』, 1931년 1월 17일, 5면.

「배구자예술연구회 대구에서 공연」, 『조선일보』, 1929년 11월 12일(석간), 7면.

「배구자의 기술, 빈 손에서 나오는 본사 기」, 『매일신보』, 1918년 5월 30일,
　　3면.

「배구자의 무용전당(舞踊殿堂), 신당리문화촌(新堂理文化村)의 무용연구소
　　방문기」, 『삼천리』(2호), 1929년 9월 1일, 43~45면.

「배구자의 무용전당(舞踊殿堂)」, 『삼천리』 2호, 1929년 9월 1일, 43~44면.

「배구자의 신작 무용」, 『동아일보』, 1931년 1월 22일, 5면.

「배구자일좌(裵龜子一座) 인천에서 공연」, 『동아일보』, 1929년 10월 24일, 5면.

「배구자일행 애독자 우대」, 『동아일보』, 1929년 10월 25일, 3면.

「배구자일행 인천에서 공연」, 『조선일보』, 1930년 11월 12일(석간), 5면.

「배구자일행(裵龜子一行) 본보 독자 할인」, 『동아일보』, 1931년 4월 2일, 3면.

「배구좌 일좌 인천에서 공연」, 『동아일보』, 1929년 10월 24일, 5면.

「배우 생활 십년기」, 『삼천리』(13권 1호), 1941년 1월, 224면.

「배정자 씨 상대 수형금(手形金) 청구 소(訴)」, 『매일신보』, 1939년 8월 26일,
　　2면.

「백 만 원이 생긴다면 우리는 어떠케 쓸가?, 그들의 엉뚱한 리상」, 『별건곤』
　　(64호), 1933년 6월 1일, 24~29면.

「백마강(白馬江)」, 『매일신보』, 1941년 7월 23일, 2면.

「백장미 제1집 발행」, 『동아일보』, 1927년 2월 5일, 5면.

「백화요란(百花繚亂) 한 음악·미술·연극·영화·무용 각계의 성관」, 『동아일
　　보』, 1936년 1월 1일, 31면.

「별다른 이유(理由) 없고는 봉급(俸給)때문이지오」, 『동아일보』, 1937년 6월
　　18일, 7면.

「보라 들으라 적역의 명창들」, 『조선일보』, 1936년 11월 5일(석간), 6면.

「본보 독자 우대」, 『동앙일보』, 1930년 2월 13일, 3면.

「본보 독자 우대의 배구자무용단 공연」, 『조선일보』, 1930년 11월 4일(석간),
　　5면.

「본보 안동현(安東縣) 지국 주최로 배구자 일행 공연」,『동아일보』, 1931년 3
　　월 9일, 3면.

「본보 애독자 위안의 배구자악극단 고별 공연」,『매일신보』, 1936년 6월 13
　　일, 3면.

「본보 애독자를 위하여 '배구자악극단'의 특별 흥행」,『조선중앙일보』, 1936
　　년 5월 17일(석간), 4면.

「본보(本報) 독자(讀者) 우대優待) 극과 명화 주간」,『동아일보』, 1935년 12월
　　29일, 2면.

「본보연재소설 〈승방비곡〉, 31일 단성사 상영」,『조선일보』, 1930년 5월 31
　　일(석간), 5면.

「본사 주최 연극경연대회 연운사상(演芸史上)의 금자탑」,『동아일보』, 1938
　　년 2월 6일, 5면.

「본사 후원의 대망(待望)의 소녀가극 과연대성황(果然大盛況)」,『매일신보』,
　　1935년 12월 3일, 3면.

「본사(本社)를 내방(來訪)한 배구자일행」,『동아일보』, 1936년 5월 2일, 3면.

「본사대판지국 추최 동정음악무용대회」,『조선일보』, 1934년 8월 13일(석간),
　　2면.

「본지 당선 천원 소설 〈순애보〉 성군이 총동원 신춘의 대공연」,『매일신보』,
　　1943년 2월 4일, 2면.

「본지사기자(本支社記者) 5대 도시 암야(暗夜) 대탐사기(大探査記)」,『별건
　　곤』(15호), 1928년 8월 1일, 66~67면.

「본지에 연재되는 〈멍텅구리〉-공주에서 실극 상연」,『조선일보』, 1925년 4
　　월 3일, 2면.

「봄날의 영화방담(映畵放談)」,『동아일보』, 1939년 3월 30일, 5면.

「불교와 무사도 정신의 성군 〈이차돈〉 상연 시국성을 그린 작품」,『매일신
　　보』, 1941년 12월 27일, 4면.

「빚투성이 동극(東劇) 수형금지불청구소(手形金支拂請求訴)」,『동아일보』,
　　1939년 8월 26일, 2면.

「사명창표창식(四名唱表彰式)」,『매일신보』, 1936년 5월 29일, 2면.

「사상문제 강연회에 관한 건」,『검찰사무(檢察事務)에 관한 기록(2)』, 1925년
　　8월 18일.

「사잔 사람은 잇어도 팔지는 안켓소」,『동아일보』, 1937년 6월 16일, 7면.

「사진 동양극장 전속극단 '호화선' 금주 소연의 이서구 작 〈애별곡(哀別曲)〉의 일 장면」, 『동아일보』, 1938년 3월 9일, 5면.

「사진은 '스테-지'서 백의용사 위문하는 일행」, 『매일신보』, 1939년 3월 15일, 2면.

「사진은 구정1일부터 부민관에서 상연중인 배구자악극단 소연의 일 장면」, 『동아일보』, 1938년 2월 3일, 5면.

「사진은 극연좌 상연 〈눈먼 동생〉의 일장면(一場面)」, 『동아일보』, 1939년 2월 7일, 5면.

「사진은 본사를 내방한 동좌원 제씨」, 『동아일보』, 1936년 3월 26일, 3면.

「사진은 성연(聲硏)의 원로들」, 『조선일보』, 1936년 10월 8일(석간), 6면.

「삼광사(三光社) 2회작 〈갈대꽃〉」, 『동아일보』, 1931년 6월 28일, 4면.

「삼천리 기밀실」, 『삼천리』(6권 5호), 1934년 5월 1일, 22~23면.

「삼천리 기밀실」, 『삼천리』(7권 11호), 1935년 12월, 20면.

「새 시대 새 형식 새 연극 호화선 공연」, 『매일신보』, 1936년 10월 14일, 1면.

「새로 결성된 동극좌(東劇座)의 진용」, 『동아일보』, 1936년 2월 22일, 4면.

「새로 조직된 '화조영화소(火鳥映畵所)' 고대삼부곡(古代三部曲) 착수」, 『동아일보』, 1931년 4월 11일, 4면.

「새로 창립된 극단 '아랑'」, 『동아일보』, 1939년 9월 23일, 5면.

「서로 다투워 초객(招客)하는 추석전후(秋夕前後)의 흥행가(興行街)」, 『동아일보』, 1937년 9월 18일, 8면.

「서울 구경 와서 부친 일흔 아이」, 『매일신보』, 1936년 7월 1일, 2면.

「선천지국주최 배구자 무용 성황으로 종료」, 『동아일보』, 1931년 3월 18일, 3면.

「盛なる芸術座一行の乗込」, 『경성일보(京城日報)』, 1915년 11월 8일, 3면.

「성군의 〈신곡제(新穀祭)〉」, 『매일신보』, 1943년 10월 20일, 2면.

「성악연구회 14회 공연 가극 〈숙영낭자전〉 상영」, 『조선일보』, 1937년 2월 18일(석간), 6면.

「성악연구회(聲樂硏究會)서 〈배비장전〉 공연」, 『매일신보』, 1936년 2월 8일, 2면.

「성악연구회에서도 〈춘향전〉 24일부터 동양극장」, 『매일신보』, 1936년 9월 26일, 3면.

「성악연구회의 추계명창대회」, 『조선중앙일보』, 1934년 9월 29일, 2면.

「성연(聲硏)의 〈춘향전〉 1막」, 『조선일보』, 1936년 10월 3일, 6면.

「성황리에 폐연(閉演)한 동경가극단, 작야에 끝을 맺고 장차 대구로 갈 터」,
　　『매일신보』, 1924년 8월 11일, 3면.

「소녀가극 독특(獨特)의 명랑화려(明朗華麗)한 무대면(舞台面) 날이 갈수록
　　익익호평(益益好評)」, 『매일신보』, 1935년 12월 5일, 3면.

「소녀가극 신년벽두부터」, 『매일신보』, 1923년 12월 28일. 3면.

「소녀가극단 일정」, 『매일신보』, 1923년 12월 28일. 3면.

「소녀가극위해 임시열차(臨時列車) 운전」, 『동아일보』, 1936년 4월 1일, 4면.

「소녀가극회 성황」, 『동아일보』, 1922년 8월 4일, 4면.

「소녀가무극단(少女歌舞劇團) 낭낭좌(娘娘座) 창립」, 『동아일보』, 1936년 4
　　월 6일, 4면.

「소천승(小天勝), 천승 일행 중 오직 하나인 배구자 양」, 『매일신보』, 1923년
　　5월 29일, 3면.

「송영 씨 아랑 행」, 『조선일보』, 1940년 4월 2일(조간), 4면.

「수해 구제 자선 구락대회」, 『조선일보』, 1936년 8월 27일(조간), 7면.

「스타의 기염(13) 그 포부 계획 자랑 야심」, 『동아일보』, 1937년 12월 11일, 5면.

「스타의 기염(14)」, 『동아일보』, 1937년 12월 16일, 5면.

「승방비곡의 한 장면」, 『매일신보』, 1930년 4월 24일, 5면.

「신극단 '황금좌' 창립」, 『조선중앙일보』, 1933년 12월 17일, 3면.

「신년 초 극연좌 〈카츄샤〉 상연」, 『동아일보』, 1939년 1월 6일, 2면.

「신미(辛未)의 광명(光明)을 차저(6)」, 『매일신보』, 1931년 1월 9일, 2면.

「신사임당(申思任堂)의 전기(傳記) 동극(東劇)이 연극으로 각색 준비」, 『매일
　　신보』, 1944년 4월 25일, 4면.

「신연재석간소설 〈백마강〉」, 『매일신보』, 1941년 7월 8일, 3면.

「신일좌(新一座) 대조직호(大組織乎) 진부는 미지」, 『매일신보』, 1926년 6월
　　6일, 5면.

「신장(新裝) 동극(東劇) 16일 개관」, 『동양극장』, 1939년 9월 17일, 7면.

「신축 낙성 동양극장 금일(今日) 개관」, 『동아일보』, 1935년 11월 4일, 1면.

「신축낙성개관피로호화진」, 『매일신보』, 1935년 11월 1일, 1면.

「심영군의 대답은 이러합니다」, 『삼천리』, 1936년 6월, 151면.

「아랑(阿娘) 신춘대공연(新春大公演)」, 『동아일보』, 1940년 1월 5일, 2면.

「아랑의 〈김옥균전〉」, 『조선일보』, 1940년 6월 7일(석간), 4면.

「약진하는 동극」, 『매일신보』, 1941년 4월 24일, 4면.

「엇더케 하면 반도(半島) 예술(藝術)을 발흥(發興)케 할가」, 『삼천리』(10권 8
　　　호), 1938년 8월, 85~86면

「엑스트라로서의 이동백」, 『조선일보』, 1937년 3월 5일(석간), 6면.

「여류명창대회 15, 16 양일간」, 『매일신보』, 1936년 7월 14일, 7면.

「여름의 바리에테(8~10)」, 『매일신보』, 1936년 8월 7~9일, 3면.

「여사장 배정자 등장, 동극(東劇)의 신춘활약은 엇더할고」, 『삼천리』(10권 1
　　　호), 1938년 1월, 44~45면.

「여자교육협회 주최의 납량음악연극대회 광경」, 『동아일보』, 1926년 6월 20
　　　일, 3면.

「연극 〈김옥균(金玉均)〉 대성황」, 『조선일보』, 1940년 5월 5일(조간), 4면.

「연극, 연예자재(演藝資材) 수급조정기관(需給調整機關) 설치협의(設置協
　　　議)」, 『매일신보』, 1943년 7월 21일, 2면.

「연극경연대회 제5진 청춘좌의 〈산풍〉 진용」, 『매일신보』, 1942년 11월 22일,
　　　2면.

「연극경연대회 총평 기이(其二)」, 『동아일보』, 1938년 2월 23일, 5면.

「演劇과 新體制」, 『삼천리』(13권 3호), 1941년 3월 1일, 158면.

「연마(鍊磨)된 연기에 황홀 관객의 심금 울린 비극」, 『동아일보』, 1938년 2월
　　　12일, 2면.

「연보」, 고설봉, 『증언연극사』, 진양, 1990, 166면.

「연야(連夜) 대호평(大好評)의 동경소녀가극」, 『매일신보』, 1935년 12월 4일,
　　　3면.

「연예 〈단종애사〉」, 『조선중앙일보』, 1936년 7월 19일, 1면.

「연예 극단 성군 혁신공연」, 『매일신보』, 1943년 9월 30일, 2면.

「연예(演藝) 〈애원십자로〉의 무대면」, 『동아일보』, 1937년 8월 3일, 6면.

「연예(藝演), 본보 애독자를 위하야, 배구자 악극단의 특별 흥행, 연일연야
　　　대만원」, 『조선중앙일보』, 1936년 5월 20일(석간), 3면.

「연예」, 『매일신보』, 1936년 1월 31일, 1면.

「연예계 공전(空前)의 성황(盛況)」, 『매일신보』, 1918년 5월 30일, 3면.

「연예계소식 청춘좌 인기여우(人氣女優) 차홍녀 완쾌 31일부터 출연」, 『매일
　　　신보』, 1937년 7월 30일, 6면.

「연예계의 무인(戊寅) 기삼(其三) 극계의 일 년(완)」, 『동아일보』, 1938년 12
　　　월 27일, 5면.

「연예소식」, 『매일신보』, 1938년 2월 2일, 4면.

「영화, 〈춘향전〉 박이는 광경 조선서는 처음인 토-키 활동사진」, 『삼천리』(7권 8호), 1935년 9월 1일, 123~124면.

「영화와 연극」, 『동아일보』, 1939년 3월 20일, 3면.

「영화와 연극」, 『동아일보』, 1939년 3월 24일, 4면.

「영화와 연극」, 『동아일보』, 1939년 4월 14일, 4면.

「영화와 연극」, 『동아일보』, 1940년 3월 4일, 3면.

「영화와 연극」, 『동양극장』, 1939년 7월 19일, 5면.

「영화회사 연예계의 1년계」, 『동아일보』, 1938년 1월 22일, 5면.

「예성좌의 근대극, 유명한 카츄사」, 『매일신보』, 1916년 4월 23일, 3면.

「예성좌의 근대극」, 『매일신보』, 1916년 4월 23일, 3면.

「예술학원 실연」, 『동아일보』, 1923년 9월 20일, 3면.

「예술호화판(藝術豪華版), 오만원의 '동양극장' 조선사람 손으로 새로 된 신극장(新劇場)」, 『삼천리』(7권 10호), 1935, 198~200면.

「예원정보실」, 『삼천리』(13권 3호), 1941년 3월, 211면.

「오종(五種)의 연예(演藝) 독자위안회(讀者慰安會)」, 『동아일보』, 1927년 5월 3일, 2면.

「올 봄에 도라 올 '배구자 일행'의 〈귀염둥이〉」, 『매일신보』, 1937년 1월 26일, 5면.

「울산극장 문제」, 『동아일보』, 1936년 4월 9일, 4면.

「원산의 동포구제연주회」, 『매일신보』, 1931년 11월 26일, 7면.

「월평공보(月坪公普) 춘계대학예회(春季大學藝會)」, 『조선일보』, 1926년 2월 14일(석간), 1면.

「유행가(流行歌)의 밤 전기(前記)(4)」, 『매일신보』, 1933년 10월 18일, 2면.

「은퇴하얏든 배구자 양 극단에 재현(再現)」, 『동아일보』, 1928년 4월 17일, 3면.

「음악과 소녀가극대회」, 『조선일보』, 1923년 12월 7일(석간), 3면.

「의정부스스타듸오, 영화의 평화스러운 마을」, 『삼천리』(11권4호), 1939년 4월 1일, 164~165면.

「이런 계획은 생전 처음」, 『조선일보』, 1936년 9월 15일(석간), 6면.

「이번 야담대회에 조선일보독자 우대」, 『조선일보』, 1935년 12월 4일(석간), 3면.

「이왕 전하 태림(台臨)하 고(故) 김옥균(金玉均) 씨 위령제 거행」, 『조선일

보」, 1940년 3월 30일(석간), 2면.

「이원에 핀 이타홍(지경순, 차홍녀) 변하기 쉬운건 '팬'의 마음 명일의 '스타' 한은진과 방문」, 『조선일보』, 1939년 6월 11일(조간), 4면.

「이필우씨가 신안한 신식 발성장치기, PKR식 기 출래」, 『조선중앙일보』, 1933년 7월 27일, 3면.

「익익인기비등(益益人氣沸騰)의 동경소녀가극」, 『매일신보』, 1935년 12월 6일, 3면.

「인기가수의 연애 예술 사생활」, 『삼천리』(7권8호), 1935년 9월, 193~194면.

「인기의 국민극(國民劇) 경연 청춘좌의 〈산풍〉」, 『매일신보』, 1942년 11월 23일, 2면.

「인취합병문제(仁取合併問題)의 비판토의대회(批判討議大會) 20일 인천가무기좌에서」, 『매일신보』, 1930년 9월 23일, 3면.

「일본 소녀가극의 조종(祖宗), 동경소녀가극단, 70여명 큰 단체로 8월 3일부터 개막해」, 『매일신보』, 1924년 8월 1일, 3면.

「일본 순회를 마치고 온 배구자 무용 공연」, 『동아일보』, 1930년 10월 31일, 5면.

「임전보국단(臨戰報國團) 후원으로 영미타도극(英米打倒劇) 〈아편전쟁(阿片戰爭)〉 상연」, 『매일신보』, 1942년 1월 16일, 4면.

「잊지 못할 사람들 청춘좌 호화선 합동공연」, 『매일신보』, 1940년 9월 17일, 4면.

「장래 십년(將來 十年)에 자랄 생명(生命)!!」, 『삼천리』(제4호), 1930년 1월 11일, 7면.

「전 경영주가 배씨(裵氏) 걸어 보증금(保證金) 청구를 제소」, 『동아일보』, 1939년 9월 13일, 2면.

「정신적 양도(精神的 糧道)로서의 연극과 영화 점차 보편 당화(普遍 當化)」, 『매일신보』, 1937년 1월 1일, 2면.

「제1회 공연 중인 청춘좌」, 『조선일보』, 1935년 12월 18일(석간2), 3면.

「조선 성악회 총동원 〈토끼타령〉 상연」, 『조선일보』, 1938년 2월 28일(석간), 3면.

「조선 연극의의 나아갈 방향」, 『동아일보』, 1939년 1월 13일, 6면.

「조선(朝鮮) 옷에 황홀 백의용사 대만열(大滿悅) O·K단 동경 착(着)」, 『매일신보』, 1939년 3월 15일, 2면.

「조선고유의 고전희가극 〈배비장전〉(전 4막)을 상연」, 『동아일보』, 1936년 2
　　월 8일, 5면.

「조선고유의 고전희가극(古典喜歌劇) 〈배비장전〉(전 4막)을 상연」, 『동아일
　　보』, 1936년 2월 8일, 5면.

「조선명창회 27, 28 양일에」, 『매일신보』, 1935년 11월 26일, 2면.

「조선성악연구회 〈심청전〉과 〈춘향전〉」, 『매일신보』, 1936년 12월 16일, 3면.

「조선성악연구회 〈춘향전〉 상연 개작한 곳도 만허」, 『동아일보』, 1937년 9월
　　12일, 7면.

「조선성악연구회 〈편시춘(片時春)〉 연습 장면」, 『동아일보』, 1937년 6월 19
　　일, 7면.

「조선성악연구회 14회 공연 가극 〈숙영낭자전〉」, 『조선일보』, 1937년 2월 18일.

「조선성악연구회 공연 〈마의태자〉 상연」, 『매일신보』, 1941년 2월 12일, 4면.

「조선성악연구회 대공연」, 『매일신보』, 1937년 6월 26일, 2면.

「조선성악연구회 정기총회」, 『매일신보』, 1937년 5월 20일, 8면.

「조선성악연구회 창립 3주년 기념」, 『조선일보』, 1936년 5월 31일(석간), 6면.

「조선성악연구회 초동(初冬) 명창대회」, 『동아일보』, 1935년 11월 25일, 2면.

「조선성악연구회 총합 광경」, 『조선일보』, 1937년 5월 23일(석간), 6면.

「조선성악연구회(朝鮮聲樂研究會) 대구(大邱)서 공연 24일부터 3일간」, 『매
　　일신보』, 1935년 10월 24일, 3면.

「조선성악연구회(朝鮮聲樂研究會) 초동명창대회」, 『동아일보』, 1935년 11월
　　25일, 2면.

「조선성악연구회(朝鮮聲樂研究會) 대구서 공연」, 『매일신보』, 1935년 10월
　　19일, 2면.

「조선성악연구회」, 『조선일보』, 1938년 1월 6일(석간), 7면.

「조선성악연구회서 〈배비장전〉 가극화」, 『조선일보』, 1936년 2월 8일(석간),
　　6면.

「조선성악연구회서 다시 가극 〈흥보전〉 상연 〈춘향전〉도 고처서 재상연 준
　　비」, 『조선일보』, 1936년 10월 28일(석간), 6면.

「조선성악연구회원 일동」, 『조선일보』, 1936년 8월 28일(석간), 6면.

「조선성악연구회의 〈숙영낭자전〉」, 『매일신보』, 1937년 2월 17일, 4면.

「조선성악연주(朝鮮聲樂演奏)」, 『동아일보』, 1925년 2월 10일, 2면.

「조선소녀가 중심(中心)된 소녀가극단 입경(入京)」, 『매일신보』, 1925년 10월

10일, 2면.

「조선신극의 고봉 극연 제 9회 공연」, 『동아일보』, 1936년 2월 9일, 4면.

「조선악극단(朝鮮樂劇團) 귀환 보고 공연」, 『동아일보』, 1939년 6월 10일, 5면.

「조선영화 상영금지로 경성업자 반대봉화(反對烽火)」, 『매일신보』, 1936년 7
월 25일, 2면.

「조선영화계 과거와 현재(2)」, 『동아일보』, 1925년 11월 19일, 5면.

「조선영화의 〈무정〉 15일부터 황금좌」, 『매일신보』, 1939년 3월 16일, 4면.

「조선영화주식회사 여배우 모집 양성을 계획」, 『동아일보』, 1937년 11월 6일,
5면.

「조선음악연총(朝鮮音研定總)」, 『동아일보』, 1934년 5월 14일, 2면.

「조영(朝映)의 제 1회 작품 〈무정〉 근일 촬영 개시」, 『동아일보』, 1938년 3월
19일, 5면.

「주인 잃은 청춘좌 호화선」, 『조선일보』, 1939년 8월 29일(조간), 4면.

「중앙무대 제 2회 공연 농촌극 〈고향〉」, 『조선일보』, 1937년 7월 2일, 8면.

「중앙유치원 소년가극 대회」, 『동아일보』, 1921년 5월 20일, 3면.

「지경순(池京順)과 4군자」, 『조선일보』, 1939년 8월 6일(조간), 4면.

「지명연극인(知名演劇人)들이 결성 극단 '중앙무대(中央舞臺)'를 창립」, 『동
아일보』, 1937년 6월 5일, 7면.

「차홍녀양의 대답은 이러합니다」, 『삼천리』, 1936년 6월, 155~157면.

「찬란한 샛별 군(群), 개성소녀가극대회」, 『매일신보』, 1924년 8월 23일, 3면.

「창극역사상의 신기축 가극 춘향전 대공연」, 『조선일보』, 1936년 9월 16일(석
간), 6면.

「천승 일행의 입성 광경(이십일 남문역에서)」, 『매일신보』, 1921년 5월 22일,
3면.

「천승(天勝) 일행의 이재(異才) 배구자(2)」, 『조선일보』, 1928년 1월 3일(석
간), 2면.

「천승(天勝)의 제자 된 배구자(裴龜子), 경성 와서 첫 무대를 치르기로 하였
더라」, 『매일신보』, 1918년 5월 14일, 3면.

「천승(天勝)의 제자로 있는 배구자 양, 불원에 조선에 와서 흥행한다」, 『매일
신보』, 1921년 5월 12일, 3면.

「천승(天勝)일행 입경」, 『매일신보』, 1918년 5월 23일, 3면.

「천승일좌(天勝一座)에 잇든 배구자(裴龜子)」, 『매일신보』, 1937년 5월 8일,

8면.

「천승일좌(天勝一座)의 명성(明星) 배구자 작효(昨曉) 평양에서 탈주 입경(入京)」, 『조선일보』, 1926년 6월 5일(조간), 2면.

「천승일행 초일(初日)의 대만원」, 『매일신보』, 1921년 5월 23일, 3면.

「천승일행(天勝一行) 경극흥행(京劇興行)」, 『동아일보』, 1926년 5월 13일, 5면.

「천승일행(天勝一行) 흥행 금일부터 황금관에서」, 『동아일보』, 1921년 5월 21일, 3면.

「천승일행(天勝一行)의 화형(花形) 배구자 양의 탈퇴 입경(入京)」, 『동아일보』, 1926년 6월 6일, 5면.

「천승일행(天勝一行) 연일(延日), 2일까지 한다」, 『매일신보』, 1918년 6월 1일, 3면

「천승일행(天勝一行)에 화형인 배구자 양 탈퇴호(脫退乎)」, 『매일신보』, 1921년 6월 2일, 3면.

「천승일행의 명화 배구자 탈주 입경」, 『매일신보』, 1926년 6월 6일, 5면.

「첫날 흥행하는 단장록, 제2막이니 김정자의 응접실에서 정준모의 노한 모양」, 『매일신보』, 1914년 4월 23일, 3면.

「청춘좌 공연 성황」, 『동아일보』, 1939년 11월 11일, 3면.

「청춘좌 공연, 〈춘향전〉 딸을 팔아 딸을 사다니」, 『조선중앙일보』, 1936년 8월 18일(석간), 4면.

「청춘좌 공연」, 『조선중앙일보』, 1936년 8월 12일, 4면.

「청춘좌 공연의 〈춘향전〉 대성황」, 『조선일보』, 1936년 2월 1일(석간), 6면.

「청춘좌 귀경 제1회 〈유정(有情)〉 각색 공연!」, 『조선일보』 1939년 12월 6일(조간), 4면.

「청춘좌 제3주」, 『매일신보』, 1940년 4월 11일, 4면.

「청춘좌 초청 공연 본보 예산지국」, 『동아일보』, 1936년 4월 25일, 4면.

「청춘좌 최종주간 2월 3일부터 호화선과 교대」, 『매일신보』, 1940년 2월 1일, 4면.

「청춘좌 호화선 서조선 순연」, 『조선일보』, 1939년 10월 4일, 4면.

「청춘좌 호화선 합동공연으로 '신장의 동극' 16일 개관」, 『조선일보』, 1939년 9월 17일(조간), 4면.

「청춘좌 호화선 합동대공연」, 『동아일보』, 1939년 10월 7일, 2면.

「청춘좌(靑春座)」, 『동아일보』, 1939년 11월 2일, 1면.

「청춘좌스타 김영숙(金淑英) 양 결혼」, 『조선일보』, 1939년 9월 30일, 4면.

「청춘좌에서 새 프로 공연」, 」, 『조선일보』, 1936년 7월 26일(석간), 6면.

「청춘좌원의 탈퇴와 '중앙무대'의 결성」, 『동아일보』, 1937년 6월 18일.

「청춘좌의 〈김옥균(金玉均)〉, 동극(東劇) 상연 중 제 2막」, 『동아일보』, 1940
년 5월 4일, 5면.

「초하의 호화판 논·스텝·레뷰 – 20경」, 『매일신보』, 1936년 6월 15일, 3면.

「최근 극영계의 동정 신추(新秋) 씨즌을 앞두고 다사다채 (2)」, 『동아일보』,
1937년 7월 29일, 7면.

「최근 극영계의 동정 연극영화합동시대출현의 전조」, 『동아일보』, 1937년 8
월 3일, 7면.

「최근 극영계의 동정(動靜) 신추(新秋) 씨즌을 앞두고 다사다채(多事多彩)」
(2), 『동아일보』, 1937년 7월 29일, 6면.

「춘원의 〈유정(有情)〉」, 『동아일보』, 1939년 12월 12일, 5면.

「춘추극장(春秋劇場) 공연 20일부터 조극(朝劇)」, 『동아일보』, 1933년 3월 22
일, 6면.

「출연 준비 중인 배구자무용단」, 『매일신보』, 1929년 8월 25일, 2면.

「침체의 영화계에 희소식 〈아름다운 희생〉 완성」, 『동아일보』, 1933년 4월
25일, 4면.

「토월회 공연극, 대성황중에 환영을 받아」, 『매일신보』, 1923년 9월 20일, 3면.

「토월회 대구 공연」, 『조선일보』, 1928년 11월 21일(석간), 5면.

「토월회 새 연극」, 『동아일보』, 1925년 5월 7일, 2면.

「토월회 수원 공연 오는 27일 28일 양일」, 『동아일보』, 1930년 2월 27일, 5면.

「토월회 예제 교환(藝題 交換)」, 『조선일보』, 1928년 10월 4일(석간), 3면.

「토월회 제 11회 공연 독특한 승무」, 『동아일보』, 1925년 5월 1일, 2면.

「토월회 제 11회 공연」, 『동아일보』, 1925년 5월 3일, 3면.

「토월회(土月會) 2회 공연 준비」, 『동아일보』, 1923년 9월 11일, 3면.

「토월회(土月會) 제 1회 연극공연회」, 『동아일보』, 1923년 6월 13일, 3면.

「통속 비극의 전형적 시험인 〈사랑에 속고 돈에 울고〉」, 『조선일보』, 1939년
3월 18일, 4면.

「평양 금천대좌 길본(吉本)서 직영」, 『조선일보』, 1940년 5월 22일(조간), 4면.

「평화의 신과 천사」, 『매일신보』, 1918년 5월 25일, 3면

「폭스 특작 영화」, 『매일신보』, 1935년 11월 20일, 3면.

「한은진 양 영화계 진출」, 『동아일보』, 1938년 3월 4일, 5면.

「한은진(韓銀珍) 양 동극(東劇)에 출연」, 『동아일보』, 1939년 11월 7일, 5면.

「함산유치원 동정음악 성황」, 『조선일보』, 1930년 11월 27일(석간), 6면.

「현대 '장안호걸(長安豪傑)' 찾는 좌담회」, 『삼천리』(7권 10호), 1935년 11월 1일, 94면.

「호화선 귀경 공연 17일부터 동극(東劇)에서」, 『조선일보』, 1939년 10월 15일 (조간), 4면.

「호화선 귀경 김양춘 완쾌 출연」, 『동아일보』, 1937년 12월 2일, 6면.

「호화선의 〈춘향전〉 3일간 연기」, 『조선일보』, 1940년 2월 16일(조간), 4면.

「호화의 연극 콩쿨 대회」, 『동아일보』, 1938년 2월 7일, 2면.

「홍순언 씨 영면(永眠)」, 『매일신보』, 1937년 2월 7일, 3면.

「홍순언(洪淳彦) 씨 영면(永眠)」, 『매일신보』, 1937년 2월 7일, 3면.

「화려한 무대 뒤에 숨은 홍수녹한(紅愁綠恨)」, 『조선일보』, 1926년 6월 6일 (석간), 2면.

「화총영관부지(華總領舘敷地) 백마원에 매각설 분도주차랑(分島周次郎) 씨 등이 매수코 일대환락경(一大歡樂境)을 계획」, 『매일신보』, 1937년 6월 2일, 3면.

「황금좌(黃金座) 아트랙슌 16일부터 지방공연」, 『매일신보』, 1938년 11월 17 일, 4면.

「황철(黃澈) 군이 분장한 김옥균」, 『조선일보』, 1940년 6월 7일(석간), 4면.

「휴관중의 동극」, 『동아일보』, 1939년 9월 16일, 5면.

「휴지통」, 『동아일보』, 1935년 12월 3일, 2면.

『경성일보(京城日報)』, 1915년 11월 16일, 3면.

『대한민국인사록』, 한국사데이터베이스, http://db.history.go.kr

『동아일보』, 1932년 4월 9일.

『동아일보』, 1933년 9월 27일, 8면.

『매일신보』, 1929년 12월 21일, 3면.

『매일신보』, 1929년 6월 30일, 2면.

『매일신보』, 1931년 1월 31일, 4면.

『매일신보』, 1931년 5월 30일, 5면.

『매일신보』, 1931년 6월 22일, 1면.

『매일신보』, 1931년 7월 2일, 7면.

『매일신보』, 1931년 8월 16일, 8면.

『매일신보』, 1931년 8월 30일, 1면.

『매일신보』, 1931년 8월 7일, 1면.

『매일신보』, 1931년 9월 10일, 1면.

『매일신보』, 1931년 9월 9일, 5면.

『매일신보』, 1932년 2월 10일.

『매일신보』, 1932년 2월 14일, 2면.

『매일신보』, 1932년 2월 24일, 1면.

『매일신보』, 1932년 2월 25일, 5면.

『매일신보』, 1932년 4월 8일, 2면.

『매일신보』, 1932년 9월 24일, 1면.

『매일신보』, 1932년 9월 6일, 8면.

『매일신보』, 1933년 6월 23일, 1면.

『매일신보』, 1933년 7월 19일, 3면.

『매일신보』, 1933년 7월 22일, 2면.

『매일신보』, 1933년 7월 23일, 1면.

『매일신보』, 1934년 12월 14일, 7면.

『매일신보』, 1934년 12월 9일, 7면.

『매일신보』, 1934년 2월 14일, 1면.

『매일신보』, 1934년 8월 27일, 3면.

『매일신보』, 1934년 8월 31일, 7면.

『매일신보』, 1935년 10월 30일.

『매일신보』, 1935년 11월 22일, 1면.

『매일신보』, 1935년 12월 25일, 1면.

『매일신보』, 1935년 1월 26일, 1면.

『매일신보』, 1935년 2월 1일, 1면.

『매일신보』, 1935년 7월 15일, 2면.

『매일신보』, 1935년 7월 16일.

『매일신보』, 1935년 8월 13일, 1면.

『매일신보』, 1935년 8월 18일, 2면.

『매일신보』, 1936년 11월 26일, 2면.

『매일신보』, 1937년 2월 23일, 3면.

『매일신보』, 1937년 5월 20일, 8면.

『매일신보』, 1937년 5월 22일, 8면.

『매일신보』, 1937년 6월 6일, 8면.

『매일신보』, 1938년 10월 22일, 2면.

『매일신보』, 1939년 10월 17일, 2면.

『매일신보』, 1940년 10월 2일, 3면.

『매일신보』, 1940년 4월 30일, 3면.

『매일신보』, 1940년 9월 27일, 6면.

『매일신보』, 1941년 9월 19일, 4면.

『매일신보』, 1942년 3월 17일.

『매일신보』, 1944년 5월 20일.

『매일신보』, 1944년 6월 9일.

『부산일보』, 1915년 11월 7~9일.

『조선일보』, 1929년 12월 21일, 3면.

『조선일보』, 1931년 1월 31일, 5면.

『조선일보』, 1931년 9월 10일, 5면.

『조선일보』, 1933년 12월 19일, 3면.

『조선일보』, 1934년 12월 18일(석간), 2면.

『조선일보』, 1934년 12월 25일(석간), 4면.

『조선일보』, 1934년 1월 5일(석간), 2면.

『조선일보』, 1934년 2월 22일(석간), 2면.

『조선일보』, 1934년 4월 28일(석간), 3면.

『조선일보』, 1935년 1월 24일(조간), 3면.

『조선일보』, 1935년 8월 14일, 1면.

『조선일보』, 1937년 11월 17일(석간), 6면.

『조선일보』, 1937년 5월 25일(석간), 6면.

『조선일보』, 1938년 1월 5일, 3면.

『조선일보』, 1939년 10월 21일(석간), 1면.

『조선일보』, 1939년 9월 27일(석간), 3면.

『조선일보』, 1940년 4월 2일(조간), 4면.

『조선일보』, 1940년 5월 17일(조간), 4면.

『중앙일보』, 1932년 2월 11일, 1면.

『중앙일보』, 1932년 2월 27일, 2면.

『중앙일보』, 1932년 3월 8일, 2면.

2. 평문과 컬럼

김건, 「제1회 연극경연대회 인상기」, 『조광』, 1942년 12월.

김관, 「〈홍길동전〉을 보고」, 『조선일보』, 1936년 6월 25~26일

김기진, 「〈심야(深夜)의 태양(太陽)〉을 끝내면서」, 『동아일보』, 1934년 9월 19일, 7면.

나운규, 「〈개화당〉의 영화화」, 『삼천리』(3권 11호), 1931년 11월, 53면.

남림, 「송영 작 〈유랑의 처녀〉」, 『조선일보』, 1940년 2월 28일, 4면.

남림, 「호화선의 〈춘향전〉을 보고」, 『조선일보』, 1940년 2월 18일(조간), 4면.

김태진, 「기묘년 조선영화 총관」, 『영화연극』(1호), 1940년 1월.

박현진, 「도니체티의 〈사랑의 묘약〉」, 『전기저널』(413), 대한전기협회, 2011, 92~93면.

배구자, 「대판공연기(大阪公演記)」, 『삼천리』(4권10호), 1932년 10월 1일, 66~68면.

배구자, 「만히 웃고, 만히 울든 지난날의 회상, 무대생활 20년」, 『삼천리』(7권 11호), 1935년 12월, 129~133면.

북한학인(北漢學人), 「동경에서 활약하는 인물들」, 『삼천리』(7권 11호), 1935년 12월, 154면.

산목생. 「〈내가 사랑하는 사람들〉」, 『동아일보』, 1937년 6월 3일. 5면.

서광제, 「3월 영화평 사랑에 속고 돈에 울고(하)」, 『조선일보』, 1939년 3월 29일, 5면.

서항석(인돌), 「태양극장 제8회 공연을 보고」(하), 『동아일보』, 1932년 3월 11일, 4면.

서항석, 「연극 〈무정(無情)〉을 보고」, 『동아일보』, 1939년 11월 23일, 5면.

서항석, 「우리 신극운동의 회고」, 『삼천리』(13권 3호), 1941년 3월, 171면.

서항석, 「조선연극계의 기묘(己卯) 1년간」(상~하), 『동아일보』, 1939년 12월 9/12일, 5면.

서항석, 「중간극의 정체」, 『동아일보』, 1937년 6월 29일, 7면.

심훈, 「새로운 무용의 길로 : 배구자 1회 공연을 보고」, 『조선일보』, 1929년 9월 22일(석간), 3면.

심훈, 「영화조선인 언파레드」, 『동광』(23호), 1931년 7월 5일, 61면.

안영일, 「연극배우고」, 『신시대』, 1943년 3월, 114~115면.

양훈, 「라디오드라마 예술론」(2), 『동아일보』, 1937년 10월 13일, 5면.

오정민, 「연극경연대회 출연 예원좌의 〈역사〉」, 『조광』, 1943년 10월.

오정민, 「예원동의(藝苑動議) (16) 극계를 위한 진언(進言)」, 『동아일보』, 1937년 9월 10일, 6면.

유치진, 「연예계 회고 (4) 극단과 희곡계 상 중간극의 출현」, 『동아일보』, 1937년 12월 24일, 4면.

이동호, 「행복의 밤」, 『영화 연극』, 1939년 11월, 68면.

이서구, 「1929년의 영화와 극단회고(3)」, 『중외일보』, 1930년 1월 4일, 4면.

이서구, 「喫茶店 戀愛風景」, 『삼천리』(8권 12호), 1936년 12월 1일, 58면.

이서구, 「백주대경성에서 '방갓'을 쓰고 본 세상」, 『별건곤』(41호), 1931년 7월 1일, 11면.

이서구, 「新體制와 朝鮮演劇協會 結成」, 『삼천리』(13권 3호), 1941년 3월 1일.

이서구, 「조선극단의 금석(今昔)」, 『혜성』(1권 9호), 1931년 12월.

이서구, 「조선의 유행가」, 『삼천리』(4권 10호), 1932년 10월 1일, 85~86면.

이석훈, 「태양극장 제 7회 공연을 보고」(3), 『매일신보』, 1932년 3월 18일, 5면.

정래동, 「연극계의 당면 문제」, 『동아일보』, 1939년 9월 3일, 5면.

조택원, 「자랑의 포즈」, 『동아일보』, 1936년 1월 1일, 30면.

채만식, 「문학작품의 영화화 문제」, 『동아일보』, 1939년 4월 6일, 5면.

초병정(草兵丁), 「가두(街頭)의 예술가」, 『삼천리』(11호), 1931년 1월 1일, 57면.

초병정(草兵丁), 「백팔염주 만지는 배구자 여사」, 『삼천리』(12권 5호), 1940년 5월, 189~190면.

최상덕(최독견), 「극계(劇界) 거성(巨星)의 수기(手記)」, 『삼천리』(13권 3호), 1941, 180~181면.

최상덕, 「〈갓주사〉와 나」, 『매일신보』, 1935년 11월 20일, 1면.

최상덕, 「극계 거성의 수기, 조선연극협회결성기념 '연극과 신체제' 특집」, 『삼천리』(13권 3호), 1941년 3월, 178면.

한지수, 「현하 반도 극계, '본 대로 생각 난 대로'」, 『삼천리』(5권 4호), 1933

년 4월, 89면.

함대훈, 「국민연극에의 전향 극계 1년의 동태(1~6)」, 『매일신보』, 1941년 12
월 8~13일, 4면.

3. 작품

『배비장전』, 신구서림, 1916, 100면.

김건, 〈신곡제〉, 이재명 엮음, 『해방 전 공연희곡집』(5권), 평민사, 2004,
67~81면.

박진, 〈끝없는 사랑〉, 『한국문학전집(33)』, 민중서관, 1955.

송영, 〈달밤에 걷든 산길〉, 이재명 엮음, 『해방 전 공연희곡집』(2권), 평민
사, 2004, 230면.

송영, 〈산풍〉, 이재명 엮음, 『해방 전 공연희곡집』(2권), 평민사, 2004,
53~139면.

이서구, 〈갈대꼿〉, 『삼천리』(7권 1호), 1935년 1월 1일, 226~227면.

이서구, 〈구쓰와 英愛와 女給〉, 『삼천리』(7권 11호), 1935년 12월 1일.

이서구, 〈마음의 달〉, 『삼천리』(8권 12호), 1936년 12월 1일.

이서구, 〈白衣椿姬哀歌〉, 『삼천리』(8권 4호), 1936년 4월 1일.

이서구, 〈뽀-너스와 젊은 夫婦의 受難〉, 『삼천리』(7권 1호), 1935년 1월 1일,
136~141면.

이서구, 〈안악의 비밀〉(漫談), 『개벽』(신간 2호), 1934년 12월 1일, 99~101면.

이서구, 〈艷書事件〉, 『삼천리』(10권 5호), 1938년 5월 1일)

이서구, 〈파계〉, 『삼천리』, 1935년 1월 1일, 242~247면.

이서구, 〈파계〉, 『신민』(64호), 1931년 1월, 155~158면.

최상덕, 〈승방비곡〉, 『한국문학전집』(7), 민중서관, 1958, 331~503면.

4. 논문과 저서

강옥희 외, 『식민지 시대 대중예술인 사전』, 소도, 357면.

강옥희, 「대중소설의 한 기원으로서의 신파소설 : 신파소설의 계보학적
고찰을 중심으로」, 『대중서사연구』(9호), 대중서사학회, 2003,
107~120면.

고설봉『증언 연극사』, 진양, 1990.

고일, 『인천석금』, 해반, 2001, 78면

권순긍, 「〈배비장전〉의 풍자구조와 역사적 성격」, 『택민 김광순교수 정년기념논총』, 새문사, 2004, 1092~1107면.

권용, 「죠셉 스보보다(Josef Svoboda)와 그의 현대무대 미술」, 『드라마논총』(20집), 한국드라마학회, 2003, 38~43면.

권용, 「현대 공연예술의 연출방법, 연기양식, 무대 미술의 시각적 분석」, 『드라마논총』(23), 한국드라마학회, 2004, 84~86면.

권현정, 「1945년 이후 프랑스 무대 미술의 형태 미학—분산무대(scène éclatée)를 중심으로」, 『한국프랑스학논집』, 한국프랑스학회, 2005, 215면.

권현정, 「무대 미술의 관례성」, 『프랑스어문교육』(15권), 한국프랑스어문교육학회, 2003, 307~315면.

권현정, 「무대 미술의 형태미학」, 『한국프랑스학논집』(53집), 한국프랑스학회, 2006, 366~367면.

김경미, 「북중국 전선 체험과 역사 내러티브의 '만주' 형상화 : 식민지 후반기 김동인 역사소설을 중심으로」, 『어문학』125집, 한국어문학회, 2014, 287~288면.

김경미, 「이광수 기행문의 인식 구조와 민족 담론의 양상」, 『한민족어문학』(62호), 한민족어문학회, 2012, 294~305면.

김만수, 「'유성기 음반에 수록된 영화설명 대본'에 대하여」, 『한국극예술연구』(6집), 한국극예술학회, 1996, 322~327면.

김미도, 「1930년대 대중극 연구—동양극장 대표작을 중심으로」, 『어문논집』31권, 민족어문학회, 1992, 285~316면.

김양수, 「개항장과 공연예술」, 『인천학연구』(창간호), 2002, 151~166면.

김영희, 「일제 강점기 '레뷰춤' 연구」, 『공연과리뷰』(65권), 현대미학사, 2009, 35~36면.

김옥란, 「국민연극의 욕망과 정치학」, 『한국극예술연구』(25집), 한국극예술학회, 2007, 108면.

김용범, 「'문화주택'을 통해 본 한국 주거 근대화의 사상적 배경에 대한 연구」, 한양대학교 박사학위논문, 2009, 3~4면.

김우철, 「한국 근대 무대 미술의 고찰」, 성균관대학교 석사학위 논문, 2003, 51면.

김인숙, 「정정렬 단가 연구」, 『한국음반학』(6권), 한국고음반연구회, 1996, 198~199면.

김재석, 「1900년대 창극의 생성에 대한 연구」, 『한국연극학』(38권), 한국연극학회, 2009, 12~22면.

김재석, 「1910년대 한국 신파연극계의 위기의식과 연쇄극의 등장」, 『어문학』, 한국어문학학회, 2008, 333~337면.

김재석, 「토월회의 번역극 공연인식과 그 의미」, 『국어국문학』(168), 국어국문학회, 2014, 301~322면.

김정혁, 「영화계의 일년 회고와 전망(3)」, 『동아일보』, 1939년 12월 5일, 5면.

김주야石田潤一郎, 「1920-1930년대에 개발된 金華莊주택지의 형성과 근대주택에 관한 연구」, 『서울학연구』(32집), 서울시립대학교 서울학연구소, 2008. 153~160면.

김중효, 「「새롭게 발굴된 원우전 무대 스케치의 기원과 무대 미학에 관한 연구」에 관한 질의문」, 『한국의 1세대 무대 미술가 연구 Ⅰ』, 한국연극학회·한국문화예술위원회 예술자료원 공동 춘계학술대회, 2015, 61면.

김지영, 「식민지 대중문화와 '청춘' 표상」, 『정신문화연구』(34권 3호), 한국학중앙연구원, 2011, 165면.

김철홍, 「홍해성 연기론 연구」, 『어문학』(106집), 한국어문학회, 2009, 313~341면.

김현철, 「축지소극장(築地小劇場)의 체험과 홍해성 연극론의 상관성 연구」, 『한국극예술연구』(26집), 한국극예술학회, 2007, 73~119면.

김환기, 「유조 문학과 향일성」, 『일본문화연구』(3집), 동아시아일본학회, 2000, 331~332면.

김환기, 『야마모토 유조의 문학과 휴머니즘』, 역락, 2001, 139~140면.

노승희, 『해방 전 한국 연극 연출의 발전 양상 연구』, 동국대학교 박사논문, 2004, 22~49면.

박노홍, 「종합무대로 일컬어진 악극의 발자취」, 『한국연극』, 1978년 6월, 63~64면.

박동진, 「판소리 배비장타령 서문」, 『SKCD-K-0256』, 김종철, 「실전 판소리의 종합적 연구」, 『판소리 연구』(3집), 판소리학회, 1992, 120~121면.

박봉례, 「판소리 〈춘향가〉 연구 : 정정렬 판을 중심으로」, 단국대학교 석사

　　　학위논문, 1979, 13~14면.

박진, 『세세연년』, 세손, 1991.

박황, 『조선창극사』, 백록, 1976, 124~126면.

배연형, 「정정렬 론」, 『판소리연구』(17권), 판소리학회, 2004, 151~155면.

백두산, 『한국의 1세대 무대 미술가 연구 Ⅰ』, 한국연극학회·한국문화예술위
　　　원회 예술자료원 공동 춘계학술대회, 2015, 62~65면.

백현미, 「소녀 연예인과 소녀가극 취미」, 『한국극예술연구』(35집), 한국극예
　　　술학회, 2012, 81~124면.

백현미, 「송만갑과 창극」, 『판소리연구』(13집), 판소리학회, 2002, 238~239면.

백현미, 「어트렉션의 몽타주와 모더니티」, 『한국극예술연구』(32집), 한국극
　　　예술학회, 2010, 82~86면.

백현미, 『한국 창극사 연구』, 태학사, 1997, 217면.

새뮤엘 셀던, 김진석 옮김, 『무대예술론』, 현대미학사, 1993, 166면.

서연호, 『식민지시대의 친일극 연구』, 태학사, 1997, 70~781면

서연호, 『한국연극사』(근대편), 연극과인간, 2003.

송관우, 「무대 미술의 활성화에 대한 일고」, 『미술세계』(35), 미술세계, 1987,
　　　64면.

신설령, 「김관(金管)의 음악평론과 식민지 근대」, 『음악과 민족』(30권), 민족
　　　음악학회, 2005, 197~217면.

안성호, 「일제 강점기 주택개량운동에 나타난 문화주택의 의미」, 『한국주거
　　　학회지』(12권 4호), 한국주거학회, 2001, 186~190면.

안종화, 「국적 불명의 부활」, 『동아일보』, 1939년 3월 24일, 5면.

안종화, 『신극사 이야기』, 진문사, 1955, 92~128면.

안종화, 『한국영화측면비사』, 춘추각, 1962, 60면.

양승국, 「1920년대 초기 번역극을 통해 본 번역의식의 한 단면」, 『한국현대
　　　문학연구』(19집), 한국현대문학회, 2006, 244면.

양승국, 「일제 말기 국민연극에 담긴 순응과 저항의 이중성」, 『공연문화연
　　　구』(16집), 한국공연문화학회, 2008, 177~205면.

유민영, 「근대 창극의 대부 이동백」, 『한국인물연극사(1)』, 태학사, 2006,
　　　52~54면.

유민영, 「초창기 가극운동 주도와 동양극장을 설립한 신무용가 배구자(裵龜
　　　子)」, 『연극평론』(40권), 한국연극평론가협회, 2006, 160~174면.

유민영, 「초창기 가극운동 주도와 동양극장을 설립한 신무용가 배구자」, 『한국인물연극사(1)』, 태학사, 2006, 379~403면

유민영, 『우리시대 연극운동사』, 단국대학교 출판부, 1989, 83~121면.

유민영, 『한국극장사』, 한길사, 1982, 67~88면.

유민영, 『한국근대연극사신론』(상권), 태학사, 2011, 382~450면.

유승훈, 「근대 자료를 통해 본 금강산 관광과 이미지」, 『실천민속학연구』(14호), 실천민속학회, 2009, 342~351면.

윤미연, 「〈배비장전〉에 나타난 웃음의 기제와 그 효용」, 『문학치료연구』(1집), 한국문학치료학회, 2004, 193~217면.

윤민주, 「극단 '예성좌'의 〈카추샤〉 공연 연구」, 『한국극예술연구』(38집), 한국극예술학회, 2012, 21면.

윤백남, 「조선연극운동의 20년 전을 회고하며」, 『극예술』(1), 극예술연구회, 1934년 4월.

윤현철, 「삼원법과 탈원근법을 통한 증강현실의 미학적 특성」, 『디자인지식저널』, 32권(2014), 한국디자인지식학회, 47~48면.

이경수, 「판소리의 현대적 변용 가능성에 대한 시론 : '전통론'과의 관련을 중심으로」, 『판소리연구』(28집), 판소리학회, 2009, 21~23면.

이경아, 「경성 동부 문화주택지 개발의 성격과 의미」, 『서울학연구』(37집), 서울시립대학교 서울학연구소, 2009, 47~48면.

이경아·전봉희, 「1920~30년대 경성부의 문화주택지개발에 대한 연구」, 『대한건축학회논문집-계획계』(22권 3호), 대한건축학회, 2006, 197~198면.

이경아·전봉희, 「1920년대 일본의 문화주택에 대한 고찰」, 『대한건축학회 논문집-계획계』(21권 8호), 대한건축학회, 2005, 97~105면.

이광욱, 「기술복제 시대의 극장과 1930년대 '신극' 담론의 전개」, 『한국극예술연구』(44집), 한국극예술연구, 2014, 49-99면.

이대범, 「배구자(裴龜子) 연구 : '배구자악극단(裴龜子樂劇團)'의 악극 활동을 중심으로」, 『어문연구』(36권 1호), 한국어문교육연구회, 2008, 281-304면.

이두현, 『한국 신극사 연구』, 민속원, 2013, 316~325면.

이민영, 「동아일보사 주최 연극경연대회와 신극의 향방」, 『한국극예술연구』 제42집, 한국극예술학회, 2013, 1245~146면.

이상우, 「홍해성 연극론에 대한 연구」, 『한국극예술연구』(8집), 한국극예술
학회, 1998, 203~239면.

이성미, 『대기원근법』, 대원사, 2012, 38~80면

이순진, 「기업화와 영화 신체제」, 『고려영화협회와 영화 신체제』, 한국영상
자료원, 2007, 224~225면.

이승희, 「조선극장의 스캔들과 극장의 정치경제학」, 『대동문화연구』(72권),
대동문화연구원, 2010, 145면.

이영석, 「신파극 무대 장치의 장소 재현 방식」, 『한국극예술연』(35집), 한국
극예술학회, 2012, 26~27면.

이영수, 「20세기 초 이왕가 관련 금강산도 연구」, 『미술사학연구』(271/272
호), 한국미술사학회, 2011, 207~209면.

이창배, 『한국민족문화대백과』, 홍인문화사, 1976.

이화진, 『소리의 정치』, 현실문화, 2016, 110면.

이희환, 「인천 근대연극사 연구」, 『인천학연구』(5호), 인천학연구원, 2006,
12~13면.

임혁, 「1930년대 송영 희곡 재론」, 『한국극예술연구』(47집), 한국극예술학회,
2015, 34면.

장재니 외, 「회화적 랜더링에서의 대기원근법의 표현에 관한 연구」, 『한국
멀티미디어학회논문지』, 13권 10호(2010), 한국멀티미디어학회,
1475면.

장혜전, 「동양극장 연극에 대중성」, 『한국연극학』(19권), 한국연극학회,
2002, 5~42면.

전지니, 「1930년대 가족 멜로드라마 연구」, 『한국근대문학연구』(26집), 한국
근대문학회, 2012, 95~131면.

전지니, 「배우 김소영 론」, 『한국극예술연구』(36집), 한국극예술학회, 2012,
79~111면.

전파봉, 「배구자 공연을 보고」, 『동아일보』, 1929년 11월 25일, 4면.

정노식, 『조선창극사』, 조선일보사, 1940, 246~247면.

조규익, 「금강산 기행가사의 존재 양상과 의미」, 『한국시가연구』(12집), 한국
시가학회, 2002, 200~246면.

주창규, 「문예봉, 발명된 '국민 여배우'의 계보학 – '은막의 여배우'의 훈육과
'침묵의 쿨레쇼프'를 중심으로」, 『영화연구』(46호), 한국영화학회,

2010, 157~211면.

주창규, 「분열되는 나운규의 신화와 민족적인 아나키즘 영웅의 탄생 : 1920
　　　년대 영화소설에 나타난 나운규의 스타이미지 연구」, 『영화연구』
　　　(제54호), 한국영화학회, 2012, 382면.

中村資良, 『조선은행회사조합요록(朝鮮銀行會社組合要錄)』(1925~1942년
　　　판), 동아경제시보사, 1925~1933.

차승기, 「동양적인 것, 조선적인 것, 그리고 『문장』」, 『한국근대문학연구』
　　　(21), 한국근대문학회, 2010, 351~384면.

최상철, 『무대 미술 감상법』, 대원사, 2006, 121면.

최지연, 「동양극장의 인기 레퍼토리 연구」, 『한국문화기술』(3권), 단국대학
　　　교 한국문화기술연구소, 2007, 145-163면.

최지연, 「동양극장의 인기 레퍼토리 연구」, 『한국문화기술』(3권), 한국문화
　　　기술연구소, 2007, 145~163면.

한국문화예술진흥원 간, 『연기』, 예니, 1990, 46~47면.

한국예술연구소 편, 『이영일의 한국영화사를 위한 증언록 : 김성춘, 복혜숙,
　　　이구영 편』, 소도, 2003, 197~198면.

한수영, 「고대사 복원의 이데올로기와 친일문학 인식의 지평-김동인의 〈백
　　　마강〉을 중심으로」, 『실천문학』 65집, 실천문학사, 2002, 194면.

홍선영, 「기쿠치 간 〈아버지 돌아오다〉(1917) 론」, 『일본어문학』(58집), 한국
　　　일본어문학회, 2013, 203~205면.

홍선영, 「예술좌의 만선순업과 그 문화적 파장」, 『한림일본학』(15집), 한림대
　　　학교일본학연구소, 2009, 176면.

홍재범, 「홍해성의 무대예술론 고찰」, 『어문학』(87호), 한국어문학회, 2005,
　　　689~712면.

홍해성, 「무대예술과 배우」, 서연호·이상우 엮음, 『홍해성 연극론 전집』, 영
　　　남대학교출판부, 1998.

5. 본인 논문과 저서(원고 출전 포함)

김남석, 「〈개화당이문〉의 시나리오 형성 방식과 영화사적 위상에 대한 재
　　　고」, 『국학연구』(31집), 한국국학진흥원, 2016, 699면.

김남석, 「1920년대 극단 토월회의 연기에 대한 가설적 탐구」, 『한국연극학』

(53권), 한국연극학회, 2013, 12~13면.

김남석, 「1930년대 '경성촬영소'의 역사적 변모 과정과 영화 제작 활동 연구」, 『인문과학연구』(33집), 강원대학교인문과학연구소, 2012, 427면.

김남석, 「1930년대 전반기 대중극단의 레퍼토리에 투영된 사회 환경과 현실 인식 연구」, 『비평문학』(41집), 2011, 41~45면.

김남석, 「1940년대 동양극장의 사적 전개와 운영 방안에 관한 연구」, 『인문과학』(63집), 성균관대학교인문학연구원, 2016, 131~163면.

김남석, 「경성촬영소의 역사적 전개와 제작 작품들」, 『조선의 영화제작사들』, 한국문화사, 2015, 13~74면.

김남석, 「동양극장 〈춘향전〉 무대미술에 나타난 관습적 재활용과 독창적 면모에 대한 양면적 고찰―1936년 1~9월 〈춘향전〉의 공연을 중심으로」, 『현대문학이론연구』(66집), 현대문학이론학회, 2016, 33~56면.

김남석, 「동양극장 발굴 자료로 살펴 본 장치가 원우전(元雨田)의 무대미술 연구」, 『동서인문』(5집), 경북대학교 인문학술원, 2016, 123~160면.

김남석, 「동양극장 청춘좌에 승계된 토월회의 영향(력)에 관한 연구」, 『국학연구』(36집), 한국국학진흥원, 2017.

김남석, 「동양극장과 〈김옥균전〉의 위치－1940년 〈김옥균(전)〉을 통해 본 청춘좌의 부상 전략과 대내외 정황을 중심으로」, 『현대문학이론연구』(71집), 현대문학이론학회, 2017, 39~64면.

김남석, 「동양극장의 극단 운영 체제와 공연 제작 방식 연구」, 『한어문교육』(26집), 한국언어문학교육학회, 2012, 325~352면.

김남석, 「동양극장의 극장 인프라에 관한 고찰－인적 기반과 물적 시설을 바탕으로」, 『한국전통문화연구』(20호), 전통문화연구소, 2017.

김남석, 「동양극장의 창립 배경과 경영상의 특징 연구」, 『한국예술연구』(15호), 한국예술연구소, 2017, 69~94면.

김남석, 「동양극장의 초기 전속극단 동극좌와 희극좌에 대한 일 고찰」, 『인문학연구』(52집), 조선대학교인문학연구원, 2016, 389~425면.

김남석, 「무대 사진을 통해 본 〈명기 황진이〉 공연 상황과 무대 장치에 관한 진의(眞義)」, 『한국전통문화연구』(18호), 전통문화연구소, 2016, 7~62면.

김남석, 「배구자무용연구소의 가무극 〈파계〉 연구」, 『공연문화연구』(33집), 한국공연문화학회, 2016, 165~193면.

김남석, 「배구자악극단의 레퍼토리와 공연 방식에 대한 연구」, 『한국연극학』(55호), 한국연극학회, 2015, 5~32면.

김남석, 「배우 서일성 연구」, 『현대문학의 연구』(27호), 한국문학연구학회, 2005, 186~189면.

김남석, 「배우 심영 연구」, 『한국연극학』(28권), 한국연극학회, 2006, 5~51면.

김남석, 「사주 교체 직후 동양극장 레퍼토리 연구」, 『영남학』(통합 60호), 경북대학교 영남문화연구원, 2017, 307~338면.

김남석, 「새롭게 발굴된 원우전 무대 스케치의 역사적 맥락과 무대미술의 특징에 관한 연구」, 『한국연극학』(56권), 한국연극학회, 2015, 329~364면.

김남석, 「송영과 동양극장 연극」, 『한국연극학』(62호), 한국연극학회, 2017, 5~31면.

김남석, 「일제 강점기 대중극단의 순회공연 방식과 체제에 대한 일 고찰 – 1930년대 후반 동양극장 순회공연 체제를 중심으로」, 『열린정신 인문학연구』(18집 3호), 원광대 인문학연구소, 2017, 55~80면.

김남석, 「조선성악연구회 〈춘향전〉의 공연 양상 – 1936년 09월 〈춘향전〉을 중심으로」, 『민족문화논총』(59집), 영남대학교 민족문화연구소, 2015, 213~240면

김남석, 「조선성악연구회와 창극화의 도정 – 1934년 4월부터 1936년 9월 〈춘향전〉 공연 직전까지의 활동상을 중심으로」, 『인문논총』(72권 2호), 서울대학교 인문학연구원, 2015, 343~374면.

김남석, 「조선성악연구회의 창극 〈흥보전〉과 〈심청전〉에 관한 일 고찰 – 1936년 11월~12월의 '형식적 실험'과 '양식 정립 모색'을 중심으로 –」, 『국학연구』(27집), 한국국학진흥원, 2015, 257~311면.

김남석, 「최초의 무대 미술가 원우전」, 『인천학연구』(7호), 인천대학교인천학연구원, 2007, 211 ~ 240면.

김남석, 「평양의 지역극장 금천대좌 연구」, 『한국문학이론과비평』, 한국문학이론과비평학회, 2012, 211~213면.

김남석, 『빛의 유적』, 연극과인간, 2008.

김남석, 『조선의 대중극단과 공연미학』, 푸른사상, 2014.

김남석, 『조선의 대중극단들』, 푸른사상, 2010.

김남석, 『조선의 연극인들』, 도요, 2011.

김남석, 『조선의 영화제작사들』, 한국문화사, 2015, 25~66면.
김남석, 『한국의 연출가들』, 살림, 2004.

6. 인터넷 자료

네이버 지식백과. http://terms.naver.com/entry
한국사데이터베이스

찾아보기